조선 후기 진경산수화

조선 후기 진경산수화

박은순 지음

2024년 6월 28일 초판 1쇄 발행

펴낸이 한철희 | 펴낸곳 돌베개 | 등록 1979년 8월 25일 제406-2003-000018호
주소 (10881) 경기도 파주시 회동길 77-20 (문발동)
전화 (031) 955-5020 | 팩스 (031) 955-5050
홈페이지 www.dolbegae.co.kr | 전자우편 book@dolbegae.co.kr
블로그 blog.naver.com/imdol79 | 인스타그램 @Dolbegae79 | 페이스북 /dolbegae

편집 이병무·유예림
표지디자인 김민해 | 본문디자인 이은정·이연경
마케팅 심찬식·고운성·김영수·한광재 | 제작·관리 윤국중·이수민·한누리
인쇄·제본 상지사 P&B

ISBN 979-11-92836-70-6 (93650)

책값은 뒤표지에 있습니다.

조선 후기 진경산수화

박은순 지음

돌베개

일러두기

1. 단일 회화 작품은 홑화살괄호(〈 〉), 회화 작품이 실린 화첩이나 두루마리, 병풍 형태로 된 작품의 제목은 겹화살괄호(《 》), 시나 글의 제목 등은 홑낫표(「 」), 서적의 제목은 겹낫표(『 』)를 사용해 표기했다.

2. 본문에 언급하는 인물의 한자 이름과 생몰년은 『한국민족문화대백과사전』(한국학중앙연구원)을 참조하여 처음 등장할 때 괄호 안에 병기했다. 단, 개별 연구자의 논문 등에서 생몰년이 추가로 규명된 예가 있다면 참조했다. 생몰년이 분명하지 않은 경우, 물음표(?)를 뒤에 두거나 '?~?' 형태로 나타냈다. 이후에 다시 같은 인물이 언급될 때는 한자명을 필요에 따라 병기하였고, 생몰년의 경우 생략했다.

3. 국문에 한자나 원어를 병기할 경우 처음 나올 때만 적용하였으나 문맥에 따라 의미를 정확하게 전하는 데 필요한 경우, 반복해서 병기했다.

4. 옛 문헌의 일부를 번역해 인용하는 경우, 모든 인용문은 원문과 번역문의 출전을 주에 밝혔다. 출전을 별도로 밝히지 않은 경우는 저자가 번역한 것이다.

5. 이 책에 도판으로 수록된 모든 작품은 책 뒤에 별도의 '도판 목록'과 '찾아보기'를 두어 찾아볼 수 있게 했다. 작품의 도판은 소장처/소장자에게 적법한 절차에 따라 허가를 얻어 수록하고 도판 하단의 캡션과 도판 목록에 소장처를 명기했다. 그러나 소장처/소장자가 분명하지 않은 일부 부득이한 경우에는 먼저 싣고 후에 적법한 절차를 밟도록 하겠다.

6. 외국 인명의 경우, 국립국어원 외래어표기법을 참조하되 실제 발음과 기존의 연구에서 언급된 표기 등을 고려하여 썼다. 한자어 인명과 지명의 경우, 조선시대에 우리나라에서 한자를 음독하여 부른 대로 표기했다.

7. 2023년 6월 28일부터 시행된 행정기본법 제7조의2에 따라 "출생일을 산입하여 만(滿) 나이"로 계산하게 되었지만 이 책에서는 다루는 시대가 전통시대인 점을 고려하여 본문에 언급하는 인물의 연령을 '세는 나이'로 썼다.

8. 지명의 경우 당대에 통용되던 지명의 흔적이 현재에도 남아 있는 경우가 많으나, 문맥에 따라 당대의 지명으로 표기하고 필요한 경우에 지명의 변천이나 현재의 지명을 부연했다.
 중국(中國)의 경우, 1949년에 세워진 중화인민공화국과 1912년에 세워진 중화민국을 줄여 '중국'이라 부르는 일이 많으나, 옛부터 우리는 현대 국가 중국이 위치한 대륙에 있는 나라를 '중국'이라 통칭하였다는 점을 고려하여 삼황오제시대·하나라·은나라·주나라·춘추전국시대·진(秦)나라·한나라·삼국시대·진(晉)나라·남북조시대·수나라·당나라·오대(五代)·송나라·원나라·명나라·청나라를 구분하지 않고 본문에도 '중국'이라 하고 문맥에 따라 필요한 경우 구체적으로 언급하였다.

9. 도판 설명에는 '작자, 작품명, 작품이 수록된 화첩이나 서적의 제목, 제작 연도(연대), 국가유산(문화재) 지정 여부에 따른 분류, 작품의 재질과 제작 방식, 작품의 크기(세로×가로cm), 소장처' 순으로 도판과 관련된 정보를 나열했다.

책머리에

우리나라의 전통회화는 삼국시대 이래로 유구한 전통을 가지고 있다. 이런 오랜 전통에도 불구하고 현재 한국의 전통과 문화를 담지한 대표적인 회화로서 조선시대의 회화가 자주 거론되고 있다. 이는 아무래도 조선시대가 우리에게 가까운 시대이기에 현재에 미치는 영향이 크고, 또 현존하는 회화 작품과 관련 기록의 수량이 많아서 가장 자주 접할 수 있기 때문이다.

우리나라에 실재하는 경관을 담은 실경산수화(實景山水畫)는 조선시대에 매우 선호된 그림의 종류였다. 조선시대 사람들이 실경산수화를 좋아한 이유는 현실 속에 존재하는 대상을 그린 그림이기에 눈으로 보고, 비교하고, 판단할 수 있다는 중요한 특징과 기능을 지녔기 때문이다. 그러나 단순히 그러한 이유만으로 인기가 있었던 것은 아니다.

조선시대 중 실경산수화가 지속적으로 제작되고, 주문·감상·수장된 것은 이것이 유학적인 사상과 문화, 가치를 담아낸 그림이기 때문이다. 천지인(天地人)의 조화를 추구한 사상이자 삶 속에 깊숙이 스며든 문화로서의 유학(儒學)은 궁중과 지식인 선비계층이 선호한 실경산수화에 지대한 영향을 미쳤다. 수신제가치국평천하(修身齊家治國平天下)의 이상을 추구한 조선의 궁중과 지식인 선비들은 그들의 이상이 현실 속에서 실현되어 왕도정치(王道政治)가 이루어지기를 꿈꾸었고, 그러한 이상이 구현된 아름다운 현실경을 실경산수화로서 기념하고, 기억하고자 하였다. 조선 초부터 궁중과 관료들이 주도하여 제작한 실경산수화는 새로운 왕조의 유학적인 이상과 꿈이 담긴 그림이었다. 이후 성리학이 심화된 17세기에는 지방에 은거하며 활약한 재야선비들의 삶과 이상을 담은 새로운 실

경산수화가 대두되었다. 이때 유학에 대한 새로운 해석과 적극적인 실천을 추구한 선비들의 사상과 문화를 시각적으로 표상한 실경산수화가 등장하면서 조선시대 실경산수화의 성격과 기능, 화풍이 변화되었다.

이 책에서 다루려고 하는 진경산수화(眞景山水畵)는 조선 후기, 18세기에 제작, 유통된 실경산수화이다. 그 이전부터 실경이라는 용어가 사용되었지만 18세기 즈음부터는 현존하는 경관을 그리면서 진경(眞境) 또는 진경(眞景)으로 부르는 일들이 잦아졌다. 이는 시대의 흐름에 따라 현존하는 산수경관에 대한 새로운 인식과 해석이 반영되면서 나타난 현상이었다. 현재는 일반적으로 조선 후기, 18세기에 그려진 실경산수화는 이전과 이후의 실경산수화와 구분하여 진경산수화라고 하고 있다.

한양을 비롯한 전국 각지의 사대부 선비들과 궁중의 주요한 인사들은 진경산수화의 주문·감상·수장에 적극적으로 관여하면서 진경산수화의 유행에 기여하였다. 이러한 배경에서 진경산수화는 화단의 대표적인 선비화가들과 직업화가들에 의하여 적극적으로 제작되면서 18세기 화단의 성과를 대표하는 주요한 흐름이 되었다. 따라서 진경산수화를 살펴본다는 것은 곧 18세기의 다양한 회화적·사상적·문화적·정치경제적 변화를 살펴보는 것에 다름이 아니다.

진경산수화에 대한 관심과 연구는 1980년대에 본격적으로 이루어지기 시작하였다. 그런데 이 시기에는 겸재(謙齋) 정선(鄭敾, 1676~1759)을 중심으로 연구가 추진되었고, 그 결과 현재까지도 진경산수화 전반에 대한 이해보다는 정선이라는 천재적인 작가에 대해 평가와 관심이 집중되고 있다. 필자의 진경산수화에 대한 문제의식은 이러한 편향성이 오히려 18세기 회화와 문화의 더욱 크고 위대한 성취를 왜곡하거나 놓치게 하는 것이 아닌가 하는 의구심에서 시작되었다. 실제로 진경산수화는 이 시대를 대표하는, 또는 전통회화를 대표하는 현상으로서 더욱 높이 평가되고, 알려질 만한 가치가 있다. 18세기를 통관하면서 많은 위대한 화가들과 진경산수화를 지지한 후원자 및 감상가, 수장가들의 협력 아래 도도한 흐름을 형성한 회화의 진면목을 놓친다면 너무나 아쉬운 일일 것이다. 이 책은 그러한 문제의식을 가지고 오랜 기간 동안 수행한, 진경산수화의 전모를 구현하기 위한 연구의 성과물이다.

이 책에는 새롭게 저술한 내용들도 있지만, 대부분은 서로 다른 시기에 발표한 논문들이 실려 있다. 각각의 논문들은 진경산수화에 대한 필자의 문제의식을 풀어낸 글들로서 언젠가는 조선 후기, 18세기의 진경산수화를 다룬 종합적인 저서로 구성하려는 의도를 가지고 지속적으로 저술되었다. 그리고 수록된 대부분의 논문들은 이 책의 일관된 체제와 내용에 맞도록 부분적으로 수정, 보완되었다. 이 책을 통해서 조선 후기에 등장하고 유행한 진경산수화의 다양한 면모와 특징, 뛰어난 화가들의 활약, 후원자 및 감상자들의 역할과 기여, 그 결과 형성된 진경산수화의 한국적인 특징과 개성 등이 더욱 구체적으로 구명되고, 평가되기를 기대한다.

필자는 진경산수화를 연구하면서 회화사 분야에서 활발하게 논의, 적용되어 왔던 다양한 방법론과 시각을 반영하여 왔다. 양식사(樣式史)를 비롯하여 주문과 후원의 문제, 시각문화와 물질문화의 문제 등 서양 미술사에서 유래된 여러 방법론적인 고민과 해석을 담은 연구들을 진행하면서 진경산수화의 다각적인 면모를 부각시켜 보았다. 그러나 문사철(文史哲)에 대한 종합적인 인식과 시서화 삼절(詩書畵 三絶)의 예술적 이상을 토대로 형성된 전통회화를 다루면서 서양 학술에 뿌리를 두고 형성된 방법론만으로는 전통회화의 성격과 특징을 충분히 부각시키기 어렵다는 문제의식도 가지고 있었다. 따라서 한국의 전통 사상과 가치, 역사적 맥락에서 이루어진 인문학으로서의 특징과 한국적인 학문의 개성을 담아낼 수 있는 한국적인 방법론에 대해서도 고민하였다. 방법론이란 말 그대로 학문의 도구로서 절대 불변의 가치체계는 아닐 것이다. 필자도 진경산수화에 대한 문제의식과 다루는 대상의 특정한 면모를 효과적으로 부각시킬 수 있는 다양한 방법론을 시도하면서 기존의 연구에서 충분히 밝히지 못한 새로운 시각과 해석을 달성하고자 하였다. 오랜 기간에 걸쳐 저술된 이 책의 여러 글들에는 방법론적인 편차가 나타나고 있고, 이 점은 이 책의 특징이 될 수도 있지만 동시에 필자가 학자로서 성장한 과정과 학문적 관심사의 변모를 보여준다는 점에서 의미가 있는 부분도 있다.

필자는 1980년대 이후 현재까지 오랜 기간 동안 미술사학자로서 활동하였고, 필자의 스승이신 안휘준 선생님을 비롯하여 여러 선학(先學)들과 선후배 및

동료 연구자들, 여러 기관에서 종사하고 있는 국내외의 미술사 전문가들, 다양한 역할을 수행하며 필자에게 격려와 배려를 아끼지 않은 수많은 분들에 힘입어 여기까지 올 수 있었다. 돌아보니 이 모든 기회와 성과를 만들 수 있도록 도와준 분들과의 인연에 그저 감사하고 감동할 뿐이다. 이 책도 그러한 격려와 지지를 토대로 이루어진 작은 열매임을 밝히면서, 함께하는 인연을 가졌던 모든 분들께 깊이 감사하다는 말씀을 드린다. 물론 평생 함께해준 사랑하는 가족들의 헌신과 이해가 없었다면 여기까지 올 수 없었을 것이다. 이 기회를 빌려 다시 한 번 사랑과 감사를 전하고 싶다.

이 책을 내면서 구체적으로 도와준 여러 분들께도 심심한 감사의 말씀을 올린다. 오랜 약속을 저버리지 않고 출판을 진행해 주신 돌베개 출판사의 한철희 대표님, 책을 완성하기 위한 여러 일들을 나누어 맡아준 제자 이혜경, 이은영, 박보희, 김진희, 이영은, 김지윤 등에게 감사의 마음을 전한다. 또한 이 책의 자료와 도판들을 사용할 수 있도록 협조하여 주신 많은 기관과 소장가들께도 감사드린다. 많은 도움과 배려를 토대로 완성된 이 책이 미술사 분야뿐 아니라 전통문화와 예술에 관심을 가진 많은 분들에게 우리 문화와 예술을 깊이 이해하고 사랑할 수 있는 징검다리가 되기를 기원하며 글을 마친다.

2024년, 갑진년을 맞이하며
평창동 山水齋에서
박은순

차
례

I.
진경산수화의 정의와 제작 배경

Ⅱ.
진경산수화 연구에 대한 비판적 검토

Ⅲ.
조선 후기 진경산수화의 제재와 관점

IV.
진경산수화의 유형과 변천

V.
겸재 정선과 진경산수화

VI.
진경산수화의 다양성

들어가며

진경산수화는 조선에 실재하는 경관과 장소, 건물과 인물 등을 담아낸 회화로서 조선 후기, 18세기 중 크게 유행하였다. 일반적으로 현실에 존재하는 경물(景物)을 그린 산수화는 실경산수화라고 부르고 있는데, 우리나라에서는 고려시대 이후 조선시대까지 실경산수화가 꾸준히 제작되었다. 현재 시점에서 조선시대의 실경산수화 중 가장 주목받는, 조선 후기에 제작된 실경산수화는 특별히 '진경산수화'라는 명칭으로 불리고 있다. 조선 후기의 진경산수화가 이전의 실경산수화와 구분되고, 높이 평가되는 것은 한 시대의 정신과 예술을 대변하는 회화로서 크게 유행하였고, 궁극적으로는 한국적인 문화와 정체성을 보여주는, 독창적이고 수준 높은 예술성을 이루어내었기 때문이다.

조선 후기의 회화는 17세기까지의 회화와 여러 가지 면에서 다른 특징을 드러내었다. 가장 눈에 띄는 특징은 주제와 소재, 표현의 측면에서 현실적·사실적·구체적 경향이 나타났다는 점이다. 18세기 초엽경부터는 사실적인 묘사, 즉 형사(形似)가 전통적으로 강조되던 초상화와 영모화(翎毛畵, 새나 짐승을 그린 그림) 같은 그림들이 더욱 많이 수요되고, 이러한 작품들에서 시각적인 사실성이 더욱 부각되기 시작하였다. 시각적인 사실성의 추구란 그려진 대상을 눈에 보이는 대로 묘사하려는 경향으로, 서학(西學)에 대한 지식과 서양화의 기법이 수용되면서 사실적인 묘사가 강화된 것이다. 또 한편으로는 현실 속에 살아가는 일반인들의 삶의 현장과 모습을 재현하여 그리는 풍속화가 18세기 초부터 나타났고, 18세기 말까지 변화, 발전하면서 현실적, 사실적 회화의 유행을 이끌어갔다. 이러한 변화로 인하여 17세기 중 유행하였던 묵죽과 묵매, 묵포도처럼 사의성

을 강조하는 사군자화(四君子畫)는 쇠퇴하여 화단에서의 영향력이 급감하였다. 그리고 연이어 현실 속에 존재하는 경관을 담은 진경산수화가 유행되면서 18세기 화단에서 현실주의와 사실주의가 대세로 자리잡게 되었다. 이처럼 진경산수화는 조선 후기의 시대정신과 회화적·정치사회적·문화적 상황을 대변할 뿐 아니라 현재의 시점에서 보아도 전통회화의 특징을 한눈에 보여주고, 느끼게 한다는 점에서 여전히 높은 평가를 받고 있다.

진경산수화에 대한 구체적인 논의는 1970~80년대의 국학 부흥에 대한 사회적인 관심을 배경으로 추진되기 시작하였다. 1980년대에 소수의 연구자들에 의하여 시작된 진경산수화에 대한 연구는 진경산수화의 대가인 겸재 정선을 중심으로 진행되었다. 이 당시 논의의 내용과 쟁점은 겸재 정선이라는 화가와 진경산수화의 제작 배경에 관한 것으로 구분하여 볼 수 있다. 1990년대가 되면서 진경산수화에 대한 연구가 심화되고, 세분화되었으며, 진경산수화의 변천 과정과 진경산수화를 그린 여러 화가에 대한 연구도 진행되었다. 진경산수화와 관련된 새로운 자료와 다양한 화가에 대한 정보, 심화된 연구가 축적되면서 진경산수화에 대한 사회적 관심도 높아졌고, 겸재 정선과 진경산수화를 전시와 출판, 언론을 통해 접할 수 있는 기회도 많아졌다.

그러나 1980년대 진경산수화 연구의 출발점에서부터 겸재 정선에 치우친 관심과 시각이 형성되었고, 이로 인해서 18세기를 통관하면서 전개된 진경산수화의 다양한 면모와 많은 화가들의 활약, 비판과 대안 모색을 통해 변화되어 간 예술적 성과 등이 충분히 조명되지 못한 채로 현재에 이르고 있다. 따라서 진경산수화의 다층적인 성과와 특징을 일관된 시각으로 통찰한, 조선 후기를 통관하며 지속된 진경산수화의 전모에 대한 종합적인 연구는 앞으로 더 추진되어야 할 것이다.

조선 후기의 진경산수화에는 전국 각지의 명승명소들이 담겨 있다. 그 가운데 가장 자주 그려진 곳은 한양과 주변 지역의 경관이다. 이는 18세기 초엽경 진경산수화가 한양에 세거하던 경화사족들의 주문과 후원으로 시작되었고, 이후에는 궁중뿐 아니라 중인, 서민들까지도 진경산수화를 애호함으로써 가장 많은 생산과 유통이 일어났던 곳이 한양이기 때문이다. 새로운 정보와 지식, 문화가

생성되고 유통되던 대도시 한양이 가지는 이러한 환경과 조건은 진경산수화의 성격과 기능, 화풍 등에도 지대한 영향을 주었다. 진경산수화 중 한양 외에 자주 재현된 곳은 강원도의 금강산과 관동팔경, 충청도의 사군산수(四郡山水), 영남 지역의 명승명소 등이다. 18세기에는 이념과 명분을 강조하던 성리학의 폐해를 극복하려는 탈주자학적인 경향과 현실을 중시하는 현실주의가 형성되었고, 이러한 배경에서 새로운 문예적 경향과 사실적 회화가 나타났다. 민간에서는 전국 각지로의 여행이 유행하였고, 사대부 관료 사이에 환력의 기념물로서 지방을 재현한 진경산수화의 수요가 느는 등 다양한 요인으로 인해서 진경산수화는 이전의 실경산수화에 비해 더욱 주요한 회화의 장르가 되었다.

진경산수화에는 일반적으로 전국 각지의 경관이 담겼다고 알려져 있지만, 실제로는 은유적이고, 상징적인 의미를 지닌, 선별된 경관들이 재현되었다. 따라서 진경산수화에 담긴 대표적인 경관들을 분석해 보면 일정한 유형으로 구분할 수 있고, 대표적인 제재들이 반복적으로 표현되었음을 알 수 있다. 그리고 그 제재들을 이해함으로써 진경산수화를 제작한 동기와 목표, 진경산수화에 담긴 상징적 의미 등을 확인할 수 있다. 진경산수화에서 즐겨 다루어진 제재로는 유거도(幽居圖), 정사도(精舍圖), 명승도(名勝圖), 구곡도(九曲圖), 야외아회도(野外雅會圖), 공적(公的) 실경도, 기행사경도(紀行寫景圖) 등을 들 수 있다. 이러한 대표적인 제재들은 조선 초, 중기에 유학적인 사상과 가치관을 담아내면서 실경산수화의 제재로서 서서히 정립되었다. 오랜 전통을 토대로 꾸준히 이어진 제재들은 새로운 시대적 환경에 따라 변화된 방식으로 재해석되고, 활용되었다. 특히 그중에서도 조선 후기의 시대적 특징을 가장 잘 드러낸 것은 기행사경도이다.

조선조 사대부 선비들의 회화 양식, 곧 화풍에 대한 첨예한 의식과 당파에 따른 반응은 진경산수화가 다양한 화풍을 형성하며 전개된 배경이 되었다. 그림에서 화풍이란 문학의 문체(文體)와 마찬가지로 중요한 요소이다. 화풍은 단순히 시각적인 표현을 위한 도구가 아니라 그림의 궁극적인 목표인 화의(畵意)를 드러내는 방식으로 인식되었다. 따라서 선비화가와 직업화가들이 진경에 대한 서로 다른 인식과 문예적인 입장, 개성적인 해석, 주문과 후원의 영향에 따라 다양한 화풍을 구사한 것은 당연한 현상으로, 이러한 면모를 의미있게 읽어내고 해

석하는 것은 진경산수화의 성격과 특징을 이해하는 데 중요한 방법론이 될 수 있다.

필자는 회화사 분야에서 활발하게 시도되어 온 다양한 방법론과 시각에 관심을 가지고 연구해 왔다. 1970~80년대 회화사가 정립되던 시기 주요한 방법론으로서 수용된 양식사론으로부터 시작하여 주문과 후원, 중앙과 지방, 시각문화와 물질문화, 명품 중심 미술사의 극복 등 서양 미술사에서 유래된 방법론을 의식한 연구들을 진행하면서 진경산수화의 다각적인 면모를 부각시켜 보았다. 그러나 전통 사상과 가치, 역사적 맥락에서 이루어진 인문학으로서의 특징을 담아낸, 한국적인 미술사 방법론에 대해서도 고민하였다.[1] 필자는 이러한 문제의식을 구체화할 수 있는 사례연구로서 진경산수화에 집중하면서 다양한 방법론을 적용하고, 새로운 시각과 해석을 모색하였다.

이 책에서는 그간의 연구를 일관된 체계로 재배열하여 18세기를 통관하면서 형성, 변화되어 간 진경산수화를 때로는 거시적으로, 때로는 미시적으로 다루어 보려고 한다. 크게 6개의 장으로 구성하였는데, 각 장의 논의는 독립적이면서도 전체적으로 모아보면 이 시기 진경산수화의 형성 배경과 특징, 왕실을 비롯하여 여러 계층의 인사들이 관련된 주문와 후원의 문제, 다양한 당색과 계층의 화가들의 활약, 이들이 구사한 다채로운 화풍, 결과적으로 진경산수화의 다층적인 면모와 회화사적 의의를 파악할 수 있게 하였다.

먼저 1장에서는 진경산수화에 대한 간략한 정의로부터 시작하려고 한다. 이어 18세기에 진경산수화가 형성된 주요한 배경을 논의하여 진경산수화가 새로운 회화로서 등장하고 유행하게 된 이유와 요인을 설명하려고 한다.

2장에서는 진경산수화 연구사를 정리하면서 진경산수화에 대한 논의와 해석이 어떻게 형성, 변화되어 왔는지, 미술사의 역사에 대한 논의를 하게 될 것이다. 관심과 논란의 대상이 된 진경문화와 진경시대론에 대한 비판적 검토도 시도하려고 한다.

이어 3장에서는 현실 속에 존재하는 대상을 다루는 회화로서 진경산수화가 가지는 독특한 특징과 요소에 대해 논의하려고 한다. 실재하는 경물을 재현한 진경산수화는 대상의 선정뿐 아니라 보는 방식 자체로부터 유래된 독특한 함의

와 은유성을 지니고 있다. 본다는 행위와 보는 방식이 가진 이러한 의미를 이해하기 위해서 시점과 관점의 문제를 정리해 본다.

4장에서는 18세기를 통관하면서 형성, 변화되어 간 진경산수화를 크게 세 가지 유형으로 나누어 고찰하려고 한다. 진경산수화의 제작 배경과 변천, 화풍, 주문자와 작가에 따른 차이, 작품의 기능 등 다양한 요인을 토대로 18세기 초엽경의 천기론적(天機論的) 진경산수화, 18세기 중엽경의 사의적(寫意的) 진경산수화, 18세기 말엽경의 사실적(寫實的) 진경산수화로 구분하여 서술하게 될 것이다. 이러한 논의를 통해서 진경산수화라고 통칭되어 온 이 회화가 시기에 따라 주문자와 후원자, 제작자의 역할뿐 아니라 회화의 용도와 화풍이 변화하였고, 18세기의 사상적·정치적·문화적 은유를 담아낸 복합적인 회화임을 확인하게 될 것이다.

5장에서는 진경산수화를 정립시킨 대가 겸재 정선에 대해 논의하려고 한다. 겸재 정선에 대한 역사적 평가는 어떠하였는지, 정선이 진경산수화의 형성에 어떠한 역할을 하였고, 그 배경에 어떠한 주문과 후원이 작용하였는지, 정선이 지닌 지식인 선비로서의 자의식과 그를 둘러싼 정치사회적, 문화적 환경이 그림 속에 어떠한 결과를 낳았는지, 그의 개성적인 화풍이 가지는 특징과 의의는 무엇인지 등에 대해서 정리하게 될 것이다. 이로써 정선에 대한 과장된 포장이나 왜곡된 해석을 극복하고, 객관적인 시점에서 그가 전문적인 화가로서 진경산수화 분야에서 이룬 성취와 역할을 재고하려고 한다.

6장에서는 진경산수화에 대한 다양한 논의의 가능성을 탐색해 보려고 한다. 1절에서는 화가를 중심으로 논의되던 관점에서 벗어나 조선시대의 주요한 회화 주문층인 유학자 관료계층의 가치관과 공인의식을 담아낸 회화로서 진경산수화가 가지는 특징을 부각시켜 보았다. 2절에서는 18세기의 대표적인 선비화가 중 한 사람인 강세황(姜世晃, 1713~1791)의 진경산수화에 나타나는 새로운 의식과 미학, 화풍을 다루었다. 이로서 18세기 진경산수화의 다층적인 면모와 함의를 확인하게 될 것이다. 3절에서는 진경산수화가 일정한 지역을 자주 재현하면서 이 시기 사대부 문인들이 가졌던 가치와 사상, 문화를 담아낸 방식을 살펴보았는데, 사례연구로서 남한강 일대를 그린 진경산수화를 모아 고찰하였다.

4절에서는 사대부 선비문화의 한 유형으로 지속된 전별 행사가 담겨진 전별도(餞別圖)에 대해 논의하였다. 이러한 논의를 통해서 진경산수화가 단순히 현실을 재현한 것이 아니라 주문자, 후원자, 감상자들의 심상과 문화를 담아낸 기록이자 기념품이라는 사실을 확인할 수 있을 것이다.

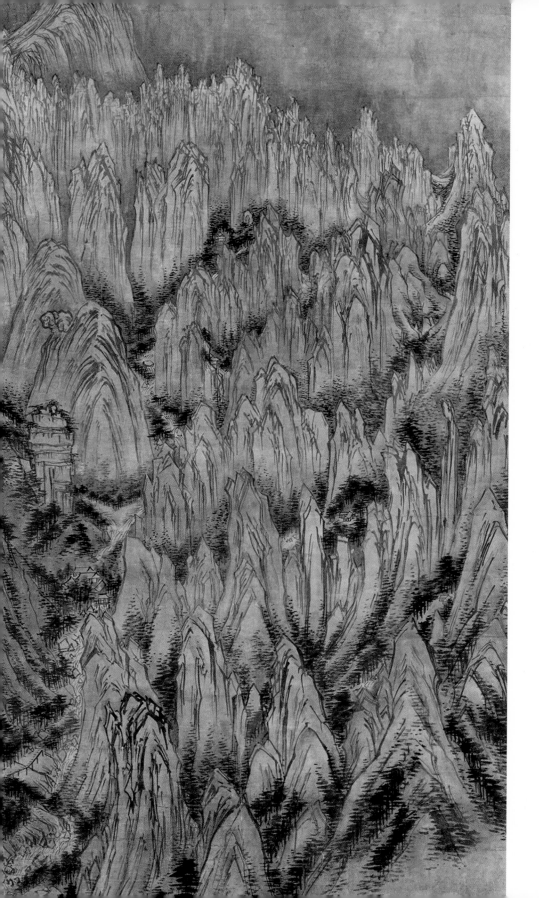

I

진경산수화의 정의와 제작 배경

1

진경산수화의 정의

: 진眞·진경眞境·진경眞景

진경산수화는 조선 후기, 18세기에 제작된, 조선에 실재하는 경관을 재현한 그림이다.[1] 고려시대 이후 조선시대까지 실재하는 경관을 재현한 산수화가 꾸준히 제작되었고, 이러한 산수화는 일반적으로 실경산수화라고 불리고 있다. 그런데 조선 후기, 18세기에 그려진 실경산수화는 일반적인 통칭을 사용하지 않고 특별히 진경산수화라고 하고 있다. 그것은 진경산수화라는 용어에 조선 후기의 특별한 경향과 사조라는 의미가 깃들어 있기 때문이다.

이 글에서는 진경산수화에 대한 정의 문제를 고찰하기 전에 먼저 실재하는 경치를 재현한 그림을 가리키는 여러 용어에 대해서 간단하게 정리해 보려고 한다. 실경(實景), 사경(寫景), 진경(眞境), 진경(眞景)이란 용어들은 실경산수화 혹은 진경산수화를 거론한 글들에서 거듭 사용되고 있다. 이 용어들은 쉬운 듯하면서도 때로는 그 정확한 의미를 분별하는 것이 쉽지 않다. 본래 서로 다른 유래와 의미를 지니고 있는 이 용어들을 정의하여 보면, 실경산수화 및 진경산수화의 유래와 성격을 이해하는 데 도움이 된다. 또한 그 과정에서 진경산수화의

특징이 부각될 수 있을 것이다.[2]

실재하는 경관을 다룬 그림을 가리키는 용어로 실경산수화와 진경산수화란 명칭이 통용되고 있다. 실경산수화라는 용어는 '실재하는 경관을 그린 산수화'라는 문자 그대로의 의미를 전달하고 있어서 가장 무난하게 여겨진다. 그러나 진경산수화라는 용어는 일반적으로 이것이 실경산수화와 같은 의미로 사용될 수 있는지, 아니면 진경이라는 특별한 대상을 다룬 그림을 가리키는 별개의 용어인지 혼란스럽다. 그런가 하면 사경 또는 사경산수화, 혹은 진경(眞境)이란 또 다른 용어도 자주 사용되고 있어서 상황을 더욱 복잡하게 만든다.

결론적으로 말하자면 이 용어들은 모두 실재하는 경물을 그린 그림이나 그리는 행위, 또는 경물을 가리키는 용어에서 유래한 것들이다. 현재 가장 잘 알려진 실경산수화란 용어는 그 유래가 분명하지 않지만 실재하는 경치, 즉 실경을 그린 산수화란 의미를 간결하게 전달하므로 보편적으로 통용되고 있다. 그리고 근대기에 들어와 한국의 전통 미술에 대한 저술에서 자주 사용되면서 정착되어 현재까지 애용되고 있다.

실경이 비교적 쉽게 이해될 수 있는 용어인 것과 달리 사경(寫景)이란 용어는 좀더 다중적인 의미를 지니고 있다. 우선 '사'(寫) 자를 자전에서 찾아보면 '쓰다'와 '그리다'를 의미하는 것으로 정의되어 있다. 따라서 사경이란 문자 그대로 해석하면 우선 '경치를 쓴다' 즉, 경치에 대해서 쓴다는 것과 '경치를 그린다'는 두 가지 의미로 해석될 수 있다.[3] 곧 사경이란 시나 산문에서 경치를 주제로 한 글을 쓰는 행위를 가리키는 경우와 경치를 주제로 한 산수화를 그리는 행위를 가리키는 경우 두 가지를 모두 의미할 수 있다. 그리고 세 번째로 이 두 가지를 모두 가리키는 중층적인 의미를 동시에 포함하기도 한다. 경치에 대한 글을 쓰고, 이를 토대로 그림을 그리는 행위를 동시에 의미하는 방식으로 사용되는 것이다. 여기에서 글로 쓴 사경이나 그림으로 그린 사경에서는 대상을 핍진(逼眞)하게, 곧 눈에 보이는 그대로, 사실적으로 표현할 것이 요구되는 경향이 있었다. 따라서 사경을 할 경우 작가나 화가는 실제로 본 대상을 가능하면 비슷하게 재현하는 것을 중시하였다.

이처럼 전통적인 배경에서 형성된 사경이란 용어는 근대기에 들어와 새로운

맥락에서 사용되기 시작하였다. 근대기에 제작된 조선의 향토 풍경을 그린 실경산수화를 '사경산수화'라고 부르는데,[4] 이때의 사경이란 경치를 그린다는 의미로서 본래 특별한 의미를 지닌 용어라고 하기는 어렵다. 그러나 이것이 근대기 미술사 관련 저술이나 작품의 평론과 해설에서 사용됨으로써 이 시기의 특수한 상황을 반영한 미술용어로 정착된 것으로 보인다. 조선시대에 사경산수화란 용어는 사용된 경우를 확인하지 못하였고, 다만 문학과 그림에서 경치에 대해 글을 쓰거나 그림을 그리는 행위, 때로는 그 결과물을 의미하는 용어로 사용되었다.

실경과 사경이 고려시대 또는 조선 초부터 사용된 용어인 것에 비하여 진경(眞境) 또는 진경(眞景)은 17세기 이후 문학 작품이나 문헌에서 서서히 사용되기 시작하다가 차츰 회화 분야에 수용되었다. 두 용어의 의미와 차이점에 대해서는 상세하게 논의한 적이 있는데,[5] 이 글에서는 진경산수화가 화단의 주된 사조로 정립된 상황을 살펴보면서 진경(眞境)과 진경(眞景)이란 용어의 함의, 나아가 진경산수화의 정의 및 성격에 대해 간단히 고찰하려고 한다.

진경산수화를 거론하게 되면 늘 문제가 되는 것은 '진경'(眞景)이라는 용어의 의미이다. 따라서 '진경'의 의미를 정리하는 것은 진경산수화에 대한 논의를 시작하는 시점에서 매우 중요하다. 이제부터 진경이 어떠한 함의를 지닌 용어인지에 대하여 정의해 보려고 한다.[6]

조선 후기에는 '경치 경' 자를 쓴 진경(眞景)이란 용어와 '경계 경' 자를 쓴 진경(眞境)이란 용어가 통용되었다. 그 가운데 현재 우리는 진경(眞景)이란 용어를 주로 사용하고 있는데, 이 용어는 18세기 초에는 그리 자주 사용되지 않았다. 18세기 초엽경에는 회화 관련 용어로서 진경(眞境)이 주로 사용되었다. 진경(眞境) 또는 진경(眞景)이란 용어에는 현실, 또는 경물에 대한 새로운 철학적, 사상적 인식과 이를 반영한 문예관이 담겨 있다. 주관적인 체험과 경물을 직면하는 공간이란 의미를 함축한 진경(眞境)이란 조선 후기 문예계에 큰 영향을 미친 천기론(天機論)을 배경으로 애용된 개념이다.

천기론에서는 시와 그림을 제작하기 위해서 산수경관을 답사하여 경물을 직접 체험하는 '우경촉물'(遇境觸物)의 경험론적인 방법론을 중시하였다.[7] 산수라 하여도 주변에서 볼 수 있는 평범한 대상 즉, 상경(常境)이 아니라 보는 이에게

각별한 영감을 주고 자연의 요체를 깨닫게 해줄 수 있는 기이하고 아름다운, 기위(奇偉)한 산수를 찾아가 직면하고자 했다. 이로 인하여 산수경관을 직접 답사하고 경험하는 산수유람, 산수유(山水遊)가 유행하였고, 현장의 산수, 곧 진경(眞境)을 만나 대면한 물상이 지닌 천기와 이로 인해 일어난 작가의 흥취를 표현하여야 한다는 천기론의 주장은 노론계(老論系) 인사들 중에서도 진취적인 경향을 가지고 한양에 세거하던 낙론계(洛論系) 인사들에 의해서 제기되었다. 그리고 중인, 여항인들의 동조를 받으며 유행하였는데, 진경산수화의 등장과 제작에도 영향을 주었다. 이처럼 진경(眞境)이란 용어와 개념은 경험과 관찰, 주관적인 감흥 등의 요소를 내포한 개념으로서 진경산수화가 형성되는 단계에서 자주 사용되며 중요한 영향을 미쳤다.

　　객관적인 경험과 관찰, 주관적인 표현을 동시에 강조하는 천기론적인 진경(眞境)의 개념과 달리 경물과 대상을 좀더 객관화하고 관찰과 사실적 묘사를 강조하는 경향도 존재하였다. 18세기 중엽 이후부터는 진경(眞景)이란 개념과 용어가 자주 사용되었다. 경물 자체에 대한 객관적인 관심과 시각적 관찰을 강조하는 이러한 용어는 근기남인들이 애용하였고, 이는 이들이 제기한 사물관(事物觀)과 관련이 있다.

　　근기남인(近畿南人)들은 추상적인 이(理)보다는 구체적인 현상과 사물에 가치를 부여하는 이기관(理氣觀)을 추구하였다. 이 같은 체계에서는 인성(人性)과 물성(物性)은 동일한 가치를 지니며, 예술에 있어서도 구체적인 사물을 표현하는 것이 중요하게 여겨졌다.[8] 또한 남인(南人) 인사들은 현실에 대하여 깊은 관심을 가지고 현실 개혁을 위한 대안의 모색에 적극적이었다. 따라서 근기남인들도 진경이나 기행(紀行)에 관심을 가졌으며, 국토지리를 진지하게 연구하였다. 그러나 이들은 진경(眞境)을 만나 주관적인 경험과 흥취를 표현하는 것을 중시한, 우경촉물의 방법론을 수희탐상(隨喜探賞, 기쁨을 좇아 완상하는 것)이라고 비판하며 반대하고, 좀더 실용적인 목표를 가진 인상명리(因象明理, 물상을 통해서 이치를 밝히고자 함)를 중시하였다.

　　즉, 근기남인과 낙론계 인사들이 모두 현실과 사물에 대해 높은 관심을 가졌지만, 이에 대해 접근하는 구체적인 방법론과 목표는 달랐던 것이다. 근기남인

들은 심미적이기보다는 객관적인 관점과 효용론적인 기행관, 재도론적(載道論的)인 예술관을 유지하면서 산수경물, 즉 진경(眞景)을 탐색하였다. 현재 우리가 사용하고 있는 진경(眞景)이란 용어는 본래 이러한 배경에서 등장한 것으로, 18세기 중엽 이후 진경산수화에 대한 재고와 인식의 변화가 나타나면서 자주 사용되었다.

회화 작품과 관련하여 진경(眞景)이란 용어를 사용한 것은 선비화가 조영석(趙榮祏, 1686~1761)과 강세황 등의 화평(畫評)을 통해서 확인된다. 조영석은 정선의 〈하선암도〉(下船嵒圖)에 대해 평하면서 "비록 진경(眞景)과 크게 맞지는 않으나 유독 필력이 거칠고 소략하여 서권기가 있다"[雖大不及眞景 獨筆力荒率 有書卷氣耳]라고 하면서 진경이란 용어를 사용하였다.[9] 강세황 또한 정선의 〈소의문망도성도〉(昭義門望都城圖)를 평하면서 "소의문 바깥에서 도성을 바라봄이 이와 같다. 성과 궁궐을 또렷하게 가리킬 수 있다. 이것은 겸옹(謙翁)의 진경도(眞景圖) 중에서 가장 으뜸으로 추천해야 한다."[從昭義門外 望都城乃如此 城池宮闕歷歷可指 此翁眞景圖 當推爲第一]라고 하였다.[10] 이외에도 수많은 사례들이 존재하고 있어서 18세기 중엽경에는 진경이란 용어가 통용된 것을 알 수 있다.

진경(眞景)이란 용어는 18세기 이후 근대기까지 꾸준히 사용되면서 현재에 이르렀다. 진경산수화(眞景山水畫)란 용어 또한 20세기 전반 근대기에 저술된 미술사 관련 저술에서 사용된 용어로서 처음부터 엄밀한 정의를 전제로 사용된 것은 아니지만 현재까지 사용되고 있다.[11] 여기에서 다시 한번 진경산수화를 정의하자면 '조선 후기에 제작된 실경산수화'라고 규정할 수 있다. 진경산수화는 조선 후기적인 상황에서 유래한 독특한 용어이며 개념이기 때문에 조선 후기라는 특수한 시대적 조건을 전제로 형성된 그림이 아니라면 사용하지 않아야 하며, 다른 경우에는 일반적인 명칭인 실경산수화라고 해야 할 것이다. 한편 현재에도 여러 작가들이 진경과 진경산수화란 용어를 사용하고 있는데, 이 용어는 조선 후기 진경산수화에 대한 의식과 해석을 전제로 사용하는 것이 바람직할 것이다. 언어나 용어, 개념은 또한 시대적 상황 속에서 변화되는 속성이 있으므로 현재의 상황을 용인한다 하더라도, 최소한 진경 또는 진경산수화가 가지는 본래적인 의미와 연원을 이해하는 것은 필요하다.

진경산수화가 중요한 것은 이것이 18세기에 일어난 현실에 대한 자각과 관심이 이전까지 주류를 차지했던 관념적, 명분론적 사고를 대치하면서 나타난 현상이며 예술이라는 데 있다. 조선 후기가 되면서 선비와 화가들은 오랜 권위와 이념, 전통으로 작용하였던 성리학의 한계를 극복하고 변화된 현실을 수용할 수 있는 대안을 모색하였다. 그리고 회화 분야에서도 그러한 인식과 예술관, 방법론의 변화가 나타났다. 그 결과 18세기 화단에서는 실경을 그리는 진경산수화, 사람들의 삶을 재현한 풍속화, 사람들의 모습을 사실적으로 묘사한 초상화, 실제 사물을 관찰하여 그리는 사생화(寫生畫), 시각적 사실성을 강조하는 서양화풍 등이 새롭게 유행하였다.[12]

　　진경산수화는 18세기 전반 이후 여러 선비화가와 직업화가들에 의하여 꾸준히 그려지면서 조선 후기 회화의 특징을 대변하는 분야가 되었다. 또한 오랫동안 제작되는 과정에서 현실과 자연, 예술에 대한 정치사회적·사상적·문화적·개성적 요인을 반영하며 변화하였다. 구체적으로는 화가 및 후원자의 역할, 작품과 관련된 정치사회적 배경, 작품 제작의 구체적인 동기와 목표, 경물에 대한 인식, 화풍에 대한 의식 등 여러 가지 요인에 따라 장소와 소재의 선택, 표현의 목표 및 화풍이 차별화되는 경향이 나타났다. 이는 곧 화면에 드러난 제재와 소재, 기법 등이 단순히 형태적인 차이만을 의미하는 것이 아니라 제작자 또는 수요자의 의도를 드러내는 구체적인 수단이 되었음을 의미한다. 따라서 화면에 나타나는 여러 요소들을 충분히 분석하고 그 표현의 의미를 유추해 내는 것이 진경산수화 연구의 출발점이 되어야 할 것이다. 궁극적으로는 그러한 현상의 깊은 의의를 해석해 내기 위하여 위에서 지적한 여러 가지 요인들을 검토하여야 하고, 그러한 과정을 거치면서 진경산수화의 성격과 특징, 의의가 구명될 수 있을 것이다.

2
진경산수화의 제작 배경에 대한 논의

18세기 중 화단의 큰 관심을 받았던 진경산수화는 17세기까지 유행하였던 관념적·고답적(高踏的)·의고적(擬古的)인 산수화와 구별되는 새로운 산수화였다. 현실적인 주제의식을 가지고, 실재하는 제재와 소재를 선별하여 새로운 남종화풍과 서양화풍, 개성적인 화풍으로 표현된 진경산수화는 궁중과 사대부, 중인과 서민 등 다양한 계층의 주문과 후원을 받으면서 화단의 변화를 촉진하였고 회화 속에 시대적인 변화와 분위기를 담아내었다. 이처럼 새로운 진경산수화가 등장하게 된 배경에 대해서 필자는 크게 네 가지 요인을 들면서 설명하려고 한다.

그 요인들은 1. 현실적 가치관의 대두로 인하여 형성된 현실주의, 2. 서학과 서양회화의 유입으로 인한 새로운 시각 인식과 시각적 사실성의 추구, 3. 진경산수화 초기 단계에서 작용한 천기론의 영향, 4. 조선 초부터 형성되어 이어진 실경산수화 전통의 영향 등이다.

1) 현실주의

조선 후기에 유행한 진경산수화는 현실 속에 존재하는 경관을 다루었다. 현실경을 다루는 실경산수화는 조선시대 초부터 관념산수화에 대비되는 산수화의 한 유형으로 존재하면서 회화사의 한 국면을 형성하였다. 그러한 전통이 있었음에도 불구하고, 진경산수화는 이전 시대의 실경산수화에 비해서 당대의 화단에서 차지하는 비중이 높고, 다양한 계층의 인사들이 적극적으로 후원하고 주문, 감상함으로써 조선 후기 회화 예술을 대표하는 분야로 부각되었다.

조선시대 중 17세기까지는 성리학적인 사상과 문화가 심화되면서 이념성을 강조하는 문화가 형성되었다. 산수화 분야에서도 현실경을 다루는 실경산수화보다는 관념적, 의고적 주제를 다루는 관념산수화가 선호되었다. 또한 임진왜란과 병자호란 등의 전쟁을 잇달아 겪으면서 산수를 즐기거나 전국 명승지로의 여행이 유행할 여건도 되지 못하였다. 명승과 경관을 경험, 관찰하는 체험적인 산수 취미와 산수유람을 반영한 진경산수화의 대두는 18세기 이후 정치적·사회적·경제적 안정과 사상적, 문화적 변화를 겪으면서 가능해졌다.

진경산수화 유행에 영향을 미친 첫 번째 요인으로 탈주자학적, 현실적 가치관의 대두를 토대로 한 현실주의를 들 수 있다. 성리학적인 명분과 이념을 중시하는 보수적인 사상과 인식을 극복하고자 대두된 현실 지향적인 사상과 가치관은 18세기 이후 변화된 정치적·사회적·경제적 배경을 토대로 서서히 자리 잡기 시작하였고, 궁극적으로는 조선의 변화를 초래하는 동인(動因)으로 작용하였다. 18세기의 조선 사회에서는 서양과 세계에 대한 새로운 정보를 접하고 확대된 세계관을 가지게 되면서 중국 중심적인 가치 및 세계관인 중화주의(中華主義)에 대한 재고가 시작되었다.[13] 또한 조선 초 이래로 사상과 이념의 중심이 되었지만 차차 현실을 외면하고 명분론에 치우치게 된, 교조화(敎條化)된 성리학에 대한 반성이 일어났다. 나아가 오랑캐로 업신여기던 청나라가 국제적인 대국으로 발전하는 것을 보았고, 청과의 교류가 점차 활성화되었다. 청나라는 서양 과학과 문화를 포함하여 신문물을 수용하는 창구가 되었다.[14] 경제적인 면에서도 새로운 농사법인 이앙법의 발전으로 농업 생산성이 증대하였으며, 화폐 경제와 무역

이 증진되자 사회적, 신분 계층적인 변동이 일어나는 등 조선 사회는 큰 변화를 직면하게 되었다.[15]

사회 전 분야에서 일어난 현실적 변화는 학문과 예술에 있어서도 새로운 경향의 대두를 촉진하였다. 전반적으로 18세기에는 이념보다는 현실, 명분보다는 실제, 관념보다는 경험, 고(古)보다는 금(今), 규범이나 법보다는 개성과 자아를 중시하는 경향이 나타났다.[16] 이러한 변화를 배경으로 문학과 회화에서는 관념적·고답적, 은유적 주제보다 현실적·사실적·직설적인 주제를 추구하기 시작하였다. 회화 분야에서도 진경산수화와 풍속화, 사실적인 초상화와 동물화 등 현실주의와 사실적 재현을 강조한 화목(畵目)이 유행하게 되었는데, 이러한 회화는 현실과 실제를 중시하고, 현실의 변화를 통해 조선의 변화와 발전을 모색하던 시대정신과 문화를 반영한 것이다.

남인 출신의 선비화가 공재(恭齋) 윤두서(尹斗緒, 1668~1715)는 선비로서의 학문과 사상을 토대로 회화 분야에서의 변화를 모색하였다. 그는 유학에서의 고학(古學), 새로운 학문으로서의 박학(博學), 사상과 정보를 담은 회화로서의 화학(畵學)을 추구하였고, 이를 실천하기 위해서 관찰과 경험, 사생과 시각적 사실성을 전제로 한 풍속화와 정물화, 자화상과 말 그림 등 새로운 주제와 화풍을 담은 그림을 그리면서 18세기 화단의 변화를 선도하였다.도1-1, 도1-2 [17] 그의 뒤를 이어 노론계의 선비화가 조영석이 사실적인 풍속화를 그렸고, 비슷한 시기에 여러 직업화가와 화원이 제작한 사대부와 공신의 영정(影幀)에서 역시 이전의 초상화에 비하여 시각적 사실성과 실제감을 부각시킨 작품들이 등장하였다. 또한 개와 고양이, 매 등을 그린 동물화는 전통적으로 사실적인 재현을 중시한 분야인데, 시각적 사실성을 구현하기에 유리한 서양회화의 기법을 수용하면서 사실적인 관찰과 묘사를 강조하는 경향이 나타났다.도1-3

이에 비해서 17세기 화단에서 크게 유행한 묵죽과 묵매, 묵포도 등을 다룬 사군자화나 사의적으로 표현된 수묵 화조화(花鳥畵) 등은 18세기 화단에서 주요한 관심사가 되지 못하였다.도1-4 18세기가 되면서 현실과 실제를 중시하는 새로운 시대정신과 사상, 문화가 회화의 수요와 주문, 감평에 영향을 주었고, 회화의 제작에도 뚜렷하게 영향을 미쳤다. 18세기 초엽경 정선이 진경산수화를 그리기

도1-1 윤두서, <자화상>, 18세기 초, 국보, 종이에 담채, 38.5×20.5cm, 해남윤씨 녹우당 윤성철 소장

도1-2　윤두서, <채과도>, 《윤씨가보》중, 18세기 초, 보물, 종이에 담채, 30.1×24.2cm, 해남윤씨 녹우당 윤성철 소장

도1-3　김두량, <긁는 개>, 18세기, 종이에 수묵, 23.0×26.3cm, 국립중앙박물관 소장

도1-4 어몽룡, <월매도>, 17세기, 비단에 수묵, 119.1×53.0cm, 국립중앙박물관 소장

시작하였을 때, 화단에서는 이처럼 현실적인 제재를 사실적으로 재현하는 경향이 형성되고 있었다.

전반적으로 현실적·경험적·사실적 경향이 부각되면서 산수화에서도 성리학에서 추구하는 이념적, 이상적 가치를 은유적으로 담아낸 관념산수화보다 실제로 존재하고, 경험하고, 관찰할 수 있는 대상인 실경, 곧 진경을 그리는 데 관심을 두게 된 것이다.

정선은 한양 지역에 세거하던 경화세족 출신 사대부 선비들과 교류하고 후원을 받으면서 진경산수화를 제작하였다. 정선의 진경산수화는 주변 인사들의 주문에 응하여 만들어진 것들이 많은데, 정선의 작품에서 자주 등장하는 곳은 한양과 한양의 근교 지역, 금강산과 관동팔경 지역, 그리고 충청도의 사군(四郡, 지금의 제천·청풍·단양·영춘) 지역과 영남 지역으로 크게 나누어볼 수 있다. 한양과 근교 지역에서는 정선과 주변 인사들이 살고 방문하였거나 모임을 가진 곳들이 주로 재현되었다. 지방 중 금강산과 관동팔경 지역은 산수유람 풍조가 유행했던 당시 가장 인기가 높은 여행지였다. 정선은 실제로 금강산과 관동 지역을 최소 두 번 이상 여행했고, 이 여행의 경험을 토대로 평생 금강산과 관동 지역의 경관을 담은 진경산수화를 제작하였다.도1-5 사군 지역과 영남 지역을 다룬 작품들에서는 경상도의 하양현감과 청하현감을 역임하기도 한 정선이 실제로 방문, 경험한 곳들을 담아내었다.도1-6 정선은 자신이 관찰한 현장의 모습을 사실적으로 묘사하였기 때문에 정선의 진경산수화를 보는 이들은 그곳을 직접 보는 것처럼 느꼈다고 한다. 즉, 정선은 현실 속에 존재하는 경물과 장소를 그렸으며, 현장에서 경험한 흥취와 사실적인 재현을 전제로 표현하였다. 그의 진경산수화에 나타나는 이러한 요소들은 진경산수화가 현실적, 사실적 회화임을 의미한다.

18세기 후반경 진경산수화에서는 현실성과 시각적 사실성이 더욱 강화되는 변화가 나타났다. 특히 정조 연간(1776~1800)에는 민간에서도 상류층의 집마다 서양화법으로 그려진 책가도(冊架圖)가 걸려 있었다고 하며, 궁중의 화원들 사이에 서양 투시도법의 일종인 사면척량화법(四面尺量畵法)이 크게 유행하였다고 한다.[18] 서양 투시도법이 인간의 시각을 전제로 대상을 관찰하고, 보이는

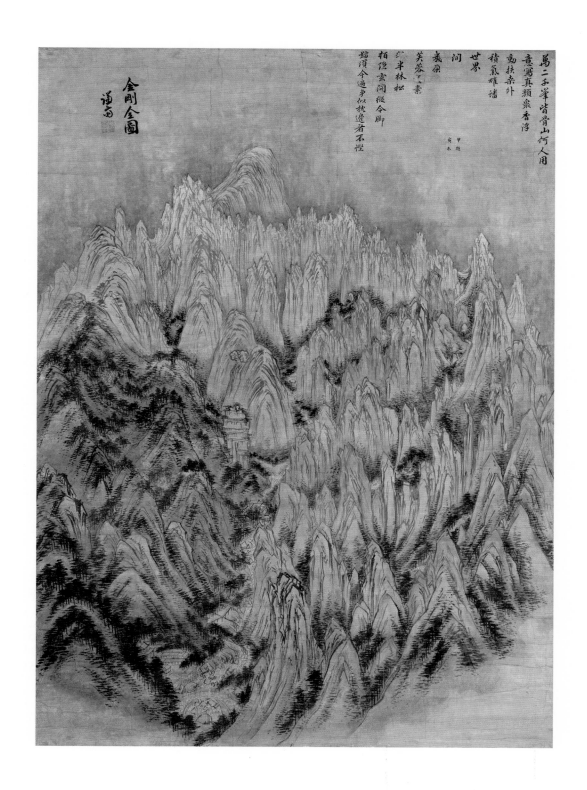

萬二千峯皆骨山何人用
意寫眞顏衆香浮
而挾杂外
積氣雄諸
世學
間
蕨依
芙蓉□□素
□半林松
栢□玄闊綴今脚
端頂今逼事似枕邊看不慳

金剛全圖
謙齋

甲寅
冬至

도1-5　정선, <금강전도>, 1734년경, 국보, 비단에 담채, 130.8×94.5cm, 개인 소장

도1-6 정선, <내연산삼용추도>, 1734년, 비단에 수묵, 134.7×56.2cm, 개인 소장

대로 사실적으로 재현하는 화법인 만큼 이전의 진경산수화에 비해서 더욱 생생한 현실성과 시각적 사실성을 표현하게 되었다. 이처럼 사실성을 강화하기 위해서 진경산수화에 수용된 서양화법의 영향에 대해서는 다음 절에서 상론하려고한다.

2) 새로운 시각 인식과 시각적 사실성의 추구

조선 후기에 진경산수화가 유행한 두 번째 요인으로 새로운 시각 인식과 시각적 사실성의 추구를 들 수 있다.[19] 18세기가 되면서 한양 지역에 세거하던 경화세족을 중심으로 서화고동(書畵古董) 취미와 정원 문화 및 원예 취미 등 탈성리학적인 문화가 확산되었다. 정치사회적인 안정과 도시 경제의 성장에 따라 다양한 요구를 분출하였던 경화세족을 중심으로 절제와 금욕, 단순과 소박을 강조하던 성리학적인 가치관에서 벗어나 다양한 대상을 향한 완물(玩物) 취미가 형성되었는데,[20] 구체적으로는 서화고동, 원예, 정원 등의 물질문화와 시각문화에 대한 관심과 향유가 증폭되었다.[21]

〈독서여가도〉(讀書餘暇圖)는 진경산수화의 선구자인 정선이 서화고동과 원예에 대해서 깊은 관심을 가지고 있었음을 알려준다.[도1-7] 작품 속의 선비는 동파관(東坡冠)을 쓴 채 하얀 평상복을 단정하게 입고, 초가집 툇마루에 여유롭게 앉아 아름답고 값비싼 청화자기에 심긴 귀한 난초와 활짝 핀 꽃을 감상하고 있다. 작은 규모지만 서책이 꽉 찬 서가와 그 옆에 걸린 수묵의 '관폭도'(觀瀑圖) 한 점, 그 바깥쪽에 서 있는 운치 있는 늙은 향나무, 선비가 손에 들고 있는 부채와 그 위에 수묵으로 그려진 산수화 등 이 작은 그림은 당시 한양의 경화세족들이 즐겼던 서화고동과 원예 취미의 실상을 시각적으로 경험하게 해준다.

간결하고 효과적인 구성을 토대로 아름다운 담채, 우아한 형태와 섬세한 선묘, 사실적인 묘사 등이 나타난 이 그림은 담백과 절제의 유학적 미학을 바탕으로 수묵화를 즐기던 17세기 선비화가의 그림과 달리 즉물적 경험과 감각적 흥취를 추구하던 18세기 선비의 새로운 취향과 삶의 방식을 전달해 준다. 이 작품

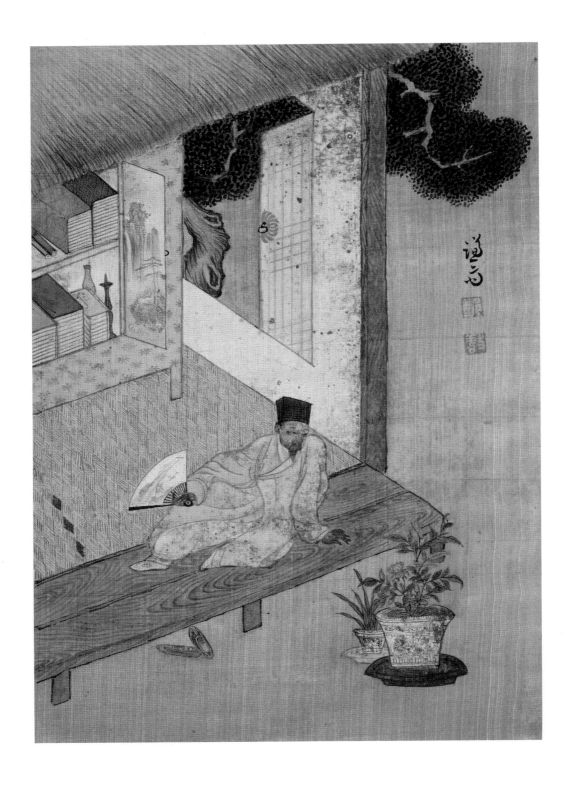

도1-7 정선, <독서여가도>, 《경교명승첩》 중, 18세기 전반, 보물,
비단에 채색, 24.0×16.8cm, 간송미술관 소장

은 현실 속에 존재하는 물질에 대한 관심 및 시각적인 경험을 전달해 주는 매체이다. 이 그림의 주인공이 정선 자신이건 아니건 간에 정선은 자신의 주변에서 흔히 경험한 삶의 방식을 구체적인 물질과 사실적인 묘사를 통해 우리에게 알려주고 있다. 〈독서여가도〉에 나타나는 시각적 사실성과 물질세계에 대한 관심, 즉물적인 표현은 그의 진경산수화에서도 주요한 요소로 작용하고 있다.

〈독서여가도〉에서 확인되는 변화는 한양에 세거하던 경화세족을 중심으로 추진되기 시작하였다. 새로운 현실 인식과 확대된 세계관을 가지고 정치사회적인 변화를 목도하던 그들은 새로운 문물과 정보를 가장 먼저 접한 계층이다. 경화세족의 적극적인 고동서화 취미와 수장 및 감평 활동 등은 전통적인 본말론(本末論)적인 사상을 벗어나 현실과 물질을 중시하고 다양한 시각적인 문화를 향유하는 탈주자학적인 경향과 관련이 있다. 이들 가운데 특히 서인(西人)에서 분화된 낙론계 노론 인사들과 탕평파 소론계(少論系) 인사들은 정선의 주요한 후원자이자 동료들로서 정선의 작품을 적극적으로 후원·주문·감평하는 역할을 하였고, 진경산수화가 대두되는 데 주요한 역할을 하였다.[22]

정선은 비록 몰락하여 한미한 집안이기는 했지만 노론계 양반 가문의 후손이었고, 한양의 명승지로 유명한 인왕산 주변에서 태어나 그곳에서 죽을 때까지, 경상도 등 외직(外職)에 나간 때를 제외하고 줄곧 활동하였다.[23] 젊은 시절부터 화가로 유명해진 정선은 한양 경화세족들의 적극적인 후원과 주문을 받았고, 그들과 교류하면서 회화 활동을 하였다.

젊은 시절 정선은 노론, 특히 낙론계 인사들과 자주 교류하였다. 당시 노론계 인사들은 여러 당파 가운데 이념적, 명분론적 사상을 가장 굳건하게 지켜나가고 있었다. 그들은 정치적 이데올로기로서 성리학적 이념을 재정립하고 도덕적 기강을 확립함으로써 변화된 시대에 대응하고자 하였다. 노론은 호서(湖西) 지역에 세거하던 호론(湖論)과 한양 지역의 경화세족으로 자리 잡은 낙론으로 나누어졌는데, 이들 가운데서 서로 다른 입장이 제기되었다. 보수적인 호론계 인사들과 진취적인 낙론계 인사들은 인물성동이론(人物性同異論)의 논쟁을 통해 성리학적 이념에 대한 새로운 해석을 추진하였다.[24] 호론계 인사들은 인물성이론(人物性異論)을 주장하면서 윤리와 이념의 우위를 강조하였으나, 낙론계 인사들

은 윤리(倫理)와 물리(物理)가 다르지 않다는 인물성동론(人物性同論)을 주장하였다. 인물성동론은 궁극적으로는 이념보다 현실을 중시하는 새로운 패러다임을 제시한 것으로 객관세계 및 사물에 대한 관심을 촉발시켰다.

이즈음 경화세족들 간에 유행한 서화고동 취미와 원예 취미, 정원 문화 등의 새로운 문화는 이념을 강조한 전통 성리학의 한계를 넘어서 현실과 물질, 시각적 경험을 중시하는 현실주의와 물질문화가 대두된 것을 시사한다. '새로운 취미'라고 우아하게 표현된 이러한 경향들은 사실상 경제적인 부(富)를 전제로 하는 활동이었고, 미술품과 화훼, 정원 등 구체적인 물질로서의 시각 매체를 통해 수행되었다.[25]

이처럼 물질을 통한 시각 경험을 강조하는 시각 문화는 서양의 학술과 회화에 대한 정보와 관심에서부터 유래된 측면도 있다. 18세기 초엽경 조선은 국책 차원에서 서양의 역법(曆法)과 산법(算法), 천문과학 기술을 배우고 시헌력(時憲曆)을 실행하기 위해 적극적으로 노력하였고,[26] 이런 배경에서 서양과 서양의 학술, 회화 등에 대한 관심이 고조되었다. 이익(李瀷, 1681~1763)은 서양화에 대해 논의하면서 "근세에 연경(燕京)에 사신 간 자는 대부분 서양화를 사다가 마루 위에 걸어 놓는다. 먼저 한쪽 눈은 감고 한쪽 눈으로 오래 주시하면 전각(殿閣)과 궁원(宮垣)이 진짜 형태[眞形]와 같이 우뚝하게 솟아난다. 묵묵히 연구한 어떤 이가 말하기를, '이는 화공(畵工)의 묘법이다. 멀고 가까움[遠近]과 길고 짧음[長短]의 치수가 분명한 까닭에 한쪽 눈의 힘으로 희미하게 나타나는 것이 이와 같다.'고 한다. 대개 중국에 일찍이 없었던 것이다."라고 하였다.[27] 이어서 "이제 마테오 리치(Matteo Ricci, 利瑪竇, 1552~1610)가 엮은 『기하원본』(幾何原本) 서문을 보니 이르기를, '그 방법은 눈으로 보는 데에 있다. 멀거나 가까운 것, 바르거나 기울어진 것, 높거나 낮은 것의 차이로 물상을 보게 되면, 입원체(공 모양)나 입방체의 척도(尺度)를 평편한 화판(畵板) 위에 그릴 수 있고, 멀리서도 물상의 위치[物度]와 실제의 모양[眞形]을 헤아릴 수 있다.'고 하였다."라고 쓰고 있다.[28]

이익은 『기하원본』에 대해 거론하면서 모든 것은 눈으로 보는 데서 출발한다고 하였다. 『기하원본』은 18세기 초엽경 우리나라에 수입되었던 것으로 알려져 있으며,[29] 이익의 논의 등을 통해서 18세기 초엽 이후 서양의 과학기술과 회

화적 표현 원리에 대한 새로운 인식과 이를 토대로 한 담론이 형성되어 갔음을 알 수 있다.[30] 서화고동 및 원예 취미 등의 전제가 된 시각적인 감상과 비평 등은 시각과 시각의 주체로서 인간 및 자아를 강조한 서양식 시각론과 직간접적으로 연결되고 있다.

정선은 관상감의 천문학겸교수(兼教授)를 역임하였고, 『주역』(周易)에 밝아 제자를 키우고 강론을 하였다는 기록이 전한다. 선비화가로서 지식과 교양을 겸비한 정선은 당시로서는 가장 진취적인 학문이자 사상인 서학을 일찍이 접했던 것으로 보이고, 그의 이러한 경험과 지식은 관찰과 경험을 중시하는 현실주의적 경향에 더하여 서양화법을 수용한 진경산수화를 제작하는 데 기여하였다.[31] 정선의 진경산수화가 관념산수화에 익숙하였던 감상자들에게 높은 인기를 끌었던 이유 중 하나는 현실적인 대상을 진짜처럼 보이도록 사실적으로 그려내었다는 점이다.

정선의 〈서원조망도〉(西園眺望圖)에서 확인되는, 현대의 사진에 준하는 공간 구성과 시선, 공간적 깊이감과 후퇴감, 대기원근법적인 요소 등은 시각적 사실성이 진경산수화의 주요 요소가 되었다는 사실을 시사한다.도1-8, 도1-8-1 이 작품은 정선의 주요한 후원자인 소론계 권력가 이춘제(李春躋, 1692~1761)가 자신의 정원인 서원의 정자에 앉아 한양 시가지와 먼 산들을 조망하는 모습을 묘사하였다. 그림 속의 주인공인 이춘제는 태평성대가 이루어진 시절 아름다운 한양의 경관을 감상하고 있지만, 이 장면은 곧 이 시대와 번영을 누리고 있는 권력자 이춘제의 심상(心象)을 시각화한 것이다. 상징성과 은유성이 극대화된 작품이지만, 동시에 완벽하지는 않아도 어느 정도 일정한 지점에서 이루어진 관찰과 서양 투시도법적인 재현이 나타나고 있다. 현실적인 제재를 보는 주체의 시각과 관찰에 입각해서 사실적으로 묘사하는 이러한 방식은 정선이 경험했던 서학과 서양화법을 토대로 형성된 것이다.

정선의 뒤를 이어 진경산수화를 그리면서 시각적 사실성을 강화한 선비화가인 강세황은 본다는 것의 문제를 자주 거론하고, 실제 작품에 새롭게 보고 새롭게 재현하는 방식을 시도하였다. 그는 정선의 제자인 김희성(金喜誠, ?~1763 이후)이 그린 〈와운루계창도〉(臥雲樓溪漲圖)를 평하면서 김윤겸(金允謙,

도1-8 정선, <서원조망도>, 1740년, 비단에 담채, 39.7×66.7cm, 개인 소장
도1-8-1 현대의 풍경 사진

1711~1775)이 "돌 위의 도롱이를 쓴 사람은 약간 크게 그렸다"[石上簑笠人 差大耳]고 하면서 비례가 어색한 것을 지적하자, 이에 대하여 "사람은 가까이 있고 집은 멀리 있기 때문에 흠이 되지 않은 듯하다"[雖是 而人近故 大屋遠故 不似不爲疵]라고 평하였다.[32] 즉 화가의 시각을 전제로 하여 거리에 따른 비례의 표현 문제를 지적한 것이다. 이는 시각과 보는 방식의 문제를 잘 알고 있었던 강세황이기에 가능한 해석이다. 눈으로 본다는 것은 서양화법을 수용하려는 화가의 입장에서는 가장 중요한 방법으로 인식되었는데, 이러한 태도는 서양화의 영향을 수용하여 실경산수화를 그렸던 중국의 화가들의 경우에도 마찬가지였다.[33]

강세황이 중시한 시각적 사실성은 50대에 그린 《송도기행첩》(松都紀行帖), 《지락와도》(知樂窩圖), 70대에 그린 《풍악장유첩》(楓嶽壯遊帖)과 〈옥후북조도〉(屋後北眺圖) 등의 작품에 지속적으로 나타났다. 그는 이러한 작품들을 제작할 때 눈으로 보이는 것을 그린다는 표현을 반복하여 사용하였고,[34] 그러한 경우 대개 일정한 시점을 토대로 경물을 보고 관찰한 뒤 그리는 수법을 구사하였다. 강세황은 그림의 주제가 되는 대상을 멀리서 보면서 화면의 중심에 두도록 표현하던 전통적인 조망의 방식이나 풍수적인 구성 방식에서 벗어나 중심이 되는 경물을 근경에 두고 그곳에서 보이는 경관을 그리는, 즉 경관을 관찰하는 주체를 강조하는 방식으로 재현하였다. 이러한 구성 수법은 시각의 주체를 중시하는 방식으로 곧 서양화법에서 인간의 시각을 중심으로 대상을 관찰, 묘사하는 방식을 연상시킨다.

18세기 말엽경 서학은 일종의 풍기(風氣)로 인식될 정도로 사대부 관료들과 기호남인(畿湖南人) 학파의 선비들에게뿐 아니라 사회적으로 보편적인 관심사가 되었다.[35] 서양의 천문학과 과학기술 등 서학에 대한 이해와 연구가 심화되면서 천원지방설(天圓地方說)에 근거한 유학적인 우주관과 자연관을 극복하고,[36] 자연을 객관적이고 관찰 가능한 대상으로 인식하는 역학화, 수학화된 자연관이 제시되기에 이르렀다.[37] 정조 연간의 도화서에서는 "서양의 사면척량화법을 새로이 본받고 있는데, 그림을 완성하고 나서 한쪽 눈을 감고 보면 기물들이 반듯하고 입체감이 있어 보였으니 세속에서는 이를 가리켜 책가화(冊架畵)라고 한다"고 이규상(李奎象, 1727~1791)이 기록하였듯이 사면척량화법, 서양의 투시

도법이 유행하였다.[38] 눈으로 보고, 사실적으로 재현하는 방식은 서양화법에서 유래된 수법으로 18세기 전반경부터 초상화와 영모화, 사생화 등에서 시도되었지만, 진경산수화에서는 정선, 강세황, 강희언(姜熙彥, 1738~1784) 등 여러 선비화가들의 시도를 거쳐 정조 연간 궁중의 적극적인 후원을 받으면서 화단의 주요한 경향으로 자리를 잡았다.

1788년 김홍도(金弘道, 1745~1806 이후)가 정조의 명으로 금강산과 관동 지역을 방문하고 그려 바친 〈총석정도〉(叢石亭圖) 등 김홍도의 진경산수화에는 시각적 사실성을 중시하는 서양적 투시도법이 뚜렷이 나타나고 있다. 이러한 배경에서 형성된 사실적인 진경산수화는 관상감 관원으로 서학에 밝았던 중인화가 강희언의 〈인왕산도〉(仁王山圖), 1795년경 화원들이 제작한 《화성원행도병》(華城園幸圖屛)의 〈환어행렬도〉(還御行列圖) 등 일부 장면, 19세기 초엽경 화원 김하종(金夏鍾, 1793~1875 이후)의 〈환선구지망총석도〉(喚仙舊址望叢石圖) 등으로 이어져 갔다.

3) 천기론의 영향

세 번째 요인은 18세기 사상과 문예 방면에서 많은 영향을 미친 천기론의 영향이다. 진경산수화가 형성되던 초기에 활약한 정선은 화가로서 천기론의 일정한 요소들을 회화적인 방식으로 해석, 수용하였다.[39] 천기와 천기론은 다양한 함의를 가진 개념이므로 사상과 문학, 회화 분야에서 고루 적용될 수 있지만, 그 구체적인 양상은 분야별 특수성을 고려하여 판단되어야 할 것이다. 정선이 진경산수화를 그릴 때 천기론의 개념을 수용하였다고 하는 것은 정선의 작품에 나타나는 구체적인 요소들이 문학 분야의 천기론에서 강조하는 일부 개념과 유사한 점이 있기 때문이다. 또한 정선의 산수화에 나타나는 여러 가지 특징들을 지적한 정선 주변 인사들과 후대의 문인들이 남긴 기록들은 정선이 천기론과 관련된 의식을 가지고 진경을 그렸음을 시사하고 있다.

정선은 평생 현실 속에 존재하는 진경을 그림으로 기록, 표현하였다. 그의 대

표작으로 손꼽히는 작품들 속에서 정선이 어떠한 주제와 소재를 다루고, 어떻게 표현하였는가 하는 점을 짚어보면 정선 회화의 특징이 천기론과 관련이 있는 것을 확인할 수 있다. 정선은 다양한 경관과 대상을 진경산수화로 재현하였는데, 그중 정선 회화의 특징을 가장 잘 드러내는 것은 기행사경도이다.[40] 기행사경도는 전국 각지의 명승처를 방문한 여행과 관련된 작품을 가리키는 용어이다. 기행사경도는 진경산수화의 여러 제재 가운데 조선 후기 진경산수화의 특징을 가장 잘 드러낸 화제(畫題)로서 실제로 정선의 진경산수화 가운데 가장 인기가 높았던 것은 금강산 여행과 관련된 기행사경도들이다.

현존하는 정선의 진경산수화 중에서도 가장 이른 기년작(紀年作)인 1711년의《풍악도첩》(楓嶽圖帖)과 50대 완숙기의 〈금강전도〉(金剛全圖), 70대 노년기의 대표작 중 하나인《해악전신첩》(海嶽傳神帖) 등은 금강산 여행과 관련된 작품들이다. 이 작품들은 당시 전국에서 최고로 인기 있는 여행지였던 금강산과 주변의 관동팔경 등을 방문하여 현장에서 보고 사생한 초본을 토대로 그렸다. 정선이 36세 때 그린《풍악도첩》은 노론계 사대부 백석(白石) 신태동(辛泰東, 1659~1729)의 요청으로 정선이 금강산과 주변 명승지를 함께 여행하고, 주요한 경관과 경물을 그린 작품이다.[41] 현재 13면이 전하는 이 작품 가운데 하나인 〈옹천도〉(甕遷圖)의 소재가 된 옹천은 강원도 고성에서 통천으로 가려면 반드시 지나가야 하는 곳이었다. 정선은 이전에는 너무 위험하여 사람이 접근하지 못했던 위태로운 장소를 여행하는 여행객의 모습과 가파른 바위절벽, 그리고 부드럽게 출렁이는 바닷물결을 대비시켜 표현하였다.도1-9 경물의 선정, 간결하고 대범한 구성, 강한 묵법과 부드러운 선묘의 대비 등 30대의 작품이지만 정선 화풍의 특징이 이미 나타나고 있다.

이러한 특징은 1734년경 제작된 것으로 추정되는, 50대의 대표작인 〈금강전도〉에서도 확인된다.도1-5 화면을 꽉 채운 구성으로 금강산의 기세를 강조하였고, 부드러운 흙산과 날카로운 암봉, 검은색과 흰색, 수평의 둥근 먹점과 수직의 강렬한 필선 등 음양의 요소를 반복적으로 대비시키면서 금강산을 음양동정(陰陽動靜)의 변화가 가득 찬 우주적 공간으로 이상화해 표현하였다. 정선 특유의 화법을 구사하여 금강산이 가지는 웅장함과 강렬한 기세, 현장에서 느낀 격렬한

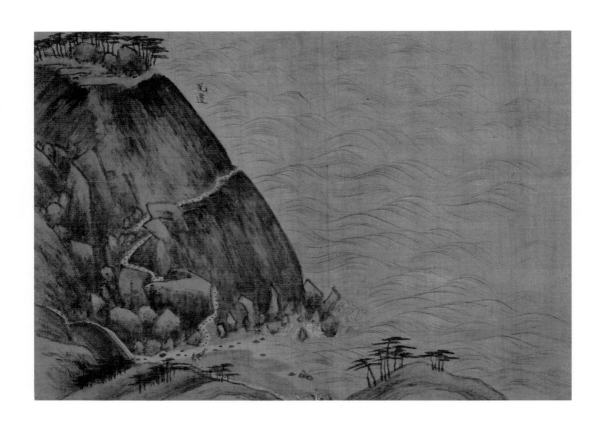

도1-9 정선, <옹천도>, 《풍악도첩》 중, 1711년, 보물, 비단에 담채, 26.6×37.7cm, 국립중앙박물관 소장

흥취 등의 요소를 시각적으로 구현하여 전달하였다.

정선의 기행사경도에서 나타나는 이러한 특징은 50대 이후 완숙기에 제작한 유거도 계통에서도 확인된다. 1739년에 제작한 〈청풍계도〉(淸風溪圖)는 안동 김씨가 세거하던 청풍계와 집을 그린 작품인데 역시 빈 공간 없이 화면을 꽉 채운 특이한 구성, 강하고 짙은 먹, 빠르고 강한 기세의 필선 등을 구사하면서 보는 이의 시선을 한눈에 사로잡는다.도1-10 이러한 특징은 70대 만년기의 작품인 〈인왕제색도〉(仁王霽色圖)에서도 뚜렷이 나타나고 있다.도1-11, 도1-11-1 정선이 평생 보고 살았던 인왕산과 그 속에 자리 잡은 누군가의 집을 그렸는데, 인왕산의 모습과 특징을 어느 정도 사실적으로 재현하는 형사(形似)를 추구하였으면서도 동시에 인왕산의 특질을 해석해 낸 전신(傳神)의 수법을 보여준다. 이 작품은 화면을 꽉 채워 여백이 거의 없도록 표현한 정선 특유의 공간 구성, 인왕산의 주봉(主峯)인 치마바위 부분에 사용된 짙고 물기 많은 묵법과 빠르고 힘찬 필법, 검은 암봉과 그 아래를 받치고 있는 흰 구름의 대비 및 암봉의 압도적인 중량감과 텅 비고 가벼운 여백의 대비 등을 통해 인왕산의 기세를 강조하고 음양의 조화를 드러낸 점 등 정선의 개성적인 화풍을 대변하고 있다.

정선의 작품에 나타난 이러한 특징들에 대해서 동시대 사람들은 기위(奇偉)함, 웅장함, 강렬함, 힘이 넘침[淋漓], 빽빽함, 윤택함, 빠르고 힘찬 필치 등의 용어를 사용하며 평하였다. 정선과 평생 막역한 교류를 하였던 선비화가 조영석은 정선의 장기를 "한 번의 붓으로 휘둘러 그려냄[一筆揮灑], 필력의 웅혼(雄渾)함, 기세의 유동(流動)함, 웅장한 포치(布置, 구성을 의미함), 구도의 밀색(密塞, 빽빽함)"으로 꼽다.[42] 18세기 후반에 이규상은 "그의 그림은 임리하여 원기가 있다. 붓놀림은 거친 기운을 띤 듯하였다."[畵淋漓有元氣 然用筆似帶粗氣]라고 정선의 특징을 평하였다.[43] 19세기 초엽경 성해응(成海應, 1760~1839)은 "정선의 그림은 기이하고 웅장하다. 두보(杜甫, 712~770)의 '원기가 흘러넘쳐 병풍이 오히려 젖은 듯하다'라는 시는 정선을 위하여 쓴 것이라는 생각이 든다."[謙齋畵奇雄 杜工部元氣淋漓障猶濕之詩 當爲此老題也]라 하였다.[44] 정선이 활동하던 시기로부터 정선 사후까지 그의 회화를 규정하는 주요한 요소들은 천기론에서 거론된 주요한 요소와 유사한 것들로서, 정선이 천기론의 개념과 요소를 회화적으로

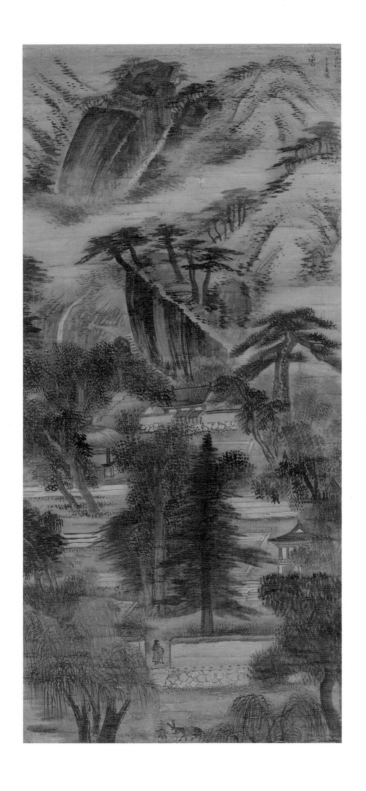

도1-10 　정선, <청풍계도>, 1739년, 보물, 비단에 담채, 133.0×58.8cm, 간송미술관 소장

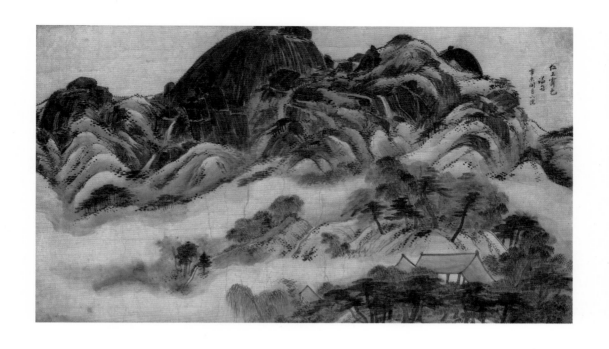

도1-11 정선, <인왕제색도>, 1751년, 국보, 종이에 수묵, 79.2×138.2cm, 국립중앙박물관 소장
도1-11-1 서울 인왕산 실경 사진

표현하면서 형성된 특징들이다.

정선의 진경산수화에 재현된 장소들은 금강산과 주변의 관동팔경, 사군산수와 영남승경 등 이름난 명승이 많고, 한양에서는 북악산과 인왕산 주변의 경관과, 자신을 포함하여 주요한 인사들의 유거와 유명한 명소 등을 자주 그렸다. 이러한 장소들은 평범하기보다는 웅장하고 기세가 강한 곳들이 많았고, 정선의 그림은 현장에서의 경험과 흥취를 한껏 강조하여 보는 이들에게 생생한 사실감과 강렬한 인상을 체험하게 하였다. 또한 정선은 현장에서 대상을 관찰하고 사실적으로 사생하는 것을 중시하면서도, 때로는 경물을 대하며 생기는 흥취를 즉흥적으로 쏟아내듯이 표현하였다. 정선의 그림에 나타나는 이러한 특징들은 그의 진경산수화가 이전의 실경산수화에서는 찾아보기 어려운 새로운 요소들의 집합체임을 대변하고 있다.

사상과 문학이 분리될 수 없었던 이 시기에 인물성동론과 이를 토대로 한 천기론은 물상(物象) 가운데 우주적인 이(理)를 표상하는 대표적인 대상인 산수경물에 대한 관심이 증대되는 배경이 되었다. 김창흡(金昌翕, 1653~1722)은 사람과 사물 사이에 놓여 있는 경계를 넘어야만 저편에 있는 사물의 본질을 진정으로 이해하고 인식할 수 있고, 그러한 단계가 바로 천기(天機)가 유동(流動)하는 시점이라고 하면서, 이러한 시점을 물(物)과 아(我) 사이에 천기가 유동한다고 표현하였다.[45] 이처럼 물아가 일체되는 경험을 하기 위하여 특별한 경치, 즉 진경(眞境)을 답사하는 산수유가 중시되었다. 천기론의 이러한 특징은 실제로 경험한 진경을 그림으로 재현하는 진경산수화가 등장하는 데 영향을 주었다.

정선은 조선에 실재하는 산수경물을 다루는 현실적인 주제 의식, 진경을 직접 대면하는 것을 중시하는 태도, 기위한 진경을 찾아가는 산수유의 방법론, 천기가 유동하는 진경(眞境)의 현장에서 물아 간의 경계를 넘어서는 순간 강렬한 흥취를 드러내기 위한 독특한 작화(作畵) 방식을 보여주었다. 즉 정선은 화면을 꽉 채우는 밀밀지법(密密之法)의 구성으로 기이하고도 웅장한 경물의 기세와 강렬한 인상을 표현하였고, 강하고 빠른, 이른바 휘쇄(揮灑)라고 불리는, 즉흥적이고 표현적인 필치와 물기를 담뿍 머금은 짙고 윤택한 먹을 구사하면서 현장의 흥취와 인상을 전달하였다. 이 같은 요소들로 인하여 정선의 진경산수화는 웅

장, 강건, 호쾌하다는 평을 들었다. 이러한 특징들은 천기론에서 강조하던 주요한 요소들을 회화적으로 반영하고 해석하면서 형성된 것으로 볼 수 있다. 따라서 필자는 정선의 진경산수화를 '천기론적 진경'이라고 부른다.

4) 전통 실경산수화의 영향

네 번째 요인으로는 전통적인 실경산수화의 영향을 들 수 있다. 조선시대는 유학의 시대였고, 유학은 기본적으로 현실을 중시하는 사상을 지니고 있었다. 궁중과 사대부 관료들은 조선 초부터 현실적인 경치를 그림으로 표현하는 것을 중시하였다. 그들에게 현실경은 일종의 소우주론적인 상징을 지닌 대상이었다. 아름다운 자연 경관은 곧 유학의 이상인 왕도정치(王道政治)가 이루어진 아름다운 현실을 은유하는 제재가 되었다. 그러한 경향이 가장 잘 나타난 것이 관료들을 중심으로 제작, 향유된 계회도(契會圖)이다.도1-12 [46] 조선 초부터 유행한 관료계회도는 아름다운 현실경 속에서 즐거운 계회를 가지는 관료들의 모습을 기록하였고, 인물보다 경관을 강조한 계회도는 조선 초의 실경산수화를 대표하는 것으로 평가되고 있다.

관료계회도에서 시작된 실경을 그리고, 기록하고, 감상하는 실경산수화의 전통은 사대부 선비들의 삶을 담아내는 주요한 회화로서 지속적으로 제작되었다. 그러나 17세기 이후에는 사림파(士林派) 유학자들의 삶을 담아낸 실경산수화가 새롭게 형성되고, 유행하였다. 유거도, 정사도, 서원도(書院圖), 구곡도 등의 유학적 사상과 가치관을 시각화한 실경산수화는 18세기에 진경산수화가 유행하기 이전까지 꾸준히 제작, 감상되었다.

전충효(全忠孝, ?~?, 17세기 후반 활동)의 〈석정처사유거도〉(石亭處士幽居圖)는 유학적 이상을 현실 속에서 실천하고 살아간 유학자 선비의 세계관과 자연관, 가치관이 담긴 작품이다.도1-13, 도1-13-1 [47] 전라남도 동복(지금의 화순)에 위치한 김한명(金漢鳴, 1651~1718)의 유거, 집을 그린 이 작품은 풍수적인 구성과 소재를 활용하면서 은둔한 처사의 삶을 이상화해 표현하였다. 김한명은 명나라 멸망

도1-12 작자 미상, <독서당계회도>, 1531년경, 보물, 비단에 수묵채색, 91.3×62.2cm, 국립고궁박물관 소장

도1-13 전충효, <석정처사유거도>, 17세기, 비단에 수묵, 128.4×81.3cm, 개인 소장

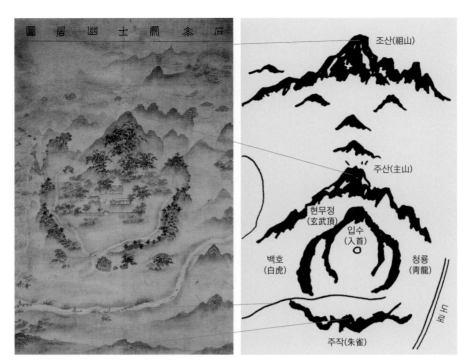

도1-13-1 전충효, <석정처사유거도>와 풍수개념도

이후 화이론(華夷論)과 명분을 지키기 위해서 세상을 등지고 은둔한 부친의 뒤를 이어 이곳에 살았고, 유명 화가 전충효를 초빙하여 이 작품을 제작하면서 집안과 부친, 자신의 삶을 시각적으로 해석, 기록하였다.

18세기의 진경산수화 가운데 애호된 주요한 주제 및 제재 면에서도 전통적인 실경산수화의 영향이 수용되었다. 18세기 이전부터 그려져온 유거도 및 정사도, 구곡도, 계회도에서 유래된 유거도, 아회도, 조선 구곡도, 서원도 등이 진경산수화로서 지속적으로 제작되었다. 또한 기행을 전제로 한 기행사경도가 유행하면서 진경산수화의 새로운 면모를 대변하였지만, 기행사경도의 구성과 소재, 기법 면에서도 전통 실경산수화의 영향이 부분적으로 나타나고 있다.

정선의 〈도산서원도〉(陶山書院圖)는 대표적인 유학자 이황(李滉, 1501~1570)을 기린 도산서원의 진경을 그린 작품이다.도1-14 도산서원의 건물들은 화면의 중심에 잘 보이도록 표현되었다. 서원 뒤로는 큰 주산(主山)이 나타나고, 서원 양

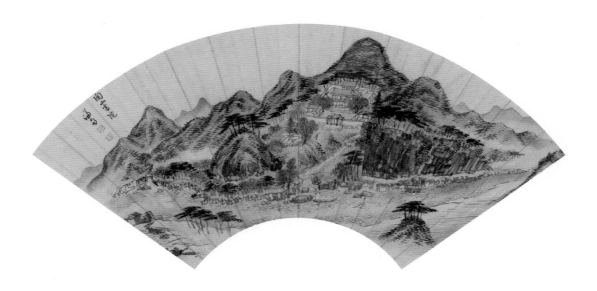

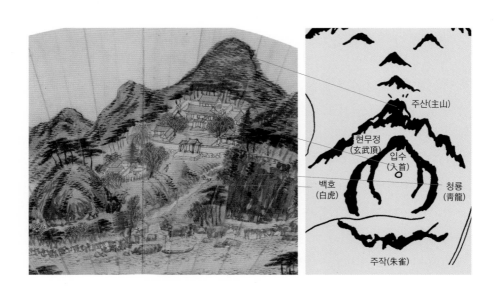

도1-14　정선, <도산서원도>, 18세기, 종이에 담채, 21.2×56.3cm, 간송미술관 소장

도1-14-1　정선, <도산서원도>(부분)와 풍수개념도

옆으로는 큰 언덕과 바위가 있으며 서원 앞으로는 물이 흐른다. 이러한 구성과 소재를 현장의 사진과 비교해 보면 실제 그 장소에서 보이는 대로 그린 경관이 아님을 알 수 있다. 정선은 이전부터 전해오던 풍수적인 원리를 따른 실경산수화의 구성과 소재를 활용하여 도산서원과 주변의 경관을 화면 속에 재구성하였다.도1-14-1 예컨대 이 작품을 〈석정처사유거도〉와 비교해 보면 처음에는 많은 차이가 있어 보인다. 그러나 두 작품의 저변에 명당터를 강조하는 풍수적 원리를 반영한 구성이 작용하고 있다는 사실을 확인하게 되면 두 작품 사이에 친연성이 있음을 알 수 있다.

정선의 〈동작진도〉(銅雀津圖)에도 유사한 특징이 나타나고 있다.도1-15 동작진의 현재 사진과 정선의 그림을 비교해 보면 유사점과 차이점이 뚜렷이 구분된다.도1-15-1 정선은 현장의 조건을 반영하는 시각적 사실성을 추구하면서도 동시에 전통적인 풍수원리를 활용하여 경관을 재구성하였다. 동작진의 중심에 위치한 마을은 실제로 볼 때 멀리서 잘 보이지 않지만 이 그림에서는 자세하게 그려져 있다. 풍수가 좋은 곳에서 뛰어난 인재가 나고 사람이 살기에 좋다는 풍수지리 사상을 반영하여 정선은 동작진 마을을 이상적인 경관으로 보이게끔 재구성하여 표현하였다. 이처럼 정선은 진경산수화를 제작하면서도 전통적 실경산수화의 일부 요소를 수용하면서 전통을 존중하는 태도를 드러내었다.

또한 정선의 대표적인 기법으로 잘 알려진, 빠르고 강한 필치와 짙고 강렬한 묵법은 남종화법이 대세가 된 18세기 화단에서 일반적으로 사용되지 않은 수법인데, 이러한 기법 역시 17세기의 대가 김명국(金明國, 1600~?)의 작품이나 17세기에 유행한 중국 절파(浙派)의 영향을 받은 작품들에서 흔히 나타나는 요소들이다.도1-16 즉 전통회화에서 중요시되던 필법과 묵법에서 정선이 17세기 회화의 수법과 유사한 표현을 즐겨 사용한 점을 보아도 정선이 이전 회화의 전통을 잘 알고 활용한 것을 알 수 있다.

조선 초 이래로 이어진 실경산수화의 전통은 주제와 소재, 기법 면에서 정선의 진경산수화에 적지 않은 영향을 미쳤다. 정선은 전통적인 실경산수화의 요소를 수용하면서 동시에 18세기 화단에서 새롭게 유행한 남종화법 및 서양화법 등의 요소들을 더하여 개성적인 진경산수화를 정립하였다.

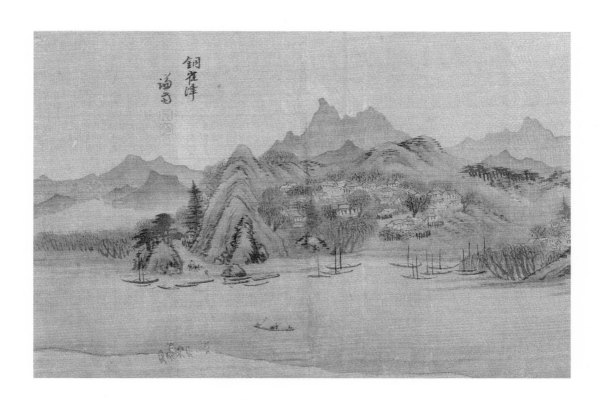

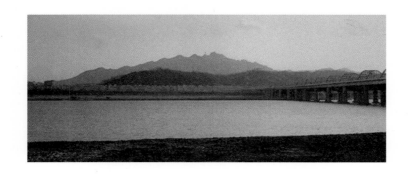

도1-15　정선, <동작진도>, 18세기, 비단에 담채, 21.8×32.6cm, 개인 소장
도1-15-1　서울 동작대교와 관악산 실경 사진

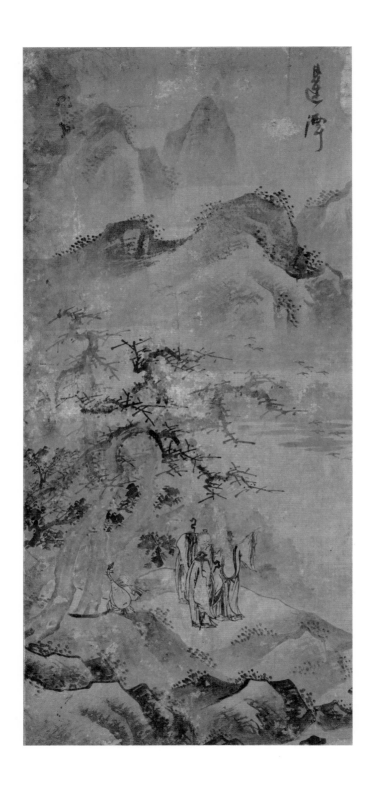

도1-16　김명국, <산수인물도>, 17세기, 종이에 수묵, 119.7×56.6cm, 국립중앙박물관 소장

이제까지 조선 후기에 유행한 진경산수화의 제작 배경에 대해서 살펴보았다. 이 글에서 거론한 여러 배경들은 진경산수화가 형성, 변화하는 과정에 영향을 주었던 주요한 요인들이라고 할 수 있다. 이외에도 진경산수화에 영향을 주었던 개별적인 여러 요인들이 있었을 것이다. 예컨대 필자가 사의적인 진경산수화라고 분류하고 있는 유형의 진경산수화에서는 선비들의 현실비판적인 사상과 개성적인 문예의식, 화풍에 대한 첨예한 인식 등이 영향을 주기도 하였다. 다양하고 복합적인 여러 요인들이 작용하면서 진경산수화의 다층적인 성격과 특징, 화풍이 형성되었던 것이니, 이러한 점에 대해서는 앞으로 구체적인 논의를 하면서 고찰해 보려고 한다.

II

진경산수화 연구에 대한 비판적 검토₁

II

진경산수화 연구에 대한 비판적 검토¹

미술사학계에서 진경산수화에 대한 논의가 집중적으로 진전된 것은 1980년대 부터이다. 이즈음부터 여러 학자들이 진경산수화를 그린 작가와 작품을 발굴하고 기초적인 논의를 진전시켰으며, 축적된 학문적 성과를 토대로 진경산수화의 성격과 화풍, 작가와 변천 과정에 대한 논의가 이루어졌다. 최근에는 진경산수화에 대한 관심이 미술사학계의 울타리를 넘어서 인문학적인 논의의 장으로, 또는 미술계의 현장으로, 나아가 대중적인 관심사로 확산되고 있다.

2006년 7월 한국사상사학회는 '진경문화, 그 실상과 허상'이라는 논제를 제시하고, 그간의 연구를 통해 제시된 진경문화론에 대하여 종합적으로 검토하는 계기를 마련하였다. 이 학회에서는 진경문화·진경시대·진경산수화의 배경으로서 제시된 조선중화사상(朝鮮中華思想) 등의 개념에 대하여 미술사, 역사, 문학, 사상사를 연구하는 전공자들이 모여 비판적인 의견을 제시하였다. 결론적으로 말하자면 이러한 용어와 개념의 이면에는 식민사관에 의해 형성된 정체성론(停滯性論)을 극복하기 위하여 조선 후기 역사의 발전론과 성리학의 주체성 및 생산성을 강조한 인문학계의 문제의식이 상당 부분 작용하고 있다.[2] 조선 후기에 대한 관심과 연구는 1970, 80년대 이후 인문학의 여러 분야에서 하나의 화두처럼 진행되어 왔다. 이른바 진경문화론, 진경시대론은 조선 후기에 대한 문제의식과 관심에 힘입어 차차 학계 및 대중의 관심사로 부각되었다. 비록 뒤늦은 감이 있지만 이 개념들에 대하여 인문학 여러 분야의 연구자들이 함께 모여 그 적정성 여부를 검토하는 것이 필요한 시점이 되었고, 필자는 회화사적인 방면에서 비판적인 의견을 제시하려고 한다.

진경문화는 조선 후기를 대변하는 문화로 표방되기에는 매우 제한된, 즉 겸재 정선의 진경산수화, 노론 가운데서도 낙론, 의리지학(義理之學)으로서의 성리학, 화이론을 토대로 한 정치적 이데올로기, 영조 연간을 조선 후기의 전성기로 보는 시대관을 전제로 한 개념이다. 따라서 조선 후기를 진경문화로 대변되는 '진경시대'라고 하는 것은 곧 조선 후기를 위의 조건으로 규정하는 것에 다름 아니다. 과연 그러할까. 진경산수화에 대한 관심이 '미술사'(美術史)적인 논의에서 시작된 것이라고 한다면 과연 이 용어와 개념들은 미술사의 개념과 방법론, 학문적 특성에 어느 정도까지 충실한 것일까. 필자는 이러한 물음을 제기하면서 이 글을 시작하려고 한다.

이 글은 크게 두 부분으로 구성되었다. 첫째는 그동안 진경산수화 연구에 종사한 대표적인 학자들의 연구 업적을 정리, 인용하면서 진경산수화에 관한 연구의 변천과 중점 과제, 주요한 견해를 살펴보려고 한다. 둘째는 진경문화론과 진경시대론에 대한 비판적 검토를 시도하면서 그 용어와 개념의 토대가 된, 화가 정선에 대한 연구의 구체적인 내용, 성과와 한계 등을 정리하려고 한다.

1

진경산수화에 대한 선행 연구

진경산수화에 대한 본격적인 연구는 1980년대 이후 진행되었다. 물론 그 이전에도 18세기 이후, 조선 후기 회화에 대한 논의에서 겸재 정선과 그의 진경산수화는 거의 언제나 거론되었지만,[3] 진경산수화 또는 정선 자체를 집중적으로 부각시킨 성과물은 1970년대 말부터 나타났다. 이후 여러 연구자들이 정선을 중심으로 진경산수화를 적극적으로 연구하기 시작하였고, 출판물과 전시회를 통하여 많은 작품과 작가가 발굴되면서 진경산수화에 대한 관심이 높아져갔다. 진경산수화에 대해서는 회화사 분야에서 이루어진, 단일 주제에 대한 연구로서는 독보적이라 할 수 있을 만큼 많은 연구 성과가 축적되었다. 대표적인 학자들의 연구를 개관하기 전에 먼저 진경산수화에 대한 그간의 연구 성과와 과제를 거시적으로 정리해 보려고 한다. 기존 연구에서 부각된 중점적인 과제는 크게 세 가지로 요약될 수 있다.

첫 번째는 진경산수화의 대표적인 작가인 정선에 대한 연구이다. 이는 그간의 회화사 연구가 회화 작품 및 작가에 대한 기초 연구를 중심으로 전개되어 왔

기에 자연스러운 현상이라 할 만하다. 작가론은 1970년대 이후 이동주, 김리나, 유준영, 최완수, 이태호 등에 의하여 본격적으로 연구되면서 많은 성과를 내었다. 문제는 작가에 대한 연구가 정선에게 지나치게 집중되어 진경산수화의 전체적인 모습을 개관하는 데 오히려 장애가 되고 있다는 점이다. 이러한 문제점을 인식한 연구자들에 의하여 김윤겸, 이인상(李麟祥, 1710~1760), 이윤영(李胤永, 1714~1759), 강세황, 정수영(鄭遂榮, 1743~1831), 강희언, 김하종 등 진경산수화를 그리는 데 동참한 여러 화가에 대한 연구가 이루어졌지만, 진경산수화를 그린 화가들이 매우 다양하기 때문에 앞으로도 더 많은 작가론이 필요하다.

두 번째는 진경산수화의 제작 배경에 대한 논의이다. 진경산수화가 18세기 이후, 조선 후기에 제작되기 시작한 이유를 설명하면서 크게 두 가지의 설, 즉 내재적인 요인을 주목한 설과 외래적인 요인을 주목한 설이 제기되었다. 전자는 최완수, 유준영, 안휘준, 이태호, 박은순 등이 대표적이고, 후자는 홍선표, 한정희, 고연희 등이 대표적이다. 각각의 견해에 대하여는 앞으로 상론하려고 하며, 이처럼 여러 학자들의 설 가운데 최완수의 진경문화론과 진경시대론이 가장 많은 관심과 호응 또는 비판을 받는 듯이 '보인다'는 사실을 지적해 둔다. 이 부분에 대해서는 이 글에서 비판적인 검토가 시도될 것이다.

세 번째는 진경산수화의 작품과 화풍에 대한 연구이다. 진경산수화가 어떠한 제재와 소재를 다루었는가, 화면 위에 어떻게 구성되고 어떠한 기법으로 표현되었는가, 그 결과 나타난 화풍의 특징과 의미는 무엇인가 하는 등의 문제는 진경산수화 연구에서 매우 중요한 의미가 있다. 회화 작품이 가지는 본래적인 성격과 특징, 의의를 구명하는 것은 다른 어떤 보조 자료의 도움 없이 작품의 의도와 의미를 드러내게 해준다. 따라서 작품과 화풍에 대한 연구는 회화 연구의 출발점이기도 하다. 이 분야에 대한 구체적인 연구는 유준영, 최완수, 이태호, 박은순, 고연희 등에 의하여 진행되었으나 앞으로 좀더 천착되어야 할 과제이다.

위에서 지적된 세 가지 측면 이외에도 최근에는 다양하게 분기되고 있는 미술사적 방법론에 대한 관심에 따라 세분된 연구가 이루어졌다. 여기에서는 진경산수화를 집중적으로 고찰한 연구자들을 중심으로 비중이 큰 연구 주제를 거론하려고 하므로 이 점에 대한 이해를 바란다.

진경산수화에 대한 연구는 1970년대부터 1980년대에 나오기 시작하였다. 그 가운데 1977년에 도록으로 출간된 『겸재 정선』(중앙일보 계간미술)은 이 시기로서는 꽤 앞선 성과물로서, 대중적, 학술적 관심을 모으는 데 성공하였다. 이 책은 기본적으로 정선의 작품을 모아 수록한 도록이다. 그러나 이전의 도록과 달리 여러 학자들의 논문과 해설을 실으며 당시까지 이루어진 학술 성과를 반영하였을 뿐 아니라 많은 작품을 수록하여 연구자와 일반인들에게 정선에 대한 관심을 환기시키는 데 기여하였다. 이 책에는 이동주와 김리나, 유준영의 논문이 실려 있다.

이동주는 일찍이 1967년에 쓴 글에서 정선의 진경산수화에 주목하여 작품의 성격과 의의, 화풍의 특징을 부각시켰으며, 그의 영향을 받은 여러 작가와 작품을 발굴하면서 '겸재일파'(謙齋一派)라는 개념을 제시하였다.[4] 이동주는 『겸재 정선』에 재수록된 이 글에서 "겸재의 본령이라고 할 수 있는 산수화는 … 진경산수와 같이 한국의 산천을 그린 사경(寫景)이다. … 진경산수는 단순히 실경을 그린 산수화가 아니라 겸재에 있어서 독특한 화법으로서의 진경산수이다."라고 정의하였다. 그러면서 진경산수화에 대한 평가는 곧 식민사관의 정체성론을 극복하여 영정조 연간을 옛 그림의 부흥기로 보는 것이고, 또 정선의 화법(畵法)은 중국의 화법을 넘어서 실경의 특징을 시감(視感)대로 충실히 그리고, 개성적인 화법으로 표현하면서 새로운 시대를 연 것이라고 평가하였다. 이 같은 정의는 이동주가 정체성론을 극복하려는 인문학의 시대적 과제를 의식하고 있었음을 시사한다. 또한 진경산수화를 제재와 화풍의 양 측면에서 평가한 것으로서 이후 안휘준, 이태호 등 여러 학자들에 의하여 약간 수정, 보완되기는 하였지만 진경산수화를 보는 기본적인 틀을 제공하였다는 점에 의의가 있다.[5] 그는 또한 정선의 영향을 받은 일군의 화가들을 '겸재일파'라는, 유파(流派)의 개념을 빌려 지칭하였는데, 정선의 진경산수화가 이후 강희언, 정충엽(鄭忠燁, 1725~1800 이후), 김석신(金碩臣, 1758~?), 김희성, 정황(鄭榥, 1735~?) 등 여러 화가들에게 계승되었다는 점을 부각시켰다.

『겸재 정선』에 실린 김리나의 논문은 본래 미국 하버드대학에 제출한 석사학위 논문을 보완하여 1968년에 발표한 영문 논문을 번역한 것이다. 김리나의 논

문은 당시로서는 새로웠던, 서구의 양식사적인 방법론을 통하여 정선의 작품을 연대기적으로 정리하고 그 화풍의 특징과 변천을 분석한 것으로 정선이 구사한 화풍의 성격과 특징을 이해하는 데 역점을 두었다. 그는 정선이 조선 후기 화단에 진경을 그리는 새로운 풍토를 조성하였고, 중국 화풍을 참조하되 궁극적으로는 이를 뛰어넘은 독창적인 기법으로 한국적인 회화의 새 국면을 열었다고 평가하였다.[6]

『겸재 정선』에 글을 쓴 유준영은 1976년 정선에 대한 연구로 독일에서 박사학위를 받았다.[7] 독일의 쾰른대학에 제출한 학위 논문은 아쉽게도 한국어로 번역되지는 않았지만 유준영은 이후 정선과 그의 진경산수화에 관한 연구를 지속하였다. 유준영은 특히 독일의 형식론과 양식론, 도상 분석학을 토대로 진경산수화의 표현에 담긴 사상과 구조에 대한 해석을 시도하였다. 그는 처음에는 정선의 진경산수화가 실학(實學)과 가사문학의 영향으로 그려지기 시작한 것으로 보았으나, 나중에는 성리학의 사상을 구조적으로 표현한 것으로 해석하면서 구조주의적, 기호학적 해석을 시도하였다. 그는 정선이 경학(經學), 주역, 선천학(先天學)에 조예가 깊었음을 강조하면서 〈금강전도〉의 구조가 선천도(先天圖), 즉 복희팔괘도(伏羲八卦圖)를 시각적으로 표상해 낸 것이라고 해석하였다.[8] 그리고 진경산수화의 내재적인 연원을 천착하기 위하여 18세기 이전의 실경산수화로까지 관심의 폭을 넓혔다.[9]

그런데 유준영은 독특하게도 진경(眞景)이라는 용어나 개념보다는 실경산수화 또는 실경(實境)이라는 용어를 지속적으로 사용하였다. 이는 진경산수화를 조선 후기의 현상으로 보는 데 국한하지 않고 조선시대를 통관하는 실경산수화의 연속선상에서 보려고 하였기 때문이라고 생각된다. 유준영은 유럽의 미술사학과 인문학을 깊이 있게 소화한 뒤 국학의 연구와 해석에 적합한 방식으로 재적용하기 위하여 다양한 모색을 하였으며, 미술사학과 인문학 여러 분야 간의 제휴가 필요하다는 사실을 환기시키고 실천하였다.

정선에 대한 좀더 본격적인 연구는 1980년대에 들어와 유준영, 최완수, 이태호를 중심으로 심도 있게 진행되었다. 이 중 최완수와 이태호는 연구 대상의 선택 범위와 해석에서 매우 다른 경향을 드러내었다. 1980년대에는 유준영의 「겸

재 정선의 금강전도 고찰」(1980)로부터 시작하여 최완수의 「겸재 진경산수화고(眞景山水畵考)」[『간송문화』(澗松文華) 21호·29호·35호·45호(1981·1985·1988·1993)]가 간송미술관의 전시와 더불어 발표되었다. 1982년에는 국립광주박물관에서 진경산수화를 주제로 한 전시가 개최되면서 진경산수화가 세간의 관심을 끌게 되었다. 국립광주박물관의 전시는 이태호에 의하여 기획된 것이었는데, 이태호도 이즈음부터 정선과 진경산수화에 대한 폭넓은 연구를 추진하기 시작하였다.[10] 1982년에는 지식산업사에서 『겸재명품첩』(謙齋名品帖) 2권을 출판하였고, 그 별집(別集)에 실린 84점의 도판에 최완수가 상세한 해설을 실어 정선에 관한 연구의 기초를 제공하였다.

최완수는 정선 및 진경산수화와 관련하여 새로운 방식의 논의를 제기하여 큰 반향을 일으켰다. 1980년대에서 1990년대까지 이어진 정선에 대한 연속적인 연구를 통하여 최완수는 진경산수화의 제작 배경, 정선의 가계(家系)와 행적, 신분, 작품 등 주요한 과제에 대하여 결정적인 견해를 밝혔으며, 방대한 문헌 자료를 동원하여 치밀한 해석을 시도하고, 독특한 문체로 전달하였다. 문사철(文史哲)을 넘나드는 국학에 대한 해박한 지식과 정밀한 감식안, 수준 높은 한문 해석을 토대로 최완수는 정선과 그의 진경산수화 작품을 밀도 있게 조명하였다. 또한 이 연구들에서 제시된 많은 작품과 문헌 사료들은 이후 인문학의 여러 분야에서 재인용되면서 조선시대 회화 및 진경산수화, 정선에 대한 관심과 호응을 높이는 데 기여하였다. 이 연구들을 통해 제기된 작품이나 문헌에 관한 철저한 고증과 해독 방식은 전통적인 국학의 방법론을 현대화하고자 하는 시도로서 후학들에게 귀감이 되고 있다.

이처럼 독보적인 학적 성과에도 불구하고 그의 진경산수화에 대한 논의는 정선과 그 주변 낙론계 인사를 중심으로 집중되어 있다는 점에서 한계를 노정하고 있다.[11] 그에 의하면 정선은 노론 배경을 가진 선비화가이고, 그의 진경산수화는 조선 성리학의 정통론과 명분론을 고수하던 노론, 특히 낙론의 후원을 받으며 형성된 것이며, 명(明)의 멸망 이후 조선이 곧 중화라고 자처하게 된 조선중화사상의 영향으로 나타났다는 것이다. 그리고 정선이 조선의 산천을 그린 것은 조선중화사상을 토대로 조선의 고유색을 드러낸 방식이었다고 보았다. 정

선의 화법은 남화(南畵)와 북화(北畵)를 역사상 최초로 절충시킨 쾌거로 음양오행의 우주적 질서를 드러낸 위대한 발견이며, 정선은 조선 후기 화단을 대표하는 화성(畵聖)으로 추앙되었다고 그는 주장한다.[12]

최완수의 정선에 대한 연구는 조선 후기 문화사를 보는 일관된 주장을 전제로 하고 있는데, 그의 주장은 율곡 이이(李珥, 1536~1584) 이래 형성된 서인, 노론의 사상적, 문화적 계보를 조선 고유색의 현창(顯彰)으로 강조한 결과론적 추적이라 할 수 있다.[13] 그러나 한편으로 최완수의 연구 성과는 미술사를 전공하지 않은 일반 대중들에게도 자못 반향이 커서 정선과 진경산수화, 조선중화사상에 대한 큰 관심과 지지를 이끌어내었다. 그리고 1998년에는 진경문화론과 진경시대론에 동조하는 중진, 소장학자들과 함께 『진경시대』 1, 2권(돌베개)을 내면서 진경문화론과 진경시대론을 주변 분야로 확산시키는 작업을 진행하였다. 『진경시대』 1권에서는 사상과 문화를 문학과 성리학, 불교 문화, 사회경제 면에서 다루었고, 『진경시대』 2권에서는 서예사, 정선과 진경산수화풍, 심사정, 김홍도, 풍속화, 초상화, 백자로 나누어 미술사를 다루었다. 정선을 중심으로 전개된 진경산수화의 위대성에 기인하여 조선 후기의 문화는 '진경문화'로 규정되었고, 조선 후기는 곧 '진경시대'라고 명명되었다.[14] 이 책은 진경문화론과 진경시대론을 전파하는 데 일단의 효과를 본 것으로 보인다. 그러나 진경문화론과 진경시대론은 이 분야의 연구에 종사하는 미술사학자를 비롯한 전문 연구자들 사이에서 많은 비판을 받고 있다는 점을 지적해 두며 이에 대해서는 다음 장에서 상술하려고 한다.

이태호는 1980년대부터 진경산수화와 정선에 대한 연구를 시작하면서 역시 지금까지 왕성하게 저술을 하고 있다.[15] 그는 정선의 가계와 신분에 대한 논문으로부터 시작하여 정선의 작품을 양식사(樣式史)를 토대로 정리하여 정선 작품의 큰 흐름을 체계적으로 보게 해주었다. 그리고 정선을 중심으로 진경산수화를 논의하는 방식에서 벗어나기 위하여 김윤겸, 정수영, 김홍도 등 여러 작가들과 새로운 작품 및 자료를 발굴하였다. 그는 정선 화풍의 영향을 비교적 광범위하게 설정하였고, 조선 후기의 주요한 화가 가운데 진경을 그린 화가들은 모두 정선의 영향을 받은 것으로 보기도 하였다.

이태호는 화풍을 중시하는 양식적 방법론을 토대로 하면서 진경산수화풍의 특징과 변천을 시대순으로 정리하였다. 그러나 사상이나 사회적 여건, 문예 제 분야에 대한 심도 있는 관심은 거의 드러내지 않았다. 이태호는 여러 작가와 작품을 발굴하면서 진경산수화 연구의 범위를 넓히고, 연구의 기초를 다져주었으며, 진경산수화가 18세기 말까지 이어진 것을 증명하였다. 나아가 진경을 주제로 한 전시회 등도 기획하여 진경산수화에 대한 대중적인 관심을 높이는 데에도 기여하였다.

이처럼 1980년대에는 학문적 개성이 서로 다른 학자들이 진경산수화의 연구와 전시, 자료의 발굴에 종사하면서 진경산수화는 조선시대 회화를 대표하는 한 분야로 부상되기 시작하였다. 이후 1990년대에는 더 많은 학자들이 진경산수화 연구에 참여하면서 진경산수화를 보는 새로운 시각과 해석, 다양한 학문적 방법론이 나타나게 되었다.

1990년대에 들어와 진경산수화에 대한 관심은 더욱 확산되었다. 겸재 정선에 관한 전시[국립중앙박물관의 '겸재정선전'(謙齋鄭敾展, 1992), 간송미술관의 지속적인 전시, 국립중앙박물관의 '아름다운 금강산전'(1999), 일민미술관의 '몽유금강전'(1999)]가 이어지고, 여러 연구자들이 진경산수화에 대한 학위 논문과 저술을 내기 시작하였다. 최완수는 정선에 관한 종합적인 연구서인 『겸재 정선 진경산수화』(1993)를 출판하였고,[16] 이태호는 『조선 후기 회화의 사실정신』(1996) 등에서 진경산수화에 관한 저술을 이어갔다.[17]

필자는 금강산도에 대한 박사학위 논문을 쓰면서 진경산수화에 관한 문제를 다루기 시작하였다.[18] 금강산도에 대한 연구는 실질적으로 진경산수화에 대한 깊이 있는 연구이다. 필자는 국내외적인 변화에 직면하면서 표출된 새로운 시대정신과 문제의식을 반영한 현실주의가 회화 분야에 새로운 사실주의를 등장시킨 것이고, 조선 후기에 형성된 정치사회적·사상적·문화적 경향이 진경산수화라는 새로운 성격의 회화에 반영된 것으로 보았다. 동시에 진경산수화가 18세기 전반경 활동한 정선에 국한된 회화가 아니라 그 이후 활동한 수많은 선비화가와 여항화가, 궁중화가, 서민화가들에 의하여 18세기에서 19세기까지 큰 흐름으로 이어졌다는 사실을 강조하였다. 또한 시대와 사상, 문화에 대한 다양한

인식과 반응이 제기되면서 진경산수화 안에서도 다양한 제재와 해석, 표현이 나타난 것으로 보았다. 필자는 이러한 요건들을 토대로 진경산수화가 네 가지 유형으로 형성, 변천하였다고 보았다. 각 유형은 18세기 전반의 천기론적 진경, 18세기 중엽 이후의 사의적 진경, 18세기 말 이후의 사실적 진경, 19세기의 절충적(折衷的) 진경이라고 하였다. 이 유형들은 현실과 진경, 예술에 대한 서로 다른 해석과 표현을 반영한 개념들로서 진경산수화가 다양한 정치적·사상적·문예적 경향을 반영한 예술이었음을 부각시킨 것이다.

필자는 한국적인 미술사학이라 할 수 있는 방법론을 모색하고, 그 과정에서 국학의 전통적 방법론과 서양 미술사학에서 유래된 여러 방법론, 즉 양식사, 도상학, 주문과 후원의 문제, 시각 문화론 등을 종합, 절충하고자 하였다. 즉, 미술사의 주 대상인 작품 자체에 대한 관찰과 분석을 중시하되, 이를 해석하는 과정에서 회화 외적인 요인들, 즉 정치사회적·사상적·문화적 요인들의 상호 연관성을 고려함으로써 문사철이 종합적으로 연계되면서 이루어진 진경산수화의 복합적인 면모를 부각시키고, 구명하고자 하였다.

홍선표, 고연희, 한정희 등은 진경산수화의 발생과 전개를 중국에서 유래된 명청대(明淸代) 문인 문화 및 중국 실학의 영향으로 보는 관점을 제기하였다.[19] 2000년대 이후 진경산수화와 실경산수화는 회화사 가운데 매우 생산적인 연구 성과를 낳는 분야가 되고 있다. 진경 및 실경을 다룬 작가와 작품, 주제 및 소재, 그 제작의 사회사적·경제사적·문화사적 요인들을 드러내는 연구가 이어지고 있다.[20] 이러한 현상은 한참 유지될 것으로 보인다. 특히 최근에는 진경산수화의 연원으로서 조선 초, 중기 실경산수화에 대한 관심이 높아졌다. 그 결과 조선 초부터 성리학과 풍수사상, 선비 문화의 영향으로 천지인(天地人)의 관계에 대한 다양한 성찰 방식이 실경산수화로서 표상되었고, 때로는 공적(公的)으로, 때로는 사적으로 실경산수화가 제작·수요·감상되었음이 드러나고 있다. 그리고 이러한 전통이 조선 후기에 진경산수화가 나타나는 기저로서 작용하였음이 밝혀졌다.

2
진경문화·진경시대론에 대한
비판적 검토

진경산수화와 관련하여 가장 첨예한 논의는 발생 배경과 관련하여 제기되었다. 진경문화·진경시대론의 핵심인 조선 성리학, 조선중화사상, 노론 중심의 시대관도 진경산수화가 발생된 배경을 설명하는 과정에서 형성된 것이다. 진경산수화의 제작 배경에 대한 대표적인 견해들로는 세 가지가 손꼽힌다. 첫째는 진경산수화가 노론계 인사들에 의해 주도된 조선중화사상의 산물이라는 것이다(최완수 및 일부 학자들). 둘째는 조선 후기의 현실주의 혹은 사실주의에서 유래되었고, 선비 문화의 영향으로 강화되었다는 주장이다(이태호, 박은순 등). 셋째는 중국으로부터 수입된 문인 문화, 기유(紀遊) 문화 및 산수판화(山水版畫)의 영향으로 나타났다는 것이다(한정희, 홍선표, 고연희 등).

　이 가운데 현재 많은 관심을 끌고 있는 듯이 보이는 것은 최완수가 제기한 첫 번째 주장이다. 이 주장에 대하여는 표면적으로 동의하는 의견이 많은 듯하지만, 미술사학계를 비롯하여 인문학계에서는 비판적인 견해도 제기되고 있다. 특히 진경산수화에서 파생된 문화적 경향을 '진경문화'로 부르고, 나아가 조선 후

기를 '진경시대'로 부르자는 주장은 인문학 분야뿐 아니라 일반 대중에게까지 긍정적, 부정적 반향을 일으키고 있어 좀더 면밀한 검토와 비판이 필요한 시점이 되었다. 그리고 진경문화·진경시대론에 일부 학자들이 동조하고 있지만, 『진경시대』에 실린 여러 소장학자들의 글을 정밀하게 독해하면 진경문화·진경시대론에 전적으로 동의하고 있는 것은 아니라는 사실도 발견하게 된다.[21] 진경문화와 진경시대라는 용어 및 개념은 최완수의 연구로부터 시작되었으므로 이 글에서 그 주장에 대해서 심도 있게 검토해 보려고 한다.

최완수는 "겸재는 '조선중화사상'이 팽배하던 시기에 태어나 '조선' 고유 사상인 '조선' 성리학을 전공하는 사대부로서 그 '조선' 성리학을 바탕으로 하여 '조선' 고유색을 현양하는 진경문화를 주도해 간 장본인으로 '우리' 산수의 아름다움을 그림으로 표현해 내기 위해 그에 알맞은 '우리' 고유의 화법인 진경산수화법을 창안해 내어 '우리' 산수를 고유의 회화미로 표현해 내는 데 성공한 진경산수화풍의 창시자이며 대성자였다. 그의 진경산수화풍은 … 세계 최고 수준의 우리 고유의 그림이 있음을 보여주어 후손들에게 영원히 민족적 자부심과 자존심을 잃지 않게 하였으니 마땅히 화성(畫聖)으로 추앙해야 할 인물이라 하겠다."라고 규정하였다.[22] 즉 정선은 조선 성리학을 사상적 토대로 하여 조선 고유색을 현양하는 진경문화를 주도해 갔으며, 고유 화법을 가진 진경산수화풍의 창시자이자 대성자인 것이다. 또 진경시대란 "조선왕조 후기 시대의 문화가 조선 고유색을 한껏 드러낸 문화 절정기를 일컫는 문화사적인 시대 구분"이라고 하였다.[23] 위의 인용문에서 나타나듯이 정선에 관한 논의는 온통 '조선'과 '우리', '민족'으로 수사되고 있다. 이만큼 강렬한 의도를 가진 문장을 만나기는 쉽지 않을 것이다.

진경문화·진경시대론의 본질은 정체성론의 극복을 위하여 조선 후기 성리학의 역할과 조선의 주체성을 강조한 것이다. 그 연구의 출발점이 된 것이 겸재 정선이며 그의 진경산수화였다. 최완수가 시작한 정선에 대한 연구는 1970년대와 1980년대 이후 인문학계의 화두가 되었던 식민사관을 극복해야 한다는 명분과 이념으로 점철되고 있다. 이로 인한 한계는 그 방대한 작업과 치밀한 고증적 성과라는 장점을 때로는 흐리게 한다. 그의 연구에서 조선 후기는 숙종 연간

(1674~1720)에서 정조 연간(1776~1800)으로 설정되었으며, 노론, 의리지학으로서의 성리학, 그리고 조선이 중국을 대체하였다고 보는 조선중화사상을 중심으로 이 시대를 규정하였다. 이런 배경에서 겸재 정선이 진경산수화와 진경문화를 주도해 간 장본인이라 하였으니, 그 논리에 따르자면 조선 후기란 곧 정선이 활약하던 영조 연간(1724~1776)의 전반부가 중심이 된다. 따라서 조선중화사상, 진경산수화, 진경문화, 진경시대는 18세기 전반경에 전성기를 맞고 18세기 후반부터는 쇠퇴하였다는 주장이 되는 것이다.

진경산수화의 형성 배경에 관한 그의 주장은 미술사학계에서 회화사 연구자로 활동하고 있는 많은 학자들에 의하여 비판되어 왔다. 홍선표는 「진경산수는 조선중화주의의 소산인가」(1994)에서 정선의 진경산수는 내재적 발전론이라는 좁은 시야로 볼 것이 아니며, 17~18세기 중국과 일본에서 실경산수를 그리는 유행이 있었다는 사실을 들면서 동아시아 전반의 문인 문화에 입각한 국제적 현상이었음을 주장하였다.[24] 한정희는 『한국과 중국의 회화』(1999)에서 조선 후기 회화에 나타나는 명말청초(明末淸初) 화풍의 영향을 제시하고 그 사상적 기반 또한 명말에 발달한 중국 실학의 범주였을 가능성을 제시하였다. 또한 "정선은 중국화법을 연구하여 그것을 한국의 산천을 묘사하는 데 적용함으로써 새로운 한국적 산수화인 진경산수를 창안하였다"고 하면서 그 배경과 화풍이 모두 중국의 영향임을 주장하였다.[25] 고연희는 『조선후기 산수기행예술 연구』(2001)에서 정선의 진경산수화가 명말청초 문인 문화 가운데 유행한 기유(紀遊) 문화의 영향으로 나타났으며, 그 화풍은 명대에 유행한 산수판화집의 화법을 소화하여 한국화한 것으로 보았다. 이 세 학자들은 내재적 발전론인 최완수의 의견에 반대하면서 진경산수화가 외재적인 요인에 의하여 촉발되었다고 보았다.[26]

이와 달리 내재적인 발생론을 주장하면서 최완수의 의견을 비판한 견해들도 있다. 안휘준, 이동주, 이태호 등 진경산수화에 대하여 언급한 주요한 회화사 연구자들은 모두 진경산수화가 한국의 산천을 한국적인 화법으로 그린 그림이라고 정의하였다.[27] 그러나 이들은 한국의 산천을 그리게 된 배경에 대하여 구체적인 논의를 전개하지는 않았다. 유준영은 부분적으로 최완수의 견해에 동조하면서 조선 성리학의 입장에서 정선의 진경산수화를 심도 있게 해석하였다. 그러

나 그의 논의는 정선의 화풍 자체에 관한 것이었지 조선 성리학, 조선중화사상, 노론 중심의 조선 후기 개념으로까지 나아가지는 않았다. 유홍준은 조선 후기의 사대부들이 현실과 자연, 인간에서 출발하였고, 진경산수화는 율곡학파가 추구한 조선 고유색의 결과라기보다 병자호란 이후 국제적 질서의 변화 속에서 생긴 문화적 자각의 결과물이라고 보았다.[28] 이태호는 조선 후기의 사실주의 정신이 주체적 문예 의식과 현실 비판적 성향으로 나타나면서 풍속화, 초상화, 동물화 등과 함께 진경산수화가 발생한 것으로 보았다.[29]

필자는 기본적으로는 내재적 발전론의 입장에서 진경산수화를 보고 있다. 또한 그 제작 배경으로는 간접적으로 조선 후기 시대정신으로서의 현실주의를 들고 있다. 더욱 직접적인 요인으로는 정선의 진경산수화가 가진 회화적인 표현의 특질을 검토한 뒤 이러한 특질이 나타나게 된 회화적·사상적·문예적 원인을 주목하면서 천기론과 연결지어 설명하였다. 한편 필자는 진경산수화를 거시적으로 부감하여 보면서 진경산수화가 18세기에서 19세기까지 지속적으로 제작되었고, 다양한 요인에 따라 네 가지 유형으로 변화하였다고 본다. 즉 진경산수화가 현실 지향성과 즉물성을 강조한 천기론적 진경산수화, 현실 관조와 이를 반영한 사의성을 중시한 사의적 진경산수화, 서양 학술과 문화의 영향을 수용하여 시각적 사실성과 서양적 투시도법을 중시한 사실적 진경산수화, 이전의 진경산수화를 전범으로 인식하며 나타난 절충적 진경산수화 등 여러 유형을 형성하면서 변천하였다고 설명하고 있다. 그리고 이처럼 다양한 제작 동기와 목표, 표현 방식으로 인하여 다양한 배경을 가진 궁중의 인사들과 사대부 선비들의 후원과 주문을 받았고, 이로써 진경산수화가 조선 후기의 문화와 사상, 예술을 대변할 수 있는 분야로 평가될 수 있다고 보았다.

이제 위의 여러 학자들의 견해를 참조하고 또한 필자의 의견을 더하여 진경문화·진경시대론에 대하여 비판적으로 검토해 보려고 한다.

첫째, 진경문화·진경시대론은 정선, 진경산수화, 노론, 조선 성리학, 조선중화사상을 중심으로 조선 후기를 정의하려는 것이다. 그런데 이 주장을 관철하기 위하여 조선 후기 시각 예술의 실상을, 다른 말로 하면 역사적 사실을 왜곡하였다는 점을 지적하고자 한다.

최완수는 정선의 진경산수화를 논의하면서 노론, 그 가운데서도 낙론계 인사들을 중심으로 조선 후기의 정치와 사상, 선비 문화를 정리하였다. 과연 조선 후기에 노론만이 독자적인 회화와 문화, 사상을 만들어내었는가. 조선 후기의 역동성은 그 다양성에 기인한다는 사실이 여러 인문학 분야에서 확인되었다. 이 시대는 명분과 실리, 이념과 현실, 양반과 중서민, 득세한 벌열과 몰락한 선비 가문들이 공존하면서 각자의 영역에서 독특한 미술과 문화, 사상을 만들어내고, 또 때로는 공유하던 시대이다. 노론 안에서도 보수적인 호론과 진취적인 낙론, 좀더 개방적인 혁신 세력인 북학파(北學派)들이 대립, 교체되면서 스스로 변화하는 시대에 적응해 갔다.[30] 따라서 과연 이러한 역동적인 시대를 노론, 그중에서도 낙론, 체제 이데올로기화된 성리학, 실질보다 명분을 강조한 화이론적인 세계관만으로 규정하는 것이 얼마나 타당한가에 대하여 의문을 가지게 된다.

조선 후기의 특징을 잘 드러내는 구체적인 사례로 풍속화와 이른바 [동국(東國)]진체(晉體)를 들 수 있다. 최완수는 이 두 가지 미술도 모두 조선중화사상의 산물로 정의하고 있지만 실상은 그렇지 않다. 그것은 이 두 예술을 주도해 간 인사들의 면면과 이 예술들이 지향한 조형성과 의식을 살펴보면 한눈에 드러난다.

우선 풍속화는 남인 출신의 선비화가 윤두서로부터 시작되어 선비화가인 조영석, 국왕 정조의 후원을 받은 화원 김홍도, 화원 출신의 여항화가 신윤복(申潤福, 18세기 중엽~19세기 초) 등으로 이어지며 발전하였다.[31] 풍속화 가운데 무일도(無逸圖)와 빈풍도(豳風圖), 경직도(耕織圖)류의 풍속화는 궁중의 후원하에 제작된 것도 많은데, 이러한 궁중 풍속화는 조선 초부터 이어진 감계화(鑑戒畵)의 전통을 이은 것이어서 민간에서 유행한 좀더 도시적이고 서민의 실생활을 담은 풍속화와는 다른 성격이 있었다.[32] 실용적인 사상을 담아내거나 또는 회화의 효용성을 담아낸 조선 후기의 풍속화는 실학적인 학풍과 문예 그리고 궁중의 후원을 반영하며 발전된 회화였다. 그런데 풍속화를 선호한 남인과 소북인(小北人)들은 현실과 실리를 중시하고, 유학에 있어서는 근본유학(根本儒學)을 중시하였으며, 화이론적인 세계관을 부정하면서 탈중화를 모색하였음은 잘 알려진 사실이다. 그러므로 동시대를 살았던 다른 계파의 인사와 궁중의 후원을 중심으로 전개된 풍속화는 노론이나 송학(宋學) 중심의 성리학, 화이론적인 조선중화사상만

을 가지고 설명할 수 없는 현상이다.[33]

서예 분야의 새로운 경향인 (동국)진체는 이서(李漵, 1662~1723)와 윤두서를 중심으로 한 남인계에서 시작되어 윤순(尹淳, 1680~1741)과 이광사(李匡師, 1705~1777) 등 소론계의 인사들이 완성한 시각 예술이다.[34] 남인과 소론이 가졌던 비판의식을 전제로 추구된 서체인 것이다. 남인인 이서가 중국 육조(六朝)시대에 활동한 왕희지(王羲之, 307~365)의 서체를 전범으로 삼은 것은 어쩌면 남인이며 이서의 평생지기였던 윤두서가 육조시대의 화가들을 전범으로 삼은 것과 동일한 고학(古學) 의식이 작용한 것으로 볼 수 있다.[35] 이 서체를 설명하면서 최완수는 "이 역시 조선 성리학이 주도해 나가는 시대정신을 반영한 진경문화의 소산이라고 할 수 있는 바, … 서인에게 가까웠던 공재 윤두서에게 전해져서 공재의 이질로 서인이던 백하 윤순에게 전해진다"라고 하면서 이후 (동국)진체를 완성한 원교 이광사는 거론하지도 않고 글을 맺었다.[36] 윤두서가 남인의 거두 윤선도(尹善道, 1587~1671)의 손자라는 사실은 잘 알려져 있으며, 윤순이 소론계 인사인 것도 명백한 사실이다. 최완수는 조선 후기를 관통하였던 (동국)진체라고 하는 중요한 서예 운동이 다른 당색의 인사들에 의하여 창출된 것을 드러내지 않았을 뿐 아니라 동국진체의 완성자인 소론 출신의 이광사는 거명조차 하지 않았다. 남인, 소론계 출신 인사들의 활약을 부인하면서 동국진체가 노론 중심으로 형성된 진경문화의 산물이라고 하는 것은 사실의 왜곡이며, 진경문화·진경시대론이 왜곡된 사실을 토대로 형성된 취약한 이론이라는 사실을 오히려 드러내는 것일 뿐이다.

둘째, 최완수의 진경문화론이 정선에 대한 연구에 기초한다고 할 때, 과연 그의 연구가 정선을 어떻게 부각시켰는가 하는 점이 검토되어야 한다.

정선은 선비화가였지만, 회화에 전념하였던 관계로 높은 기량을 가지고 있었음을 그가 남긴 다양한 화제(畵題)와 화풍을 통해서 확인할 수 있다. 그는 선비화가로서는 드물게도 늘 많은 주문화를 제작한 것으로 보인다.[37] 그 이유야 어떻든 간에 그는 다양한 종류의 그림을 그렸다. 즉 진경산수화 이외에도 사시산수도(四時山水圖)와 소상팔경도(瀟湘八景圖)를 비롯한 관념산수화, 고사(故事)인물도, 초충도(草蟲圖), 동물화 등을 자주 그렸다.[도2-1] [38] 정선의 작가적인 면모

도2-1　정선, <과전청와도>, 18세기, 비단에 담채, 30.5×20.8cm, 간송미술관 소장

는 이렇게 다양한 주제와 화풍을 보여준다는 사실을 드러내면서 전체적으로 조망되어야 한다. 그런데 최완수의 연구를 보면 정선이 거의 진경산수화에만 전념한 화가로 부각되어 있다. 왜일까. 흔히들 그러하듯이 진경산수화는 민족적·주체적·독창적인 산물로 보고 관념 또는 사의산수화는 사대적·비주체적·국제적인 산물로 보는 구도가 작용하여 그의 다양한 면모를 충분히 들추어내지 않은 것이 아닐까 하는 의문을 제기하여 본다.

또 정선에 대한 평가의 문제도 있다. 최완수는 정선과 그의 그림에 대해 높은 평가를 내렸던 많은 자료를 제시하면서 정선이 당대에 높은 평가를 받은 것을 강조하였다. 정선의 이름이 높았던 것은 사실이지만 그 평가가 절대적이거나 불변의 것은 아니었다. 실제로 18세기 초에는 정선보다 윤두서를 높게 평가하는 인사들이 적지 않았다. 이 시기의 대표적인 화론(畵論) 중 하나인 남태응(南泰膺, 1687~1740)의 「청죽화사」(聽竹畵史)에는 많은 화가들이 거론되고 있는데, 윤두서는 높이 평가되었으나 정선은 거론조차 되지 않았다.[39] 이것은 정선을 몰라서가 아니라 그가 소론계 인사였기 때문이었을 것이다. 이처럼 정선이 모두에게 높은 평가를 받은 것은 아니다. 그런데 정선 사후에는 오히려 정선에게 그림을 배웠다고 전하는 심사정(沈師正, 1707~1769)과 그의 화풍에 대한 평가가 더 높아졌고, 그러한 현상은 19세기까지, 노론 배경의 김정희(金正喜, 1786~1856)에게까지 이어졌다. 추사 김정희는 아끼는 제자 허련(許鍊, 1808~1893)에게 정선의 그림은 들추어보지도 말라고 가르쳤다. 19세기 초엽경 소론 인사인 서유구(徐有榘, 1764~1845)는 "금강산을 와유지자(臥遊之資)로 그리는 일은 심사정으로부터 시작되었다"라고 평하였을 정도로 진경을 논하면서도 정선을 무시하고 소론계 선비화가인 심사정을 높게 평가하였다. 이처럼 정선에 대한 평가가 항상, 또는 지금처럼 높지는 않았다는 점을 지적해 둔다. 한 작가에 대한 평가는 이런 긍정적, 부정적 면모를 객관적으로 취합하여 제시할 때 정확한 판단이 가능하다.

셋째, 진경문화론이 가진 한계를 드러내는 또 다른 요소로서 화풍 및 소재에 대한 해석을 들 수 있다. 진경산수화가 노론, 성리학, 조선중화사상을 토대로 이루어진 그림이라고 한다면 강세황이나 허필(許佖, 1709~1761), 정수영과 같은

남인과 가까운 소북인들이 즐겨 그린 사의적인 진경산수화, 궁중화원인 김홍도와 김하종이 그린 서양화풍을 수용한 사실적인 진경산수화는 어떻게 해석하여야 하는가.

정국(政局)에서 소외되거나 서출이기에 현달할 수 없었던 강세황, 허필, 김윤겸, 이인상, 이윤영, 정수영 등 여러 선비들이 산수와 예술을 성명(性命)으로 삼고 살면서 그려낸 진경산수화는 정선의 진경산수화와 다른 성향을 드러낸 것이 많다.도2-2, 도2-3 40 왜일까. 그들도 현실 지향적인 사상과 예술관을 가졌기에 실재하는 경치를 그렸지만 개인적인 상황이나 당색에 차이가 있었고, 이로 인하여 시대와 현실에 대한 인식이 달랐으며, 그에 따라 서화에 있어서도 상이한 경향을 지향하였기 때문이다. 이들은 정선 주변의 낙론계 인사들이 주창한 천기론이나 이를 실천하는 방법론인 산수유를 비판하였고, 이를 토대로 형성된 정선의 화풍을 따르지 않았다. 이인상과 이윤영은 노론계 선비이면서도 당시를 춘추대의(春秋大義)가 부정된 시대로 보면서 현실에 관여하는 것을 꺼렸고, 산수와 예술을 성명으로 삼고 살았다. 이들은 진경을 그릴 때 대상의 중량감을 부정하고, 평면화, 추상화하면서 필묵을 간소하게 구사하였으며, 간결, 담백한 진경을 그려내었다. 또한 소북인이면서 남인계 인사들과 교분이 깊었던 강세황은 평생토록 금강산 가는 것을 거부하였는데, 그것은 당시에 산수유가 지나친 습속(習俗)이 된 것을 싫어하였기 때문이라 하였다.[41] 강세황은 오랫동안 처사로 살면서 현실 관조의 방편으로 산수를 성명으로 삼고 즐겼다. 또한 여행을 하고 진경산수화를 그린 경우에도 서양화법을 수용한 새로운 표현을 시도하거나,도2-3, 도2-3-1 아니면 《도산서원도》처럼 비사실적인, 사의적인 화풍으로 해석하여 표현하였다.도2-4 이들이 정선과 다른 화풍을 모색한 것은 예술적 표현을 통하여 자신들의 입장, 즉 사상과 학풍, 문예관을 전달하려고 한 것이었다.

따라서 조선에 실재하는 경치를 그렸다는 소재적인 측면만을 가지고 정선의 영향을 받았다거나 노론계의 진경문화에 동참하였다고 하는 것은 회화 예술의 깊은 속성을 부정하는 것과 같다. 정선이 그린 장소들은 그가 선별한 곳만은 아니었다. 그 장소들은 기행시와 기행 유기(遊記)에서 반복적으로 거론되었던 곳들이 많으며, 오랜 관습과 문학을 배경으로 선별된 장소들이거나 조선 후기 한

도2-2 이인상, <구룡연도>, 1752년, 종이에 수묵, 118.2×58.5cm, 국립중앙박물관 소장

도2-3　강세황, <송도전경도>, 《송도기행첩》 중, 1757년, 종이에 담채, 각 32.8×53.4cm, 국립중앙박물관 소장
도2-3-1　강세황, <송도전경도>에 적용된 서양 투시도법의 도해

도2-4 강세황, 《도산서원도》(부분), 1751년, 보물, 종이에 수묵, 26.8×138.0cm, 국립중앙박물관 소장

양의 새로운 문화를 반영하며 부각된 곳들이었다. 따라서 다른 화가들이 정선과 유사한 승경 또는 지점을 그렸다고 하여 그것이 곧 정선 개인의 영향이라고 규정할 수만은 없다.[42]

또한 무엇을 그렸는가 하는 것 이상으로 중요한 것은 그것을 어떻게 표현하였는가 하는 점이다. 진경산수화가 조선의 진경을 그렸다고 해서 모두 진경문화의 소산이라고 단정하기 전에 표현의 차이에 나타난 화가의 깊은 의도를 읽어내어야 할 것이다. 그렇게 된다면 같은 진경을 그렸다 하여도 예컨대 강세황이나 김홍도가 그린 서양화풍을 도입한 사실적 진경산수화와 정선이 그린 천기론적 진경산수화 사이에 큰 간극이 있음을 알게 될 것이다.

넷째, 조선 후기의 '전성기'를 정선의 활동기를 기준으로 삼아 18세기 전반, 숙종 후반기와 영조 전반기로 규정한 점이다. 이는 조선 후기를 영정조 연간(1724~1800)으로 보는 학계의 일반적인 인식을 벗어나는 것이며, 풍속화와 궁중 회화, 영정, 진경산수화, 사의적인 남종화가 각축하며 발전을 이룬 18세기 말엽, 정조 연간에 있었던 화단의 성취를 부정하는 것이다.

최완수의 진경산수화에 대한 논의는 정선을 중심으로 진행되었다. 정선을 부각시키다 보니 조선 후기, 진경문화, 진경시대 또한 정선의 활동 시기를 중심으로 설정되었다. 정선은 1759년 사망하였다. 그러면 18세기 전반에 진경산수화가 과연 어느 정도 유행하였을까. 필자는 늘 이 시대에 진경산수화를 그리며 활동한 다른 화가들은 누구일까 하는 의문을 가지고 있다. 만일 18세기 전반까지 진경산수화를 그린 중요한 화가가 정선뿐이라면 과연 이 시대를 진경시대로 부를 수 있을까. 참고로 정선 이후 진경산수화를 그리는 데 기여한 김윤겸, 강세황, 이인상 등은 모두 1710년대 출생하여 본격적인 활동은 18세기 후반에 했다고 할 수 있다. 아니면 문학 분야에서 이 시기에 진경문학이 그렇게 유행하여 문단을 대표하는 흐름이 되었던 것일까. 그러나 문학 분야에서도 이 시기를 진경시대라고 부르는 경우는 드물다. 따라서 18세기 전반에 활동한 정선으로 인하여 18세기 전체를 진경시대로 정의할 수 있는가 하는 점을 묻고 싶다.

물론 진경산수화를 후원하고 평가한 낙론계 인사들이 있었다. 그러나 그들은 회화에 대하여 매우 보수적이어서 그림을 그린 사람이 드물다. 또 낙론계 인

사 가운데 그림을 그린 김창업(金昌業, 1658~1721)도 진경산수화를 거의 남기지 않았으며, 정선의 오랜 지기였던 조영석은 천기론을 실천하는 방법론인 산수유 자체를 반대하고, 진경산수화를 거의 그리지 않았다. 그는 정선의 오랜 이웃으로 정선의 그림을 잘 알고, 칭찬하는 글도 썼지만 자신은 진경을 그리지 않고 대신 풍속화와 사의적인 산수화를 즐겨 그렸다.[43] 문학 분야에서 천기론과 진경이 당대의 주요한 경향이기는 하였지만 문단의 유일한 경향이 아니었다는 사실은 문학계의 논의에서 이미 잘 정리되어 있다.

1788년 정조가 총애한 화원인 김홍도는 정조의 명을 받고 영동 지역을 여행한 뒤 해산도(海山圖)를 그려 바쳤다.[44] 정조에게 바친 작품은 아니지만 현존하는 김홍도의 해산도는 서양화풍의 영향을 뚜렷하게 노정하면서도 필법을 강조하는 전통회화의 정신과 기법을 융합시키면서 조선 후기의 문화적 활력을 드러내고 있다.[도2-5] 결코 쇠퇴기에 들어선 힘없는 미술이 아니라 창조성을 가진 예술로서 새로운 시도를 보여주는 작품인 것이다. 또한 김홍도와 신윤복의 풍속화는 조선 후기 회화의 절정을 장식하고 있다. 궁중에서《화성원행도병》을 비롯하여 『화성성역의궤』(華城城役儀軌)와 『원행을묘정리의궤』(園行乙卯整理儀軌), 『오륜행실도』(五倫行實圖) 등에 실린 수준 높은 판화도식들을 만들어낸 정조 연간의 회화는 분명 영조 연간 회화의 창조성과 활력을 넘어서는 모습을 보여준다. 과연 이 시기를 쇠퇴기로 부를 수 있을까. 적어도 회화사의 관점에서 조선 후기의 전성기는 영조 연간이 아니라 정조 연간이었다.

다섯째, 최완수의 진경산수화에 대한 논의는 미술사적인 논의처럼 보이지만, 실제로는 문화사 또는 역사학으로 규정할 수 있는 논의이다. 이는 미술사 분야에서 제기되는 가장 보편적인 비판이기도 하다. 최완수는 조선시대의 회화뿐 아니라 인도의 불교 조각, 서예사 등 국제적인 시야와 전공 분야를 넘나드는 왕성한 지적 호기심을 가진 학문을 추구하였다.

그러나 진경산수화에 대한 논의는 미술사 분야에서 시작된 것이다. 그리고 미술 작품에 대한 논의라면 우선은 미술사로서 적합한 전제 조건과 방법론을 사용하면서 진행되어야 한다고 생각한다. 최완수의 정선과 진경산수화에 대한 논의는 정치적 이데올로기를 중심으로 한 이념론 및 목적론이 저변에 깊숙이

도2-5　김홍도, <총석정도>, 《해산도병》 중, 18세기 후반, 비단에 수묵, 100.8×41.0cm, 간송미술관 소장

깔려 있다. 과연 그의 학문은 미술사인가 문화사인가. 아니면 학제 간의 경계 허물기가 화두가 되고 있는 새로운 인문학의 시대에 걸맞은 새로운 전범인가. 사실 이러한 구분이 그렇게 중요한 것은 아니다.

필자가 우려하는 것은 어느 분야에 속한 학문인가 하는 점보다는 방법론 자체에 관한 것이다. 진경산수화를 다루는 논의라고 한다면 역시 미술 작품을 토대로 이를 여러 상황에 비추어서 검토 분석한 뒤 결론에 이르러야 한다. 그러나 만일 미술 외적인 의도에서 유래된 이념과 의도를 증명하기 위하여 미술 현상을 자료로서 인용한다면, 이는 분명 선후 관계가 바뀐 것이다. 그리고 미술사의 주요 연구 대상인 회화 작품 자체에 대한 분석을 토대로 한 해석보다는 이념적인 전제가 늘 앞서면서 현상을 왜곡하는 일들이 일어났다.[45] 비유하자면 사상적, 철학적 논의를 위하여 문학 작품과 문학론을 보조 자료로 사용하며 논의를 전개하였다고 하여 그것이 문학의 연구가 되는 것은 아닐 것이다.

3
나가면서

이제까지 조선 후기 진경산수화에 대한 연구사를 정리하고, 그 가운데 진경문화·진경시대론을 비판적으로 검토하여 보았다. 진경산수화나 정선에 대한 연구 성과가 워낙 방대하고, 또 선배 학자들이 각고의 연구 끝에 낳은 귀중한 산물들이기에 비판적으로 검토하는 일은 쉽지 않다. 그럼에도 불구하고 비판을 전개한 것은 그동안 미술사 안에서 이루어진 연구 성과나 진경문화·진경시대론에 대한 회화사학자들의 비판적인 인식들이 타 전공 분야나 미술사학계의 다른 분야 전공자들에게 충분히 인식되지 않았던 관계로 일어난 오해가 이제는 미술사의 영역을 넘어서 인문학의 여러 분야에서 확대 재생산되고 있기 때문이다.

2006년 7월 한국사상사학회는 '진경문화, 그 실상과 허상'이라는 논제를 제시하고, 그간의 연구를 통해 제시된 진경문화론에 대하여 비판적인 검토를 하는 자리를 마련하였다. 필자는 문사철의 연구자들이 한자리에 모여 진경산수화를 논의하게 된 것이 매우 의미 있다고 생각한다. 이는 그만큼 조선 후기 문화에 있어서 진경산수화가 갖는 의미가 크다는 것을 증명하기 때문이다. 이 학회에서

제기된 비판적 검토란 부정만을 의미하는 것이 아니라 긍정적인 결론에 이를 수도 있다는 의미이니 처음부터 어떤 편견을 가지고 들어간 것은 아니다. 개인적으로도 진경산수화 분야의 연구 성과를 전체적으로 재고하고, 논의의 진전 과정을 정리하는 일이 필요하였다. 따라서 먼저 진경산수화를 집중적으로 연구해 온 학자들의 연구 성과를 정리하였고, 다음으로는 그 가운데 현재 가장 많은 관심을 끌면서도 그 논의의 핵심을 파악하기 쉽지 않은 '진경문화'라는 용어와 개념 및 여기에서 파생된 진경시대론을 살펴보았다. 이 장의 앞부분에서 언급하였듯이 진경문화라는 개념이나 문화사적 개념을 토대로 제시된 진경시대론의 이면에는 식민사관에 의하여 왜곡된 한국 역사, 즉 정체성론에 의해 포장된 조선의 쇠퇴론을 극복하고자 하는 의지가 있었다. 이는 1970년대와 1980년대의 인문학, 특히 한국학 분야의 많은 학자들이 가졌던 문제의식이기도 하다.

최완수는 오랜 기간 동안 정선이라는 중요한 화가를 공력을 기울여 연구하였고, 문사철을 넘나드는 종합적인 인식의 틀을 유지하면서 작가론을 완성하였다. 연구를 위해 쏟은 오랜 시간과 제시된 방대한 문헌 자료 및 작품 자료, 그에 대한 철저한 검증과 해석 등으로 최완수의 정선 연구는 작가 연구의 새로운 전범을 제시한 것으로 높이 평가되고 있다. 그러나 그의 연구는 조선 성리학, 조선중화사상, 노론을 중심으로 한 기본 구도로 인하여 중요한 한계가 드러났다. 그 한 가지는 정선에 관련된 많은 사실들이 이 구도 안에서 재구성, 해석되었고 그 과정에서 정선은 회화 작가로서의 역할보다 진경문화론을 증명하는 사례로서 활용된 인상을 준다는 것이다. 또 한편으로는 정선을 중심으로 진경문화론을 진전시키다 보니 조선 후기에 일어난 다양한 사회 현상, 즉 선비 계층의 분화, 정치적·사상적·문화적 차별성, 서화계에서 일어난 다양한 경향들에 대한 해석이 제한된 틀 안에서 이루어지는 문제점이 나타났다.

이를테면 풍속화나 (동국)진체처럼 남인계 인사들이나 소론에 의하여 제기, 발전된 서화 분야도 모두 서인 및 노론과 관련된 것으로 해석되었고, 조선 후기의 시대 개념도 정선의 활동 연간을 중심으로 하다 보니 숙종 대에서 시작되어 영조 연간인 18세기 전반에는 이미 전성기에 이르고, 18세기 후반 정조 연간에는 쇠퇴기에 들어간 형국이 되었다. 비록 조선 후기를 숙종에서 정조 연간으

로 규정하고, 또 우리 문화의 황금기로 정의하였지만 그 쇠퇴기가 너무 빨리 와서 오히려 논지를 흐리게 한다. 회화 예술의 측면에서 정조 연간은 화원 제도의 정비와 국왕의 적극적인 후원에 힘입어 훌륭한 화원화가들이 나와 궁중 회화가 번성하였고, 사대부 선비 계층과 중서민 계층이 적극적으로 회화를 주문, 수요하면서 회화의 제작과 유통이 활성화되었던 시기이다. 또한 뛰어난 선비화가가 진경산수화·풍속화·남종화를 제작·후원·수요하였으며, 김홍도와 신윤복, 김득신(金得臣, 1754~1822) 등 풍속화의 대가들이 왕성하게 활약하던 시기로서 이때가 조선 후기 회화의 전성기였다는 것이 미술사학계의 통설이다.

여러 가지 요건으로 볼 때 조선 후기를 진경문화가 유행한 진경시대로 보는 것은 곧 이 시대를 조선 성리학, 조선중화사상, 노론의 시대로 규정하는 것이 되고, 이러한 구도에서라면 송학 중심의 성리학에 대한 비판적 재고나 탈중화 사상, 북학 사상 등은 다 쇠퇴기에 나타난 현상이거나, 보조적인 경향으로 격하되고 만다. 비록 『진경시대』 안에 동국진체나 풍속화, 남종문인화에 대한 논의가 다 포함되어 있어서 이 다양한 경향들이 진경문화의 테두리 안에 포섭되고 있는 듯이 보이지만, 사실 이 세 가지 경향들은 진경문화의 전제 조건 안에서 일어난 일이 아님이 선행 연구를 통하여 밝혀져 있다. 만일 진경문화·진경시대론이 가진 전제와 해석을 받아들인다면 조선 후기는 아주 편협한, 비생산적인 시대가 될 것이다. 그것은 오히려 식민사관의 정체성론을 인정하는 것은 아닌가 하는 의구심마저 들게 한다. 이러한 점에서 진경문화론과 진경시대론은 앞으로 이 시대의 다양한 조건과 회화적 경향들을 포함할 수 있는지의 여부에 따라 그 유효성이 결정될 것이며, 그렇지 않다면 조선 후기를 진경문화가 꽃핀 진경시대라고 규정하는 것을 수용하기는 어려울 것이다.

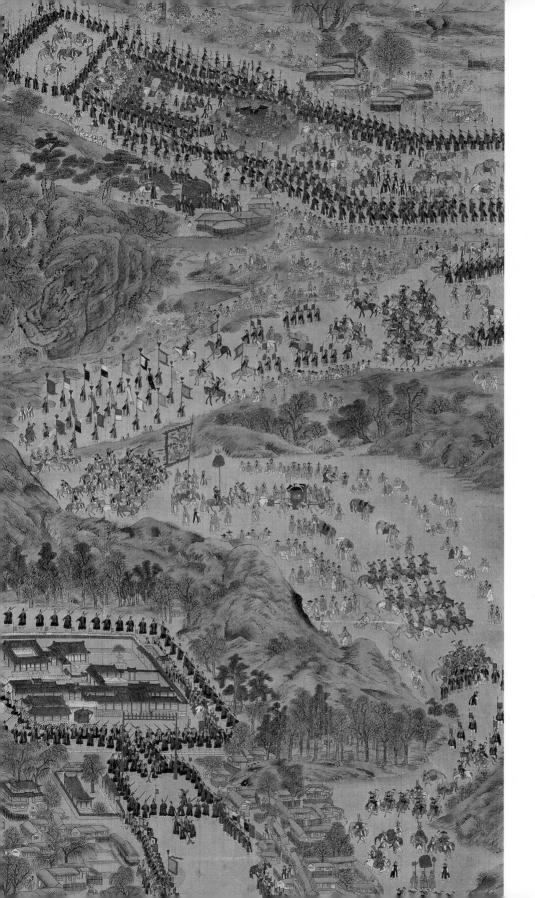

Ⅲ 조선 후기 진경산수화의 제재와 관점

1
진경산수화의 제재

진경산수화는 우리나라에 실재하는 경관을 그린 그림으로 정의되고 있다. 그러나 어느 지역 또는 어떤 경치가 그려졌는지, 그려진 대상들 사이에 어떠한 공통점과 경향이 나타나는지 등의 문제는 구체적으로 정리된 적이 없다. 진경산수화에 재현된 장면들은 아무 의도 없이 선택된, 또는 단순하고 즉흥적인 동기로 선택된 대상들이 아니다. 진경산수화에 묘사된 장소나 소재는 조선 후기 이전부터 재현되어 온 것들도 있고, 조선 후기에 형성된 특정한 동기와 배경에서 새롭게 선호된 것들도 있다. 진경산수화의 다양한 제재는 그 자체가 특정한 의미를 지니고 있고, 또 진경산수화의 성격과 근원을 구명하는 데에도 시사하는 바가 적지 않다.

진경산수화에서 반복적으로 표현된 대표적인 제재들은 크게 여섯 가지 정도로 구분해 볼 수 있다. 명승명소도(名勝名所圖), 야외아회도(野外雅會圖), 유거(幽居)·정사(精舍)·별서도(別墅圖), 구곡도(九曲圖), 공적(公的) 실경도(實景圖) 그리고 기행사경도(紀行寫景圖) 등이 그것이다. 이 제재들 중에는 조선 초 이후 오랜

기간 동안 실경산수화의 제재로 선호된 것들도 있고, 조선 중기에 성리학의 심화에 따라 특화된 것들도 있으며, 조선 후기에 이르러 새롭게 첨가된 것들도 있다. 이 제재들은 18세기에 진경산수화가 유행하면서 기행사경도나 공적 실경도처럼 중시되기도 하였고, 유거도와 정사도, 별서도처럼 다소 침체되기도 하였다. 이 같은 양상은 그 자체가 진경산수화의 성격과 특징을 시사하는 한 가지 요소이다. 실경을 표현하는 오랜 전통을 토대로 변화, 발전된 진경산수화는 새로운 시대적·정치사회적·문화적 요인을 수용하면서 전통적인 실경산수화를 새롭게 해석하고 변화시켰다. 이 글에서는 진경산수화의 제재를 정리함으로써 진경산수화의 특징과 의의를 구명하는 또 다른 근거를 마련해 보려고 한다.

1) 명승명소도名勝名所圖

진경산수화의 여러 제재 중 가장 오랜 전통을 지닌 것은 명승명소도이다. 이 제재는 고려시대부터 정립되어 조선시대로 이어졌고, 조선 말까지 꾸준히 애호되었다. 실경산수화에 대한 현존하는 가장 오랜 기록 중 하나는 고려시대의 궁중화가 이녕(李寧, ?~?, 12세기 전반경 활동)이 그린 〈천수사남문도〉(天壽寺南門圖)와 〈예성강도〉(禮成江圖)에 대한 것이다. 그 제목으로 보면 고려의 도읍지 송도(지금의 개성)에 위치한 천수사와 국제도시 송도의 관문인 예성강을 그린 것이라고 추정된다.[1] 이녕은 1124년 고려 사신단의 일원으로 북송(北宋)에 파견된 적이 있는데, 당시 중국에서 최고의 감식안으로 유명한 휘종(徽宗) 황제가 이녕에게 〈예성강도〉를 그리라 명하였고, 완성되자 이를 보고 크게 칭찬하였다는 일화가 전한다.

송도는 뛰어난 풍수적인 조건을 갖춘 탓에 고려의 수도가 되었고, 일찍부터 실경산수화로 그려졌는지 고려의 송도팔경도(松都八景圖)에 대한 기록이 전해진다. 조선시대에도 송도와 그 주변의 명승인 박연폭포는 꾸준히 그려졌다. 현존하는 송도와 관련된 주요 작품으로는 강세황의 〈송도전경도〉(松都全景圖), 김홍도의 〈기로세련계도〉(耆老世聯契圖), 작자 미상의 〈송도사장원계회도〉(松都四壯

元契會圖) 등을 들 수 있는데,도2-3, 도3-3 모두 송도의 주산(主山)인 송악산을 부각시킨 구성을 보여준다. 이는 송도를 그린 실경산수화에서 형성된 유풍(遺風)이 반영된 것으로 볼 수 있다.

조선시대의 수도인 한양과 한강변의 경치는 조선 초부터 각종 행사와 모임의 배경이 됨으로써 많이 재현되었고, 조선 후기의 진경산수화에서도 크게 애호되었다. 조선 개국 직후부터 새로운 왕조의 입지를 확고히 하기 위한 각종 관각문학(館閣文學)과 공적인 음악이 만들어졌는데, 그중에서 한양은 대표적인 제재의 하나가 되었다. 한양의 아름다운 명승과 계절을 담은 한양팔경(漢陽八景)은 공적인 음악인 악장(樂章)으로 노래되었고, 또한 그림으로도 제작되었다.[2]

한양팔경도가 공적인 수요에 응한 그림이라면 야외계회도에 그려진 한양과 한강변의 경치는 비교적 사적인 계기로 재현되었다. 조선 초기의 계회도는 한양의 관아에서 근무하던 관료들이 공무가 한가한 틈에 혹은 특별한 계기에 함께 모여 술과 시, 음악을 즐기는 계회를 가지고 이를 기념하기 위하여 제작한 작품들이다.도1-12 3 이때의 계회는 대개 한강가의 유명한 몇몇 장소나 한양성 주변의 명승지에서 이루어졌다. 이러한 계회를 기념하고 기록하기 위해 제작된 계회도는 계회에 참석한 인물들을 부각시킨 그림이 아니라 그들이 노닐었던 현장의 실경을 주로 재현한 실경산수화로 표현하는 관습이 정립되었다. 이 글에서는 이같은 배경에서 제작된 한양실경도를 명승명소도로 구분하지 않고 야외계회도로 구분해 보려고 하는데, 이는 왕조의 권위와 위세를 과시하기 위해 제작된 한양팔경도와는 다른 주문자에 의해 별도의 맥락에서 제작된 그림이기 때문이다.

이처럼 시작된 한양을 그리는 화습(畫習)은 그 이후에도 이어져 갔다. 특히 중국에서 온 사신들은 그들이 보았던 한양과 자신들이 노닐었던 한강변의 경치를 그려서 가지고 가고 싶어 하였다. 이 같은 수요에 응하기 위하여 때로는 조선 측에서 먼저 한강변의 연유(宴遊) 장면을 화원에게 그리게 하여 선사하기도 하고 때로는 사신들이 청하여 화원을 시켜 그려 주기도 하였다. 이런저런 계기로 그려진 그림들은 한양을 그린 실경산수화가 계속 그려지는 배경으로 작용하였다.

한양 경치를 그린 실경산수화에 대한 기록이나 작품은 16, 17세기, 즉 조선 중기 즈음에는 줄어들다가 18세기 이후 조선 후기가 되면 다시 증가하였다. 정

선의 진경산수화 중에서도 한양은 금강산과 함께 가장 중요한 제재였다. 정선은 다양한 계기로 한양의 여러 승경을 재현하였다. 개인 소장의 〈서빙고망도성도〉(西氷庫望都城圖), 간송미술관의 〈장안연우도〉(長安煙雨圖), 개인 소장의 〈서원조망도〉, 선문대박물관 소장의 〈서교전의도〉(西郊餞儀圖) 등은 한양의 전경(全景)을 웅장한 구도로 재현한 작품들이다.도1-8 국립중앙박물관의 《장동팔경첩》(壯洞八景帖)과 〈세검정도〉(洗劍亭圖), 개인 소장의 《양천팔경도》(陽川八景圖), 국립중앙박물관의 〈인왕제색도〉 등은 한양에 위치한 특정 경관을 부각시켜 그린 작품들이다.도1-11 이 외에 간송미술관과 고려대박물관의 〈청풍계도〉는 청풍계에 위치한 김상용(金尚容, 1561~1637)의 고택(古宅)을 그린 것으로 당시에는 후손인 김시보(金時保, 1658~1734)가 살고 있던 곳이다.도1-10 또 정선의 주요한 후원자인 소론계 권력자 이춘제의 제택에 있던 정원인 서원과 서원의 정자를 그리고,도1-8 또 이춘제가 중심이 되어 조현명(趙顯命, 1690~1752)을 비롯한 소론계 권력가와 사대부들이 가진 야외 모임을 그리는 등 주변 인사들의 교류 장면을 담은 진경산수화도 제작되었다.

진경산수화의 초기 단계에서 정선에 의해 분명하게 드러난 한양 승경에 대한 관심은 이후 꾸준히 이어지면서 김윤겸의 〈청파도〉(淸坡圖)와 〈백악산도〉(白岳山圖),도3-1 권섭(權燮, 1671~1759)의 《한양진경첩》(漢陽眞景帖), 강희언의 〈인왕산도〉, 김석신의 〈가고중류도〉(笳鼓中流圖), 19세기에는 유숙(劉淑, 1827~1873)의 〈세검정도〉(洗劍亭圖), 작자 미상의 《금란계첩》(金蘭契帖), 1868년 조중묵(趙重默, ?~?, 19세기 활동)의 《인왕선영도》(仁王先塋圖) 병풍 등 다양한 계기로 제작된 작품들에서 지속적으로 재현되었다.

개성이나 평양 지역은 한양에서 멀리 떨어진 거리로 인하여 단품으로 제작되는 경우보다는 연작으로 제작된 기행사경도 중에 포함되는 경우가 많아서 앞으로 정리하게 될 기행사경도에서 좀더 자세하게 다루려고 한다.[4] 그러나 단품으로 제작된 경우 그림이 그려지게 된 역사적·사회적·문화적 맥락을 감안하여 명승명소도로 구분하는 것도 가능하리라고 본다. 정선의 작품 중 독일 오틸리엔 수도원 소장의 화첩 중 〈연광정도〉(練光亭圖), 개인 소장의 〈박연폭포도〉(朴淵瀑布圖) 등은 그 대표적인 예가 된다.

도3-1 김윤겸, <백악산도>, 1763년, 종이에 수묵, 28.6×51.9cm, 국립중앙박물관 소장

2) 야외아회도野外雅會圖

야외아회도는 조선 후기에 새롭게 유행한 사대부와 선비, 여항인들의 사적인 모임을 재현한 그림이다. 18세기에 들어와 유행한, '아회'라고 부르곤 하였던 사적인 모임은 실내 공간이 아니라 아름다운 경치로 유명한 곳이나 잘 가꾸어진 정원 등 주로 야외에서 이루어졌다. 이러한 아회를 그리면서 참석한 인물보다 그들의 모임이 이뤄졌던 장소와 공간, 경관을 크게 그린 것에서 진경산수화로서의 특징이 부각되는 경향이 나타났다.[5]

이러한 야외아회도의 연원은 조선 초부터 17세기까지 유행한 계회도라고 할 수 있다. 계회도는 조선 초 한양의 관료들이 자주 가졌던 관료계회, 즉 요계(僚契)의 현장을 재현한 그림이다. 계회와 계회도 제작의 관습은 고려시대 이래로 선비 문화의 주요한 부분이 되었다.[6] 조선 초의 관료들은 공무가 한가한 시간을 내어 계음회(契飮會)를 가지곤 하였는데, 한양의 관아 안에서보다는 경치가 빼어난 야외를 방문하여 음주(飮酒)와 시문(詩文)을 즐겼다. 이 계회 장소로는 몇몇 장소들이 선호되었는데, 한강변의 제천정(濟川亭), 동호(東湖)가, 서호(西湖)의 잠두봉 등은 대표적인 곳들이다. 그리고 계회를 기념하기 위하여 계회 장면을 담은 계회도를 제작하여 나누어 가졌으며,도1-12 계회의 장소에 따라 화면에서는 일정한 구성과 소재를 따르는 전형화 현상이 나타났다.[7] 계회도의 화면은 대개 삼단으로 구성되었고, 근경(近景)에는 계회 장면이, 중경(中景)에는 물줄기가, 원경(遠景)에는 우뚝 솟은 원산(遠山)들이 재현되었다. 이처럼 전형화된 구성과 소재를 보여주는 계회도는 17세기까지 유행하였는데,도3-2 18세기의 진경산수화에서도 수용되어 진경산수화와 전통 실경산수화와의 관련성을 확인하게 해준다.

조선 초부터 17세기까지 유행한 계회도는 관료들의 모임을 기록한 그림이다. 따라서 이들이 지녔던 공인 의식과 왕도정치에 기여한 관료로서의 자부심, 관료로서 한가한 여유를 누릴 수 있게 해준 왕은(王恩)에 대한 의식이 은연중에 작용하였고, 실경을 재현할 때도 그러한 의식이 반영된 구성과 소재 등이 나타났다. 조선 후기가 되면 사대부와 선비들은 좀더 다양한 계기로 집단적인 모임

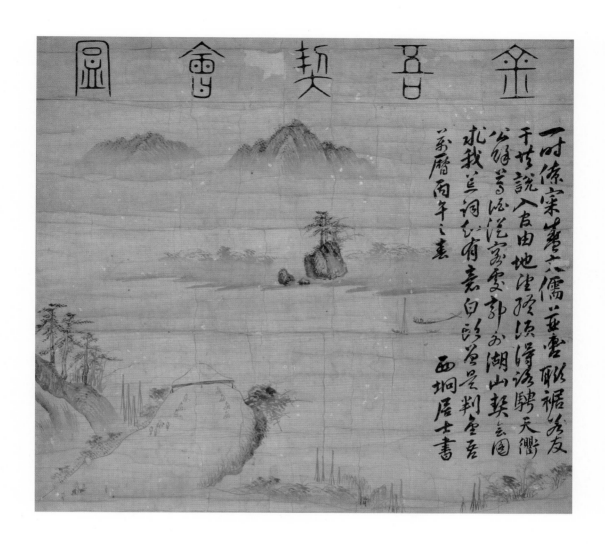

도3-2 작자 미상, <금오계회도>, 예안 김씨 가전계회도 중, 1606년, 보물, 종이에 수묵, 93.5×63.0cm, 개인 소장

을 가지곤 하였다. 이 시기에는 전통적인 계회보다는 많은 문학인들이 모인 시사(詩社), 소수의 사람들이 사적으로 모여 글을 지으며 즐기는 시회(詩會) 또는 아회(雅會) 등의 사적인 모임이 유행하였고, 이 모임을 기록한 작품들이 제작되었다. 사대부와 선비, 여항인 등 아회에 모인 이들은 때로는 현직의 사대부인 경우도 있었지만 적어도 이 모임은 관료로서의 정체성보다는 사적인 즐거움과 우정, 풍류를 즐기기 위한 것이었다.

18세기에 유행한 이러한 아회는 유명한 경관이나 이름난 정원 등 야외의 장소에서 이루어지곤 하였다. 그리고 이러한 모임과 장면을 그림으로 재현하여 그린 야외아회도가 유행하기 시작하였다. 야외아회도는 계회도와 유사하게 인물보다 경관을 부각시켜 재현하였기에 진경산수화의 한 유형으로 분류될 수 있다.

야외아회도에서는 구성과 소재 면에서 전통적인 계회도와 차별되는 요소가 나타났다. 예컨대 황해도 송도에서 열린, 70세 이상의 노인들을 위한 공적인 양로연을 그린 김홍도의 〈기로세련계도〉는 전통적인 계회도에 비견되는 특징을 보여준다.^{도3-3} 송도의 주산인 송악산을 크게 부각시키고 그 아래쪽의 공간에 계회 장면을 재현한 대관적(大觀的)인 구성과 소재 등은 전통적인 계회도를 연상시킨다. 이에 비하여 선비들의 사적인 시사(詩社) 모임을 담은 선비화가 정수영의 〈백사회야유도〉(白社會野遊圖)는 언덕과 폭포, 몇 그루의 나무와 조금 크게 그려진 인물로 구성된 소경산수인물화식(小景山水人物畫式)의 야외아회도로서 작은 규모의 공간과 크게 부각된 경물의 모습, 편안하고 자유로운 등장인물들의 자세와 분위기 등을 보여주고 있다.^{도3-4} 즉 공적인 계기로 이루어진 계회를 전통적인 방식에 따라 그린 직업화가의 그림과 적지 않은 차이를 보여준다. 이처럼 조선 후기에는 사적인 동기로 이루어진 야외 모임이 회화로서 재현되는 경우가 많아졌고, 이러한 회화는 진경산수화의 한 유형으로 분류될 수 있다.

1739년 정선의 〈옥동척강도〉(玉洞陟崗圖)와 〈풍계임류도〉(楓溪臨流圖)는 정선의 주요한 후원자인 소론계 권력가 이춘제의 주문으로 제작된 작품이다. 이춘제는 조현명과 송익보(宋翼輔, 1689~?) 등 소론계 사대부들과 자신의 집에서 모임을 가지고 함께 인왕산의 옥류동을 등산한 이후 이를 기념하고 기록할 것을 정선에게 요청하였다.^{도3-5} 이춘제는 이날의 모임을 기록한 「서원아회기」(西園雅

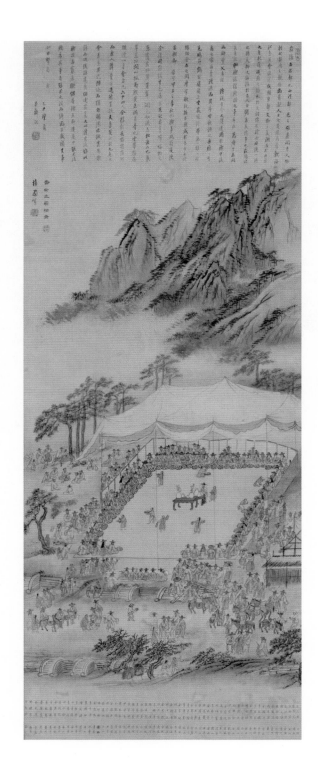

도3-3　김홍도, <기로세련계도>, 1804년, 비단에 담채, 137.0×53.0cm, 개인 소장

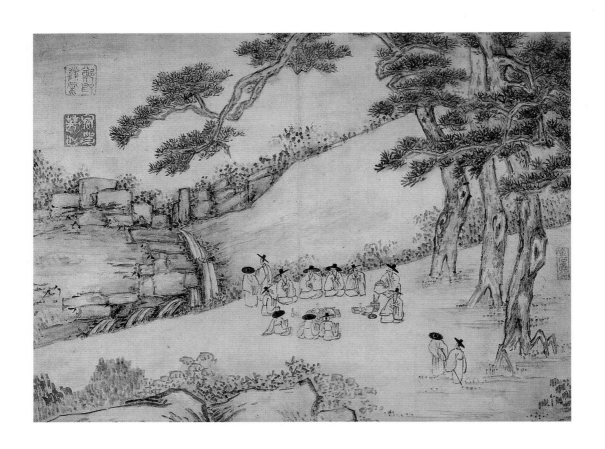

도3-4 정수영, <백사회야유도>, 1784년, 종이에 담채, 31.0×41.0cm, 개인 소장

도3-5 정선, <옥동척강도>, 1739년, 비단에 담채, 33.8×33.5cm, 개인 소장

會記)를 지으면서 "겸재 정선의 화필(畫筆)을 청하여 장소와 모임을 그려 달라고 하니 그대로 서화첩을 만들어서 자손이 수장하게 하려 함이다. 심히 기이한 일이거늘 어찌 기록이 없을 수 있겠는가."라고 서술하였다. 당시 최고의 권력가와 선비들이 포함되었지만 사적인 동기로 만난 모임이었고, 정선은 옥류동 산등성이를 넘어 청풍계로 가는 일행을 작게 그리고, 주변의 경관을 크게 부각시켰다. 정선은 전통적인 계회도와는 확실하게 다른 구성과 소재 등을 동원하여 새로운 야외아회도, 진경산수화의 등장을 보여주었다.

이 같은 정선의 새로운 시도에 이어 많은 선비화가와 직업화가들이 야외아회도를 제작하였다. 1784년 정수영의 〈백사회야유도〉,도3-4 1786년 정황의 〈이안와수석시회도〉(易安窩壽席詩會圖), 1786년 임득명(林得明, 1767~1822)의 《옥계십이승첩》(玉溪十二勝帖), 1791년 이인문(李寅文, 1745~1821)의 〈송석원시회도〉(松石園詩會圖)와 김홍도의 〈송석원시사야연도〉(松石園詩社夜宴圖), 김석신의 〈도봉도〉(道峰圖) 등은 야외에서 있었던 사대부와 선비, 여항인의 모임과 시회를 기념하여 제작된 작품들로서 모임이 있었던 주변의 경관을 부각시켰다.

3) 유거幽居·정사精舍·별서도別墅圖

유거도와 정사도는 선비가 일상적으로 거주하거나 학문을 전수하는 공간을 그린 것이고, 별서도는 교외나 전원의 장원 및 별장을 그린 것이다. 유거란 은거(隱居) 또는 불출사(不出仕)를 의미하며, 선비의 거처와 별서(別墅) 등 선비들이 일상적으로 살 수 있는 공간을 가리킨다.[8] 정사(精舍)란 후학을 양성하고 공부하는 공간을 가리키는데,[9] 크게 본다면 서재와 서원도 포함시킬 수 있다.[10] 조선시대에 선비들은 산수를 애호하는 것을 삶의 큰 낙으로 여겼으며, 산수를 좋아하는 성벽(性癖)이 있을 때 이를 산수벽(山水癖)이라 하였고, 산수를 애호하는 벽이 지나쳐서 병이 될 정도일 때 산수고황(山水膏肓), 연하고질(煙霞痼疾)이 들었다고 하였다. 또한 세속을 떠난 많은 일사(逸士)들이 좋은 산수 속에 은둔하며 학문과 예술로 일가를 이루곤 하였다.

조선시대 사람들이 가졌던 천지인(天地人), 곧 우주와 땅, 인간이 서로 관련되어 있다는 유학적인 우주관과 가치관은 전통적인 풍수관과 결합되면서 수려한 자연이 있는 곳에서 훌륭한 인재가 난다는 지령인걸론(地靈人傑論), 혹은 지인상관론(地人相關論)을 낳았다. 그리고 이러한 인식은 도읍과 관아, 집, 별서, 정사, 서재, 서원 등을 지을 때에도 작용하였고, 결국 실경산수화를 제작하는 데에도 영향을 주었다. 이 같은 배경에서 제작된 유거도와 정사도는 사림파 선비들의 활약이 부각된 16세기 후반 이후 조선 중기부터 유행하였다. 현존하는 작품으로는 고려대학교박물관에 소장된 작자 미상의 〈사계정사도〉(沙溪精舍圖),^도 ³⁻⁶ 전충효의 〈석정처사유거도〉,^{도1-13} 정사와 유사한 주제로 분류할 수 있는 서재도와 서원도를 대표하는 서울대학교박물관 소장의 〈독서당계회도〉, 정선의 〈도봉서원도〉(道峰書院圖), 강세황의 《도산서원도》,^{도2-4} 연세대학교박물관 소장 김창석(金昌錫, 1652~1720)의 《도산서원도첩》(陶山書院圖帖) 등을 들 수 있다. 이들 작품들은 모두 중요한 건물과 그 주변의 자연 경관을 중심으로 화면이 구성되었다. 화면 구성과 소재를 구체적으로 분석하여 보면 배산임수(背山臨水), 좌청룡우백호(左靑龍右白虎), 주산(主山)과 안산(案山) 등 풍수적인 개념들이 그 원리로서 작용하고 있는 것을 알 수 있다.[11]

　　선비의 처소를 그린 이 화제(畵題)들도 유행한 시기와 그림의 제작 동기 면에서 차이가 있다. 가장 먼저 유행한 것은 별서도였다. 별서는 일상적인 거처와 달리 별장으로 운영된 공간이기에 고관대작들이나 여유 있는 계층이 경영하게 마련이었고, 대개는 이름난 승경처나 아름다운 경관을 갖춘 곳에 자리하곤 하였다. 현존하는 작품은 없지만 기록을 통하여 조선 초, 중기에 많이 그려진 것을 알 수 있다. 여러 화제의 내용은 이 별서들이 자연과 동화된 삶을 추구한 성리학적인 자연관을 토대로 애호되었음을 시사한다.[12] 선비의 별서를 그리는 관습은 사림(士林) 문화의 정착에 따라 유거도와 정사도로 전이되어 갔다. 한편 별서와 비슷한 기능을 가진 임장(林庄)을 그린 작품들에 대한 기록도 전해지는데 별서도와 같은 맥락에서 제작된 것으로 볼 수 있다.

　　정사나 서재, 서원은 학문 양성의 장, 학파의 성립 기반으로 선비들에게 중요한 장소였다. 고려대학교박물관 소장의 〈사계정사도〉는 17세기 초에 제작된 것

으로 전라북도 남원에 현존하고 있는 사계(沙溪) 방응현(房應賢, 1524~1589)의 정사를 그린 작품이다.^{도3-6} [13] 상촌(象村) 신흠(申欽, 1566~1628)은 이 작품에 대하여 기(記)를 쓰면서 "사계 산수는 맑고 아름다움이 한 지역의 최고이다. 방씨가 학문을 뿌리고 덕을 쌓은 것 또한 한 지역에서 가장 빼어나니, 대개 땅이 신령스러워 인재가 뛰어난 것이다.[地靈人傑]…"라고 설명하여 산수와 정사, 사람 사이의 상관성을 강조하였다.[14]

정사도의 제작 동기는 윤유(尹揄, 1647~1721)가 쓴 다음 글을 통하여 다시한번 확인할 수 있다.

내가 보아하니 예로부터 고인달사(高人達士)들은 산수 사이에 처하여 사는 예가 많다. 이는 어째서인가. 물이 두루 흐르니 자신의 진(眞)을 충분히 기를 수 있고 자신의 낙(樂)에 깃들일 수 있음이다. … 선비가 세상에 태어나면 그 책임이 매우 중대하다. … 우리 선비가 천명(天命)을 외경(畏敬)하고 백성의 어려움을 가엾이 여기는 뜻은 무엇 때문이겠는가. 대개 이러한 이유로 다시는 은둔할 계획을 짓지 못한다. 그러나 그 깨끗한 뜻은 또한 하루라도 여기에 있지 않으니, 평소 한가한 날에는 조용히 앉아 물과 산의 기이함을 상상하고 유식(遊息)할 뜻을 조용히 꿈꾼다. 때로 악(樂)이 이르면 마음이 넓어지고 정신이 편안하여지니, 나도 모르는 사이에 손은 너울거리고 발이 춤춘다. 본성이 (산수를) 좋아하여 이미 고질(痼疾)이 되었으니 스스로 그치지 못하는 것이다. 그래서 아침저녁으로 상상하는 것을 창녕(昌寧) 조자평(曺子平)에게 부탁하여 그리게 하였다. … 산이며 … 호수요 … 배산임호(背山臨湖)하여 … 푸른 대나무와 짙푸른 소나무 사이에 어른거리는 것이 정사(精舍)이다. … 그림이 완성되자 벽 위에 걸어두고 와유(臥遊)하는 흥(興)을 깃들이면서, 그로 인해 기(記)를 짓고 스스로 위로하는 것이다.[15]

이처럼 선비로서의 본분 때문에 호젓한 산수 사이에 살지 못할 경우에는 정사도를 그려 걸어두고 산수를 동경하는 마음을 충족시켰다. 이런저런 이유로 정사도는 선비들 간에 가장 선호된 제재의 하나가 되었다.

조선 후기의 진경산수화에서도 유거와 정사, 서원을 그리는 관습이 지속되

도3-7　정선, <인곡유거도>, 《경교명승첩》 중, 18세기 전반, 보물, 종이에 담채, 27.3×27.5cm, 간송미술관 소장

었다. 윤두서의 〈백포유거도〉(白浦幽居圖), 정선의 〈인곡유거도〉(仁谷幽居圖),^{도3-7}
〈도산서원도〉,^{도1-14} 〈산천재도〉(山川齋圖), 〈서원소정도〉(西園小亭圖), 이만부(李
萬敷, 1664~1732)의《누항도》(陋巷圖) 화첩 등은 전통적인 구성과 새로운 표현
기법이 혼재된 작품들이다.[16] 윤두서의 〈백포유거도〉와 정선의 〈도산서원도〉가
조선 중기까지 성행한 풍수적인 구성과 소재를 보여준다면, 정선의 〈인곡유거
도〉와 이만부의《누항도》화첩을 통하여 새로운 남종화풍에 기초한 조선 후기
정사도의 면모를 알 수 있다.

4) 구곡도九曲圖

구곡도는 조선시대 성리학과 학통(學統)의 전수에 대한 의식을 반영한 그림이
다. 구곡도는 중국 주자학의 시조인 주자(朱子, 1130~1200)가 무이구곡(武夷九
曲)을 경영하고 무이도가(武夷櫂歌)를 지으며 무이구곡도(武夷九曲圖)를 그리게
한 것을 본떠 성행하게 되었다. 조선 초에 서거정(徐居正, 1420~1488)이 무이정
사도에 대한 기록과 시를 남기고 있어서, 일찍이 무이구곡에 대한 관심이 시작
된 것을 알 수 있다.[17] 조선시대 선비들의 성리학에 대한 심취는 주자에 대한 존
숭으로 이어졌고, 무이도가와 무이구곡도는 주희(朱熹)에 존경을 표현하는 상
징으로 인식되었다. 성리학적인 수도(修道)의 원칙을 거처를 중심으로 하여 '재
거감흥'(齋居感興)에서 찾고, 위대한 학자나 그 도에 대한 숭상을 그 거처를 그린
작품을 통하여 구하는 '모도애지'(慕道愛地)의 관습이 형성되었다. 또 이로써 미
처 다 표현하지 못한 것은 시(詩)나 지(誌)로 보충한 것이 구곡도의 내용과 형식
을 이루었다.[18]

 성리학이 정착된 조선 중기 이후 선비들 간에 주자를 따라서 구곡을 경영하
는 일들이 이어졌다. 이이의 석담구곡(石潭九曲), 송시열(宋時烈, 1607~1689)의
화양구곡(華陽九曲), 김수증(金壽增, 1624~1701)의 곡운구곡(谷雲九曲) 등이 대
표적이며, 이 외에 권상하(權尙夏, 1641~1721)의 황강구곡(黃江九曲), 홍양호(洪
良浩, 1724~1802)의 우이동구곡(牛耳洞九曲) 등 많은 선비들이 크고 작은 구곡

을 경영하였을 뿐 아니라 시문과 그림으로 기록하였다.[19] 이이는 주자의 무이도
가를 본떠 구곡체의 시조인 「고산구곡가」(高山九曲歌)를 최초로 지었고, 이이를
이은 서인계, 그중에서도 노론계 선비들은 구곡의 경영과 구곡체 시가, 구곡도
의 제작을 주도하였다.

현존하는 무이구곡도 중 가장 오래된 것은 1592년에 제작된 이성길(李成吉,
1562~?)의 작품으로 알려져 있다.[도3-8] 이 작품은 중국에서 유입된 『무이산지』(武
夷山志)나 〈무이구곡도〉 본을 토대로 제작된 것으로 한국에서 제작된 무이구곡
도의 초기적인 양상을 보여준다. 16세기부터 주희의 무이구곡 경영과 무이도가
의 창작을 따라 구곡을 경영하고 구곡가를 창작하는 일이 이어졌는데, 이후 이
이의 행적을 기린 「고산구곡가」 등 조선식 구곡가가 지어지는 것과 병행하여 조
선식 구곡도가 제작되었다. 현존하는 작품 중 진경산수화와 관련하여 주목되
는 초기의 예는 김수증이 강원도 화천의 화악산(華嶽山), 지금의 백운산(白雲山)
에서 경영한 곡운구곡을 그린 것이다. 당시 평양에서 활동하던 조세걸(曹世傑,
1636~1706)을 초빙하여 그리게 한 이 작품은 정선풍의 진경산수화가 정립되기
직전 실경산수화의 양상을 보여준다.[도3-9] 이 작품은 중국식 무이구곡도와 달리
아홉 장면을 각기 독립시켜 그리고, 조선의 실재 경관을 사실적으로 재현하는
데 많은 관심을 기울여 조선 후기 진경산수화의 도래를 예시하였다는 또 다른
의의를 지니고 있다. 18세기 중에도 《화양구곡도》(華陽九曲圖), 《황강구곡도》(黃
江九曲圖), 《무흘구곡도》(武屹九曲圖) 등이 지속적으로 제작되었고, 명망 높은 학
자와 선비의 행적·학문·사상을 기리는 시각적 자료로서 구곡도는 진경산수화
의 한 제재로 이어져 갔다.

5) 공적公的 실경도實景圖

공적 실경도는 국가나 관아에서 주관한 공적인 행사 장면이나 절차를 기록하고,
중요한 사건 등을 전수하기 위한 그림이다. 화원들이 동원되어 제작되는 경우가
많았고 이럴 경우 궁중의 원체화풍(院體畵風)으로 표현되었다.[20] 이 작품들에서

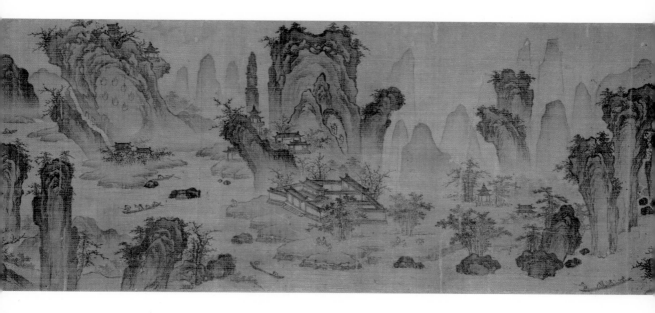

도3-8 이성길, 《무이구곡도》(부분), 1592년, 비단에 담채, 33.3×401.5cm, 국립중앙박물관 소장
도3-9 조세걸, <제1곡 방화계도>, 《곡운구곡도첩》 중, 1682년, 종이에 담채, 42.6×64.6cm, 국립중앙박물관 소장

는 행사 장면이 주가 되지만 그 배경인 경치 또한 화면의 주요한 요소로 부각되곤 하였다. 이러한 범주의 작품들도 비록 현존하지는 않지만 문헌 기록을 통하여 조선 초부터 제작된 것을 알 수 있다. 조선 후기에는 국가적인 체제의 안정과 예제(禮制)의 정비에 따라 공적인 성격의 실경도가 더욱 자주 제작되었고, 이러한 작품들은 뛰어난 화원들이 제작에 동원되어 기록과 전수, 통치 자료라는 목적으로 제작된 실용성이 강한 회화이면서도 격조 높은 회화미를 이룩하였다.

국가적인 행사의 장면과 절차를 기록한 그림의 한 종류로 중국이나 일본으로 오고가는 사신과 관련된 것이 있다. 조선 초부터 중국 사신의 영접은 국가적인 관심사에 속한 일이었다.[21] 1572년에 제작된 작자 미상의 〈의순관영조도〉(義順館迎詔圖)는 평안북도 의주에 있는 의순관에서 중국 사신을 맞이하는 장면을 그린 것이다.도3-10 이 장면을 그림으로 기록한 것은 궁중행사도가 대개 그러하듯이 단순한 감상을 위한 것은 아니고 영접의 의례를 기록하고 후대에 전하기 위한 것이다. 그러나 실제 그려진 장면은 인물이나 행사보다는 그 주변의 웅장한 산세와 의주의 관아, 의순관의 위용 등이 한눈에 느껴지도록 공간 및 경물을 부각시킨 실경산수화로서 재현되었다.

통신사의 수행화원인 이성린(李聖麟, 1718~1777)의 작품으로 전하는 《사로승구도》(槎路勝區圖), 숭실대학교박물관 소장의 《연행도권》(燕行圖卷) 등은 중국과 일본에 파견된 사신행과 관련된 대표적인 작품들이다. 국가적인 주요 행사나 의례와 관련된 그림들이면서 화원이 제작한 것으로 추정되는 이 작품들이 행사 장면 자체보다 행사가 일어난 산수 배경을 크게 부각시켜 사적인 동기로 제작된 진경산수화들과 비슷한 구성을 추구한 것은 의미가 있다. 이는 아마 조선 초 이래로 유지된 궁중 실경화의 전통과 관계가 있을 것이고, 또 국가적인 중요한 행사가 승경을 배경으로 이루어졌음을 은연중 암시하는 구성으로 볼 수도 있다. 우주와 자연, 인간은 조화로운 질서와 관계 속에서 병존하는 것이며, 그러한 조화가 잘 지켜지는 것이 태평성세(太平聖歲)의 이상이라고 한다면 국가적인 행사도에 장대하고 아름다운 실경을 부각시킨 이유를 이해할 수 있다.

국내의 행사와 관련하여 주목되는 조선 후기 이전의 실경산수화로는 화원 한시각(韓時覺, 1621~?)의 《북새선은도권》(北塞宣恩圖卷)를 들 수 있다.도3-11 이

도3-10 작자 미상, <의순관영조도>, 1572년 이후, 비단에 담채, 46.5×38.5cm, 서울대학교 규장각한국학연구원 소장
도3-11 한시각, <길주목과시도>, 《북새선은도권》 중, 1664년, 비단에 채색, 전체 57.9×674.1cm, 국립중앙박물관 소장

작품은 함경북도 길주와 함흥에서 실시된 문무(文武) 양과(兩科)의 행사를 기념하여 제작된 것이다. 그 계기와 작품의 규모, 화가와 작품의 수준 모두 이것이 얼마나 중요한 행사였는지를 시사하고 있다. 아마도 행사 장면을 기록하여 보고하려는 의도로 제작된 것으로 추정되는 이 작품은 당시 현장에 파견된 한시각이 그린 것으로, 인물이 자세하게 기록된 행사 장면과 함께 관아 주변의 산수경물에 대한 관심이 뚜렷이 나타나고 있다. 이 작품은 화사한 채색과 정교한 필선, 사실적인 묘사를 토대로 한 원체화풍으로 그려진 17세기 실경산수화의 양상을 보여준다는 점에서 중요하다.

17세기 중엽 즈음 함경도와 관련된 실경산수화들이 많이 제작된 것은 당시의 정치적, 사회적 상황과 관련된 것으로 보인다. 또한 한시각이 1664년에 그린 《북관수창록》(北關酬唱錄) 중 〈칠보산도〉(七寶山圖)를 비롯한 실경산수화는 다음에 정리할 기행사경도로 분류하려고 하지만, 본래 《북새선은도권》에 그려진 행사와 관련되어 파견된 사대부들이 주문, 제작한 것이다. 이 작품의 화풍은 공적인 성격이 강한 《북새선은도권》의 화풍과 달리 수묵산수화에 가까운 특징이 나타나고 있다. 이 외에 함경도 지역에서 제작된 작자 미상의 《함흥내외십경도》(咸興內外十景圖), 함경도 관찰사를 역임한 남구만(南九萬, 1629~1711)의 제(題)가 있는 〈함흥실경도〉 등은 모두 17세기 중엽의 실경산수화를 대표하는 작품들이다. 이러한 실경산수화들은 주문자와 용도, 화가 등에 따라 서로 다른 화풍과 구성 및 소재 등을 보여준다는 점에서 주목된다.

조선 후기에도 궁중행사와 관련된 진경산수화가 적극적으로 제작되었다. 가장 대표적인 작품은 역시 김득신과 이인문 등 당대를 대표하는 화원들이 함께 그린 1795년경의 《화성원행도병》일 것이다.[도3-12, 도3-13] 이 작품의 기본 구성과 소재 등을 보여주는 『화성성역의궤』 등 의궤 그림 중에도 진경산수화의 특징이 나타나는 장면들이 실려 있다. 의궤의 그림들은 책 속에 수록되어 규모가 작고, 목판화였기에 구성과 소재 등이 소략하게 처리되었지만 역시 당시의 대표적인 화원들이 제작하였다. 이 중 일부 장면은 김홍도가 그린 〈서성우렵도〉(西城羽獵圖)와 유사한 일점(一點)투시도법과 대기원근법 등 서양화법에서 유래한 표현을 보여준다.[도3-14] 18세기 후반경 진경산수화에서 서양 투시도법을 수용하여 시각

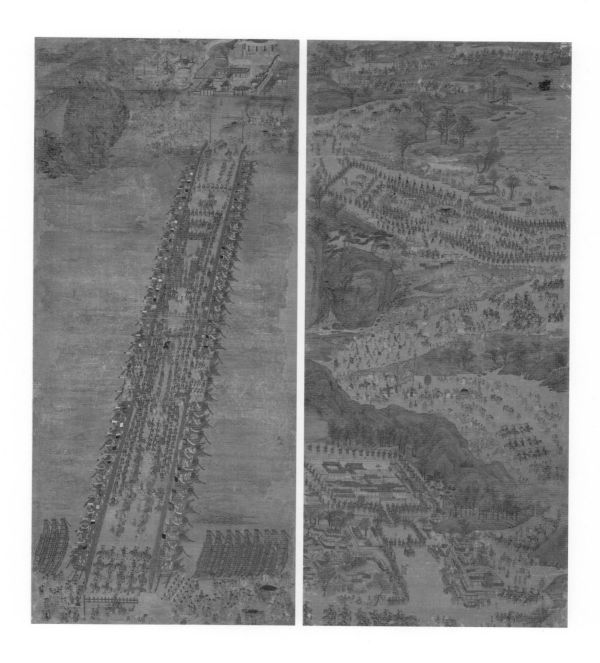

도3-12 김득신 외, <환어행렬도>, 《화성원행도병》 중 제7폭, 1795년경, 비단에 채색, 153.0×71.0cm, 국립중앙박물관 소장
도3-13 김득신 외, <한강주교환어도>, 《화성원행도병》 중 제8폭, 1795년경, 비단에 채색, 153.0×67.3cm, 국립중앙박물관 소장

도3-14　김홍도, <서성우렵도>, 18세기 후반, 비단에 담채, 97.7×41.3cm, 서울대학교박물관 소장

적 사실성이 강화된 화풍을 구사했음을 보여주는 이러한 작품들을 통해서 궁중 회화에서도 서양화법이 유행한 것을 확인할 수 있다.

이 외에 김홍도의 작품으로 전칭되는《평안감사향연도》(平安監司饗宴圖), 변박(卞璞, 1742~1783 이후)이 이모(移模)한 〈동래부사순절도〉(東萊府使殉節圖), 작자 미상의《평양성탈환도》(平壤城奪還圖) 등 지방에서 제작된 공적인 성격의 작품들도 실경을 부각시킨 구성을 사용하고 있다. 이로써 궁중행사도, 또는 공적인 기록화에서도 행사 자체를 기록하는 것 이상으로 경관의 재현을 중시한 것을 알 수 있다.

이러한 경향은 이후 19세기에도 이어졌다. 궁중 또는 관아의 수요에 따라 제작된 관아도의 경우로는 19세기 초엽에 제작된《동궐도》(東闕圖), 작자 미상의《경기감영도병》(京畿監營圖屛), 안중식(安中植, 1861~1919)의 〈백악춘효도〉(白岳春曉圖) 등이 있다. 각 작품들은 제작된 시대의 산수화풍을 분명하게 반영하고 있어 화풍의 변화를 구명하는 기준작이 될 수 있을 정도로 실경산수화로서의 특징을 드러내고 있다.

궁중 실경화의 전통이 근대기까지 이어진 것은 김규진(金圭鎭, 1868~1933)이 창덕궁 희정당의 벽화로 그린 〈만물초도〉(萬物肖圖)와 〈총석정절경도〉(叢石亭絶景圖)를 통하여 확인할 수 있다. 평소 수묵의 사군자화를 주로 그리던 김규진도 순종의 명으로 궁중의 벽화를 제작하게 되었을 때는 화려하고 정교한 공필체(工筆體)를 구사하면서 외금강산의 절경인 만물초와 관동팔경 중 하나인 총석정을 그렸다. 이로써 조선시대의 궁중은 실경 또는 진경을 수요한 주요한 후원자였음을 다시 한번 확인하게 된다.

이제까지 살펴본 것과 같이 궁중 회화에서 실경산수화의 요소는 조선 초 이후 조선 말까지 지속적으로 중시되었다. 공적 실경화는 그 제작 동기와 구성, 화풍에 있어서 일반적인 실경산수화 또는 진경산수화와 다른 독자적인 특징을 형성하기도 하였다. 그러나 앞서 지적하였듯이 때로는 한 시대를 대표하는 작품을 낳기도 하였고, 시대적인 경향을 수용하면서 한국적인 실경산수화 또는 진경산수화의 전통을 형성하는 데 기여하였다.

6) 기행사경도紀行寫景圖

기행사경도는 이름 높은 명승지나 유적지를 여행한 뒤 그 기행의 성과를 그림으로 재현한 작품을 가리키며, 조선 후기 진경산수화의 성격과 특징을 대표하는 제재로 손꼽힌다.[22] 전국 각지의 유명한 명승지를 여행하고 이를 문학이나 회화로 표현하는 관습은 고려시대에 시작되었다. 조선시대 들어서는 18세기 이전에도 기행의 성과를 그림으로 표현하는 일이 있기는 하였지만 회화사상 차지하는 비중은 그다지 크지 않았다. 그런데 18세기 이후 기행사경도의 제작이 뚜렷하게 증가하였고 서서히 진경산수화의 흐름을 주도하는 역할을 하였다.

조선 후기의 기행사경도는 여행의 견문과 소감, 감흥을 문학적으로 기록한, 즉 사경(寫景)한 유기(遊記) 및 유시(遊詩)와 함께 제작되는 경우가 많았다. 문학 분야에서의 사경이란 한시(漢詩)의 대표적인 분야 중 한 가지로서 고려시대 이후 꾸준히 애호되었다. 조선시대에는 17세기 즈음부터 차차 승경의 유람과 문학적인 사경, 회화적인 사경이 결합되기 시작하였다. 경치를 그림으로 재현하는 행위와 그 결과로 나타난 작품, 또는 기행의 성과를 그림으로 기록한 작품을 '사경', 혹은 '사경도'(寫景圖)라고 한 것은 여러 작품과 기록을 통하여 확인된다.

조선 후기의 대표적인 시인 중 한 사람인 이병연(李秉淵, 1671~1751)은 정선의 〈청하성읍도〉(淸河城邑圖)에 발문을 쓰면서 시가(詩家)의 사경과 화가(畵家)의 사경이 유사하다고 하였고, 19세기 초엽경 이방운(李昉運, 1761~?)이 그린 《사군강산참선수석권》(四郡江山參僊水石卷)에는 "…경치를 그린 여러 작품[寫景諸作]이 산수를 좋아하는 어질고 지혜로운 낙을 이루었다. 관리로서의 일을 다 버리고 자연을 애호하여 노닐며 감상한 것을 이 첩에서 볼 수 있다.…"라고 기록되었다.[23] 1815년에 제작된 김하종의 《해산도첩》(海山圖帖)에는 고위 관료인 주문자 이광문(李光文, 1778~1838)이 서문을 쓰면서 이 화첩의 그림들이 금강산과 그 주변 경치를 '사경'한 것들이라고 하였고, 19세기 초엽경 제작된 김석신의 〈도봉도〉가 실린 서화첩에는 여러 선비들이 도봉산을 산책한 뒤 그 경치를 '사경'하였다고 기록되는 등 많은 용례가 전해지고 있다.

사경이란 경치에 대하여 쓴다는 것과 경치를 그린다는 것을 동시에 의미한

다. 이는 고려시대 이래 선비 문화의 한 면모로 정착된 시화일치(詩畵一致) 사상을 배경으로 문학과 그림 두 방면 모두에서 애호된 용어이다. 최근에 기행의 성과를 담은 그림을 '기유도'(記遊圖)라고 해야 한다는 의견이 제시되었다.[24] 그러나 조선 후기에 성행한 산수유를 토대로 그 견문과 경물을 재현한 그림을 제재적인 면에서 분류할 경우 고려 이후 사용된 사경이란 개념과 용어를 수용하여 '기행사경도'(紀行寫景圖)로 부르는 것이 타당할 것이다.

18세기 전반 즈음 기행과 사경을 결합한 진경산수화가 유행하게 된 것은 정선과 그 주변 사대부 선비 및 여항인들이 추구한 천기론의 영향으로 보인다.[25] 정선의 진경산수화에서 한양과 함께 가장 큰 비중을 차지한 장소는 금강산과 그 주변의 관동팔경 등이다. 이 장소들은 당시로서는 평생에 한 번 정도도 가기 어려운 곳들이었다. 그러나 기위(奇偉)한 산수를 직접 찾아보고, 현장에서 천기유동(天機流動)한 장면을 체험한 뒤 이 경험과 감흥을 시와 그림으로 표현하는 것을 중시한 천기론적인 방법론은 우리나라에서 가장 특별한 산세를 가졌다는 금강산으로의 여행을 촉발시켰다.

천기론을 제창하고 실천한 김창협(金昌協, 1651~1708)이 쓴 다음 글은 천기론에서 경(境) 또는 경(景)과 물(物), 시(詩)의 관계에 대한 인식을 드러내고 있다.

경(境)을 만나고 물(物)을 접촉하게 되면 반드시 음영(吟詠)을 하게 된다. 아름다운 시절과 풍광 속에서 잔 잡아 권하며 나누는 담소의 기쁨에 시가 아닌 것이 없으니 이것이 공이 진시(眞詩)를 지은 까닭이다.[26]

진경산수화의 경우는 시 대신에 혹은 시와 함께 그림으로 표현하는 것일 뿐이다. 금강산과 관동 지역으로의 여행을 표현한 그림은 '해악전신첩'(海嶽傳神帖), '해산도'(海山圖), '풍악권'(楓嶽卷) 등으로 불리었다. 이는 대개 금강산의 유람과 동해안에 있는 관동명승으로의 여행이 연이어 이루어졌고, 따라서 산과 바다의 풍광이 함께 그려지곤 했기 때문이다. 또 '전신첩'이란 초상화를 가리키는 '전신'(傳神)에서 유래된 명칭인데, 풀어서 말하면 '바다와 산의 초상'이란 의미가 된다. 이 같은 표제들은 진경(眞境)을 직접 답사하여 경험하고 관찰한 대

상을 사실적으로 재현하려고 했음을 시사하고 있다.

정선의 이름을 드높인 〈금강전도〉와《해악전신첩》,《풍악도첩》,《관동명승도》(關東名勝圖) 병풍 등은 모두 금강산과 관동 지역으로의 여행을 토대로 제작된 기행사경도들이다. 이 외에 김윤겸의《봉래도권》(蓬萊圖卷), 정수영의《해산첩》(海山帖), 김홍도의《해산도병》(海山圖屛), 김하종의《해산도첩》과《풍악권》(楓嶽卷) 등 진경산수화를 대표하는 많은 작품들이 전해지고 있다. 19세기 이후 제작된 금강산과 관동팔경을 제재로 삼은 수많은 민화 작품도 전해지고 있어서 이 지역으로의 여행이 얼마나 유행했는지를 짐작할 수 있다.

기행사경도에서는 많은 사람들이 즐겨 여행한 지역과 장소를 담아내었는데, 그 지역 중에서도 특히 인기가 있었던 일정한 명승과 명소들이 반복적으로 다루어졌다. 가장 선호된 승경지는 금강산과 그 주변의 관동팔경이었지만 그 외에 충청도의 사군(四郡)산수, 평안도의 관서팔경, 함경도의 관북팔경, 영남과 호남 지역도 그려졌고, 한양과 한강변, 평양과 개성 등 역대 도읍지로의 여행에서 본 명소와 명승들도 재현되었다. 강세황의《송도기행첩》, 김윤겸의《영남기행첩》(嶺南紀行帖), 작자 미상의《관서명구첩》(關西名區帖), 정수영의《한임강명승도권》(漢臨江名勝圖卷), 이방운의《사군강산참선수석권》, 윤제홍(尹濟弘, 1764~1840 이후)의《학산묵희첩》(鶴山墨戲帖) 등 많은 작품들이 전해진다.

기행사경도와 관련하여 또 한 가지 주목할 점은 같은 지역과 대상을 그릴 때 전형화된 구성과 소재가 애용되었다는 점이다. 이는 유기나 유시에서도 나타나는 특징이며, 그림의 경우에도 비슷한 양상이 발견된다. 그러나 여러 화가들은 같은 경물을 그리면서도 독특한 구성, 개성적인 필치와 묵법, 수지법(樹枝法)과 준법, 색채를 사용하면서 개성적인 해석과 표현력을 보여주는 다양한 화풍을 일구어내었다. 이러한 면모는 문학 분야에서 문체의 문제가 중시되었듯이 회화에서도 화풍이 곧 대상에 대한 해석과 화의(畵意)를 드러내는 방편으로 중시되었음을 시사한다.

이제까지 진경산수화의 제재를 명승명소도, 야외아회도, 유거·정사·별서도, 구곡도, 공적 실경도, 기행사경도로 나누어 보았다. 이 제재들은 조선 초부터 서서히 형성된 것들로 모두 진경산수화의 단계 이전에 이미 등장하였다. 조선 후

기에 진경산수화를 그린 화가들은 전통적인 제재들을 중시하면서 주제와 소재를 선정하였다. 따라서 진경산수화 작품 중 전통적으로 그려지던 대상들이 포함되곤 하였다. 진경산수화의 이 같은 특징은 전통회화가 가지는 전통 존중의 원칙을 확인하게 하며, 또 오래된 화제라 하더라도 시대에 따른 새로운 해석을 통하여 새롭게 표현되며 수용되었음을 보여준다.

진경산수화의 제재 중 가장 각광받은 것은 기행사경도이다. 조선 후기 이후 명승으로의 여행이 유행하면서 그 여행의 견문과 감흥을 그림으로 담은 기행사경도가 대두되었고, 진경산수화가 함께 성행하게 되었으니 조선 후기적인 문화의 산물로서 기행사경도의 의미가 크다. 또한 진경산수화를 정립시킨 정선의 명성도 금강산과 관동팔경, 사군산수, 영남 등을 여행하고 재현한 기행사경도의 제작을 통해서 형성되었으므로 기행사경도는 진경산수화를 이해하는 데 주요한 출발점이 될 수 있다.

2

진경산수화의 시점視點과 투시법

진경산수화는 실재하는 경물을 재현한 그림이다. 따라서 비현실적인 관념이나 개념을 주제로 하는 관념산수화와 달리 현실에 대한 깊은 관심을 전제로 제작되었다. 현존하는 작품과 문헌 기록을 정리하여 보면, 진경산수화가 자연을 보이는 그대로 재현하지 않았으며 어떠한 의도 또는 방식에 의해서 선택된 경물을 의도적으로 조절된 구성과 소재로 담아냈음을 알 수 있다. 어떤 장면을 선택하여 어떠한 구성과 소재로 재현하였는가에 대한 이해는 진경산수화의 성격과 표현상의 특징을 구명하는 출발점이 되기도 한다.

이 글에서는 진경산수화에 적용된 관점 또는 시점을 다초점투시, 조망, 풍수, 원근투시의 네 가지 요소로 나누어 정리하려고 한다. 이 네 요소들은 화면에 재현된 경물의 종류, 경물을 보는 시점, 화면의 구성 방식, 화가가 지향했던 세계관과 자연관 등을 토대로 규정된 것으로서 진경산수화에 나타난 가장 대표적인 관점들이지만, 진경산수화에서 구사된 모든 관점은 아닐 수도 있다. 그러나 이 관점들을 이해함으로써 조선적인 세계관과 자연관, 예술관을 토대로 실경산수

화 또는 진경산수화가 그려졌음을 밝힐 수 있고, 또한 진경산수화가 서양의 풍경화나 중국 및 일본의 실경산수화와 구별되는 면모를 형성하였다는 사실을 다시 한번 확인할 수 있다.

서양에서 일정한 시점을 전제로 한 투시법이 중시되면서 서양 풍경화의 기본 성격과 구성, 소재가 정립되었듯이 한국의 전통 실경산수화에서도 관습화된 시점 또는 관점이 작용하여 구성과 소재를 선택하는 토대가 되었다. 위에서 제시한 네 가지 요소 중 조망과 풍수는 조선 초부터 선호되었고, 원근투시는 조선 후기에 도입된 서양 투시도법의 영향으로 정립되었다. 이 네 요소들은 진경산수화의 여러 단계에서 혼재되어 나타나며, 진경산수화가 조선 후기에 창안되었으면서도 이미 존재하였던 전통적인 전범을 존중하면서 형성되었음을 시사해 준다.

1) 다초점투시

한 작품에서 여러 개의 시점을 활용하여 표현하는 수법을 다초점투시법이라고 한다. 실경산수화와 진경산수화에서는 대상을 충분하게 관찰하고 재현하기 위하여 답사를 하고, 광대하고 효율적인 시점으로 가능한 한 여러 지점에서 바라다본 경물의 모습을 재현하였다. 이를 위하여 시점의 방향, 높이, 지점 등이 조절되며, 화면에 재현된 경물들은 화가의 의도에 따라 선별된, 이동하는 시점에서 보이는 방식대로 재현되었다.

다초점투시법은 실경산수화뿐 아니라 궁중기록화와 회화식 지도 등 여러 분야에서 애용되었다. 궁중기록화의 경우 행사의 주인공, 즉 많은 경우 왕을 비롯한 왕족을 화면의 중앙에 포치하고 그 전후좌우의 인물들과 행사의 배경이 된 여러 전각들은 중심인물을 향하게 하는 구성 방식이 보편적으로 사용되었다. 궁중기록화에 나타난 다중적인 시점은 『세종실록』의 「오례」(五禮)와 『국조오례의』(國朝五禮儀) 등 대표적인 예서(禮書)들에 실린 문자로 된 배반도(排班圖)의 시점과 유사한 요소가 있다.[도3-15] 그리고 이 배반도의 원리는 『예기』(禮記) 중 '명당위'(明堂位) 조(條)의 내용과 상당 부분 일치된다. '명당위' 조에서는 천자(天

도3-15 <근정전배표도>, 『세종실록』 132권 「오례」 배반도 중, 국가기록원 역사기록관 소장

子)가 조회를 받는 위치를 설명하면서, 모든 위치는 신분의 높고 낮음을 밝히는 것이라고 설명하고 있다.[27] 이러한 개념은 전통적으로 존중되어 관례화되었고, 그러한 장면을 그림으로 재현할 경우에도 관점 또는 시점의 방식으로 반영되었다. 곧 전통적으로 관점 또는 시점이 때로는 추상적인 예(禮)의 개념을 시각적으로 구체화하는 방법으로 인식되었다. 이러한 배경에서 성립된 관점 또는 시점은 궁중행사도와 회화식 지도를 그릴 때에도 하나의 원칙으로 작용하여 다초점투시법이라는 독특한 표현을 낳게 되었다.

실경산수화에서도 중심이 되는 경물을 효과적으로 부각시키기 위하여 화가의 편의에 따라 시점을 조절하는 다초점투시법을 사용하였다. 이 경우 궁중기록화에서처럼 예(禮)의 개념을 투영하는 의도로서 활용된 것은 아니지만, 오랜 전통과 관례로서 정착된 다초점투시법이 회화적 관습이라는 차원에서 수용된 것으로 볼 수 있다.

2) 조망眺望

조망이란 '높은 곳으로부터 멀리 본다'는 뜻을 가진 용어로서 실경산수화에서는 빼어난 경치를 멀리서 바라다보는 행위나 관찰된 장면을 담은 작품들에 적용된 관점 또는 시점을 의미한다.[28] 조망의 행위가 일어났던 장소는 대개 누각과 정자였다. 그런데 이 누각과 정자는 단순히 경치의 감상을 위해 건축된 장소가 아니었다.[29] 그것은 평화로운 시절에 훌륭한 정치가 행하여진 뒤 통치자가 누정(樓亭)에서 연회를 즐기면서 백성과 함께 즐거움을 나눈다는, 유학의 이상인 예치(禮治)를 표상하는 상징물이었다. 조선 초부터 적극적으로 건축된 많은 누정들은 한 지역에서 가장 경치가 빼어난 지점, 또는 사람의 왕래가 빈번한 요지(要地)에 세워졌다. 누정 건축에서는 앞쪽에 보이는 경치, 즉 면세(面勢)를 중시하였기 때문에 보통 누정은 약간 높은 곳에 건축되었으며, 건축물 자체도 시야가 가장 많이 확보되도록 설계되었다.

누정에서 여러 경물의 아름다움을 흠뻑 흠상(欽賞)함으로써 우주와 자연의

이치를 깨닫고자 하는 것, 즉 취승관도(聚勝觀道)는 누정에서 연유(宴遊)를 펼치는 또 다른 목적이었다. 따라서 한강변에 위치한 누각과 정자에서 계회를 가질 때 그 앞에 펼쳐진 승경을 바라보는 조망의 행위가 자연스럽게 일어났다.

야외계회도는 조선 초기 실경산수화 중 가장 주요한 제재의 하나였다. 이 계회도들은 같은 관아에 소속된 문인 관료들이 한강가나 한양의 누정에서 모임을 가지고 음주와 시회를 즐겼던 계회 장면을 재현한 것들이다.도3-16 계회를 담은 실경산수화는 대개 빼어난 경물이 있는 곳에 건축된 누정을 전경(前景)에 두고, 중경(中景)에는 한강 또는 물줄기를, 원경(遠景)에는 멀리 보이는 한양의 산들을 그리는 방식으로 구성되었다. 이러한 구성은 이상적인 풍수로 유명한 한양의 승경을 조망하는 장소로 선호되었던 누각 및 정자가 표상하는 상징성과 누정이라는 특정한 지점에서의 연유라는 상징성을 내포하고 있다.[30]

조선 후기에는 정선과 정충엽, 최북(崔北, 1712~1786?), 김하종 등 많은 화가들의 작품에서 조망의 관점이 확인된다. 정선은 〈금강전도〉,도1-5 《풍악도첩》의 〈단발령망금강도〉(斷髮嶺望金剛圖), 〈동문조도도〉(東門祖道圖), 〈서빙고망도성도〉, 〈서원조망도〉도1-8 등 여러 작품에서 조망의 관점을 애용하였다. 정충엽의 〈헐성루망금강도〉(歇惺樓望金剛圖), 김하종의 《해산도첩》 중 〈헐성루망전면전경도〉(歇惺樓望前面全景圖)도3-17 등 작품의 제목에 '망'(望)이라는 글자를 넣어 조망의 관점을 사용했음을 직접 밝힌 작품도 적지 않다.

이제까지 살펴보았듯이 조망이란 자연경을 충분하게 확보할 수 있는 시점을 전제로 한다. 조망의 시점이 적용된 작품들을 분석하여 보면 자연의 형세와 경물의 특징을 효과적으로 전달하기 위하여 여러 개의 시점을 사용했음을 확인할 수 있다.

3) 풍수

풍수사상은 자연과 인간 간의 조화를 강조한 전통 지리과학이다. 고려와 조선이 수도를 정할 때, 도읍과 고을, 주택터, 묘지를 선정할 때, 풍수사상은 상서로움을

도3-16 작자 미상, <사옹원계회도>, 1540년경, 비단에 수묵, 86.0×56.3cm, 일본 개인 소장

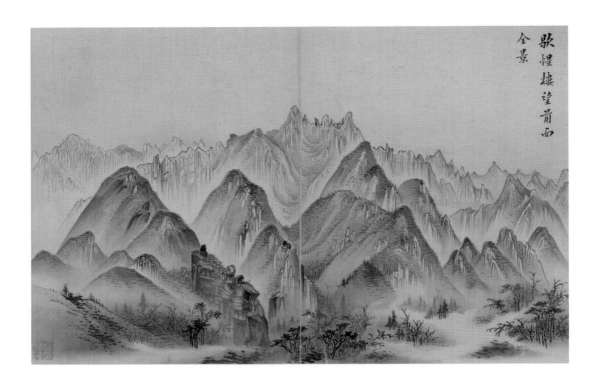

全景 歇惺樓望甫面

도3-17 김하종, <헐성루망전면전경도>, 《해산도첩》 중, 1815년, 비단에 담채, 29.7×43.3cm, 국립중앙박물관 소장

간직한 길지(吉地)를 선택하는 토대가 되었다.[31] 오랜 풍습으로 전해지던 풍수사상은 차차로 기복(祈福)을 추구하는 방향으로 변질되어 많은 물의를 일으키게 되었다. 조선시대의 의식 있는 선비들은 풍수사상을 비판하고 배척하기도 하였다. 그러나 이미 오랜 전통이 되었고, 풍수사상을 배경으로 형성된, 인재를 기르기 위하여 자연의 형세를 활용한다는 '지령인걸'의 공리적인 명분은 유효하였기 때문에 크고 작은 건물을 지을 때나 산수를 품평할 때 풍수사상은 지속적으로 참조되었다.

조선조에 들어와 신흥 왕조의 안정된 정치와 새로운 기상을 천양(闡揚)하기 위하여 공적인 차원에서 수많은 정자와 누각이 축조되었다. 또 사적인 차원에서는 학문을 닦고 인격을 도야하거나 자연을 즐기기 위한 공간으로서 별서와 서재, 서원들이 건축되었다. 조선시대의 실경산수화와 진경산수화에서 가장 많이 그려진 대상들은 수려한 경치를 갖춘 곳에서의 계회 장면, 선비들의 거처인 유거와 정사, 서재 또는 유서 깊은 승경(勝景)들이었다. 따라서 그려지는 대상 자체가 이미 풍수적으로 이상적인 조건을 갖춘 곳이기 마련이었고, 화면에도 그같은 조건이 반영되고 있다.

풍수적인 구성과 소재를 활용한 실경산수화는 조선 중기 이후의 작품에서 가장 많이 나타난다.[32] 1531년경의 〈독서당계회도〉(讀書堂契會圖),[도1-12] 1550년경의 〈비변사계회도〉(備邊司契會圖),[도3-18] 호림박물관 소장의 〈선전관계회도〉(宣傳官契會圖) 등 야외계회도들과 17세기에 제작된 이신흠(李信欽, 1570~1631)의 〈사천장팔경도〉(斜川庄八景圖), 작자 미상의 〈사계정사도〉,[도3-6] 전충효의 〈석정처사유거도〉[도1-13] 등 여러 작품에서 이를 확인할 수 있다.[33] 풍수적인 구도는 한양과 평양, 송도 등 뛰어난 풍수를 가진 역대의 도읍지를 그릴 경우 적극적으로 활용되었다. 풍수적인 공간 개념과 화면 구성, 소재의 선택은 회화식 지도에서도 애호되었는데,[34] 이는 풍수를 비판한 선비들의 견해와는 달리 그림을 담당한 화가들이 풍수적인 개념과 표현에 익숙해져 있었기 때문이다.

조선 초, 중기 이래로 형성된 이 같은 관습은 조선 후기에도 여전히 존중되었다. 1746년경에 제작된 작자 미상의 《관동십경첩》(關東十境帖)이나 정선의 〈서빙고망도성도〉, 〈도산서원도〉,[도1-14] 《해악전신첩》 중의 〈피금정도〉, 〈동작진도〉[도1-15]

도3-18　작자 미상, <비변사계회도>, 1550년, 비단에 수묵, 49.5×61.0cm, 서울역사박물관 소장

등은 이러한 구성과 소재를 활용한 작품들이다.[35] 정선은 풍수적인 구성을 애용하여 진경산수화에서 이러한 구성과 소재가 수용되는 데 큰 역할을 하였으며, 이는 진경산수화가 일점투시도법을 강조한 서양의 풍경화와는 다른 특징을 지닌, 한국적인 문화와 전통을 시각화한 회화라는 사실을 의미한다.

4) 원근투시

네 번째 개념인 '원근투시'는 서양의 투시도법을 토대로 형성된 자연을 보는 관점이며 화풍이다. 따라서 일관된 시점을 전제로 한 일점투시법, 선원근법과 대기원근법, 때로는 명암법 등 서양 풍경화의 표현 요소를 차용하여 새로운 진경산수화풍을 형성하는 데 기여하였고, 필자는 이러한 경향성을 가진 진경산수화를 사실적 진경산수화라고 분류하고 있다.[36] 투시법을 반영한 관점과 화풍은 1740년 정선의 〈서원조망도〉,[도1-8] 1757년 강세황의 〈송도전경도〉,[도2-3] 1761년경 화원 이필성(李必成, ?~?)의 〈산해관외도〉(山海關外圖), 1770년경 강희언의 〈북궐조무도〉(北闕朝霧圖),[도3-19] 18세기 말 화원 김홍도의 〈총석정도〉,[도2-5] 1795년경 김득신 등 화원들이 합작하여 그린 《화성원행도병》 중 일부 장면,[도3-12, 도3-13] 1815년 화원 김하종의 〈환선구지망총석도〉, 건국대학교박물관 소장 작자 미상의 《관동팔경도》(關東八景圖) 병풍 등 선비화가를 비롯하여 화원과 직업화가 등 다양한 계층의 화가가 제작한 많은 작품에서 확인된다.

서양식 투시도법은 18세기 이후 서양의 기하학과 자연과학, 천문학과 지리학, 서양의 지도와 회화를 접한 뒤 그것을 체계적으로 수용, 연구하려는 서학(西學)이 형성되면서 본격적으로 시도되기 시작하였다. 투시도법을 포함한 서양화법에 대한 연구와 수용은 실경산수화보다는 초상화와 영모화, 계화(界畵) 등 객관적인 묘사와 사실성을 중시하는 화목(畵目)에서 우선적으로 시도되었고, 진경산수화에는 비교적 늦게 반영되었다. 이는 초상화와 영모화, 계화 등이 효용성과 공리성을 중시하며 객관적인 형사(形似)를 중시하는 화목이기 때문이며, 그에 비해 진경산수화는 궁중에서보다는 민간의 사대부 선비들에 의해 사적인

도3-19　강희언, <북궐조무도>, 18세기, 종이에 채색, 26.5×21.5cm, 국립중앙박물관 소장

차원에서 애호되었기 때문이다.

진경산수화에 서양식 투시도법이 수용된 것은 18세기 초엽경 정선으로부터였다. 정선은 외조부 박자진(朴自振, 1625~1694)이 당시 서학의 창구였던 관상감 관원을 거치기도 했고, 그 자신도 관상감의 겸교수로서 관직을 시작하였으므로 서학에 대해서 많은 지식과 경험을 가지고 있었다. 그러한 배경에서 정선은 서양 회화의 투시도법과 질감을 표현하는 방식 등을 진경산수화에 적용하였다.[37] 정선 이후의 진경산수화에서는 서양 투시도법에 대한 여러 가지 방식의 선별적 수용이 이어졌다.

서양식 투시도법은 특히 서학에 대해 개방적인 태도를 취하였던 18세기 말엽, 정조 연간에 궁중의 후원을 받으면서 진경산수화의 기법으로 더욱 부각되었다. 당시 화원들 사이에 사면척량화법이 유행하였다는 기록이 전하는데, 이 사면척량화법의 핵심은 서양 투시도법의 한 가지 요소인 선투시법이었다. 정조 연간에는 선투시법이 가장 잘 활용된 회화로서 책가도가 유행하기 시작하였고, 정조도 자신의 서재에 책가도를 두고 보았다고 하니 서양화법이 적용된 회화에 대해 궁중의 후원이 있었음을 확인할 수 있다.[도3-20] 정조가 특별히 아꼈던 화원 김홍도가 1788년 정조의 명으로 금강산과 영동구군(嶺東九郡) 일대를 여행하고 진경산수화를 그려 바칠 때 서양식 투시도법을 적극적으로 활용한 진경산수화를 제작하였고,[도2-5] 1795년 정조의 수원 능행을 기념하여 제작된 궁중기록화인 《화성원행도병》 중에도 서양 투시도법이 수용된 장면이 나타나는 등 18세기 말 이후 서양의 투시도법은 화단에 큰 영향을 주었다.[도3-12, 도3-13]

서양의 투시도법은 자연에 대한 객관적이고 분석적인 관찰을 통하여 대상을 재현하였으므로 시각적인 사실성을 표현하기에 적합한 기법으로 인식되었다. 조선 후기 화단에서 가장 적극적으로 수용된 서양 투시도법의 요소는 바로 산술적 원리를 바탕으로 한 선투시법이었다. 이는 조선 사회가 서학을 수용하는 데 있어서 책력(冊曆)과 천문학 등 실용적인 분야에 접목될 수 있는 과학 산술적 요소들을 우선적, 선별적으로 수용한 것과 관련이 있다. 서양식 투시도법은 서양 회화에서 유래된 개념이자 표현 수법이었기에 전통적 자연관과 차이 나는 요소도 있었다. 조선 후기의 회화에서 서양식 투시도법의 요소 가운데 특히

도3-20 장한종, 《책가도병》, 18세기 말~19세기 초, 종이에 채색, 195.0×361.0cm, 경기도박물관 소장

고정된 하나의 시점이라는 원칙과 일정한 방향의 빛을 의식한 명암을 정확하게 이해하고 표현한 경우는 드물었다. 서양식 선투시법은 궁중행사도나 궁중계화 (宮中界畵)에서는 19세기까지도 사용되었는데,[38] 이 경우에도 명암에 대한 관심 은 생략된 채 선투시법 위주로 차용되어 서양화법이 선택적으로 수용되었음을 알 수 있다.

IV 진경산수화의 유형과 변천

1

천기론적天機論的 진경산수화

: 답경모진踏景摸眞과 천기유동天機流動

1) 천기론과 진경산수화

18세기 전반경 겸재 정선이 조선의 실재하는 경관을 독특한 화법으로 재현한 진경산수화를 제작하기 시작하였다. 정선은 몰락한 양반가 출신의 선비화가로 낙론계 및 소론계 사대부 선비들과 교류하고 후원을 받으며 진경산수화를 정립하였다. 진경산수화의 주요 요소인 '진'과 '진경'의 추구는 넓은 의미에서는 현실과 객관, 경험, 개성을 중시하는 조선 후기의 새로운 시대정신을 반영하고 있으며,[1] 동시에 이를 표출하기 위한 예술적 방법론으로 제기된 천기론적 문예관과 긴밀하게 연결되어 있다.[2] 정선은 천기론적 문예관을 주창하고 실천한 그룹의 일원으로서 새로운 주제와 화풍을 가진 진경산수화를 형성하는 역할을 하였다.

진경산수화의 핵심은 진(眞)의 추구에 있다. 진이라는 용어는 오래전부터 끊임없이 애용되면서 함축적인 의미를 지니게 되었다. 그러나 조선 후기에 애호된 진은 무엇보다도 현실을 중시하는 경향을 대변하는 개념이며 이상이었다. 이전

까지 중시된 관념과 규범을 극복하기 위하여 제기된 이러한 진의 개념은 한양에 세거하던 낙론계 선비들과 주변 여항문인들을 중심으로 먼저 통용되기 시작하였다. 이들은 재도론적 문예관을 고수하며 이를 표현하기 위한 방법론으로서 전범(典範)과 의고적인 문풍(文風)을 중시하던 이전의 경향을 비판하였다. 대신 현실을 직시하고 객관과 경험을 중시하는 새로운 문예관을 주창하였다. 그러한 진을 표출하기 위한 방법론으로서 제기된 것이 천기론이다.

18세기 초 정선은 어떤 화가의 그림을 평하면서 "이 그림은 참으로 잘 그렸다. 다만 천취(天趣)가 부족할 뿐이다. … 마음 내키는 대로 붓을 맡기면 자연히 경치가 모두 천취가 되어 인위(人爲)를 닮지 않을 것이니 이것이 활필(活筆)인 것이다."라고 하여 천취를 강조하였고, 같은 시기에 활동한 선비화가 조영석은 "선비가 그림을 그리는 것은 … 그 천기를 사랑함이 있어야 한다"고 하면서 회화 창작의 동기와 방법론으로서 천기를 강조하였다.[3] 정선과 막역하게 교류한 경화사족 이하곤(李夏坤, 1677~1724)은 서화고동을 적극적으로 수장하고 감상한 수장가, 감평가로서 유명하였는데, 그림에서도 의고적인 경향을 비판하고 개성과 천기를 중시하는 회화관을 주창하였다.

그림이라는 것이 옛사람을 모방하면 필세가 옹졸하여 천기가 활발하지 않고, 표제에 한정되면 생긴 모양이 고조하여 정신이 둔감해진다. 고인을 모방하지 않고 표제에 한정되지 않은 다음에야 자연히 기운이 생동하고 의태가 모두 갖추어질 것이며, 출신입묘(出神入妙)의 경지에 이를 것이다.[4]

천기란 하늘의 조화, 조화의 기밀(機密)이라는 뜻이 있다. 그러나 시를 논하는 경우에는 『장자』(莊子)에서 유래된, 태어나면서부터 갖추어진 심(心), 소질, 능력을 의미하는 용어로 이해되기도 한다. 진기(眞機)와 같이 인위적인 수식과 조작이 가해지지 아니한 자연 상태의 본래적 순수성을 지닌 마음을 가리키며, 특히 인위적인 사회 제도에 의한 후천적 차별 관념을 극복하는 데 적절한 개념이므로 여항인들에 의하여 애용되기도 하였다.[5]

정선은 평생 전국 각지의 명승을 답사하였고, 그의 그림은 현장 사생과 체험

을 토대로 제작되었다. 조선 후기 진경산수화에서 가장 중요한 제재들은 금강산과 관동팔경, 한양의 명승지, 단양 주변의 사군산수, 영남 지역 등 빼어난 경관으로 유명한 곳들로서 이 시기 유행한 산수유의 대상이 되었다.^{도4-1, 도4-1-1} 정선과 그 주변의 선비들은 산수를 답사하여 경험을 체화(體化)하고 견문을 기행문이나 시로 기록하거나 그림 같은 시각적 자료로 남기는 일을 즐겼다. 이는 산수를 보편적 이념의 대상으로 인식하고, 그 물성(物性)으로부터 객관성과 보편성을 찾아내려는 시도이기도 하였다. 자연에 대한 이와 같은 인식은 특히 한양 지역의 낙론계 인사들을 중심으로 형성된 인물성동론에 의하여 진전된 것으로 물(物)과 아(我)를 동일시하며 체(體)보다 용(用)을, 정(靜)보다 동(動)을 중시한 새로운 가치관과 관련이 있다.

산수라 하여도 평범한 대상, 즉 상경(常境)을 취하는 것은 아니었다. 보는 이에게 각별한 영감과 자연의 요체를 각성시켜 줄 만큼 기이하고 특별한, 즉 기준(奇雋)한 산수를 찾아가서 현장에서 직면하고자 하였다. 18세기 이후 낙론계와 경화사족 선비들 사이에 금강산으로의 여행이 극성했던 이유 중 하나는 이들이 금강산과 같은 기준한 진경을 답사하여 자신의 성정을 고양시키고, 그러한 진경을 천기를 잘 발현할 수 있는 특별한 대상으로 여겼기 때문이다.

이처럼 산수유의 중시는 전국 명승으로의 기행으로 이어졌고, 기행을 하는 과정에서 지어진 기행 문학의 전통이 강화되었다. 기행의 시간적 경과와 공간적 이동을 기록한 사경(寫景)의 문학은 시서화 삼절의 추구를 중시하는 전통에 따라 시문(詩文)의 내용과 관련된 경물 및 견문을 그려내는 사경도로 연결되었다. 선비들의 기행 관습과 기행 문학의 전통은 조선 초 이래로 이어져 왔지만, 조선 후기에 경제적 안정과 사회적 여건의 변화로 여행의 대상지가 전국 각지로 확산되었고, 산수유의 풍류는 더욱 유행할 수 있었다. 조선 후기의 대표적인 진경산수화 작품들 가운데 기행의 성과와 견문을 담은 기행사경도가 많은 것은 바로 이러한 이유에서이다.

조선 후기에 들어오면서 사상계와 문예계에서는 큰 변화가 일어났다. 숙종과 영조시대 동안 심각한 당쟁을 거치며 정권을 장악한 서인들은 다시 노론과 소론으로 분기되었고, 남인들은 정권에서 완전히 물러나게 되었다. 노론은 정치

도4-1 정선, <구담도>, 《백납병》 중, 18세기, 비단에 수묵, 26.5×20.0cm, 고려대학교박물관 소장

도4-1-1 충청북도 단양군 구담 실경 사진

적인 이념은 공유하면서도 사상적 입장이 다른 호론과 낙론으로 분리되어 인물성동이론의 논쟁을 치렀다. 경향 지역에 세거하던 경화사족으로 구성된 낙론계 문인들은 인물성동론을 주장하면서 비교적 진취적인 성향을 드러냈다. 이들은 한양의 탈주자학적인 경향과 새로운 물질문화를 선도하였고,[6] 이를 통해 사상과 문예를 변화시키는 데 기여하였다.

낙론계 문인들은 진, 또는 진경을 추구하면서 현실과 객관, 경험과 개성을 중시하는 조선 후기의 시대정신을 반영하였으며, 이를 표출하기 위한 방법론으로 천기론을 제기하였다. 천기론에서는 기위(奇偉)한 경치와 사람이 합일하는 천기유동(天機流動)을 경험하기 위한 방법론으로 현장을 찾아가 경물을 직접 대한 뒤 묘사할 것, 곧 즉물사경(卽物寫景)할 것을 요구하였다. 이는 경험과 관찰, 사실성을 중시하는 경향을 의미하며, 이를 위해서 우경모진(遇景摸眞, 경치를 만나 진을 모사하는 것)과 천답실경(踐踏實景, 실경을 직접 답사함)이 중시되었고, 그러한 여행의 견문과 감흥을 그림으로 기록한 기행사경도는 진경산수화의 주요한 분야가 되었다.

진경산수화가 대두되기 시작할 즈음 정선은 이병연을 비롯한 낙론계 인사들과 교분을 나누면서 천기론에 동조하였고, 진경산수화를 창출하는 성과를 이루었다. 천기론은 낙론계 인사들뿐 아니라 소론계 인사들과 여항인들에게도 전파되면서 조선 후기 문예계에 큰 영향을 미쳤다. 정선은 이후 소론계 인사들의 적극적인 주문과 후원을 받으며 활동하였으며, 18세기 후반에는 궁중의 주문과 후원으로 김홍도, 김응환(金應煥, 1742~1789), 김희성 등의 화원들이 진경산수화를 제작하는 등 진경산수화는 당색과 계층을 넘어 유행하였다.

한편 정선이 활동하던 시기에 진경을 그린 또 다른 선비 그룹이 존재하고 있었다. 바로 공재 윤두서와 식산(息山) 이만부를 비롯한 근기남인 학자들이다. 이들은 미수(眉叟) 허목(許穆, 1595~1682)을 잇는 청남계(淸南系) 인사들로 사상적·학문적·문예적인 면에서 노론과 다른 노선을 정립하였다. 기본적으로 이들은 노론에 비하여 더 현실적이며 근본적인 개신론(改新論)을 제기하였다. 학문적으로는 송학(宋學)에 근본을 둔 성리학의 한계를 극복하기 위하여 근본유학(根本儒學)으로 돌아갈 것을 주창하였고, 현실을 직시한 실학적 경향을 드러내었다. 주

자학의 근간이 된 화이론적인 체계를 부정하였고, 조선을 중심으로 한 탈화이론적인 국토관과 역사관, 문예관을 형성하였다. 또한 이전 시대까지 성행한 관념적, 의고적 문예관을 비판하였다. 현실적인 주제와 새로운 기법을 모색하면서 이들도 역시 진을 중시하였다. 그러나 이들 그룹의 인사들은 산수화보다는 교훈적인 인물화, 현실적인 풍속화, 실용적인 화조화와 사생화 등을 높게 평가하였다.

산수화에 대하여도 두 가지 상반된 경향을 지향하였다. 근기남인들은 관념적인 산수화를 중시하였는데, 이는 고학(古學)에 대한 경도와 관계된 것으로 보인다. 근본유학을 통하여 성리학의 한계를 극복하고자 하였듯이 산수화에서는 새로운 양식과 기법을 시도하면서 사의적인 문인화의 본면목(本面目)을 모색하였다. 윤두서의 관념산수화들은 그 구체적인 양상을 보여주며, 강세황, 허필 등으로 이 계보가 이어진 것으로 보인다. 한편 진경을 주제로 삼은 진경산수화는 노론계 인사들만큼 중시하지는 않았지만 때로는 진경을 그리기도 하였다.[7] 진경을 그릴 때 그들은 풍류적인 산수유를 전제로 한 천기론적 진경이 아니라 재도론적인 관점을 담은 정사도나 유거도, 서원도 등을 제작하면서 기능과 효용을 중시하는 관점을 드러내었다.

낙론과 근기남인들의 진경에 대한 관점 외에 소론의 진경에 대한 반응도 주목된다. 17세기 말경 서인은 정치적, 사상적 논쟁을 거치며 노론과 소론으로 분기되었다. 소론의 정치적·사상적·문예적 입장은 노론과 남인처럼 분명히 대립되는 것은 아니지만 때로는 남인에 가까운, 때로는 노론에 가까운 성향을 드러내었다. 소론 중에서도 경향 지역 소론들은 남인 및 노론과 동시에 통교하면서 새로운 문예 경향에 동조하기도 하고 때로는 비판하기도 하는 세력이 되었다. 조유수(趙裕壽, 1663~1741), 조귀명(趙龜命, 1693~1737), 조현명 등은 김창흡, 홍세태(洪世泰, 1653~1725) 류의 천기론을 평가하고, 정선에게 적극적으로 진경산수화를 주문, 소장하고 감평하는 등 진경산수화의 형성과 유행에 기여하였다.

그러나 이들은 18세기 초엽경까지 남인 선비화가 윤두서를 정선보다 높게 평가하는 등 친(親)남인적인 입장을 분명히 드러내기도 하였다. 심지어 소론계 인사 남태응은 1732년경 「청죽화사」를 지으면서 전문적인 식견을 가지고 화단의 상황을 기록, 평하였는데, 당시 한창 활약하던 정선에 대해서는 거의 거론하

지 않았다. 특이한 사례이기는 하지만 조선 후기 화단에 당색에 따른 선호와 취향, 의도적인 선별이 존재하였던 것은 분명하다. 예컨대 소론 중에서도 이광사를 비롯한 강화학파(江華學派)의 경우는 정치적 실각과 탄압을 겪으면서 산수유를 즐길 만한 여유도, 이유도 없었고, 당연히 진경산수화에는 거의 관심을 두지 않았다.

이에 비하여 홍세태를 비롯한 여항인들은 대체적으로 천기론에 적극적으로 호응하였다. 이는 천기론의 사상적 기저가 인성과 물성의 독립적인 병존을 추구하는 인물성동론을 토대로 하였고, 신분에 따라 자질과 품성이 결정되는 것이 아니라 타고난 천품이 중요하다는 천기론의 인식이 그들의 사회적인 위치와 역할을 용인하는 요소를 가지고 있었기 때문이기도 하다.[8] 낙론계 인사들은 이들의 사회적, 문화적 활동을 후원하였다. 새로운 문화 수요층과 제작층으로 부상했던 여항인들은 시사(詩社) 활동 등을 통하여 천기론에 열렬히 호응하였고, 천기론적 진경산수화에 대한 평가 또한 높았다.

진경산수화가 정립될 즈음 진경에 대한 반응은 이처럼 수요층과 제작층의 사회적·사상적·문예적 성향에 따라 다양한 양상으로 분기되었다. 이는 극히 자연스러운 일이기도 하다. 조선 후기 사회의 역동성과 예술적 생산성은 새로운 다원성과 개별성에 기초하는 것이기도 하기 때문이다. 여러 계층의 후원과 수장 및 향유 양상, 제작 동기나 화풍의 다양성, 시대적 추이에 따른 변화 등 18세기 진경산수화의 다양한 면모는 거대 담론을 토대로 한 하나의 관점을 통해서보다는 미시적인 구체성을 가진 복합적인 관점을 통해 구명하는 것이 더욱 효과적이다. 따라서 필자는 진경산수화를 여러 유형으로 분류하여 고찰하고 있다.

2) 겸재 정선의 천기론적 진경산수화

겸재 정선은 18세기 초엽경 선비화가로서는 독보적으로 진경을 그리는 데 적극적으로 참여하여 산수화를 일신시켰고, 당시 '사천시(槎川詩)에 겸재화(謙齋畵)'가 최고라는 찬사를 듣기도 하였다.[9] 그런데 정선의 그림에 대해서 평한 당시 사

람들의 글에는 천기론과 관련된 개념과 용어들이 많이 사용되었다.

정선을 깊게 이해한 친구인 이병연은 정선의 작품에 대해서 논하면서 "산수를 그림에 또한 때때로 기이하였다"[山水之作亦有時而奇]라고 하여 정선이 각별한 대상을 새로운 방식으로 표현하였음을 강조하였다. 이병연은 〈삼도담도〉(三島潭圖)에 대한 평에서도 "좌우에서는 기이한 경치에 탄성을 지르며 화폭 가득히 먹을 휘둘러 질펀히 그림을 그릴 것이다"라고 하면서 기(奇)와 휘묵(揮墨: 揮灑와 유사), 임리(淋漓)함을 강조하였다.[10] 정선의 선배이자 동료로서 가까이 지냈던 조영석은 그 자신이 뛰어난 선비화가로서 회화와 화법에 대해서 안목이 높았다. 정선을 그 누구보다도 잘 알고 있던 그는 "만리강산을 일필휘지(一筆揮之)로 단숨에 그려내고 필력이 웅혼(雄渾)하며 기세(氣勢)가 유동(流動)함은 내가 정선에 미치지 못하지만 터럭 하나하나를 비슷하게 그리는 것은 내가 낫다"고 하면서 자신과 정선을 비교한 적이 있다.[11] 18세기 후반경 심재(沈鋅, 1722~1784)는 "정선의 산수는 힘차고 웅혼하고[壯健雄渾] 활달하고[浩汗] 원기가 넘친다[淋漓]"고 하였고,[12] 비슷한 시기에 박준원(朴準源, 1739~1807)은 정선이 80세가 넘어서 그린 몇 척 정도 되는 그림도 "그 기세가 웅건하고 활달하였음"[氣勢之雄健浩闊]을 지적한 적이 있다.[13]

현존하는 정선의 작품에 기록된 평에서도 그러한 특징을 지적하고 있다. 정선이 81세 때 그린 〈농월루대적취강도〉(弄月樓對續翠岡圖)에 대해서 강세황은 "예스러우면서도 노련하며 전아하면서도 굳세니 이것이 겸재 그림의 본색이다"[蒼老雅健 自是本色]라고 평하였다.도4-2 정선의 〈청담와은도〉(靑潭臥隱圖)에 대해서 김윤겸은 "신경을 쓰지 않고 붓 가는 대로 대충 그렸는데도 역시 힘차고 호방하다"[艸艸不經意處 亦自蒼健豪放]라고 평하였고, 강세황은 "기이하고 힘차며 윤택하고 원숙하다"[奇健濃熟]라고 평하였다.

1720년(숙종 46) 여름에 금강산을 여행하고 돌아온 안중관(安重觀, 1675~1752)은 정선에게 구룡폭포를 그려줄 것을 부탁하고, 그림이 완성되자 다음과 같이 평하면서 정선 화풍의 특징을 지적하였다.

그림은 반드시 모든 것을 모습대로 그려낼 필요는 없고 그 뜻을 얻는 데 있을 뿐

도4-2　정선, <농월루대적취강도>, 《불염재주인진적첩》중, 1756년, 종이에 채색, 37.3×62.0cm 국립중앙박물관 소장

이다. … (정선의 그림은) 다만 천 척(千尺)이나 되는 기이한 형세를 드러내어 완연히 본래의 경치이니 시원하구나. 오직 바람이 이는 듯이 물거품이 뿌옇게 부슬거리는 것과 골짜기에 줄곧 비가 오는 듯한 모습은 생략하고 그 변화를 다 나타내지 않았다. 그러나 큰 뜻은 다 좋으니 구차하게 논할 필요는 없겠다.…[14]

위와 같은 논의들은 현존하는 정선의 진경산수화 작품에 나타나는 일반적인 특징들을 잘 지적한 것들이다.

현장의 상황을 그대로 표현하려고 한 것은 천기 또는 천취를 강조하는 것으로서 곧 천기론을 회화적으로 적용한 방식이다. 정선에게 형사(形似)란 천취를 잘 발현시키기에 적합한 정도면 충분하였다. 따라서 때로는 경물을 과감히 생략하거나 재구성하여 그렸는데, 그 전형적인 예를 〈금강전도〉[도1-5]와 여러 금강산을 그린 장면들에서 확인할 수 있다.

정선의 이러한 표현에 대해서 이하곤은 다음과 같이 논평하였다.

벽하담의 장려함과 비로봉의 가파르고 빼어남이 (정선의) 필력과 웅장함을 다투니, 정선은 실로 범상치가 않구나. 예찬(倪瓚)과 심주(沈周)가 이 장면을 그린다면 일종의 맑고 빼어난 분위기[淡逸]는 있겠지만, 그 풍치가 이같이 매우 빽빽하고 꽉 찬 데는 미치지 못할 것이다.[15]

정선의 〈금강전도〉는 금강내산(金剛內山)의 전경을 담은 작품이다. 정선은 유명한 만이천봉과 둥근 토산(土山)들을 화면에 꽉 차게 포치하여 강렬한 인상을 느끼게 하였다. 사실 금강내산의 전경을 이처럼 하나의 화면에 담는다는 것은 현실적으로는 불가능한 일이다. 그러나 정선은 금강내산의 경관 중에서 당시 여행자들에게 중요하게 여겨졌던 주요한 경관을 부각시켜 그렸다. 즉 내산 초입에 위치한 장안사, 표훈사, 정양사, 만폭동과 금강대, 대소(大小) 향로봉 등을 실제보다 더 눈에 잘 띄도록 표현하였다. 안중관이 지적한 표현의 특징과 이하곤이 지적한 특징들이 모두 나타나고 있는 것이다.

정선이 젊어서부터 금강산 등을 기행사경도로 그리면서 형성한 진경산수화

의 특징은 한양 지역의 진경을 그리는 데에도 적용되었다. 생애 말년경인 76세 때 그린 〈인왕제색도〉는 정선이 구사한 진경산수화의 특징을 대변하는 작품으로서 위에서 거론한 특징들이 뚜렷하게 나타나 있다.^{도1-11} 정선이 기록한 대로 이 작품은 한양에 있는 인왕산의 비 온 뒤 갠 경치를 그린 것으로 화면 끝까지 인왕산의 대표적인 봉우리들을 크게 부각하여 그리면서 빽빽한 구성을 보여준다. 치마바위로 불리는 인왕산의 주봉을 중심으로 그 좌우에 늘어선 봉우리를 화면 위쪽에 재현하였고, 그 아래로는 비 온 뒤 습윤한 상태에서 흰 구름이 피어오르는 모습을 흰 여백으로 표현하였다. 화면 아래쪽 근경에는 나지막한 둔덕 위에 집 한 채가 나타나면서 이 장면 속의 주인공임을 암시하고 있다. 본래 화강암으로 이루어져 기세와 역강함의 대명사가 된 인왕산 봉우리의 표면에 짙고 물기가 많은 먹을 거듭 칠하고, 빠르고 힘찬 붓질을 반복하여 그어내렸다. 이러한 요소들을 통해서 조영석이 지적한 바 "필력의 웅혼함, 기세의 유동함, 웅장한 포치, 구도의 빽빽함"의 특징들을 온전히 느낄 수 있다. 또한 심재가 지적한 대로 "힘차고 웅혼하고 활달하고 원기가 넘치는" 것을 확인할 수 있다. 당대인들이 지적한 이러한 특징을 현재도 그대로 느낄 수 있을 만큼 정선은 매우 개성적인 화풍을 구사하였다.

이 같은 천기론적인 경향을 시사하는 기법적인 요소들 이전에, 그보다 더 본질적인 부분에서도 천기론과 관련된 면모가 나타나고 있다. 즉, 금강산과 인왕산 등 기위한 진경을 제재로 선정한 것, 천기가 유동한 현장을 만나러 가기 위한 방법론으로서의 산수유, 현장에서 즉흥적으로 사생하면서 흥취를 드러내고 천기를 강조하는 방식 등은 정선 진경산수화의 가장 중요한 특징들인데, 모두 천기론과 관련된 면모라고 할 수 있다.

정선은 현장에서 즉흥적인 감흥을 쏟아내는 방식으로 그리곤 하였다. 이러한 장면을 기록한 이병연의 다음과 같은 시는 경물의 특징과 계절, 기후 등을 즉물적으로 반영하는 정선의 작화(作畵) 방식을 전해준다.

내 친구 정선은
주머니에 그림 그리는 붓 없어

때때로 화흥(畵興)이 솟구치면

내 손에서 뺏어가네.

금강산에 들어와

휘쇄(揮灑)함이 더욱 방자해져

백옥 같은 만이천봉

하나하나 점 찍어 그리고

놀랍도록 꿈틀거리는 구룡폭

어지러운 비바람 일어나게 그리네.

비스듬한 비로봉은

종이 위에 그려지기 싫어하여

삼일(三日)이나 머리를 내밀지 않고

깊고 깊은 푸른 연기 안에 있네.

원백(元伯: 정선의 자)이 문득 한번 웃더니

먹만으로 젖은 듯 그려내니

전신(傳神)이 더욱 기이하고 뛰어나

옅은 구름이 달을 가린 듯하네.

흥이 다하자 붓 놓고 일어나더니

산과 함께 즐기며 놀 뿐이라네.

나를 보고 또 가지고 가라 하니

관아의 창 가운데 놓아두었네.[16]

진경을 만나 사생하면서 흥취를 쏟아내는 정선의 작화 태도에 대해서 이덕수(李德壽, 1673~1744)는 심(心)과 경(境)이 만나고, 경(境)과 필(筆)이 만나서 정선의 진경산수화가 이루어진다고 평하였다.[17]

정선이 화단에 명성을 드러내기 시작한 것은 30대 즈음부터였던 것으로 파악된다. 현존하는 정선의 작품 가운데 가장 이른 시기의 기년작은 1711년, 36세 때 그린 《풍악도첩》이다.[18 도4-3] 당시 정선은 금강산과 그 주변의 명승을 여행하였고, 현장에서 그린 사생을 토대로 이 그림들을 제작하였을 것이다. 그리고 그

다음 해인 1712년 다시 이병연 등과 금강산과 주변 지역을 탐승하고 나서 유명한 《해악전신첩》을 제작하였다. 이 작품은 현재 전해지지 않지만, 관련된 시문들이 남아 있고, 또한 그로부터 30년 뒤인 1747년에 다시 제작한 동일한 표제를 가진 《해악전신첩》이 현존하고 있어서 1712년에 제작한 《해악전신첩》의 원래 모습을 짐작하는 자료가 되고 있다.[도4-4] 정선은 또한 평생 동안 지속적으로 여러 사람들의 주문에 응하여 금강전도와 금강산 관련 그림들을 제작하였다. 금강산과 주변 명승으로의 여행은 18세기에 유행한 산수유를 대표하는 풍류적 여행이었고, 정선의 명성은 특히 금강산과 관련된 작품을 통해 형성되어 갔다.

뿐만 아니라 경상도 하양과 청하의 현감으로 재직하였을 때에는 《구학첩》(丘壑帖)과 《사군첩》(四郡帖), 《영남첩》(嶺南帖), 《교남명승첩》(嶠南名勝帖) 등을 김광수(金光遂, 1699~1770), 이병연, 김시민(金時敏, 1681~1747), 홍중성(洪重聖, 1668~1735) 등 주변 사대부의 주문에 의해 제작하는 등 현장 기행과 사경을 토대로 한 기행사경도를 평생 제작하였다. 이처럼 정선이 특별한 경관을 만나는 현장 사생을 통해 독특한 표현 수법의 진경산수화를 정립한 것은 이전의 실경산수화와 구분되는 새로운 방법론을 실천한 것이고, 천기론에 동조하였음을 의미한다.

정선과 막역하게 교류하였던 조영석은 정선의 특징과 단점을 아래와 같이 정확하게 짚어내었다.

내가 원백이 그린 여러 금강산도 화첩을 보니 모두 붓 두 자루를 뾰족하게 세워서 빗자루로 쓴 듯하여 난시준(亂柴皴)을 만들었는데, 이 화권(畵卷) 또한 그렇게 되었다. 아마도 영동, 영남의 산 모양이 비슷하기 때문인가, 아니면 원백이 붓을 놀리는 데 싫증이 나서 일부러 이처럼 편하고 빠른 방법을 취했던 것인가. 그런데 그 포치를 보면 이따금 너무 빽빽하여 언덕과 골짜기가 화면에 꽉 차서 하늘빛이 조금도 안 보이니 원백의 그림이 경영(經營) 수법에 미진한 바가 있는 듯하다. 원백 당신은 이 점을 어떻게 생각하는가.[19]

예찬과 미불(米芾), 동기창(董其昌)을 배워 대혼점(大渾點)으로 갑작스러움에 응

9 사선정(삼일호)

8 해산정

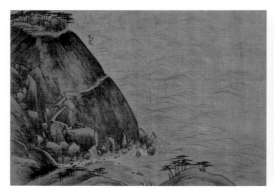

11 옹천

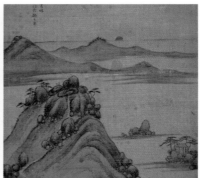

10 문암관 일출

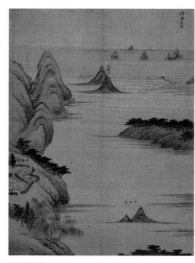

13 시중대

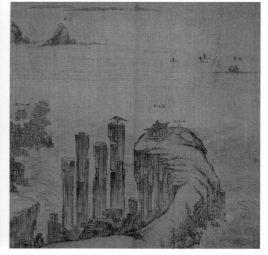

12 총석정

도4-3　정선, 《풍악도첩》(13면 전체), 1711년, 보물, 비단에 담채, 26.6×37.7cm 외, 국립중앙박물관 소장

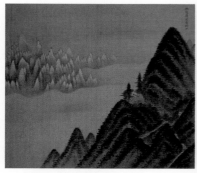

3 단발령에서 바라본 금강산

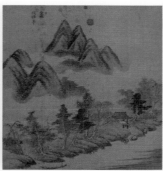

2 피금정

1 금강내산

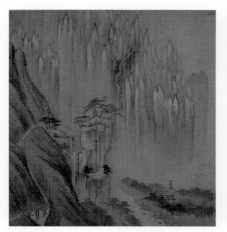

5 불정대

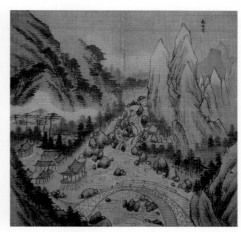

4 장안사

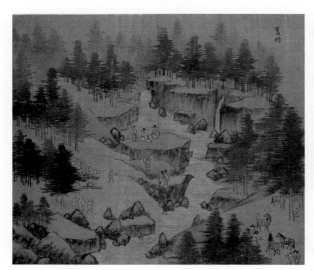

7 백천교

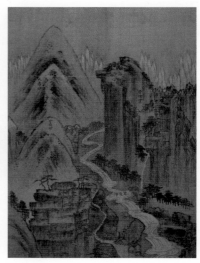

6 보덕굴

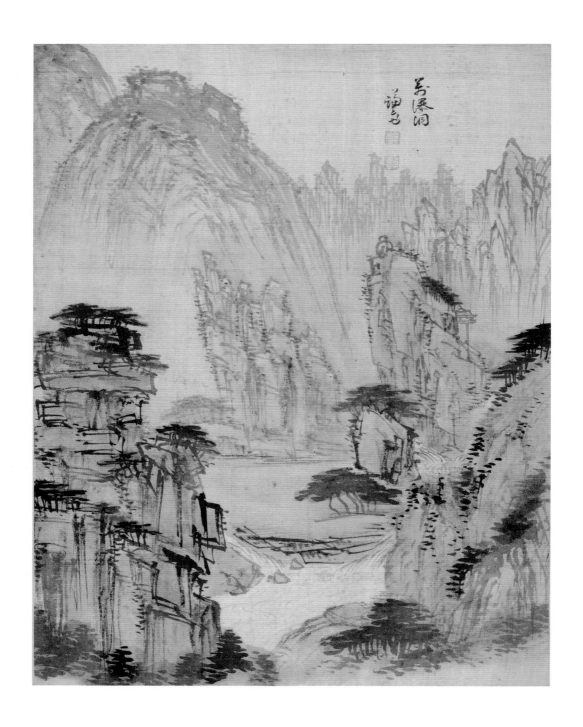

도4-4 정선, <만폭동도>, 《해악전신첩》 중, 1747년, 종이에 담채, 32.0×25.0cm, 간송미술관 소장

대하는 법을 삼으니 사람들은 다만 중년의 마구 휘두르는 필법[倦筆]을 보고 속으로 이 그림은 마땅히 이와 같아야 한다고 하여 다투어 서로 찡그린 것을 흉내 내려 하였다. 그러나 그 짙고 짙은 것은 세상에 미칠 자가 없었다.[20]

조영석이 지적한 정선의 특징들은 천기론과 관련된 표현을 일삼던 정선이 차차로 매너리즘에 빠지면서 드러낸 단점을 지적한 것이다. 실제로 정선은 수많은 그림 주문에 응대하는 과정에서 때로는 자제(子弟)와 제자를 시켜 대필(代筆)을 하게 하였다. 이처럼 두 개의 붓을 쓰는 양필법(兩筆法)과 권필, 대혼점의 구사 등은 강렬함과 기세, 천취를 강조하는 즉흥성이 과장되고 도식화되면서 나타난 특징이었고, 정선 후대의 선비화가들이 단순과 절제, 담백함을 중시하는 조선적인 문인화를 선호하게 되면서 정선의 진경산수화에 대한 비판이 형성되었다.

2

사의적寫意的 진경산수화

: 현실 관조와 산수 취미[21]

진경산수화는 조선 후기를 대표하는 하나의 사조로서 18세기 중 궁중으로부터 사대부 관료, 중서민에 이르기까지 다양한 주문자와 후원자, 작가들의 활약에 힘입어 형성되고 변화하였다. 그런데 진경산수화의 도도한 흐름과 성취에도 불구하고 그동안 겸재 정선이라는 한 화가를 중심으로 진경산수화를 평가하고 해석하려는 경향이 존재하여 왔다. 진경산수화는 정선이라는 위대한 대가의 독창적인 산물이고 이후 진경산수화를 제작한 작가나 그들의 작품은 거의 모두 정선의 영향을 받았다고 보는 견해도 존재한다. 그러나 필자는 진경산수화가 18세기를 대표하는 하나의 사조가 된 것이 정선의 역할 때문만은 아니라고 본다. 실제로는 여러 계층의 주문자와 수장가, 감상가들뿐 아니라 개성적인 세계관과 현실 인식, 예술관과 표현력을 지닌 많은 화가들이 진경산수화를 통해 그들의 가치관과 개성, 예술관을 담아내고자 하였고, 궁극적으로는 진경산수화를 변화, 발전시켰다. 그런 지속성과 다중성, 개성으로 인해서 진경산수화가 조선 후기를 통관하는 사조로서 평가받을 수 있는 것이다. 진경산수화의 이러한 성격과 특징

을 더욱 구체적으로 이해하기 위해서는 진경산수화를 제작한 여러 작가와 많은 작품들을 발굴하고, 주문과 수장의 역할뿐 아니라 유통과 소비 방식 등 진경산수화를 둘러싼 여러 가지 요소들을 새롭게 주목하고 해석하여야 할 것이다.

필자는 진경산수화를 형성하고 변화시킨 여러 가지 요인들을 반영하여 진경산수화를 네 단계, 또는 네 가지 유형으로 나누어 정리하였다.[22] 먼저 천기론적 진경은 앞 장에서 거론하였듯이 진경산수화의 초기 단계인 18세기 전반경 정선이 정립한 진경산수화를 가리키며, 사의적인 진경은 18세기 중엽 이후 선비화가들을 중심으로 형성된 새로운 사상과 가치를 담아내고 독자적인 개성을 반영한, 새로운 화풍의 진경산수화를 가리킨다. 개성이 강한 일군의 선비화가들은 각자가 가진 독특한 세계관과 현실 의식을 진경산수화를 통해 담아내고, 중국 문인화의 정통적인 화법으로 인식된 남종화법을 중점적으로 구사하면서 선비로서의 의식을 시각적으로 표상한, 사의적인 진경산수화를 제시하였다.

이 글에서는 18세기 중엽 이후 형성되면서 진경산수화의 외연을 넓히고, 선비로서의 자부심과 의식, 새로운 정보에 대해 높은 관심을 가진 화가들이 개성적인 회화세계를 구축함으로써 진경산수화에 새로운 가치와 예술성을 부여한 사의적 진경산수화에 대해서 살펴보려고 한다.

1) 조선 후기의 선비그림, 유화儒畫의 발전과 사의성의 추구

① 조선 후기의 선비그림, 유화의 발전

사의적 진경산수화란 진경을 그릴 때 대상의 사실적인 묘사와 재현보다 화가의 주관적인 해석과 감흥을 중시하고 사의성을 강조한 진경산수화를 가리킨다. 18세기 전반경 정립된 천기론적 진경산수화는 특출한 경관을 찾아 여행하며 현장에서 보고 경험한 경관을 사실적으로 생생하게 재현할 것을 요구한 천기론적 방법론을 토대로 형성되었다. 회화적인 면에서는 현장의 경물에 대한 화가의 반응을 강렬하게 전달하기 위한 표현으로서 역강한 구도와 빽빽한 공간, 빠르고 강한 필치와 물기가 많은 묵법 등이 나타났다. 이처럼 정선의 독특한 진경산수

화에 대해서는 높은 평가와 인기가 이어지기도 하였지만, 한편에서는 강렬한 개성과 즉흥적, 감성적 표현을 강조하는 면에 대한 비판적 평가가 제기되기 시작하였다.

심사정, 김윤겸, 이인상, 이윤영, 강세황, 정수영 등 18세기 중엽경부터 활약한 일군의 선비화가들은 진경산수화를 그리는 데 동참하였지만, 정선의 진경산수화와는 구별되는 개성적인 화풍을 구사하면서 진경산수화의 외연을 확장하였다. 이들은 수많은 주문에 응하고 제자를 키우면서 전문 화가에 가까운 행적을 보인 정선과 달리, 때로는 가깝게 교류하던 주변 인사들의 주문에 응하기는 하였지만 기본적으로는 여기(餘技) 화가로서의 행적을 유지하였다. 이들도 물론 멀리 여행하면서 현장의 경물을 관찰하여 재현하였고, 때로는 현장의 경험과 흥취를 담아내는 사생과 묘사를 중시하였다. 그러나 궁극적으로 시각적 사실성보다는 경물에 대한 주관적인 서정과 개성적인 해석에 관심을 두면서 남종화법을 토대로 한 화풍을 구사하는 특징을 드러내었다. 특히 회화적인 표현의 측면에서 보자면 이들은 남종화에서 유래된 격하지 않고 부드러운 필법과 담묵 위주의 절제된 묵법, 우미(優美)한 담채(淡彩)를 구사하며, 아치(雅致)와 사의성을 중시한 새로운 진경산수화를 제시하였다.[23]

사의적 진경산수화는 천기론적 진경산수화에서 애호된 제재를 받아들였으나 그에 더하여 자신들의 삶과 직접적으로 관련된 장소와 경물들을 애호하는 경향을 드러내었다. 그리고 선비화가로서의 개성을 강조하며 중국 문인화의 전형으로 인식된 남종화법을 주로 구사하면서 조선적인 문인화 곧, 유화의 영역을 구축하였다는 점에 주목할 만한 의의가 있다. 조선 후기 선비들의 화풍에 대한 인식은 문학에서의 문체와 같은 것이었고, 화풍이 주제와 형식 이상으로 중시된 것을 인정한다면, 진경산수화 안에서 일어난 이러한 화풍의 변화를 좀더 의미있게 관찰할 수 있을 것이다.

조선 후기 화단의 흐름 가운데 한 가지 주목되는 경향은 선비화가들의 회화에 대한 적극적인 인식과 개입이다. 탈주자학적인 사상과 문화를 배경으로 한 이러한 흐름은 18세기 초 선비화가 윤두서와 조영석의 활약으로부터 확인되고, 이어서 많은 선비화가가 적극적으로 활약하는 것으로 이어졌다. 이들 선비화가

들은 기예(技藝)의 일종인 회화에 대해서 적극적이고 긍정적인 인식을 지니고 화가이자 수장가, 감평가로서 활약하였으며, 17세기까지의 선비화가들이 수묵화, 묵죽·묵매·묵포도 등의 사군자화, 사의적인 화조도 등 제한된 화목(畵目)에 집중하며 유학적인 일인일기사상(一人一技思想)을 실천하거나 회화를 말기(末技)로 보는 예술관에 매여 있었던 것과는 다른 면모를 드러내었다.

18세기의 선비화가들은 직업화가들에 못지않은 기량을 기르고 표출하였으며, 나아가 선비화가들만의, 직업화가와 차별되는 선비그림, 유화의 영역을 구축하고자 하였다. 현재는 이러한 선비화가들의 그림을 주로 '문인화'라고 부르고 있지만, 사실 '문인화'라는 용어는 조선시대에 사용되지 않았다. 이 용어는 근대 한국의 전통 미술에 대한 논의 과정에서 서서히 사용되기 시작하여 현재에는 선비들의 그림을 가리키는 용어로 정착되었다. 조선 후기에 선비화가들의 그림은 선비그림, 유화라고 일컬어졌다.[24] 그만큼 선비화가들은 선비라는 의식을 가지고 활동하였고, 따라서 선비그림이 가지는 회화적 의식과 화풍을 구축하려는 경향이 형성되었다. 유화는 형사(形似)나 기교를 중시한 직업화가들의 화풍과는 다른, 선비로서의 가치와 취향을 담은 화풍으로 표현되어야 했고, 그것은 곧 사의적인 화풍의 추구로 귀결되었다.

18세기 중 윤두서, 조영석, 심사정, 이인상, 이윤영, 강세황, 정수영 등으로 이어진 사의적 화풍의 맥은 곧 유화의 정통으로 인정되었다. 그리고 사의성을 표현하는 데 적합한 화풍으로서 중국 문인화의 정통으로 규정된 남종화에 대한 경도가 이어졌다. 이러한 배경에서 조선 후기 화단에 남종화풍의 도입이 선비화가들에 의하여 주도되었으며, 그들이 추구했던 유화의 이상을 실천하는 방편으로 선호되었다. 결과적으로는 조선 후기에 남종화풍은 선비화가이건 직업화가이건 간에 가장 선호한 화풍이 되었다. 진경산수화 분야에서도 그 같은 경향이 나타났다. 18세기 전반에 정립된, 진경의 답사와 경험, 현장 사생풍의 사실적인 재현, 강렬하고 표현적인 필묵법을 중시한 천기론적 진경산수화에서 벗어나 사의적인 진경산수화로 변화해 간 것도 크게 보면 선비그림, 유화에 대한 새로운 인식과 이를 구현하기에 적합한 남종화에 대한 선호를 반영한 것이라 할 수 있다.

② 사의성의 추구와 사의적 진경산수화

사의적 진경산수화라고 규정할 수 있는 작품들과 이를 제작한 작가들을 살펴보면서 사의적 진경산수화의 형성 배경을 세분하여 고찰해 보려고 한다. 사의적 진경산수화를 제작한 대표적인 화가들은 대개 선비화가들로서 18세기 중엽 이후에 활동한 김윤겸, 심사정, 강세황, 이인상, 이윤영, 정수영, 이들에 이어서 19세기 전반에 활동한 윤제홍, 이방운, 이의성(李義聲, 1775~1833) 등까지를 들 수 있다. 이들은 앞서 거론한 것처럼 사실상 사의적 선비그림, 유화의 정통적 맥을 형성한 화가들이라는 사실이 주목된다.

이들의 진경산수화를 검토하여 보면 몇 가지 특징을 발견할 수 있다. 우선 진경산수화의 초기 단계인 천기론적 진경산수화가 노론계, 그중에서도 낙론계 인사와 소론계 인사 등 서인들의 후원과 주문을 중심으로 성행한 것과 달리 사의적 진경산수화가 제작되던 시기, 18세기 중엽 즈음에는 노론과 소론, 남인, 소북인, 여항인 등 다양한 당색과 배경을 가진 화가와 인사들이 진경산수화를 제작, 주문, 유통하는 데 동참하였다는 사실이다. 이로써 18세기 중엽 즈음 진경산수화의 저변이 차츰 확대되면서 화단의 주요한 흐름으로 자리잡은 것을 알 수 있다.

두 번째는 김윤겸과 정수영을 제외하면 대부분의 작가들이 진경산수화보다는 남종화에 전념하였다는 사실이다. 정선도 그러하였지만 진경산수화풍은 그 기법상 남종화풍을 토대로 형성되었다. 정선도 진경산수화와 함께 관념산수화를 많이 그렸고, 정선의 화풍이 중국 원나라의 황공망(黃公望, 1269~1354)과 예찬(倪瓚, 1301~1374), 북송의 미불(米芾, 1051~1107) 등 중국 문인화의 정통적인 계보를 형성한 문인화가들이 구사한 남종화법을 토대로 형성된 것은 잘 알려져 있다. 그런데 사의적 진경산수화를 그린 작가들은 남종화 또는 사의산수화를 주로 그리며 일가를 이룬 경우가 많고, 진경산수화는 특별한 경우에 그렸다. 따라서 진경에 국한된 특정한 화풍을 형성하였다기보다는 평소에 익숙하게 구사한 남종화법을 진경을 그릴 때에도 적용한 것으로 보는 편이 오히려 자연스럽다. 따라서 대상에 대한 해석과 표현에서 이 시기 남종화에서 중시하였던 사의성의 추구가 부각된 것이다.

세 번째, 동일한 제재를 다룬 경우라도 개성에 따라 다양한 표현을 구사하였

고, 정선의 전형적인 화풍을 따르지 않았다는 사실이다. 정선의 진경산수화풍은 웅장한 기세, 생생한 현장감, 사실적인 묘사, 빽빽한 구성과 강렬한 필치, 질고 물기 많은 윤택한 묵법 등 몇 가지 전형적인 요소들로 구성되었다. 그런데 김윤겸 이하 여러 화가들은 자신들의 개성적인 기법을 진경산수화에 적용하였다. 또한 대상을 재현하면서도 정선에 비하여 시각적인 사실성에 관심을 두지 않는 경향이 나타났다. 김윤겸과 이인상, 이윤영과 같은 노론계 인사들도 정선의 화풍을 따르지 않고 차별화한 점도 눈여겨볼 부분이다. 이들은 대상을 재구성하거나, 중량감을 없애고 평면화시키는 경향이 있었고, 18세기 말과 19세기 초에 활동한 정수영과 이의성처럼 판화풍의 필치와 선묘, 형태를 차용하여 새로운 조형성을 추구하기도 하였다. 천기론적인 진경과 달리 관념성, 평면성, 추상성 등 사의적인 수법을 중시한 것이다.

18세기 화단에서 유행한 사의성에 대한 경도는 대상의 재현을 전제로 한 초상화에 있어서조차 사람 자체를 재현하기보다는 상징적 은유를 통하여 대상의 내면세계를 표현하는 것을 중시하는 경향으로까지 진전되었다. 조영석은 그림에서 중요한 것은 비록 초상화를 그릴 경우라도 사실적인 재현을 위한 '전신사조'(傳神寫照)보다는 '한아(閑雅)한 감정과 빼어난 운치'를 표현하는 것이라고 하면서 사의적인 표현의 중요성을 강조하였다.[25] 사의성에 대한 극단적인 추구는 이인상과 정수영의 일화에서도 확인된다.

이인상의 친구인 이양천(李亮天, 1716~1755)은 어느 날 이인상에게 두보의 시 「촉상」(蜀相)에 나오는 "승상의 사당을 어데 가 찾으리오 / 금관성 밖 잣나무 빽빽한 곳이로다"라고 한 시구에서 거론된 제갈량(諸葛亮, 181~234) 사당의 잣나무를 그려달라고 부탁하였다. 이인상은 이때 전서체(篆書體)로 사혜련(謝惠連, 397~433)의 「설부」(雪賦)를 써서 돌려주었다. 그림이 아니라 잣나무를 표상하는 눈[雪]을 주제로 한 시를 대신 써준 것이다. 그만큼 이인상은 구체적인 대상을 그리는 형사(形寫)보다는 그 뜻을 담은 심사(心寫) 또는 사의(寫意)를 중시하였다.[26]

정수영에게도 비슷한 일화가 전해진다. 정수영은 1788년 평소에 교분이 있던 이삼환(李森煥, 1729~1813)이 초상을 그려달라고 부탁하자 〈고송산계도〉(孤

松山溪圖)를 그려주었다. 소나무의 높은 기개, 시내의 맑음과 왕성한 기세로 그 인격을 표현한 사의적 초상화였다. 이삼환은 이 작품에 부친 발문에서 정수영이 "이것이 공의 전신(傳神)이니 얼굴이나 수염 같은 형모(形貌)를 그리는 것은 말기(末技)입니다"라고 하였다고 기록하며 흡족해하였다.[27]

이처럼 조선 후기 화단에서 사의를 중시하는 경향이 하나의 흐름을 형성하였고, 초상화와 영모화 등 사실성을 요구하는 화제(畵題)에 따라서, 또는 작품의 용도와 기능에 따라서 형사적 묘사와 사실적인 수법을 높이 평가하는 경향과 함께 사의 또한 도도한 흐름이 되었다.

사의성과 이를 표현하는 화법으로서 남종화풍은 진경산수화에도 적용되었다. 진경을 그릴 때에도 남종화법에 기초한 단순하고 절제된 구성, 간결한 필법과 묵법, 채색법, 준법과 수지법, 석법(石法), 옥우법(屋宇法) 등이 활용되었다. 그 과정에서 웅장하고 인상적인 구성과 표현적인 필치, 강렬한 묵 등으로 표현하는 정선의 수법은 차츰 비판받기 시작하였다. 김윤겸과 이인상, 이윤영, 윤제홍같이 정선 이후 진경산수화에 관심을 가졌던 노론계 선비들마저도 정선의 전형적인 화풍에서 벗어난 것을 통해서 이 같은 상황을 확인할 수 있다. 당대에 선풍적인 인기를 끌었던 정선의 화풍이 이처럼 단명(短命)하고, 국한적으로만 수용된 것은 무슨 이유에서일까. 이에 대한 명쾌한 답은 제시하기 어렵지만 몇 가지 가능한 요인들을 제시해 볼 수 있다.

먼저 정선의 진경산수화가 낙론계 문인들과 일종의 동인 그룹을 형성하며 천기론과 함께 제기되었고, 천기론적인 시각과 방법론을 전제로 한 점을 주목해 볼 수 있다. 정선의 진경산수화는 진경의 답사를 위한 산수유, '답경모진'과 '천경기실'(踐境紀實)을 중시하였다. 삼연(三淵) 김창흡이 7번 정도 금강산을 드나든 것이나 창암(蒼巖) 박사해(朴師海, 1711~?)가 4번 정도 금강산을 여행한 것 등 낙론계 선비들이 추구하였던 산수유는 때로 '호명'(好名)에 치우친 지나친 풍류라는 비판을 듣기도 하였다. 신정하(申靖夏, 1681~1716)와 조영석, 강세황 같은 이들은 이와 달리 모두 산수유 또는 금강산과 같은 이름난 명승에 대한 지나친 풍류를 경계하였다. 그러나 이들은 모두 산수를 깊이 애호하여 산수고황(山水膏肓)이 들었다고 자평할 정도로 산수를 사랑하였고, 조영석과 강세황은 관념적

인 산수화를 즐겨 그리면서 남종화의 정착에 중요한 역할을 하였다.

낙론의 산수유에 대한 비판은 같은 동인 그룹 안에서도 제기되었다. 신정하는 김창흡과 이병연, 이하곤, 정선이 관여된 금강산 화첩에 제(題)하면서 다음과 같이 자신의 입장을 밝혔다.

… 두루마리 중의 여러 명승이 있으니, 삼연 김창흡 옹은 이 산을 일곱 번 다녀온 분이고, 이하곤은 한 번 다녀온 사람이다. 원백 정선은 이 산을 보고 그린 사람이요, 이병연은 이것을 좋아하는 낙(樂)이 심하여 사람으로 시켜 그것을 그리게 한 사람이다. 오직 나 혼자만 아직 한 번도 가보지 않았다. 나중에 이 두루마리를 보는 사람들은 여러 공들의 높은 아치(雅致)를 감상하고 내가 산에서 노니는 것을 좋아하지 않았다고 하여도 좋을 것이다. 그러나 끝까지 이름을 좋아하는 병을 면한 것은 또한 반드시 나뿐일 것이다.[28]

서출이지만 노론계 명문가 출신인 이인상은 산수를 애호하고, 산수와 관련된 문학과 회화를 즐겼다. 그러나 이인상은 산수 취향에 대한 공자(孔子, 기원전 551~기원전479)와 주자의 예를 들고, 명분론을 강조하면서 다음과 같은 의견을 제시하였다. 1748년, 그가 39세 때 쓴 이 글은 18세기 중엽경 여러 선비들이 산수유에 동참하고, 산수문학과 진경산수화의 흐름에 동참한 또 다른 동기를 이해하는 데 시사하는 바가 많다.

군자는 궁하여도 그 낙을 고치지 않는 자이며, 물(物)에 그 뜻을 기탁하고 그 슬픔을 잊는 자이다. 그러나 만일 성인(聖人)이 시대를 편안하게 하면 무엇을 생각하고 무엇을 염려하겠는가. 옛날 공자가 천하를 돌아보고서도 아침저녁으로 도(道)가 행해지기를 바라셨다. 유력(遊歷)하면서 명산대천(名山大川)을 다 보았지마는 시내 위에서는 가는 것이 이와 같구나라고 하셨고, 동구(東丘)를 올라가서는 노(魯)나라를 작게 여기셨으며 태산에 올라서는 천하를 작게 여기셨으니, 이 같을 뿐이다. … 오호라, 세운(世運)이 날로 떨어져서 현인군자가 궁(窮)한 데 처하는 것이 날로 심해졌다. 도가 행하여지지 않아 그 뜻을 기탁할 곳이 없으니 곧 문장에

의탁하고 품으며, 산과 바다로 나아가 즐거움을 찾곤 하면서 근심을 잊는 것이다. 주자가 운곡(雲谷)의 기(記)를 쓰고 구곡(九曲)의 도가(棹歌)를 지은 것이 어찌 그 의미가 적은 일인가. 하물며 우리는 오랑캐가 어지러이 설치는 시기에 태어나서 한쪽에 치우친 지역에 살고 있으니, 재난과 궁함으로 그 뜻을 드러낼 길이 없다. … 비록 도를 행할 책임이 없더라도 어려움에 처한 선비의 권리가 있는 것이다. 방을 나서지 않고도 천하의 큰 것을 꾀하고 대의명분으로 세상을 등지는 생각을 삼을 수 있는 것이니, 그 뜻이 깊고도 은미하구나. …[29]

이인상은 시대를 만나지 못한 선비가 산수를 즐기고, 이에 대하여 쓰거나 그리는 것은 당연하며, 그것 또한 선비로서 처세하는 한 가지 방법임을 역설하고 있다. 또한 산수를 즐기고 산수에 관한 글을 쓴 이상적인 전형으로 공자와 주자를 들었다. 이러한 점에서 이인상은 원칙론자이며 명분론자였다. 그는 성리학적 명분론과 화이론을 고수한 보수적인 노론의 입장에 서 있었고, 따라서 비교적 진보적인 입장에 있었던 낙론계의 천기론이나 산수유에 대하여 거리를 두었던 것으로 보인다. 더 원론적인 성리학에 충실한 세계관과 가치관을 가졌던 이인상은 진경산수화를 그리면서도 현실과 물상에 대한 고유한 인식을 담아내고, 진경에 대한 자신의 해석과 감흥을 담아내기 위하여 개성적인 화풍을 구사하였다. 그는 경물을 직접 답사하고 관찰하였으면서도, 사실적인 형사나 질량감을 재현하는 것을 거부하고, 간결한 필획과 담백한 먹을 구사하면서 대상을 추상적·평면적·사의적으로 표현하는 사의적 진경산수화를 제시하였다.

강세황과 허필, 정수영 등 근기남인계 인사들도 천기론과 풍류적인 산수유에 대하여 비판적이었으며, 자신들의 고유한 산수관과 기행관, 진경관을 제시하였다. 근기남인들은 공리성과 효용론을 중시한 실학적 성향을 가지고 있었기에, 산수를 돌아보는 것은 중시하였지만 그림으로 표현하는 것에 대하여는 낙론계 인사들만큼 적극적이지 않았다. 따라서 진경을 그릴 경우에도 전통적인 제재를 취하는 경우가 많았고, 화풍에 있어서도 정선 계열의 화풍을 따르지 않았다. 그러나 산수유를 비판한다고 하여 산수에 대한 애호심이 없었다는 것은 아니다. 산수유를 비판한 많은 선비들이 산수를 즐기는 것이 지나치다 하면서 산수벽(山

水癖)이 있음을 토로하곤 하였다.

이 경우 산수벽이란 천기론의 한 방법론으로서 중시된 산수유와는 다른 개념이다. 조영석은 정선과 30년을 이웃하여 살면서 그를 깊이 이해하였지만 산수유 자체에 대하여는 비판적이었다. 그 자신이 산수벽이 있다고 자처하면서도 금강산 등 이름 높은 산수를 찾아다니는 산수유를 멀리하였다. 강세황도 산수 사이에 노니는 것을 최고의 아치 있는 일이라고 하였으며, 산수를 무척 좋아하여 천석고황(泉石膏肓)이 들었다고 자처하였다. 그러나 금강산 여행과 같이 속된 유행이 되어버린 산수유람은 평생토록 금기로 여기면서 생애 말년까지 가지 않았다. 그러다가 76세 때 정조의 어명을 받고서야 비로소 금강산과 주변을 여행하고 그림으로 그릴 만큼 개성과 신념을 지킨 선비이다.[30] 이때 그가 제작한 화첩은 현재 '풍악장유첩'이라는 표제를 단 채 전해지고 있다.[31] 이 화첩의 제목은 비록 후대에 덧붙은 것이지만, 강세황의 금강산 여행이 천기론적인 산수유가 아니라 유학적, 전통적인 '장유관'(壯遊觀)을 토대로 한 여행이었음을 시사하려 한 것을 짐작할 수 있다.

풍류적인 산수유를 비판한 선비화가들이 그 결과물로서 이전의 진경산수화에 나타난 독특한 표현 방식, 예컨대 산수유의 흥취를 반영한 웅건한 구성, 강하고 힘찬 필세, 짙고 윤택한 농묵(濃墨)의 '남용', 때로는 거칠기도 한 도식적인 표현 등에 반기를 든 것은 어쩌면 당연한 일로 보인다.[32] 강세황은 정선의 화풍에 대하여 다음과 같이 비판하였다.

정선은 평소에 익숙한 필법으로 마음대로 휘둘러서 암석의 세(勢)와 산봉우리의 모습에 상관없이 한결같이 열마준법(列麻峻法)으로 그려내니, 참모습[眞]을 그렸다고 하기에 부족한 듯하다.[33]

또 다른 요인은 이 시기 화단에서 중심적인 역할을 한 사대부 선비들의 성향에서 찾을 수 있다. 노론계 선비들은 서화를 애호한다 하더라도 남인이나 소론들만큼 적극적으로 제작에 참여하지 않는 경향이 있었다. 이는 아마 서화에 대한 인식이 남인이나 소론계에 비하여 소극적이고, 노론계 선비들의 신중한 경향

때문일 것이다. 그런 경향은 18세기 후반의 북학파 선비들에게서도 나타난다. 이는 노론계 인사들이 유학의 명분론에 집착하던 경향과도 관계가 있을 듯하다. 이들은 품평과 수장, 감식에는 적극적이었지만 스스로 그림을 그리는 경우는 다른 당파의 선비들보다 드물었다. 그러나 남인이나 소론들은 17세기부터 육예론(六藝論)을 주창하면서 서화에 대하여 적극적인 인식과 실천을 보여왔다. 따라서 18세기 중엽경 진경산수화의 저변이 확대될 즈음 남인과 소론계 선비들은 유명한 경관을 찾아가는 여행을 하고, 이를 진경산수화의 제재로 수용해 회화로 재현하였지만, 구체적인 화풍 면에서는 낙론계 선비인 정선의 화풍을 부정하고 자신들의 세계관과 가치관, 예술관을 반영하기 위해 새로운, 개성적인 화풍을 선택하였다.

2) 사의적 진경산수화에 미친 중국 판화의 영향

사의적 진경산수화의 단계에서 주목되는 경향 중의 하나가 중국 출판물과 판화의 영향이다. 중국에서 출판된 명산기(名山記)류의 책들과 각종 지방지(地方志), 삽화가 있는 소설책들은 17세기경부터 수입되어 인용되면서, 새로운 회화관과 화의(畫意), 구성과 기법의 대안으로 작용하였다. 이러한 매체들은 중국 회화에 대한 열의가 커졌지만 좋은 중국 작품을 실견하기 어려웠던 조선의 화가들이 직면했던 문제들을 해결하기 위한 방법으로서 선호되었다. 조선의 화가들에게는 중국 출판문화의 발전에 따라 수준 높은 원화를 기본으로 하여 제작된 화보와 출판물들이 새로운 정보이자 문화로 간주되었고, 이러한 자료들을 구득할 수 있었던 지식인이자 문화인인 선비와 선비화가들을 중심으로 먼저 활용되기 시작하였다.

중국 출판물 중 『삼재도회』(三才圖會), 『해내기관』(海內奇觀), 『명산기』(名山記), 『태평산수도책』(太平山水圖冊) 등이 진경산수화와 관련하여 주목을 받고 있다.[34] 이러한 책들뿐 아니라 삽화가 실린 여러 책들이 조선 중기부터 수입되었고, 그중 중요한 것은 조선에서 재판각되기도 하였다.[35] 따라서 중국 출판물의

영향은 명산도(名山圖)가 실린 책들만을 분리하여 볼 것이 아니라 중국 출판문화 전반에 대한 이해와 병행되면서 고려되어야 할 것이다.

이제까지 알려진 여러 자료들과 연구의 성과를 종합하여 볼 때, 조선 중후기의 실경산수화 또는 진경산수화에 중국 출판물이 끼친 영향은 대개 세 단계 정도로 나누어 볼 수 있다. 그 첫 단계는 17세기에 여러 서적들이 알려지고 참조되기 시작하면서 실경산수화에 반영된 시기이다. 두 번째는 18세기 전반경 정선의 진경산수화가 성립된 시기인데, 이 시기에는 첫 번째 단계에 이루어진 영향의 성과를 수용하고, 새로운 차용이 소극적으로 나타났다. 세 번째는 18세기 중엽경 사의적 진경산수화의 대두 이후 19세기까지 중국 판화가 적극적으로 참조된 시기이다. 이 세 단계는 중국 판화가 진경산수화에 미친 영향을 이해하기 위하여 임의적으로 나눈 것이므로 앞으로 새로운 자료와 연구가 진척되면 좀더 보완되어야 할 것이다. 하지만 현재로서는 이러한 단계를 설정하고 그 영향의 양상을 고찰하는 것이 편리하다고 본다.

첫 번째 시기인 17세기에는 중국에서 출판된 많은 서적들이 조선에 수입되었다. 그중 회화와 관련하여 주목되는 것들은 『역대명공화보』(歷代名公畵譜), 『당시화보』(唐詩畵譜), 『삼재도회』, 『해내기관』 등, 『서호지』(西湖志)와 『무이지』(武夷志) 등의 지방지, 판화가 실린 소설류 등을 들 수 있다. 이 책들은 중국에서 출판된 직후 빠르게 수입된 것으로 보이며 조선의 선비와 화가들에게 많은 자극을 주었다. 그중 『삼재도회』와 중국의 명산기류 도서는 실경산수화를 그리는 데 다양한 방식으로 인용 또는 참조된 것으로 보인다.

구체적인 작품으로는 한시각의 실경산수화 가운데 《북관수창록》에 실린 몇 장면을 들 수 있다. 〈칠보산도〉의 경우, 구불거리는 듯한 산의 윤곽선과 이전의 실경산수화에서 산 위에 흔히 나타나던 먼 곳의 나무[遠樹] 또는 둥근 태점의 표현이 사라진 점 등 이전의 실경산수화풍과 구분되는 면모를 드러내고 있다.도4-5 36 이 같은 요소들은 중국 판화 양식의 수용을 시사하는데,도4-6 1746년에 제작된 작자 미상의 《관동십경첩》의 화풍에도 유사한 요소가 나타나고 있다.도4-7 《관동십경첩》의 경우 판화 양식의 수용은 판화의 각선(刻線)을 본뜬 듯한 구불거리는 선묘에서 가장 먼저 눈에 띠며, 때로는 산의 윤곽선 위에 태점을 표현하지 않

도4-5 한시각, <칠보산도>, 《북관수창록》 중, 1664년, 비단에 담채, 29.6×47.0cm, 국립중앙박물관 소장
도4-6 <천태도>, 『삼재도회』 중, 1609년, 중국 판화

도4-7 작자 미상, 〈삼일호도〉, 《관동십경첩》 중, 1746년, 비단에 채색, 31.5×22.5cm, 서울대학교 규장각한국학연구원 소장

도4-8 작자 미상, 〈서호도〉, 《오악도첩》 중, 판화, 종이에 채색, 48.7×40.5cm, 경기도박물관 소장

은 방식도 그 영향으로 볼 수도 있다. 판화풍의 각법이 드러나는 구불거리면서도 날카로운 각이 나타나는 필선은 『삼재도회』에서는 거의 발견되지 않고, 『해내기관』이나 『명산기』 중의 판화 혹은 소설류의 삽화 등에서 사용되고 있어 조선 화가들의 중국 판화 양식에 대한 이해가 여러 배경에서 이루어진 것으로 볼 수 있다.

제작 시기는 분명치 않지만 18세기 초엽경에 제작된 것으로 추정되는《오악도첩》(五嶽圖帖)은 『명산기』 중의 명산도 판화와 『삼재도회』 중의 명산도를 그대로 모사한 작품들로 구성되었다.도4-8 이외에 연세대학교박물관 소장의《도산서원도》화첩과 국립중앙박물관 소장의《함흥내외십경도》화첩은 18세기 초엽에 제작된 작품들인데 역시 판화풍의 영향이 나타나고 있다.[37] 이처럼 17세기에 시작된 중국 판화의 화풍을 모방해 그리는 경향은 서서히 저변화되어 갔다.

18세기 전반경 천기론적 진경의 단계에서도 명산기류 서적들은 인용되고 있었다. 다만 문학적인 면에서 좀더 적극적으로 인용되었을 뿐 회화 분야에서의 인용은 비중이 높지 않다. 정선의 그림 중에도 명산도류 회화와 비교될 만한 요소들이 나타나고 있지만,[38] 정선의 화풍 전체에서 차지하는 비중이 매우 적어서 그 영향이 국지적이었음을 알 수 있다. 예컨대 정선은 관동팔경 중 하나인 〈삼일호도〉(三日湖圖)를 그릴 때 중국 절강성 항주(杭州, 지금의 항저우)에 있는 서호(西湖)를 그린 중국 판화의 구도를 참조한 것으로 보인다.도4-9, 도4-10 그러므로 이 같은 구도는 정선 자신의 독창적인 표현이라기보다는 17세기에 이미 정착된 서호에 대한 인식과 그 결과 나타난 서호도(西湖圖)의 관습을 수용한 것으로 볼 수 있다. 17세기 초부터 조선 선비들 사이에 유행한 중국 강남(江南)에 대한 열렬한 동경은 서호에 대한 관심으로 이어졌고, 그 과정에서 『서호지』나 서호도가 애완되었으며, 또 제작되었다.[39] 이 같은 배경에서 그려지던 서호도는 아름다운 호수인 삼일호를 그릴 때에 자연스럽게 연상되고, 인용되었던 것으로 보인다. 정선이나 심사정, 혹은 다른 여러 화가들이 삼일호를 그릴 때 서호도의 구도를 모방한 것은 중국 명산기나 명산도에 대한 직접 인용이라기보다는 17세기에 정착되었던 서호도의 전통에 대한 수용과 반응으로 볼 수 있다.

천기론적 진경의 단계에서 명산기류 서적들은 참조가 되었지만 그것이 진경

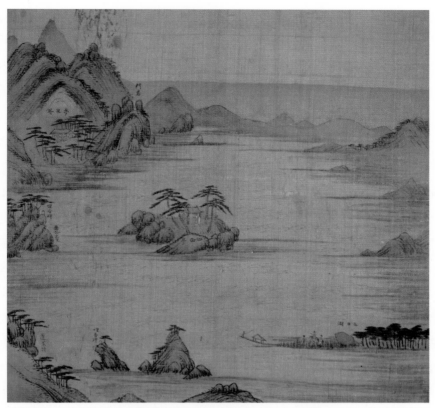

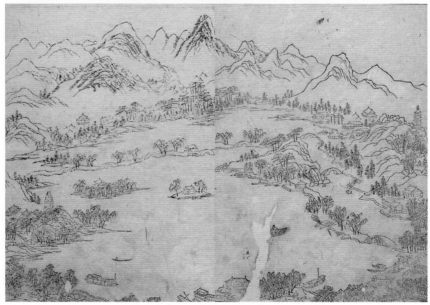

도4-9 정선, <삼일호도>, 《풍악도첩》 중, 1711년, 보물, 비단에 담채, 36.0×37.0cm, 국립중앙박물관 소장
도4-10 <서호도>, 『명산승개기』 중, 1695년, 중국 판화, 한국학중앙연구원 장서각 소장

산수화의 제작 동기나 화풍을 결정짓는 요인으로 작용할 정도로 중요하게 고려
된 것은 아니다. 정선의 그림에 나타난 일부 요소들은 명산기류 판화로부터 직
접 차용된 것이라고 단정하기 어려우며, 혹시 차용되었다 하더라도 지엽적인 요
소로 보인다. 따라서 진경산수화가 명산기류 서적에 의하여 촉발되었다고 보기
는 어렵다.[40]

　18세기 중엽이 되었을 때 조선 선비들은 명산기를 잘 알았고, 또 즐겨 읽었
다. 그러나 중요한 것은 이들이 명산기와 그 인용 또는 영향에 대하여 비판적인
인식을 가지고 있었고, 조선적인 방식으로 해석하려 하였다는 사실이다. 이인
상의 친구로서 사의적 진경산수화를 제작한 선비화가인 이윤영은 원유(遠遊)를
생각하였으나 이루지 못하자 『명산기』(名山記)를 제작하여 와유(臥遊)의 자료
로 삼았다. 이윤영은 중국 명산기 중에서 선택한 태악(泰嶽), 숭악(崇嶽), 화악(華
嶽), 형악(衡嶽), 항악(恒嶽) 등 오악(五嶽)을 중심으로 '화이지분정'(華夷之分正)
을 정하였고, 곤륜산(崑崙山)은 오랑캐 땅에 있다는 이유로 싣지 않았다. 이것은
곧 "방을 나서지 않으면서도 천하의 큰 것을 꾀할 수 있고, 정명도의(正名度義)
로 세상을 등지는 생각을 삼을 수 있는 것이니, 그 뜻이 깊고도 은미하구나"[不
出戶而 權天下之大 正名度義 以寓遯世之思 其旨深微] 하는 뜻을 발휘한 것이며,[41] 당
시 국시(國是)였던 춘추대의론(春秋大義論), 존주양이론(尊周攘夷論) 등 조선 성
리학의 명분론을 적용한 것이다. 이 일화는 당시 조선 선비들이 명산기를 잘 알
았고, 또 인용할 경우에도 조선적인 기준에 따라 선별, 차용할 정도로 토착화가
진행되었음을 시사한다.[42] 이와 관련하여 선비화가 조영석의 형인 조영복(趙榮
福, 1672~1728)의 유물 중에 포함되어 전하는《오악도첩》과 이만부의《좌관황
굉》(坐觀荒紘) 화첩은 시사하는 바가 적지 않다.[도4-8][43] 이 작품들은 조선의 선비
들이 중국의 명산에 대한 관심을 『삼재도회』나 명산기의 내용과 판화들을 통하
여 충족하였음을 알려준다.

　중국 출판물 가운데서는 명산도류 서적뿐 아니라 『삼재도회』를 비롯한 수
많은 삽화가 실린 서적들도 고려해야 할 것이다. 선비화가 이만부가 그린《좌
관황굉》화첩은 『삼재도회』의 지리편에서 발췌, 임모한 것이어서 중국 판화물
의 수용 양상을 구체적으로 보여주는 중요한 작품이다.[44] 『삼재도회』는 1609년

에 간행되었는데 17세기 전반에는 이미 조선에 유입된 것으로 보인다. 그런데 이 책의 서문을 쓴 사람들 중 조선에 사신으로 온 주지번(朱之蕃, 1546?~1624?)이 포함되어 있고, 또『고씨화보』를 제작한 고병(顧炳, ?~?)과 동기창(董其昌, 1555~1636)의 친구로 남종화론을 형성하는 데 기여한 진계유(陳繼儒, 1558~1639)의 글도 실려 있다. 따라서 이 책은『고씨화보』와 함께 명대 문화를 전파하는 첨병 역할을 하였다. 또 1609년에 간행된『해내기관』은 중국 명승명소의 판화와 각각의 경치에 대한 설명을 묶은 판화집으로 17세기 후반경 조선에 알려져 있었다. 이 외에 중국 절강성에 위치한 절경인 서호에 대한 조선 문인들의 동경을 배경으로『서호지』또는『서호유람지여』(西湖遊覽志餘) 같은 서적이 통용된 것으로 보인다.[45] 이 책은 이어서 나오는 인용문에서 확인되는 것처럼 무이구곡을 그릴 때 참조된『무이지』와 함께 중국의 유명한 지역에 대하여 정리한 지방지(地方志)들도 조선에서 인용된 것을 시사한다.

이 같은 배경에서 명산기류 서적이나『삼재도회』에 실린 판화풍의 요소가 엿보이는 진경산수화가 제작되기 시작하였다. 18세기 초 이만부의《좌관황굉》화첩, 1746년경에 제작된 작자 미상의《관동십경첩》,[도4-7, 도4-11, 도4-12] 18세기 말경 정수영의 〈삼일포도〉,[도4-13] 그리고 19세기 중 이의성의《해산도첩》[도4-14]과 작자 미상의《해산도권》(海山圖卷)[도4-15] 등을 비롯한 많은 작품들은『삼재도회』를 비롯한 중국 출판물에 실린 산수화풍과 관련이 있는 화풍으로 그려졌다. 그리고 마침내 19세기 말에는 〈금강산대찰전도〉(金剛山大刹全圖)[도4-16]와 같은 새로운 구성과 기법을 시도하며 한국화된 판화 금강산도도 나타났다.

중국의 출판물에 실린 판화가 진경산수화를 그릴 때 어떻게 참조되었는지는 무이구곡도를 제작하면서 쓰인 다음의 글을 통하여 미루어 짐작할 수 있다. 이 글은 그 이전까지 연속적인 구성으로 표현되던 무이도가 아홉 폭의 독립된 장면으로 분리되어 표현되는 과정과, 그 방법으로 중국 지리지와 판화를 이용한 과정을 구체적으로 증언하고 있다.

저번 겨울 박몽징(朴夢徵) 노인이 이 그림을 가지고 있다는 말을 듣고 편지를 써서 간절하게 구하였는데 오래도록 답을 받지 못하였다. 이번 가을 곽상사(郭上舍)

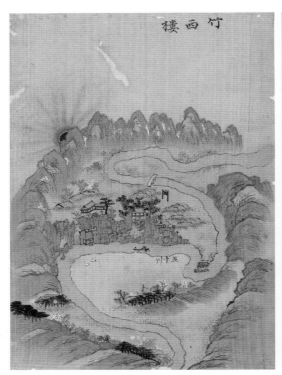

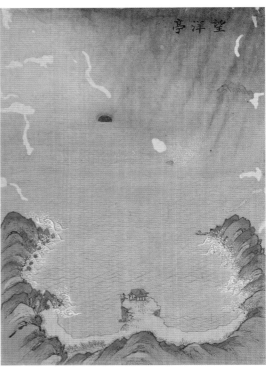

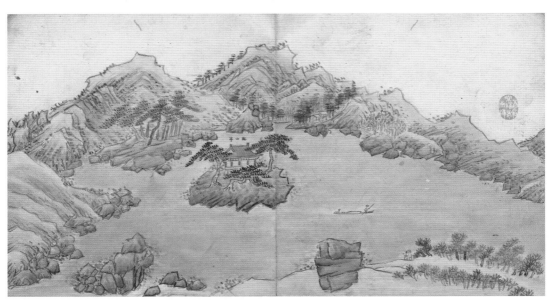

도4-11 작자 미상, <죽서루도>, 《관동십경첩》 중, 1746년, 비단에 채색, 31.5×22.5cm, 서울대학교 규장각한국학연구원 소장
도4-12 작자 미상, <망양정도>, 《관동십경첩》 중, 1746년, 비단에 채색, 31.5×22.5cm, 서울대학교 규장각한국학연구원 소장
도4-13 정수영, <삼일포도>, 《해산첩》 중, 1799년, 종이에 담채, 61.9×37.2cm, 국립중앙박물관 소장

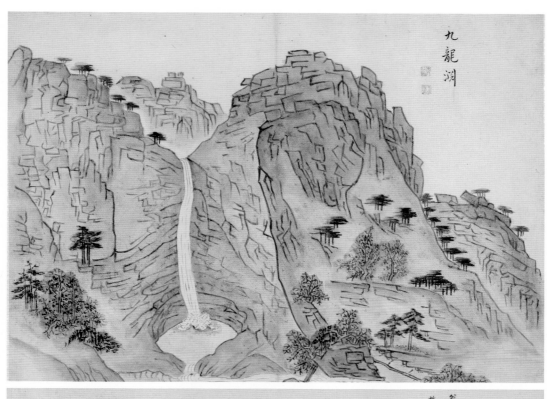

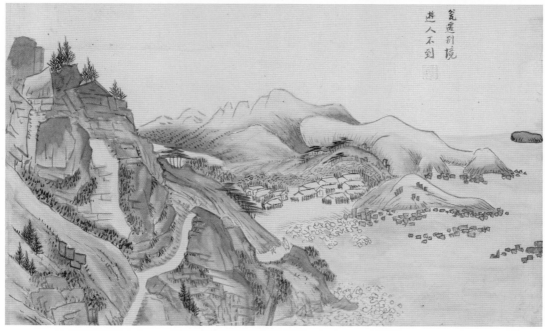

도4-14 이의성, <구룡연도>, 《해산도첩》 중, 19세기, 종이에 담채, 32.0×48.0cm, 개인 소장

도4-15 작자 미상, <옹천도>, 《해산도권》 중, 19세기, 종이에 담채, 26.7×43.8cm, 국립중앙박물관 소장

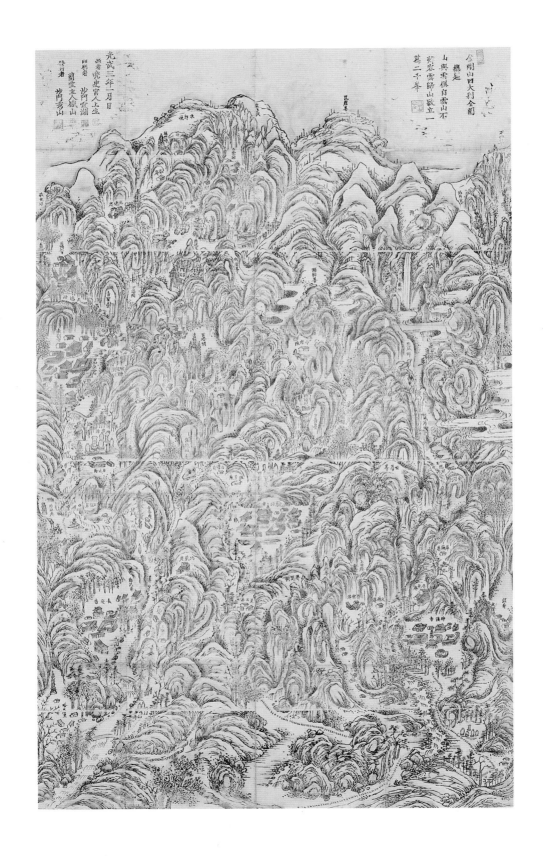

의 한 집안에 진본이 있다는 말을 전해주는 이가 있었다. 인연을 걸고 거듭 요청하니 비로소 낙재(樂齋) 우장(愚仗)이 모사한 그림과 무이지(武夷志) 한 질을 얻었다. 박 노인의 장자(障子)도 이어 도착하였다. 두 그림은 그 양식이 같지 않았다. … 이에 그림을 구곡으로 나누고 또 본지의 고증을 취하여 양월(陽月)의 무인일(戊寅日)에 시작하여 다음 달 8일에 마쳤다. 계곡과 골짜기의 기이함과 건물들의 예스러움은 한결같이 무이지 중에 실린 것을 그대로 모사하였다. 계절의 경치는 또한 열 수를 이루었다. 그러나 지의 문장이 번잡하고 잡스러워 갑자기 살펴서는 분명하지 않고, 또 그림 중의 배치는 빠지고 틀린 것이 많아 본기(本記)와 일치되지 않았다. 누차 서로 맞추어 자세히 풀어 그렸다. 아홉 폭이 완성되어 새로운 작품과 옛 작품을 비교하니 옛것은 흙산이 완만하여 기상이 온화하고, 새것은 돌의 골기(骨氣)가 층이 지고 모가 나서 양식과 세(勢)가 깎아낸 것 같았다. 전후 작품의 수법이 완만하고 긴장된 것이 다르니, 이것과 저것의 진가(眞假)를 어떤 것이 얻고 어떤 것이 잃었는지 알 수 없다. …[46]

이러한 과정을 거치면서 실경산수화를 그릴 때, 판화로 실린 명산도들은 필요에 따라 차용되었다. 중국 판화의 영향은 사의적인 진경산수화를 제작한 선비화가들의 작품들에서 자주 나타나는데, 이는 18세기 이후 중국 출판물이 새로운 문화와 정보로서 인식되고 수용된 상황과 관련이 있다. 정보와 지식에 민감하였던 선비화가들은 중국 출판물을 적극적으로 입수하고 활용하였다. 또한 영조, 정조 연간에 관판본(官版本) 판화의 제작이 늘어난 것은 판화에 대한 관심을 촉발시키는 새로운 계기가 되었을 것이다. 정조 연간 궁중 원체화(院體畵)의 특징을 대변하고 있는《화성원행도병》중 한 장면은 일관된 시점의 구사, 깊이 있는 공간 구성, 거리에 따른 경물 크기의 변화 등에서 서양화의 영향을 수용한 중국의 독립판화와 유사한 특징을 보여준다.[도3-13, 도4-17] 이러한 유형의, 독립 회화 작품처럼 제작, 유통된 중국 판화는 출판물에 수록된 판화보다 회화적인 성격이 더욱 강화되어서 조선의 화가들에게 새로운 정보와 화풍을 전달하는 대체재로

[초] 도4-16 진하축원, <금강산사대찰전도>, 목판화, 1889년, 종이에 수묵, 105.0×69.5cm, 영남대학교박물관 소장

도4-17 작자 미상, <고소창문도>, 중국 소주 판본, 1734년경, 종이에 채색판화, 108.6×55.9cm,
일본 우미모리미술관 소장

활용되었다.

3) 사의적 진경산수화의 성격과 특징 그리고 화풍

18세기 중엽경 형성된 사의적 진경산수화는 많은 선비화가들의 동참에 의하여 형성되었다. 직업화가들이 보수적인 주문자와 구매자들의 취향에 부응하기 위해서 이미 정립된 정선풍의 진경산수화를 제작하였던 것과 달리 학식이 높고 개성이 강하며 새로운 문예 경향에 민감하게 반응한 일군의 선비화가들은 18세기의 현실주의와 탈주자학적 문예 경향에 동조하면서 진경산수화를 그리는 데 참여하였다. 이들 선비화가들은 진경산수화를 그리면서도 이미 하나의 유행이자 전범이 된 정선풍의 진경산수화와 천기론적인 경향성이 아니라 그들의 독자적인 사상과 가치관, 예술관을 반영한 새로운 성격과 화풍의 진경산수화를 모색하였다. 18세기 중엽 이후 등장한 사의적 진경산수화에서는 선비화가들이 중시한 문인화적인 특징인 사의성이 부각되었고, 동시에 화풍 면에서도 정선의 진경산수화와 차별되는 다양하고 새로운 구성과 필묵법, 준법과 수지법 등의 기법, 채색 등이 구사되면서 진경산수화의 변화를 이끌었다. 사의적 진경산수화의 단계에서 형성된 화풍들을 구체적으로 살펴보면 기본적으로는 정선에 비해서 남종화법을 더욱 심도 있게 이해하고 활용하는 경향이 나타난다. 동시에 화가의 당색과 사상, 문예관, 회화관, 중국화풍에 대한 관심, 중국 회화를 수용한 매체 등 여러 요인에 따라 다채로운 화풍이 구사되었다. 이제부터 사의적 진경산수화를 제작한 대표적인 선비화가들을 유사한 경향성을 지닌 선비화가군과 직업화가군으로 분류, 고찰하면서 사의적 진경산수화의 구체적인 양상과 특징, 화풍을 정리해 보려고 한다.

① 선비화가 심사정·강세황·허필 외

현재(玄齋) 심사정은 18세기 중엽경 활동하면서 한국적 남종화풍을 정립한 선비화가로서 높은 평가를 받고 있다. 조선 후기의 그림을 말할 때 흔히 겸현(謙

玄)을 쌍벽(雙璧)으로 손꼽기도 하는데, 이 중 겸은 겸재 정선을, 현은 현재 심사정을 가리키는 만큼 심사정은 18세기 회화의 대표적인 거장으로 알려져 있다. 두 화가를 모두 잘 알고 있던 강세황은 심사정에 대하여 "호방하고 걸출하며 원기가 넘치는 것[豪邁淋漓]은 겸재에게 약간 떨어지나, 굳건하고 건장하며 우아하여 속기를 벗어난 것[徑健雅逸]은 오히려 앞지른다"고 평하였는데, 이는 각자의 특기와 장점을 날카롭게 지적한 것이다.[47]

심사정이 그린 여러 점의 진경산수화가 전해지는데, 대부분 금강산과 관동지역 그리고 한양의 명승명소를 재현한 작품들이다. 심사정은 소론계 명문가 출신의 선비이지만, 당쟁과 관련된 집안사로 인해서 과거를 보지 못한 채 관직에 나가지 못하고, 평생 선비화가로서 활동하였다.[48] 신분상 양반이고 선비이지만 실제로는 직업화가에 준하는 업을 이어간 경우이다. 이러한 선비화가들의 등장과 활약은 18세기에 형성된 탈주자학적인 사상과 문예, 회화의 유행과 관련된 현상이고, 역으로는 그러한 배경에서 예컨대 정선이나 심사정 같은 선비화가들이 계층의 벽을 넘어서 거의 직업적인 수준으로 수많은 주문에 응대하는 활동을 할 수 있었다. 학식과 높은 교양을 겸비한 선비화가들이 화단에 적극적으로 개입, 활약하면서 18세기 회화의 수준은 급격히 높아지고, 회화의 수요층과 주문도 다양화되었다.

심사정은 어린 시절 정선에게 그림을 배웠다고 전한다. 그만큼 진경산수화에 대한 이해도 일찍이 형성되었을 것이다. 심사정은 관념적, 사의적 산수화가 주된 영역이었지만, 때로는 진경산수화도 제작하였다. 현존하는 작품을 중심으로 볼 때, 심사정의 진경산수화 중 가장 많은 비중을 차지하는 것은 금강산과 그 주변 경관을 그린 작품들이다. 심사정의 진경산수화에는 그림 스승인 정선의 화풍과 관련된 요소와 심사정의 장기인 남종화법이 부각된 요소가 복합적으로 나타난다. 이러한 경향은 심사정의 금강산도류 작품에서 뚜렷이 드러나고 있다.

심사정의 금강산도는 크게 두 가지 유형으로 나누어볼 수 있다. 그 한 가지는 간송미술관 소장의 〈장안사도〉(長安寺圖)와 〈만폭동도〉(萬瀑洞圖)처럼 화면을 꽉 채운 웅건한 구도에 강하고 빠른 필치와 짙고 물기가 많은 먹을 사용한 유형으로 이 경우는 정선의 영향이 부각되고 있다.[도4-18] 두 번째 유형은 〈명경대도〉(明鏡

臺圖), 〈해암백구풍범도〉(海巖白鷗風帆圖)처럼 진경산수화이지만 마치 한 폭의 남종화를 보는 듯이 느껴지는 그림들이다.도 4-19 심사정의 개성이 드러난 이 유형의 진경산수화는 진경을 어느 정도 사실적으로 묘사, 재현하면서도 필묵법과 준법, 수지법, 담채 등에서 남종화법에서 유래된 기법을 보여주며, 동시에 아취(雅趣)와 시정(詩情)이 강조된 사의적 진경산수화이다.

〈명경대도〉에서 확인되듯이 심사정은 금강산의 경치를 그리면서 정선과는 완전히 다른 화의와 화풍을 추구하면서 사의적인 진경산수화의 토대를 잡았다. 명경대는 금강내산의 만폭동 골짜기를 따라 올라가다 만나게 되는 명소로 거대한 암벽이 우뚝 솟아 있는 절경이다. 조선 후기 금강산 여행에서 손꼽히는 명승인 명경대는 흥미롭게도 정선이 제작한 금강산과 주변 명승을 담은 진경산수화 중에서는 기록상으로도, 현존하는 작품 중에서도 그려진 적이 없다.[49] 이처럼 새로운 장소나 명승을 그림으로 재현한다는 것 자체를 이미 새로운 시도로 볼 수 있고, 또한 18세기 말엽경 정수영과 김홍도 등의 금강산도에서 명경대가 주요 경관으로 포함되었다는 점에서 심사정의 시도가 가진 의미를 확인할 수 있다. 어떠한 대상을 선정하느냐 하는 장소성의 문제는 조선 초부터 말까지 실경산수화에서 중요한 의미가 있는 요소였으므로 심사정이 명경대를 그렸다는 사실 자체가 변화의 조짐이라고 할 수 있다.

이 장면을 그리면서 심사정은 우뚝 솟은 바위 절벽으로 구성된 명경대의 역강하고 인상적인 형태를 가볍고 부드러운 윤곽선과 율동적인 필치, 담담한 선염(渲染)으로 처리하여 중량감을 부정하고 서정적인 운치를 부각시켰다. 대상을 사실적으로 묘사하는 사실성과 웅장한 경관을 만나 체험한 강렬한 흥취를 강조하는 정선의 표현 방식에서 벗어나, 경물에 대한 주관적인 경험과 내적인 관조를 부각시킨 심사정의 사의적 진경산수화는 당대의 선비들과 후대의 선비들에게 높은 평가를 받았다. 19세기 즈음에는 심사정의 금강산도에 대한 평가가 높아졌다.[50] 정선이 금강산을 많이 그렸고, 높은 명성을 누렸음에도 후대에 심사정을 더 높게 평한 것은 남종화법을 토대로 형성된 심사정의 사의적인 진경산수화가 선비들에게 높은 지지를 받았기 때문일 것이다. 심사정은 조선적인 남종화를 정립하여 후대에 많은 영향을 주었고, 또 그가 추구한 사의적인 진경산수화

도4-18　심사정, <만폭동도>, 18세기, 비단에 담채, 32.0×22.0cm, 간송미술관 소장

도4-19　심사정, <해암백구풍범도>, 18세기, 종이에 담채, 31.1×28.5cm, 개인 소장

도 화원 김유성(金有聲, 1715~?)과 김하종, 직업화가 이유신(李維新, ?~?), 중인 여항화가 최북, 선비화가 이방운 등 여러 화가들에게 참조되었다.

선비화가 강세황은 심사정에 이어 조선적인 남종화를 정착시키는 데 기여하였다.[51] 그는 관념산수화뿐 아니라 진경산수화, 풍속화, 사군자화, 사생화 등 여러 화목에 일가를 이루었고, 다양한 주제와 제재뿐 아니라 새로운 화풍을 실험한 진취적인 화가였다. 그는 진경산수화를 그리면서도 다양한 해석과 화풍을 시도하여 사의적인 진경산수화뿐 아니라 사실적인 진경산수화를 형성하는 데도 기여하였다. 그의《도산서원도》와《풍악장유첩》은 사의적인 진경산수화의 진면목을 보여주므로 이 항목에서 다루려고 한다.

강세황은 앞서 인용하였듯이 산수를 애호하였지만 풍류적인 산수유에 반대하는 입장에 있었다. 그는 당색으로는 소북인이지만 남인인 처남 유경종(柳慶種, 1714~1784)이나 성호(星湖) 이익 등과 적극 교류한 것에서 확인되듯이 남인들과 깊은 교분을 가지고 있었고, 그래서인지 서학과 서양화에 관심을 갖거나 사의적인 남종화를 적극적으로 추구하는 등 남인들의 사상과 문예관, 회화관을 공유한 부분이 적지 않다. 강세황은 1750년대, 40대에《송도기행첩》을 제작하면서 서양화법을 적극적으로 수용하여 사실적인 진경산수화를 시도하였지만 그 이전부터 노년기까지 사의적인 진경산수화도 꾸준히 제작하였다.

강세황이 1751년에 제작한《도산서원도》는 유경종의 스승인 이익이 주문하여 만들어졌다.[도2-4] 강세황이 그림 끝 부분에 적은 기록에서 확인되듯이 이 그림을 제작할 때까지 강세황은 도산서원을 방문한 적이 없었다. 그렇지만 강세황은 이미 전해지던 여러 본의 도산도 그림과 기록 등을 참조하여 작품을 완성하였다. 그리고 다음과 같이 설명하였다. 강세황은 "…선생이 그림을 그리게 하는 것은 그 사람 때문이요, 그 지역 때문이 아닌즉, 한 지역의 산수가 비슷하거나 비슷하지 아니한 것은 또 문제될 것이 없다"라고 하면서 사의적인 표현을 선택했음을 스스로 밝히고 있다.[52]

그의 도산서원도는 정선이 그린 도산서원도와 확연하게 다르지만,[도1-14] 도산서원과 주변의 경관, 공간 구성과 등장하는 소재 등에서 실경의 요건을 어느 정도 반영하였다. 그러나 작품에서 구사된 유원(幽遠)한 공간감, 풍부한 여백의 효

과, 부드럽고 여유로운 필선, 부드럽고 물기가 없는 묵법, 갈필(渴筆), 평면적인 형태감, 남종화법의 대표적인 요소인 피마준법(披麻皴法) 등 남종화에서 유래된 요소와 기법들을 적극 도입하였다. 따라서 이 작품을 보는 사람들은 진경산수화의 즉물성보다는 간결과 절제의 미학, 아취와 품격 및 서정적인 분위기를 느끼게 된다. 이러한 방식으로 강세황은 유학의 상징성이 깃든 중요한 유적이자 명소를 비현실적인, 사의적인 기념물로서 해석하고 표현해 내었다. 진경을 다루는 강세황의 사의적인 수법은 1788년, 76세 때 아들이 봉직하던 강원도 회양에 머물면서 제작한《풍악장유첩》에서도 확인된다.

강세황의 막역한 친구인 허필은 독특한 개성이 드러난 진경산수화를 제작하였다. 호암미술관 소장의 〈총석정도〉는 정선과 달리 바다에서 선유(船遊)하면서 바라다본, 새로운 시점에서 본 총석 열주(列柱)의 모습을 표현하였는데, 돌기둥들의 모습을 뭉툭한 윤곽선을 주로 사용하여 간결하게 재현하면서 입체감과 질량감을 부정하는 화풍을 시도하였다. 이러한 특징은 그의《관동팔경도병》에서도 나타나고 있다.도4-20, 도4-21 그는 여러 장면에서 전통적인 구성과 시점에서 벗어났으며, 대상의 재현에서는 필획에 의존한 간결한 표현을 선택하여 사의적인 분위기를 표현하였다. 이처럼 심사정, 강세황과 허필 등은 사의성을 강조하는 수법을 사용하여 정선의 천기론적인 진경산수화와 차별되는, 사의적인 진경산수화를 형성하면서 진경산수화를 변화시켰다.

② 선비화가 김윤겸·이인상·윤제홍 외

김윤겸과 이인상, 이윤영, 윤제홍 등 18세기 중엽 이후 활동한 노론계 선비화가들은 조선 후기 화단에 조선적인 문인화, 유화(儒畫)가 정착하는 데 기여하였다. 이들은 주로 산수화를 그렸고, 남종화법을 근간으로 한 사의산수화뿐 아니라 사의적 진경산수화를 제작하면서 일가를 이루었다. 이들은 특히 앞서가는 지식과 정보, 문화적 취향을 고수하면서 당시로서는 새로운 양식인 청나라 안휘파(安徽派) 양식과 문인화풍의 한 유형인 지두화법(指頭畫法)을 구사하는 등 원명대(元明代) 남종화를 추종하던 화단의 일반적인 조류를 넘어서 청나라에서 형성된 새로운 경향에도 관심을 두고 수용하는 선구적인 면모를 보여주었다. 이들은 모두

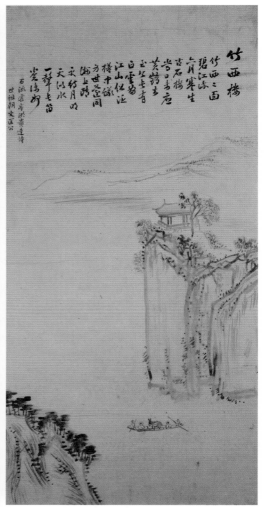

도4-20 허필, <죽서루도>, 《관동팔경도병》 중, 18세기, 종이에 담채, 85.0×42.3cm, 선문대학교박물관 소장
도4-21 허필, <망양정도>, 《관동팔경도병》 중, 18세기, 종이에 담채, 85.0×42.3cm, 선문대학교박물관 소장

관료형 사대부가 아니라 처사형 선비라는 공통점을 지니고 있어서 현실 속에서 자신의 이상과 경륜을 펼치지는 못하였지만, 독자적인 사상과 문예관을 지니고 이를 반영한 독특한 회화세계를 개척하였다.

　김윤겸은 당대의 권문세가인 안동 김씨 집안 출신으로 서화에 밝았던 김창업의 서자이다. 그는 경남 진주목에 속한 소촌(召村)의 찰방(察訪)을 역임한 것 이외에는 평생 처사로 지내며 서화를 즐겼다고 하는데, 그의 행적과 교유관계는 아직 충분하게 밝혀지지 않았다.[53] 그와 깊은 교분을 나누었던 명문가 출신의 서출인 이인상과 처사인 이윤영은 노론계 집안 출신이지만 높은 관직에 나간 적은 없고, 평생 시서화로 자오(自娛)하는 풍류적인 삶을 구가하면서 서화 분야에서 독특한 경지를 이룩하였다. 이들은 당시 유행하던 산수벽과 산수유를 부분적으로 받아들이면서 진경을 여행하고 진경산수화를 제작하였지만, 자신들이 가진 독특한 처세관과 문예관을 토대로 사의적인 진경산수화를 제작하였다.

　이인상과 이윤영은 불우한 시대를 만난 선비로 자처하면서 그 뜻을 펴지 못하는 궁한 선비의 처세로서 산수의 즐거움을 탐색하고 표현하였다. 그들은 산수 기행이 천기론적인 풍류와 산수유가 아니라 공자와 주자가 산수와 천하주유(天下周遊)를 통하여 추구한 원유(遠遊) 또는 요산요수관(樂山樂水觀)에 근거한 것임을 분명하게 밝혔다. 이처럼 18세기 중엽경 사의적인 진경산수화를 시도한 화가들은 가치관과 산수관, 회화관 등에서 정선의 세대와는 다른 지향점이 있었고, 그 결과 화풍에 있어서도 그들의 개성과 주관을 담아낸 새로운 진경산수화풍을 모색하게 되었다.

　김윤겸은 정선 이후 기행과 사경을 즐기면서 진경산수화의 맥을 이은 대표적인 선비화가이다. 현존하는 김윤겸의 진경산수화는 대부분 한양과 금강산, 영남 지역을 그린 것들이다. 그의 작품은 크게 두 가지 경향을 드러내고 있다. 하나는 금강산을 그린《봉래도권》에서 드러나듯이 정선 화풍의 영향이 비교적 많이 나타나는 것이고, 다른 하나는《영남기행첩》과 〈백악산도〉, 〈청파도〉와 같이 그 자신의 개성적인 화풍으로 표현된 것이다.[도3-1] 이 중《봉래도권》은 58세 때인 1768년에 제작된 화첩으로 본래 열두 폭이었으나 현재는 여덟 폭이 전해지고 있다.[도4-22]

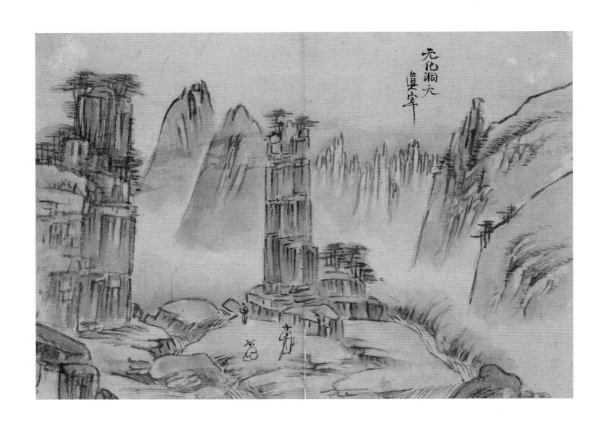

도4-22　김윤겸, <원화동천도>, 《봉래도권》 중, 1768년, 종이에 담채, 27.7×38.8cm, 국립중앙박물관 소장

김윤겸의 금강산도에는 몇 가지 특징이 나타나고 있다. 첫째는 묘길상과 보덕굴, 마하연, 내원통 등 네 장면의 새로운 경물을 다룬 점이다. 두 번째는 구도와 포치, 공간 구성 등에서 정선 화풍의 영향이 나타나는 점이다. 화면 구성에 나타나는 이러한 특징 때문에 그는 정선파 화가로 분류되어 왔다. 그러나 금강산 그림을 그릴 때 좀더 부각된 정선적인 요소가 다른 지역을 그린 작품들에서는 거의 나타나지 않으므로 금강산 그림을 근거로 그를 정선파 화가로 분류하는 것은 무리가 있다. 세 번째는 김윤겸이 남종화법을 토대로 형성된 화의(畵意)와 개성적인 필묵법, 준법, 채색법, 수지법을 사용하여 금강산의 실경을 마치 한 폭의 남종화처럼 표현한 점이다. 또한 정선이나 심사정과 달리 김윤겸의 진경산수화와 관념산수화 사이에는 화풍상 큰 간극이 존재하지 않는다. 그는 이 두 가지 전혀 다른 주제를 표현할 때 모두 남종화법을 구사하면서 사의적인 진경산수화를 형성하는 데 기여하였다.

김윤겸의 《봉래도권》에 나타나는 묘길상과 보덕굴, 마하연, 내원통 등 새로운 경물들은 당시의 금강산 여행에서 사람들이 흔히 방문하던 곳이지만, 정선의 작품에는 등장하지 않았다. 심사정의 경우에서 거론하였듯이 새로운 경물과 명소를 그리는 것은 작가의 선택이며 개성이기도 하다. 김윤겸은 정선이 관심을 두지 않았던 새로운 화제를 개발하면서 진경산수화의 외연을 확장하였고, 이후 이 장소들은 금강산을 그린 작품들에서 수용되며 애호되었다.

김윤겸의 〈장안사도〉와 〈원화동천도〉(元化洞天圖)를 정선의 〈장안사도〉와 〈만폭동도〉에 비교해 보면 김윤겸의 특징을 분명하게 확인할 수 있다.^{도4-22, 도4-23} 작품의 주요 소재와 화면 구성, 공간 개념은 유사하지만, 경물에 대한 두 화가의 접근 방식은 확실히 차이가 난다. 김윤겸은 형태를 간결하게 요약하고 적당한 안개구름층을 두어 여유를 주며, 주변의 부수적인 경물과 나무들은 과감하게 생략하여 깔끔하게 정리된 느낌을 준다. 그는 메마른 먹과 간략한 필치를 구사하며 형태를 단순화시켜 묘사하였는데, 사실적이기는 하지만 절제와 생략을 강조한 점에서 정선과 다르고, 조선 후기에 가장 선호된 중국 문인화가인 예찬의 절대준(折帶皴)을 변형시킨 준법으로 바위의 각진 형세를 표현하는 등 남종화적인 요소를 강조하였다. 그리고 먹이 섞인 푸른색으로 부드럽게 선염하여 정선이 구

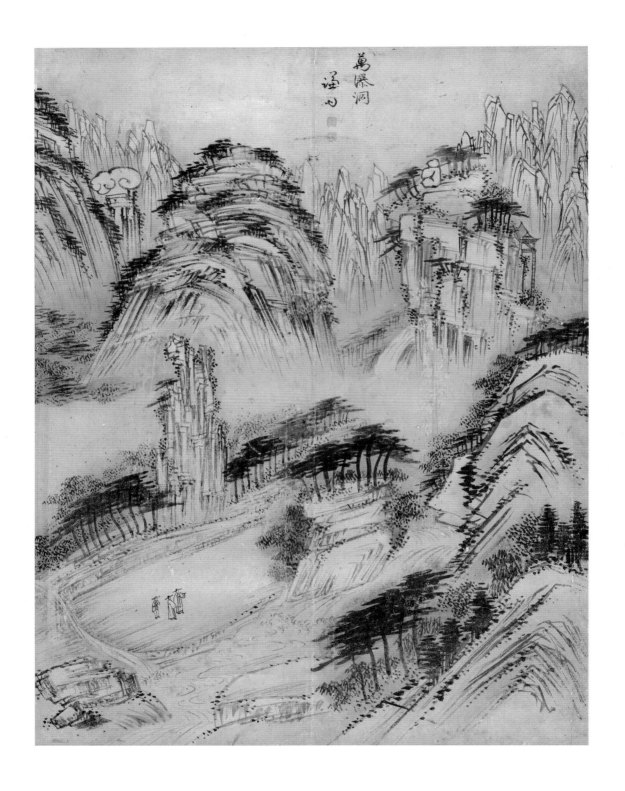

도4-23　정선, <만폭동도>, 《해악도병》 중, 18세기, 종이에 수묵, 각 폭 56.0×42.8cm, 간송미술관 소장

사한 짙고 물기가 많은 먹의 효과를 대신하고 바위의 질량감을 보완하였다. 이 담채의 효과는 특히 중국 문인화에서 즐겨 사용되던 담채의 표현을 연상시킨다. 김윤겸은 강렬한 구성과 빽빽한 공간, 표현적인 필묵으로 표현된 정선의 금강산도를 어느 정도 수용하면서도 궁극적으로는 간결한 구성과 여백의 여유로운 효과, 절제된 필과 묵, 간소한 형태와 가벼운 필치, 담채의 중시로 나타나는 문인화적인 특징인 평담(平淡)과 아취(雅趣)라는 남종화의 미학을 추구하여 정선과 구분되고 있다.

김윤겸의 《영남기행첩》은 영남 지역의 명승을 기행사경한 화첩이다. 영남 지역을 여행하고 그린 영남명승도류 회화는 기록으로만 남은 정선의 《영남첩》과 강원도 관찰사로 재직하던 소론계 사대부 김상성(金尙星, 1703~1755)이 1746년 경 주문, 제작한 《영남첩》 등에서 그 선례가 확인된다.[54] 정선의 경우 주문자가 누구인지 확인되지 않았지만, 김상성의 경우는 환력을 기념하려는 지방관의 사적인 주문에 의해서 제작된 것이다. 김윤겸은 경남 소촌의 찰방을 지냈던 만큼 영남 지역의 기행사경을 배경으로 한 영남첩의 제작이 가능하였을 것이다. 아쉽게도 이 작품의 제작이 타인의 주문에 의한 것인지 화가 자신의 환력의 기록인지는 확인되지 않았지만, 영남명승도 제작의 전통과 사례를 확인할 수 있는 중요한 작품이다. 지방관에 의한 영남명승도의 주문과 제작 사례는 19세기 말엽 경 제작된 규장각 소장의 《영남명승도》(嶺南名勝圖) 병풍에서도 확인되므로, 영남명승도 제작의 관습이 이어진 것을 알 수 있다.[55]

김윤겸의 《영남기행첩》은 동래(부산), 안의, 함양, 합천, 산청, 거창 등 영남의 여러 곳에 위치한 14곳의 주요한 경관과 명소들을 다루고 있지만 그 구성과 기법, 분위기는 김윤겸 특유의 진경산수화가 형성되었음을 보여준다. 이 화첩 중 〈영가대도〉(永嘉臺圖)는 대각선을 따라 드러나는 깊이 있는 공간감, 탁 트인 구도, 간결하고 가벼운 필치, 평면적인 산의 표현, 선염을 중시한 준법의 구사, 맑은 색채 등 사의적 진경산수화의 경지를 대변하고 있다.도4-24 단순과 절제, 우미함을 강조하여 문기(文氣)를 느끼게 하는 김윤겸의 이 같은 수법은 남종화법에서 유래한 것이며, 중국에서 수입된 청(淸)대의 산수 양식인 안휘파 양식을 참조했을 가능성도 엿보인다. 새로운 사조와 정보에 민감하였던 선비화가 김윤겸이 구사

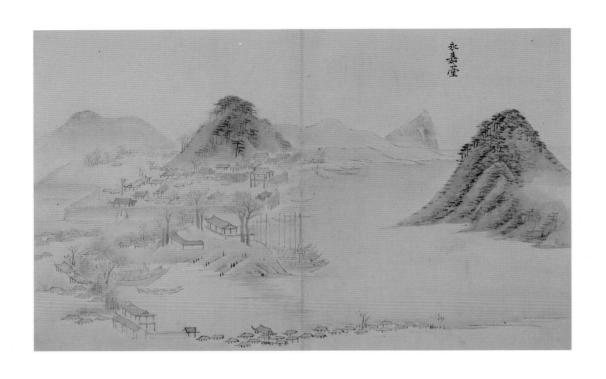

도4-24 김윤겸, <영가대도>, 《영남기행첩》 중, 18세기, 보물, 종이에 담채, 28.6×37.1cm, 동아대학교 석당박물관 소장

한 이 같은 요소는 이인상과 이윤영의 작품에서도 나타나면서 18세기 중엽경 사의적인 진경산수화가 정착되었음을 시사한다.

이인상과 이윤영은 노론계 선비로 평생 처사적인 삶을 영위하면서 시서화로 낙을 삼았다. 앞서 인용하였듯이 이들은 산수 기행과 품평을 즐기고 『명산기』를 애독하였으며, 산수에 관한 글을 짓고 그림을 그리는 것을 즐겼다. 이들은 단호(丹壺) 그룹의 일원으로서 화이론과 명분론에 입각하여 존명배청(尊明排淸) 사상을 수호하려는 시대관과, 시대를 만나지 못한 선비로서의 처세관을 고수하였다.[56] 따라서 산수를 즐기는 것과 산수를 표현하는 것 이면에는 정선 계열의 천기론적 풍류 의식과는 다른, 성리학적 명분에 충실하고자 하는 보수적인 의식이 있었던 것으로 보인다. 이들은 시대적, 정치적 현실과 일정한 거리를 유지하면서 자신들의 주거 공간인 능호관(凌壺館), 담화재(澹華齋), 산천재(山天齋) 등과 단양의 구담(龜潭), 옥순봉 등지에 모여서 강학(講學)과 시작(詩作), 서화 창작을 함께 펼쳐나갔으며, 서화 및 골동품을 감상·비평하고, 화훼 취향을 서로 공유하였다.[57] 이들이 독특한 화풍을 구사한 것은 단순한 취향의 반영이라기보다는 그들의 가치관과 예술관을 회화적으로 드러내는 방편이었다고 볼 수 있다. 이들이 사의적인 남종화법을 구사하고, 관념산수화를 즐겨 그린 것도 선비 의식과 문인화적 지향을 표상한 선택이었을 것이다. 이들은 진경산수화에만 전념하지는 않았고, 오히려 그들이 익숙하게 구사한 남종화법을 진경을 그리는 데 적용하였다.

이인상의 〈구룡연도〉(九龍淵圖)는 그 대표적인 경우이다.도2-2 구룡폭은 금강 외산의 대표적인 명승으로서 이곳을 그린 정선의 작품이 전해지고 있지만, 이인상의 〈구룡연도〉는 사의적 진경산수화의 지향점과 특징을 분명하게 보여준다. 거대한 암반으로 이루어진 구룡폭과 암반 사이로 폭포처럼 흘러내리는 세찬 물줄기는 예리한 윤곽선과 가벼운 필치, 먹색을 배제한 백묘(白描)화법으로 재현되면서 압도적인 인상을 자아내는 중량감과 사실감을 잃고 있다. 이처럼 개성이 강한 구룡연도는 이인상 이전에도 이후에도 없다는 점에서 이 작품을 통해서 이인상이 추구한 진경산수화의 개성적인 경지를 확인할 수 있다.

이 작품에 기록된 이인상의 글은 화가의 의도를 간명하게 전달하고 있다.

정사년(1737) 가을 삼청동의 임 어르신을 모시고 구룡연을 본 이후 십오 년 만에 삼가 이 그림을 그려 바친다. 닳아빠진 붓과 담묵으로 뼈[骨]를 그리되 살[肉]을 그리지 않았고 채색과 먹의 윤택함을 베풀지 않았다. 게을러서가 아니라 마음으로 느낀 바[心會]를 그려낸 것이다. 이인상이 다시 절합니다.

丁巳秋陪三淸任丈 觀茅九龍淵後十五年 謹寫此幅以獻 而以乃禿筆淡煤 寫骨而不寫肉 色澤無施 非散慢也 在心會 李麟祥再拜[58]

이인상은 이 작품이 임씨 어르신[任丈]을 위해 그린 것이고, 15년 전에 다녀온 구룡폭을 '심회'(心會)로 그려낸 것이라 하였다. 심회란 곧 사의(寫意)를 의미한다. 즉, 이인상은 오래전에 방문했던 곳을 기억하여 그렸고, 사실적인 재현이나 인상적인 표현에는 관심이 없으며, 뜻을 담아 그리는 사의를 추구했다고 한 것이다.

이 작품에 나타나는 특징인 평면적인 효과와 간결한 묘사, 날카로운 선묘, 절제된 묵은 기암절벽으로 유명한 중국의 황산(黃山)을 주로 그리면서 한족(漢族) 특유의 심상(心象)을 담아낸 청대(淸代)에 형성된 안휘파의 화풍을 연상시킨다. 만주족 치하의 한족 화가들은 나라를 잃은 시대적인 고난과 이를 극복하고자 하는 의지를 독특한 회화 양식을 통하여 표출하였다.[59] 황산의 실경을 그리면서 비현실적인 사의성을 극단적으로 추구한 것도 존명배청 사상을 고수하면서 청나라의 번영을 부정하였던 이인상의 시대관 및 가치관과 상통하는 면이 있다.

이인상의 작품에 나타나는 특징은 역시 같은 단호 그룹의 일원으로 평생 막역하게 교류한 이윤영의 〈화적연도〉(禾積淵圖)에서도 발견된다.^{도4-25} 경기도 포천에 있는 영평팔경(永平八景) 중 한 곳인 화적연은 못 가운데 볏가리 모양으로 솟은 화강암석이 있는 명소인데, 정선도 이곳의 진경을 그린 적이 있다. 이윤영은 정선과 유사한 구도를 취하였지만 화강암으로 이루어진 화적연은 이인상의 구룡폭과 마찬가지로 질량감을 잃고 윤곽선으로 간결하게 묘사되어 있다.

사의적인 진경산수화는 19세기까지도 이어져갔다. 그중 노론 계열의 선비화가로 기행과 사경을 즐기고, 사의적인 문인화를 즐겨 그린 학산(鶴山) 윤제홍은 조선적인 문인화와 진경산수화를 제작하였다. 그는 당대 예원의 총수인 자하(紫

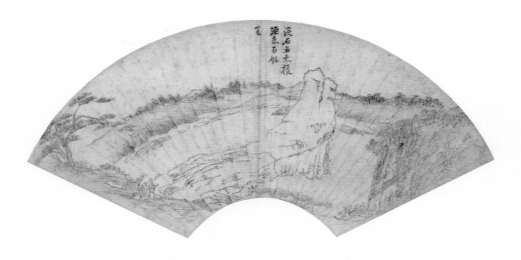

霞) 신위(申緯, 1769~1845?)가 "청풍 부사[淸風守] 학산 윤제홍의 산수와 영춘
현감[永春守] 기원(綺園) 유한지(兪漢芝, 1760~1834)의 전예서(篆隷書)는 당대의
으뜸"이라고 하였듯이 19세기 전반경 선비화가로서 걸출한 역량을 인정받고
있었다.[60] 시서화에 능통하였던 윤제홍은 이인상을 특히 존경하였고, 정선과 심
사정, 조영석, 이인상의 영향을 수용하면서도 궁극적으로는 강렬한 개성이 발휘
된 회화 세계를 일구어내었다. 진경산수화에 있어서는 사실적인 재현에는 관심
이 거의 없고, 오로지 문인화적인 사의성이 부각된 독자적인 풍격(風格)을 이루
었다.

　　1812년에 제작된《학산묵희첩》에 실린 진경산수화와 제발문, 자유로운 서체
는 윤제홍의 예술적인 개성과 사의적인 진경산수화의 면목을 전해준다.도4-26 이
작품은 제목 그대로 선비화가가 구사한 여기(餘技)적 묵희의 특징을 그대로 보
여주며, <화적연도>와 같은 장면에서는 정선이나 이윤영과는 전혀 다른 개성을
확인할 수 있다. 이 같은 비사실적, 비현실적인 재현과 투박하면서도 표현적인
필치, 먹에 의한 선염 기법, 평면적인 효과, 가끔 사용한 지두화법 등은 윤제홍이
추구한 회화의 목표가 사의적인 문인화, 남종화의 구현에 있었음을 시사한다.

　　윤제홍은 60세 되던 해인 1823년 충청도 청풍의 부사로 부임하였다. 그는 이

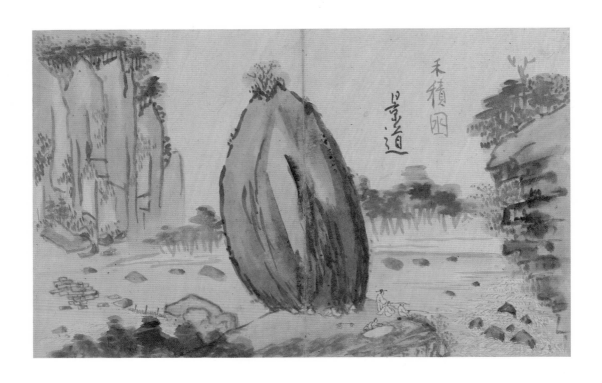

도4-26　윤제홍, <화적연도>, 《학산묵희첩》 중, 19세기, 종이에 수묵, 26.2×41.4cm, 국립중앙박물관 소장

때 옥순봉을 자주 방문하였다고 하는데, 1833년에 제작한 〈옥순봉도〉는 이인상의 〈옥순봉도〉를 보고 방작(倣作)한 작품으로 사의적 진경산수화의 특징을 잘 보여준다.^{도4-27} 이 그림에 윤제홍이 기록한 화제를 통해서 진경과 다른 모습의 옥순봉도를 제작한 연유를 알 수 있다.

내가 늘 옥순봉 아래에서 노닐 때마다	余每遊玉筍峯下
절벽 아래 정자가 없는 것을 몹시 안타까워했는데	切恨壁底無茅亭
근래에 찾아가서 얻은 이인상의 화첩을 보니	近日得訪李凌壺帖
곧 이 그림이 빼어나서 내 한을 씻어 주는구나.	卽此本倘條予洗限乎

윤제홍의 〈옥순봉도〉에는 그가 옥순봉을 방문하였을 당시에는 없었던 물가의 높은 정자가 그려져 있다. 노론계 선배이자 사군산수를 사랑하여 그곳에 머물고, 승경을 그리곤 하였던 이인상이 제작한 옥순봉도를 참조하여 자신이 바라는 경치대로 그린 사의적 진경산수화이기 때문이다. 제재 및 소재도 그러하지만 윤제홍은 지두화법을 구사하여 어눌하고 불규칙한 선묘로 경물의 특징을 대강 잡아내어 비사실적으로 그렸다. 정자 건너편에 보이는 폭포는 물기 많은 담묵으로 바림하여 그렸지만 전체적으로 먹의 효과보다는 지두법의 필치가 돋보이는 작품이다.

이제까지 살펴보았듯이 18세기 중엽 이후의 진경산수화는 정선의 영향이 이어지는 동시에 개성이 강한 선비화가들이 산수와 경물에 대한 새로운 해석을 제기하면서 문인화적인 화의와 남종화적인 화풍을 모색하는 역동적인 현장이었다. 명승으로의 기행, 특히 금강산과 관동 지역으로의 여행은 점점 유행하였고 그 과정에서 당색과 학맥을 넘어서서 많은 선비들이 기행과 사경을 즐기게 되었다. 그러나 대표적인 선비화가들은 자신들만의 시대관과 산수관, 예술관을 분명하게 천명하면서 산수유에 동참하거나 또는 산수유를 거부하였고, 각자의 선택에 따라 진경산수화를 제작하였다. 이러한 배경은 화풍에 있어서도 이전 대가의 화풍을 맹목적으로 따르는 것이 아니라 독자적인 기준과 취향을 반영하는 새로운 화풍을 모색하는 것으로 나타났다. 사의적인 진경산수화가 조선적인 남

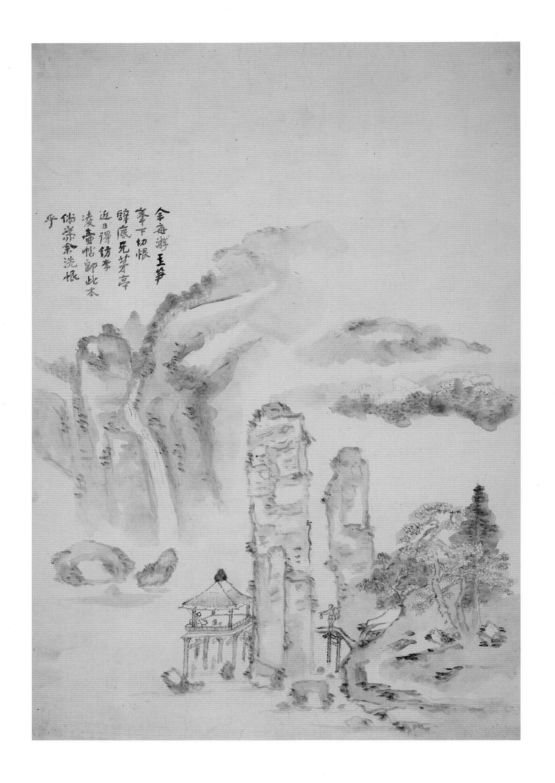

도4-27 윤제홍, <옥순봉도>, 《지두산수도》 중, 1833년, 종이에 수묵, 67.3×45.4cm, 개인 소장

종화를 대표하는 선비화가들에 의하여 제기된 것도 어쩌면 당연한 일이었다.

③ 선비화가 정수영·이방운·이의성 외

18세기 말에서 19세기 초엽경 사의적인 진경산수화는 정수영과 이의성, 이방운 등 여러 선비화가들에 의하여 구사되면서 진경산수화의 한 유형으로 정립되었다. 특히 이 시기의 사의적인 진경산수화 중에는 중국 판화와 연관된 요소들이 많아서 눈길을 끈다. 17세기 이후 꾸준히 지속된 중국 화보의 영향을 넘어서, 지리지(地理誌)나 명산도가 실린 중국 출판물의 판화가 진경산수화의 변화를 초래하였다는 점에서 의미가 깊다.

이러한 경향을 대표하는 지우재(之又齋) 정수영은 가계와 처사로서의 행적, 기행과 사경에의 헌신, 그 결과 정립한 독특한 진경산수화풍 등 모든 면에서 사의적인 진경산수화의 성격과 특징을 대변하고 있다.[61] 대대로 지도와 지리지를 제작했던 실학자 집안에서 태어난 정수영은 그의 집안이 정권에서 밀려난 근기 남인에 속하였기 때문인지 평생 과거나 관직에 뜻을 두지 않았다. 그의 증조부인 정상기(鄭尙驥, 1678~1752)는 최초로 백리척(百里尺) 지도를 만든 인물이다. 정상기는 이익과도 가까이 지내며 실학이 정립되는 데 기여하였고, 정상기의 지도학과 지도 제작은 차남인 항령(恒齡), 손자인 원림(元霖), 후손인 수상(遂常)에게 이어졌다. 정수영 자신도 지도를 그리는 일에 관여하였으며, 지리학자 집안의 가통을 이어서인지 전국 각지를 여행하고 지도와 기행사경도를 제작하는 데 심취하였다. 그는 강세황과 심사정, 이익 집안과도 혈연 또는 교분으로 연결되어 있고, 대개 남인계 인사들과 교류하였다. 이 같은 배경은 정선의 화풍에서 벗어나 독자적인 진경산수화를 모색한 이유를 이해하는 한 가지 근거가 될 수 있다. 즉 정수영의 기행과 사경은 천기론적인 동기에서 유발된 것이 아니고, 집안의 지도학과 지리학에 대한 경도, 또는 독자적인 산수관과 예술관에서 유래한 것이라 볼 수 있다.

《한임강명승도권》, 1799년의 《해산첩》, 1806년의 〈천일대망금강도〉(天一臺望金剛圖), 1810년의 《금강전도권》(金剛全圖卷) 등 그의 대표적인 기행사경도들은 시서화 합벽(合璧)의 형식을 갖추고 있어서 시서화에 능통한 그의 역량을 드

러내고 있다. 정수영은 진경산수화와 함께 남종화법으로 표현된 많은 관념산수화를 제작하였다. 그의 관념산수화들을 통하여 정수영이『고씨화보』와『개자원화전』(芥子園畵傳),『당시화보』등의 중국 화보를 주된 모본(模本)으로 삼아 남종화풍을 배우고 정립한 것을 알 수 있다. 그리고 때로는『삼재도회』나『명산기』등 중국에서 수입된 판화가 실린 서적들을 참조한 것으로 보이며, 그래서인지 판화에서 유래된 기법들을 사용하면서 독자적인 화풍을 정립한 것이 확인되고 있다.

그의 개성적인 진경산수화의 특징과 화풍이 잘 나타나는 대표작 중 하나인《해산첩》에서 정수영은 이전의 대가들과는 다른 새로운 시점과 구성, 불규칙한 굵기의 투박한 필치, 짧게 끊어지는 반복적인 선묘, 각진 형태의 암석 표현, 선염 효과의 적극적인 활용 등 여러 가지 점에서 참신한 화풍을 구사하였다.도4-13 정수영의 필치와 선묘의 특징은 특히 중국의 판화에서 유래된 것으로 보이며, 사의적인 진경산수화에서 판화의 특징이 뚜렷하게 부각되는 전조를 보여준다는 점에서 중요하다.

정수영이 1806년 그린 〈천일대망금강도〉는 어느 날 도성 동편 낙산(駱山) 즈음에 살던 지인을 방문하였을 때 금강산 여행을 추억하던 지인의 요청으로 기억에 의존하여 초본도 없이 즉흥적으로 그린 작품이다.[62] 정수영은 1799년에 제작한《해산첩》에도 같은 화제를 그린 적이 있으므로 그러한 경험과 근거를 토대로 그렸을 것이지만, 역시 기억에 의존한다는 것은 사실보다는 사의를 선택한 방식이라고 할 수 있다. 두 작품에는 화면 아래쪽에 천일대(天一臺)가 나타나고 그곳에서 보이는 금강산 만이천봉과 비로봉, 소향로봉, 대향로봉 등이 부각되어 보이는 공통점이 있다. 그러나 1806년 작품 속의 봉우리들은 다소 과장된 형태와 더욱 느긋한 필치 등으로 정수영의 개성과 사의적 진경산수화의 특징을 대변하고 있다. 1806년의 〈천일대망금강도〉와 유사한 화풍을 보여주는 〈옥류동도〉(玉流洞圖)를 통해서 다시 한번 정수영이 노년기에 구사한 사의적 진경산수화의 모습을 확인할 수 있다.도4-28 〈옥류동도〉는 금강외산에 위치한 명승을 그린 작품으로, 진경의 생생한 재현보다는 즉흥적 감흥을 담아낸 스케치풍의 표현을 구사하면서 주관적, 사의적 특징을 부각시키고 있다.

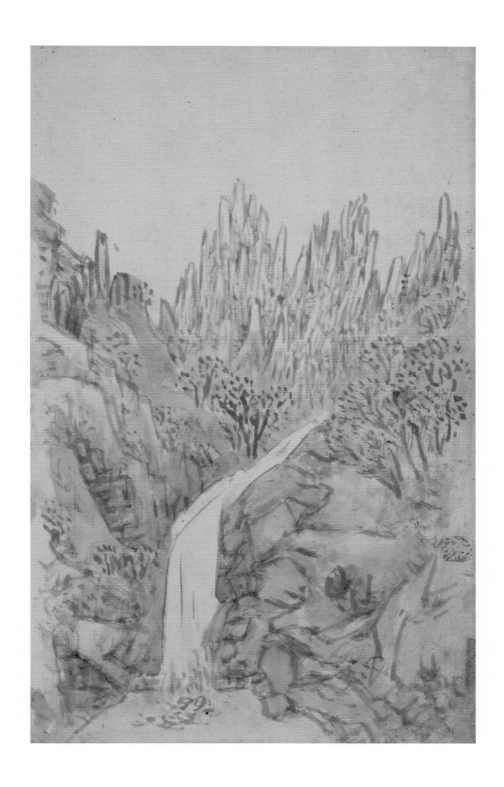

도4-28 정수영, <옥류동도>, 18세기, 종이에 담채, 28.2×17.4㎝, 서울역사박물관 소장

판화와 실경산수화가 결합된 양상을 잘 보여주는 작품 중 작자 미상으로 전하는 작품들이 적지 않다. 그중 규장각 소장의《관동십경첩》은 그 제작 경위와 관여한 인사들, 제작 시기가 밝혀진 귀중한 자료이다.도4-7, 도4-11, 도4-12 이 화첩에는 관동 지역에 있는 열 곳의 명승과 각 장면을 주제로 읊은 시가 실려 있다.[63] 이 화첩은 소론계 인사로 강원도 관찰사로 재직하던 김상성이 1746년 여행하였던 명승지를 지방의 화사(畵師)를 시켜 그리게 한 뒤 여러 지인들에게 각 장면에 해당하는 제시(題詩)를 쓰게 하여 꾸민 것이다. 화첩의 제작에 관련된 선비들은 대개 경화세족 소론계 인사들로 이 작품은 환력을 기념하여 제작된 사적인 기념물이라는 점에서 진경산수화 제작의 배경을 알려주는 중요한 의미가 있다. 이 화첩이 제작될 즈음 한양에서는 정선이 한창 주가를 올리고 있었고, 그의 화풍은 이미 잘 알려진 것이었다. 김상성도 그러한 신조류를 잘 알고 있었을 것이다. 그러나 이 화첩의 화가는 전혀 다른 화풍을 구사하였다.

관동팔경에서 파생된 관동십경이란 경물 자체는 오랜 전통을 가진 것이었다. 고려시대 이후 그려지고 읊어지며 유명해진 각 경물은 이 화첩에서는 풍수적인 개념을 토대로 한 구성으로 재현되었다. 이름 모를 화가는 명승을 시각적으로 충실하게 재현한 것이 아니라 잘 알려진 각 지역의 지세(地勢)와 지리적 특징을 이상적인 풍수의 조건을 가진 곳인 양 도식화했다. 따라서 각 화면의 구성은 전래된 관습과 자연관을 반영하여 이루어진 것으로 보인다. 풍수적인 구성과 소재의 구사는 정선도 가끔 사용한 표현법이다. 그러나 경물을 묘사하기 위하여 구사된 필선과 준법, 수지법 등은 정선과 다른 면모를 드러내고 있다. 미상의 작가는 굵기가 일정하지 않은 윤곽선, 짧게 끊기는 반복적인 필치를 구사하면서 조선 중기에 유행한 짧고 구불구불한 선으로 표현된 일종의 단선점준(短線點皴)을 사용하였는데, 중국 판화의 영향이 배어 있는 것으로 보인다. 이 작품의 이 같은 표현 기법은 다른 실경산수화들과는 다르고, 굳이 찾는다면 한시각의〈칠보산도〉같은 작품과 비교할 수 있다.도4-5 환언하면《관동십경첩》은 17세기에 정립된 판화풍의 실경산수화풍과 전통적인 풍수 개념, 관념적인 산수화풍이 결합된 사의적인 진경산수화라고 할 수 있다.

정수영과《관동십경첩》의 경우에서 확인되는 판화풍의 표현은 19세기 초엽

IV. 진경산수화의 유형과 변천

경 선비화가 이의성에 의하여 세련되게 구사되었다. 이의성의《해산도첩》은 모두 20면으로 이루어진 화첩으로 외금강산과 관동 지역의 여러 명승을 담았다.[64] 이의성은 이 작품에서 김홍도의 금강산 그림에서 나타나는 구성과 기법을 일부 사용하였지만 훨씬 단순한 형태와 시원한 여백의 효과를 강조하며 변화시켰고, 정수영의 필치와 색감의 영향을 보여주며, 간결함과 절제의 미학을 추구하는 남종화적인 화의를 담아내어 사의적인 진경산수화를 이어간화가로 분류될 수 있다.

도4-29 <화악>, 『명산승개기』 중, 1695년, 중국 판화, 한국학중앙연구원 장서각 소장

　이 화첩 중의 〈구룡연도〉에서 잘 드러나듯이 이의성이 화강암의 석벽(石壁)을 묘사하려는 관심을 완전히 포기한 것은 아니지만 그보다는 새로운 표현 방식을 추구한 것이 훨씬 돋보인다.[도4-14] 겹겹이 포개지고 갈라진 화강암의 형세는 대상을 분해하듯이 그려내었고, 각각의 형태는 날카롭게 꺾이는 뭉툭한 필선들로 표현되었다. 경물은 평면화되어 무게와 양감(量感)을 잃고 있지만 동시에 독립적인 필획과 담백한 선염의 미적인 효과가 부각되었다. 이 같은 표현 양식은 김윤겸, 이인상, 정수영 같은 선비화가들의 진경산수화에서 그 전례를 찾을 수 있다. 그리고 무엇보다 이 독특한 화풍의 근거로는 중국 판화의 영향을 고려할 수 있다.[도4-29] 이의성은 서로 다른 근원을 가진 화풍들을 융화시켜 개성적인 화풍을 만들어냈고, 19세기 초엽경 새롭게 강화된 사의적인 경향에 부응하면서 사의적 진경산수화의 흐름을 이어갔다.

　19세기에 들어와 제작된 작자 미상의 여러 작품들을 살펴보면 19세기 진경산수화에서 일어난 변화를 확인할 수 있다. 작자 미상의《해산도권》은 내외 금강산과 관동 지역의 명승을 70면이 넘는 장면으로 나누어 담은 대작이다.[도4-15]

전체적인 구성과 소재, 화법이 김홍도로 전칭되는 작품들이나 김하종, 이의성의 해산도들과 비슷한 경향을 보이고 있다. 또한 평면적인 형태, 독립적인 필획, 질박하고 생동감이 느껴지는 필치, 밝고 시원한 선염 효과 등 여러 가지 요소들이 혼재되어 나타나고 있다. 이 같은 시도는 일종의 절충적인 경향을 추구한 것으로 분류될 수도 있지만, 무엇보다도 눈에 띄는 특징이 판화에서 유래된 수법과 연관되어 있고 남종화적인 분위기가 나타나고 있어서 사의적인 진경산수화로 분류할 수 있다. 이처럼 18세기 말 이후 판화풍의 수법을 구사하면서 사의적인 경향을 추구한 일군의 작품들이 등장하면서 사의적 진경산수화의 또 다른 면모를 대변하였다.

4) 나가면서

조선 후기의 진경산수화는 오랜 시간 동안 많은 작가들에 의해 다양한 유형으로 변화하면서 전통회화를 대표하는 한 분야로 정립되었다. 이 글에서는 진경산수화에 대한 연구나 관심이 겸재 정선을 중심으로 진행됨으로써 초래된 여러 문제점들을 극복하려는 문제의식을 가지고 사의적 진경산수화라는 개념을 제시하였고, 이를 형성하는 데 기여한 여러 화가들과 그들의 작품에 표현된 다양한 주제 의식, 가치관과 예술관, 이를 반영한 개성적인 화풍을 정리하여 보았다.

　사의적 진경산수화는 18세기 중엽경에 형성된 진경산수화의 한 가지 유형이다. 사의적 진경산수화는 실재하는 진경을 그리되 사실적인 재현을 중시하지 않고, 경물에 대한 화가의 주관적인 인식과 해석을 사의적인 남종화풍으로 표현하는 경향을 가리킨다. 이것은 18세기 전반경에 정립된 정선의 천기론적 진경산수화와 뚜렷하게 구별되는 경향으로서 선비로서의 자의식과 시대와 사회에 대한 인식, 이를 반영한 새로운 주제 의식, 조선적인 문인화, 유화를 지향하려는 의지, 이를 담아내는 도구로서 남종화법의 중시 등을 보여주면서 진경산수화의 성격과 화풍, 회화사적 의의를 일신하였다는 점에서 주목된다.

　18세기 전반경 정선과 주변 선비들은 기이하고 인상적인 진경(眞境)을 실제

로 찾아가 답사하고, 그 현장의 모습을 실감 나게 표현하는 것, 답경모진 혹은 천경기실을 중시하였다. 이 같은 방법론은 그 이전까지 유행하였던 의고적인 관념산수화풍에 반기를 들며 현실적인 실존 세계에 관심을 두고, 이를 표현하기 위한 사실적이고 개성적인 화풍을 제시하였다는 점에서 큰 의미가 있다. 그리고 그 현실적인 경물들을 만나기 위한 방법론으로 탐승(探勝)과 산수유를 선호하였는데, 경화세족 사대부 선비들을 중심으로 유행한 금강산과 관동 지역을 비롯한, 전국의 명승을 찾아가는 산수유는 지나치게 풍류적인 성향을 드러내는 것으로 비판받기도 하였다.

18세기 중엽경 시작되어 19세기 전반경까지 이어진 사의적인 진경산수화는 여러 선비화가들에 의하여 형성되었다. 이들은 처사형 선비이거나 그다지 높지 않은 관직에 머물렀던 인사들로서 대부분 평생 동안 산수를 깊이 애호하는 삶을 살았다. 그러나 그들은 천기론적인 인식을 가지고 탐승과 산수유를 즐겼다기보다는 공자의 요산요수관이나 주자의 무이구곡 경영에 나타난 도학적인 산수관을 지향하였다. 경화세족 출신인 이들 선비화가들은 남종화법을 적극적으로 구사하면서 조선적인 선비그림인 유화가 형성되는 데 기여하였고, 기행과 사경을 하고 진경산수화를 그릴 때에도 경물에 대한 개성적인 인식과 해석을 반영한 사의적인 남종화법을 적용하였다. 선비화가들이 추구한 첨예한 유학관과 현실 인식, 이를 반영하기 위한 의도적인 화풍의 선택은 진경산수화의 다양성을 확보하는 기초가 되었다.

심사정과 강세황, 허필은 서로 교분을 나누었던 소론, 소북, 남인 출신의 선비화가들로 모두 진경산수화보다는 사의적인 산수화에 더 많은 관심을 가지고 있었지만, 때로는 타인들의 주문에 의하여 기행사경도를 그리거나 혹은 생활 주변의 평범한 경관을 그리기도 하였다. 이들은 간결한 구성과 여유로운 여백, 부드러운 필치와 담묵, 단순하고 평면적인 형태, 화보풍의 준법과 수지법, 맑은 담채를 구사하면서 선비다운 담백한 아취와 시정(詩情)을 표현하였다.

이에 비하여 김윤겸과 이인상, 이윤영 등 노론 계열 선비화가들은 명문가 출신이지만 서출이라는 신분적 제한 때문에 미관말직에 종사하거나 처사형 선비로서 살아가며 시서화로 자오하였다. 이들 또한 산수화를 즐겨 그렸지만 진경산

수화보다는 사의적인 남종화를 주로 구사하였다. 성리학의 본연에 충실한 보수적인 입장을 가졌던 이들은 독자적인 시대관과 처세관을 공유하면서 진경을 그릴 때에도 정선 계통의 진경산수화와 다른, 개성적인 해석과 화풍을 시도하였다. 이들은 개성을 강조하며 서로 다른 화풍을 추구하였지만, 대체적으로 예리하거나 서예적인 필치, 절제된 묵법, 갈필, 간결하고 추상적인 형태, 질량감이 부정된 경물 표현, 독자적인 준법과 수지법, 수채화처럼 맑은 담채 등의 특징을 드러내면서 사의적인 진경산수화의 형성에 기여하였다.

18세기 말 이후에는 중국에서 유입된 각종 출판물과 화보의 영향이 사의적인 진경산수화에 수용되었다. 남인 지도학자 출신의 선비화가 정수영은 경물과 실제에 대해 사실적인 관찰과 경험을 중시하는 태도를 지니고 있었지만, 진경산수화를 그릴 때 시각적 사실성보다 사의적인 표현을 애호하는 독특한 입장을 드러내었다. 그는 투박하면서도 표현적인 필치, 추상적이고 평면적인 형태, 채도 높은 담채의 구사, 묵법의 최소화 등의 요소를 제시하면서 사의적인 진경산수화의 계보를 이었다. 그가 구사한 필치와 평면적인 형태 등은 판화에서 유래된 기법으로 보인다. 19세기 초엽경 활동한 선비화가 이의성은 간결하게 정리된 형태와 필묘, 평면적인 형태감, 맑고 그윽한 채색 효과 등 문인적인 취향이 잘 반영된, 개성화된 진경산수화를 이루었다. 그는 각진 형태를 구축하여 암석의 질감과 형태를 평면화시켜 표현하였는데, 이는 판화풍 표현을 수용한 것이다. 이외에도 판화에서 유래한 기법을 좀더 도식화하여 구사한 많은 무명 작가들의 작품이 전해지고 있어서 18세기 말 이후 이 같은 경향이 하나의 흐름으로 유행했음을 알 수 있다.

선비화가 윤제홍이 보여준 사의적인 진경산수화 또한 주목된다. 19세기 전반경 사의성이 선호된 화단의 풍조에 따라 사의적인 진경산수화가 더욱 강화되기도 하였지만 윤제홍은 추상화된 경물의 모습, 투박한 필법과 강렬한 묵법, 개성적이고 추상적인 준법과 수지법, 지두화법 등을 구사하면서 진경산수화의 사의성을 더욱 강화하였다. 이로써 사의적인 진경산수화는 특히 개성을 강조하는 선비화가들의 선호와 기여에 힘입어 진경산수화의 주요한 유형으로 이어져갔다.

3

사실적寫實的 진경산수화
: 새로운 시각 인식과 시각적 사실성의 추구[65]

조선 후기에 일어난 중요한 변화 중의 하나로 시각적 관찰과 사실적 재현에 입각한 사실주의의 유행을 들 수 있다. 이러한 변화의 이면에는 여러 가지 요인이 작용하였지만, 그중 가장 주목되는 요소는 새로운 시각 인식과 이를 토대로 한 시각적 사실성의 추구 및 이를 구현하기 위한 수단으로서 서양식 투시도법의 수용 문제이다. 우리나라의 회화가 외래적인 자극을 적극적으로, 그러나 분명히 선택적으로 수용하면서 변천된 것은 잘 알려진 사실이다. 그중에서 서양 문물과의 접촉으로 초래된 서양화법의 실험과 선택적 수용은 현재의 시점에서 관심사가 될 만한 여러 요건을 갖추고 있다. 서양화법이 도래한 과정, 당시의 사회적·사상적·예술적 여건, 이를 배경으로 나타난 회화상의 변화 등에 대한 고찰은 전통회화의 성격과 특징을 이해하는 데 도움이 될 뿐 아니라 현재 일어나고 있는 외래 사조와의 접촉과 수용 방식의 문제를 이해하는 데에도 시사하는 바가 적지 않다.

　이 글에서는 이러한 문제의식을 가지고 조선 후기에 일어난 시각 문화에 대

한 새로운 관심과 이를 반영한 서양화법의 수용이 진경산수화에 어떠한 변화를 유발하였는가 하는 문제를 다루어보려고 한다.[66] 그간 이 문제에 대한 여러 연구가 있었다.[67] 이 글에서는 새롭게 발굴된 작품을 비롯한 여러 진경산수화 작품들을 중심으로 좀더 실증적인 고찰을 시도하려고 한다.[68] 또한 화풍의 변화를 초래한 전반적인 정황을 제시하는 데 그치지 않고 구체적으로 당시 정치사회적 여건의 변화와 새로운 사상 및 문화의 대두가 회화의 주문과 후원에 어떠한 영향을 주었고, 마침내는 화풍을 변화시켰는가 하는 문제를 정리해 보겠다.

이제까지 서양화풍이란 용어는 매우 포괄적으로 사용되어 왔다. 즉, 어떠한 성격 및 화법의 화풍을 구체적으로 규정하는 용어라기보다는 한국과 중국에서 그려진 전통회화의 화풍에 대비되는 개념으로서 서양에서 그려진 회화의 화풍을 막연하게 지칭한 것이다. 이러한 용어가 전반적인 정황을 설명하는 데 요긴한 개념을 제공한 것은 분명하지만, 조선 후기에 수용된 서양화풍의 구체적인 양상과 성격, 특징을 규정하기에는 아쉬운 부분이 있다. 조선 후기의 서양화풍은 청나라에 수입된 것이 이차적으로 수용되었고, 한정된 조건과 경로를 거쳐 조선에 도래했다. 따라서 그 화풍에 대한 인식 및 서양화풍의 수용 방식, 그로 인해 형성된 새로운 화법은 당시의 사회적 상황을 전제로 형성된 특수한 결과물이었다.

사회적 여건과 회화 작품에 반영된 구체적인 면모를 감안해 보면 조선 후기에 수용된 서양화풍 중 가장 중시된 부분은 선투시도법이었음을 알 수 있다. 수리과학적(數理科學的)인 방법론을 토대로 형성된 서양의 투시도법은 서양 문물의 여러 요소 가운데 가장 관심을 끌었던 과학기술과 연관된 것으로서 높이 평가되었고, 그 결과 우리나라에 적극적으로 수용될 수 있었다. 서양의 투시도법은 서양에서도 건물의 구조와 풍경을 재현할 때 그 특성이 잘 발휘되었는데, 우리나라의 경우에도 비슷한 양상이 나타났다.

진경산수화 가운데 수용된 서양화법의 영향은 겸재 정선으로부터 확인할 수 있다.[69] 그러나 정선은 빠르게 서양화법을 수용한 특수한 경우이고, 일반적으로는 18세기 중엽 이후 서양의 시각 인식과 이를 토대로 형성된 투시도법이 주요한 영향을 미쳤다. 초상화나 영모화에서는 이미 18세기 전반경에 사실성을 높

이기 위한 방안으로 서양화법이 수용되었는데, 그와 비교해 본다면 시차가 있는 셈이다. 이러한 시차가 생긴 이유와 그것이 의미하는 바는 조선 후기의 사상적·문화적 특수성, 문예 사조에 대한 각계각층의 다양한 반응과 관계가 있다. 이 글에서는 조선 후기에 서양 투시도법이 수용된 배경과 과정, 진경산수화에 반영된 투시도법의 특징과 양상, 구체적인 표현 기법, 진경산수화의 변모 과정을 여러 작품을 통하여 구체적으로 살펴보면서 조선 후기 회화사의 한 단면을 정리해 보려고 한다.

1) 조선 후기 서학西學의 도입

조선이 서양 문물을 접촉한 것은 17세기 초엽경이다. 중국을 통하여 간접적으로 수입된 서양 문물은 새로운 문화적 충격으로서 진취적인 지식인들의 관심을 끌었고, 이들은 제한적이나마 한역(漢譯)된 서학서(西學書)들과 서양 기물(器物)들을 연구하면서 천문과 책력, 농정(農政)과 수리, 측량에 적용하는 하나의 학문을 정립하기에 이르렀다. 이러한 학문을 '서학'이라고 불렀는데, 처음에는 주로 서양의 과학기술에 대한 관심, 즉 기적(器的) 차원에서 시작된 서학이 차츰 그 사상적, 종교적 차원인 서교(西敎), 즉 이적(理的) 차원으로까지 진전되었다.[70]

　　서학은 서양 문물의 도입과 수용 과정에 따라 세 단계로 구분되고 있다.[71] 제1단계는 접촉재래기인 17세기 초에서 18세기 전반, 제2단계는 검토연구기로 18세기 중엽, 제3단계는 실천수난기로 1784년 이후 반세기라고 보았다. 현재로서는 회화 분야에서 서양화풍의 영향이 확인되는 것은 대개 17세기 말, 18세기 초엽경부터이다. 따라서 이 세 단계의 분류를 미술사에 그대로 적용하기는 어려울 것으로 보이지만, 한편 서양 문물에 대한 사회 일반의 반응이 미술에 어느 정도 영향을 준 것은 부인하기 어렵다.

　　필자는 서양 문물이 수용, 전개된 전반적인 상황을 참고로 하되 그에 대한 인식과 반응이 회화까지 연결되는 과정을 설명하기 위하여 서양 문물의 도입 단계를 세 개념으로 다시 나누어 정리하여 보았다. 이 개념들은 시대적 추이에 따

라 설정된 것이지만 항상 순차적으로 존재한 것은 아니고 때로는 같은 시대에 병존하기도 하였다. 이 개념들은 사회 각계각층의 인물들이 사상과 학풍, 문예관, 신분에 따라 선택적으로 수용한 서양 문물의 양상을 설명하기에 적합할 것이고, 특히 그렇게 다양한 반응이 회화적인 표현에 어떻게 반영되었는지를 해명하는 데 도움이 될 것이다.

① 과학기술 문물에 대한 탐구와 실용

과학기술 문물에 대한 탐구와 실용이란 서학의 기적(器的) 측면에 대한 관심에서 시작된 서양 문물의 선택적 수용 양상을 설명하는 개념이다.[72] 서양 문물의 접촉과 수용은 처음부터 청나라에 수입된 유럽 문명을 전제로 한 것이었다. 청구문명(淸歐文明)으로 지칭되는 이러한 서양 문명은 서양 예수회(Jesuit)의 선교사들에 의하여 전교(傳敎)와 학문이 혼효된 상태로 도입되었다. 그것은 중국 문명에 영합할 수 있도록 조절된 서양 문명이었고, 가톨릭 전도에 유리하게 선택된 한역(漢譯) 과학 문명이었다. 결과적으로는 중국이 서양 문명을 본질적으로 소화하여 근대적인 발전을 가져오는 데는 오히려 장애가 된 것으로 평가되었다. 이러한 청구문명을 받아들일 때 조선에서는 그 수용의 목적과 주체, 시대에 따라 다른 인식과 반응을 나타내게 되었다.

조선이 서양 문물을 접촉한 가장 중요한 경로는 중국 사행(使行)이었다. 사행이란 우선적으로는 국가의 관료들이 공식적인 임무를 수행하는 과정이고, 그 과정에서 접하게 된 서양 문물은 국가의 통치적 차원에서 유익한 자원으로 활용되곤 하였다. 서양 문물을 접한 초기에는 종교적 측면과 과학기술적 측면이 모두 전래되었지만, 차차로 주로 과학기술적인 측면에 한하여 관심을 기울이게 되었다. 이는 역법과 그의 기초가 되는 천문(天文), 측량 관측 기기의 연구가 농본주의 국가에서는 국가 경영의 초석이었기 때문이다. 따라서 많은 관료 학인들이 천문역상지설과 측량추험지법, 농정수리지기를 연구하게 되었고, 1653년(효종 4)에는 중국에 거주하던 아담 샬(Adam Schall, 湯若望, 1591~1666)에 의해 연구, 추진된 시헌력을 받아들여 시행하였다. 1708년(숙종 34)에는 일찍이 도입되어 있던 마테오 리치의 《곤여만국전도》(坤輿萬國全圖), 아담 샬의 〈천도남북극〉(天

圖南北極) 양폭(兩幅)이 모작(模作)되기도 하였다. 18세기 전반 영조 연간에는 남인 지리학자인 정상기가 서양 지도의 원리를 연구하여 백리척 지도를 제작하였는데, 이는 최초의 일정한 척도로 된 지도였다. 조정에서는 이를 토대로 국가적인 차원에서 《해동지도》(海東地圖)를 제작하기도 하였다. 이러한 배경에서 18세기 초 즈음에는 르네상스 과학을 주축으로 한 서양의 천문관과 자연과학의 우월성이 시인되기에 이르렀다.[73]

18세기 초엽에는 중국 연경(北京의 별칭)에 간 사행원들이 예수회가 지은 성당인 천주당(天主堂)을 방문하여 서양의 과학 기기와 세계 지도, 서양화를 보고 감명을 받거나 때로는 서양화를 사 가지고 돌아와 장식하는 일들이 있었다. 1732년 중국 사행에 관한 공식 기록을 수록한 『동문휘고』(同文彙考) 중 특별한 사건을 보고한 「사신별단」(使臣別單)에 천주당과 서양화법에 대하여 언급된 글이 있다. 이 글의 요점은 서양화법이 매우 특이하여 여러 가지 것들이 화려하게 장식되었으며 누대와 성곽 등을 그린 계화(界畵)에는 능각(稜角)이 있고, 사람과 물체의 형상이 살아 움직이는 것 같다는 것이었다.[74] 이 기록은 공적인 서류였으므로 사적인 기록과 달리 조정의 차원에서 관심을 가졌다는 데 의미가 있다.

이 당시 서양은 바로크, 로코코 미술이 성한 시대였고, 조선인들이 보았던 서양화는 르네상스에 정립된 투시도법을 근간으로 한 그림들이었을 것이다. 처음에 서양화에 대한 관심은 흥미 이상의 것이 아니었으나 차츰 그 화법이 기하학과 과학적 근거를 가지고 형성된 것을 알게 되면서 좀더 구체적인 관심을 기울이게 되었다.

17세기 초 이후 조정을 중심으로 이루어진 서양 문물에 대한 수용 및 연구는 국가 경영을 위한 방편으로 꾸준히 추진되었다. 그러나 필요에 따라 부분적으로 수용하였을 뿐 서양 학술과 자연과학의 전체적인 흐름과 논리를 이해한 것이 아니었기 때문에 궁극적으로는 편파적인 이해를 초래하였고, 마침내 서양 문명 전체에 대한 전면적인 이해나 수용이 불가능하게 되는 한계를 드러내었다. 더구나 서양 문물이 예수회 선교사들에 의해 선교의 방편으로 이용되었기 때문에 특히 우리나라에서 과학기술은 곧 서교(西敎)라는 등식이 성립하게 되었고, 이에 따라 정부 차원에서 서교에 대한 박해가 시작된 이후에는 서양의 학술과 과

학 또한 배척되었다.

② 현실 개혁의 대안

현실 개혁의 대안이란 재야의 학인들이 연구한 서양 문물의 성격과 특징을 가리키는 개념이다. 이러한 관점을 대표하는 인물들은 공재 윤두서와 성호 이익, 다산(茶山) 정약용(丁若鏞, 1762~1836) 등 기호남인 학자들이다. 이들은 국가를 통치하는 입장에 있지 않았으나, 국가와 사회의 경영에 대한 열의를 가진 선비들로서 말단적 정체성(停滯性)을 노정한 성리학에 대한 반발과 대안의 하나로 서양 문물을 연구하였다. 이들은 현실과 학풍을 개혁하기 위한 방법론으로서 육경고문(六經古文)과 근본유학(根本儒學)으로의 회귀를 주장하였고 한편으로는 현실과 관련된 다양한 학문을 두루 섭렵하는 박학(博學)을 추구하였다. 그 과정에서 한역된 각종 서학서들과 서양 기물들을 접한 뒤 깊이 연구하게 되었다.

이익은 한역 서학서 중 30여 종을 탐독하며 서양의 학술과 종교, 과학과 기술을 다방면으로 연구하여 학문적인 인식을 심화시키고 조선 서학의 토대를 마련하였다.[75] 그는 경세치용(經世致用)을 위한 학문에 몰두한 학자답게 천문과 역산(曆算)에 관심을 가지고 산술법과 천문, 역법, 관개(灌漑) 수리(水利) 기술, 의학 등을 연구하며 세계 인문지리 지식과 자연 현실에 대해 새로운 인식을 제기하였다. 관료 학인들에 비하여 비교적 자유로운 입장에 있었던 재야 학자들은 서양 문물의 실용적 측면뿐 아니라 윤리적, 종교적 측면에 관해서도 관심을 기울였다. 이들은 관료 학인들보다 한 걸음 더 나아가 과학 지식을 토대로 천원지방(天圓地方)에 근거한 유교적 우주관을 타파하고 새로운 우주관과 만방균시(萬邦均是)의 세계관, 객관적 자연관을 추구할 수 있었다.

실생활에 소용되는 합리적 실용 과학을 중시한 기호남인 학파의 학자들은 예술에서도 실용성을 중시하고 객관성을 강조하였다.[76] 그 결과 회화에서도 초상화와 풍속화, 영모화와 사생화, 지도 등 실제적인 대상을 묘사하고 실용성을 가진 화목들을 중시하였고, 그 조형의 방법론으로 관찰과 형사를 중시하였다. 이익은 "정신이 나타나 있더라도 모양이 닮지 않으면 어찌 같다고 할 수 있겠으며 광채가 있다 해도 다른 물건처럼 되었다면 어찌 이 물건이라고 할 수 있겠는

가"라고 하면서 사실적 묘사를 강조한 형사론(形似論)을 제기하였다.[77] 이것은 형사는 전신(傳神)을 위한 조건이며 작품의 궁극적인 목표는 전신에 있다고 여겨온 종래의 전신론(傳神論)을 부정하는 새로운 견해였다. 그러나 이익은 산수화가 실용의 방편이 될 수는 없다고 여기며 산수화를 비판하였고, 18세기 전반경 대두된 진경산수화에 관심을 표명하지 않았다. 따라서 이들이 자연을 사변적이고 규범적인 존재로 보는 데서 벗어나 객관적인 순수 존재로 인식하는 새로운 자연관을 제시하였다 하더라도,[78] 그러한 자연관과 가치관이 미술 사조로서 발현되는 데에는 시간이 필요하였다. 한편 서양 문물에 대하여 지대한 관심을 가졌던 이들이 서양화에 대하여도 진일보한 관심을 표명하였음은 윤두서와 정선, 이익, 강세황, 정철조(鄭喆祚, 1730~1781), 정약용 등이 남긴 작품과 기록을 통하여 확인할 수 있다.

③ 과학적 지식의 교양화

18세기 말엽경 서학은 일종의 풍기(風氣)로 인식될 정도로 보편적인 관심의 대상이 되었다. 서학에 대한 열기는 관료 학인들이나 기호남인 학파에 국한된 것이 아니라 사회 전반에 퍼진 교양화된 성향이 되었다.[79] 북학파로 불리는 홍대용(洪大容, 1731~1783), 박지원(朴趾源, 1737~1805), 박제가(朴齊家, 1750~1805) 등은 젊어서부터 서양의 과학과 기술에 대한 연구를 시도하였는데, 이들의 서학에 대한 관심은 주로 기적(器的) 측면에 국한되어 현실 개혁의 실용적 방안을 추구하는 것이었다.[80]

18세기 이후 널리 알려진 세계 지도, 천문과 역법, 자연과학과 수리 등은 화이론적인 세계관, 음양오행에 기초한 관념적 자연관에 의문을 제기하게 하였다. 홍대용은 연행(燕行) 이전에 이미 서양 과학의 원리를 응용하여 혼천의(渾天儀)를 제작하고, 자명종을 동원하여 천문과 시간을 관측, 연구하였고, 지구 자전설(自轉說)을 주장할 만큼 과학과 수학에 정통하였다. 그는 35세로 북경에 갔을 때에도 천주당의 방문을 가장 중요한 목적의 하나로 삼으며 서양 과학기술의 입수에 노력하였다.

북학론자들의 천문에 관한 인식은 일월성수(日月星宿)가 역상(曆象)의 계법

(計法)에만 아니라 지구(地球), 지전(地轉) 등 근대적 우주 체계의 원리에까지 미친 점에서 한 걸음 나간 것이었다. 홍대용은 음양오행으로 천문 현상을 설명하는 것을 거부하였다. 음양은 태양빛의 옅고 짙음에 의한 것이지 천지 사이에 음양의 이기(二氣)가 따로 있는 것이 아니라고 하였고, 이어 서학의 사행설(四行說)을 기반으로 자연 현상을 설명하였다. 이러한 이론은 정약용에 의하여도 제기되었다. 그는 음양은 태양빛의 존재 여부에 따른 차이일 뿐 본래 없는 것이며, 오행이 만물을 생성할 수는 없다고 하였다. 결국 정약용은 서학의 사행설을 역(易)의 사정괘론(四正卦論)의 유교적 바탕 위에 수용하여 새로운 자연 철학의 기점으로 삼았다. 이들의 실험 정신을 통하여 세계와 자연을 보는 새로운 관점이 심화되었다.

이러한 배경에서 자연을 객관적이고 관찰 가능한 대상으로 인식하는 역학(曆學)화, 수학화된 자연관이 대두되었다.[81] 그리고 회화 방면에서는 현실 속에 실재하는 자연 경관을 그릴 때 일정한 시점을 토대로 한 관찰과 분석을 중시하고, 사실적 묘사와 시각적 사실성을 강조하는 서양 투시도법을 수용한 표현이 등장하게 되었다.

2) 시각적 사실성의 추구

오랜 기간에 걸쳐 다양한 동기와 주체에 의하여 수용된 서양 문물에 대한 관심은 마침내 회화에도 영향을 미치게 되었다. 서양 문물을 관심 있게 살펴본 사행원들은 연경에 가면 서양의 문물을 관찰하기 위해 네 곳의 천주당을 방문하였고, 천주당에 그려진 각종 서양 회화를 관찰하게 되었다.[82] 또한 각종 경로를 통하여 구득한 서화를 귀국할 때 가져와 집 안에 장식하였을 정도로 차츰 서양화에 대한 인식이 높아졌다. 하지만 서양 문물 전반에 대한 것과 마찬가지로 처음부터 서양화의 화법을 이해하거나 그 화법의 저변에 내재된 회화관 및 사상을 이해한 것은 아니었을 수도 있다. 서양화에 대한 이해와 평가는 시간이 흐름에 따라 진전되었는데, 이러한 과정을 이익과 홍대용의 다음과 같은 설명을 통해서

추측할 수 있다.

홍대용보다 이른 시기에 활동한 이익은 다음과 같이 기록하였다.

최근에 연경에 사신 간 자는 대부분 서양화를 사다가 마루 위에 걸어 놓게 된다. 먼저 한쪽 눈을 감고 한쪽 눈으로 오래 주시하여야만 전각과 궁원[궁의 담장]이 모두 그대로 우뚝하게 보인다. … 요즈음 마테오 리치[利瑪竇]가 지은 『기하원본』을 보니 거기에 "그림을 그리는 방법은 눈으로 보는 데 있다. 원근의 바르고 기운 것[正邪]과 고하(高下)의 차이를 관조하여야만 물체의 모습을 그대로 그릴 수 있고, 작은 것은 크게 보이게, 가까운 것은 멀리 보이게, 둥근 것은 구형으로 보이게, 그리고 사람의 모습은 입체적으로, 그리고 건물은 명암이 있게 그리게 된다"라고 하였는데 … "크게 보이고 멀리 보이도록 해야 한다"는 따위는 무슨 방법으로 할지 알지 못하겠다.[83]

이익이 서양화를 그리는 방법을 인용하면서 거론한 마테오 리치의 『기하원본』은 수리(數理)에 관한 책이었으며 그 서문에 투시도법의 원리가 거론되어 있다.[84] 이는 투시도법이 근본적으로 산술을 토대로 정립된 화법이었기 때문이다. 이익은 투시도법의 출발점이 눈, 곧 시각으로 보는 것이라는 점과 구체적으로 보는 방법에 대해서 『기하원본』의 내용을 인용하면서 설명하였다. 그러나 이익은 화가가 아니므로 그러한 기법을 정확히 이해하지 못하였다. 한편 이익보다 선배이며 비슷한 학풍을 추구한 윤두서의 경우에는 기록으로 확인되지는 않지만 현존하는 작품들을 통해서 서양화에 대한 이해가 깊었음을 알 수 있는데, 〈주례병거지도〉(周禮兵車之圖)와 〈석류매지도〉(石榴梅枝圖)를 통해 투시도법과 서양화법에 대한 이해를 확인할 수 있다.도4-30, 도4-31 [85] 선비화가로서 회화에 대하여 깊은 연구와 실천을 병행했던 윤두서와 달리 이익은 그림에 정통하지 못하였기 때문에 투시도법에 대한 이해가 서툴렀을 것이다.

홍대용은 1765년에 연행하였는데 서양화를 보고 비교적 정확하게 분석하였다. 그가 연경의 남(南)천주당을 방문하여 그 안에 장식된 벽화, 여러 종류의 성화(聖畵)를 보면서 가장 놀라워한 것은 진짜처럼 생동하는 듯이 보인다는 점이

도4-30 윤두서, <주례병거지도>, 《윤씨가보》 중, 18세기 초, 보물, 종이에 채색, 25.1×37.8cm, 해남윤씨 녹우당 윤성철 소장

도4-31　윤두서, <석류매지도>, 《윤씨가보》 중, 18세기 초, 보물, 종이에 수묵, 31.0×24.9cm, 해남윤씨 녹우당 윤성철 소장

었다. 이러한 광경에 대하여 홍대용은 다음과 같이 기술하였다.

… 유, 포 두 사람은 남당(南堂)에 살고 있는데 수학에 특히 뛰어나고 궁실 기용 등이 사당(四堂) 중 제일이므로 우리나라 사람들이 늘 내왕하는 곳이라 한다. … 출입문으로 들어가니 객당의 넓이가 6간쯤 되는데 바닥은 벽돌을 깔았다. 동쪽 벽에는 하늘의 별들이 그려져 있고 서쪽에는 세계 지도가 그려져 있었다. … 문에 들어가니 두 사람은 아직 나오지 않았다. 양쪽 벽화를 보니 누각과 인물들이 모두 실물처럼 보였다. 누각은 속이 비어 있는데 들어가고 내밀고 한 것이 서로 섞여 있고 사람은 마치 살아 움직이는 것 같다. 먼 곳의 형세에 한결같이 기교가 있어 시내와 골짜기의 보였다 숨었다 하는 장면, 연기와 구름이 일어났다 사라졌다 하는 광경, 먼 하늘의 세계에 이르기까지 그대로의 빛깔을 보여주고 있다. 넋 잃고 보는 사이 그것이 그림인 것을 잊고 만다. 서양화의 교묘함이 그 착상의 뛰어남에만 있는 것이 아니고 그것의 재단, 분할, 비례 등 방법이 모두 산술에서 나왔기 때문이란 것은 들은 바 있다. …[86]

홍대용이 기술한 위의 내용으로 보면 인물과 풍경이 등장하는 그림을 보았을 것이다. 주목되는 사실은 그가 이러한 그림에서 그 구상의 특이함만을 인정한 것이 아니라 사실감을 가능하게 했던 구체적인 기법을 지적한 것이다. 그는 그 방법이 "재단, 분할, 비례" 등 산술적인 방법에 입각한 것임을 전해 들었다고 하였다. 그가 어떠한 경로로 이 말을 전해 들었는지는 알 수 없지만 서양화의 사실성을 달성하기 위한 수리적 방법에 대한 견해는 그즈음 일반적으로 잘 알려져 있었다. 위에 인용된 부분 바로 다음에는 천주여상(天主女像) 즉, 성모 마리아 상에 대한 기록이 나오는데 이 경우에는 그 화법에 대해 구체적으로 언급하지 않았다. 즉, 홍대용은 관심이 있었던 과학적 개념과 기술을 응용한 풍경화는 자세히 관찰, 언급하고 그렇지 않았던 종교적인 성화는 가볍게 기술하였다.

홍대용과 비슷한 시기에 활동한 강세황은 1757년에 제작한 《송도기행첩》에서 서양화법을 다양하게 시도하였다. 그는 특히 실재하는 경치를 강조하는 '진경'(眞景)이란 용어를 애용하면서 조선 후기의 실경산수화, 즉 진경산수화에 새

로운 차원을 연 것으로 평가된다.[87] 강세황은 76세 때인 1788년에 정조의 어명으로 영동 일대를 사경하였던 김응환, 김홍도와 함께 금강산을 방문하여 그 경관을 그렸는데, 이때 '눈으로 보이는 것을 그린다'는 점을 강조하면서 시각에 대한 의식과 이해를 드러내었다.[88]

강세황과 비슷한 시기에 활동한 선비 이규상은 서양화법의 특징을 다음과 같이 지적하였다.

김홍도는 … 도화서에 잠시 모습을 드러내더니 지금은 현감이 되었다. … 당시 도화서의 그림은 바야흐로 서양 나라의 사면척량화법을 모방하기 시작하였다. (이 방법으로) 그림을 완성하고 나서 한쪽 눈을 가리고 보면 모든 물건들이 가지런히 세워져 있게 된다. 세상에서는 이를 가리켜 책가화(冊架畵)라고 한다.[89]

앞서 이익과 홍대용, 강세황, 이규상이 기록하였듯이 한쪽 눈을 가리고 본다는 것은 시각을 활용한다는 것이고, 이는 서양화의 여러 경향 중 특히 투시도법을 의식한 방식이다. 서양의 투시도법은 일정한 빛과 시점, 시간을 전제로 한 화법으로 선적(線的) 투시법, 대기원근법, 색채의 조절 등 몇 가지 표현 방식을 통하여 완성되는 화풍을 가리킨다. 서양식 투시도법은 여러 가지 화제에 적용될수 있지만, 특히 경물을 담는 풍경화나 건물을 그릴 때 그 특징이 잘 나타나곤 하였다.

정약용은 사진기의 원리를 이용하여 사물을 관찰, 표현할 것을 주장하면서 "형상이 실물 그대로 비친 영상은 가는 털까지 확실하여 고개지(顧愷之, 345~406 추정), 육탐미(陸探微, ?~?)의 솜씨로도 능히 다 해낼 수 없는 천하의 기관(奇觀)으로 이제 한 오라기라도 틀림없는 진형(眞形)을 그리려면 이것 외에 더 좋은 방법이 있겠는가"라고 하였다.[90] 홍대용이 인용한 보는 방식은 카메라 옵스큐라(camera obscura)의 기법을 활용한 사진기의 원리로서 사실상 투시도법의 원리와 같기 때문에 이는 투시도법의 우수성을 인정하고, 시각을 이용하여 관찰하고 사실적으로 묘사하는 것이 중요하다는 점을 강조한 견해이다.

조선 후기에 서양화풍이 높게 평가된 것은 무엇보다도 사실적인 표현 때문

이었고, 그 원리에 대한 관심은 대개 눈으로 본다는 것, 좀더 구체적으로는 투시도법에 대한 평가로 귀결되곤 하였다. 그것은 아마도 투시도법이, 전통 과학보다 우월한 것으로 인식된 서양의 과학적, 산술적 원리를 토대로 형성되었기 때문일 것이다. 궁중에서는 이 같은 특성을 높이 평가하여 그러한 표현을 요긴한 화제에 적용하는 것을 허용하게 되었고, 서양의 자연과학과 산술, 인문지리의 영향으로 새로운 우주관과 세계관, 자연관을 의식하고 새로운 가치를 담는 예술을 추구하는 과정에서 투시도법을 수용하게 되었다.

3) 서양 투시도법의 성격 및 기법

① 개념 및 표현 기법

서양의 투시도법은 선투시도법이라고 불리기도 하는데, 이것은 평면 위에 입체적인 공간을 재현하는 체계이다. 투시도법은 서양 과학에서 오랫동안 관심사가 되어온 분야로서 시각의 법칙을 연구하는 광학(光學)과 관련이 있고, 광학은 고대 그리스와 로마, 중세를 거치는 동안 꾸준히 성행한 자연과학이었다. 그러나 회화적인 체계로서의 투시도법은 15세기 초 즈음 르네상스 시대에 새로운 과학과 수학적 이론을 토대로 '창안'된 방법이다.[91] 1435년 레온 바티스타 알베르티(Leon Battista Alberti, 1404~1472)가 기하학적인 방법을 동원하여 평면 위에 시각적으로 깊은 공간을 창출하는 데 성공한 이후 투시도법에 대한 이해는 서양 회화를 일신하는 계기가 되었다. 알베르티는 부분적으로 고대와 중세의 지도 제작자들과 항해가들이 사용한 방법을 참작하였을 것으로 여겨진다.

투시도법은 평면적인 화면 위에 통일된, 수학적으로 정확한 시각적 착각을 재현하는 복합적인 체계이며, 양감(量感)과 깊이, 인물과 대상의 적확한 포치로 이루어진다. 통일된 빛의 방향을 토대로 삼아 형성된 투시도법은 다음과 같은 4가지 요소로 완성되었다. 그것들은 1. 소실점과 원근에 따른 크기의 축소로 나타나는 선투시법, 2. 공간의 분할, 3. 대기원근법, 4. 고전적인 색채 이론이다.[92]

공간을 표현하는 데 매우 합리적이고 수학적인 체계인 투시도법은 두 가지

중요한 전제를 가지고 있다. 첫째는 하나의 고정된 시점에서 본다는 것이고, 둘째는 인간의 망막에 반영된 상을 보는 것이란 점이다. 따라서 르네상스의 투시법은 보이는 것을 모두 모방할 수 있는 듯이 보이지만 평면적인 화면 위에 실제와 똑같은 시야를 재현할 수는 없었다. 사실 재현된 모든 것은 주관적인 광경일 뿐이다.[93]

르네상스의 투시도법, 특히 선투시도법은 서양에서 수학과 일관된 객관성에 대한 열풍을 일으켰고, 자연은 본질적으로 수학적이라는 플라톤적인 신념을 유발시켰으며, 따라서 수학적 투시도법은 자연의 진정한 원리를 포용하는 것으로 인식되었다. 투시도법의 이러한 특성은 르네상스 시대의 이성에 대한 추구에 매우 적합하였으므로 화가들은 투시도법을 구사함으로써 '객관적 진리'를 추구한다고 여겼다.[94] 그러나 투시도법이란 발견되기를 기다린 하나의 진리가 아니라 사회적 선례와 가정을 전제로 나타난 하나의 규약이며 창안된 양식이었다.[95]

에르빈 파노프스키(Erwin Panofsky, 1892~1968)는 투시도법을 단순한 화법으로 인식하는 데 그치지 않고 상징적 형태로 보았다. 일점투시도법을 통한 공간의 재현은 현실을 하나의 이상(理想)으로 변화시켰고 "신성한 것을 인간적인 의식의 한 부분으로 축소"시켰다.[96] 결국 투시도법에 내재된 상기한 여러 가지 속성들을 조선의 학인과 화가들이 어느 정도까지 인식하였는가를 완전하게 이해할 수는 없겠으나, 적어도 투시도법이 가진 속성을 잘 알고 있었던 것은 분명하다. 이 점에 대하여는 차츰 설명하기로 한다.

한편 앞서 잠깐 언급하였듯이 투시도법과 지도의 관련성 문제는 조선에서 서양 투시도법에 관심을 가지고 연구하게 된 배경, 그리고 그 결과로 구사된 한국적 투시도법의 성격과 관련이 있으므로 주목을 요한다. 16세기 초 이후 지구의 다른 지역을 새롭게 발견하는 일이 진행되면서, 지도와 지구에 대한 관심은 지리학자, 상인, 항해가들에 국한되지 않고 유럽 전체를 사로잡았다. 지도는 유명한 소장가, 부유한 사람들의 수집 품목이 되었고, 장식품으로 여겨지게 되었다. 지도 제작은 마치 거울이 사람의 얼굴을 비추어주듯이 세계의 이미지와 외형을 반영하는 일로 간주되었다. 16세기 즈음에 투시도법으로 그려진 지도와 풍경화가 서로 융합되게 되었다.[97]

투시도법이 지도의 도법(圖法)과 관련이 있다는 것은 조선의 투시도법에 대한 이해와 관련해서도 중요한 요소이다. 즉, 조선에 수용된 서양 문물 가운데 가장 처음부터 나중까지 관심의 대상이 된 것 중의 하나가 지도였기 때문이다. 수입된 마테오 리치의 《곤여만국전도》와 줄리오 알레니(Giulio Aleni, 艾儒略, 1582~1649)의 『직방외기』(職方外紀, 1623), 페르디난트 페르비스트(Ferdinand Verbiest, 南懷仁, 1623~1688)의 『곤여도설』(坤輿圖說, 1672)과 《곤여전도》(坤輿全圖, 1674) 등 지리서와 지도는 세계에 대한 새로운 관심을 환기시켰고,[98] 또한 새로운 세계관을 가지는 계기가 되기도 하였다. 뿐만 아니라 마테오 리치의 『기하원본』이 애독되면서 이 책의 서문에 언급된 투시도법의 원리에 대한 관심이 생기는 계기가 마련되기도 하였는데, 마테오 리치가 제작한 지도 또한 그러한 원리를 전제로 한 것이니만큼 지도의 작법은 조선 사람들이 서양화법과 투시도법을 이해하는 데 중요한 역할을 했다.

② 중국 회화에 반영된 서양 투시도법

서양의 투시도법은 중국에서도 주목을 받았다. 중국에 들어온 서양 선교사들은 서양의 자연과학과 그를 토대로 한 그림을 포교의 방편으로 사용하였다. 특히 입체적인 실재감을 표현하는 데 뛰어났던 투시도법과 명암법을 토대로 한 그림들이 중국 황실과 문인화가, 직업화가들의 애호를 받게 되었다. 중국에는 서양화를 그린 선교사와 서양화가들뿐 아니라 수입된 서양화 원본, 특히 각종 서적에 삽화로 사용된 동판화들을 통하여 서양 풍경화를 직접 대하고 연구할 기회가 풍부하였다.[99] 마테오 리치가 중국에 서양 그림을 소개할 때 투시도법을 전하는 데 주력하였는데, 중국인들은 투시도법이 자아내는 3차원적인 효과에 경탄하였다.[100] 1648년 중국에 도착한 후 마테오 리치의 뒤를 이어 활약한 로도비코 불리오(Lodovico Buglio, 利類思, 1606~1682)는 투시도법의 전문가였다. 그는 황제에게 투시도법을 활용한 그림을 그려 바쳤고, 그 복사본은 북경의 예수회 본부에 설치하였는데 여러 관리와 문인들이 그것을 보면서 공간과 깊이를 표현하는 방법에 대하여 놀라워했다. 그는 이어 궁중의 화가들에게 서양화법을 가르쳤다.

투시도법에 대한 궁정의 관심은 매우 커서 불리오 신부가 죽자 강희제(康熙

帝, 재위 1661~1722)는 예수회에 투시도법을 전문으로 하는 다른 전문가를 파견해 달라고 요청할 정도였다. 선교사이며 천문학자였던 페르비스트 신부는 궁정화가인 초병정(焦秉貞, ?~?)에게 투시도법을 가르쳤고 그는 《경직도》(耕織圖)를 그릴 때 이 기법을 이용하였다.[101] 이후 파견되었던 선교사들 중에도 그림에 정통한 인물들이 많았다. 특히 서양 문물을 애호한 강희제와 건륭제(乾隆帝, 재위 1735~1795)는 서양화가들을 궁정에 초치(招致)하여 자신의 초상화를 그리게 하였고,[102] 정관붕(丁觀鵬, 1708~1770?), 초병정, 냉매(冷枚, 1669?~1742?), 추일계(鄒一桂, 1668~1772), 심전(沈銓, 1682~1762?) 등 여러 궁정화가들이 그린 원체화풍(院體畫風)에 서양 회화의 개념과 기법이 적극적으로 수용되었다. 페르비스트의 『곤여도설』에는 동판화가 실려 있었는데, 《곤여전도》는 1721년에, 이 책은 그 이후에 우리나라에 입수되어 여러 학자들이 열람하였다. 1737년에는 투시도법에 대한 설명서인 『어람간평의신식용법』(御覽簡平儀新式用法)이 출판되기도 하였다.[103]

서양의 투시도법이 과학적, 수학적 전제를 가지고 객관성과 합리성을 중시한 것에 비하여 중국과 한국의 전통적인 투시법은 관념적이며 추상적인 성향을 지니고 있었다. 동양의 투시법은 여러 경물들이 지고지선(至高至善)의 독립성을 가지도록 포치하는 방식이며, 투시도법이란 파노프스키도 지적하였듯이 정신적인 구조였기 때문이다. 동양의 전통적인 투시도법은 두 가지 요소로 이루어져 있는데 그 하나는 이외(裏外)의 개념이고, 다른 하나는 원근(遠近)의 개념이었다. 그리고 이 두 개념을 조율하며 균형과 대조를 통해 화면이 구성되었다. 중국에서는 소실점과 하나의 시점을 전제로 한 서양 투시도법과는 달리 대기원근법이나 위에서 내려다보는 듯한 부감법, 이중적인 투시법을 취하였다. 각 경물 간의 거리는 빈 공간으로 채워져 측정할 수 없게 되며 이것은 정신적인 몰입을 가능케 하는 역할을 하였다.[104]

중국 회화에 사용된 선투시법과 대기원근법의 개념과 기법은 서양의 그것과는 상당히 달랐다. 선투시법은 사물의 중첩 포치, 거리에 따른 공간 조정과 비례를 토대로 하고, 대각선을 이용한 후퇴의 개념을 사용하였다. 가까운 것이 먼 것보다 크지만, 때로는 사회적 관념이 이를 깨기도 하였으며 또한 다양한 시점을

전제로 하며 자연 관찰에 있어서 경험적 특성을 강조하였다. 대기원근법은 색조의 조정과 명료함을 토대로 하되, 깊숙이 들어간 물체는 희미하고, 색조와 선염 상태가 변하며, 세부 표현이 줄어드는 것을 전제로 하였다.[105] 중국 그림의 경우 시각적 법칙과 추상은 본질적이면서도 대조적인 면모들이며, 어떤 경우에도 자연의 법칙을 포기하지는 않되 화가의 느낌과 의도를 표현하기 위하여 자연을 재편하고, 수정하였다.

이러한 경향은 우리나라의 전통회화에서도 흔히 발견된다. 그 한 예로 조선 중기 이후 실경을 그릴 때 애용된 풍수관을 들 수 있다.[106] 조선시대 중 자연을 보는 중요한 방식의 하나였던 풍수관은 자연과 인간과의 조화를 강조한 전통 지리과학이다. 조선의 수도를 결정할 때나 주요한 도읍과 고을을 형성할 때 지대한 영향을 미친 이 사상은 특히 실경을 그릴 때 화면 구성의 원리로서 애용되었다. 하나의 화면에 담긴 자연은 실제로 하나의 고정된 시점에서 볼 수 있는 모습이 아니라 주변의 지세(地勢)와 공간을 경험적으로 알고 있을 때에 가능한 표현이었다. 따라서 그림을 그리기 전 이미 알고 있는 지리를 화면에 충족하게 재구성하고, 중요한 경물과 특징을 강조하곤 하였다. 하나의 그림에는 다양한 시간과 시점, 공간적 비약이 자연스럽게 공존하였다.

중국 과학사를 쓴 조지프 니덤(Joseph Needham, 1900~1995)은 중국 과학이 서양 과학의 우월성에 항복했다는 말을 자주 사용하였다.[107] 그는 중국에 온 예수회 선교사들의 과학적 우월이란 그들이 르네상스 시대, 유럽의 과학적 진전을 극대화하고 중국의 과학적 지식을 비하한 것 이외에 아무것도 아니라고 한다. 결국 그들은 일방적으로 중국 고유의 천문학 지식을 비하함으로써 중국인들에게 감명을 주어 기독교에 끌어들이려 했다는 것이다. 중국의 천문학 지식이 저열하다는 이 기본적 오해는 중국의 천문학적 체계가 근본부터 고대 그리스 및 중세 유럽의 천문학 체계와 다르다는 것을 이해하지 못한 데서 기인했다. 니덤은 고대 그리스, 유럽의 천문학은 기하학적이고 중국 천문학은 산술=대수학적이었다고 하며, 망원경이 발명되기 전인 14세기까지 중국은 유럽에 비교할 수 없을 만큼 고도로 발달한 천문학을 가지고 있었다고 재평가하였다.

서양 과학의 우월성에 대한 중국인들의 인정은 중국을 통해 서양 문물을 받

아들인 조선 학자들에게까지 이어졌다. 이러한 배경에서 수용된 서양 투시도법은 당시로서는 세상을 보는 새로운 진리처럼 인식되었고, 이는 이전에는 상상할 수 없던 객관성과 합리성을 가능하게 하는 놀라운 방식이었다. 중국과 한국의 지식인들을 압도했던 서양 과학을 토대로 한 표현 기법은 광범위한 공간과 복잡한 대상 및 구조를 표현할 경우 명료함과 정연함을 달성하기에 효율적인 화법으로서 인정되었으며, 조선에서 서양 문물에 대한 인식이 높아짐에 따라 결국 실경산수화나 건축물을 재현하는 계화를 그릴 때 그 원리 및 기법을 수용하게 되었다.

4) 서양 투시도법의 수용과 사실적 진경산수화

서양 문물에 대한 인식과 반응이 변화하여 갔듯이 서양화법에 대한 관심도 시간이 흐름에 따라 달라졌다. 서양화의 기법을 그림에 적용하기 시작한 것은 18세기 초엽경부터였다. 그러나 화제에 따라 시차는 있었다. 사실적인 재현을 중시한 초상화나 영모화에서는 비교적 일찍이 적용되었으나,[108] 산수경관을 재현하는 진경산수화에서는 정선이 18세기 초엽경부터 서양화법을 활용하기 시작하였고, 강세황이 18세기 중엽경 서양화법에 대한 적극적인 시도를 이어갔다. 그러나 서양화법이 화단에서 크게 유행한 것은 18세기 말엽 정조 연간 즈음이다.[109] 이러한 시차는 결국 각 화목의 고유한 성격과 기능, 그에 따른 표현의 차이에서 비롯되었을 것이다. 서양화법의 영향을 수용한 '사실적' 진경산수화는 18세기 중엽 이후 유행하였는데, 새로운 개념과 기법의 서양화풍과 전통적인 산수화풍 및 남종화법을 융합시킨 특징을 지니고 있었다. 사실적 진경산수화의 등장과 정립에는 시각에 대한 심화된 인식과 평가, 이를 적용한 회화에 대한 사회적 관심과 지지, 그리고 구체적으로는 서양 투시도법의 영향이 컸다. 이제부터는 서양화풍에 대한 이해와 수용이 진전되면서 진경산수화에 일어난 변화와 사실적 진경산수화의 주요한 특징을 구명해 보려고 한다.

① 산술적 이해

조선 후기의 서양화에 대한 기록 중에는 인물이나 물체에 대해서는 살아 움직이는 듯한 사실성에 대한 평가가 많고, 건물과 경치의 경우에는 일정한 시점과 원근, 명암, 색채, 대기(大氣)의 표현에 대한 기록이 많다. 이러한 기록들과 서양화법이 수용된 현존 작품들을 분석해 보면 당시 사람들이 이해했던 서양화의 요체, 그중에서도 진경산수화나 계화의 요체는 입체적인 실재감을 가능케 한 화법에 대한 것이었고, 구체적으로는 서양 투시도법과 관련된 것이었음을 알 수 있다. 그리고 이러한 현상은 서양 문물을 수용하게 된 동기와 상당히 일치하는 것이다. 즉, 앞서 고찰하였듯이 우리나라의 경우 서양 문물에 대한 평가는 우선 그 기적(器的) 측면에서 시작되었다. 관료 학인들은 국가 경영을 위한 효율적인 대안으로서 서양 문물을 높이 평가하였으며, 이러한 인식은 회화의 경우에도 적용되었다.

당시에 잘 알려져 있던 서양의 기하학이나《곤여만국전도》등은 모두 르네상스 이후 애호된 투시도법과 관련된 산술적이며 과학적 소산이었다. 마테오 리치가 중국에 서양 그림을 소개할 때 특히 투시도법을 소개하는 데 주력한 것도 그러한 이유에서였다. 마테오 리치의 『기하원본』에는 투시도법의 원리가 실려 있고, 그의 《곤여만국전도》는 "지리의 대소(大小)와 원근이 분명한" 도법(圖法)으로 그려졌으니, 이러한 대상에 대한 관심과 연구가 투시도법에 대한 관심을 자아낸 것은 당연한 결과이다.[110]

또 한 가지 주목할 것은 서양화의 원리 및 기법을 이해하게 된 경로의 문제이다. 중국의 경우 그림에 재능이 뛰어난 신부를 통해서, 또는 그들이 전래한 서양화와 동판화로 된 각종 삽화를 통하여 서양화를 다양하게 직접 접했지만, 우리나라에서는 직접적인 경로뿐 아니라 간접적인 경로로도 서양화풍을 이해하게 되었다.^{도4-32} 직접적인 경로란 사행으로 연경에 가서 천주당을 방문하거나 서양화가를 만나는 경우이다. 이러한 경험은 연행의 경과를 기록한 연행기(燕行記) 등에서 흔히 확인된다. 그러나 윤두서나 정선, 강세황, 김홍도 등처럼 연경에 간 적이 없거나 연경을 방문하기 이전에 이미 서양화법을 반영한 그림을 그린 화가들은 간접적인 경로로 서양화풍을 이해하였다. 실제로 우리나라에서는 대부

도4-32　안톤 비릭스, <템페 계곡 전경>, 아브라함 오르텔리우스 저, 『세계의 무대』 중, 1579년, 동판화

분의 화가들이 간접적인 경로를 통해 서양화풍을 배우곤 하였다. 이들은 우리나라에 입수된 서양화와 서양식 지도뿐 아니라 한역 서학서들에 실린 각종 기록과 판화, 특히 때로는 서양화풍을 수용한 중국의 그림 및 서양 동판화를 통하여 서양화풍을 이해하였다. 현재 숭실대학교박물관에 소장되어 있는 <평정이리회부전도>(平定伊犁回部戰圖)는 동판화인데, 조선인들이 서양화법을 접한 또 다른 경로를 시사한다. 이 작품은 건륭제가 1762년 투르키스탄 정복을 기념하기 위하여 제작하게 한 궁정 주문의 동판화이다. 이 작품은 청나라 궁정에서 활약하던 주세페 카스틸리오네(Giuseppe Castiglione, 郎世寧, 1688~1766)를 비롯한 여러 서양화가들이 1769년에서 1774년 사이에 제작하였는데, 일련의 작품 중 조선에 수입된 작품 하나가 현재까지 전해지고 있다.[111]

중국에서는 1619년에 예수회 선교사들이 중국인 목판화가들을 교육시키고, 유럽 작품을 모방하게 하여 만든 목판 삽화가 곁들여진 책이 출판되었다. 이 목판화들에서 인물은 대개 원화(原畵)대로 표현되었으나 풍경은 중국식으로 조정

되었다. 회화의 경우 1712년 제작된 심유(沈喩, 1649~1728?)의 〈어제피서산장삼십육경시도〉(御題避暑山莊三十六景詩圖) 중 한 장면에서 확인되듯이 서양화풍을 그대로 모방하지는 않았고 중국적인 변용이 일어났다.[도4-33] [112] 이러한 변용은 조선에서도 나타났고, 중국보다 더욱 다양한 경로로 서양화풍을 접한 우리나라의 경우 서양화풍의 수용 방식과 정도에 대해서 논의할 때에는 여러 요인들을 복합적으로 고려해야 할 것이다.

18세기 초엽경 공재 윤두서는 서양 문물에 대해 적극적인 태도를 지니고 있었고, 이러한 배경에서 서양화법을 수용한 여러 작품들을 제작하였다.[113] 기호남인 학파의 처사(處士)로 일관하였던 윤두서는 가풍의 일환으로 박학을 추구하였다. 그의 행적과 문집, 서화 관계 유물들을 살펴보면 그가 현실 개혁을 위한 대안의 하나로서 서양 문물을 연구했음을 알 수 있다. 경세치용을 위한 실제적인 접근을 강조한 기호남인 학파의 학풍을 따랐던 윤두서는 현실을 반영한 실용적인 화제와 실재하는 대상을 즐겨 그렸다. 윤두서는 17세기에 선비들이 전통적으로 선호하였던 묵죽, 묵매 등의 사군자화와 고사인물도, 사의적인 화조화 등 사의성을 강조한 그림보다는 사생화와 풍속화 같은 현실적인 주제와 대상을 다루는 화제를 제시하면서 시각적 사실성에 대한 관심을 제고(提高)시켰다. 사생화의 경우에는 서양의 정물화처럼 쟁반 위에 대상물을 모아 올려놓는 인위적인 구성과 일종의 명암법을 사용하는 등 새로운 표현을 시도하였다.[도4-31]

윤두서는 서양의 명암법처럼 하나의 광원(光源)을 전제로 한, 일관된 빛은 아니지만 명암에 가까운 효과를 내면서 입체감을 강조하였는데, 당시로서는 매우 혁신적인 표현이었다. 〈주례병거지도〉에서 시도된 새로운 투시도법 또한 주목할 만한 의의가 있다.[도4-30] 이 작품은 제목이 시사하듯이 『주례』(周禮)에 나온 병거지법(兵車之法)을 회화적으로 표현한 것으로 예리한 선묘와 깊이감을 느끼게 하는 시점 처리, 정교한 세부 묘사가 나타나고 있다. 특히 대각선을 이용하여 공간의 깊이를 확보하는 일관된 각도의 투시법을 보여준다. 윤두서는 병법(兵法)에 관심이 많았고, 이 작품은 거마(車馬) 제도를 변화시키고자 한, 그의 양병(養兵) 문제에 대한 소신을 그림으로 표현한 것으로 볼 수 있다. 그는 산술적인 원리를 토대로 한 투시도법을 적용하여 이전의 계화법으로는 표현하지 못했던 일

도4-33 심유, <어제피서산장삼십육경시도>, 『어제피서산장시』 2권 중, 청나라, 1712년 출간, 중국 고궁박물원 소장

관된 시점과 각도로 정확한 투시도면을 창조했다.

18세기에 궁중에서 그려진 원체화 중에서도 투시도법의 부분적인 수용이 확인된다. 이것은 서양 문물에 대한 관심과 평가가 책력과 천문, 수리(水利), 지도 등 국가 경영의 효율성을 위한 차원에서 용납되었던 것과 동일한 배경에서 이루어졌을 것이다. 동양의 전통적인 회화와 다른 서양화의 화법에 깔린 투시도법 및 사실성을 달성하는 화법에 대한 이해가 진행되면서 궁중의 계화에 선적 투시법이 먼저 적용되었다.

18세기 중엽경 궁중행사도에서도 전통적인 계화법에 기초하면서도 좀더 깊이 있는 공간과 사실감을 확보하기 위하여 새로운 표현이 시도되었다. 1760년의 〈영화당친림사선도〉(暎花堂親臨賜膳圖)나 1761년의 《경진년 연행도첩》(庚辰年 燕行圖帖) 중 일부 장면에서 일관된 시점과 선적 투시법을 수용하여 공간의 깊이와 입체적인 확고함을 표현한 점에서 화원들의 서양 투시도법에 대한 이해가 진전되었음을 알 수 있다.도4-34~도4-36 [114] 흥미로운 사실은 투시도법의 여러 요소 중 선적 투시법을 선택적으로 수용한 점이다. 그에 비해 서양 투시도법의 다른 요소들 즉, 거리의 변화에 따른 대기원근법과 일관된 시점을 전제로 하는 경우 생기는 형태의 변화 및 왜곡 등은 수용하지 않았고, 서양 회화에서 중시한 명암 표현도 소극적으로 받아들였다. 이는 전통적인 자연관과 회화관, 화법과 전혀 다른 가치를 전제로 한 서양화법이 선별적으로 수용되었음을 시사한다.

서양화의 투시법 중 일부가 궁중에서 수용된 것은 서양 문물이 가진 과학적, 수리(數理)적 효율성에 대한 평가가 이미 이루어졌기 때문이다. 그럼에도 불구하고 서양적인 우주관과 자연관, 과학, 수학을 토대로 형성된 서양 투시도법을 전면적으로 수용하기는 어려웠다.

② 회화적 실험과 수용

투시도법을 비롯하여 서양화풍에 대한 본격적인 실험이 이루어진 것은 18세기 중엽경이었다. 이즈음에는 궁중을 중심으로 관료 학인들이 천문, 역상(曆象), 지리, 수리(水利)의 측면에서 서양의 과학기술을 부분적으로 활용하고 있었고, 재야에서는 정선과 강세황, 이익과 정상기를 비롯한 여러 선비화가와 선비들이 한

도4-34 작자 미상, <영화당친림사선도>, 《어전준천제명첩》 중, 1760년, 34.0×44.0cm, 부산광역시립박물관 소장

도4-35　이필성, <산해관외도>, 《경진년 연행도첩》 중, 1761년, 종이에 담채, 46.0×54.8cm, 중국국가박물관 소장

도4-36　이필성, <산해관내도>, 《경진년 연행도첩》 중, 1761년, 종이에 담채, 46.0×54.8cm, 중국국가박물관 소장

역 서학서 및 서양화에 대한 연구를 하고 있었다. 이러한 변화는 청나라와의 관계가 정상화되면서 더욱 진전되었다.

이즈음 궁중의 화원이나 재야의 여러 화가들은 서양화법, 그중에서도 투시도법을 적극적으로 시도하며 새로운 화풍을 실험하였다. 궁중 원체화의 경우 앞서 거론하였듯이 《경진년 연행도첩》이 그러한 변화를 보여주는 중요한 작품이다.[115] 영조는 1761년 11월 조부 현종(顯宗, 재위 1659~1674)의 탄신 2주갑(周甲)을 맞아 중국을 방문하는 동지사(冬至使)에게 현종의 탄강(誕降) 장소를 찾아 그려 오라는 특명을 내렸다. 현종은 효종(孝宗, 재위 1649~1659)이 볼모로 잡혀가 있을 때 중국의 심양(瀋陽)에서 탄생하였는데, 이를 상기함은 곧 북벌론이 국시(國是)였던 이 시절의 분위기를 상징하는 것이었다. 영조는 효(孝)의 천양이란 명분을 드높이며 왕의 강한 의지를 천명하였다.

당시 함께 파견된 화원 이필성이 그린 이 화첩에는 여러 방식으로 표현된 계화들이 포함되어 있다. 대부분의 장면은 이동 시점에 의한 다초점투시법으로 그려졌고, 또 일부는 하나의 소실점을 전제로 한 선투시법으로 그려졌는데, 가장 주목되는 장면은 중국 산해관의 실경을 그린 〈산해관외도〉(山海關外圖)이다.[도4-35] 〈산해관외도〉를 제외한 장면들도 이전의 계화법에 비하여 시점이 정연하여 유난히 확고한 안정감이 느껴지며,[도4-36] 이것은 전통적인 계화법을 토대로 하되 좀더 일정한 각도와 비례, 확고한 시점을 유지하며 정확성을 추구한 결과 나타난 새로운 표현이다. 이러한 특징은 서양적 투시도법에 대한 경험을 토대로 획득된 것이었다.

〈산해관외도〉는 주제의 선정과 화법이 새로워서 눈길을 끈다. 이 작품은 국왕의 주문에 의하여 화원이 그린, 조선 후기의 진경산수화로서는 이르고 희귀한 사례이고, 특히 그 화풍이 이전의 실경산수화와 뚜렷이 구분되는 독특한 요소를 지니고 있어서 중요하다. 이 작품은 깊고 넓은 공간을 확보하면서 일정한 시점을 사용한 평행사선투시도법을 보여준다. 산해관 주변의 경관을 어느 정도 사실적으로 재현했지만, 매우 장대한 공간과 대상을 담았기에 한눈에 보이는 풍경을 재현한 것은 아니고, 근경으로부터 원경에 이르기까지 경물의 형태와 규모를 조정한, 어색하지만 분명한 원근법을 시도하였다. 땅 위에는 반복적인 평행선을

굿고 채색을 하여 질량감을 표현하고, 시선을 유도하였으며, 물에는 하늘색을 칠하고, 성곽의 표면과 성문의 기둥에는 밝은 곳과 그림자 진 곳이 표현되었다. 그러나 일정한 빛의 방향을 전제로 한, 서양식의 정확한 명암법이 사용된 것은 아니다. 이 작품은 영조의 특명에 의하여 보고용으로 제작되었으면서도 새로운 화법을 시도하였다는 점에서 가치가 높다. 이는 북벌론을 국시로 삼고 성리학적인 명분론을 강조하면서도 동시에 새로운 서양 문물을 일부 수용하면서 국가의 변화를 도모하던 영조대의 상황을 시사하는 사례이다.

민간 회화에서 서양화법에 대한 적극적인 수용은 선비화가 강세황의 《송도기행첩》에서 뚜렷하게 나타났다. 중년기인 1750년대에 그린 이 작품은 소론계 인사로서 당시 개성유수로 재직하던 오수채(吳遂采, 1692~1759)가 주문하여 제작한 것으로 알려진 화첩이다. 한양으로부터 개성까지의 여행 중 만난 주요한 경관을 선별하여 그리면서, 강세황은 서양화법의 다양한 요소를 활용하고 있다. 주제와 소재, 전체적인 구도는 전통적인 실경산수화의 여러 요소를 유지하였으나, 일정한 시점을 전제로 한 일관된 투시법과, 원근에 따른 규모의 조절, 땅과 바위, 하늘의 질량감 표현, 명암에 대한 관심, 서양 유화(油畵)의 면적(面的)인 표현 기법을 연상시키는 채색법 등을 시도하면서 사실적 진경산수화의 새로운 경지를 개척하였다.

예컨대 〈송도전경도〉에서는 개성 시가(市街)를 그리면서 가까운 것은 크고 진하며 먼 것은 작고 희미해지는 선적 투시법을 구사하였고,[도2-3, 도2-3-1] 〈영통동구도〉(靈通洞口圖)에서는 바위의 표면에 잔붓질을 더하여 형태와 질감을 나타내는 전통적인 방식의 준법을 사용하지 않고, 서양 수채화나 유화의 칠하는 기법을 연상시키는 수법으로 바위를 선염(渲染)하여 그렸다. 나아가 빛을 의식한 듯 밝고 어두운 명암 효과를 사용하였는데, 비록 일정한 광원을 의식한 일관된 명암은 아니지만 전통적인 요철감을 넘어서 명암의 효과에 가까운 표현을 시도한 점이 눈길을 끈다. 〈대흥사도〉(大興寺圖) 등에 나타나는 과장된 원근법은 특히 중국의 민간 연화(年畵)나 일본 우키요에(浮世絵)의 초기 단계에 나타나는 방식에 가까운데, 이는 이 시기에 강세황이 수용한 서양화법의 근거 자료들과도 관련이 있을 것이다.[도4-37]

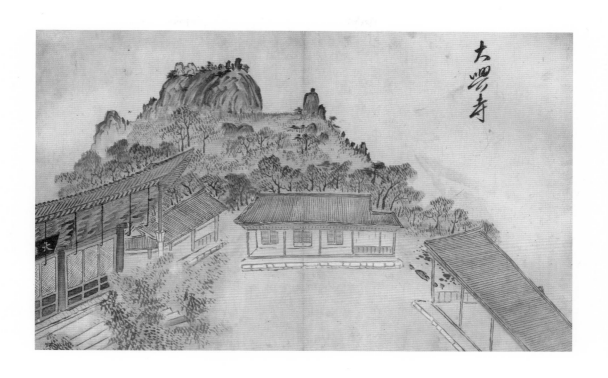

도4-37　강세황, <대흥사도>, 《송도기행첩》 중, 1757년, 종이에 담채, 32.8×53.4cm, 국립중앙박물관 소장

강세황은 만년에도 사실적 진경산수화를 제작하였는데, 이 작품들에서는《송도기행첩》과 달리 좀더 본격적인 차원의 서양 투시도법을 확인할 수 있다. 강세황이 76세, 1788년에 그린《풍악장유첩》중의 일부 장면과 77세, 1789년에 그린 〈피금정도〉는 전통 실경산수화의 화법과 서양화법, 남종화법을 효과적으로 조합시킨 화풍을 보여준다.도4-38 강세황은 72세, 1784년에 중국 사행단의 부사(副使)로서 파견되었다. 그는 연경에 체재하면서 그간 조선에서 경험한 것보다 훨씬 직접적인 방식으로 서양 유화와 서양화법을 수용한 중국 회화를 체험하였을 것이다. 사행 과정에서 강세황은 중국의 실경과 주요한 경험을 담은 진경산수화 등을 제작하였는데, 수묵과 선묘, 갈필 등 남종화적인 요소를 유지하면서도 깊이 있는 공간감과 단계적인 거리감 등을 은근하게 표현하면서 서양화법을 구사하였다. 이러한 경험을 거친 뒤 귀국 이후 제작한 말년기의 진경산수화에서는 서양화법을 더욱 적극적으로 구사하였다.

1789년에 제작한 〈피금정도〉는 그림 위에 기록된 강세황의 글을 통해 묘령(妙嶺)을 크게 부각시켜 재현한 것을 알 수 있다. 이 작품은 그동안 〈피금정도〉라고 불리어왔는데, 피금정은 화면 오른쪽 중간에 작게 나타나고 있어서 강세황의 관심이 피금정보다 묘령에 있음을 쉽게 확인할 수 있다. 이 〈피금정도〉(묘령도)에서 강세황은 선투시법과 원근법, 명암법 등을 비교적 정확하게 이해하고 활용하였다.도4-38 물론 강세황은 서양화법 중 일부 요소를 선별하였고, 이를 선비들이 선호한 남종화법과 절묘하게 절충하면서 한국적인 진경산수화로 해석해 내었다. 일정한 시점과 구조감, 입체적인 사실감 등 서양화법을 구사하면서도 수묵과 선묘를 강조하는 전통적인 방식의 표현과 절충하여 완성한 독특한 화풍은 사실적인 진경산수화의 새로운 경지를 보여준다.

노론계 선비화가 김윤겸도 서양화법에서 유래된 기법을 수용한 진경산수화를 제작하였다. 그는 〈백악산도〉와 〈청파도〉에서 확인되듯이 진경을 자주 그리면서 중국 황산파(黃山派)의 화법에 비견되는, 간결한 구성과 필선 및 담채를 위주로 한 평면적인 화법을 구사하였다.도3-1, 도4-39 그러면서도 한편으로 일정한 시점과 깊이 있는 공간감, 수채화처럼 보이는 채색 기법 등 서양화법에서 유래된 표현 기법을 부분적으로 활용하면서 개성적인 화풍을 정립하였다.도4-39

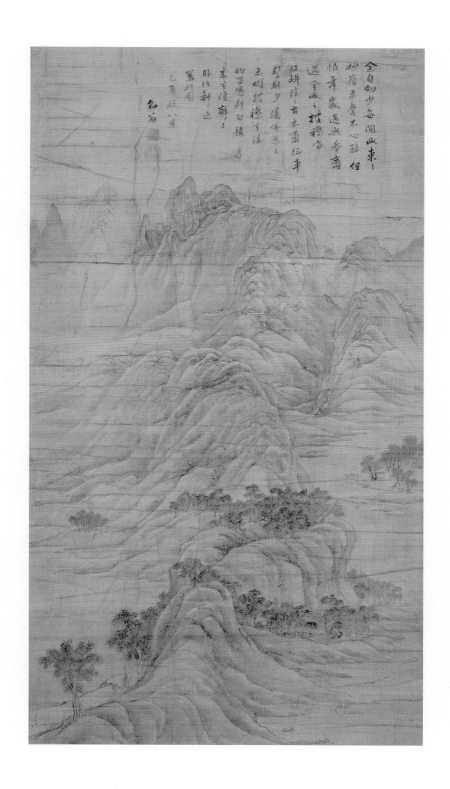

도4-38 강세황, <피금정도>(묘령도), 1789년, 비단에 수묵, 126.7×69.4cm, 국립중앙박물관 소장

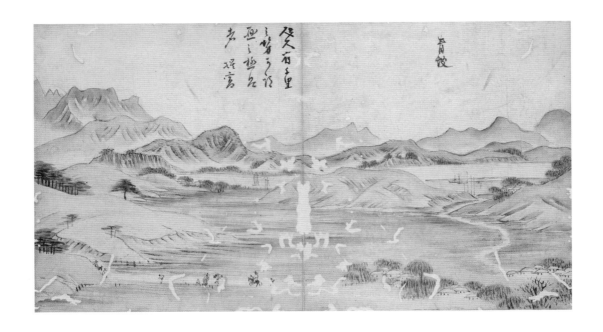

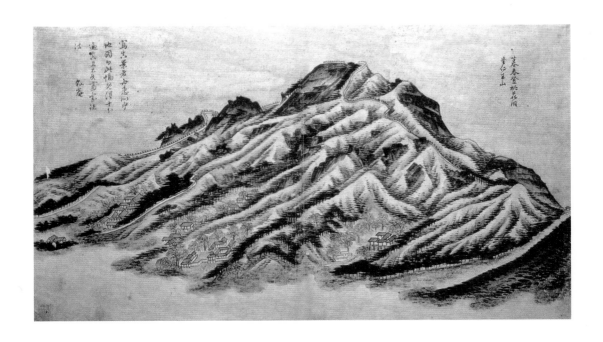

도4-39 김윤겸, <청파도>, 《사대가화묘》 화첩 중, 18세기, 종이에 담채, 28.6×51.9cm, 국립중앙박물관 소장
도4-40 강희언, <인왕산도>, 18세기, 종이에 담채, 36.6×53.7cm, 개인 소장

중인으로서 관상감원이었던 강희언은 〈북궐조무도〉를 그리면서 선적 원근법을 구사하였고, 〈인왕산도〉를 그리면서 개성적인 방식으로 서양화법을 활용하였다.도3-19, 도4-40 〈인왕산도〉는 강희언의 《산수인물풍속화첩》 중에 실려 있는 작품인데, 이 화첩에 수록된, 강희언이 쓴 서문 중에 "삼청동 정선의 옆집에 살았는데 정선에게 그림을 배웠다"고 쓰여 있어서 강희언이 정선의 제자임을 시사하고 있다. 이 그림에는 정선의 영향을 받은 요소와 서양화법에서 유래된 요소가 동시에 나타나고 있다. 화면 오른쪽 위에 '늦은 봄 도화동에 올라 인왕산을 바라다보다'[暮春登桃花洞望仁王山]라는 화제가 강희언의 자필로 기록되어 있듯이, 이 작품은 북악산 뒤쪽 자하문(紫霞門) 근처에 위치한 도화동에서 바라다본 인왕산을 그린 것이다. 도화동에서 보는 일정한 시점을 유지하면서 산의 구조를 관찰하고 나서 분석하듯이 표현하였고, 골짜기는 어둡고 등성이는 밝게 그리면서 일정한 광원의 빛을 의식한 듯한 명암 효과를 강조하였다. 시각적인 관찰과 분석을 전제로 한 재현, 일정한 시점, 빛의 효과 등 서양화법의 주요한 요소를 부각시킨 이 작품은 같은 대상을 그린 정선의 〈인왕제색도〉와 매우 달라 보인다.도1-11 이로써 강희언이 비록 정선에게 배웠지만 궁극적으로는 서양 과학의 지식과 서양화법의 특징을 더욱 적극적으로 수용하면서 사실적 진경산수화를 지향한 것을 확인할 수 있다.

이 작품에 대해 강세황은 "진경을 그리는 자는 그림이 지도와 닮을까 봐 늘 걱정하지만, 이 그림은 충분히 사실적이면서도 화가들의 여러 화법을 잃지 않았다"[寫眞景者 每患而似乎地圖 而此幅旣得十分逼眞 且不失畵家諸法]라고 평하였다. 그는 여기서 '진경'(眞景)이란 표현을 사용하였는데, 이는 자연에 대한 객관적인 해석과 표현을 강조하는 용어로서 이 작품의 특징을 잘 지적한 것이다.[116] 강희언은 천문과 책력 등을 담당하는 기관인 관상감 소속의 과학자였으므로 서양 문물을 쉽게 접하였을 것이다. 그래서인지 그는 일관된 시점을 강조하면서 인왕산을 묘사하였다. 또한 하늘 부분에 푸르스름한 채색이 나타나는데, 이는 홍대용이 서양화의 하늘에 칠해진 색을 보고 '정색'(正色)이라고 불렀던 색채이다. 하늘을 빈 공간으로 남겨두어 음(陰)의 상징으로 삼아서 형태와 질량이 표현된 산수 즉, 양(陽)과의 조화를 추구했던 전통적인 산수화와 달리 하늘이 대기로 꽉

찬, 질량을 가진 대상임을 표현한 것이다. 이 그림에는 전통적인 산수화에서 흔히 나타나는 공간의 비약이나 그 시공(時空)의 여유를 소요(逍遙)하게 하는 연운(煙雲)이 부각되지 않았다. 화면의 아래쪽에 나타나는 연운은 정선의 〈인왕제색도〉에 나타나는 연운의 풍부한 정취 및 적극적인 효과와 차이가 있다.

사실적인 진경산수화는 18세기 말엽 김홍도에 의하여 세련된 경지로 발전되었다. 당대 최고의 화원으로 활약하던 김홍도와 김응환은 1788년에 정조의 명으로 영동구군(嶺東九郡)을 여행하고 사경(寫景)하여 바쳤다. 구체적으로는 금강산과 영동 지역, 관동팔경 등을 다니며 명승뿐 아니라 주요한 경물을 그렸는데, 당시 제작한 원본 그림은 전해지지 않지만 초본(草本)인《해동명산도첩》(海東名山圖帖)과 19세기의 모사본 등이 전해지고 있다.[117]

봉명사경(奉命寫景)으로 제작한 김홍도의 금강산도가 지닌 특징을 잘 보여주는 작품으로는 간송미술관에 소장된《해산도병》을 들 수 있다. 이 작품은 봉명사경 이후 제작된 것으로 판단되는 진경산수화로 4폭의 금강산 명승과 4폭의 동해안 명승으로 구성되어 있다. 이 작품 중 〈명경대도〉와 〈총석정도〉를 통해서 18세기 말엽경 형성된 사실적 진경산수화의 특징을 확인할 수 있다. 도4-41, 도2-5 김홍도는 채색을 배제한 수묵화로 표현하였고, 섬세하고 풍부한 표현성을 가진 선묘를 구사하며 대상을 정밀하게 묘사하였다. 〈총석정도〉에서 잘 나타나듯이 좁고 긴 화면을 활용하여 공간은 깊고도 유원하게, 경물은 공간의 비약 없이 일정한 시선을 느끼도록 포치되었다. 경물은 화면의 아래에서 위쪽으로 쌓인 듯 구축적으로 나타나며, 근경은 크고 형태가 분명하고, 원경은 작고 흐려지는데, 화면의 위쪽으로 갈수록 작고 불분명해지다가 원경에 이르면 흐릿해지면서 먼 수평선을 향하여 사라지는 대기원근법을 구사하였다. 이 작품에 사용된 이러한 표현은 서양의 투시도법을 정확하게 이해하면서 나타난 것이다. 그러나 세련되고 변화감 넘치는 선묘, 부드럽고 절제된 수묵, 여백의 강조 등의 요소는 이 시기에 애호된 남종화풍의 장점을 살린 것이다.

〈총석정도〉에서 확인되듯이 김홍도는 서양 투시도법을 정확하게 이해하고 적극적으로 시도하였다. 김홍도가 활약하던 정조 연간 당시 궁중의 화원 사이에서는 사면척량화법, 서양식 선투시도법이 유행했다. 정조 연간에는 서교에 대한

도4-41 김홍도, <명경대도>, 《해산도병》 중, 18세기, 비단에 수묵, 100.8×41.0cm, 간송미술관 소장

배척과 탄압이 있었지만 서양의 과학기술에 대해서는 적극적으로 활용하는 일들이 있었다. 예컨대 정약용이 서양 과학기술을 이용해 기중기를 만들어 화성(華城)의 축성 공사에 활용한 것도 서양화법의 유행과 비교될 만한 일이다.

김홍도는 화성의 여러 경관을 진경산수화로 재현하였는데, 현존하는 〈서성우렵도〉에서도 서양화법을 활용한 것이 확인된다.^{도3·14} 김홍도는 서양화법의 주요한 원리를 화면 구성과 공간 표현에 적용하였다. 이 작품에서 화성(지금의 수원)의 가장 높은 곳에 위치하고, 정조가 군사훈련을 지휘하여 왕권을 상징하는 장소인 서장대가 화면의 아래쪽에 크고 또렷하게 나타나고, 그 위쪽 화면에 화성의 시가지와 먼 산들이 펼쳐져 있다. 가을 무렵 사냥을 하는 사람들은 이 그림의 주제이지만 아주 조그맣게 등장하여 거의 보이지 않는다. 화성 시가와 자연 경관은 먼 곳에 위치하여 거리가 멀어지면서 희미해지는 대기원근법으로 재현되었기에 구체적인 모습이 없고, 잘 보이지 않는다. 이와 같은 표현 방식은 일정한 시점과 거리에 따른 원근감을 강조하는 서양 투시도법과 관련이 있다. 그러나 전통적으로 조선시대의 회화에서는 임금을 상징하는 장소나 경물은 항상 화면 위쪽 중앙에 위치하게 하여 화면 아래쪽 경관이나 사람들을 내려다보는 듯한 구성과 시점으로 표현되었다.

예컨대 비슷한 시기에 제작된 《화성원행도병》 중 〈서장대성조도〉(西將臺城操圖)에서 서장대는 화면 위쪽 중앙에 위치하고 있다.^{도4·42} 〈서성우렵도〉에서는 서양적인 시점과 거리감을 표현하기 위해 서장대의 위치를 바꾼 것이다. 김홍도의 시도는 매우 혁신적이었다. 그러나 서양 회화의 원리를 잘 이해하지 못한 일반인들이나 전통회화에 익숙한 감상자들에게 이러한 표현은 불편하게 느껴졌을 것이다. 예컨대 김홍도와 이명기가 합작한 〈서직수상〉에 대한 서직수(徐直修, 1735~?)의 반응을 통해서 그러한 상황을 짐작할 수 있다.^{도4·43}

당대의 명수라고 알려진 두 사람이 그린 초상화에 대하여 서직수는 "…두 사람은 그림으로 이름난 자들인데, 한 조각 전신(傳神)도 하지 못하였으니 아깝구나"[兩人名於畵者 而不能一片靈臺 惜乎]라고 하며 불만의 뜻을 표하였다. 그 이유는 이 작품이 너무 사실적인 묘사, 형사에 치우쳐 전신이 충실하지 못하였다는 것이다. 현재 이 작품은 사진처럼 느껴지는 정교한 묘사와 섬세한 선묘, 은근한

도4-42 김득신 외, <서장대성조도>, 《화성원행도병》 중, 1795년경, 비단에 채색, 153.0×71.0cm, 국립중앙박물관 소장

도4-43　김홍도·이명기, <서직수상>, 18세기, 보물, 비단에 채색, 148.8×72.4cm, 국립중앙박물관 소장

선염, 절제된 명암 효과를 구사하며 서직수를 기품 있게 표현한 수작(秀作)으로 높은 평가를 받고 있다. 그러나 대상이 된 그 자신에게는 지나치게 사실적이어서 오히려 내면적인 개성과 특징을 충분히 전달하지 못한 것으로 여겨졌던 것이다. 이처럼 서양화법을 익숙하게 구사하게 된 화원 출신의 화가들과 사의적인 가치와 미감을 중시하는 보수적인 수요자들 간에는 간극이 존재하고 있었다.[118]

김홍도가 더 도전적인 시도를 하기는 했지만, 시각적 사실성을 강조하는 화법이 당시 궁중의 원체화풍과 밀접하게 관련되어 있었다는 사실은 1795년경의 《화성원행도병》과 1801년의 『화성성역의궤』에 실린 의궤도들을 통하여 알 수 있다.[119] 《화성원행도병》은 김득신과 이인문 등 당대의 대표적인 화원들에 의하여 그려졌는데, 그중 〈환어행렬도〉, 〈한강주교환어도〉(漢江舟橋還御圖) 장면에서 확인되듯이 일관된 시점의 투시법과 깊이감을 강조한 공간 구성, 원근감을 구사한 경물 묘사 등을 토대로 한 사실적인 화풍을 볼 수 있다.도3-12, 도3-13

김홍도의 〈총석정도〉와 〈환어행렬도〉에서 나타나는 서양화법의 여러 요소는 중국에서 제작된 〈고소창문도〉(故蘇閶門圖) 목판화를 연상시킨다.도2-5, 도3-12, 도4-17 일관된 시점, 유사한 공간 구성과 경물 포치, 거리에 따른 크기의 조절 등은 서양 회화의 특징을 반영한 요소이고, 광원을 의식한 명암의 표현이 없는 것은 서양 회화와 다른 점이다. 정조 연간 조선에서 유행한 사면척량화법이란 곧 선투시법을 가리킨다. 정조가 자신의 서재에도 두고 있다고 거론하였듯이 남성의 서재를 장식하던 책가도는 청나라에서 수입되었는데, 선투시법을 적극적으로 응용한 화제로서 인기가 높았다. 이처럼 서양화법에 대한 이해와 활용은 진경산수화와 초상화, 영모화, 책가도 등 여러 화목에서 일어났는데, 모두 일정한 취사선택의 과정을 거치면서 진행되었다. 따라서 서양화법을 수용하였다 하여도 서양과도 다르고, 중국이나 일본과도 다른, 조선적인 회화가 되었다.

1815년에 제작된 김하종의 《해산도첩》에서도 그러한 흐름을 확인할 수 있다.[120] 이 작품은 노론 벌열층의 관료였던 이광문이 화원인 김하종을 데리고 금강산을 여행하는 중 현장에서 사실적으로 그리도록 주문하여 제작된 것이다. 이광문의 조부인 이재(李縡, 1680~1746)와 아버지인 이채(李采, 1745~1820)의 초상 또한 전하는데, 세련된 선염으로 요철감을 강조하고, 근육의 결에 따라 육

리문(肉理文)을 표현하면서 극사실적인 초상화법을 구사한 작품들이다. 《해산도첩》에 기록된 이광문의 서문에 의하면 이광문이 김하종에게 현장을 관찰하고 사실적으로 재현할 것을 요구하였음을 알 수 있다. 이처럼 사실적인 진경산수화를 선호한 것은 가풍의 영향으로 볼 수도 있는데, 김하종은 시각적인 사실성을 강조한, 사실적인 진경산수화를 그리면서 이광문의 주문에 응하였다.

김하종은 당대의 대표적인 화원 집안인 개성 김씨 집안 출신이어서인지 약관의 나이에도 세련된 솜씨를 발휘하였다. 〈헐성루망전면금강도〉와 〈환선구지망총석도〉를 보면 김하종이 구사한 투시도법의 특징을 확인할 수 있다.^{도3-17, 도4-44} 〈헐성루망전면금강도〉는 커다란 덩어리의 금강산을 한눈에 조감하듯이 표현하였는데, 하나의 시점에서는 불가능한 일이지만 화면에 표현된 것을 보면 일정한 시각과 단단하고 확고한 덩어리의 느낌, 산의 구조에 대한 분석적인 접근, 거리에 따른 은근한 원근감, 대기원근법 등 서양 투시도법의 특징이 나타나고 있다.^{도3-17} 이러한 특징은 〈환선구지망총석도〉에서 더욱 분명하게 드러난다. 사진에 가까운 일관된 시점과 소실점을 느끼게 하는 접근 방식, 깊고도 확고한 공간 처리, 원근에 따른 규모의 조절 등이 눈에 띈다.^{도4-44} 그러나 거리가 멀어짐에 따라 흐릿해지는 대기원근법은 나타나지 않고, 모든 경물은 또렷하게 묘사되었다. 김홍도의 경우에 분명하게 드러난 대기원근법을 김하종이 무시한 이유는 무엇일까. 세상의 만유자연(萬有自然)은 그대로의 확고한 모습을 가지며 존재한다는 전통적인 가치관과 화법으로의 복귀를 시사하는 것은 아닐까. 이로써 19세기 화단에서 사의적인 경향이 강화되면서 서양화법의 수용과 절충을 위한 노력이 줄어들며, 사실성보다는 사의성을 중시하는 새로운 회화적 단계로의 진행이 예시(豫示)되었던 것이다.

③ 평행사선투시도법의 새로운 정립

19세기에 들어오면 정조 사후 서학에 대한 탄압이 본격화되며 서양 문물 전반에 대한 배척이 시작되었다. 이 시기에 물의를 일으키게 된 것은 엄격히 본다면 서교, 즉 서양 문물의 이적(理的) 측면이었지만 서학의 도입 단계부터 기적과 이적이라는 두 가지 측면을 혼효하여 받아들였던 특수한 조건으로 인하여 서교에

望叢石　喚仙舊地

도4-44　김하종, <환선구지망총석도>, 《해산도첩》 중, 1815년, 비단에 담채, 29.7×43.3cm, 국립중앙박물관 소장

도4-44-1　강원도 통천군 총석정 실경 사진

대한 탄압은 곧 서양 문물 일반에 대한 배척으로 이어졌다. 특히 보수적인 성향을 꾸준히 유지하였던 상층 사대부들은 형사를 배격하고 심상(心象)의 추구를 중시하는 사의적 남종화를 선호하게 되었고, 서양화법을 근간으로 하는 형사의 추구에 대한 폄하가 진행되었다.

그러나 이 시기의 화단을 단선적인 관점으로 한계 지을 수는 없을 듯하다. 같은 시기에도 다양한 요인, 이를테면 때로는 사회적 분위기, 정치적 입장, 학풍, 가풍, 개인적인 취향에 따라서 다양한 주제와 화풍이 선호되었다. 예컨대 김하종의 《해산도첩》과 김석신의 〈가고중류도〉 등을 통하여 사의적 남종화가 유행한 19세기 전반에도 사실 지향적인 회화관과 화풍이 여전히 존재한 것을 알 수 있다.도4-44

또한 궁중행사도나 원체화의 경우에는 투시도법을 근간으로 한, 그러나 전통적인 계화법과 절충을 이룬 화법이 꾸준히 애용되었다. 이 절충적인 화법은 복잡한 구조와 거대한 규모의 궁궐 또는 행사 장면을 그릴 때나 큰 규모의 경관을 그릴 때 효율적인 해결 방식으로 선호되었다. 1820년대에 제작된 《동궐도》에는 한시각의 《북새선은도권》에서 확인되듯이 전통적인 궁궐도 양식을 토대로 하되 깊이 있는 공간, 균정한 비례와 척도, 정연한 시점의 처리 등 선적 투시법의 장점을 수용하여 완성한 평행사선투시도법이 사용되었다.도3-11 121 이러한 화법은 곧 서양 문물에 대한 배척이 시작되기는 하였지만 서양 문물 중 가장 높이 평가되었던 부분, 즉 과학적, 수리적 정확성에 대한 평가는 여전하였음을 시사한다. 《동궐도》에는, 원근에 따른 크기의 차이나 소실점, 하나의 시점이 전제된 것은 아니지만, 일정한 빛은 아니더라도 명암에 대한 관심과 땅을 독립적인 물질로서 표현하는 것 등 서양 투시도법의 독특한 표현들이 남아 있다.

이미 하나의 양식으로 자리 잡은 이러한 화풍은 이후 여러 진찬도(進饌圖)나 궁중행사를 기록한 의궤 중의 의궤도에서 사용되었다.도4-45 122 투시도법의 다른 요소들은 19세기 전반 이후 급속히 쇠퇴했지만 선투시법만은 한국적인 평행사선투시법과 함께 조선 말까지 꾸준히 구사되었다. 그중 소실점을 전제로 한 선투시법은 공간과 대상의 규모가 비교적 작을 경우에 시도되었고, 평행사선투시법은 공간과 대상의 규모가 클 경우에 사용되는 등 경우와 조건에 따라서 각기

도4-45 백은배 등 7인, 《무신진찬도병》(부분), 1848년, 8폭, 종이에 채색, 각 폭 140.2×49.5cm, 국립중앙박물관 소장

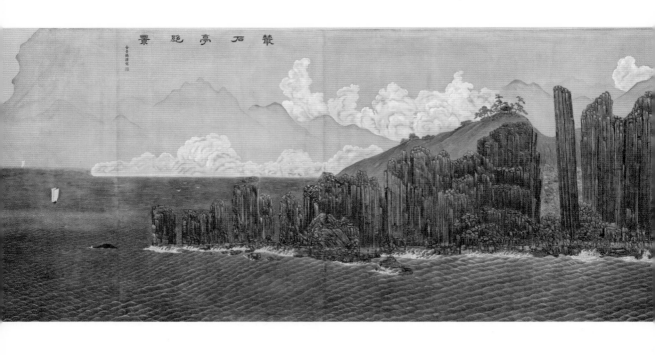

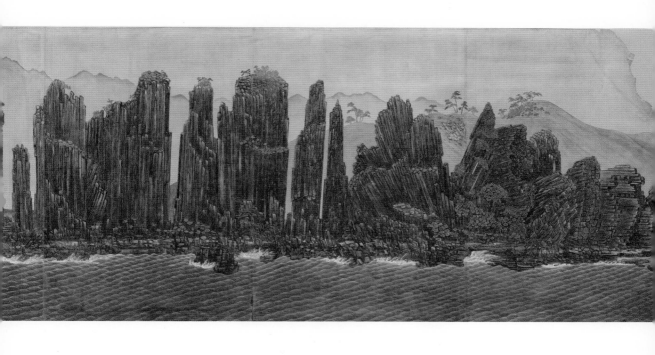

도4-46　김규진, <총석정절경도>(부분), 부벽화, 20세기 초, 비단에 채색, 195.5×882.5cm, 국립고궁박물관 소장

편리한 도법을 채택하는 유연성이 발휘되었다. 또한 19세기 이후에는 보수반동적인 경향이 자리를 잡음에 따라 전통적인 이동 시점형 부감법의 궁궐도, 행사도들도 여전히 제작되었다. 어떠한 경우에 특정한 화풍을 선택하였는지 다 분별할 수는 없지만 여러 가지 화풍이 혼용된 것이 확인된다.

　19세기 말 개항 이후에는 서양과의 접촉이 새롭게 시작되면서 회화 분야에도 서양화풍에 대한 새로운 경험과 시도가 나타났다. 1915년에 화원 안중식은 〈백악춘효도〉에서 하나의 시점을 전제로 한 일관된 공간과 시야를 제시하며 실경을 그렸다. 1920년에 제작된 김규진의 〈총석정절경도〉 또한 이전의 총석정도와 다른 구성과 사실적 표현을 추구하였는데,^{도4·46} 그는 작품을 제작하기 전 이곳을 직접 여행하면서 서양식 사진과 전통적인 초본 등을 준비하였다. 그는 바다 쪽에서 본 총석이라는 새로운 시점을 강조하면서 암석의 형태와 질감을 시각적 사실성에 입각해서 세밀하게 묘사하였다. 이는 19세기 말, 20세기 초 개항 이후 서양 문물이 다시 소개되고 재평가된 시대적 배경에 따라 가장 보수적인 경향을 고수한 궁중 회화 분야에서도 서양화풍에 대한 새로운 경험과 해석이 용인되고, 시도되었음을 보여준다.

5) 나가면서

이제까지 조선 후기 회화에 수용된 서양화풍의 문제를 정리하면서 사실적 진경산수화가 대두되는 구체적인 과정 및 양상을 살펴보았다. 서양화풍 중에서도 조선 후기의 서양 문물에 대한 인식과 수용 방식의 특징을 상징적으로 보여주는 투시도법의 문제를 중점적으로 고찰하였으며, 투시도법이 적용된 대표적인 화목인 진경산수화와 궁중행사도들을 부각시켜 보았다.

　사실적 진경산수화의 대두는 정치사회적 상황, 새로운 가치관과 자연관, 그리고 예술관과 관련된 첨예한 문화 현상이다. 18세기는 전 세계적으로 변화와 번영의 시기였다. 조선은 국내적으로 숙종, 영조, 정조의 강력한 치세 아래 새로운 안정기를 맞았고, 국외적으로는 강희제, 건륭제의 치세하에 청나라가 번성하

면서 문화적 황금기를 이룩하였다. 비록 중국을 통한 전래였지만 서양 문물의 전래는 조선이 화이론의 굴레에서 벗어나 열린 세계와 서양을 만나는 계기가 되었다. 서양의 새로운 학술과 자연과학을 접하면서 서서히 형성된 새로운 시각 인식과 이를 토대로 형성된 서양화풍에 대한 관심은 객관적인 관찰과 사실적 묘사, 수리과학적 표현을 토대로 한 선투시법에 대한 평가로 이어졌다.

18세기 초부터, 전통적인 화제 가운데 형사가 중시되었던 초상화와 영모화 분야에서 먼저 서양화법을 선택적으로 수용하며 사실성을 진작시켰다. 그러나 진경산수화에서는 서양화법의 수용이 한동안 지체되었는데, 이는 서양의 자연 관과 산술법, 나아가 이러한 요소를 반영하면서 형성된 구체적인 화법에 대한 이해가 필요했기 때문이다.

18세기 초 이후 국가의 새로운 변화를 위하여 기술과 학문을 모색한 조정(朝廷)의 차원에서, 또한 교조적인 유학 사상과 학풍에 반발한 선비들 사이에서 서양 문물은 하나의 대안으로서 수용되기 시작하였다. 이러한 배경에서 진경산수화에도 겸재 정선의 단계에서부터 서양화법이 선택적으로 수용되었는데, 서양화법의 여러 요소 가운데 조선의 화단에서 가장 주목된 것은 한정된 시각을 전제로 형성된 일점투시도법이었다.

15세기 초 르네상스 시대 이후 자연과학과 수학을 토대로 창안된 화법인 서양의 투시도법은 르네상스의 이상인 이성(理性)에 대한 존중과 객관성 및 합리성을 강조한 화법이며, 궁극적으로는 자연에 내재된 신적(神的)인 조화와 법칙을 강조한 상징적 화법이었다. 투시도법의 이 같은 기본 성격은 중국에 들어온 서양 선교사들의 전도 목적과 방편에 합당하였기 때문에 투시도법으로 그려진 그림들이 적극적으로 전파되었다.

중국의 경우에는 선교사들의 지도와 수입된 서양화들, 서양서에 실린 삽화들을 통하여 직접적인 경로로 서양화를 접하며 그 원리와 기법을 이해하였다. 그러나 조선인들이 서양화를 접한 경로는 훨씬 제한적이었다. 사행원으로 중국에 파견된 인사들은 연경의 천주당 건물과 유리창(琉璃廠)의 점포들을 방문하거나 서양 신부와 화가를 만나며 직접 서양 문물을 접하였으나, 대부분의 사대부 선비와 지식인들은 중국에서 수입된 서양화나 동판화, 서양서에 실린 일부 삽화

나 그림 관계 기록, 또는 중국 화가들에 의하여 해석된 서양화 기법 등을 통하여 서양화를 이해하였다. 이처럼 서양화를 접하는 경로가 제한된 사실은 한국에서 시도된 서양화법의 특징을 이해하는 전제가 된다.

서양화에 대한 수용 방식과 시기에서도 필요와 가치에 따른 차이가 나타났다. 국가적인 수용을 관장하는 조정과 보수적인 사대부 선비들, 직업적인 화원 및 화가 등 필요에 따른 차이도 있었고, 때로는 화목의 성격과 기능에 따라 수용 양상과 시기가 달라지기도 하였다.

조선 후기에 수용된 서양 문물 중 가장 인상적이었던 것은 과학적·수리적 진보였고, 당대 사람들은 이를 전제로 형성된 화법인 투시도법에도 깊은 관심을 표명하게 되었다. 눈으로 보는 것을 전제로 형성된 투시도법 중 가장 먼저 시도되고, 나중까지 남게 된 것은 수학적 원리를 반영한 선투시법이다. 선비화가 윤두서와 정선의 그림에서 선구적으로 확인되는 이 기법은 18세기 중엽 이후에는 계화나 행사도, 실경산수화를 그릴 때 궁중 회화에서도 애용되었다. 서양화에 대한 관심이 높아지고 집집마다 서양화가 걸려 있었다고 할 정도가 되면서 선비화가와 여항화가부터 화원과 직업화가까지 다양한 계층의 화가들이 서양화법을 선별하여 수용한 사실적 진경산수화를 제작하였다. 이러한 사실적 진경산수화의 주문과 감상은 18세기 말엽 정조 연간에는 사대부 관료로부터 국왕에 이르기까지 전 사회적인 지지를 받으며 이루어졌다. 이는 서교와 서학에 대한 비판과 배척이 시작된 이후에도 회화 방면에서는 서양화법에 대한 주문과 후원이 이어졌다는 점에서 앞으로 더욱 심도 있게 구명되어야 하는 현상이다.

서교에 대한 본격적인 박해가 시작되고 서양 문물에 대한 배척이 시작된 19세기 중엽 이후에는 서양화법이 수용된 그림이 점차 사라지게 되었다. 그러나 복잡한 구조와 깊은 공간이 필요한 그림과 전각의 표현이 중요한 그림 등 일부 화제를 그릴 때, 선투시도법은 효율적인 화법으로서 인식되어 조선 말까지 애호되었다. 한편 일관된 빛을 전제로 한 표현인 명암은 가장 드물게, 가장 어색하게 구사되곤 했는데, 이는 중국을 중심으로 한 화이론적 세계관과 충돌되는, 빛의 근원인 태양을 중심으로 지구가 자전하고 있다는 과학적 사실을 이해하거나 용납하기 어려웠고, 음양오행론을 토대로 형성된 관념적인 자연관과 이에 기초한

전통적인 가치 및 정서를 포기하지 않는다면 새로운 사실을 수용하기 어려웠기 때문일 것이다.

이질적인 성격의 학문과 사상, 가치를 접한 조선시대 사람들은 오랜 숙고를 거쳐서 당시의 정치적·사상적·문화적 필요에 준하여 이를 수용하였고, 예술적인 변화의 계기로 이용할 수 있었다. 그러한 과정이 항상 순탄하게 진행된 것은 아니지만 외래적인 자극을 창조의 원동력으로 이용하는 방식을 고려할 때 시사하는 바가 적지 않다. 특히 서양화풍에 대한 평가와 수용이 당면한 사회적인 문제점을 개혁하여 발전을 도모하려는 배경에서 추진되었다는 점은 회화가 사상 및 가치의 변화를 얼마나 분명하게 반영하는가를 확인하게 해준다.

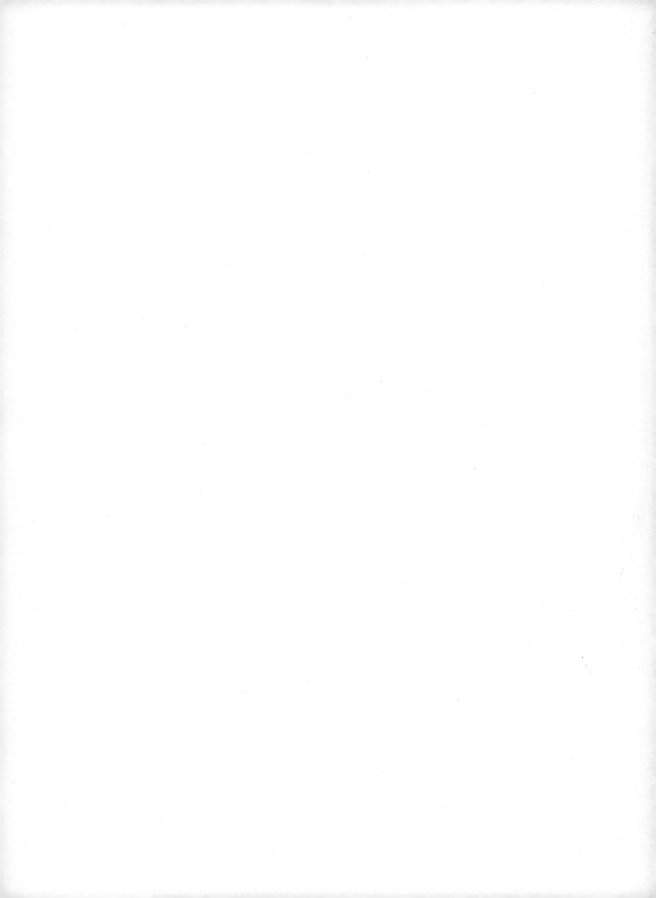

1

발견된 대가大家

: 겸재 정선에 대한 평가의 역사

겸재 정선은 조선 후기에 유행한 진경산수화를 창시한 대가(大家)로 높은 평가를 받고 있다. 현재 정선이 누리는 명예는 그가 활동하던 시절 누렸던 것에 버금가는 영예로운 평가로 보인다. 그러나 정선이 늘 이처럼 높은 명성을 누린 것은 아니다. 정선에 대한 관심과 평가는 우선 그의 작품이 가진 새롭고 뛰어난 표현력과 남다른 주제 의식에서 유래된 것이다. 그러나 예술사상 한 작가에 대한 평가가 영원한 진리로서 항상 똑같이 유지되지는 않는다. 이는 예술에 대한 평가도 시대적·정치사회적·문화적 요인 등 복합적인 요인이 개입되어 만들어진, 상대적인 가치이기 때문이다.

정선에 대한 현재의 평가는 이전까지 축적된 정선에 대한 당대와 후대의 기록 및 논의, 연구를 토대로 형성되었다. 그런데 18세기에서 19세기까지 정선에 대한 평가는 18세기 전반과 후반, 19세기 전반 등 시간의 흐름에 따라 층차가 있었다. 즉 상찬과 폄하가 엇갈리는 의견들이 제시되어 칭송 일변도의 평을 받은 것은 아니었고, 정선의 장기(長技)에 대한 평가도 진경산수화에 국한된 것이

아니라 산수화라고 하는 좀더 포괄적인 개념으로 거론된 경우가 더 많았다. 또한 현존하는 정선의 작품 목록을 정리하여 보면 정선이 진경산수화뿐 아니라 사의산수화나 고사도(故事圖) 또는 다양한 제재의 그림을 그린 것을 확인할 수 있다. 한 가지 특이한 점은 정선의 진경산수화는 특히 경화세족 출신 사대부 선비들의 주문으로 제작된 작품들이 많다는 사실이다. 비교적 많은 기록을 남긴 경화세족 후원자와 감상자들 덕분에 정선의 작품에 대한 논의가 진경산수화를 중심으로 전개되는 경향을 초래하였다.

근대기의 전문가들이 남긴 정선에 대한 평가는 조선시대의 기록과 평가를 참고하는 동시에 당시에 전해지던 작품들에 대한 근대기 인사들의 평가를 토대로 진행되었다. 오세창(吳世昌, 1864~1953), 세키노 다다시(關野貞, 1868~1935), 고유섭(高裕燮, 1905~1944) 등 이 시기에 활동하며 한국 미술사의 기초를 이룬 학자들의 저술에서 정선은 식민지 상황이라는, 당시의 시대적 상황과 학문적 요구를 반영한 평가를 받았다. 이 시기에 이루어진 정선에 대한 재평가는 그 이후 현대 미술사에서 이루어진 정선에 대한 논의에 일정한 영향을 주었다.[1]

이 글에서는 먼저 근대기의 미술 관련 전문가들이 제시한 정선에 대한 논의를 살펴보면서 조선시대와 현대 사이에 이루어진 정선에 대한 인식과 평가를 점검하고, 근대기까지 정선이 진경산수화뿐 아니라 사의산수화나 고사도 등 여러 분야에서 장기를 가진 화가로 평가되었던 정황을 구명하려고 한다.

정선은 진경산수화뿐 아니라 사의산수화나 고사도 등을 자주 그렸다. 이 글에서는 현재까지 진경산수화를 중심으로 전개되었던 정선의 작품세계에 대한 논의를 확장하여, 정선이 사의화와 진경화를 넘나들면서 새로운 화경(畫境)을 구축했음을 밝히려고 한다. 이를 위해서 정선이 자주 다룬 사의적인 산수화, 시의도(詩意圖), 고사도 등 현존하는 작품을 고찰하고, 정선이 우의적(寓意的)·감계적(鑑戒的)·상징적(象徵的) 제재를 통해서 새로운 선비 회화, 곧 유화(儒畵)를 정립하는 데 기여했음을 구명하게 될 것이다. 또한 정선의 진경산수화를 연대기적으로 정리하면서 정선 회화 연구의 기초를 다지고, 진경(眞境)과 사의(寫意)의 경계를 넘어서 현실과 이상의 조화를 추구하였던 정선 회화의 본질과 특성을 재평가하려고 한다.

20세기 초 근대적인 의미의 미술사가 형성되기 시작하였을 때, 정선에 관한 기록과 평가에 많은 영향을 준 저술로는 먼저 오세창의『근역서화징』(槿域書畵徵)을 들 수 있다. 1920년대에 편저된 이 책에서 오세창은 정선에 관한 이전의 기록들을 모아 수록한 끝에 다음과 같은 의견을 달아 놓았다.

　　겸재가 산수에 뛰어났다. 특히 진경(眞景)을 잘하여 스스로 일가를 이루었으니 우리나라 산수화의 종주가 되었고, 또한 세상에 퍼진 그림이 대단히 많았다. 그 나이를 따져 보면 94세에 이른다. 그러나 여러 사람들의 기술(記述)과 만사(輓詞)에는 더러 80세라고 했으니 자못 의심스럽다.[2]

　　오세창의 기록과 견해는 이후 정선에 관한 서술에서 자주 인용되었다. 오세창은 정선을 진경산수화의 대가로서, 동시에 조선 산수화의 종주로 높게 평가하였는데, 진경산수화와 산수화를 달리 구분하지 않았던 것으로 보인다. 또한 나이 문제를 거론했는데, 실제 84세에 사망한 정선을 94세에 사망한 것으로 기록한 것은 당시까지 정선에 대한 자료가 충분치 않았음을 시사한다.

　　오세창이 정선 항목에 실어놓은 기록들은 이후 겸재 정선에 관한 논의에서 반복적으로 인용되면서 정선에 대한 평가에 영향을 주었다.[3] 오세창이 사용한 '진경'이란 용어는『근역서화징』의 정선 항목에 실린 기록 가운데 강세황의 평에서 나온다. 강세황은 정선의 화첩에 평을 하면서 "정겸재(鄭謙齋)가 동국진경(東國眞景)을 가장 잘 그렸다. 현재(玄齋)가 또한 겸재를 따라 배웠다."[鄭謙齋最善東國眞景 玄齋又從謙齋學]고 하였다. 강세황이 평한 화첩은 진경을 다룬 작품이었을 것이다. 강세황 이외에 여러 인사들이 정선의 그림에 대해서 기록하였는데, 대개 산수화라는 통칭을 사용하였고 진경이란 용어는 사용하지 않았다. 정선의 친구인 시인 이병연은 정선의 진경산수화에 대해서 기록한 뒤 "산수를 그림에 또한 때때로 기이하였다"[山水之作亦有時而奇]라고 하여 진경산수화와 사의산수화를 특별히 구분하여 인식하지 않았음을 알 수 있다. 심재는 "정선의 산수는 장건웅혼하고 호한임리하다"[鄭敾山水壯健雄渾浩汗淋漓]고 하였는데, 역시 진경이나 사의를 구분하지 않았다. 이외에 다른 인사들도 진경산수화보다는 일

반적인 산수도나 산수인물도 등에 대해서 기록하거나 품평하였다. 따라서 정선을 다만 진경산수화의 대가로서 인식한 것이 아니라 산수화의 대가로서 평가했음을 확인할 수 있다.

근대기에 조선의 미술사를 서양의 학문적 방법론에 준하여 새롭게 구축한 세키노 다다시는 정선과 여러 화가들에 대해서 다음과 같이 평하였다.

숙종조에는 윤두서 공재가 있고, 당시 화단이 적막한 가운데 서서 한 시대의 대가로서 이름이 났다. 서화가 모두 좋았다. 특히 인물과 동식물을 정교하게 그렸다. 총독부박물관의 노승도는 필세가 호방함이 넘친다. 박재표 씨 소장의 춘풍기마도(春風騎馬圖)는 정밀하고 주도한 필로 이루어졌다.

영조, 정조 연간은 문화의 부흥과 함께 거장 명가가 배출되었다. 그 가운데 최고의 명성은 정선[겸재(謙齋)], 조영석[관아재(觀我齋)], 심사정[현재(玄齋)]으로서 세상에서 선비 명화가 삼재(三齋)로 칭하였다.[4] … 정선은 산수가 최고 장기로 조선의 진경을 그려 스스로 일가를 이루었다. 이왕가박물관 소장 <여산관폭도>(廬山觀瀑圖), 박재표 소장 <여산초당도>(廬山草堂圖)는 결구(結構)가 웅대(雄大)하고 묵색(墨色)이 창윤(蒼潤)하여 뛰어나고, 총독부박물관 소장의 <입암도>(立岩圖)는 창윤한 풍골을 드러내고 있다. 조영석은 산수인물을 잘하였지만 도저히 겸재, 현재에 미치지 못한다. 심사정은 처음에는 겸재에게 배운 뒤 고인의 화적(畵蹟)을 연구하여 절묘한 수준에 도달하였고 화훼·초충·영모를 가장 잘 그렸으며 특히 산수를 잘하였다. 화격은 고매호방하고 종횡휘려하여 모두 묘함을 얻었다. … 김득신[긍재(兢齋)]은 인물, 영모를 잘 그렸고 또한 구영(仇英)풍의 세밀한 그림도 제작하였다. 이왕가박물관 소장의 <곽자의행락도>는 이러한 종류의 대표작이고 박재표 소장의 <부취도>는 그 온아유용한 필치를 보여주고 있다. 그는 현재, 겸재와 함께 삼재의 이름을 얻었다. 김홍도[단원(檀園)]는 현재와 함께 이조 후기를 대표하는 거장으로서 산수·인물·화초·영모를 그려 정묘한 수준에 도달하였고, 가장 좋은 것으로는 신선도를 그렸고 또 풍속화를 제작하였다.[5]

세키노 다다시는 영정조 연간을 대표하는 3대 선비화가로 정선, 조영석, 심

사정을 꼽았다. 그런데 그 전후의 문맥을 살펴보면 그가 남종화풍을 구사하여 중국의 영향을 좀더 받았다고 여긴 심사정을 정선보다 높게 평가한 것을 알 수 있다. 특히 정선의 작품에 대해서는 조선의 진경을 그려 일가를 이루었다고 오세창의 평을 따라 서술했지만, 거론된 작품들은 잘 알려진 금강산도를 제외하고는 사의적인 산수화, 고사도와 진경산수화를 각기 한 점씩 들면서 남종화 또는 중국화풍과 관련된 작품들을 더 부각시켰다. 세키노 다다시의 조선 회화에 대한 이해는 제한적인 것으로서, 그가 접할 수 있었던, 당시 유통되던 기록과 작품을 전제로 한 것인 동시에 은연중에 식민사관이 주입되어 있어서인지 현재 우리가 알고 있는 사실과 차이가 있는 경우가 적지 않다. 조선 후기의 화가 중 긍재 김득신이 현재 심사정, 겸재 정선과 삼재(三齋)로 손꼽힌다고 한 것과 단원 김홍도와 현재 심사정을 조선 후기를 대표하는 두 거장으로 꼽은 것도 특기할 만하다. 이처럼 여러 화가에 대한 평가는 텍스트가 서술된 당대의 상황과 회화에 대한 정보 및 서술의 의도 등 여러 요인이 작용하며 형성된다.

비슷한 시기에 활동한 미술사학자 고유섭은 세키노 다다시와 달리 한국 미술사 전반에 깊이 있는 식견을 가졌다. 〈인왕제색도〉에 대해 쓴 글을 통해서 고유섭의 정선에 대한 평가를 읽어볼 수 있다.[6]

> 그런데 서화징(書畵徵) 소잉(所仍)의 제가(諸家) 품등(品等)에 의하면 「창윤가희(蒼潤可喜) 차원백본색(此元伯本色)」(관아재 조영석 제발), 「중고이래당추동국제일명가」(中古以來當推東國第一名家, 김조순 화첩), 「장건웅혼(壯健雄渾) 호한임리(浩汗淋漓)」(송재필담), 「겸재자운이모고(謙齋自運而摸古) 병진기묘(幷臻其妙)」(신위 제화첩) 등 대단한 칭예가 전하여 있는데 필자의 경험으로선, 아무래도 지나친, 말하자면 성과기실의 찬사로 보이었을 뿐이다. 사실로 말이지 그의 화폭에는 창윤(蒼潤)한 점도 있고 장건(壯健)한 점도 있고 임리(淋漓)한 점도 있긴 있으나 요컨대 일면의 특색일 뿐이요 다른 일면엔 또 취약(脆弱), 조경(粗硬), 체삽(滯澁), 수라(瘦羸) 등 일종의 벽기(僻氣)도 없지 않아 있다. 고인(古人)의 기사(記事)란 한문(漢文) 그 자체의 성질상 본래가 과장적인 점에 흐르기 쉬운 데다가 대개는 운문적인 기록이어서 더구나 그 폐가 심하다. 그 위에 또다시 해동고인(海東古人)들은 그 심

미력이 그리 또 대단한 것이 아니어서 포폄이 항상 형식에 떨어지기 쉬운 것이다. 우리의 안목으로선 해동화적(海東畫蹟)으로 무난된 수준 위에 올려놓을 것이 그리 흔하다고 보지 않는 바이다. 정직히 솔직히 말한다면 난벽(難癖)이 많다. 겸재도 또한 그러한 부류다. 소위 「동인(東人)의 습기(習氣)」라는 것이 약점(弱點)으로 대개는 들어나 있다. 이것이 예술적으로 잘 승화(昇華)되면 「조선적 특수성격」으로 추앙(推仰)될 만하고 그렇지 않으면 논할 건덕지가 못 되는 것이다. 이러한 습기가 제법 예술적 앙양(昂揚)을 얻은 것이 이 인왕제색도(仁王霽色圖)라는 것이다. … 동국진경(東國眞景)이 그로부터 비로서 단청(丹靑)계에 올랐다면 그 자득(自得)이란 이러한 점(點)을 두고 말한 것이 아니었을까. 다만 "내가 노인이 주역을 잘하여 역의 이치를 꽤 얻었다는 말을 들었다. 역의 이치를 이해한 사람은 변화를 잘 해낸다. 노인의 화법이 역에서 얻은 것이 있어서 그러한 것인가"[余聞老人好周易 頗解易理 夫解易理者 善於變化 老人畫法有得於易而然乎]라 한 것은 예의 동양적 신비론 관념론에서 나온 과장일 뿐이다.[7]

고유섭의 글을 통해서 1940년대까지 정선의 그림이 비교적 잘 알려져 있었지만, 그에 대한 평가가 그리 높지 않았음을 알 수 있다. 고유섭은 조선시대의 기록으로 전하는 정선에 대한 높은 평가를 신뢰하지 않았다. 참고로 고유섭은 강희안(姜希顔, 1418~1464)과 김홍도에 대해서도 화가론을 서술하였는데 정선에 관한 글과 달리 여러 문집과 『근역서화징』 등에 실린 기록 및 평가들을 비교적 자세하게 수록, 검토하면서 구체적인 논의를 전개하였다. 정선은 〈인왕제색도〉를 중심으로 단편적으로 논의한 것에 비해서 강희안, 김홍도에 대해서는 더 구체적으로 논의한 것은 고유섭이 이들을 정선보다 높게 평가했음을 시사한다.

위에서 주요한 논자들을 통해서 간단히 정리하였듯이 근대기에 이루어진 정선에 대한 평가는 오세창이 『근역서화징』에 실은 자료와 평가의 영향이 컸고, 당시에 유통되던 정선의 작품에 대한 인식과 평가도 작용하면서 형성되었다. 따라서 비록 선별된 것이기는 하지만 19세기까지 저술된 기록의 영향도 적지 않았던 것이다.

이제부터 정선이 활동하던 시기 즈음으로부터 형성된 정선에 대한 평가를

고찰하면서 정선에 대한 평가가 18세기 전반에서부터 19세기까지 어떻게 변화되었는지 정리해 보려고 한다.

18세기 전반경 한양 지역 경화사족들의 후원을 받으며 왕성하게 활동한 정선은 처음에는 공재 윤두서에 비해서 낮은 평가를 받았다. 그 전형적인 사례로 소론계 인사들로 문예계의 동향에 밝았던 이하곤과 조귀명, 남태응의 평가를 들 수 있다. 당대의 수장가이자 감식안으로 유명한 이하곤은 윤두서와 막역하게 교류하였다. 그 이유 때문만은 아니겠지만 이하곤은 윤두서가 1715년 전라남도 해남에서 사망한 이후에서야 정선과 통교하였다. 1712년에 제작한 정선의 《해악전신첩》에 제를 쓰면서도 정선과 면식이 없었다고 하였고, 1722년에 김광수 소장의 〈망천도〉(輞川圖)에 대해서 쓰면서는 정선에게 왕유(王維, 699~759)의 「망천도」 시를 다시 읽고 자신이 원하는 방향으로 시의(詩意)를 담아줄 것을 요구하여 정선에 대한 평가가 높지 않았음을 시사하였다.

조귀명은 정선보다 윤두서를 높이 평가했다.[8] 그는 소론계 명류로서 조유수, 조현명, 조적명(趙迪命, 1685~1757) 등과 함께 정선과 교류하였지만 1734년에 쓴 글에서 문장에 있어서는 김창흡과 김창협이, 서화(書畵)에 있어서는 윤두서가 처음으로 정밀하고 깊은 경지를 열어 중국과도 견줄 만할 정도가 되었다고 높이 평가하였다.[9] 조귀명도 역시 정선의 시의도에 대해서 불만을 가지고 정선이 글을 삼백 번은 다시 읽고 그려야 할 것이라고 비판하기도 했다.[10] 이는 선비화가 가운데 윤두서나 조영석이 그림에 대해서 매우 신중한 태도를 가지고 사람들의 요구에 쉽게 부응하지 않았던 반면, 정선은 그림에 밤낮없이 종사하여 일가(一家)를 이루었을 뿐 아니라 많은 사람들의 주문에 적극적으로 응하면서 그림으로 명성을 얻었다는 데서 유래된 평가일 것이다.

남태응은 1732년에 지은 「청죽화사」에서 정선을 거의 거론하지 않았다.[11] 17세기의 직업화가 김명국과 이징(李澄, 1581~?), 18세기의 선비화가 윤두서를 삼대가(三大家)로 꼽으면서 각기의 특기와 장점을 전문적인 식견과 논술로 풀어낸 남태응이 당시 한양의 화단에서 이름이 높았던 정선을 거론하지 않은 것은 이례적이다. 소론계 명문가 출신의 남태응은 정선의 당색을 의식하였고, 정선의 존재를 몰랐을 수는 없겠지만 의도적으로 제외한 것으로 볼 수 있다. 남태응의

경우도 정선이 당시 모든 이들에게서 환영받지 못하였음을 시사한다.

반면에 정선과 교분을 가지거나 이웃하여 살았던 인사들은 정선의 활동을 후원하고 정선의 그림을 높게 평가하였다. 정선의 친구인 이병연, 오랫동안 이웃에 살았던 조영석·김창업과 김창흡·김시보 등 낙론계의 인사들, 조유수·조현명·조문명(趙文命, 1680~1732) 등 풍양 조씨 인사들, 김광수·이춘제·홍중성·최주악(崔柱岳, 1651~1735)·이덕수·박사해·박사석(朴師錫, 1713~1774) 등 소론계 인사들, 홍세태 등 여항인들이 주요 후원자로서 정선에게 그림을 주문하거나, 정선의 그림에 제발을 쓰며 칭송하였다.[12] 이 후원자들은 18세기에 대두된 한양 지역 경화세족의 새로운 문화를 주도한 인사들인 동시에, 특히 벌열 가문 출신들이 많다.[13] 이 가운데 정선을 직접적으로 후원하고 늘 정선과 함께하였던 사천(槎川) 이병연은 가장 주목되는 인물이다. 김창흡 이후 문단의 맹주가 된 이병연은 정선과 함께 시화일치 사상을 실천하면서 진경산수화의 유행을 선도하였다.[14] 당시에 '사천시(槎川詩)에 겸재화(謙齋畵)'가 최고라는 말이 돌 정도로 두 사람은 한 시대를 대표하는 대가들로 여겨졌다.[15]

이에 비해서 정선을 이병연만큼이나 잘 알고 깊이 이해했던 조영석의 평가는 양면적이다. 조영석은 정선이 조선 삼백 년 산수화의 신기원을 창출했다고 높이 평가하면서도 동시에 정선이 화면 구성을 너무 빽빽하게 하는 점과 도식적인 필묵법을 구사한 것을 비판하기도 하였다.[16] 그의 이러한 견해는 그림을 잘 그리고 좋아하면서도 그림으로 이름나기를 끝까지 거부한 조영석의 입장과도 관계가 있을 것이다. 또한 조영석은 선비화가로서 산수화에서는 사의(寫意)의 개념을 중시하였고, 현실 경물을 직접 담는 진경산수화는 거의 제작하지 않았다. 조영석도 현실을 중시하고 물상을 대하여 그대로 그리는 것, 즉물사진(卽物寫眞)에 대한 관심이 커서 풍속화를 잘 그렸다.[17] 정선과 30년 이상 이웃하여 살면서 늘 교분을 가졌던 조영석이지만 그림에 대한 인식과 실천의 방향이 달랐기 때문인지 정선에 대해서 공과 실을 지적하였다.

한편 1712년의 《해악전신첩》과 김광수에게 그려준 《구학첩》에 제발을 쓴 이덕수는 조귀명의 5촌 숙부이며 동시에 김광수의 아버지인 김동필(金東弼, 1678~1737)의 친구로 이름난 장서가였다. 소론계 인사인 그는 정선 이전에 홍

득구(洪得龜, 1653~?)와 윤두서가 유명했으며, 윤두서는 인물과 금수(禽獸)에 뛰어났지만 산수가 모자랐고, 홍득구는 산수는 잘하였지만 규모가 작고 답답했는데, 정선이 후에 나타나서 두 사람의 명성을 넘어섰다는, 비교적 객관적인 평을 하였다.[18]

18세기 전반경 정선에 대한 평가는 점차 높아졌다. 그러나 18세기 후반이 되면서 이전과 다른 문예관과 회화관, 남종화풍이 부각되자 정선에 대해 비판적인 견해들이 제기되기 시작했다. 이 시기에는 문예관과 회화관, 화풍과 취향, 회화의 감상층이 변하면서 사의적인 선비 회화, 유화(儒畵)를 정착시킨 심사정과 강세황의 명성이 높아졌다. 18세기 후반 이후에는 심사정은 물론이지만 강세황도 정선보다 높은 평을 받았는데 그 이유는 유기(儒氣), 즉 선비 기운이 특출났기 때문이었다.[19]

정선에 대한 평 가운데 당대의 감평가로 유명한 강세황의 평은 정선의 장점과 단점을 잘 지적한 것으로 참고가 된다. 강세황의 평을 몇 가지 들어보면 다음과 같다.

정겸재가 우리나라[東國] 진경(眞景)을 제일 잘 그리는데 현재 심사정도 정선에게서 배웠다.[20]

정은 그가 평소에 익숙한 필법을 가지고 마음대로 휘둘렀기 때문에 돌 모양이나 봉우리 형태를 막론하고 일률적으로 열마준법(裂麻皴法)으로 어지럽게 그려서 그가 진경(眞景)을 그렸다고 하기에는 더불어 논하기에 부족한 듯싶다. 심사정은 정선보다 조금 낫지만 늘 식견과 넓은 견문이 없다.[21]

강세황은 정선을 진경의 대가로 인정했지만, 도식적인 화풍에 대해서는 비판하였다. 정선보다 심사정을 높게 평가하였으며, 그림을 평하는 기준으로 높은 식견과 넓은 견문을 제시하였는데, 정선은 물론이거니와 심사정도 이 점이 부족하다고 했다. 정선과 심사정은 모두 선비화가이지만 다작을 하고, 그림으로써 유명해졌다. 즉 강세황의 입장에서 두 대가들은 모두 선비화가로서의 자질이 부

족하다고 비판한 것이다. 강세황은 조영석을 높게 평가하였는데 그 이유 또한 문기(文氣) 때문이다. 강세황은 조영석을 우리나라의 제일이라고 칭송하였고,[22] 〈출범도〉(出帆圖)에서는 다음과 같이 평하였다.

> 필법이 고상하고 정교하여 한 점의 속기(俗氣)도 없다. 배와 돛대의 모양이 조금도 어긋나지 않았으니 함부로 사의(寫意)하였다고 해서는 안 될 것이다. 매우 진귀하다.[23]

강세황은 문기(文氣)를 중시하고 속기(俗氣)를 비판하였다. 강세황의 견해에서 드러나듯이 18세기 후반이 되면서 정선은 선비그림, 유화가 갖추어야 할 문기가 부족한 것으로 비판받기 시작했다. 강세황의 심사정에 대한 다음 평도 속기가 없는 사의성에 대한 평가를 보여준다.

> 수묵(水墨)으로 창연하게 그리는 것이 귀히 여기는 것이다. 채색으로 여러 화훼를 그리는 것이 무엇이 어렵겠는가. 흉중(胸中)에 연운(煙雲)의 운치를 가지지 않았다면 붓끝이 어찌 저속한 기운을 제거할 수 있으랴. … 근일에는 현재(玄齋)가 잘 그리는 사람으로 알려져 있다. 곧장 높은 심경을 비단에 올리는데 조각폭에 만 리의 형태를 갖출 수 있다. … 일반 화가들은 그를 초월하지 못한다.[24]

19세기 초 소론계 선비 서유구는 정선의 그림을 백여 폭 이상 보았다고 하면서도 심사정이 금강산도를 최초로 와유지자(臥遊之資)로 그렸다고 기록하였다.[25] 이는 정선의 진경산수화보다 심사정의 진경산수화가 뛰어나다고 본 것인데, 곧 사의성을 기준으로 한 평가이다. 진경산수화에서조차 사실성보다 사의성을 평가하게 된 19세기 초, 정선은 이전만큼 대가로서 존경받지 못했고 선비그림이 갖추어야 할 사의성과 선비기가 부족하다는 평을 받게 되었다. 선비그림과 사의성에 대한 기대가 더욱 높아진 19세기 전반경 신위와 김정희 등은 모두 정선보다 심사정과 윤두서를 높게 평가하였다. 그러나 같은 시기에도 노론계 인사인 심환지(沈煥之, 1730~1802)와 김조순(金祖淳, 1765~1832)처럼 여전히 정선을

선호하고 높이 평가하는 인사들도 존재하였다. 김조순의 아래와 같은 평은 정선과 심사정을 비교하면서 우위를 정하지 못했던 견해로 주목된다.

… 말년에는 그림 솜씨가 더욱 묘한 지경에 이르러서 현재 심사정과 함께 이름이 나란하였으므로 세상에서 겸현(謙玄)이라 부르곤 했다. 그러나 그림의 아치(雅致)는 심사정만 못하다고 하기도 했다. 심사정은 예찬(倪瓚)과 심주(沈周) 등 여러 대가들의 화격을 배워 그 영향을 벗어나지 못하였다. 겸재 노인은 터럭 하나하나가 모두 스스로 자득하여 붓과 먹으로 변화시킨 것이니, 하늘로부터 뛰어난 재주를 타고난 자가 아니면 대개 이런 경지에 이를 수 없었을 것이다. 그러므로 중고(中古) 이후로 마땅히 우리나라에서 제일가는 화가라고 추대해야 할 것이다. 그러나 심사정 또한 재주가 보통 사람보다 뛰어나서 정히 겸재 노인의 막강한 적수가 되었으니, 사람들의 말이 참으로 본 바가 없는 것은 아니다.[26]

근대 초 학자들은 나라가 망한 이후 새로운 문물과 학술, 사회적 환경을 배경으로 조선의 역사와 문화, 전통에 대해서 비판하거나 재고하였다. 1920년대에 편찬된 오세창의 『근역서화징』은 일본인 관학자(官學者)들이 조선의 문화와 전통, 예술을 해체하려는 움직임에 맞서 조선적인 방식의 미술사, 조선시대까지 순수미술의 중심으로 여겨진 서화의 역사를 저술한 것이다. 오세창은 조선시대 사람들이 남긴 여러 자료들을 토대로 정선에 대한 평을 재구성하였다. 그 가운데는 정선에 대한 비판보다는 높은 평가를 내세운 기록들이 우선적으로 수습되었다. 따라서 오세창의 정선에 대한 평가는 고유섭과 같이 당시 정선의 작품에 대한 객관적인 상황을 전제로 한 평가보다 훨씬 높게 보인다. 세키노 다다시는 고유섭보다는 오세창에 가까운 정선관(觀)을 드러내었다. 조선 회화에 대한 경험이 부족한 세키노 다다시로서는 오세창의 자료와 인식이 적잖은 근거로 작용한 것이다. 그러나 그는 식민사관을 저변에 두고 조선 회화사의 재편을 의도하였기에 정선을 다루면서도 진경산수화를 부각시키지 않고 중국화풍이나 중국적 주제를 다룬 작품을 더 부각시켰다.

이제까지 정리한 대로 정선에 대한 평가는 당대로부터 현재까지 여러 가지

요인들로 인하여 끊임없이 변화되어 왔다. 현재 정선이 누리는 성가(聲價)는 아마도 역대 최고라고 할 만하다. 그러나 그 평가에서 당대나 근대기까지와 달리 진경산수화라는 측면이 지나치게 부각된 것은 정선에 대한 객관적인 접근을 가로막는 벽이 되었다. 다음 글에서는 당대인들이 보았던 방식대로 진경산수화뿐 아니라 사의산수화, 고사도 등을 연결하면서 정선을 고찰해 보려고 한다.

　근대기 이후 진행된 정선에 대한 연구의 방향과 평가는 한동안 정체되었다가 1970년대 이후 국학의 부흥과 함께 진전되었다. 1970년대 이후 정선과 진경산수화에 대한 논의와 평가에 대해서는 이미 정리된 바가 있으므로 여기에서는 따로 다루지 않겠다. 기존의 연구 성과를 참조하기 바란다.[27]

2

사의와 진경의 경계를 넘어서
: 기려도를 중심으로

정선은 진경산수화로 잘 알려져 있지만 평생 수많은 사의산수화와 고사도, 시의도 등을 제작하였다. 진경산수화를 그리면서 현실 속 경물을 관찰하고, 재현하였던 반면에 사시산수도와 소상팔경도 등을 비롯한 사의산수화와 관폭도·기려도(騎驢圖)·심매도(尋梅圖) 등 고사를 토대로 한 고사도, 도연명의 「귀거래사」(歸去來辭)를 토대로 한 귀거래도 등의 시의도를 통해서 정선은 사의와 진경의 경계를 넘나들었다. 그런데 흥미롭게도 정선은 관념적, 사의적 주제를 다루면서 고사와 시에 나타나는 제재를 현실 속의 경관으로 치환시키는 시도를 하였다. 정선은 고사와 시의(詩意) 등에 담긴 제재와 소재를 현실적인 것으로 변화시켜 재현하면서 이상과 현실의 조화가 구현된 진경산수화로 표현하곤 하였다. 이는 정선 회화의 중요한 특징 중 하나로서 이 글에서는 정선이 자주 그렸던 기려도라는 고사도를 통해서 그러한 면모를 구명해 보려고 한다.

정선의 기려도 가운데 대표적인 작품은 두 유형으로 구분하여 볼 수 있다.[28] 첫 번째 유형은 전통적인 기려도를 토대로 하되, 개성적인 방식으로 변화시킨

것이다. 이 유형은 기본적으로 '파교심매'(灞橋尋梅)의 고사와 관련이 있다. 두 번째 유형은 기존의 기려도에서 벗어나 개성적인 구성과 소재, 화의를 제시하면서 새로운 성격의 기려도를 시도한 것이다. 그 기원은 산천을 여행하는 모습의 '야객기려'(野客騎驢)에서 유래된 것이다. 먼저 첫 번째 유형의 기려도로 〈파교설후도〉(灞橋雪後圖), 〈설중기려도〉(雪中騎驢圖), 《경교명승첩》 중의 〈설평기려도〉(雪坪騎驢圖), 《겸현신품첩》(謙玄神品帖) 중의 〈기려도〉 등을 들 수 있다.

〈파교설후도〉는 눈이 쌓인 추운 겨울날 나귀를 타고 다리를 건너서 산을 향해 들어가고 있는 인물을 그린 작품이다.도5-1 '파교설후'(灞橋雪後)라는 화제를 정선이 썼고, 그 옆에 '겸재'라는 관서(款署)와 '겸재'로 읽히는 백문방인(白文方印)이 찍혀 있다. 파교(灞橋)와 관련된 고사 가운데 가장 유명한 것은 당나라 때 맹호연(孟浩然, 689~740)이 매화를 찾기 위해 파교를 건너 산으로 들어갔다는 파교심매, 또는 답설심매(踏雪尋梅)의 고사이다. 파교는 당나라의 수도였던 섬서성(陝西省) 장안(長安)의 동쪽에 흐르는 파수(灞水)란 강 위에 설치되었던 다리인데, 주변 경치가 아름다워 장안 사람들이 친구와 헤어질 때 이곳에서 버들가지를 꺾어 주며 전별(餞別)하였다고 한다. 조선 초부터 '설중기려'(雪中騎驢), '설리기려'(雪裏騎驢)란 화제로서 제작되기도 하였으므로 파교심매, 설중기려 등은 맹호연과 관련된 고사를 다룬 동일한 화제로 볼 수 있다.[29]

파교와 관련된 또 다른 유명한 일화는 당나라 때의 정승이자 시인인 정계(鄭綮, ?~899)에게 어떤 사람이 요즈음 지은 좋은 시가 있는가 하고 묻자 "시상은 파교에 눈 내리는 날 나귀 등 위에서 떠오른다"[詩思在灞橋 風雪中驢上]라고 하였다는 것이다.[30] 즉, 세속의 일에 시달릴 때는 좋은 시구가 떠오르지 않는다는 의미인데, 이후로 기려행(騎旅行)이란 시적인 삼매경, 시심삼매(詩心三昧)를 상징하게 되었다고 한다. 정계의 시구를 화제로 삼은 기려도를 소재로 하여 읊은 이흘(李忔, 1568~1630)의 오언(五言) 고시(古詩) 「파교기려」(灞橋騎驢)를 통해서 조선 전기에 정계 방식의 파교기려도가 존재했음을 알 수 있다.[31] 그런데 정선이 애용한 『개자원화전』의 「인물옥우보」(人物屋宇譜) 중 '점경인물식'(點景人物式)에 정계의 시구를 인용하고 기려상을 그린 도상(圖像)이 실려 있어서 주목된다.도5-2 시제(詩題)는 "시사는 파교의 당나귀 등 위에 있다"[詩思在灞橋驢子背上]

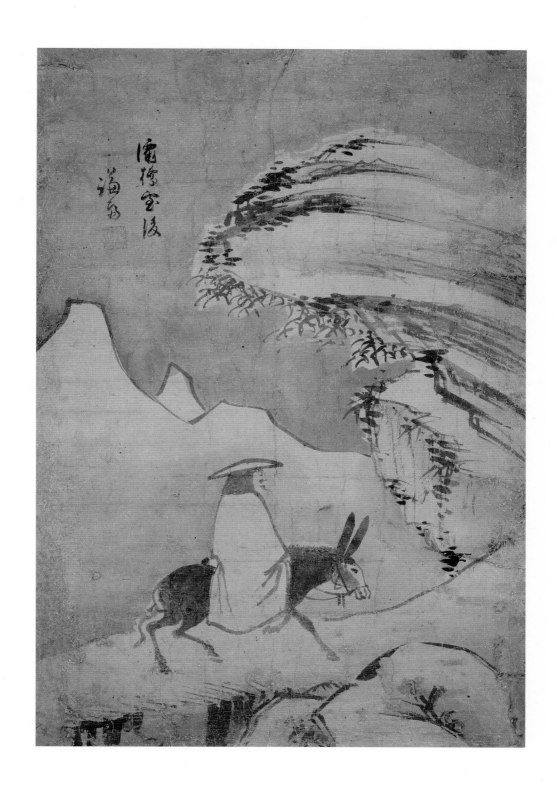

도5-1 정선, <파교설후도>, 18세기, 종이에 수묵, 91.5×59.3cm, 국립중앙박물관 소장

라고 기록되어 있고, 그림에는 나귀를 탄 인물과 동자가 나타난다. 『개자원화전』 중의 인물은 어깨가 높이 솟아오른 모습이어서 한창 시심(詩心)에 빠져 있는 상태임을 시사하고 있다.

한편 조선시대에 맹호연이 시인의 이미지로 언급되곤 한 점도 주목된다. 이러한 이미지는 소식(蘇軾, 1037~1101)이 「증사진하수재」(贈寫眞何秀才)라는 시에서 맹호연의 시 짓는 모습을 묘사하기를 "그대는 또 못 보았나. 눈 속에 나귀를 탄 맹호연이 눈썹 찌푸리고 시 읊으며 어깨 으쓱이는 것을."[又不見 雪中騎驢孟浩然 皺眉吟詩肩聳山]이라고 한 것과 관련이 있다. 시인으로서 맹호연의 면모는 성현(成俔, 1439~1504)의 설중기려도에 관한 시 중에서도 거론되어 조선 초부터 존재했음을 알 수 있다. 이러한 요소들을 감안하면서 정선의 작품을 살펴보고자 한다.

먼저 〈파교설후도〉의 구성과 소재, 화풍은 17세기의 화원 김명국이 그린 〈설중기려도〉 및 18세기의 선비화가 심사정이 그린 〈파교심매도〉(灞橋尋梅圖)와 비교가 된다.도5-3, 도5-4 그런데 심사정이 '파교심매'라는 화제를 쓰고 그린 〈파교심매도〉와 비교해 보면 일정한 차이가 있음을 알 수 있다. 심사정은 전통적인 구성과 소재를 토대로 하되 준법과 수지법 등 기법 면에서는 남종화법을 도입하였고, 정선은 구성과 소재뿐 아니라 준법과 필법 면에서도 김명국의 〈설중기려도〉와 유사한, 한국적 절파 화풍이 감도는 방식으로 재현하였다. 다만 구성과 소재는 단순화되고, 등장인물은 시동 없이 나귀를 탄 인물이 단독으로 크게 부각되었다는 차이가 있다. 또한 『개자원화전』 중의 인물과 달리 정선의 기려 인물은 어깨를 당당하게 펴고 앞을 바라다보고 있다.

간송미술관에 소장된 정선의 〈설중기려도〉는 〈파교설후도〉와 비슷하게 눈 쌓인 산을 배경으로 나귀 탄 인물을 단순한 구성과 소재로 재현한 특징을 보여준다.도5-5 그러나 〈설중기려도〉에는 다리가 없고 근경의 나무가 크게 부각되었

도5-3 김명국, <설중기려도>, 17세기, 삼베에 수묵, 101.7×54.9cm, 국립중앙박물관 소장
도5-4 심사정, <파교심매도>, 1765년, 비단에 담채, 115.0×50.5cm, 국립중앙박물관 소장

도5-5 정선, <설중기려도>, 18세기, 비단에 담채, 30.4×22.0cm, 간송미술관 소장

으며 원산(遠山)은 둥글고 산등성이에 정선 특유의 소나무가 그려졌다는 점에서 〈파교설후도〉보다 남종화적인 감각이 더해지고, 개성적인 표현이 강화되었음을 알 수 있다.

또한 《경교명승첩》 중에 수록된 〈설평기려도〉는 한강변의 경관을 그린 듯이 보이는, 진경산수화적인 요소를 가진 작품이면서도 등장하는 기려 인물의 모습이 위의 작품들과 유사하다.[도5-6] 이 작품은 이병연이 그림을 요청하면서 보낸 제시(題詩)를 토대로 제작된 것으로 화면 옆에는 이병연이 짓고, 정선이 쓴 제시가 기록되어 있다.

길고 높게 솟은 두 봉우리	長了峻雙峯
길고 긴 십 리 강변이네.	漫漫十里渚
새벽 눈이 깊은 것을 볼 수 있을 뿐	祗應曉雪深
매화 핀 곳은 알 수 없네.	不識梅花處
"눈 덮인 들판 나귀 타고 가네."	雪坪騎驢

정선 이전의 독립적 기려상으로는 조선 중기의 선비화가 이경윤(李慶胤, 1545~1611)의 《산수인물화첩》(山水人物畵帖) 중에 실린 〈기려도〉와 함윤덕(咸允德, ?~?)의 〈기려도〉, 김명국의 〈기려도〉를 들 수 있다.[도5-7, 도5-8] 그런데 이 기려도들은 야객기려형의 기려도들로서 파교심매형의 기려도와 다른 화의를 보여준다. 함윤덕의 작품은 간결한 구성으로 나귀 탄 고사(高士)를 그렸는데, 잎이 다 떨어진 한림(寒林), 곧 겨울 배경으로 나귀는 고개를 숙이고 절뚝거리는 지친 모습이다. 이에 비하여 고사의 모습은 사색에 잠긴 듯하지만 꼿꼿하여서 대비가 된다. 김명국의 〈기려도〉는 조선풍의 복식으로 표현되었는데, 삿갓을 쓰고 두루마기를 입은 선비는 절뚝이는 나귀 등 위에 구부정하게 앉은 모습이어서 시심에 잠겨 있음을 시사한다. 배경 산수에는 이파리가 난 활엽수가 등장하여 추운 겨울이 아님을 알 수 있다. 이러한 조선 중기 기려도에 투영된 시인으로서의 기려상과 관련하여서는 석주(石洲) 권필(權韠, 1569~1612)이 지은 화제시가 참고가 된다.

도5-6 정선, <설평기려도>, 《경교명승첩》 중, 18세기 전반, 보물, 비단에 담채, 23.0×29.0cm, 간송미술관 소장

도5-7　함윤덕, <기려도>, 16세기, 비단에 담채, 19.2×15.6cm, 국립중앙박물관 소장
도5-8　김명국, <기려도>,《산수인물화첩》중, 17세기, 비단에 수묵, 29.3×24.6cm, 개인 소장

석양이 질 때 푸른 나귀 탄 사람	落日靑驢背
가슴속 회포는 스스로만 알 뿐.	襟懷只自知
저물녘 구름에 천 개의 봉우리엔 눈이니	暮雲千嶂雪
어느 곳인들 시 짓기에 맞지 않으랴.	何處不宜詩[32]

그런데 정선의 기려상은 함윤덕이나 김명국의 전통적인 기려상과도 차이가 있다. 어깨가 꾸부정한 시인의 모습도 아니고, 파교심매형의 시동을 동반한 상도 아니며, 또는 『개자원화전』「인물옥우보」 중 '점경인물식'에 등장하는 기려상과도 다른 모습이다. '파교설후'란 화제 자체는 맹호연 또는 정계와 관련된 전통적인 화제를 연상시키지만 재현된 인물의 모습과 상황은 이러한 화제를 다룬 작품들과 차이가 있다.

이 같은 정선의 기려 인물은 고전적인 인물상을 벗어나, 좀더 현실적인 인물상을 그리려는 의도에서 탄생한 새로운 유형의 기려상으로 해석될 수 있다. 즉, 정선 주변의 사대부 선비들이 지녔던 이상인, 현실 속에 몸담되, 세속에 침몰하지 않는 당당한 성시산림(城市山林), 곧 시은(市隱)의 이미지를 반영하려는 의도에서 나타난 개성적인 기려상으로 보인다. 경화세족 출신의 이들은 번성한 도시 한양에 살면서도 세속에 물들지 않은 산림의 처사와도 같은 마음가짐으로 산다고 자부하며, 스스로를 성시산림, 또는 도시 속의 은자, 시은이라 자처하였다.[33] 정선의 기려도 중에 등장하는 인물상은 이러한 배경에서 형성된, 현실 속에 존재하는 선비를 이상화시켜 표현한 이미지이다.

정선이 창작한 두 번째 유형의 기려도는 여행하는 모습으로 경관을 즐기는 야객기려형과 관련이 있다. 이러한 유형을 대표하는 작품으로 개인 소장의 〈기려귀가도〉(騎驢歸家圖)와 용인대학교박물관 소장의 〈하산기려도〉(夏山騎驢圖), 개인 소장의 〈송경책려도〉(松徑策驢圖)를 들 수 있다.도5-9

〈기려귀가도〉는 17세기까지의 기려도와 차별되는 새로운 유형의 기려도이다.도5-9 〈기려귀가도〉는 상하 이단으로 구성되었고, 화면 위쪽에 나타나는 중첩된 산들은 옅은 담묵, 부드러운 피마준, 구축적으로 솟아오른 형태감, 산등성이에 촘촘이 찍힌 호초점 등 남종화에서 유래된 형태와 기법으로 표현되어 첫번

도5-9 정선, <기려귀가도>, 18세기, 비단에 수묵, 100.0×42.0cm, 개인 소장

째 유형의 기려도와 화풍 면에서도 차이가 있다.

〈기려귀가도〉에는 나귀를 타고 집으로 돌아오는 모습의 고사(高士)가 등장하고 있다. 사립문은 열려 있고 작은 동자가 문을 열고 주인을 맞이하려는 듯 바깥을 내다보고 있다. 이 고사는 먼 곳으로 떠나가는 것이 아니고 깊은 산중에 위치한 집으로 돌아오고 있다. 이러한 유형의 기려상은 어디론가 떠나가고 있거나 여행 중인 듯이 보이는 통상적인 기려상과는 차이가 있다. 초가집과 사립문, 그 앞의 버드나무는 마치 진경인 듯한 분위기를 전달하고, 계절은 차가운 겨울이 아닌 늦여름이나 가을경으로 보인다. 산의 모습은 둥글게 포개지면서 쌓여 있고, 담묵으로 그려진 사립문 앞의 버드나무, 느슨한 피마준의 구사 등으로 인해 여유롭고 서정적인 분위기로 느껴진다. 기려 인물이 등장하지만 위에서 설명한 파교심매형 기려도에 표현된 심상과는 차이가 크다. 이 작품에는 '겸재'라고 관서하였고, '원백'(元伯)이라는 대형 주문방인(朱文方印)이 찍혀 있는데, 화풍의 특성을 감안하여 50~60대의 작품으로 볼 수 있다.

정선의 작품 중 이 작품과 유사한 심상의 또 다른 기려도로 〈송경책려도〉를 들 수 있다.도5-10 34 이 작품 또한 녹음이 짙푸르게 우거진 여름날 삿갓을 쓴 조선풍의 인물이 나귀를 타고 여행하는 모습으로 나타나고 있다. 추운 겨울날의 어려움을 무릅쓴 여행이 아니라 자연의 홍취를 한껏 누리는 모습이다.

한편 《겸현신품첩》에 수록된 〈기려귀래도〉(騎驢歸來圖)는 시의도로 분류될 수 있는데, 나귀를 탄 주인공은 시동이 없는 단독상으로 꼿꼿한 자세를 하고 있다.도5-11 35

너른 강과 하얀 바위 고기 잡고 나무하는 길	滄江白石漁樵路
해 저물 녘 돌아오는데 비 내려 옷 모두 젖네.	日暮歸來雨滿衣

이 시는 당나라 시인 이상은(李商隱, 812~858)의 「은자를 찾았으나 만나지 못하고」[訪隱者不遇]라는 유명한 시의 마지막 두 구절로 정선이 아닌 다른 인물이 화면 위에 썼다. 조선 후기에 시의도가 유행하면서 기려도도 시의를 담은 방식으로 새롭게 표현되었다. 근경에 솟은 언덕과 중경의 절벽, 원경의 산들은 모

도5-10　정선, <송경책려도>, 《산수도첩》 중, 18세기, 종이에 담채, 27.8×44.4cm, 개인 소장

滄江白石漁樵路
日暮歸來兩滿衣

도5-11 정선, <기려귀래도>, 《겸현신품첩》 중, 18세기, 비단에 수묵, 24.3×16.8cm, 서울대학교박물관 소장

두 물기가 많은 담묵으로 선염하여 그렸고, 근경 언덕에는 물기가 많은 농묵의 미점을 빽빽이 그려 넣었다. 그 위로는 풍성한 모습의 활엽수를 농묵의 점들을 집중적으로 찍어서 표현했는데, 바람에 살짝 흩날리는 듯이 보인다. 원산 앞에 나타나는 작은 폭포형의 물줄기는 콸콸 흘러내리는 듯하여 전체적으로 이 작품이 여름 경치를 그린 것이고, 나귀 탄 인물도 삿갓을 쓰고 비옷을 입고 있어서 시의 내용처럼 비 오는 여름 풍경을 그린 것을 알 수 있다. 이 인물은 멀리 여행을 떠나는 것이 아니라 날이 저물자 자신의 집으로 돌아오고 있다. 자신의 은거지에 거주하면서 세상과 거리를 유지하는 은자의 이상적인 삶을 시사하는 기려상인 것이다. 정선은 겨울 경치를 재현한 탐매도(探梅圖)형의 전통적인 기려인물상에서 벗어나 계절과 경물의 형상에 시의를 반영한 새로운 기려상을 제시하였다.

〈우중기려도〉(雨中騎驢圖)는 정선이 77세, 1752년에 제작한 시의도로서 말년기 작품의 특징을 잘 보여준다.[36] 정선이 능숙한 필체로 "나그네 세월은 시권 속에 있고, 살구꽃 소식은 빗소리에 실려 오네"[客子光陰詩卷裏 杏花消息雨聲中]라는 시구와 '임신중춘'(壬申仲春)이라는 간기를 기록하여 1752년, 77세 때 그린 작품이라는 것을 알 수 있다.[37] 이 시는 남송대 시인 진여의(陳與義, 1090~1138)의 「(친구) 천경과 지로를 생각하며 그로 인해 시를 짓다」[懷天經智老因詩之]에서 두 구를 따온 것이다. 정취 넘치는 시구로 유명하여 자주 인용된 구절이지만, 현재까지 확인된 바에 따르면 조선의 경우 정선이 처음 시의도로 표현한 것이다. 이처럼 정선은 기려도를 지속적으로 그리면서 전통적인 기려도와 차별되는 새로운 차원의 조선적인 기려도를 창조하였다.

정선이 구사한 새로운 성격의 기려상은 성시산림을 지향하며 시은, 중은(中隱)의 삶을 자처하였던 18세기 사대부 선비들의 심상을 반영한 것으로 볼 수 있다. 한양이란 성시(城市)에 살면서 관직을 오가는 삶을 살던 사대부와 선비들에게, 그림에 그려졌듯이 깊은 산중에 위치한 유거로의 복귀는 당시 사람들이 닮고자 했던, 관료이자 시인인 왕유의 삶을 연상시킨다. 왕유는 관직에 있으면서도 장안 외곽에 위치한 망천장(輞川莊)을 경영하면서, 반은 관료인 동시에 은둔한 처사와도 같은 반관반은(半官半隱)의 삶을 실천하였고, 이러한 삶은 조선 후

기인들에게 이상과 현실의 조화를 구현한 꿈꾸던 삶의 모습으로 여겨졌다.[38] 유거로 향해 가는 기려 인물은 세속과 탈속을 오가던 이 시대 사대부 선비의 모습을 반영한 것이다. 또한 좋은 계절에 아름다운 경관을 여행하는 행위, 이른바 '산수유'는 18세기에 사대부 선비들 사이에 크게 유행한 풍류였다. 웅장한 절경 속을 여행하는 행락객의 모습으로 표현된 기려상은 또한 이 시기의 새로운 유행과 실제적인 삶을 담아낸 표현이다. 이처럼 정선은 그가 살던 시대의 새로운 가치관과 현실을 반영한 새로운 성격의 기려상을 창조하였다.

이 글은 하나의 사례 연구로서 정선이 전통적으로 관념성과 은유성을 중시한 화제인 기려도의 경우에서도 이상과 현실이 조화된 진경산수화로 재해석하여 표현하였음을 확인하였다. 이러한 방식으로 정선은 회화 속에 사회적, 문화적 변화를 담아내고, 이를 통해 개성적인 화경(畫境)을 구축하였던 것이다.

3

겸재 정선과 소론계少論系 인사들의
교류와 후원[39]

최근 겸재 정선에 관한 연구에 많은 진척이 있었다. 정선의 생애와 신분, 작품과
화풍, 교류 인사 등에 대한 연구가 진행되었고, 정선의 진경산수화뿐 아니라 사
의산수화, 고사인물도 등 다양한 회화세계에 대한 구체적인 논의도 진행 중이
다.[40] 그러나 정선과 관련하여 아직도 좀더 구명되어야 할 논의가 남아 있다. 그
러한 과제 중 하나가 정선과 교류했거나 정선을 후원하였던 인사들과 관련된
문제이다. 정선은 몰락한 선비 가문 출신으로 비록 환로(宦路)에 나가기는 했지
만 생애의 대부분을 종6품의 미관말직으로 봉직하였다. 또한 관료로 활동하면
서도 꾸준히 다작(多作)을 하였고 많은 사람들의 회화 주문에 응하였다. 이는 조
선 후기의 일반적인 선비화가와는 다른 행태라는 점에서 정선의 신분과 화가로
서의 정체성에 대한 의문이 꾸준히 제기되고 있다.[41]

　정선이 활동한 시기는 숙종 연간에서 영조 연간 전반기까지로 노론과 소론,
남인이 대립하던 격동기였다.[42] 특히 정선이 관직 생활을 하면서 화가로서 이름
을 드날리던 1720년대 이후 1750년대까지는 노론과 소론의 연합정권이라고 할

수 있는 탕평정국이 시행된 시기이다. 정선의 집안은 노론계였지만 그는 노론계 인사들뿐 아니라 소론계 인사들과도 고루 교류하였다. 반면에 남인계 인사들과의 교류는 거의 없었고, 중인 여항인들과는 활발하게 교류하였다. 현재까지 진행된 정선에 관한 연구에서는 노론계 인사들과의 교류 및 후원 문제가 집중적으로 거론되었다. 소론계 인사들과의 교류도 거론되기는 하였지만 노론과의 관계 속에서 설명되어 소론계 인사들의 학풍과 사상, 문예적 특징이 부각되지 못하였다.[43]

정선의 작품에 대한 기록과 실제 작품에 기록된 주문자들의 명단을 정리해 보면 소론계 인사들과의 교류가 노론계 인사들과의 교류 이상으로 활발하였다는 사실을 확인할 수 있다.[44] 정선과 교류하거나 정선의 작품을 주문, 감평한 소론계 인사들은 대부분 경화사족 출신의 탕평파 관료들이다. 이들은 친인척이거나 사승(師承) 및 동료 관계로 맺어져 깊은 교분을 유지하면서 활동하였고, 동시에 이들 중에는 18세기 서화, 금석(金石), 고동의 수장과 감평의 풍조를 선도한 인사들이 적지 않다는 사실도 주목된다. 한편 소론계 가운데서도 탕평정국의 핵심에 서 있던 풍양 조씨가의 여러 인사들은 서화에 대해서 적극적인 관심을 가지고 있었고, 정선과 활발하게 교류하거나 정선의 작품에 대해 본격적인 비평을 하였다는 점에서 눈길을 끈다. 이처럼 정선은 소론계의 세도가나 문예계에 영향력 있는 인사들과 교류하면서 화가로서의 명성을 이어갔고, 이러한 관계는 그의 작품세계에 영향을 미쳤다.

영조 연간에 활동하던 소론계 인사들 가운데는 노론계 인사들과 혈연이나 혼인, 학연 및 문예로 연결되는 경우가 적지 않다. 그것은 17세기 말까지 서인(西人)이라는 뿌리를 공유하였기 때문이다. 그러나 노소론의 공존을 추구하던 탕평의 시기에도 노론과 소론의 갈등은 분명히 존재하였다. 소론은 노론과 구별되는 사상과 학풍, 문예관을 형성하면서 당파로서의 정체성을 형성, 유지하였다.[45] 18세기 화단에서 소론계 인사들의 역할이나 회화관, 감평 등의 문제는 기존의 연구에서 거론되기는 하였지만,[46] 소론이라는 당색을 중심으로 이들이 보였던 회화 관련 활동의 의미를 부각시킨 연구는 거의 없다. 그러나 소론계 인사들은 소론 특유의 사상과 학풍을 토대로 새로운 문학론을 정립하여 18세기 문

단의 변화를 선도하였고,[47] 서예 분야에서는 윤순과 이광사의 활약을 통해 확인되듯이 조선 후기 서단(書壇)의 변화를 주도하였다.[48] 이에 비해서 회화 관련 활동에 대해서는 연구가 부족하였다. 그러나 이하곤, 신정하, 조유수, 조귀명, 김광수 등 정선과 교류한 소론계 인사들은 회화 분야에서도 수장과 감평, 후원 등을 통해 뚜렷한 족적을 남기고 있다. 소론계 인사들은 노론이나 남인계 인사들보다 진취적인 사고와 폭넓은 시야를 가지고 당색을 넘나드는 균형 잡힌 시각을 유지하면서 구체적인 감평을 하였다. 이들은 이전 사대부들에 비하여 적극적인 회화 인식과 회화 관련 활동을 통해 18세기 화단의 변화에 기여하였다.

정선과 관련된 소론계 인사들 중에는 이 시대를 대표하는 명류들이 적지 않다. 그간 이들에 대한 연구는 문학과 정치, 사상과 관련하여 개별적으로 진행된 경우가 많다. 이번 연구에서는 정선과의 교분이라는 전제를 가지고 선별된 인사들을 고찰하면서 각 인물 간의 관계, 사상, 문학, 서화에 대한 인식 등 여러 가지 문제를 종합적으로 점검하려고 한다. 조선시대의 선비들은 기본적으로 유학자이자 정치가이며 예술가였고, 문사철을 통합적으로 추구하였다. 이들의 회화 관련 활동을 구체적으로 이해하기 위해서는 각각의 요소들을 체계적으로 연결시키면서 바라다보는 것이 필요하다.

이 글에서는 정선과 소론계 인사들의 교류 상황과 이들의 후원 및 감평의 양상을 정리하고, 이러한 배경이 정선의 회화 및 진경산수화와 관련하여 어떠한 의미가 있는지 또는 정선에 어떠한 영향을 미쳤는지에 대해서 정리하려고 한다. 정선과 교류한 주요한 소론계 인사들을 교류의 심도나 시차를 감안하여 순차적으로 거론하려고 한다. 이 글에서는 소론계 인사들의 회화 관련 활동을 정선과의 관계를 중심으로 정리하겠지만, 그 과정에서 이들의 전반적인 회화 관련 활동과 화단에서의 역할을 부각시키려고 한다.

1) 18세기 전반 문예계와 소론계 인사들의 활동 양상

① 겸재 정선과 소론계 인사들의 교류

현존하는 정선의 작품과 정선의 작품에 대한 여러 기록들을 정리하여 보면 특히 소론계 인사들이 정선의 작품을 주문하거나, 정선의 작품에 제발을 지은 사례들이 많이 발견된다. 현존하는 작품과 관련된 소론계 인사들의 주문과 기록에 대해서는 발표한 논문을 통해 간단히 정리한 바가 있다.[49] 여기에서 정선과 교류하였거나 정선의 작품에 대하여 기록, 감평한 주요 소론계 인사들의 명단과 관련 내용을 표로 정리해 보면 다음과 같다.

이름	생몰년	본관	호	자	비고 (제시, 제발, 소장, 감평)
조유수 (趙裕壽)	1663~1741	풍양	후계 (後溪)	의중 (毅仲)	《해산일람첩》(海山一覽帖) 제발, 《사군첩》, 《영남첩》 제시, <임장도>(林庄圖) 제시, 《해악소병》(海嶽小屛) 4폭 소장
윤창래 (尹昌來)	1664~?	파평	송음 (松陰)	백욱 (伯勗)	<풍악도>(楓嶽圖) 장자(障子) 소장
이하곤 (李夏坤)	1677~1724	경주	담헌 (澹軒)	재대 (載大)	《해악전신첩》 제발, <망천도> 제발, 《산수도권》(山水圖卷) 감평, 《사시병》(四時屛) 소장
홍중성 (洪重聖)	1668~1735	풍산	운와 (芸窩)	군칙 (君則)	《해악전신첩》 제발, <옥순봉도>(玉筍峯圖) 소장
이덕수 (李德壽)	1673~1744	전의	서당 (西堂)	인노 (仁老)	《해악전신첩》 제발, 《구학첩》 제발
김동필 (金東弼)	1678~1737	상산	낙건정 (樂健亭)	자직 (子直)	정선이 <낙건정도>(樂健亭圖) 그림. 정선의 주요 후원자인 김광수의 아버지.
최창억 (崔昌億)	1679~1748	전주	우암 (寓庵)	영숙 (永叔)	1738년 작 《관동명승첩》(關東名勝帖) 소장
신성하 (申聖夏)	1665~1736	평산	화암 (和菴)	성보 (成甫)	신정하의 형. 정선과 청풍계에서 노님.
신정하 (申靖夏)	1681~1716	평산	서암 (恕菴)	정보 (正甫)	《해악전신첩》 제발, 《망천십이경도》(輞川十二景圖) 제발
조적명 (趙迪命)	1685~1757	풍양	하재 (霞齋)	유도 (由道)	《해악도병》(海嶽圖屛) 소장

이름	생몰년	본관	호	자	비고 (제시, 제발, 소장, 감평)
이정섭 (李廷燮)	1688~1744	전주	저촌 (樗村)	계화 (季和)	이병연 소장의 《운간사경도첩》(雲間四景圖帖) 감평
조현명 (趙顯命)	1690~1752	풍양	귀록 (歸鹿)	치회 (稚晦)	<옥동척강도> 제발, <오이당도>(五怡堂圖) 제시, <서원소정도> 제발
이춘제 (李春躋)	1692~1748	전주	중은재 (中隱齋)	중희 (仲熙)	<옥동척강도>, <풍계임류도>, <서원소정도>, <서원조망도>, <오이당도> 소장
조귀명 (趙龜命)	1693~1737	풍양	동계 (東谿)	석여 (錫汝)	<절강관조도>(浙江觀潮圖) 감평, <석종산도>(石鐘山圖) 감평, 《해악전신첩》 기록
김광수 (金光遂)	1699~1770	상주	상고당 (尙古堂)	성중 (成仲)	<망천도>(輞川圖), 《구학첩》, <사직반송도>(社稷盤松圖) 소장
이광사 (李匡師)	1705~1777	전주	원교 (圓嶠)	도보 (道甫)	정선, 심사정, 이광사 합벽첩, 《사공도시품첩》(司空圖詩品帖) 합작
심사정 (沈師正)	1707~1769	청송	현재 (玄齋)	이숙 (頤叔)	정선의 제자. 합벽첩.
이창급 (李昌伋)	1727~1803	전주	일와옹 (一臥翁)	성용 (聖庸)	<내연산삼용추도>(內延山三龍湫圖), 《진채》(眞彩) 8첩, <남북산>(南北山) 장자 소장

정선은 젊은 시절부터 말년까지 소론계 사대부들과 깊은 교분을 유지하면서 활동하였다. 물론 정선은 소론계 인사들 이외에 수많은 노론계 인사들과도 교류하였고, 당시 이름이 높았던 중인 출신의 여항문인들과도 교류했다. 즉, 때로는 노론계 인사들과, 때로는 소론계 인사들과, 때로는 여항문인들과 폭넓은 교유관계를 유지하면서 화가로서의 명성을 이어갔던 것이다. 당색이나 신분이 다름에도 불구하고 정선과 관련하여 이름이 거명되는 인사들은 대부분 경화사족 출신의 권세가들이고, 동시에 문예계에서 큰 영향력을 발휘한 명류들이라는 사실이 주목된다.

정선이 활동하던 1720년대에서 1750년대까지는 노론과 소론 간의 정치적인 보합이 이루어진 동시에 깊은 갈등과 반목이 잠재되어 있던 시기였다.[50] 이러한 당쟁의 와중에서도 정선은 양쪽 당색의 인사들 모두에게 지원을 받으면서 활동하였다. 이 시기에 활약한 소론계 인사 중 완소계는 노론과의 타협을 통해 신임옥사(辛壬獄事)에 대한 노론 측의 입장을 인정하면서 탕평파를 중심으로 정치력을 유지하였다. 준소는 노론, 완소와 대립하면서 세력을 유지하다가 1755년의

을해옥사(乙亥獄事, 나주 괘서 사건) 이후에 급속히 세력을 잃었다.[51] 그런데 완소, 준소를 포함하여 당시 경화세족 출신의 소론 권력가들 가운데 정선과 직·간접으로 교류하거나 정선에 대해서 논한 이들이 적지 않다.

18세기 한양의 경화세족은 17세기에 학통 분화를 거쳐 정치·사회적 우위를 차지한 가문으로, 관직과 풍부한 경제력을 바탕으로 청(淸)으로부터 대량으로 서적, 서화, 골동품 등을 수입하여 소장하며 타 지역 양반들과 구별되는 학예풍을 형성하였다.[52] 그런데 18세기 전반경 경화세족 출신의 지식인들이 신분이나 당색을 넘어서는 동지적 결속을 통해 예술과 사상의 세계를 넓혀가는 현상이 나타났다.[53] 이들 간의 활발한 교류를 살펴보면 정치적, 또는 문예적 동지끼리의 동인적 결속도 있었지만, 서화가와 문인들이 같은 장에서 동시적으로 교유하는 경향이 있었다. 이처럼 폭넓은 교유의 배경에는 당색을 초월한 우정을 강조하는 우도론(友道論)이 작용하였다. 지기동심(知己同心)의 우도론은 문학과 예술을 통한 교류로 이어졌다.

18세기 전반경에는 우정의 문제가 단순한 윤리적 문제를 넘어 조선 후기 지식인들의 생존과 관련된 문제로 직결되며 중요한 담론을 형성하면서 세계관 및 문학론과 유기적 관련을 맺고 진행되었다.[54] 이 당시의 우도론은 다음 세대의 박지원이 강조한 것처럼 당론을 초월하여 우정을 염원하는 수준까지 이르지는 못했지만, 서로 다른 당파의 인물들이 동지적 회합을 통해 문학 예술에 깊이 관여하는 경향이 나타났다. 이들의 모임이 문학에서는 의고적 문풍을 비판하고 사실성을 강조한 진시(眞詩), 진문(眞文)의 세계로 전환시키고, 회화에서는 진경산수로의 이행에 일정하게 기여하였던 것이다. 또한 서화고동에 관심을 진작시키면서 서화고동 수장의 풍조가 유행하는 데에도 기여하였다.[55]

소론계 인사들도 우도론에 기초하여 당파에 구애받지 않고 노론과의 관계를 유지하고 교유하였다.[56] 정선은 노론과 소론, 중인 여항인 등 다양한 계층의 인사들과 교류하면서 활동하였다. 당색을 넘나드는 이러한 교류는 이 시대의 독특한 문화를 배경으로 형성되었으며, 정선 회화의 다양한 면모를 형성하는 동인이 되기도 하였다.

② 18세기 전반 소론의 사상과 학풍 그리고 문예

17세기 말경 붕당정치로 인해 이전의 동질 집단이던 서인들이 노론과 소론으로 분리되었고 이후 정파의 이해관계에 따라 정권을 다투었다.[57] 숙종 사후 경종 연간의 갈등기를 지나 1724년 영조가 즉위한 이후 노·소론 간의 당쟁이 심화되었다. 1727년에는 정미환국(丁未換局)이 일어나 소론 정권이 성립되고 노론 사대신(四大臣)이 사사되었고, 1729년 기유처분(己酉處分) 이후 탕평책이 시작되었다. 탕평정국에서는 노·소론 완론(緩論)이 연합하여 정권을 형성하면서 노소 연립정국이 1740년까지 유지되었다. 1741년 신유대훈(辛酉大訓)으로 영조는 남인까지 등용하는 적극적인 탕평책을 시행하였고, 1755년 나주 괘서 사건 이후 소론이 몰락하고 노론 중심의 정권이 성립되었다. 정선은 바로 이러한 시기에 사대부 선비들과 교류하고 후원을 받으면서 선비화가로서 활약하였다.

이즈음까지 소론과 노론은 서인이라는 한 뿌리에서 나와 상호 간에 혈연과 학연으로 연결되어 있었다.[58] 그러나 이재(頤齋) 황윤석(黃胤錫, 1729~1791)이 지적하였듯이 당론이 있은 이후 차차로 의리시비를 막론하고 서로 통하려 하지 않아 비록 시문자화(詩文字畵)의 말단적인 것이라도 또한 서로 보지 않으려 했다고 한다. 즉 서인은 동인(東人)의, 노론은 소론의 문자를 보지 않으려 하였고,[59] 문학 이론에서도 차이가 뚜렷하여 소론은 소박(素朴)과 간소(簡素)를 중시하였고, 노론은 첨신(尖新)과 기섬(奇譫)을 중시하는 등 대립된 특징을 드러내었다. 특히 경화세족 출신의 소론계 선비들은 탈주자학적이고 개방적인 경향을 추구하였다. 소론계 인사들은 양명학의 수용, 서학의 합리성에 대한 긍정, 반존화적(反尊華的) 역사 서술, 장서 및 서화고동의 수집 및 감상학의 성립 등 소론 특유의 행태를 보이면서 조선 후기 사상과 문화의 변화에 기여하였다.[60]

소론의 학문은 양명학적 전통의 영향을 받아 실용성을 중시하는 전통을 형성하였다. 실용을 위주로 하는 소론의 학문은 문학론에도 영향을 주어 문장과 도(道)의 가치를 동시에 강조하는 경향이 나타났다.[61] 성리학의 입문처로 거론된 격물치지(格物致知)의 이해에서는 이념에 치중한 천인론(天人論)과 성명론(性命論)보다는 실천궁행(實踐躬行)을 중시하였다.[62] 한편 소론과 근기남인들은 사상적으로 공유하는 부분도 있었다. 물론 궁극적으로 차이를 나타냈지만, 예컨

대 양측 모두 노론의 대명의리론과 북벌론은 일반적인 예(禮)를 벗어나 지나친 정치적 의도가 내재된 것으로 보아 비판적이었고, 정통론 중심의 역사서 편찬을 강조하는 등 많은 부분의 사상을 공유하였다.[63] 소론의 현실론과 경세학에 대한 관심은 중화주의의 개념에도 반영되어 독특한 중화주의 관념이 형성되었고, 궁극적으로는 남인과도 구분되는 소론 특유의 학풍으로 진전되었다.[64] 소론의 중화주의는 노론의 중화주의보다 내면화되면서 부국강병, 국력, 국가 중심의 사유를 보였고 영토 관념과 결합되어 탈중국의 근대적 민족 개념으로의 전환 가능성을 연 것으로 평가되기도 한다.[65]

현실을 중시한 소론은 정치적으로는 정국 운영의 원리로서 실천궁행의 사상을 토대로 삼아 민생의 안정에 관심이 컸고, 현실적인 외교 정책을 수립하였다. 또한 시의성(時宜性)을 중시하면서 점진적인 온건한 개혁을 추구하였다.[66] 문학에서는 시대의 변화에 따른 문장의 변화를 긍정하고 유학적인 도(道)와 문학적인 문(文)의 상보적(相補的), 상수적(相須的) 가치를 인정하였으며 교화적 의의를 강조하는 주자주의적 시관(詩觀)의 한계를 극복하고 자득적(自得的) 신경(神境)의 창작 이론을 주장하였다. 그에 따라 우리 것과 개인 정서, 개성을 중시하였고, 민요와 시조, 방언, 속언의 가치를 인정하였으며, 일상 주변에서 발견되는 소박하고 다양하며 일상적인 소재를 시에서 다루었다. 이처럼 소론은 학문과 정치, 문학 방면에서 노론 및 남인과 구별되는 면모를 드러내었다.[67]

17세기 말에서 18세기 전반에 활약한 소론계 인사들은 소론 고유의 사상과 학문을 형성하고 이를 정치와 문예 방면에도 적용하면서 소론 특유의 문화를 만들어갔다. 낙천(樂泉) 남구만은 정국 운영에서 실용을 강조하였고, 문학에서는 양명학적 전통을 문학 이론에 연계시켰다. 모의와 거짓된 수식을 비판하고 문과 도의 상호 교양, 본말상수론(本末相須論)을 주장하여 문학의 가치를 높였으며, 민요와 시조를 한역(韓譯)하면서 기층 문화와 인간의 보편적 정서를 중시하였다. 회화에서는 관찰사로 재직하였던 함경도 지역에 대한 관심을 구체화시킨《함흥십경도》(咸興十景圖),《북관십경도》(北關十景圖),〈함경도지도〉(咸鏡道地圖) 등을 제작하면서 변방 지역과 북방 정책에 대한 의지를 시각적으로 표상하는 등 새로운 시도를 통해 조선 후기 회화의 새로운 가능성을 열어놓았다.[68] 남

구만의 모습을 담은 〈남구만 초상〉(南九萬 肖像)은 당시의 영정으로서는 새로운 방식인 정면상으로서 은근한 명암에 가까운 수법을 구사하면서 시각적 사실성을 강화한 작품으로 주목받고 있다. 직업화가의 작품으로 여겨지지만, 조선시대 초상화의 전통상, 주인공인 남구만이 회화에 대하여 새롭고 진취적인 관심을 지녔음을 시사하는 것으로도 볼 수 있다. 남구만의 아들인 남학명(南鶴鳴, 1654~1722)도 서화 수장가로 명성이 있었다. 조선 중기의 대표적인 선비화가이자 수장가 조속(趙涑, 1595~1668)의 아들 조지운(趙之耘, 1637~1691)과도 막역한 친구였으며, 조속의 서화에 대해서도 관심을 가지고 기록하였다. 그를 통해서 소론가의 서화에 대한 애호심 및 활동이 이어진 것을 확인할 수 있다.

최석정(崔錫鼎, 1646~1715)과 그 아들 최창대(崔昌大, 1669~1720)는 소론 중 완론으로 활약하면서 정치적으로 중요한 업적을 남겼으며, 소론의 학풍과 문예를 형성하는 데 기여하였다. 남구만의 제자로 영의정을 역임한 최석정은 1697년 중국에 사신으로 가서 당시에 막 출판된 『패문재경직도』를 구해 가지고 돌아와 숙종께 진상하였다.[69] 숙종은 다음 해 화원들에게 이를 토대로 새로운 경직도를 제작하게 하였다. 새롭게 제작된 경직도는 조선 후기 풍속화 유행의 전조가되어 훗날 김홍도류의 풍속화가 대두되는 밑거름이 되었다. 이처럼 중요한 의미를 가진 경직도가 최석정에 의해 입수된 것은 주목을 요한다. 소론을 대표하는 인사로서 청나라의 신문물에 대해 적극적인 관심을 가지고 새로운 기술과 문화, 회화적 성취를 대표하는 『패문재경직도』를 수입함으로써 조선 사회와 회화에 큰 변화를 초래한 것이다. 최석정은 또한 장서가(藏書家)로서 이름이 높으며, 그의 친구인 남학명도 위에서 거론하였듯이 서화에 관심이 있었다.

최창대는 남구만, 박세당(朴世堂, 1629~1703)에게서 수학하였고, 실득(實得)을 중시하는 사상과 학풍을 토대로 성리학의 이념성과 명분론에 침잠된 조선 후기의 현실을 비판적으로 극복하고자 하였다. 정치적으로는 현실을 반영한 변통설과 병제(兵制)의 개혁을 주장하였고, 변통설을 문학론에도 반영하여 문(文)과 질(質)의 상칭성(相稱性)을 강조하면서 중질경문(重質輕文)을 중시하던 관습에서 벗어났다.[70] 최창대는 물론이고 그와 교류하였던 이하곤, 홍중성, 조귀명, 신정하는 모두 장서와 서화고동의 수장 및 감평에 관심을 기울였다. 이들에 이

어 김광수와 홍양호 등이 장서 및 서화고동 수장에 몰두하면서 소론계 인사들은 조선의 감상학(鑑賞學)이 본궤도에 오르는 데 크게 기여하였다.[71]

이계(耳溪) 홍양호는 경화세족인 풍산 홍씨가 출신으로 13~14세에 조부와 부친을 여의었지만 어릴 적부터 조부 홍중성의 훈도를 받으면서 자랐고, 평생 학문과 사상에서 가풍(家風)과 가학(家學)의 영향을 준수하였다. 조부와 부친 사망 이후에는 외가이자 경화세족으로 손꼽히는 청송 심씨가의 도움을 받으며 성장하였다. 소론의 중심 인물로 영의정을 역임한 외조부 심수현(沈壽賢, 1663~1736)의 가르침을 받았고, 조선 양명학의 태두 정제두(鄭齊斗, 1649~1736)의 수제자이자 외숙인 심육(沈錥, 1685~1753)의 영향으로 양명학을 접하였다. 이후 관료로 출세한 홍양호는 소론계의 사상과 학풍을 실천하면서 혁신적·개방적·진보적 현실관을 가지고 정치에 임하였다. 조선 후기의 일반적 현실관인 소중화주의에 입각한 적대적 대청관(對淸觀)과 청조의 문물을 비판하는 입장을 극복하였고, 이용후생(利用厚生)의 법으로 강국인 청을 배울 것을 주장하였다.[72] 그는 특히 조부인 홍중성에게서 큰 영향을 받아 서화고동 수장에도 적극적인 관심을 가지고 당대를 대표하는 수장가가 되었다.

17세기 말에서 18세기 초 이하곤, 홍중성, 조유수, 조귀명, 신정하, 윤순 등 경화세족 출신의 소론계 인사들은 새로운 산수 취미와 서화고동의 수장 및 감평의 문화를 형성하면서 새로운 문화를 형성하는 데 기여하였다. 이들은 이전 시대 화가들의 작품, 남인인 윤두서와 노론인 정선의 작품을 비롯하여 중국 화가의 작품 등을 폭넓게 수집하였으며, 구체적인 감평 활동을 통해 화단의 변화를 능동적으로 모색하였다. 18세기 전반경 좀더 보수적인 노론과 정치적, 사회적으로 다소 위축되었던 남인에 비해서 영조 연간의 탕평정국에서 왕성하게 활약한 소론계 인사들은 화단에서도 중요한 역할을 하였다.

2) 소론계 인사의 정선에 대한 후원과 평가

겸재 정선과 직접 교류하거나 그에 대해 기록한 주요한 소론계 인사들은 나이순으로 서술한다면 조유수, 이하곤, 홍중성, 이덕수, 신정하, 이정섭(李廷燮, 1688~1741), 조현명, 이춘제, 조귀명, 김광수, 이광사 등이다. 이 장에서는 나이와 서화계에서의 기여, 정선과의 교류 정도 등을 종합적으로 감안하여 순서를 정하고, 정리하려고 한다. 이 가운데 조귀명, 조유수, 조현명, 조적명 등 풍양 조씨 일가 중에는 정선과 그의 회화와 관련하여 주요한 역할을 한 인사들이 적지 않기에, 이에 관해서는 추후에 논의되기를 기대한다.

담헌(澹軒) 이하곤은 경화세족 출신의 소론계 선비로서 조선 후기 문예계의 새로운 경향에 적극적으로 동조하고 산수 취미와 고동서화의 수장 및 감평의 유행에 선구적인 역할을 하였다.[73] 이하곤의 본관은 경주, 자는 재대(載大), 호는 담헌·계림(鷄林)·소김산초(小金山樵)·무우자(無憂子)·금산병부(金山病夫) 등으로, 좌의정 이경억(李慶億, 1620~1673)의 손자이며, 이조판서 이인엽(李寅燁, 1656~1710)의 맏아들이다. 1708년(숙종 34) 문과에 급제하고 진사에 올라 정7품직인 세마부솔(洗馬副率)에 제수되었으나 나가지 않았다. 부친이 사망한 1710년 이후 고향인 충청북도 진천으로 내려가 학문과 서화에 힘썼으며 장서가 1만 권을 헤아렸다는 완위각(宛委閣) 혹은 만권루(萬卷樓)를 경영하였다. 조부와 부친이 현달하여 재산을 축적하면서 형성된 서화고동의 수집은 이하곤까지 이어져 그는 당대 최고의 수장가 중 한 사람이 되었다.

그 자신은 평생을 거의 포의(布衣)로 지냈지만 정치적, 사회적으로 영향력이 있는 인사들과는 혼인과 사승 관계를 통해 연결되어 있었다. 영의정 최석정은 조부 이경억의 사위로 이하곤에게는 고모부였고, 신정하는 외종 인척, 윤순은 삼종제(三從弟)이며 최창대와 최창억(崔昌億, 1679~1748), 김동필 및 김광수, 홍중성, 이정섭과도 친척 관계였는데, 이들은 모두 소론계의 중심 인사들이다.[74] 그러나 외조부인 조현기(趙顯期, 1634~1685), 장인 송상기(宋相琦, 1657~1723), 1697년인 21세 이후에 배운 스승 김창협이 모두 노론의 핵심 인사이고,[75] 평생 시로 사귄 벗이자 재종형 이병연도 노론계 인사이다.[76] 이외에 이광좌(李光佐,

1674~1740), 윤순, 조귀명, 조문명, 이덕수, 서명균(徐命均, 1680~1745), 조하기(曺夏奇, 1660~1738), 조하망(曺夏望, 1682~1747), 조명교(曺命教, 1687~1753), 이일제(李日躋, 1683~1757) 등 그가 친하게 교류했던 인사들은 대부분 소론계 명류들이다. 또한 그는 남인인 윤두서, 노론인 김창흡, 이병연과 정선, 김창협의 아들 김숭겸(金崇謙, 1682~1700), 김창협의 조카인 김시민, 김시좌(金時佐, 1664~1727), 유명한 여항 시인인 홍세태, 정래교(鄭來僑, 1681~1759), 이수장(李壽長, 1661~1733) 등과도 교류하였다.

이하곤은 정치적으로는 소론계에 속하였지만 노론계와 남인계 및 중인 계층의 인사들과 폭넓게 교류하였다. 이하곤은 한양에 살다가 충청도 진천 금계로 은거하는 것을 반복하였는데, 이것은 당시 소론과 노론 간의 당쟁이 격화되는 와중에 이하곤이 정치에 뜻을 두지 않았기 때문이었다. 1710년 부친이 사망한 뒤에는 진천으로 귀향하여 관직을 멀리하였고, 1718년에 한양으로 돌아왔지만 관직에는 나가지 않았다. 1721년 신임사화가 일어나 노론 인사들이 대거 숙청당한 뒤 장인 송상기가 강진으로 유배되자 1722년에는 유배지까지 장인을 찾아가기도 하였다. 송상기가 1722년 유배지에서 생을 마감한 뒤 1723년에는 이미 사망한 스승 김창협이 다시 모함을 받게 되자 이하곤은 동문들과 스승을 두둔하는 소를 올렸다가 탄핵을 받았다. 이 사건 이후 다시 진천으로 은거하였다가 다음 해 48세로 사망하였다.

이하곤은 숙종 사후 노·소론 간의 당쟁이 심화되자 세상사에 뜻을 끊기로 결심하였고, 그러한 행의(行儀)에 대해 비판이 일자 우암(尤菴) 송시열을 두둔한 것이 아니라 스승에 대한 의리를 지킨 것뿐이라고 하였다. 이러한 설명을 통해 본다면 그는 소론의 당론에 반대한 것은 아니지만 자신의 입장이 전면적으로 나설 처지가 아니라고 판단하였던 것으로 보인다. 그러나 이후에도 늘 애군우국지심(愛君憂國之心)을 지닌 채 시국에 대한 관심을 표명하곤 하였으며, 훗날 아들 이석표(李錫杓, 1704~?)는 부친의 뜻을 받들어 다시 과거에 급제한 뒤 관료로서 출세하였다.[77]

이하곤의 이 같은 행적은 남인 벌열가의 후손 윤두서가 당쟁의 와중에서 정치에 뜻을 버리고 학문과 서화를 통해서 선비의 새로운 길을 모색한 것에 비견

될 수 있겠다. 즉, 17세기 말 18세기 초 당화(黨禍)가 치열해지는 가운데 선비들이 과거나 관료로서의 출세를 포기하면서 학문과 사상을 모색하거나 문학이나 서화를 통해 새로운 이상을 추구하는 일들이 일어났는데, 역설적이기는 하지만 바로 이러한 정치사회적 배경은 문예계의 새로운 변화를 초래하는 동인(動因)으로 작용하기도 하였다. 이하곤이나 윤두서와 같은 인사들은 새로운 문예관과 서화관을 모색하는 일에 동조하면서 서화단의 변화에 선구적인 역할을 하였다.

이하곤은 산수와 문학, 서화와 고동을 애호하는 삶을 살았다. 산수자연을 완상의 대상으로 여긴 이하곤의 산수 취미는 자연을 격물(格物)의 대상으로 보았던 전통적인 산수관과 차이가 있다. 산수의 완상 자체를 중시하는 적극적인 의미의 산수관을 가지고 산수 취미와 산수 기행을 즐겼던 이하곤은 동시에 문학을 애호하는 삶을 살았다. 그에게 있어서 문학은 도학(道學)과 성리학적 가치에서 벗어나 좀더 독립적인 추구의 대상이 되었다. 이러한 문학관은 신정하와 조귀명 등 소론계 문인들에게서 보이는 특유한 인식이다. 이들은 조선 후기 미학과 문학의 변화를 선도하였고,[78] 장서의 수집, 서화 감상의 취향, 도문(道文) 분리 등을 추구하면서 조선 후기 문예의 변화에 기여하였다고 평가된다.[79] 이하곤은 중국 회화를 비롯하여 조선 역대의 회화 전반에 대해서 폭넓은 관심을 가졌고, 많은 작품을 수장, 감평하였다.

이하곤은 정치적으로는 소극적이었지만 문예적인 측면에서는 당색과 신분을 초월한 교류를 이어갔다. 이러한 교류는 우도론을 기반으로 유지되었는데, 우도론의 배경이 되었던 유어예(遊於藝)의 사상은 서화고동에 대한 긍정적 인식과 수집 감상에 대한 취미와도 관련이 있다.[80] 그는 다양한 문예 활동과 서화 수장 및 감평을 진작시키는 데 기여하였고,[81] 뜻을 나눈 일군의 동료 문사(文士)들과 18세기 전반 문예계의 변화를 이끌어갔다. 그는 기존의 연구에서는 농암(農巖) 김창협과 삼연 김창흡의 문학관의 영향을 받은 것으로 평가되었고, 김창흡과 김창협의 천기론을 이어받으며 이를 회화 비평에 적용하였다.[82] 그러나 근래에 들어와서는 신정하와 조귀명 등 다른 소론계 문사들과 함께 도학과 문학을 분리시키는 새로운 문학관을 제시하였으며, 도학보다 문학에 더욱 힘을 쓰면서 문학의 독립적 가치를 인정하는, 조선 후기 문단의 새로운 경향을 선도하였다

는 평을 받고 있다. 특히 명대(明代) 문인들의 제발이나 명대 공안파(公安派)의 특징이 반영된 구체적이고 적극적인 감평은 이하곤의 개성이 잘 드러난 분야로 평가된다.[83] 이 같은 새로운 평가는 이하곤이 스승의 영향에서 벗어나 독자적인 가치와 문예를 추구하였음을 시사한다. 그리고 정선에 대한 이하곤의 평에서도 그러한 면모가 드러나고 있다.

이하곤의 문집인 『두타초』(頭陀草)에 실린 회화 관련 기록 중에는 윤두서와 정선에 관련된 기록들이 많이 실려 있다.[84] 윤두서는 기호남인계 선비화가이고, 정선은 노론계 선비화가이다. 이하곤은 소론계 인사이지만 문예에 있어서는 당파에 치우치지 않는 폭넓은 시야를 가지고 윤두서와 정선과 모두 교류하였다. 그러나 상대적으로 윤두서에 대한 평가가 높았던 것으로 보이며 윤두서 생전에는 윤두서를 존경하며 깊은 교류를 하였다. 윤두서가 사망한 1715년 이후 비로소 정선과의 교류가 시작되었다.

다음은 이하곤의 『두타초』에 실린 정선과 그의 작품에 관련된 기록을 정리한 것이다.

1714년 3월	금강산에 들어가기 전 금화에서 이병연이 소장한 정선의 산수화를 봄.[85]
1715년	이병연 소장의 《해악전신첩》에 발문.[86]
1715년 5월	이병연이 소장한 정선의 <망천저도>를 보고 득의필이며 《해악전신첩》보다 더욱 빼어나다고 평하였다.[87]
1719년 10월	정선이 이하곤 집에서 함께 자면서 《산수화권》을 그리다.[88]
1719년	정선의 산수도에 제함.[89]
1720년	정선 부채 그림에 대한 제시.[90]
1721년 초	정선의 《사시병》에 제를 씀.[91]
1721년 초	정선이 하양현감 나갈 때 전별시를 쓰다.[92]
1722년	김광수가 소장한 정선의 <망천도>에 글을 쓰다.[93]

이하곤은 1710년 이후 진천에 주로 거주하였고, 1714년까지도 정선과 교류

가 없었다. 이하곤은 1714년 진천에서 출발하여 금강산을 여행하던 중 금화에 들러 현감으로 있던 이병연을 만났다. 이때 이병연이 정선의 산수화를 보여주었는데 이하곤은 이를 윤두서와 비교하면서 화격이 떨어진다고 평하였다. 그러나 1715년에 이병연이 소장한 〈망천저도〉와 《해악전신첩》을 보았을 때 비로소 정선에 대해서 새롭게 평가하였다. 특히 《해악전신첩》에 대해서는 큰 관심을 가지고 높게 평가하였다. 정선과 이하곤의 교류는 이병연을 매개로 시작되었던 것이다. 그러나 1718년 이하곤이 한양으로 돌아온 이후 두 사람의 직접적인 친교가 진행되었던 듯, 1719년에는 정선이 이하곤의 집을 방문하여 밤을 지새우며 《산수화권》을 그려주는 등 밀접하게 교류하였다.

1721년에는 정선이 경상도 하양의 현감으로 발령을 받아 떠나게 되자 전별시를 쓰면서 축하하였다. 당시에 홍중성과 김시민이 전별시를 쓴 것으로 보아 정선이 소론 및 노론계 인사들과 동시에 교류하였음을 짐작하게 된다. 이하곤은 1722년에 김광수가 소장한 정선의 〈망천도〉를 보면서 이병연 소장의 〈망천저도〉와 비교하였고, 두 작품 모두 득의작이 아니라고 평하였다. 그러나 이하곤이 1723년 진천으로 은거한 뒤 다음 해에 사망하였기 때문에 실제 이하곤과 정선의 교유 기간은 길지 않았다.

이하곤이 남긴 정선 작품에 대한 기록을 보면 진경산수화에 대한 기록은 《해악전신첩》 한 점뿐이고,[94] 나머지 기록은 모두 사의산수화와 고사인물도 등에 대한 것이다. 이것은 다소 의외이다. 정선은 1710년대, 3~40대 이후 진경산수화를 적극적으로 제작하였고, 이를 통해 명성을 더해갔기 때문이다. 그러나 홍중성을 제외하면 이하곤과 신정하, 조귀명 등 정선의 작품에 대해 거론한 18세기 초엽경 소론계 인사들의 기록에는 진경산수화로는 《해악전신첩》이 부각될 뿐 다른 진경산수화에 대한 기록이 거의 없다. 대신 사의적인 산수화, 고사도 등에 대한 기록이 많다. 정선 회화에 대한 당대인들의 관심을 설명할 때 이러한 상황을 주목할 필요가 있다. 이하곤은 진경산수화인 《해악전신첩》에 대해서는 상대적으로 높은 평가를 내렸고, 〈망천저도〉, 〈망천도〉 등 사의산수화에 대해서는 정선의 시에 대한 해석과 표현 방식에 대해서 다소 비판적인 의견을 개진하였다. 《해악전신첩》의 경우에도 전반적으로는 사실적인 표현에 높은 관심을 보이

면서도 중간 중간 남종화의 풍치나 시의(詩意)를 충분히 반영할 것을 요구하는 등의 비판적인 의견을 개진하곤 하였다.

이하곤은《해악전신첩》이 여행 중에 본 진경을 사실적으로 표현하였다는 점에 높은 평가를 하였다. 특히 금강산을 하나의 장면으로 담아 그리는 전도식(全圖式)의 표현에서 벗어나 기행 중에 목도한 장면들을 마치 유기(遊記)에 기록된 것처럼 각각 독립적으로 구성하고, 또한 사실적으로 재현한 점에 대해서 경탄하였다. 즉 문학적인 유기의 내용을 회화적으로 표현한 새로운 형식과 사실적인 표현의 진경산수화에 동조한 것이다. 그러나 기왕에 있던 김창흡과 조유수의 제사(題詞)에 비해서 이하곤은 회화 제작의 구체적인 요소들을 지적하는 비평적인 관점을 드러내었다.[95]

> 그림은 전신(傳神)이 어려우며 형사를 7, 8할만 할 수 있어도 고수이다. 정선의 이 작품은 그 묘처(妙處)에서는 거의 전신에 가깝고, 평범한 곳에서도 형사를 성취하였다. …[96]

이는 이하곤이 시에서 사실적인 표현을 강조한 것과도 관련이 있다. 이하곤은 시를 지음에 있어 성조(聲調)의 고하(古下)와 자구(字句)의 공졸(工拙)과 같은 까다로운 격식을 갖추기보다는 경(景)을 묘사할 때는 진(眞)하게, 정(情)을 묘사할 때는 실(實)하게 할 것을 주장하였다.[97] 또한 유명한 비평가인 이정섭은 이병연의 시를 논하면서 사실적인 시풍(詩風)이라는 점을 높게 평가하였다.

> 그림에서 귀하게 여겨야 할 것은 환경(幻境)에서 진면(眞面)을 잘 살아나게 하는 데 있다. 시에 있어서도 또한 환경에서 진면목을 잘 살아내게 하지 못하면 잘하지 못하는 것이다. 지금 일원(一源) 이병연은 시인이다. 흉금과 수염과 눈썹이 소산하고 고담하여 옛 그림에 나오는 사람과 같다. 시를 짓는데 경을 본뜨고 사물을 묘사하는 것을 잘하여[摸境狀物] 거울에 비친 그대로 그린 것 같아 붓을 놀릴 때마다 모두 참[眞]인 듯하다. 즉 일원은 진실로 그림을 배우지는 않았지만 또한 시가(詩家)의 고개지(顧愷之)와 육탐미(陸探微)일 뿐이다.[98]

V. 겸재 정선과 진경산수화

이하곤, 이정섭 등이 표출한 사실적 표현에 대한 관심은 비슷한 시기에 활동한 소론계 인사 조귀명이 사실적 묘사론을 제기한 것과도 상통한다. 소론계 인사들의 이와 같은 문예관은 정선의 진경산수화를 높게 평가하는 토대가 되었을 것이다. 소론계 문인들은 대체적으로 관념과 명분보다는 현실을 중시하는 사상과 문예관을 지니고 있었고 이를 문학 작품에서 실천하였다. 당시 정선과 이병연 등이 현실적인 주제와 사실적인 표현을 강조한 진경산수화를 제시하자 소론계 인사들도 이에 동조한 것이다.

전반적으로 이하곤은《해악전신첩》에 대해서 높은 평가를 내렸지만, 중간 중간 진경에 시의를 펼쳐낼 것을 요구하였다. 예컨대, 〈용공사도〉(龍貢寺圖)에서는 다음과 같이 말하면서 시의를 표현하는 것에 대한 관심을 드러내었다.

정선의 이 폭은 완연히 이 시이다. 예부터 시를 잘 짓는 사람은 그림도 잘 그린 사람이 많았으니, 시정(詩情)과 화의(畵意)는 서로 통하는 것이라 품격이 자연히 맑고 높아지는 것이다. 생각건대 원백도 시에 뛰어난 사람인가.[99]

반면에 〈해산정도〉(海山亭圖), 〈총석도〉(叢石圖), 〈시중호도〉(侍中湖圖)에서는 시의가 충분히 발현되지 못하였음을 아쉬워하였다.

이하곤은 1715년에 이병연이 소장한 〈망천저도〉를 보고는 한편으로 감탄하고, 한편으로 경계할 점을 지적하는 비판적인 감평을 하였다.

이 권은 원백 정선의 득의필로 형산(衡山) 문징명(文徵明, 1470~1559)과 화정(華亭) 동기창의 뜻이 꽤 있어서《해악전신첩》의 여러 작품에 비해서 더욱 빼어나고 깨끗하다. 요즈음의 시와 그림은 삼연 김창흡과 정보(正甫) 신정하가 말했듯이 선배들보다 나은 곳이 있다. 다만 꾸미는 것이 너무 심해서 오히려 선배들의 진실되고 자연스러운 맛이 결핍되었다. 정보[신정하]와 원백[정선]은 이 뜻을 알아야 할 것이다. … 나는 정보와 원백이 꾸미는 병이 있다고 한 것이 아니라 요즈음 습기(習氣)가 대개 이와 같다는 것이니, 두 사람이 이 점에 더욱 마음을 쓰게 하려는 것이었다.[100]

이하곤은 정선의 작품에 남종화의 정통으로 꼽히는 명대 후기 오파(吳派)의 대가 문징명과 화정파(華亭派)의 대가 동기창의 분위기가 있다며 높이 평가하였다. 그런데 이하곤은 《해악전신첩》 중 〈만폭동도〉에 대한 제사에서는 중국 문인화의 정통을 이어간 원나라 예찬이나 명나라 심주(沈周, 1427~1509)의 풍치가 부족하고 공간을 지나치게 빽빽하게 표현한 것을 아쉬워하였다.도4-4

> 벽하담의 맑고 씩씩함, 비로봉의 우뚝하게 빼어남이 필력으로서 우위를 다투니 정선은 진실로 평범하지 않다. 그러나 예찬이나 심주 등이 이곳을 그린다면 또 다른 담박하고 속세를 벗어난 풍치를 갖추어 이처럼 너무 빽빽하여 꽉 차게 그리지는 않을 것이다.[101]

이로써 이하곤이 남종화를 회화의 정통으로 추구했음을 알 수 있고, 정선의 개성적인 수법인 밀밀지법에 대해 비판적이고, 진경산수화보다 사의산수화인 〈망천저도〉를 더욱 높게 평가한 것도 알 수 있다.

이후 1722년에 이하곤은 다시 한 번 정선의 〈망천도〉에 관해서 거론하였다. 이때는 김광수가 소장한 〈망천도〉를 보았는데, 전에 거론한 이병연 소장의 작품과 함께 모두 잘된 작품이 아니라고 평하였다.

> 원백의 망천도가 둘 있는데, 하나는 일원을 위해서 그린 것이고, 하나는 김군광수를 위해 그린 것이다. 모두 득의필은 아니어서 일원이 소장한 것은 매우 정세(精細)함을 잃었고, 이것은 또한 매우 난숙(爛熟)함을 잃었다. 그러나 곽희(郭熙, 1020?~1090?)와 이성(李成, 919~967?)의 뜻을 따르지 않고 오로지 왕유의 시어를 취하여 스스로 가슴속에 이루어진 법으로 소경(小景)을 그렸다. 포치와 설색, 필의가 임리(淋漓)하여 화첩을 펼칠 때마다 마을가 살구꽃과 쓸쓸한 산의 원화(遠火)가 사람으로 하여금 문득 마치 호숫가 남쪽 언덕에 있는 듯이 느끼게 한다. …
> 나는 항상 왕유의 시에서 '푸른 시내에 흰 돌 드러나고, 고운 산엔 붉은 잎 드물구나. 산길에 비 내리지 않는데, 푸른 하늘에 옷이 젖는구나.'라는 구절을 좋아하였다. 소동파[蘇軾]도 또한 왕유의 시를 음미하면 시 가운데 그림이 있고, 왕유의 그

림을 보면 그림 중에 시가 있다고 하였으니 대개 이를 말한 것이다. 이제 이 그림 중에 유독 이러한 광경이 적으니 무엇 때문인가. 노부(老夫)가 다른 날 또 원백에게 〈망천도〉를 그려 주기를 요구하면 혹시 이 뜻을 보충하여 그린다면 어찌 더욱 좋지 않을까.[102]

이하곤은 1715년 이병연 소장의 〈망천저도〉를 보고 비교적 호평하였는데, 훗날 김광수 소장의 것을 보면서 이전의 의견을 수정하여 두 작품 모두 만족스럽지 않다고 한 것이다. 특히 왕유의 시의를 충분히 반영하지 못했다고 아쉬워하면서 시의를 보충하여 그린다면 더욱 좋은 작품이 나올 것이라고 한 것으로 보아 시의가 부족한 것을 가장 아쉬워한 것으로 볼 수 있다.

17세기 말 18세기 초 윤두서와 정선을 비롯한 선비화가들은 시의도를 제작하기 시작하였다.[103] 그리고 그 이면에는 이하곤, 신정하, 조귀명 등 시의도를 주문하고, 감평하는 선비들이 있었다. 정선의 시의도에 대해 적극적으로 기록, 품평한 것은 이하곤, 신정하, 조귀명 등 소론계 인사들이고, 이들은 정선의 시의도에 대해서 호평을 하기도 하였지만 때로는 시의의 깊은 반영과 해석을 요구하는 비판적인 태도를 드러내었다. 정선은 진경산수화 이외에도 시의를 담은 산수화를 자주 제작하였다. 주변 선비들이 가진 사의적 주제에 대한 애호를 반영한 셈이다. 그러나 시의도는 실제 보이는 대상을 그리는 것이 아니라 문학적 주제와 제재에 대한 해석을 매개로 한 그림이었기에 까다로운 품평의 대상이 되곤 하였다. 정선이 진경과 사의를 넘나드는 작화 활동을 지속한 것은 주변 선비들의 주문과 감평, 취향이 작용한 것으로 볼 수 있다.[104]

운와(芸窩) 홍중성은 대표적인 경화세족이자 소론가 출신의 관료이다. 본관은 풍산이고 자는 군칙(君則)이다. 홍중성의 6대조 홍이상(洪履祥, 1549~1615)이 한양에 터전을 잡고 관료로 출세하면서 명문가로서의 기반이 형성되었다. 이어 조부인 영안위(永安尉) 홍주원(洪柱元, 1606~1672)이 선조의 딸 정명공주와 혼인하면서 가세가 더욱 성대해졌다. 1722년 금화현감, 석성현감, 예천군수, 1730년 단양군수, 1735년 강화군수 등 외직을 지낸 홍중성은 1남5녀 중 장남이었는데, 자매들은 각기 좌의정 이집(李㙫, 1664~1733), 영의정 이광좌, 승지 조

상경(趙尙慶, 1676~1733) 등에게 출가하였다. 또한 홍중성의 유일한 아들 홍진보(洪鎭輔, 1698~1736)는 홍중성의 친구이자 소론의 영수인 영의정 심수현의 사위가 되었다.[105] 이후 손자 홍양호도 소론가인 동래 정씨 집안에 장가드는 등 풍산 홍씨 가문은 홍중성 대에 소론으로서의 입지가 확고하여졌다.[106] 홍중성 자신이 관료로서 현달한 것은 아니었지만 친인척을 비롯하여 주변 인사들이 당대 소론을 대표하는 권력자들이었으며, 이로써 홍중성은 18세기 초엽경 소론의 핵심 세력에 속해 있었음을 알 수 있다.

홍중성은 어린 시절 삼연 김창흡의 문하에 들어가 수학하였는데 시와 문장, 서법으로 유명하였다. 홍중성의 시는 성당풍(盛唐風)이 있었고, 필법에는 진(晉)나라의 운치가 있었으며, 만년에는 육경(六經)을 깊이 연구하였다. 문학에 있어서는 의고적 문학 풍토를 비판하고 시문의 창작에서 식(識)을 토대로 형성된 문기(文氣)를 강조하는 문기론을 펼치면서 18세기 새로운 문풍의 형성에 기여하였다.[107] 홍중성과 관련된 자료들은 많이 산실되어 학문과 사상, 문학에 대한 논의가 충분히 연구되지 않았지만, 손자 홍양호와 증손자 홍경모(洪敬謨, 1774~1851) 등 후손들은 많은 저술을 남겨 소론 명문가의 학풍과 사상을 계승하여 발전시켰다. 이러한 경향은 홍중성 대 이후 자리 잡은 소론 특유의 사상과 학풍을 가학(家學)으로서 계승하며 형성된 것이다. 홍중성은 주변 문인, 관료들과 잦은 아회를 주관하면서 새로운 문예의 발전에 기여하였다.

홍중성은 풍산 홍씨의 세거지인 한양 남부 훈도방 니현에 있던 사저에서 지냈다. 이곳은 선조의 딸인 정명공주의 소유였던 명례궁(明禮宮)으로 인조가 하사한 집과 대지가 530칸이나 되는 대저택이었다. 정명공주는 이 집을 넷째 아들 홍만회(洪萬恢, 1643~1709)에게 상속해 주었고, 홍만회는 건물을 100칸 정도로 축소하여 증수하고 사의당(四宜堂)이라고 하였다. 본채인 정당은 7량 20칸이나 되는 웅장한 건물로 고금의 금석문과 필적, 고동과 기물이 가득했다고 한다.[108] 사의당은 홍만회로부터 홍경모에 이르기까지 6대 150년 동안 도성의 이름난 저택으로 명성을 이어갔다.

홍중성은 정당 서쪽 한 칸의 온돌방인 수약당(守約堂)과 사의당 동쪽에 자리한 징회각 등에서 조유수, 이병연, 홍세태 등과 시사(詩社)를 결성하여 수창(酬

唱)하였다. 소론계의 중진이자 최석정의 아들로 내종제(內從弟)인 최창대와는 가장 절친하게 지냈다. 만년에는 한양 동교(東郊)인 신촌(新村)에 있던 조유수의 집에서 이병연, 최주악, 조하기, 정선, 홍세태 등과 모여 기사(耆社)를 결성하고 봄과 가을 좋은 시기마다 모여서 시를 짓고 노닐어 향산(香山)의 고사에 비교되면서 널리 칭송되었다.[109]

또한 홍중성은 이하곤, 조문명, 윤순(자 仲和), 윤유(尹揄, 1647~1721, 자 伯修), 송성명(宋成明, 1674~1740, 자 君集), 이병연과 이병성(李秉成, 1675~1735), 홍주원의 외손자로 외척 형인 조하기와 친척 동생인 조하망(자 雅仲), 이형(姨兄)인 조대수(趙大壽, 1655~1721), 조카 조현명, 김동필, 이덕수, 동생 송인명(宋寅明, 1689~1746), 내종제인 최창억, 윤창래(尹昌來, 1664~?), 유척기, 신유한(申維翰, 1681~1751), 유세모(柳世模, 1687~?, 자 汝範), 유시모(柳時模, 1672~?, 자 君楷), 김시민 등과도 교류하였다. 홍중성이 교류한 인사들 중에는 영조 연간에 활약한 탕평파 소론계 인사들이 많아서 그가 소론 정치 세력의 중심에 있었음을 알 수 있다. 소론 탕평파 가운데서도 홍중성은 심수현, 이광좌 등과 함께 준론 계보에 속하였고, 홍중성에 이어 손자인 홍양호까지 준론에 속하여 활약하였다.[110]

홍중성은 평생 소론계 인사들과 가장 친밀하게 지냈지만 김창흡, 이병연, 정선, 김시민 등 낙론계 인사들과도 교류하였다. 특히 이병연은 아버지 이속(李涑, 1647~1720)이 홍주원의 동생 홍주국(洪柱國, 1623~1690)의 사위였기에 홍중성과 친척이어서 평생을 가깝게 교유하였다. 홍중성은 조카의 제문을 지으면서 "아, 그대와 나는 숙질의 친척으로 내외종 간이어서 정(情)은 곧 천륜(天倫)이었고, 거기에 우도(友道)를 겸하여 인(仁)으로서 보좌하였다"고 한 적이 있다.[111] 우도론은 당시의 선비들이 당파를 넘어서 폭넓은 교류를 유지하는 배경으로 작용하였는데, 홍중성에게서도 그러한 영향이 엿보인다.

풍산 홍씨 집안은 여러 대에 걸쳐 형성된 명문가로서의 위상과 가풍을 가지고 있었다. 그러나 홍중성의 손자인 홍양호가 12세에 조부를, 13세에 부친을 잃고 나서 가세가 기울었다. 집안을 유지하기 힘들게 되자 1743년 홍양호는 사의당을 팔고 고향인 충청도 덕산으로 내려가 살다가 1747년에는 사의당을 다시

사들였다. 소론 명문가이자 외가인 청송 심씨가에 의탁하여 성장한 이후 관료로서 성공한 홍양호는 사상과 학풍, 문예관에 있어서도 소론 특유의 가치관과 인식을 드러내었다.[112] 그는 또한 선대의 전통을 이어 서화의 수장을 지속하였고 이를 더욱 발전시켜 당대의 대표적인 수장가가 되어 서화고동 수장의 유행을 선도하였다.[113] 증손인 관암(冠巖) 홍경모도 육조판서를 역임하는 등 관료로서 출세하였으며 동시에 가풍을 이어 고동서화 수장에 대한 관심을 지속하였다.

홍중성의 생활 공간이었던 사의당에는 정명공주 대로부터 전해오는 현학금(玄鶴琴), 서각(犀角) 등 귀한 기물들이 있었고, 홍만회 이래로 가꾸어온 귀한 화훼와 기석 등이 원림(園林)에 가득하여 맑은 감상거리를 제공하였다.[114] 홍중성은 가세가 부귀해 원림을 누릴 수 있었는데도 깨끗함을 숭상하고 탐욕이 없으며, 사치스럽고 아름다운 것을 심히 깎아내는 습관이 있어 담박한 데 마음을 두었지만, 산수에는 큰 취미가 있었다. 그는 도서를 좌우에 두고 꽃과 나무를 가꾸곤 하였으며, 맑은 산림처사의 모습으로 일체의 세상사를 마음에 품지 않고 문사(文史)로 즐기었다고 한다.[115] 그러나 홍중성도 이하곤과 가깝게 교류하면서 그림을 품평하거나, 빌려온 고화(古畫)를 감상하는 등 서화의 감상을 즐겼다. 이하곤의 감식안을 높이 평가하였으며 이하곤의 산수 취미에 대해서 찬사를 보내기도 하였다.[116] 또한 이병연이 소장한 글씨와 그림을 보며 즐기기도 하는 등 주변 인사들과 교류를 통해서 당시 새롭게 부상한 산수 취미와 서화고동의 수집과 감평 경향에 동조하였다.[117]

홍중성과 정선 간의 교류는 홍중성의 문집인『운와집』(芸窩集)을 통해 확인할 수 있다.『운와집』중 정선 및 그의 회화에 관련된 기록은 적은 편이다. 이러한 제한된 기록을 가지고 정선과의 교유나 정선의 작품에 대한 관심을 재구성하는 데에는 한계가 있다. 다만 상대적으로 볼 때 정선과 그의 작품에 대한 기록의 비중이 큰 것은 분명하고, 이를 통해서 홍중성이 정선과 그의 작품에 관심이 높았음을 알 수 있다.

홍중성은 1707년 10월 15일과 16일 연이어 이병연, 윤유와 윤순, 조문명, 홍구채(洪九采, ?~?) 등과 만나 시를 짓고 노닐었다.[118] 이 기록은『운와집』권1의 앞부분에 실려 있어, 홍중성의 행적 가운데 가장 이른 시기의 것에 속한다. 홍중

성은 친척이자 삼연 김창흡 문하의 동문 제자였던 이병연과 젊은 시절부터 죽기 직전까지 매우 친밀하게 지냈다. 이러한 배경에서 보자면 이병연의 지기로 늘 가까이 지내던 정선에 대해서도 젊은 시절부터 잘 알고 있었을 것으로 보인다. 그러나 직접 교류를 한 기록은 홍중성과 정선이 모두 50대가 넘은 1720년대 이후부터 확인된다.

홍중성은 1721년 정선이 경상도 하양의 현감으로 나갈 때 송별시를 써주었다.[119] 멀리 외직으로 떠나는 친우들을 위해 송별시를 써주는 것은 하나의 관습이었기에 이즈음 홍중성과 정선이 가깝게 교류한 것을 짐작할 수 있다. 이후 홍중성은 1722년 강원도 금화의 현감으로 나갔는데 그즈음 과거에 금화현감으로 있었던 이병연이 소장한《해악전신첩》을 보았던 것으로 보인다.《해악전신첩》에는 이미 홍중성과 교분이 깊었던 김창흡과 조유수, 이하곤이 제사를 써놓았으므로 정선의 그림뿐 아니라 이 글들을 보았을 것이다. 홍중성이 이 작품을 처음 보았을 때는 그 자신이 금강산을 여행하기 이전이었기 때문에 그려진 장면의 진안(眞贋)을 논할 수 없었다. 이후 금강산을 여행한 뒤 1724년 5월에 이 화첩을 다시 보게 되었을 때 비로소 간략한 제사를 썼다.[120] 홍중성은 조유수가 1728년 퇴직한 이후 한양 동교의 신촌에 거주하면서 조하기, 최주악, 이병연, 정선 등과 시회를 즐길 때 함께 시사에 참여하였다. 1730년 홍중성이 충청도 단양의 군수로 나가게 되었을 때 정선은 〈옥순봉도〉를 그려주면서 전별시를 대신하였다. 이 그림을 받고서 홍중성이 단양천을 건너는 다리인 우화교(羽化橋) 주변에 있던 봉서정(鳳棲亭) 등의 진경을 더 그려주기를 청한 것으로 보아 정선의 진경산수화를 애호한 것을 알 수 있다.[121] 정선은 1732년 이병연이 강원도 삼척의 부사로 나갈 때 〈대관령도〉(大關嶺圖)를 그려주기도 하는 등 주변 인사들에게 전별시를 대신하여 해당 지역과 관련된 진경을 그려주곤 하였다.[122]

전반적으로 볼 때 홍중성은 김창흡과 교류하면서 낙론계의 새로운 문풍을 접하였고, 또한 이병연, 정선과 교류하면서 새로운 진경산수화에 관심을 가졌던 것으로 보인다.《해악전신첩》에 대해서는 김창흡, 조유수, 이하곤과는 달리 각 장면마다 글을 부치지 않았고, 이전부터 화첩의 존재를 알고 있었지만 자신이 금강산을 다녀오기 전까지 제사를 짓지 않았다는 점에서 다소 소극적인 반응을

보였다고 할 수 있다. 글의 내용도 각각의 경물을 개별적으로 지칭하지 않았고 표현 방식에 대해서도 구체적으로 감평하지 않아서 산수유를 바탕으로 기행의 경로를 따라 경물을 사생한 기행사경도로서의 진경산수화에 동의한 것이라고 할 수는 없다. 또한 정선의 표현 방식에 전면적으로 찬성한 것도 아니다. 홍중성은《해악전신첩》이 진면목을 하나하나 그려내어 실로 묘하다고 칭찬하였지만, 한편으로 "골짜기 가운데 학이 있어서 푸른 밭 가운데 하나의 검은 옷이 있는 듯한 것이 없다. 어째서 왕유의 시에 나오는 눈 가운데 파초가 있는 뜻이라 하겠는가."라고 하면서 시적인 표현이 부족함을 아쉬워하였다.[123]

정선의 그림에 시의의 표현이 부족하다는 견해는 이하곤이나 신정하, 조귀명도 제기하였다. 이를 통해서 당시 소론계 인사들에게 시와 그림이 일체가 된 시의도에 대한 선호가 컸음을 알 수 있고, 정선이 사실적인 진경을 잘 그렸지만 시의를 함축한 표현에서는 부족하다는 평을 받았음을 알 수 있다. 또한 소론계 인사들이 진경을 사실적으로 그려낸 진경산수화를 전반적으로 지지하였지만 그 표현 방식에 대해서 전폭적으로 찬성한 것은 아니라는 사실도 확인할 수 있다. 주변 인사들의 이 같은 요구와 비평이 있었기에 정선은 진경산수화뿐 아니라 시의를 담아내는 사의산수화, 고사도, 소경산수인물화 등 다양한 화제를 다루었을 것이고, 진경을 그릴 때에도 시의를 함축적으로 담아내면서 진경과 사의의 경계를 넘나드는 작품을 제작하였을 것이다.[124]

홍중성은 1730년경에도 윤창래가 소장한 〈풍악도〉 장자(障子)에 제사를 썼는데, 윤창래는 정선과 청풍계에서 만나 노닌 적도 있어 정선의 작품이었을 가능성이 높다. 이로 보아 홍중성이 진경산수화에 관심을 가진 것을 알 수 있다.[125] 그러나 이 경우도 제사의 내용이 이하곤이나 조귀명과 같은 구체적인 감평은 아니다. 대체적으로 홍중성의 화평 방식은 주제 및 소재에 대한 관심은 있지만 회화적 표현에 대한 감평은 아니라는 점에서 적극적이고 새로운 회화 감평이라고 할 수 없다. 정선의 작품에 대한 좀더 본격적인 감평은 이하곤과 조귀명같이 회화 관련 활동에 적극적인 인식과 실천을 보였던 인사들에게서 발견된다. 홍중성은 화훼와 기석, 장서에 대한 취미는 있었지만 서화의 수장과 감식에 대한 취향을 적극 실천한 것으로 보이지는 않는다. 그러나 화훼원림에 대한 취향도 이

시기에 발전된 또 하나의 새로운 경향이었으며,[126] 특히 손자 홍양호가 고동서화 수장에 대한 관심을 진전시키는 데 영향을 주었을 것이다.

서암(恕菴) 신정하는 본관은 평산(平山), 자는 정보(正甫)로, 신여정(申汝挺, 1615~1651)의 손자이고, 영의정 신완(申琓, 1646~1707)의 아들이다. 1705년 증광문과에 병과로 급제한 뒤 청요직(淸要職)을 두루 거치며 출세한 소론계 인사이다. 김창협의 문하에서 글을 배우기도 하였지만, 1715년 헌납으로 있을 때 노론으로 권상하의 제자인 정호(鄭澔, 1648~1736)가 윤증(尹拯, 1629~1714)을 비난한 일 때문에 일어난 소송 사건에 연루되면서 소론인 윤증을 옹호하였다. 그의 아버지 신완이 윤증의 제자였기에 그도 윤증을 옹호하는 편에 가담하여 정호에게 반박하였던 것이다. 이처럼 노론 인사들과 교류하였지만 정치적인 입장이 달라지면서 노론계 인사들과는 차츰 거리를 두었다. 결국 당쟁의 와중에서 파직당한 뒤 얼마 되지 않아 병으로 요절하였다.

신정하는 문학에 뜻을 두고 활약한 문학가이자 비평가로 복고적 계승보다는 전화적(轉化的) 창신(創新)에 무게를 두었기에 조선 후기 문학의 변화를 선도한 문인으로 평가된다.[127] 그는 경서(經書)나 이학서(理學書)를 깊이 공부하지 않았으며, 훗날 도학뿐 아니라 문학에도 밝았던 김창협의 문하에 들어가 학문과 문학을 수학하였지만 문학에 대한 치중을 버리지는 않았다. 특히 실용성을 중시하는 문학관을 가졌던 그는 문학을 도학으로부터 분리시키고자 하였고, 성리학적 문학관과 일정한 거리를 유지하였다. 문학의 소재로서는 진실성을 가장 중요하게 여겼고, 문학에서 구현해야 할 가장 중요한 요건은 진(眞)이었다.[128] 그는 김창흡, 김창업, 김숭겸, 김시좌, 이병연, 신방, 이하곤, 이덕수, 홍세태, 정래교 등과 폭넓게 교류하였다.

영의정을 지낸 신정하의 부친 신완은 동대문에서 10리 떨어진 석구산 아래 전장을 짓고 동산계당을 경영하여 경화세족으로서의 터전을 마련하였다. 이 집에서 신성하(申聖夏, 1665~1736)와 신정하, 그리고 신성하의 세 아들이 살았고 훗날 신성하와 신정하가 나누어 상속하였다. 상당한 경제력을 갖춘 집안으로 여러 곳에 대대로 물려받은 전장을 소유하였는데, 신완과 신정하 등은 여러 전장 가운데 경기도 광주의 석호(石湖)와 그 주변의 우천(牛川)을 가장 애호하여 자주

거주하였다.[129]

　신정하가 정선과 직접 교류한 기록은 없고, 금강산도와 망천도 두 작품에 대해서 기록을 남겼을 뿐이다. 이 두 기록은 모두 신정하가 죽은 해인 1715년경에 쓰인 것으로 신정하의 죽음으로 인해서 정선과 그 이상의 관계나 교류는 형성되지 못하였다. 이하곤도 이 두 작품을 1715년에 보고 제시하였는데, 신정하도 비슷한 시기에 본 것으로 보인다. 이즈음 정선은 40세였고, 자신의 화풍을 모색하던 시기로 아직 정선 특유의 필력이나 묵법, 호방한 화풍이 구사되기 이전이었다. 신정하는 진경산수화인《금강도첩》과 사의산수화인《망천십이경도》에 대해서 논하였다.[130]《금강도첩》이라고 한 것은《해악전신첩》을 가리키는 것으로 보이는데, 김창흡과 이하곤의 제시가 있었다는 것으로 보아 이하곤이 제시한 1715년 즈음, 자신이 사망하기 직전에 제를 쓴 것이다.

　　… 화첩 중의 명승은 삼연옹[김창흡] 같은 이는 일곱 번 산에 들어간 사람이고 이하곤은 한 번 들어간 사람이고 원백은 이것을 보고 그림을 그린 사람이다. 일원[이병연]은 그것을 좋아하는 것이 심해서 사람으로 하여금 그리게 한 사람이다. 오로지 나만이 한 번도 노닐지 않았다. 나중에 이 화첩을 보는 사람은 공들의 높은 운치를 감상하면서 내가 산에서 노니는 것[山遊]을 즐기지 않았다고 해도 좋을 것이다. 그러나 이름을 좋아하는 병을 면할 수 있는 사람은 역시 반드시 나뿐일 것이다.[131]

　신정하는 자신이 금강산에 가지 않았다는 점을 강조하면서 이름난 것을 좋아하는 병이 없는 것은 자신뿐이라 할 것이라고 자부하였다. 신정하는 낙론계 문인들이 애호한 천기(天機)가 유동(流動)하는 경관을 찾아다니는 산수유의 풍류를 좋아하지 않았음을 드러내었는데, 이는 소론인 신정하가 상이한 문예관을 지니고 있음을 시사하는 부분이다. 즉, 기이한 경관을 찾아다니는 유산(遊山)의 풍류도, 그러한 장면을 담아내는 진경산수화에 대해서도 긍정하지 않은 것이다.

　신정하는 1715년에 정선의 망천도를 보았다. 이하곤은 이 작품을 '망천저도'라고 하였는데, 신정하는 '망천십이경도'라고 기록하였다. 이는 이하곤이 '해악

전신첩'이라고 하고, 신정하가 '금강도첩'이라고 한 것처럼 두 사람이 같은 작품을 보았지만 약간 다른 제목으로 기록한 것으로 읽힌다. 신정하는 금강산도와 달리 망천도에 대해서는 극찬을 하였다. 신정하가 본 망천도는 앞서 인용한 이하곤의 제사로 보면 왕유의 시를 연상시키는 시의도로 추정할 수 있다.

> 일원[이병연] 이 화강(금화)에 현감으로 있으면서 두 개의 좋은 인연을 가졌으니 하나는 금강산의 모습을 본 것이고, 다른 하나는 정군[정선] 의 이 화첩을 가진 것이다. 일원이 관리가 되어 하는 일마다 속되지 않음이 이와 같다. 내가 이 화첩을 봄에 용필(用筆)이 극히 속되지 않으니 보배로운 수장품을 삼을 만하다. 일원은 그림을 모르니 이 화첩을 가지는 것이 합당치 않다. 다만 그 시의 묘합으로 감히 이 그림에 짝하였을 뿐이다.[132]

이처럼 신정하는 진경산수화보다는 시의도를 높게 평가하였다. 신정하 이하곤, 조귀명 등은 모두 개성이 강한 문사들이었다. 따라서 소론계로서 일정한 경향을 공유하고 있었다 하더라도 문예에 대한 세부적인 인식은 약간씩 차이가 있었다. 그러나 전반적으로 볼 때 이하곤과 신정하는 진경산수화보다 사의적 시의도에 관심이 높았다. 이하곤은 시의도에 대해서도 냉정한 평을 하면서 장단점을 논하였다. 신정하는 구체적으로 비평하지는 않았지만 시의도를 선호하는 경향을 드러내는 등 비평의 방식과 내용이 다를 뿐이다.

이하곤과 신정하는 모두 회화를 애호하고 적극적으로 수장, 감상, 비평하는 태도를 지니고 있었다. 이들은 경화세족 인사들 사이에 서화고동 수장과 감상의 유행을 선도하는 역할을 한 것으로 보인다. 특히 노론과 남인의 중간에서 두 그룹의 문인들과 교류하였던 소론계 문사들은 좀더 넓은 시야를 가지고 당색을 넘어서 교류하고 비평하는 태도를 드러내었다. 소론계 문사들은 이러한 인식과 감평 활동을 통해서 18세기 전반에 서화고동 수장과 감상이 유행하는 데 중요한 역할을 수행하였다고 할 수 있다.

화암(和菴) 신성하는 신정하의 형으로 문장에 뛰어난 소론계 관료 문인이다. 본관은 평산, 자는 성보(成甫)로 영의정 신완의 아들이다. 1704년(숙종 30) 참봉

이 되고 이어 현감, 연안부사(延安府使)를 역임했다. 신정하와 함께 이병연, 조유수를 비롯한 여러 문사들과 교류하였고 윤창래, 정선과 청풍계에서 노닌 적이 있다.[133]

상고당(尚古堂) 김광수는 낙건정(樂健亭) 김동필의 둘째 아들로 자는 성중(成仲)이며 군수를 지낸 소론계 인사이다.[134] 그는 1729년 30세 때 진사시에 합격하였지만 당쟁이 심하던 세상사에 뜻을 두지 않고 대과를 포기하였다. 1746년 음직으로 예안현감이 되면서 환로에 들어서기도 했지만 관직에는 뜻이 없었다. 부유한 가산을 토대로 20대 시절부터 서화고동 취미를 가지고 많은 작품을 수집하여 당대의 손꼽히는 수장가가 되었다. 연암(燕巖) 박지원은 "최근의 감상가로 상고당 김광수를 일컫는데, 자질이 없어서 훌륭하지는 않다. 그러나 감상학을 개창한 공이 있다."고 평하였다.[135]

서화고동, 금석문의 수집과 완상에 공을 기울인 김광수는 국내 작품뿐 아니라 중국 작품까지 적극적으로 소장하였다. 그는 부친과 친한 이병연과 이덕수를 비롯하여 가까운 친구인 이광사와 심사정, 50대 이후 친교를 맺은 신유한, 20년 후배인 중인 수장가 김광국(金光國, 1727~1797) 등과 교류하였는데, 특히 이광사와 친밀하여서 자신의 서재를 '이광사를 오게 한다'라는 의미를 가진 내도재(來道齋)라 하기도 하였다.[136] 이광사는 진도로 유배 가기 전까지 김광수와 친하게 지내면서 수많은 금석 자료와 서화를 함께 완상, 감평하였고, 문예적 이상을 나눈 지기였다. 김광수는 24세(1722년) 때 이미 정선의 〈망천도〉를 가지고 있었다. 이 작품에 대해서 이하곤이 제를 썼는데, 김광수 이외에도 이병연이 또 다른 〈망천저도〉를 소장하고 있었다.

김광수는 조선과 중국의 화가 및 작품에 대해서 폭넓은 관심을 가졌다. 넓은 식견과 다양한 소장품을 지녔던 수장가답게 화가에 대해서도 당색을 가리지 않는 관심을 드러내었다. 젊은 시절에는 정선의 작품에 관심이 컸지만 1740년대 이후에는 심사정과 이광사 등 소론계 서화가들과 긴밀하게 교류하면서 다양한 서화를 수집, 감상하였다.

김광수와 정선의 교분은 김광수의 20대 시절인 1720년대부터 시작되었다. 김광수가 소장한 정선의 작품은 1722년경의 〈망천도〉가 가장 이른 시기의 것

이고,[137] 이어 하양현감(1721~1726) 시기에 그린 《구학첩》,[138] 1728년의 〈사직반송도〉 등이 확인된다.[139] 전해지는 기록이 많지 않기 때문에 이를 토대로 속단하기는 어렵지만, 젊은 시절에 김광수는 사의산수화와 진경산수화에 고루 관심을 가졌던 것으로 보인다. 그런데 중년 이후에 사용한 그의 호가 옛것을 숭상한다는 의미를 가진 '상고당'이라는 데서 시사되듯이, 중년기를 넘어서는 현실적인 주제와 사실적인 기법의 진경산수화보다는 관념적 주제와 사의성을 가진 사의산수화 및 남종산수화에 더욱 관심을 가졌고 심사정, 이광사 등과 교류하면서 18세기 후반 이후 사의산수화가 유행하는 데 기여하였다.

김광수가 20대 시절 정선에게 어떻게 그림을 주문하고, 소장하였는지를 알려주는 자료는 아직까지 발견되지 않았다. 그러나 김광수는 선비화가 조영석에게도 그림을 주문하여 소장하였다. 그는 청나라 화가 유영[兪岭, 실제로는 유영(兪齡)으로 추정됨]의 〈팔준도〉(八駿圖) 등 2점의 그림을 조영석에게 주면서 풍속화인 〈현이도〉(賢已圖)를 주문하였고 조영석이 이를 수락하고 작품을 그려주었다.[140] 이처럼 적극적인 방식으로 유명 화가의 그림을 주문, 수장하였던 것처럼 정선의 경우에도 그렇게 하였을 것이다.

김광수는 심미안을 가진 수장가로서 작품에 대해서도 날카로운 감평을 하였다. 1758년에는 심사정의 〈방심석전심산고거도〉(倣沈石田深山高居圖)에 대해서 심사정이 황공망과 심주의 적통을 이어받은 것으로 평하면서 남종화에 대한 선호를 드러내었다. 한편 1759년에는 심사정의 〈방매화도인산수도〉(倣梅花道人山水圖)에 대해서 아래와 같이 부정적으로 평하였다.

기묘년(1759) 여름 김광수가 호선 심군[심사정]의 〈광산독서〉(匡山讀書) 장자(障子)를 감상하였다. 대체로 법도에 합당한 그림은 아니다.[141]

김광수의 구체적인 감평은 이하곤과 신정하, 조귀명 같은 서화 수장과 비평에 본격적인 관심을 가진 소론계 인사들에게서 발견되는 태도이다. 김광수가 정선의 작품에 대해서 어떠한 평을 내렸는지 확인할 수 없는 것이 아쉽다. 김광수는 시기의 차이는 있었지만 진경산수화, 풍속화, 남종화를 모두 선호하면서 대

표적인 화가들의 작품을 수장, 감평하였다. 김광수의 그림 취향은 정선의 진경산수화에만 국한된 것은 아니었고, 18세기 화단의 변화를 이끌어간 새로운 주제 및 화풍에 발 빠르게 동조한 것을 주목할 수 있다. 이러한 수장과 감평 활동을 통해 18세기의 수장가들은 화단의 변화를 형성하는 데 기여하였을 것이다.

김광수의 정선과의 인연은 부친인 김동필로부터 시작되었다. 김동필은 본관은 상산, 자는 자직(子直)으로 소론계 문신 관료이다. 조부는 형조판서를 지낸 김우석(金禹錫, 1625~1691)이고 아버지는 진사 김유(金濡, 1652~1693)이다. 모친은 명문가인 풍산 홍씨 홍주국의 딸로 이때부터 명문가로서의 터전이 마련되었고 김동필 대에 이르러 경화세족으로서 명망을 가지게 되었다. 1728년 이인좌의 난을 평정하는 데 공을 세웠고, 난이 평정된 뒤에 이조판서·공조판서를 지냈다. 1729년(영조 5)에는 동지정사(冬至正使)로 북경에 다녀왔고, 이어 병조·호조·형조·예조판서 등 요직을 역임하였다. 김동필은 소론계 명류 홍중성, 이하곤, 이정섭과 친인척이었다. 또한 탕평정국에서 활약하였던 소론계 중진들과 교류하였으며, 특히 이덕수, 이병연, 윤순과 친하게 지냈다.

그는 경기도 고양 근처에 구양순(歐陽詢, 557~641)의 시에 의거해 낙건정(樂健亭)을 지었는데,[142] 정선이 제작한《양천팔경도》에는 낙건정이 포함되어 있다. 정선과 김동필의 직접적인 교류를 말해주는 자료는 아직 확인하지 못했지만, 김동필의 아들 김광수가 20대인 1722년에 이미 정선의 〈망천도〉를 소장하고 있었고, 이후에도 정선의《구학첩》을 소장한 것 등을 통해서 김동필도 정선과 교분이 있었을 것으로 짐작할 수 있다. 또한 김동필이 교류한 홍중성을 비롯한 소론계 명류들이 대부분 정선과 직·간접으로 교분이 있었던 인사들이라는 점에서도 그렇게 추정할 수 있다.

중은재(中隱齋) 이춘제는 영조 연간 탕평기에 활약한 소론계 문신 관료이다. 본관은 전주이고, 자는 중희(仲熙)이며, 조부는 이정린(李廷麟, 1615~?), 부친은 대사간, 충청도 관찰사, 도승지를 역임한 이언경(李彦經, 1653~1710)으로 소론 명문가 출신이다. 소론 탕평파의 핵심 세력인 이춘제는 조현명의 재종형이자, 인평대군 이요(李㴭)의 외손자 조원명(趙遠命, 1675~1749)의 사위로 탕평정국의 세도가였던 풍양 조씨가와 인척이었다. 한성 북부 순화방 장의동에서 태어나

고 살면서 경화세족으로서의 삶을 영위하였으며, 그의 다섯 아들도 모두 장의동에서 태어나고 자랐다. 순화방 장의동은 겸재 정선이 살던 곳이었는데, 그래서인지 이춘제와 그 아들들은 정선과 직접 교류하면서 진경산수화를 적극적으로 주문, 수장하였다.[143]

이춘제는 1739년 봄 소론계 중진인 조현명, 송인명의 조카인 송익보, 서종벽(徐宗璧, 1696~1751), 심성진(沈星鎭, 1695~1778) 등 소론계 권세가들을 초청하여 인왕산 아래에 위치한 자신의 서원에서 아회를 가지고 옥류동 골짜기를 넘어 청풍계까지 등산하였다. 이를 기념하고자 조현명에게는 「서원아회기」를 지어달라 하여 받고, 이후 같은 해 여름 정선에게 청하여 〈옥동척강도〉와 〈풍계임류도〉를 그려달라 하여 받았다. 1740년 3월 이춘제는 후원인 서원을 개축하면서 이병연에게는 축시를, 정선에게는 〈서원소정도〉와 〈서원조망도〉를 그려달라 하여 받은 뒤,[도1-8] 6월에는 조현명에게 「서원소정기」(西園小亭記)를 지어달라 하여 받았다. 이후 앞에 언급된 이 네 그림을 《서원첩》(西園帖)이란 제목으로 장황, 보존하였다. 그는 아들들이 공부할 건물인 오이당(五怡堂)을 짓고 정선에게 〈오이당도〉를 그려달라 하여 받는 등 정선에게 직접 그림을 주문하였다. 한편 정선이 1731년 겨울에 그린 〈서교전의도〉를 당시 사행에 부사로 참여한 이춘제를 위해 그렸다고 보아온 그동안의 견해에 대해서는 좀더 정확한 고증이 필요할 것이다.

1740년 9월 이춘제의 서원에서 다시 아회가 열렸고, 당시 소론 탕평론자들이 대거 참여하였는데 제공된 음식에 독이 들어가 대부분이 몰살되는 사건이 있었다고 한다. 이 사건은 당시에 노론 측의 소론에 대한 복수로 인식되었다고 하는데, 따라서 이춘제의 서원은 정치적 결사 공간이었다고 보기도 한다.[144] 그러나 소론계 인사들의 모임은 예컨대 홍중성과 이하곤의 집에서도, 송인명의 송석헌(松石軒)과 조유수의 신촌 집에서도 자주 있었던 일이었으니 이춘제의 서원 모임의 성격을 단정적으로 규정할 일은 아니라고 생각된다. 여하튼 이러한 사건은 소론계 인사들이 시사 또는 아회를 통해서 자신들의 정체성을 강화하였음을 뒷받침하기에는 충분하다. 실제로 각 당파에 속한 인사들이 사적인 모임을 통해 결속력을 유지하거나 강화하는 것은 18세기 전반경 한양의 일반적인 풍경이었

다.[145]

아래는 이춘제와 그 아들의 정선 회화와 관련된 사항을 정리한 것이다.

1734년	정선이 그린 <내연산삼용추도>를 훗날 이춘제의 아들 이창급이 소장하였음. 이 작품에 쓴 조영석의 제발을 통해 확인됨.
1739년 봄~여름	이춘제의 서원에서 소론계 관료 문인들이 아회를 가지고 청풍계까지 등산. 그 직후 정선에게 <옥동척강도>, <풍계임류도> 주문.
1740년 6월 이전	이춘제가 정선에게 <서원소정도>, <서원조망도> 주문.
1745년	이춘제가 다섯 아들의 독서를 위해 오이당을 축조하고 정선에게 <오이당도>를 주문함.
1752년	정선이 이춘제의 아들 이창좌를 위해 <삼각창취도>(三角蒼翠圖)를 그려줌.
1752~1757년 사이	이창좌 사후 <유거도>(幽居圖) 두 점을 그려줌.
1759년	이춘제는 정선이 죽자 만사(輓詞)를 지어 애도하였다.

이춘제의 둘째 아들 이창좌(李昌佐, 1725~1752)는 자가 성보(聖輔)로 28세에 창의동에서 요절하였으나 젊은 시절부터 정선과 교류하였다. 산수도를 좋아하여 자주 정선을 찾아가 그림에 대해 듣곤 하였으며, 1752년 정선은 그를 위해 <삼각창취도>와 1752년에서 1757년 사이에 이창좌가 죽은 직후 그를 기리기 위해 주문된, 두 점의 <유거도>를 제작하였다.[146]

이춘제의 셋째 아들 이창급(李昌伋, 1727~1803)도 정선의 그림을 애호하였다. 호는 일와옹(一臥翁), 자는 성용(聖庸)으로 승정원 부승지, 평안도 정주목사를 지냈다. 그는 젊은 시절부터 정선과 교류하면서 진경산수화를 주문하였다. <내연산삼용추도>는 정선이 청하현감으로 있던 즈음 내연산의 진경을 그린 것으로 '이성용을 위해 제발을 지음. 종보(宗甫)'라고 쓴 조영석의 글이 있어 훗날 이창급의 소장품이 된 것을 알 수 있다. 도1-6 이창급은 이외에도《진채》8첩, 북악산과 남산을 그린 <남북산> 장자(障子) 등 정선의 작품을 소장하고 있었다.

원교(圓嶠) 이광사는 본관은 전주, 자는 도보(道甫)로 소론계 인사이다. 예조 판서를 지낸 이진검(李眞儉, 1671~1727)의 아들로 고조부 이래로 명문가로 부상하였고, 조부 이대성(李大成, 1651~1718) 이후부터 소론에 속하였다. 부친은 신임사화(1721~1722)가 일어났을 때 소론의 준론으로 가담하여 노론을 축출하는 데 앞장섰다. 이로 인해 영조 즉위 후 노론이 집권하자 이광사 집안은 정치적으로 어려움에 처하였다. 1755년 나주괘서사건으로 이광사도 연좌되어 함경도 부령으로, 이후에는 호남의 신지도로 귀양 간 뒤 그곳에서 일생을 마쳤다. 그는 집안의 여러 형제들과 함께 정제두에게서 양명학을 배우고 새로운 학문과 사상을 모색하였다. 조선의 양명학은 이광사 집안과 정제두 집안을 중심으로 형성된 강화학파(江華學派)에 의하여 이어져갔다. 강화학파의 양명학은 본질적으로 심학(心學)의 성격을 지니고 있었으나 사학을 중시하고 서화, 시문, 언어, 수학 등에 관심을 두는 등 독특한 학문과 문예를 이루는 배경으로 작용하였다.[147]

이광사는 유배지에서도 후학을 양성한 뛰어난 학자이면서 동시에 시·서·화를 모두 잘한 예술가였다. 특히 글씨에 뛰어나 부친의 친구이자 당대 최고의 명필인 윤순의 가르침을 받고 수련하여 개성적인 서체인 원교체(圓嶠體)를 이룩하고 후대에 많은 영향을 끼쳤다.[148] 서예만큼은 아니지만 그림에도 관심이 많아 산수와 인물·초충 등을 그렸다. 또한 부친을 통해 알게 된 김광수와 깊은 친분을 나누면서 많은 서적과 서화, 금석 자료 등을 열람하여 서법의 근원으로 삼았다.

이광사와 정선 간의 교류가 어떻게 시작되었는지는 알 수 없지만 1749년에는 정선, 심사정과 함께 시서화 합벽첩을 제작하였다.[149] 같은 해 74세의 정선이 《사공도시품첩》을 그렸고, 1751년에는 47세의 이광사가 현존하는 22면 중 18면에 시품의 내용을 각 장면에 맞추어 필사하였다.[150] 이광사는 1747년 최북과 단양 지역을 여행하고 시문을 지었고, 최북이 진경을 그린 적이 있다. 이광사는 1720년대부터 정선과 교류한 김광수를 통해서 정선과 그의 진경산수화에 대해서 잘 알고 있었을 것이다. 노론계의 정선과 소론계의 후배 이광사 및 심사정이 30살 가까운 나이 차이에도 불구하고 교류를 하게 된 것에는 이제까지 거론하였던 여러 소론계 인사들과 정선의 교분이 배경으로 작용한 것으로 보인다.

서당(西堂) 이덕수는 본관은 전의, 호는 벽계(蘗溪), 서당이다. 그는 영조 연

간 최고의 학자이자 8대 문장가 중 한 사람으로 손꼽힌 소론계 관료 문인이다.[151] 40대의 늦은 나이에 벼슬길에 올랐지만 영조의 치세 초기에 치세론과 탕평론을 펴면서 요직을 역임하였다. 1735년에는 동지겸사은부사로 청나라를 다녀왔다. 그는 당론의 폐해를 심각하게 비판하였으며,[152] 당론에 얽매이지 않은 인물로 알려져 있지만 정치적으로는 소론계 인사들에 동조하였다.

소론가 출신이면서도 김창협의 문인(門人)으로 알려지기도 했지만 이는 사실이 아니다. 부친 이징명(李徵明)과 김창협, 숙부 이징하(李徵夏)와 김창흡이 절친한 사이여서 농연(農淵) 집안과 세교가 있었지만 그 문하에 들어선 것은 아니었다. 평생 서계 박세당을 스승으로 모셨고, 18세기 초 농연 집안이 스승을 비판할 때 이덕수는 앞장서서 스승을 옹호하였다. 조귀명과는 집안 사이에 세교가 있었으며 조유수, 조문명, 조현명과 친하게 교류하였다. 김동필과 절친하였으며 윤유와 윤순 형제, 신정하와 신성하 형제, 홍중성, 이광좌, 송인명 형제, 박문수(朴文秀, 1691~1756), 서종태(徐宗泰, 1652~1719), 이춘제 등 소론계 인사들과 두루 교류하였다. 특히 윤유, 윤순과는 각별한 관계로 이덕수의 사위인 윤득여(尹得輿)는 윤유에게 출계한 윤순의 아들이다. 당시에 이덕수의 문장과 윤순의 글씨는 당대를 대표하는 예술로 유명하였다. 노론 인사로는 홍치중(洪致中, 1667~1732)과 김재로(金在魯, 1682~1759) 등 완론계 인사 및 이병연·이병성 형제, 유척기와 교류했다.

이덕수는 소론계 인사들과 정치적인 행보를 같이하면서 활동하였다. 소론은 노론에 비하여 현실을 중시하는 세계관을 고수하였고, 이덕수의 경우에도 명분과 당위보다는 현실 인식을 강조하는 대청관을 피력하기도 하였다.[153] 학문에 있어서도 성리학보다는 사장학을 더 중시하면서 문학에 힘썼다.[154]

이덕수의 문집인 『서당사재』(西堂私載)는 모두 12권이나 되는 방대한 분량인데, 그 안에 서화 관련 기록은 극히 적게 실려 있어 이덕수가 서화에 큰 관심을 두지 않았음을 시사한다. 그러나 이덕수는 1741년경 친한 친구 김동필의 아들인 김광수의 청으로 그의 전기를 쓴 적이 있다.[155] 이 전기에서 김광수가 고동서화에 애착을 가진 수장가였음을 서술하였고, 1726년 이전에 김광수 소장의 《구학첩》을 보고 제발도 남긴 것으로 보아 서화고동 수집과 감상에 대한 당대

의 풍조를 잘 알고 있었으며 서화에 대해서도 일정한 관심을 가진 것을 알 수 있다. 문집 중에는 정선의 작품으로 《해악전신첩》과 《구학첩》에 대한 제발이 실려 있는데, 회화 관련 기록이 거의 없는 것에 비하면 의미 있는 기록이다. 이덕수와 정선이 직접 교류한 사실은 확인되지 않지만 이덕수가 교류한 주변 인사들의 면면을 고려할 때 이덕수가 정선에 대해서 잘 알고 있었을 것으로 짐작된다.

언제 어떤 경로로 《해악전신첩》을 보았는지는 알 수 없지만 이덕수는 《해악전신첩》에 제발을 썼다. 이덕수는 1714년에 금강산을 여행한 적이 있고, 1723년에 간성군수를 지내면서 금강산을 다시 여행하였다.[156] 제발의 내용상 이덕수가 실경을 보았다는 것을 느낄 수 있어서 금강산 여행 후에 쓴 것으로 짐작된다. 또한 1721년에서 1726년 사이에 쓴 《구학첩》에 대한 제발보다 앞에 실려 있어서 1726년 이전에 쓴 것은 분명하다. 《해악전신첩》에 쓴 제발의 내용은 그림의 형식과 기법 등에 대한 구체적인 감평은 아니고 분별(分別), 심(心)과 경(境), 진(眞)과 환(幻), 색(色), 형(形) 등 불교적인 개념을 적용하면서 추상적인 논의를 하였다.[157] 이덕수가 이 화첩에 제발을 쓰기 전 이미 김창흡, 조유수, 이하곤이 각 장면마다 쓴 제사가 붙어 있었으나 이덕수는 그러한 방식에 유념하지 않은 것으로 보인다. 또한 이덕수가 쓴 「풍악유기」(楓嶽遊記)를 보면 간략하게 자신이 본 곳을 차례대로 기록하는 정도에 그치고 각 장면마다 경관과 흥취를 상술하는 방식을 취하지 않아서 김창협 이래로 유행한 금강산 기행유기와 차이가 느껴진다. 따라서 이덕수는 산수유와 이를 기록하는 기행유기, 진경산수화의 새로운 형식 및 화풍에 대해서 적극 찬동한 것으로 보이지 않는다.

그러나 이덕수는 김광수가 정선에게 그려달라 하여 받은 《구학첩》에 대해서는 칭찬을 하였다. 이 글은 정선이 하양현감을 하고 있던 1721년에서 1726년 사이에 쓴 것으로 추정되는데, 이 작품은 조영석이 발문을 쓴 《구학첩》과 동일한 것으로 보인다.[158] 이덕수는 정선과 홍득구, 윤두서 등을 비교하면서 객관적이고 중립적인 평을 하였다.[159]

근세의 그림 잘 그리는 사람을 이를 때 홍득구와 윤두서를 최고라고 일컫는다. 윤두서의 그림은 인물과 금수(禽獸)에 장기가 있지만 산수는 잘하지 못하고, 홍득구

는 산수는 잘하지만 규모가 매우 좁다. 지금 하양현감 정선은 나중에 나와서 이름이 이전 선배들을 가리고 있다. 그가 김성중(김광수)을 위해서 영남과 사군의 여러 승경을 그렸는데, 매우 정묘하여 마음과 경치가 융화되고 필(筆)과 융회되었다. 산과 물과 암석과 나무 모두 원근과 농담이 각기 그 모습을 다 드러내었다. 나는 비록 발자취가 영(嶺) 밖에는 미치지 못하였지만 사군(四郡) 같은 곳은 대체로 두루 유람하였다. 이제 화첩 중에 그려진 것을 보니 모두 비슷하게 형사를 얻었으니, 그 때문에 영 바깥의 여러 승경을 그린 것도 알 수가 있어 진형(眞形)에 매우 닮은 것을 의심치 않는다. 정선의 가슴속에 산을 옮기고 돌을 몰아가는 기술이 있다고 하여도 어찌 지나치랴. …[160]

이 작품에 대해서는 금강산 그림보다 화법에 대해 구체적으로 평하면서 특히 진경을 사실적으로 묘사한 것을 높이 평가하였다. 그가 문학에서 사실적 표현을 강조한 것과 부합되는 평이다. 이덕수가 남인계인 윤두서와 홍득구, 노론계인 정선의 장단점을 각기 비교 서술한 점이 눈에 띈다. 소론계 인사로서 문예에 밝았던 이덕수는 작품을 중심으로 각 화가의 특장을 논하였다. 이처럼 소론계 문사들은 조선 화단의 제반 경향을 폭넓게 이해하고 공정하게 감평하면서 화단의 변화에 기여하였다.

이제까지 살펴본 비교적 잘 알려진 인사들과 달리 정선과 교류한 인사들 중에는 행적이 잘 확인되지 않는 소론계 인사들이 있다. 그러나 이들도 대부분 경화세족으로 명망 있는 집안 출신이었고 정선과 직접 교류하거나 간접적으로 정선의 회화를 감상, 기록하였다.

우암(寓庵) 최창억은 자가 영숙(永叔)이며, 소론계 중진인 최석항(崔錫恒, 1654~1724)의 양자이자 소론계 관료이다.[161] 1738년에 정선은 그를 위해《관동명승첩》11폭(간송미술관 소장)을 제작하였다. 최창억은 홍중성이 금강산을 여행할 때 평강군수로 있었는데, 홍중성이 그를 방문하여 함께 주변을 여행하였다.[162] 최창억과 홍중성은 모두 소론계 중진 최석정의 조카였으므로 두 사람의 교류는 자연스러운 일로 보인다. 홍중성은 특히 1720년대 이후 1730년대에 죽기 직전까지 정선과 친하게 지냈는데, 최창억도 그런 관계 속에서 정선과 직접

교류하면서 정선에게 진경산수화를 주문하였을 것이다.《관동명승첩》을 통해서 정선 주변의 소론계 인사들이 진경산수화를 주문하고 완상하였던 정황을 다시 한번 확인할 수 있다. 한편 최창억은 1739년 회갑을 맞은 해에 낙서(駱西) 윤덕희(尹德熙, 1685~1766)로부터 〈수노도〉(壽老圖)를 주문해 받았다. 최창억은 조유수, 이하곤, 조귀명, 이덕수 등 다른 소론계 인사들과 마찬가지로 정선뿐 아니라 남인 선비화가 윤덕희의 그림에도 관심을 가지고 있었다.

계서(溪西) 최주악은 본관은 삭녕, 자는 경천(擎天), 호는 계서, 만곡(晩谷)으로 소론계 관료이다. 홍중성·조유수·이병연·조하기·정선 등과 시 모임을 맺고 활동할 정도로 시로 이름이 높았다. 서파(西坡) 오도일(吳道一, 1645~1703)과도 막역하게 교유하였다.[163] 1730년(영조 6)에 70세 이상의 사마시 합격자들이 모여 기로회를 열고 제작한 계첩인『이원기로회계첩』(梨園耆老會稧帖)에 서문을 썼으며,『계서집』(溪西集)이 전한다. 조유수, 조하기와 만년까지 매우 친하게 지냈고 조유수의 신촌 시사에 참여하면서 정선과도 교류하였다.

교서(橋西) 조하기는 창녕 조씨로 자는 위숙(偉叔), 1681년 사마시에 합격한 소론계 관료이다. 부친은 담양부사 조전주(曺殿周), 모친은 풍산 홍씨 홍주원의 딸이다.[164] 1716년 영덕현 청간현감, 의금부도사, 공조좌랑 및 정랑을 역임하는 등 현달한 관료는 아니었지만 명망이 높았다. 아들은 탕평기에 활약한 완소계 소론 조명교이고, 손자 조윤형(曺允亨, 1725~1799)도 관료로 출세하였는데, 조명교는 윤순의 사위가 되어 소론 명문가끼리 혼맥을 이어갔음을 보여준다. 조명교는 서법으로 이름이 높았고, 장인의 백하체(白下體)와 이광사의 원교체를 배워 당대 서법의 일인자로 손꼽혔는데, 회화도 잘 그렸으며 감식안도 높았다.[165] 조하기와 홍중성은 종형제로 평생 가까이 사귀었고 조하기는 또한 조유수, 최창대, 이종성(李宗城, 1692~1759) 등 소론계 인사들과 교류하였다. 이덕수와는 친척으로 한 번 본 적이 있지만 깊이 사귀지는 못했다. 소론계 인사로 한양의 가장 아름다운 정원 중 하나인 조원(曺園)을 경영한 서주(西州) 조하망은 사촌동생이다.[166] 조하기는 조유수의 신촌 집에서 이루어진 시사의 구성원이었으므로 정선과도 교류하였을 것이다. 조하망 또한 홍중성, 조유수, 이병연 등이 시사를 짓고 노닐 때 젊은 후진으로 참석하여 놀라운 시구를 짓곤 하였다고 한다.

3) 나가면서

이 글에서는 소론계 인사들이 지닌 소론 특유의 사상과 학풍, 회화관이 정선이라는 구체적인 대상을 중심으로 어떻게 표출되었는지의 문제를 정리하였다. 각 인물들이 정선과 교류했던 방식을 고찰하였고, 이들이 남긴 정선의 작품에 대한 제발과 비평 등을 분석하면서 각 인사들의 정선에 대한 평가, 진경산수화·사의산수화·남종화·시의도에 대한 인식, 서화고동 수장의 풍조와 관련하여 미친 영향 등의 문제를 거론하며 정선과 관련된 소론계 인사들의 회화관과 회화 관련 역할을 종합적으로 검토하였다.

이들은 혈연과 학연으로 연결되어 집단적으로 교류하였고, 정치적으로는 대부분 소론의 핵심 세력으로 활약하였다. 이들 또한 조선시대의 선비들이 흔히 그러하였듯이 관직에 서면 관료로서 활동하고, 관직에서 벗어나면 학자이자 문인으로 돌아갔다. 개인적으로는 개성이 강한 정치가, 문학가, 비평가들이었기에 세밀하게 분석하면 개별적인 차이도 적지 않게 드러난다. 그러나 소론의 전반적인 경향을 중심으로 이들이 어떠한 사상과 예술적 성향을 공유하였는지, 그러한 경향이 정선과 관련하여 어떻게 작용하였는지의 문제를 고찰하고자 하였다.

소론계 인사들의 정선에 대한 감평과 기록을 통해서 다음과 같은 사실이 확인되었다.

첫 번째, 소론계 인사들은 당시 화단의 제반 경향에 대해서 폭넓은 관심을 가지고 적극적으로 관찰하고, 평가하였다. 노론계의 정선뿐 아니라 남인계의 윤두서, 중국의 회화 등 다양한 작품을 수장하고 화가를 평함으로써 화단의 변화와 발전에 기여하였다. 도학으로부터 분리된 새로운 문학을 추구하는 등 예술에 대해서 진취적인 인식을 지녔던 소론계 인사들은 조선 후기 회화의 변화에도 적극적으로 관여하였음을 확인할 수 있었다.

두 번째, 소론계 인사들이 정선의 《해악전신첩》 등 진경산수화에 대해 적극적인 관심을 가졌다는 점이다. 소론계 인사들은 노론이나 남인의 사상 및 학풍과 구분된, 현실 지향적인 사상과 학풍을 지니고 있었다. 정선의 진경산수화에 대한 호응은 크게 본다면 소론계의 사상 및 학풍과 관련된 현상으로도 볼 수 있

다. 이러한 해석은 그동안 정선의 진경산수화에 대한 소론계 인사들의 평가를 노론계의 사상과 학풍의 영향권 안에서 해석한 것에 대한 재고가 필요함을 의미하며, 정선의 진경산수화가 노론계뿐 아니라 소론계의 후원에 힘입어 유행했음을 시사한다.

세 번째, 정선이 구사한 경물을 사실적으로 묘사하는 기법을 새로운 표현으로 높이 평가했다는 점이다. 이하곤과 이덕수 등은 사실적인 회화 기법을 구체적으로 거론하면서 정선의 진경산수화를 논하였다. 이는 소론계 인사들이 노론이나 남인계 인사들에 비해서 예술 감평에 대해 더욱 구체적인 관심을 가졌고, 특히 회화적인 기법에 대해서도 구체적인 지식과 관심을 가지고 있었음을 보여준다.

네 번째, 소론계 인사들이 정선의 진경산수화뿐 아니라 사의산수화에도 높은 관심을 가졌고, 특히 시를 전제로 제작되는 시의도를 선호했다는 점이다. 정선이 진경산수화뿐 아니라 사의산수화, 시의도 등 다양한 유형의 산수화를 제작한 것은 주변 인사들의 새로운 취향과도 관련이 있다. 사의산수화는 18세기 이전까지 산수화를 대표하던 분야이고, 조선 후기에도 진경산수화와 함께 산수화의 두 축을 이룬 분야이다. 따라서 소론계 인사들이 사의산수화를 지지했다는 것 자체가 새로운 사실은 아니지만, 사의산수화 가운데 특히 시의도를 지지했다는 사실은 주목을 요한다. 시의도는 18세기 이후 산수화의 새로운 경향으로 자리를 잡았고, 그 가운데 소론계 문인들이 18세기 초부터 정선의 산수화를 논하면서 반복적으로 시의를 표현할 것을 강조한 부분이 주목된다. 이로써 소론계 인사들이 시의도가 유행하는 데 기여한 것으로 볼 수 있다.

다섯 번째, 소론계 인사들이 남종화에 큰 관심을 가지고 있었다는 점이다. 특히 이들은 정선의 회화에서 원대(元代)의 황공망, 예찬뿐 아니라 명대(明代)의 심주, 문징명, 동기창으로 이어진 남종화의 정통적인 계보를 거명하였다. 정선이 남종화풍을 구사한 것을 높이 평가하였고, 궁극적으로는 조선 후기 화단에서 남종화가 유행하는 데 기여한 것이다. 이하곤, 조귀명, 김광수, 이광사 등 소론계 인사들은 명대의 문예에 대해서 많은 관심을 가졌다. 이하곤과 김광수 등은 남종화를 거론할 때 명대의 문인화가들을 거론함으로써 남종화의 계보를 명대까

지 내려 잡았다. 이것은 남종화의 전범에 대한 새로운 기준을 제시한 것으로 조선 후기 회화에 새로운 방향성을 제시하였다는 의의가 있다.

이제까지 정리하였듯이 정선 주변의 소론계 인사들은 비록 그림을 직접 그리지는 않았지만 감평 및 주문, 수장 등 다양한 활동을 통해서 정선에게 회화적인 이상을 제시하고 구체적인 주제와 화풍, 기법을 지적하며 제안하였다. 그리고 이러한 활동을 통해서 조선 후기 화단의 변화 및 회화의 발전에 기여하였다.

일정한 당색을 중심으로 하여 일군의 인사들을 종합적으로 거론하는 것은 어떠한 현상의 의미를 획일화, 일반화하는 한계를 지닐 수 있다. 그러나 조선 후기 문화의 지평을 부감할 때 당파에 따른 사상과 학풍, 문예관의 차이가 있었음을 부정하기는 어렵다. 이 글은 정치와 사상, 문학 분야에서 이미 검증된 문제를 회화사적인 측면에서 적용하고 검증한 것이다. 이러한 논의가 심화되면서 조선 후기 회화를 보는 또 하나의 축이 형성되기를 기대한다.

4

겸재 정선의 진경산수화와
서양화법[167]

이 글에서는 정선의 작품에 나타나는 서양화법의 문제를 거론하려고 한다. 서양
화법은 정선에 대한 연구 가운데 가장 논의가 지체된 요소로서 이에 대한 논의
를 통해서 정선이 18세기의 새로운 사상적·문화적·정치적 환경에 어떻게 대응
하고, 이를 토대로 어떻게 새로운 회화를 창조하였는지를 구명하려고 한다.

정선은 조선에 현존하는 경관을 다루는 진경산수화를 정립하였다. 주변의
여러 선비들과의 문예적인 교감을 통해 진경을 그리게 되었지만, 그러한 문예적
이상을 회화로서 표현해 내는 것은 정선이 화가로서 풀어야 할 과제였다. 정선
이 제시한 여러 가지 해결책 가운데에는 눈에 보이는 대로, 즉 시각적인 사실성
을 토대로 사물을 재현하는 서양화법도 포함되어 있었다. 정선은 경물을 사실적
으로 묘사하기 위해서 지면과 수면에 반복적인 평행선을 그어 질감과 공간적인
깊이감을 구현하는 방식, 대기에 대한 적극적인 의식, 원근에 따라 달라 보이는
대기의 상태를 표현하는 대기원근법, 거리에 따라 인물과 수목, 건물의 크기를
변화시키는 원근법, 일정한 시점을 구사하면서 깊이 있는 공간을 만들어내는 선

원근법을 이용한 투시도법 등 서양 회화에서 유래된 기법을 적극적으로 활용하였다.

정선이 활동하던 18세기 전반은 서양 회화에 대한 정보나 서양 회화의 구체적인 수법에 대한 이해가 심화되지 못하였던 시기이다. 특히 산수화 분야에서는 서양화법의 활용이 지체된 편이었다. 정선은 진경산수화를 그리면서 서양화법의 주요한 요소들을 선별적으로 수용하였을 뿐 아니라 이러한 요소들을 산수화의 전통적인 기법 및 새로운 남종화법과 함께 융합시켜 절충적으로 사용하였다. 그 결과 당시 사람들은 정선의 진경산수화를 보면서 완전히 낯설지 않으면서도, 진짜 실경을 대하는 것과 같은 놀라운 시각적 경험을 하게 되었다.

정선의 서양화풍 수용과 관련하여 또 한 가지 제기되는 문제는 과연 정선이 어떻게 서양화풍을 구사할 수 있었는지다. 정선이 노론 계열 인사들의 전폭적인 후원을 받으면서 중국 중심의 세계관을 토대로 한 조선중화사상을 극명하게 드러내는 진경산수화를 제작하였다는 논리로는 정선이 서양화법을 구사한 것을 설명할 수 없다.[168] 18세기 전반 노론계 인사들은 서양 문화와 서학에 대해서 가장 배타적인 인식과 정책을 유지한 당파였기 때문이다. 그러나 실제로는 정선은 노론계 인사뿐 아니라 소론계 인사들과도 적극적으로 교류하였고, 그들의 후원을 받았다.[169] 당시 소론계 인사들은 국가 재조(再造)를 위한 대안으로서 서학과 양명학을 비롯한 다양한 사상과 현실적인 정책을 적극적으로 모색하였다.[170] 당색이 다른 다양한 인사들과 교류하면서 정선은 폭넓은 사상과 문화를 경험하였고, 그러한 배경에서 성리학뿐 아니라 새로운 문물인 서학과 서양화법에 대해서도 관심을 가질 수 있었을 것이다. 그리고 정선의 외조부인 박자진이 관상감(觀象監) 교수(敎授)를 역임하였다는 사실도 중요하다. 정선은 일찍이 아버지를 여읜 뒤 한양에 세거하던 외가댁과 긴밀하게 지내면서 살아갔다. 이러한 배경에서 정선은 이른 시기 외가를 통해 서학을 접했을 것으로 추정되고 있다.[171]

이러한 맥락에서 볼 때, 정선이 관상감의 천문학겸교수로 출사하였다는 사실은 중요한 의미를 지니고 있다.[172] 관상감은 현재의 지구과학에 해당하는 학문을 다루는 관서로서 책력 및 천문 등에 관련된 주요한 국책 사업을 주관하였다. 정선이 출사한 1716년 즈음 숙종 연간에는 서양 천문학과 지리학, 과학의 성

과를 반영한 시헌력과 천문 관측 기구, 『영대의상지』(靈臺儀象志)와 자명종의 수입 등 서양 과학의 수용이 적극적으로 추구되었고, 그러한 서학 수용의 중심에 관상감이 있었다. 천문학은 관상감 안에서도 가장 중요한 역할을 담당한 분야였다. 천문학겸교수는 관원들의 교육을 담당하였고 그 자신도 천문학 관련 전문서적과 계산을 시험하는 정기적인 취재(取才)에 응해야 했다. 이러한 배경에서 정선은 당시 최첨단 학문이자 사상, 정보인 서학을 접하였을 것이고, 서학서에 실린 각종 그림들과 서양식 화법으로 그려진 각종 지도 등도 경험하였을 것이다. 화가인 정선은 이러한 경험을 토대로 서양화풍과 화법을 자신의 회화에 도입할 수 있었던 것으로 여겨진다. 정선은 관상감의 관료로서 중화주의를 극복한 새로운 세계관과 사상을 경험하였고, 서양 과학과 화법을 토대로 새로운 진경산수화를 창조하였다.

겸재 정선은 1716년(숙종 42) 3월, 41세 되던 해에 관상감의 천문학겸교수로 출사하였고 같은 해에 〈북원수회도〉(北園壽會圖)와 〈회방연도〉(回榜宴圖)를 제작하였다.[도5-12, 도5-13] 이 작품들은 한양의 북리(北里)에 살던 이광적(李光迪, 1628~1717)이 과거 합격 60주년인 회방(回榜)을 기념하여 열었던 잔치 장면을 기록한 기록화이자 진경산수화이다. 동일한 행사를 재현한 이 두 작품은 유사한 구성과 소재, 표현을 보여주는 동시에 세부적인 면에서는 약간의 차이를 나타내고 있다. 그 가운데 작은 부분이지만 매우 결정적인 차이점이 확인되는데, 그것은 화면의 오른쪽 아래에 나타나는 담장을 그린 방식이다.[도5-12-1, 도5-13-1]

1716년 10월에 그린 〈북원수회도〉에서는 사선으로 표현된 담장 아래 지면을 따라 두둑이 올라온 흙더미를 그리면서 정두형(丁頭形)의 짧은 필선을 반복하여 긋고 있다.[도5-12-1] 이러한 기법은 흔히 서양화법의 영향을 받은 중국의 목판화나 일본의 회화 작품에서 나타나는, 지면의 질량감을 표현하는 기법이라는 점에서 눈길을 끈다. 정선이 서양화법에서 유래한 이와 같은 기법을 사용하였다는 사실은 이제까지 거론된 적이 없다. 그러나 정선은 말년까지 이러한 기법을 꾸준히 애용하였다. 반면에 〈회방연도〉에서는 같은 부분을 그리면서 전통적인 기법을 구사하였다.[도5-13-1] 정선은 이처럼 유사한 시기에 제작한 두 작품에서 전통적인 기법과 서양화법에서 유래된 새로운 기법을 교차하여 사용하였다.

도5-12 정선, <북원수회도>, 《북원수회도첩》 중, 1716년, 비단에 담채, 39.3×54.4cm, 국립중앙박물관 소장
도5-12-1 정선, <북원수회도>(부분)

도5-13　정선, <회방연도>, 1716년, 종이에 수묵, 75.0×57.0cm, 개인 소장
도5-13-1　정선, <회방연도>(부분)

이 글에서는 정선의 작품에 나타나는 서양화법에 대한 논의를 통해서 정선이 18세기의 새로운 사상적·문화적·정치적 환경에 어떻게 대응하고, 이를 토대로 어떻게 새로운 회화를 창조하였는지를 구명하려고 한다. 먼저 정선이 서학과 서양화법을 수용한 배경을 살펴보고, 이후 정선의 작품에 나타난 서양화법을 지면 및 수면 표현, 대기 표현, 원근법, 투시도법 등의 요소로 나누어 분석하면서 정선이 구사한 서양화법의 특징 및 의의를 정리하게 될 것이다.

1) 정선의 천문학겸교수직과 서학의 경험

18세기 이후 성리학의 위기를 심화시킨 요인 중 하나는 17세기 중반 이후부터 본격적으로 도입되기 시작한 서학이었다. 서학의 전래는 사상계 전반에 커다란 영향을 끼쳤을 뿐 아니라 자연학의 측면에서도 획기적인 전환의 계기를 제공하였다. 서양 과학의 우수성이 입증되면서 시헌력으로의 개력(改曆)이라는 국가적인 사업이 추진되었고, 조선의 관료, 선비들은 전통적인 자연학의 체계와 전혀 다른 새로운 과학적 논의를 접하게 되었다. 그것은 결국 주자학적 우주론을 동요시킨 요인으로 작용하였다.[173]

조선에 전래된 최초의 세계 지도는 마테오 리치에 의해 1602년에 판각(板刻), 제작된 《곤여만국전도》 6폭이다.[174] 이것은 1603년(선조 36) 이광정(李光庭)과 권희(權憘)에 의해 도입되었는데, 이 지도의 여백 부분에 각종 서문, 발문, 주기(註記)가 붙어 있다. 이 지도는 목판본으로 제작되어 광범위하게 보급되었는데, 중국 지식인들에게 중국 중심적인 세계관에서 벗어나 더 넓은 세계에 대한 관심을 가지게 한 최초의 지도였다. 마테오 리치는 그 서문에서 "지형본원구"(地形本圓球)라고 하여 지구설(地球說)을 소개하였고, 서양의 우주 구조론인 구중천설(九重天說)도 수록하였다. 또한 마테오 리치가 만든 세계 지도의 결정판인 목판본 《양의현람도》(兩儀玄覽圖)도 1604년 동지사 서장관을 수행했던 황중윤(黃中允, 1577~1648)이 가지고 들어와 조선에 전해졌는데, 여기에도 지구설과 십이중천설(十二重天說)이 기록되어 있다.

서울대학교박물관에 소장된 회입(繪入)《곤여만국전도》8폭 병풍은 근대적 기법의 서양식 지도로서 1708년(숙종 34)에 제작되었고, 소론으로 과학 및 수학에 뛰어났던 최석정 등의 서문이 붙어 있다. 숙종의 명으로 제작된 이 지도를 통해서 조선인들은 중국 중심의 세계관에서 벗어난 새로운 세계관을 접할 수 있었다. 지도를 그린 것은 궁중의 화원이었을 것이며, 전통적인 개념이나 기법과 다른 이 지도를 그리기 위해서는 서학과 관련된 지식과 서양화법에 대한 이해가 필요하였을 것이다. 이 지도는 관상감 관원인 이국화(李國華)와 유우창(柳遇昌)의 감독 아래 화원 김진녀(金振汝, 1675?~1760?)가 그렸다고 전하고 있다. 관상감에서 진행된 일련의 서학 관련 사업 중에는 그림이 필요한 부분이 존재하고 있었고, 이를 수행하기 위해서는 화원을 지도할 인사가 필요하였다.

이 밖에 알레니의《만국전도》(萬國全圖), 1674년 간행된 페르비스트의《곤여전도》등 지구설에 바탕을 두고 제작된 세계 지도가 18세기 초까지 모두 전해졌다. 서양 지리서의 전파도 전통적인 지리 인식에 변화를 가져왔다. 조선 후기에 큰 영향을 끼친 것으로 1623년에 간행되어 1631년 정두원(鄭斗源)이 조선에 수입한 알레니의 『직방외기』, 18세기 초엽 조선에 도입된 페르비스트의 『곤여도설』이 있다. 이 두 책은 세계 지도와 마찬가지로 지구설을 주장하면서, 이를 과학적으로 논증하였다. 조선 왕실에서는 이러한 천문도와 지도 등을 복제, 제작하면서 새로운 역법과 천문학, 산법을 도입하기 위해 국가적인 차원에서 노력하였다.

서양의 천문학은 1631년 명나라에 사신으로 간 정두원 일행이 서양 선교사 로드리게스(Jerónimo Rodriguez, 陸若漢, 1561~1633)에게서 서양 천문학의 추산법을 배우면서 가져온 『천문략』(天問略)에 의해 처음 조선에 전해졌다. 이 책은 20개의 그림과 도설을 사용하여 서양 중세 천문학인 프톨레마이오스의 천문학 개요를 설명하였다. 이는 이른바 '십이중천설'이라고 불리는 우주 구조론으로 지구설을 전제로 한 저술이다. 이때 로드리게스로부터 조선 국왕에게 전할 선물로 받아온 물건 가운데는 『치력연기』(治曆緣起), 마테오 리치의 천문서 1권, 『원경서』(遠鏡書) 1책, 『천리경설』(千里鏡說) 1책 등 광학과 천문, 역법 관련 서적뿐 아니라 서양 화포, 지리서인 『직방외기』, 『서양국풍속기』(西洋國風俗記), 천주교

서, 세계 지도들이 포함되어 있었다. 그러나 아쉽게도 이렇게 귀중하고 방대한 서양 문물을 실용화하기 위해 연구한 사람은 없었다.[175]

이후 서양 천문학의 성과물을 중국에서 번역한 『서양신법역서』(西洋新法曆書) 100권이 1645년 소현세자(1612~1645)와 관상감의 제조인 김육(金堉, 1580~1658) 등에 의해 조선에 수입되었고, 조선에 시헌력 논의의 토대를 제공하였다. 예수회 선교사이자 과학자인 아담 샬이 편찬한 시헌력은 당시까지 이루어진 서양 과학의 성과를 집적한 산물로서 변화하는 절기에 대한 정확한 예측이 가능한 획기적인 역법이었다. 따라서 청나라에서 먼저 수용되었고 조선은 1644년(인조 22) 김육이 도입을 제안하여 1653년(효종 4)부터 시행되었다. 그러나 서양 과학과 추산법에 대한 완전한 이해가 어려웠기 때문에 시헌력의 도입에는 난관이 적지 않았다. 17세기 중엽 이후 18세기 초까지 꾸준히 서양 과학의 지식을 습득하기 위해 모색하는 과정에서 조선의 학자들은 서학을 접하였고, 새로운 세계에 대한 지식을 가지게 되었다.[176] 특히 소현세자는 아담 샬을 만나 교류하면서 천주상[벽면에 걸어두고 보았다고 한 것으로 보아 유화(油畫)였을 것임], 천구의, 천문서 등을 받았는데, 이 가운데 천주상은 다시 돌려보냈다. 이 천주상은 기록으로 전하는 최초의 유화이지만 아쉽게도 조선에 전래되지 못하였던 것이다.

17세기까지 수입된 서양의 천문학서들은 대부분 역법과 관련된 것들이었다. 조선 정부는 이러한 책들을 수집하기에 심혈을 기울였다. 역법은 정치사상적으로 중요한 것이었고, 1644년부터는 서양 천문학의 도입을 통해 시헌력의 시행이라는 국가적인 시책을 추진해 나갔다. 사실상 지구설이나 서양적인 우주론 등은 역법에 비해서 부차적인 관심사였고, 진취적인 학자들이 개인적으로 관심을 표명하였을 뿐이었다. 그러나 서양의 천문학, 수학, 관측 등을 종합한 서양 역법을 다루는 경우 서양의 과학에 대한 이해는 매우 중요한 사항이 되었다.

1653년 시헌력의 시행을 결정한 이후에도 조선은 여러 차례 관상감의 전문가를 파견하여 시헌력의 산법과 의기(儀器)의 사용법을 구체적으로 배워야 했고, 1708년에 이르러서야 비로소 조선의 실정에 맞는 시헌력을 제정할수 있게 되었다. 1708년에 숙종은 예조판서이자 소론계 중진인 조상우(趙相愚,

1640~1718)가 청나라에서 가져와 바친 《곤여만국전도》를 아담 샬의 《적도남북양성총도》와 함께 모사하라는 명을 내렸다. 최석정이 주관하여 《곤여만국전도》를 8폭 병풍으로 모사, 제작하였고, 화원 김진녀가 그렸으며 현재 여러 본으로 전해지고 있지만, 아담 샬의 '대천문도'는 현존하지 않는다. 1709년에는 관상감원 허원(許遠)이 『신제영대의상지』(新制靈臺儀象志)와 『천문대성』(天文

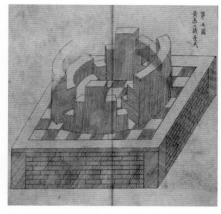

도5-14 페르디난트 페르비스트, 『영대의상지』 필사본 도설 중 제7도, 종이에 수묵, 37.8×28.8cm(그림 부분), 국립중앙도서관 소장본

大成)을 구해 왔고, 1714년에는 『의상지』(儀象志) 13책과 『제의상도』(諸儀象圖) 2책을 복각하여 간행하였다.도5-14 [177] 『신제영대의상지』는 16권 4책으로 '의상'이라고 불리던 천문 관측 기구에 관한 저술이다. 청나라 강희제 때 벨기에의 선교사인 페르비스트가 흠천감부(欽天監副, 천문대 부대장)로 임명되었을 때 짓고, 유성덕(劉聖德)이 기술한 것이다. 관상감에서는 이 책을 구입한 직후 13책, 그림 2책으로 모사·간행하여 관상에 이용하였다. 이 책은 현재 몇 가지 본이 전해지고 있는데, 국립중앙도서관 본이 결본이 없고 가장 상태가 좋다. 1713년에는 청나라 흠천감의 관원 하국주(何國柱)가 서울에 와서 경도와 위도를 측량하였는데, 이 기회를 이용하여 허원은 의기와 산법을 완전하게 학습하였다. 1715년(숙종 41) 4월에는 관상감 정(觀象監正)으로 있던 허원을 다시 북경에 파견하여 역서와 의기, 자명종 등을 구해 오게 하였다. 이후 1716년에는 허원이 가지고 온 자명종을 모방, 제작하여 관상감에 설치하게 하는 등 18세기 초까지 조선은 국책적인 차원에서 서양의 역법과 산법, 천문과학 기술을 배우고, 시헌력을 실행하기 위해 적극적으로 노력하였다.[178]

겸재 정선이 천문학겸교수로 임용된 즈음은 이처럼 국가적으로 서양의 과학과 문물을 습득하기 위해 다각적으로 모색하던 시기였다. 그리고 그러한 일련의 정책과 시도는 특히 관상감의 천문학 분야를 중심으로 추진되고 있었다. 관상감

안에는 천문학, 지리학, 명과학의 세 부서가 있었고 그 가운데 천문학은 가장 중요한 역할을 담당하였다. 천문학의 주요한 업무는 역서(曆書) 만들기, 천변지이(天變地異)의 측후(測候), 일식과 월식의 예측을 위한 계산 등으로 오늘날의 지구과학에 해당하는 업무이다.

천문학 부서의 인원은 시대에 따라 변동이 있기는 하였지만 기본적으로 종2품의 제조 1명, 종5품 이상의 관원, 종6품의 주부, 천문학교수, 천문학겸교수, 종7품의 직장, 정9품의 훈도, 종9품의 참봉 및 기타 인원으로 구성되었는데, 하급 계층의 인원을 포함하면 170여 명이 근무한 큰 기구였다.[179] 조선시대 동안 관상감은 기본적으로 천거를 통한 잡과(雜科)인 음양학(陰陽學) 과시(科試)로 관원을 선발하였고, 승진이나 직책의 결원을 보충하기 위한 취재(取才)를 6개월마다 치렀다.[180] 또한 현임 관원들도 정기적으로 시험하였는데, 역시 강서(講書)와 계산 과목으로 나누고 각기 별도의 교재를 사용하여 시험을 치렀다. 즉, 천문학 관원이 되기 위해서는 천문학의 기본 서적에 대한 지식뿐 아니라 이를 적용하는 수학적, 과학적 계산 능력이 요구되었던 것이다. 음양학의 교육과 과시는 관상감과 예조가 주관하였는데, 특히 천문학 분야는 본과의 생도만 응시할 수 있도록 하는 등 좀더 엄격하게 전문성을 강조하였다.

천문학겸교수의 주요한 업무는 성변(星變)의 측후를 관장하는 것이었고, 이를 위해서는 산술 능력이 있어야 했다. 또한 총민(聰敏, 천문학 관원)의 시험을 담당하는 일, 천문학교수를 뽑을 때 권점(圈點)하는 일, 총민의 고강(考講)에 시복(時服) 차림으로 출석하여 평가하는 일 등을 수행하였고 그 자신도 정기적인 취재에 응시하여야 했다.[181] 천문학의 취재 과목은 강서와 계산으로 구분되어 있었는데, 강서에서는 보천가(普天歌)를, 계산에서는 『경국대전』(經國大典)에서 정한 대명력일월식(大明曆日月食), 태일(太一), 내편일월식(內篇日月食), 역일(曆日) 등을 시험하였으므로 또한 이러한 지식에 통달하여야 했다.[182] 취재 중 계산 과목은 1746년 『속대전』(續大典) 간행 이후에는 『경국대전』에서 제시된 과목을 폐지하고 『시헌법칠정산』(時憲法七政算) 등 서양 역법을 토대로 편찬된 새로운 과목으로 대체하였는데, 이는 서양 과학의 영향으로 변화된 역법과 이를 사용하는 현실을 수용한 것이다. 그러나 정선이 활동하던 즈음에도 이미 시헌력을 사용했

고 이에 대한 보완과 연구가 중요하였기 때문에 천문학 연구도 수행되었을 것이고, 정선도 이를 경험하였을 것으로 추정할 수 있다. 이처럼 관상감에서 봉직하던 정선은 서양 천문학과 지리학, 새로운 역법과 산법에 대해서 정확한 정보를 습득할 수 있었을 것이다.

정선은 천문학겸교수로 출사하면서 관료로서의 경력을 시작할 수 있었지만, 이 관직은 일반적으로 잡직(雜織)으로 인식되던 기술직이었다. 이러한 경력은 이후 일생 동안 정선에게 불명예스러운 이력으로 남았다. 정선은 1729년 54세로 의금부도사로 임명되어 봉직하던 중 같은 해 12월에 잡기로 발신(發身)하였다는 비판을 받고 관직에서 물러나야 했다.[183] 이후 그는 1733년 6월 청하현감으로 발령될 때까지 관직을 떠나 있었고, 또한 1754년 79세의 고령을 감안한 수직(壽職)으로 종4품의 사도시 첨정에 오른 이후에도 잡기로 발신하였는데 높은 벼슬이 과분하다는 비판을 받았다. 이처럼 정선이 기술직인 천문학겸교수로 출사한 것은 그로서는 평생 멍에가 되었다.

정선이 관상감에서 실제로 어떠한 역할을 하였을까 하는 문제에 대해서는 의문을 제기해 볼 수 있다. 통상적으로 본다면 천문학겸교수는 과학자여야만 했다. 정선이 과연 그러한 역할을 수행하였을까에 대해서는 의문의 여지가 있다. 왜냐하면 그 이후 정선의 이력 및 학문에 대한 기록에는 서양 과학에 대한 언급이 없기 때문이다. 여기에서 필자는 한 가지 가설을 제기하고자 한다. 앞서 언급하였듯이 관상감에서는 책력뿐 아니라 각종 천문도, 서양식 그림이 포함된 천문학 관련 책, 서양 지도 등을 그리고 제작하는 사업을 담당하였다. 이러한 업무는 회화식 지도와 마찬가지로 화원이 수행하는 업무였다. 예컨대 회입《곤여만국전도》의 제작에 김진녀가 동원되었던 것을 고려하면 될 것이다. 그런데 숙종 연간에는 이러한 사업들이 지속적으로 추진되고 있었고, 서양화법과 과학에 기초한 각종 지도, 천문도, 도설, 과학서를 모사하고 간행하려면 전통 화법과는 완연히 다른 서양 과학과 서양 그림의 원리를 이해하고 이를 가르칠 전문가가 필요하였다. 중국의 경우 조선의 관상감에 해당하는 관아인 흠천감에서는 서양 신부 및 화가들이 관원으로 재직하면서 초병정 등 청나라의 궁정화가를 직접 지도하였다. 그렇다면 흠천감의 조직을 잘 알고 있던 조선의 관료들은 서양화법의 원

리를 이해하고 화원들을 지도할 인사가 필요함을 알게 되었을 것이다.

정선이 천문학겸교수로 출사한 것은 이러한 전문적인 업무를 수행할 인사가 필요했던 상황과 관련이 있는 것은 아닐까 추정해 볼 수 있다. 정선이 출사하였던 시기 관상감에서는 수많은 서학서의 도설 및 지도, 천문도 등의 복제, 제작 사업이 진행되고 있었고, 전문적이고 새로운 회화 작업을 진행, 감독할 전문가가 필요하였다. 정선은 양반 출신의 화가로서, 화가로서의 전문성을 발휘하여 서학의 기본 개념과 서양화법의 원리를 연구하고 이를 화원들에게 지도, 감독하는 역할을 하였을 가능성이 있다. 따라서 그는 비록 천문학겸교수라는 직함을 가지고 있었지만 실제로는 화가, 즉 궁중에 소속된 일종의 화원과 유사한 역할을 수행하였던 것이고, 이러한 이유로 훗날 김조순은 집안의 전언(傳言)을 토대로 정선이 화원으로서 출사하였다는 기록을 남겼던 것으로 해석할 수 있다. 이렇게 본다면 그간 논의가 분분하였던 정선의 도화서(圖畵署) 출사설(出仕說)의 배경을 이해할 수 있으며,[184] 서양 과학과 전통 천문학 등에 능통하여야만 수행할 수 있었던 천문학겸교수직이라는 전문직에 화가인 정선이 기용된 이유를 어느 정도 납득할 수 있다.

어느 경우이건 정선은 이미 외가를 통해서 서학을 접했을 가능성이 있고, 이어 천문학겸교수로 재직하면서 서학과 서양화법에 대해 일정한 식견을 가지게 되었을 것이다. 정선이 이처럼 서학 및 서양 회화 지식을 가지게 된 또 다른 배경으로서는 서학에 적극적인 관심을 갖고 연구를 수행하였던 소론계 인사들과 긴밀하게 교류하였던 것도 관련이 있어 보인다.[185] 17세기 말 18세기 초 소론계 인사들은 노론계 인사들에 비해서 서학에 대해서 훨씬 적극적인 관심을 드러내고 있었다.[186] 소론계 인사들의 서학에 대한 관심과 기여는 회화 분야에서도 의미 있는 성과를 낳았다. 남구만은 소론계 영수 중 한 사람으로 새로운 형식과 기법을 구사한 〈남구만 초상〉의 주인공이다.도5-15 [187] 이 작품은 그림 위에 제찬을 쓴 최석정과 최창대의 관직명을 감안하면 1711년경에 제작된 남구만 말년의 상으로 추정된다. 전신교의좌상이며 정면상으로 윤곽선이 거의 없는 몰골 기법에 가까운 안면 윤곽 묘사, 안면의 골상(骨相)을 표현할 때 은근한 선염을 구사하면서 전통적인 음영 효과를 넘어서는 입체감을 내었다는 점이 당대의 일반적인

도5-15 작자 미상, <남구만 초상>, 18세기, 보물, 비단에 채색, 162.1×87.9cm, 국립중앙박물관 소장

영정들과 비교할 때 새롭고 특이한 수법으로 주목된다.

소론의 영수인 최석정은 서양의 과학과 우주론, 지구설 등에 깊은 관심을 표명하였다. 그는 회입《곤여만국전도》의 제작에 관여하는 등 숙종 연간에 서양 과학과 역법을 시행하고 발전시키는 데 기여하였다. 최석정이 1697년『패문재경직도』를 수입하는 데 기여한 것도 주목된다.『패문재경직도』는 서양의 투시도법을 토대로 그려진 작품으로 46폭으로 구성되었으며 각 폭마다 청나라 강희제의 제시가 실려 있다.도5-16 그림을 그린 초병정은 흠천감 소속의 궁정화가로 서양 신부 화가들의 지도를 받아 중국에서도 서양화법을 일찍이 습득한 화가로 손꼽히고 있다. 초병정이 구사한 투시도법은 수학적 원근법 또는 선투시도법이라고 불리는 방법으로 지평선을 화면의 위쪽 바깥쪽에 위치하게 하였으며, 전통적인 부감법을 변화시킨 화법이다.[188] 이처럼 화면의 바깥쪽 높은 곳에 소실점을 둠으로써 그림을 보는 사람들이 2차원적인 화면을 보면서 3차원적인 확장된 공간감을 경험하게 되는 새로운 화법을 구사한 것이다. 이러한 화첩을 중국에 사신으로 갔던 최석정이 입수하여 숙종에게 진상하였고, 숙종은 세자의 교육을 위해서『패문재경직도』를 참조하여 경직도 병풍을 제작하게 하였다. 화원 진재해(秦再奚, 1660?~1735 이전)의 작품으로 전칭되는〈잠직도〉(蠶織圖)에는 1697년에 쓴 숙종의 어제(御題)가 있어『패문재경직도』가 도입된 직후 제작된 것으로 추정되고 있다.도5-17 이후 꾸준히 제작된 경직도에는 수학적 원근법, 선투시도법의 영향이 반영되는 경우가 많았다. 따라서『패문재경직도』의 수입은 조선 화단에 서양화풍이 전래되는 중요한 계기가 되었다.

정선이 조선 후기 산수화 분야에서 가장 먼저 서양화풍을 구사하였다는 사실은 중요한 의미가 있다. 특히 주목할 것은 천문학겸교수로 나간 직후인 1716년 10월에 그린〈북원수회도〉에서 이러한 요소들이 나타나고 있는 점이다.도5-12 당시로서는 개혁과 변화, 탈주자학적인 경향과 관련된 서양화풍을 구사한 것은 정선이 중화사상의 한계 안에 머무르지 않고, 진취적인 사상과 회화를 수용하고 실천한 화가라는 사실을 의미한다. 같은 행사를 그린〈회방연도〉에 서양화법의 흔적이 나타나지 않은 것은 정선이 이 시기까지 서양화풍을 신중하게 구사했음을 시사한다.도5-13 또는〈회방연도〉에 비해서 참석자들의 좌목 및 시문까지 갖춘

본격적인 작품인 〈북원수회도〉를 그리면서 더욱 참신하고 주목을 끌 만한 서양화법을 도입하였다고도 볼 수 있다. 즉, 정선은 좀 더 중요한 작품에서 서양화법을 시도한 것이며, 이로써 서양화법을 중시한 정선의 인식을 확인할 수 있다.

18세기 초엽경 조선 화단에는 다양한 유형의 서양 회화가 유입되었다. 우선 각종 서학서 가운데 포함된 서양화법의 원리를 간직한 도해, 서양 지도와 천문도 등 과학과 관련된 자료들이 있었다. 중국에 갔을 때 서양 화가를 만나 서양화를 보고, 초상화를 그려 온 이들도 있었고, 서양 동판화도 수입, 유통되었다.

중인 수장가인 석농(石農) 김광국은 베네치아 동판화인 페테르 솅크(Pieter Schenck, 1660~1718)의 〈술타니에(Sultanie) 풍경〉을 소장하고 있었는데,[도5-18] 이를 통해서 조선 후기에 서양 동판화가 유통되었음을 확인할 수 있다.[189] 김광국은 이 그림에 대해서 "서양화법은 당나라도 송나라도 아닌 그 자체로 별체(別體)이다. 작은 화폭에 천 리의 먼 경치를 담을 수 있고, 그 새김 기법 또한 신묘하고 정교하여 비교할 게 없다. 한 장 수장하여 일격(一格)을 갖춘다."[泰西畫法 非唐非宋 自是別體 尺寸之幅 能作千里遠勢 且其刻法 神巧無比 爲收一紙以備一格]라고 평하였다. 김광국이 서양 투시도법의 효과와 정교한 선으로 표현된, 동판화의 특징인 새김 기법을 거론한 것이 주목된다. 동판화의 이러한 특징은 정선의 서양화법과 관련하여서도 주요한 요소로서 이후 정선의 그림을 논의하면서 좀더 상론하려고 한다. 이 같은 동판화를 김광국이 구득한 것은 조선인들이 유화(油畫)뿐 아니라 선각(線刻) 기법으로 표현된 동판화 등 다양한 성격의 서양화를 경험할 수 있었음을 시사하는 사례로서 중요한 의미가 있다.

한편 1796년에는 청나라 궁중에서 제작된 동판화를 사신이 받아 왔다. 이 동판화 작품은 현재 숭실대학교박물관에 소장되어 있는데, 18세기 말경 화원들이 동판화를 보고 연구하는 자료가 되었음 직하다. 이는 후대의 일이므로 정선과 직접 연결하기 어렵지만, 이러한 사례들을 통해서 조선인들이 서양 동판화를 여러 경로를 통해 구입, 경험하였음을 알 수 있다.

일본의 경우 서양 동판화에 대한 관심은 일찍이 나타났고, 실제 유화와 동판화를 제작하기도 하였다. 시바 고칸(司馬江漢, 1748~1818)은 오란다어(네덜란드어)를 공부하고, 동판화와 유화를 직접 제작하였다. 또한 1780년대 즈음부터 서

도5-16 초병정, <침종>, 『패문재경직도』중, 청나라 1696년 출간, 종이에 목판화, 국립중앙도서관 소장본
[右] 도5-17 전 진재해, <잠직도>, 1697년, 비단에 채색, 137.6×52.4cm, 국립중앙박물관 소장

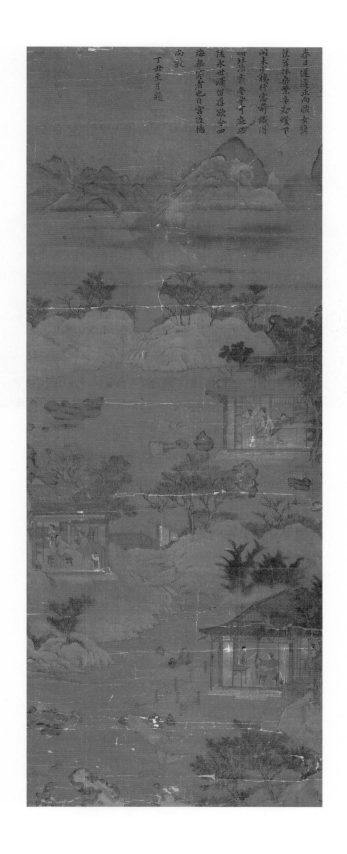

春日遅遅正向朧女猶
蓬首挿柔絮辛勤燈下
閑来少織杼空向織得
顧杜汝當各盡可庭西
陸永世澤留存欲令四
海無寒者也自宮連徳
尚敢

丁丑至月題

도5-18　페테르 셍크, <술타니에 풍경>, 18세기, 동판화, 22.0×26.9cm, 개인 소장

도5-18-1　페테르 셍크, <술타니에 풍경>의 구도

양화풍으로 일본적인 제재를 묘사한 아키타난가(秋田蘭画)는 서양 동판화와 중국화의 특징을 결합하면서 새로운 회화를 정립하였다.[190]

18세기 초엽경 정선은 조선에 유입된 다양한 유형의 서양 회화 및 시각적 자료들을 접하였을 것이고, 시각에 대한 새로운 정보와 인식을 경험하였을 것이며, 이를 토대로 서양회화에서 유래된 요소들을 활용하기 시작하였다.

2) 정선이 구사한 서양화법

서양화법은 정선의 작품 초기로부터 말기에 이르기까지 꾸준히 유지된 중요한 기법 중 하나이다. 정선은 진경산수화를 그릴 때 전통적인 화법, 남종화법, 서양화법 등 다양한 요소를 절충적으로 수용하면서 개성적인 화풍을 창출하였다. 한양에서 활동하면서 경화세족들과 함께 가장 선진적인 문물과 정보를 접할 수 있었던 정선은 윤두서의 뒤를 이어 서양화법을 적극적으로 수용하면서 조선 후기 화단에 서양화법이 정착되는 토대를 마련하였다.

정선은 앞서 지적하였듯이 천문학겸교수로 출사하기 이전부터 서학에 대해서 일정한 지식을 가졌을 가능성이 높다. 또한 국가적인 책무를 수행하는 과학 기술을 담당하는 지식인 관료로 활동하면서 정선은 빠르게 서양 과학과 기술, 문화에 대한 정보를 접하였을 것이고, 화가로서 서양화법에 관심을 가질 수 있었을 것이다. 이처럼 성리학의 중화중심적인 세계관에서 벗어난, 새로운 세계 개념과 사상, 학술을 접하였던 정선은 회화 방면에서 서양화법의 구사라는 성과를 이루어내었다.

이제부터 4가지 항목으로 나누어 정선의 작품에 반영된 서양화법의 요소를 고찰하면서 정선이 탈주자학적인 사상적·문화적 흐름에 적극적으로 반응하였음을 밝히고, 서양화법을 수용한 진취적인 화가로서의 면모를 새롭게 평가하고자 한다. 서양화법의 각 요소는 세부적인 요소로부터 시작하여 좀더 크고, 나아가서는 좀더 절충적으로 구사된 요소로 진전하면서 정리하게 될 것이다.

① 지면과 수면(水面)의 표현

정선이 서양화법을 구사하였다는 사실은 받아들이기 쉽지 않을 정도로 의외의 면모일 수도 있다. 필자가 이 점에 대해 새로운 가능성을 확인하게 된 계기는 〈북원수회도〉를 조사하면서 담장가 지면에 뚜렷이 나타나는, 수평으로 반복적으로 그어진 필획들을 발견하면서부터이다.도5-12, 5-12-1 정선이 1716년 3월 천문학겸교수로 출사한 이후 같은 해 10월에 제작한 〈북원수회도〉는 진경산수화 및 풍속화의 성격을 지닌 작품이다. 이 작품은 1716년 10월 한양 장의동에 있던 이광적의 집에서 이광적의 과거 급제 60주년, 회방을 기념하여 열린 잔치를 기록하였다. 이 잔치에는 북악산 및 인왕산 기슭에 거주하던 70세 이상의 노인들과 그 자손들이 모여 즐기면서 장수를 축하했다.

화면에는 한옥의 안팎에 모여 있는 여러 인물들과 집 주변의 경관이 비교적 사실적으로 재현되었다. 수목이 울창한 가운데 들어앉은 제법 규모가 있는 한옥의 안채와 사랑채가 있고, 널찍한 마당이 보이며, 가옥을 둘러싼 담장의 일부가 나타나고 있다. 특히 화면 오른쪽 모퉁이 정선이 쓴 관서가 있는 즈음 담장의 지면 부분에는 땅에 닿은 선을 따라 각진 모서리가 있는 정두형(釘頭形)의 필치로 그은 평행선이 나타나는데, 담장의 각도에 맞추어 그려진 사선을 따라 반복적으로 그어져 있다.도5-12-1 이러한 지면선의 표현은 당시까지의 조선 회화에서는 거의 나타나지 않는 요소라는 점이 주목된다. 이 새로운 기법에 관심을 가진 이후 정선의 작품들을 종합적으로 재검토하여 보니 이 기법은 정선의 진경산수화에서 30대로부터 70대에 이르기까지 자주 사용된 것임을 확인할 수 있었다.

한편 같은 해 9월에는 숙종의 지시로 이광적의 회방을 축하하는 연회가 궁중에서 있었다. 이의현(李宜顯, 1669~1745)이 지은 이광적의 묘지명에는 다음과 같은 사실이 기록되어 있다. "… 숙종 병신년(丙申年, 1716, 숙종 42)은 공이 등제(登第)한 회갑(回甲)의 해여서 민진후(閔鎭厚) 공이 이를 아뢰고 인하여 옛날 재신(宰臣) 송순(宋純)의 회방연에 임금이 꽃을 내린 고사(故事)를 언급하니, 임금이 연회할 도구를 넉넉히 도와주라 명하고, 내자시로 하여금 꽃을 만들어 주라 하였다. 이에 공이 황송하여 전정(殿庭)에 나아가 전(箋)을 올려 배사(拜謝)하였다. 임금이 특별히 법주(法酒)를 내렸으며 마침내 꽃을 이고 취해서 부축을 받으

며 돌아오니, 성안에 전해져 영광스럽게 여겼다. …"[191] 이광적의 집에서 열린 잔치는 회방과 임금께 선온을 받은 것을 기념하기 위한 잔치였다.

정선은 〈북원수회도〉뿐 아니라 〈회방연도〉를 통해서 이 당시의 잔치를 재차 기록하였다.[도5-13] 이 작품의 관서 부분에는 화면이 일부 박락되어 있어 완전하지는 않지만 "정선(鄭敾) … 추사(秋寫)"라는 기록이 나타나고, 그림의 내용이 〈북원수회도〉와 유사한 점이 많아서 이광적의 집에서 열린 수회 장면을 재현한 것임을 짐작할 수 있다. 흥미로운 점은 정선이 같은 시기에 동일한 장면을 그린 〈회방연도〉에서는 〈북원수회도〉에 사용된, 지면선을 표현하는 기법을 사용하지 않았다는 사실이다. 〈북원수회도〉와 〈회방연도〉는 이광적의 집에서 이루어진 잔치를 그렸지만 세부적인 요소들에 조금씩 차이가 있어 동일한 행사를 그렸다기보다는 시차를 두고 동일 장소에서 이루어진 행사를 그린 것으로 이해되어 왔다. 〈회방연도〉의 오른쪽 아래 모퉁이에 나타나는 담장 아래쪽으로는 두둑이 흙이 쌓여 있는 듯이 묘사되고 있어 〈북원수회도〉의 동일한 부분과 현저히 다른 모습이다.[도5-13-1]

두 작품을 비교해 보면 그림의 필치와 채색 방식, 정선의 관서와 도장 등 여러 가지 요소들을 통해서 〈북원수회도〉가 좀더 정성을 들여 제작한 작품임을 알수 있다. 〈북원수회도〉에는 각 건물이 땅에 닿는 부분과 나무가 땅에 닿는 부분에도 담묵으로 은근하게 선염하여 질량감을 부여하는 효과를 내기도 하였다.[도5-12] 이러한 기법 또한 〈회방연도〉에서는 나타나지 않고 있다. 이처럼 유사한 장면을 그리면서 정선은 더욱 정성을 기울여 제작한 〈북원수회도〉에서만 새로운 기법을 구사하였다. 필요에 따라 새로운 기법을 사용하기도 하고, 또는 사용하지 않기도 하였던 것이다. 기법의 선별에 있어서 어떠한 기준이 작용하였는가하는 점은 단언하기 어렵지만 아무래도 정성을 들여 그린 그림에 새로운 기법을 사용한 것을 보면 정선에게 있어서 이 기법은 좀 더 중요한, 의미 있는 요소였다고 볼 수도 있다. 또한 이 시기까지 이러한 기법이 정선의 대표적인 기법으로 완전하게 정립된 상황은 아니었다고도 할 수 있겠다.

한편 이러한 기법은 서양의 동판화에서 명암과 입체감, 투시도법을 선묘를 통해 표현하는 방식을 연상시킨다.[도5-14, 도5-18] 또한 서양 동판화의 영향을 받은 중

국 목판화에서도 동일한 기법이 유행하였다.도4-17 서양 동판화는 당시 김광국의 수장품인 페테르 셴크의 동판화에서도 확인되듯이 청나라를 통해서 조선에 전해지고 있었다.도5-18 서양의 동판화에서는 모든 물상을 선으로 표현하였고, 지면과 수면에도 선을 그어 질량감과 그림자, 명암을 강조하는 기법이 사용되었다. 서양 동판화는 일본에도 영향을 주어 일본식 동판화, 또는 서양화의 기법을 수용한 회화를 낳았다.[192] 그런데 조선 후기 서양화풍의 도입과 관련된 논의에서 서양 동판화의 영향 문제에 대해서는 이제까지 거의 거론된 적이 없다.

조선의 산수화에서는 전통적으로 지면 위에 가벼운 작은 점, 곧 태점처럼 보이기도 하는 둥근 점을 찍어 풀처럼 보이는 것을 지면 위에 장식하는 기법이 있었다. 그러나 전통적인 표현 방식의 경우 공간적인 깊이에 따라 점을 찍어 시선을 화면 깊숙이 유도하는 효과를 내는 것은 아니었다. 따라서 지면 위에 수평의 선을 반복하여 그으면서 시선을 유도하고 공간적 깊이감을 전달하는 방식은 서양화풍에서 유래된 새로운 기법인 것이다. 그리고 앞서 지적하였듯이 정선은 진경산수화를 그리면서 이러한 기법을 꾸준히 애용하였다. 정선은 이러한 기법을 통해서 당시까지 무시되어 왔던 땅과 흙의 질량감을 사실적으로 표현하고, 선의 흐름에 따라 시선을 유도하여 공간적 깊이감을 이루어내는 효과를 시도하였던 것이다.

또한 정선은 지면에 선을 긋는 것과 유사한 방식으로 대기 중에도 수평의 선을 반복하여 그어 대기의 질량감을 표현하고, 공간적 깊이감을 유도하는 기법을 애용하였다. 이러한 기법 또한 전통 산수화에서 나타나지 않는 표현으로, 물가의 모래톱과 수파(水波) 등을 그릴 때 수평적인 선과 형태를 표현하여 질량감과 공간적 깊이감을 표현하는 전통적인 기법이 없는 것은 아니지만 정선의 경우처럼 잘 계산된 방식으로 사용한 것과는 분명한 차이가 있다.

17세기 말 이후 조선에는 이러한 기법을 보여주는 서양 동판화와 중국의 목판화가 유입되기 시작하였다. 1697년 최석정에 의해 수입된 『패문재경직도』는 청나라 흠천감 소속의 화원인 초병정이 밑그림을 그리고 이를 목판화로 인쇄한 것이다.도5-16 [193] 초병정은 서양화가들의 지도를 받아 서양화법을 익히고 이를 토대로 목판화 경직도를 그렸다. 『패문재경직도』에는 강희제의 어제가 수록되어

있어서 국가적인 차원에서 제작된 것을 시사하고 있다. 이 작품에는 원근법, 명암법, 일점투시도법 등 서양화법의 중요한 개념과 기법이 반영되어 있으며, 서양화풍이 선묘를 중시하는 중국의 화법과 결합되어 절충적인 화풍을 보여준다. 또한 중국의 발전된 목판화 기법이 잘 발휘되어 섬세한 선묘와 각선을 구사하였는데, 특히 각선을 통해 물상을 표현해야 하는 판화의 특징이 나타나고 있다. 지면과 수면, 그림자, 명암 등의 요소가 선각을 통해 표현되었으며, 이러한 기법은 정선에게서도 발견되고 있다. 이와 함께 조선에 다양한 경로로 입수되었을 서양의 동판화는 부식(腐蝕)된 음각선(陰刻線)을 통해 물상과 대기, 음영법과 원근법을 표현하였다. 지면, 대기, 수면, 인물, 경물 등 모든 요소가 오직 선을 통해서 전달되었다. 정선이 구사한 지면과 수면을 평행선으로 표현하는 기법에는 이러한 요소들이 작용하였던 것으로 보인다.

18세기 초부터는 중국에 사행 갔던 인사들을 통해서 서양 문물이 조선에 입수되고 있었다.[194] 사행원들은 북경에 있던 천주당을 방문하여 서양 문물과 서양화가를 직접 접하기도 하였고, 북경의 고동서화 시장인 유리창(琉璃廠)에서 상품으로 통용되던 강남 소주(蘇州)에서 제작된 소주 판화 등 서양화법이 수용된 목판화를 목도하거나 때로는 구입하였다. 또한 18세기 초엽경부터 적극적으로 수입되었던 각종 서학서와 서교서를 통해서 간접적으로 서양 회화를 접하고 그 원리를 이해하거나 연구하였다. 이러한 배경에서 서학에 밝았던 정선은 일찍이 서양화법의 원리를 이해하였고, 그 결과 정선의 30대 작품에서부터 이미 서양화법의 요소가 수용되었던 것이다.

시바 고칸은 일본의 화가 가운데 가장 이르게 서양 동판화의 영향을 받아 직접 동판화를 제작하였다.[195] 그의 작품 가운데 최초의 동판화 작품으로 유명한 〈미메구리실경도〉(三囲景圖)에도 음각의 평행선을 반복적으로 그어서 땅과 물의 질량감을 나타내고 선의 흐름에 따라 시선을 화면 깊숙이 유도하는 투시법이 사용되었다.[도5-19] 따라서 수평으로 그은 선을 사용하여 물체의 질량감과 대기의 질감, 공간적 깊이감을 유도하는 기법은 서양의 동판화로부터 시작하여 중국의 목판화, 일본의 동판화까지 영향을 미쳤던 것이다. 우리나라의 경우 이러한 기법을 가장 먼저 수용한 화가가 바로 정선이다.

도5-19　시바 고칸, <미메구리실경도>, 1783년, 동판화, 28.0×40.4cm, 일본 고베시립박물관 소장

② 대기의 표현

대기의 표현은 서양 회화에서는 기본적인 표현으로 늘 나타나고 있다. 예컨대 김광국이 소장했던 페테르 솅크의 동판화에서도 하늘에 뭉게구름이 가득히 피어오르는 모습이 나타나고 있다.도5-18 이러한 대기 및 하늘의 표현은 조선의 전통 회화에서는 거의 사용되지 않는 기법이다. 그러나 정선은 <의금부계회도>(義禁府契會圖)와 <서원조망도>에서 나타나듯이 이전과 달리 대기를 좀더 적극적으로 표현하고 있다.도5-20, 도5-21 1729년경 의금부도사를 지내던 시절 그린 <의금부계회도>의 경우에는 의금부와 그 주변에 늘어선 가옥들 바깥 부분을 둥글게 에워싼 대기를 재현하였다. 인가를 에워싼 윤곽을 따라가며 느슨하고 반복적인 평행선을 그어 대기의 존재를 느끼도록 표현하였고, 연운을 표시한 평행선을 따라 시선이 이동하면서 3차원적인 공간감을 경험하게 하였다. 이러한 대기의 모습은 먼 산기슭에서도 나타나고 있다. 이러한 방식으로 정선은 하늘과 대기를 단순한 여백으로 표현하는 것이 아니라 공간감과 실재감을 전달하고, 시선을 유도하는 요소로 변화시켰다.

　　이러한 효과는 1740년경에 그린 <서원조망도>의 경우에서도 확인된다.도5-21

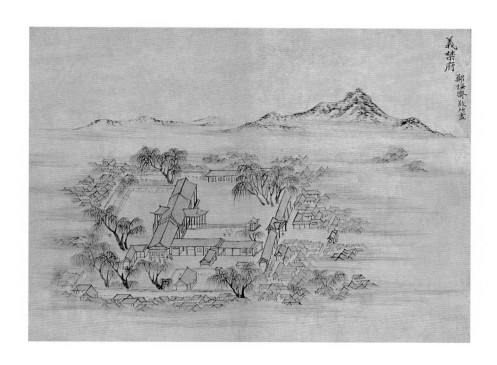

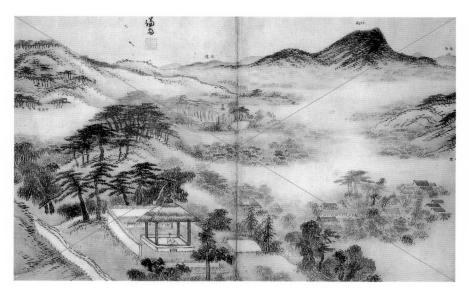

도5-20 정선, <의금부계회도>, 1729년, 종이에 담채, 31.6×42.6cm, 개인 소장
도5-21 정선, <서원조망도>의 구도

인왕산 등성이에 자리 잡은 이춘제의 정원 안 서원에 앉은, 이춘제로 여겨지는 인물이 한양 시가지와 남산 및 관악산 등을 조망하고 있는데, 인왕산과 백악산 골짜기를 가로지르며 뻗어 있는 길 위로는 뿌연 연운이 그득하다. 관람자의 눈길은 그 연운을 따라 한양의 시가지를 가로지르면서 멀리 남산으로까지 시선을 이동하게 된다. 따라서 하얀 여백처럼 보이는 듯한 공간은 단순히 비어 있는 것이 아니라 연운이 짙게 깔려 있는 듯 표현되었고, 시선을 사로잡거나 이동시키는 중요한 역할을 하는 구체적인 물질로 느껴진다. 이에 비해서 원경의 산등성이 위에 보이는 하늘은 전통적인 방식의 여백으로 표현되었다. 이처럼 〈서원조망도〉에서 대기는 두 가지 방식으로 표현되었다.

대기나 하늘에 대한 정선의 새로운 관심과 해석은 1734년경에 제작된 〈금강전도〉에 더욱 적극적으로 나타나고 있다.도1-5 〈금강전도〉에서 금강산은 화면의 윤곽 부위에 나타나는 뿌연 연운에 싸여 있는 모습으로 표현되었다. 특히 하늘 부분에는 청색을 선염하여 이른바 정색(正色)으로 불리는 색으로 표현하였다. 이러한 시도는 〈금강전도〉 이전에는 없었고, 실제로 정선도 이 작품 이외에 하늘에 정색을 사용한 경우는 없다. 정색이란 18세기 후반경 박지원이 서양 회화를 논의하면서 사용한 용어이지만 정선은 그 이전에 이미 하늘색을 푸르게 칠해낸 것이다. 이러한 기법에 대해서 이성미와 강관식이 서양 회화의 영향일 가능성을 언급하였지만 명확한 근거를 제시하며 논의한 것은 아니다.[196] 그러나 이제까지 거론하였듯이 정선은 〈금강전도〉를 그리기 이전부터 지면선과 수면선, 대기의 표현 등에서 서양화법에서 유래된 표현을 시도하였다. 이러한 전력을 감안하면서 〈금강전도〉를 보게 되면, 하늘에 칠해진 푸른색이 서양 회화로부터의 영향이었음을 수긍할 수 있게 된다.

정선은 60대 이후에도 꾸준히 대기의 질량감과 대기를 이용한 시선 유도의 기법을 사용하였다. 〈양천현아도〉(陽川縣衙圖)에 나타나는 하늘은 물기가 많은 담묵으로 선염되어 있다.도5-22 이 작품에서 정선은 지면 위에 옅은 색을 선염하여 소극적이나마 질량감을 느끼게 하였고, 대신 하늘 부분에서는 지면보다 더 짙은 담묵을 푼 부분과 빈 여백으로 남은 부분을 대비시키면서 하늘에 구름이 낀 듯한 상태를 표현하였다.

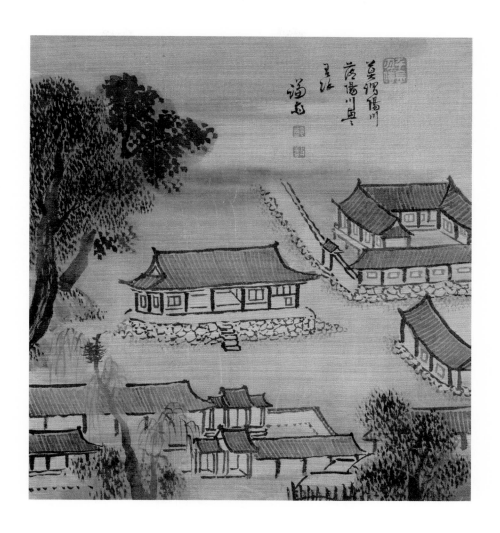

도5-22 정선, <양천현아도>, 《경교명승첩》 중, 18세기 전반, 보물, 비단에 수묵, 29.1×26.7cm, 간송미술관 소장

③ 서양식 투시도법의 구사

정선은 서양적 개념의 투시도법을 구사하면서 거리와 공간적 깊이에 따른 시각의 차이를 표현하였다. 56세(1731년) 때 그린 〈서교전의도〉에는 영은문 즈음에 서 있었던 중국으로 사행을 떠나는 관료들을 위한 전별연이 재현되었다.[197] 정선은 전별연에 참석하5 위해 차일 쪽으로 다가가는 사람들을 그릴 때 공간의 깊이에 따라 인물의 크기가 점점 작아지도록 조절하였다.[도5-23, 도5-23-1] 이로써 시선을 화면 안쪽으로 끌어들이고 있고, 또한 차일로 이어지는 지면선을 긴 사선으로 포치하여 공간적 깊이감을 자아내었다. 이러한 표현은 이전의 산수화에서는 찾아보기 어려운 사실적인 표현으로 정선이 새로운 감각의 투시법을 활용하고 있음을 시사한다.

1740년경에 그린 〈서원조망도〉에서는 전통적인 부감법과 함께 서양적인 원근법과 투시도법을 구사하는 절충적인 방식으로 전통적인 실경산수화를 넘어선 사실감을 표현하였다.[도1-8, 도5-21] 경관을 찍은 현대적인 사진과 비교하여 보면 〈서원조망도〉가 사진에 비견되는 사실적인 시각과 시점을 활용하였음을 알 수 있다.[도1-8-1] 화면을 대각선을 이용하여 크게 좌측과 우측으로 나누고, 좌측의 근경을 크게 부각시킨 대각선을 활용하여 시점을 이동시켜 중경(中景)을 구성하였으며, 화면 위쪽으로 공간적 비약을 두면서 원경을 포치하였다. 정선이 서양화법의 원리를 관념적으로 해석하고, 전통 산수화의 공간 표현 및 시점의 이동과 절충하여 표현한 것이다. 그런데 이러한 기법은 서양의 동판화에서 흔히 사용하던 기법이다.

서양 동판화인 〈선원도〉(船員圖)를 보면 대각선을 중심으로 화면을 좌우로 나누고, 좌측의 근경을 과장해 크게 표현하고 역시 대각선을 이용하여 시점을 중경(中景)으로 이동한 뒤, 다시 화면의 가장 위쪽 원경(遠景)으로 시선을 이동시키는 기법을 확인할 수 있다.[도5-24] 이러한 기법은 16세기 이후 서양 동판화에서 애용되던 투시도법으로서 정선이 어떠한 작품을 보았는지 확언할 수는 없지만 서양 동판화를 접하면서 서양화법을 이해하였을 가능성을 시사한다. 물론 서양 유화(油畫)로 제작된 풍경화에서도 이러한 기법이 사용되었지만 여러 가지 정황상 정선이 유화를 직접 보았다기보다는 동판화를 보았을 가능성이 더 높다

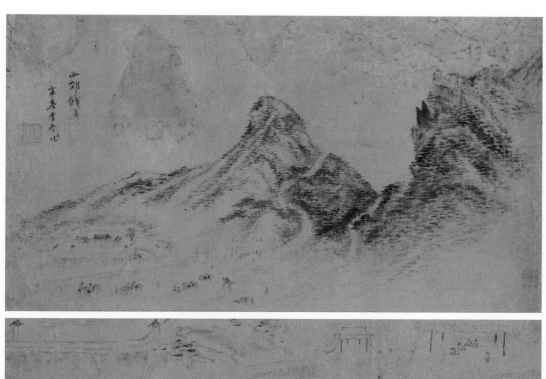

도5-23 정선, <서교전의도>, 18세기, 종이에 수묵, 26.7×47.0cm, 국립중앙박물관 소장

도5-23-1 정선, <서교전의도>(부분)

도5-24　얀 뤼켄·카스파르 뤼켄, 〈선원도〉, 『인간의 생업』 중 제94도, 1694년 초판, 서양 동판화

고 생각한다.

　정선의 작품 가운데 50세(1725년) 즈음에 제작된 것으로 추정되는 〈쌍도정도〉의 경우에서는 평행사선투시도법에 해당되는 기법을 확인할 수 있다.도5-25 이 작품에서는 수평선을 중층적으로 쌓아가면서 공간적 깊이감과 거리, 이에 따른 경물의 규모를 조절하고 있는데, 이는 페테르 솅크의 작품에서도 나타나는, 서양 동판화의 기법을 연상시킨다.도5-18 이와 같은 기법은 1735년 중국에서 간행된 『시학』(視學)에 실린 투시도법과 유사한 원리를 보여준다.도5-26 『시학』에서는 소실점을 향해 가는 중층적인 평행선을 활용한 투시도법, 선투시도법의 원리를 도해를 통해 설명하고 있다. 물론 정선이 〈쌍도정도〉를 그릴 때 『시학』은 아직 간행도 되기 전이었으므로 이 책을 보았을 리는 없다. 그러나 관상감에 근무하면서 접하였던 각종 서학 관련 서적 등을 통해서 정선은 서양 투시도법의 원리를 충분히 이해할 수 있는 위치에 있었다. 일찍이 접하였던 서학에 대한 각종 정보는 정선이 그림을 그리면서도 늘 감안하였던 하나의 원칙이요 기법이 되었던 것으로 보인다.

　이와 관련하여 비록 시차가 있기는 하지만 18세기 말엽경 일본에서 동판화를 처음으로 제작하기 시작한 시바 고칸의 경우도 서양 투시도법적인 구성과는 차이가 있는 중층적(重層的)인 원근법을 사용하면서 산의 벽면에 준법을 표현하고 동시에 음영을 가하기도 하였다.[198] 정선은 직접 동판화를 제작한 것은 아니지만 동판화적인 개념과 기법을 여러 서학서에 논의된 선투시도법과 절충하면서 중층적인 투시도법을 사용한 것으로 보인다.

　정선이 구사한 다양한 서양화법이 종합적으로 나타난 작품으로는 〈관악청람도〉(冠岳靑嵐圖)를 들 수 있다.도5-27 이 작품에는 대각선을 활용하여 점진으로 공

도5-25 정선, <쌍도정도>, 18세기, 비단에 담채, 34.7×26.3cm, 개인 소장

도5-26 '투시도법 도해', 『시학』 중, 중국 1735년 출간

간적 깊이를 느끼게 하는 구성, 담묵으로 선염한 평행적인 수면선을 통해 시선을 깊이 있게 유도하는 기법, 거리가 멀어질수록 형태가 차츰 희미해지는 대기원근법, 왼쪽 화면 위쪽에 나타나는 점차로 작아지는 돛단배를 활용하여 근경의 정자로부터 대각선으로 이어지는, 소실점에 준하는 깊은 지점까지 시선을 유도하는 기법이 나타나고 있다. 30대 중반 무렵에는 서양화법의 한 가지 요소인 지면선과 지면의 표현을 시도한 것이 확인되었지만, 차차로 서양화법의 여러 가지 요소들을 종합적으로 활용하게 된 것이다.

정선이 서양화법을 구사했다는 것을 전제로 보게 되면 1711년에 제작한 《풍악도첩》과 같은 이른 시기의 작품도 새로운 시각에서 평가할 수 있게 된다. 〈장안사도〉에서는 좌우로 교차하는 대각선을 활용하여 경물을 포치하여 깊이감을 유발하였고 나무와 냇가의 돌들을 묘사하면서 공간적 깊이감에 따라 매우 점진적으로 크기를 축소하였다.도5-28 보는 이의 시선은 좌측 장안사 앞의 산영루(山暎樓)로부터 대각선을 따라 만폭동 골짜기 깊숙이까지 이끌려간다. 공간적 깊이에

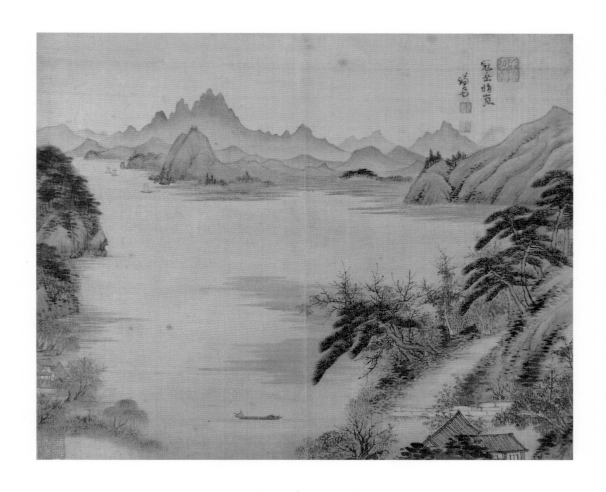

도5-27　정선, <관악청람도>, 18세기, 비단에 담채, 28.4×34.3cm, 선문대학교박물관 소장

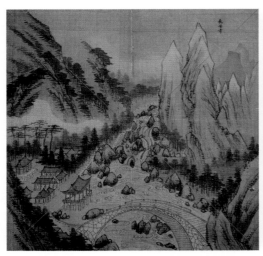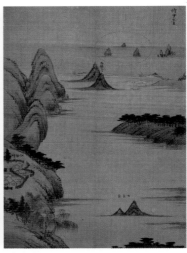

도5-28 정선, <장안사도>, 《풍악도첩》 중, 1711년, 비단에 담채, 37.4.×36.0cm, 국립중앙박물관 소장
도5-29 정선, <시중대도>, 《풍악도첩》 중, 1711년, 비단에 담채, 36.5×26.4cm, 국립중앙박물관 소장

따라 경물의 크기를 조절하는 기법이 전통적인 산수화에 없었던 것은 아니지만 근·중·원경의 각 단계에 따라 비약하면서 조절하는 방식이었으므로 정선이 구사한, 크기를 섬세하게 줄여가는 방식은 새로워 보인다. 대각선을 활용한 구성을 사용하고 경물 크기를 조절함으로써 보는 사람들은 공간과 깊이를 저절로 느끼게 되는 것이다. 〈시중대도〉(侍中臺圖)에서는 원근에 따른 경물 크기의 조절, 수평적인 수파(水波)와 토파(土坡)의 표현을 통한 시선 유도 효과, 수평선까지 연결되는 소실점의 표현 등 서양적인 원근법과 투시법을 연상시키는 기법을 보여준다.도5-29 이 장면에서는 중층적인 수평선을 따라 경물을 포치하여 공간적 깊이를 표현하였고, 화학대(花鶴臺)라고 적힌 부분에서는 인물과 배 등을 거의 보이지 않을 정도로 표현하여 일종의 소실점을 의식하고 있는 것처럼 느껴진다. 물론 그 위쪽으로 다시 섬들을 포치하고 수평선까지 시선을 이끌어간 것은 소실점을 표현하는 서양의 방식과는 차이가 있다. 그러나 경물을 수평적으로 겹겹이 포치하여 시선을 화면 깊숙이 끌어들이는 기법은 새로운 것이었다. 이러한 기법은 〈총석정도〉에서도 나타나고 있다.도5-30 대각선을 활용한 구성과 근경, 중경, 원경을 연결하는 중층적인 수평선을 활용하여 공간적 깊이감을 달성하였고, 작아지고 흐려지는 수평선 부근의 섬까지 시선을 유도하면서 소실점의 개념을

V. 겸재 정선과 진경산수화

느끼게 하며, 거리가 멀어짐
에 따라 점진적으로 작아지고
흐려지는 잘 조절된 수파묘와
석법 등은 전통적인 산수화의
공간과 깊이를 표현하는 방식
과는 차이가 있어서 정선이
30대 즈음에 이미 서양화법의
원리를 의식하고 있었음을 시
사한다.

《풍악도첩》에 나타나는 기
법 가운데서는 근경의 경물을
중경이나 원경에 비해서 과장

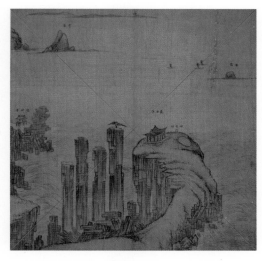

도5-30 정선, <총석정도>, 《풍악도첩》 중, 1711년, 비단에 담채, 37.8×
37.3cm, 국립중앙박물관 소장

되리만큼 크게 묘사하는 경향도 주목된다. 이러한 특징은 특히 가까운 시점에서
경관을 보았을 때 나타나는 근경이 과장되게 커지는 경향과 관련이 있는 기법
이다.[199] 이러한 특징은 <농가지락도>(農家至樂圖) 같은 작품에서 잘 나타나고 있
다.[도5-31] 이 작품은 지나치게 과장된 근경과 중, 원경의 대비가 어색하게 느껴지
기에 정선의 작품이라고 할 수 있을까 하는 의문이 들 수도 있다. 그러나 이 작
품의 대각선을 이용한 구성과 과장된 근경, 갑자기 작아진 중경의 인물, 꺾어진
대각선을 활용하여 원경으로 시선을 유도하는 기법 등은 『패문재경직도』에서
자주 사용한 기법이다. 가까운 거리에 있는 높은 시점에서 경물을 보는 듯이 표
현한 『패문재경직도』에 은연중에 담긴 서양화법의 개념을 다소 도식적으로 이
해한다면 <농가지락도>의 표현이 가능해질 수 있다.[도5-16, 도5-31-1] [200] 『패문재경직
도』의 그러한 기법은 <선원도>와 같은 서양 동판화의 표현과 상통하는 요소로
서 정선은 이미 조선에 들어와 있던 『패문재경직도』 등 서양 회화의 영향을 수
용한 작품들을 통해서 서양화법을 이해하였을 가능성도 있다.[도5-24]

④ 전통적인 기법과 서양화법의 절충

다양한 경로로 서양화법을 연구한 정선은 일찍이 30대부터 전통 산수화에서는

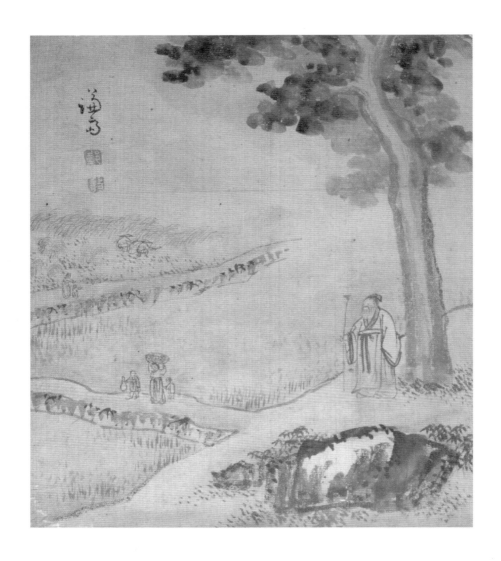

도5-31　정선, <농가지락도>, 《백납병》 중, 18세기, 비단에 담채, 22.2×19.5cm, 고려대학교박물관 소장

도5-31-1　정선, <농가지락도>의 구도

발견하기 힘든 공간감과 깊이감, 질량감을 표현하기 시작하였다. 사물을 충실히 관찰하고 사실적인 기법을 통해 표현하면서 정선의 작품은 "진짜와 똑같다"는 평을 듣기 시작하였다.[201] 진경을 그리면서 구체화된 이러한 기법은 궁극적으로는 사의산수화를 그릴 때에도 영향을 미쳤다. 또한 정선은 전통적인 산수화 기법과 서양적인 기법을 적절히 절충함으로써, 이전의 산수화와는 확연히 구분되는 사실성을 성취하면서도 보수적인 관람자의 취향에도 크게 어긋나지 않는 개성적인 산수화를 형성하였다.

전통적인 요소와 새로운 요소를 성공적으로 절충한 것을 잘 보여주는 작품으로 58세(1733)에서 60세(1735) 사이에 제작된 것으로 추정되는 〈청하성읍도〉를 들 수 있다.[도5-32] 이 시기 동안 정선은 경상남도 청하의 현감으로 재직하였는데, 이 작품은 자신이 다스리던 지역을 그린, 그의 환력을 기록한 진경산수화이다. 이 작품에는 '청아성읍'(淸河城邑)이란 화제가 정선의 필치로 기록되어 있어 청하의 성읍을 주제로 한 작품임을 쉽게 알 수 있다. 그런데 근경에 가장 중요한 경물을 포치하던 일반적인 경우와 달리 이 작품에서는 가장 중요한 요소인 청하성읍을 화면의 중앙에 포치하였다. 근경에는 나지막한 언덕과 그 위로 흐르는 물줄기가 있고 중경에 크게 성읍이 부각되었으며, 중경 위로 약간의 연운을 포치한 뒤 겹겹이 쌓여 있는 원산(遠山)을 그렸다. 이러한 구성은 한 지역을 표현할 때 회화식 지도에서 애용되던 방식으로 그 이면에는 풍수지리적인 개념이 작용하고 있었다. 정선은 실경산수화와 회화식 지도에서 애용되던 전통적인 풍수 개념을 토대로 구성의 틀을 잡은 것이다.[도1-13-1]

그런데 이 작품에는 전통적인 요소를 넘어서는 여러 가지 표현들이 동시에 나타나고 있다. 즉, 지면과 수면을 수평적인 선으로 표현하면서 시선을 유도하는 점, 수목의 표현에 잘 나타나듯이 원근에 따른 크기의 점진적인 조절, 질량감을 느끼게 하는 대기의 표현 등 이전의 산수화와는 구별되는 요소들이 간취된다. 이러한 요소들은 앞서 살펴보았듯이 정선이 서양화법을 의식하면서 차용한 기법들이다.

또한 성읍 안에 그려진 건물의 모습에는 역투시도법을 전제로 한 평행사선투시도법이 적용되었다.[도5-32-1] 평행사선투시도법은 전통적인 계화에서 사용되

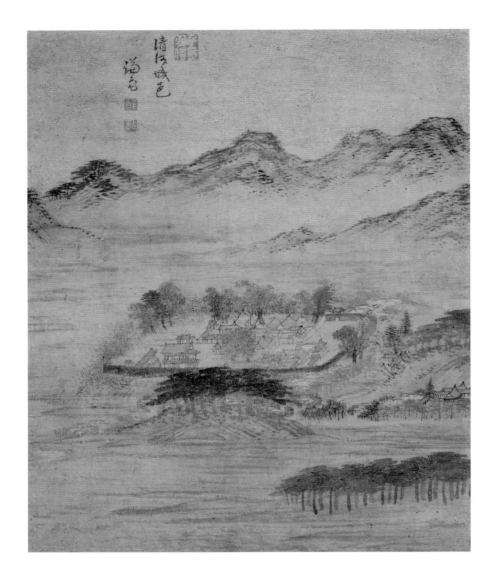

도5-32　정선, <청하성읍도>, 18세기, 종이에 담채, 32.7×25.9cm, 겸재정선미술관 소장

도5-32-1　정선, <청하성읍도>의 구도

던 기법으로 조선 말까지 건물을 그릴 때 애용되었다. 따라서 이 작품에는 전통적인 지리 개념과 산수화법, 서양화법에서 유래된 기법, 전통적인 계화법 등이 절충적으로 사용되고 있는 것이다. 즉, 정선이 중년기가 넘어선 이후에 전통적인 화법과 새로운 서양화법을 교묘하게 절충하면서 형성한 개성적인 화풍이 여기에서도 드러나는 것이다. 이 단계에서는 여러 가지 요소들이 매우 긴밀하게 융합되고 있으므로 각각의 요소를 정확하게 분별하기가 쉽지 않다. 그리고 진경산수화를 통해 확인할 수 있었던 이러한 특징들을 사의산수화에서도 확인할 수 있다는 점이 주목된다.

44세(1719년경)에 제작된《사시산수도첩》(四時山水圖帖)에서 정선은 전통적인 산수화와 구별되는 깊은 공간감을 표현하였다.도5-33 41세(1716)에 이미 〈북원수회도〉도5-12를 그리면서 지면선을 사용하는 등 서양화법에서 유래된 기법을 사용한 바 있던 정선은『고씨화보』중 예찬의 작품을 변화시켜 그리면서 서양화법의 요소를 가미하였다.도5-34 2단 구성, 평면적인 공간, 단순한 경물을 보여주는 예찬의 작품에 비해서 정선의 작품은 대각선을 중심으로 좌우로 포치된 경물을 통해 유원한 공간감을 자아냈고, 근·중·원경의 중층적인 단계감을 표현하였다. 화보를 인용하되 개성적인 화풍으로 해석해 낸 것으로, 이를 통해 정선이 서양화법의 요소를 깊이 있게 이해하여 자기화하였음을 알 수 있다. 또한 진경산수화뿐 아니라 사의산수화에도 서양화법의 요소를 융화시키고 있음을 확인할 수 있다.

이러한 특징은 정선 중년기의 명작이라고 평가된 〈하경산수도〉(夏景山水圖)에도 나타나고 있다.도5-35 교차하는 두 개의 대각선을 따라 경물이 놓여 있고, 경물을 따라가면서 시선은 자연스레 공간 깊숙이 유도되며, 근경에서 원경으로까지 크기를 조절하는 원근법, 대기의 적극적인 표현 등이 나타난다.도5-35-1 이러한 요소들은 서양화법과 관련된 것들로 여겨진다. 또한 이 작품 가운데 근경 위로 나타나는 앞으로 기울어진 절벽의 표현은 절파 화풍의 영향으로도 지적되지만, 그 절벽 아래로 나타나는 희미한 원경의 표현까지 감안하면 서양 동판화에서 나타나는 구성 방식에 좀더 가까운 것으로 보이기도 한다.도5-36 이처럼 정선은 사의산수화에서도 전통적인 화법과 서양화법에서 유래된 기법을 능숙하게 융화

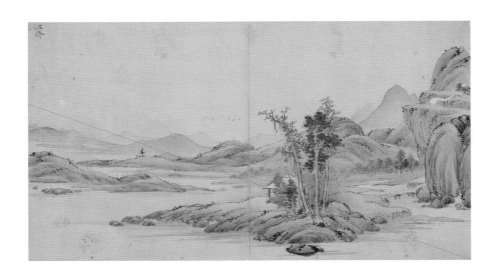

도5-33 정선, <추경산수도>, 《사시산수도첩》 중, 1719년경, 비단에 수묵, 30.0×53.3cm, 호림박물관 소장

도5-34 예찬, 「산수」(부분), 『역대명공화보』(고씨화보) 중, 중국 1603년 출간

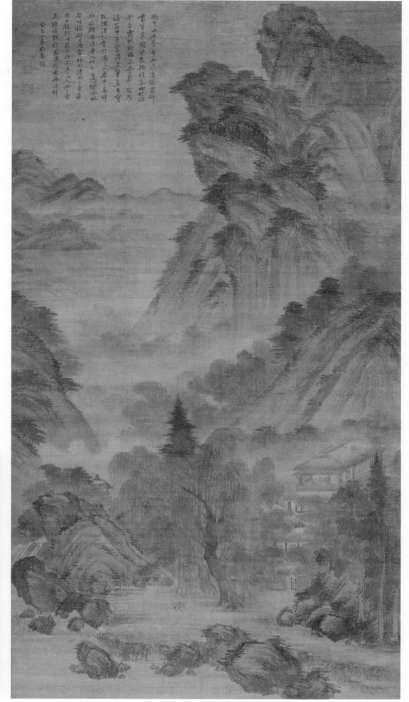

도5-35 　정선, <하경산수도>, 18세기, 비단에 담채, 179.7×97.3cm, 국립중앙박물관 소장

[초] 도5-35-1 　정선, <하경산수도>의 구도

시켜 표현하였다. 이러한 정도가 되면 실제로 전통적인 기법과 서양화법의 경계를 구분하는 것이 쉽지 않아 보인다.

그러나 정선이 일단 습득한 개념과 기법인 서양화법은 그의 화풍을 구성하는 중요한 요소로서 지속적으로 활용되었다. 64세(1739)에 그린 〈청풍계도〉는 정선의 대표작 중 하나로 손꼽히며, 따라서 이 작품의 특징은 정선 화풍을 대변한다고 하여도 과언이 아닐 것이다.^{도1-10, 도5-37} 이 작품은 화면이 꽉 찬 구성으로 일견 무질서해 보이며 또한 근경 중앙에 우뚝 솟은 전나무와 잣나무가 강렬하게 시선을 장악하는 등의 효과로 인하여 공간적인 깊이감이 결여된 평면적인 화면으로 보이기도 한다. 그러나 이 작품은 대각선이 교차하는 화면의 정중앙에 건물을 두고 그 좌우상하로 경물을 포치한 잘 계산된 구성을 보여주며, 근경에서 중경, 원경으로까지 중층적인 수평선을 활용하여 공간적 깊이감을 유도하고 시선의 변화를 이끌어가고 있다.

이러한 개념과 기법은 앞서 거론하였듯이 서양화에서 유래된 화법이다. 나무들은 각 단계에 따라 점진적으로 규모가 조절되었고, 원경에 나타나는 뿌연 연운은 빛의 느낌을 주는 동시에 시선을 이끌어가는 적극적인 역할을 하고 있다. 꽉

도5-36 얀 뤼켄·카스파르 뤼켄, 『인간의 생업』 표지, 1694년 초판, 서양 동판화
도5-37 정선, 〈청풍계도〉, 1739년, 보물, 비단에 담채, 133.0×58.8cm, 간송미술관 소장

V. 겸재 정선과 진경산수화

찬 구도, 강한 필력과 짙은 먹색, 개성적인 수지법 등 즉흥적이며 강렬한 표현력이 주된 개성으로 지적되던 이 작품의 이면에는 고도로 계산되고 조절된 개념과 기법이 놓여 있다. 그리고 그러한 배경에는 정선 특유의 기법과 잘 융합된 서양화법이 작용한 것을 확인할 수 있었다.

〈청풍계도〉는 중국에서도 나타나는 서양화풍과 전통 화풍의 절충을 통해 개성적인 화풍을 이룬 작품들과 비교될 수 있다. 서양화풍의 영향이 완전하게 융화되어 있는 1615년 오빈(吳彬, 1573~1620)의 〈계산절진도〉(溪山絶塵圖)는 복잡한 구성과 평면적인 효과, 개성적인 기법 등의 요소로 인해 서양화풍과는 거리가 있어 보인다.[도5-38] 그러나 이 작품을 좀더 면밀하게 분석하게 되면 은근한 공간적 깊이감과 경물의 표현, 대기 표현에 나타나는 적극적인 빛의 효과 등 서양화풍의 영향이 있음을 확인할 수 있다. 이 작품은 북송대 거비파(巨碑派)적 산수를 기본으로 하고 서양 동판화인 『세계의 도시』(Civitates orbis terrarum)의 화풍과 소재를 수용하되 오빈의 해석이 들어간 개성적인 작품으로 평가되고 있다.[202] 이 두 작품은 모두 각 화가의 개성적인 작품으로 손꼽히고 있는데, 독특한 화풍 이면에는 서양화풍이 깊이 스며 있는 것이다.

3) 나가면서

겸재 정선은 이제까지 주로 진경산수화와 관련하여 주목을 받아왔다. 그러나 최근에는 진경산수화뿐 아니라 사의산수화, 시의도, 남종화풍, 고사인물도 등 여러 분야를 개척하면서 조선 후기 회화의 다양한 흐름을 선도한 화가로 재평가되고 있다. 특히 정선에 관한 후원과 주변 인사들과의 교류 문제에서는 정선이 노론계 인사들뿐 아니라 소론계의 주요 인사들과 적극적으로 교류하였음이 밝혀졌다. 그리고 이 글에서는 정선이 30대부터 서양화법을 구사하였다는 사실을 구명하였다. 이로써 정선이 탈주자학적인 경향으로 손꼽히는 서양화법을 진경산수화에 접목시킨 혁신적인 화가로 재평가될 수 있게 되었다.

정선이 서양 문화 및 과학과 관련된 서양화법을 일찍이 수용할 수 있었던 배

도5-38 오빈, <계산절진도>, 중국, 1615년, 종이에 채색, 250.5×82.2cm, 일본 개인 소장

경으로는 정선이 기술직 관료로 활약한 점을 지적하였다. 몰락한 사대부 집안 출신의 정선은 과거를 거치지 않고 관상감의 천문학겸교수라는 직위로 벼슬살이를 시작하였다. 이러한 이력의 이면에는 정선에게 많은 영향을 주었던 외조부 박자진도 관상감의 교수직을 역임한 가풍의 영향도 있었을 것이다. 기술직 관료로서의 경력은 정선에게 평생 불명예스러운 이력으로 남았고, 정선은 평생을 거의 종6품 수준의 하급 관료로서 지냈다.

정선이 관상감에 봉직하던 즈음은 국가적인 차원에서 서양 천문학과 과학, 수학 등을 습득하려고 추진하던 시기였다. 그러한 가운데 관상감은 가장 중요한 기관의 하나였고, 천문학은 그 가운데서도 가장 중요한 역할을 담당한 분야였다. 천문학겸교수가 된다는 것은 과학기술에 대한 전문성을 가졌음을 의미한다.

이 시기에 국가적 정책과 관상감의 경향은 서학을 중시하는 방향으로 진전되고 있었다. 또한 천문학겸교수는 기술직 관원들의 교육과 평가를 담당하고, 그 자신도 정기적인 시험을 통해 평가를 받는 입장이었으므로 정선은 전통적인 천문학 관련 지식뿐 아니라 서양의 과학과 다양한 시각적 자료에 대한 지식과 경험을 가지고 있었을 것이다. 이것은 정선이 윤두서에 이어 서양화법을 수용할 수 있었던 배경으로 작용하였을 것이다.

또한 정선은 서학에 대해서 비판적, 부정적 입장이었던 노론계 인사들과 교분을 가지고 있었던 동시에 서학에 대해서 적극적 인식을 가지고 서양 과학기술을 수용하고자 하였던 소론계 인사들과도 평생 동안 교류하였다. 이러한 배경은 정선이 서양화법을 적극적으로 구사한 또 다른 요인이 되었을 것이다.

이 글에서는 또한 현존하는 정선의 작품을 검토하면서 정선이 구사한 서양화법을 크게 네 가지 기준을 가지고 검토하였다. 이 기준들은 모두 서양화법과 관련된 요소들이지만, 우선 지면과 수면 표현, 대기의 표현 등 구체적인 작은 요소부터 파악하고, 이어 원근법과 투시도법 등 좀더 본질적이지만 전통적인 요소들과 잘 융합된 요소들로 진전하면서 고찰하였다. 지면과 수면 표현, 대기의 표현 등 작은 요소들이 분명히 서양화법을 수용한 것으로 인정될 수 있다면, 이보다 좀더 미묘하게 융화된 방식으로 나타난 원근법과 투시도법 같은 요소들까지도 인정할 수 있을 것이다.

결론적으로 정선은 30대부터 생애 말년까지 서양화법에서 유래된 기법을 사용하였다. 이러한 기법은 현실 속의 경물을 다룬 진경산수화에서뿐 아니라 나중에는 사의산수화 등 다른 화제로까지 확대되었으며 정선 회화의 중요한 특징으로 정착되었다. 정선이 구사한 서양화법은 조선 후기 산수화에서 서양화풍의 영향을 보여주는 이른 사례라는 점에서 의미가 크다. 또한 정선이 진취적인 사상과 문화에 관심을 가진 지식인이었다는 사실을 시사하는 요소로서도 중요하다. 정선은 조선중화사상의 틀에 갇혀 진경산수화를 추구한 보수적인 화가가 아니었다. 그는 18세기를 맞아 변해가던 조선 사회와 문화를 직면하면서 변화와 혁신을 추구한 '지식인'이었고, 회화의 가치와 의미를 새롭게 창출한 새로운 유형의 '화가'로 거듭 평가되어야 할 것이다.

5

겸재 정선의 진경산수화풍과
고지도[203]

18세기의 새로운 시대정신과 이를 반영한 문화적, 예술적 사조를 배경으로 형성된 진경산수화는 조선 후기 화단의 변화를 견인하는 역할을 하였다. 진경산수화를 정립한 대가 겸재 정선은 활동하던 당시뿐 아니라 19세기 전반에 이르기까지 진경산수화의 대명사로서 큰 인기를 끌었다. 예컨대 정선이 사망한 이후인 1772년 직업화가로 활동하던 20대의 김홍도는 선배 화가인 김응환에게 정선식의 금강전도를 그리는 법을 가르쳐주기를 요청하였다. 김응환은 정선식 금강전도의 구성과 기법을 모방한 금강전도를 김홍도에게 그려주었는데,[도1-5, 도5-39] 이 작품이 현재 전해지고 있어서 참고가 된다. 풍속화가로 이름이 높았던 김홍도이지만 그 또한 세간의 수요에 응해야 하는 직업화가였기에 그에게 익숙하지 않았던 정선의 금강전도 그리는 법을 배우려고 한 것이다. 이 사례를 통해서 정선의 사후에도 정선 화풍에 대한 수요가 많았음을 알 수 있다. 그리고 바로 이러한 배경에서 정선 화풍의 영향을 수용한 회화식 지도의 제작이 이어진 것으로 보인다.

도5-39　김응환, <금강전도>, 1772년, 종이에 담채, 26.8×35.7cm, 개인 소장

18세기 후반 이후 고지도에는 이른바 정선 화풍을 수용한 작품들이 나타났다. 정선 화풍의 영향을 보여주는 지도 중에서는 우선 한양의 전경을 그린 도성도(都城圖)가 손꼽히고 있다.[204] 18세기 후반 이후 많이 제작된 도성도들에는 정선 화풍의 영향이 수용된 경우들이 적지 않다. 그런데 정선 화풍은 도성도뿐 아니라 지방을 그린 회화식 군현지도나 왕실을 위해 제작된 다양한 목적의 회화식 지도 및 묘도(墓圖)에서도 발견되고 있다. 또한 경상도 동래와 같은 특정 지역에서는 19세기 말까지 정선 화풍의 잔영이 이어졌다.

이처럼 18세기 후반부터 19세기 말까지 지속된, 고지도 속에 나타나는 정선 화풍의 영향은 선행 연구들에서도 지적된 바 있다. 그러나 고지도에 반영된 정선 화풍의 영향에 대한 논의는 좀더 구체적으로 진전시킬 필요가 있어 보인다.[205] 즉, 정선 화풍을 구성하는 주요한 요소들을 기준으로 각 고지도에 나타난 정선 화풍의 인용 정도와 방식을 개별적, 분석적으로 고찰하여 보면, 회화식 지도 및 군현지도에 반영된 정선 화풍은 시대적·지역적·화가별로 편차가 있다는 점을 알 수 있다. 이 글에서는 그러한 차이들을 정확하게 판단하고, 구체적으로 해석하여 고지도에 나타난 정선 화풍의 영향 문제에 대한 논의를 심화하고자 한다.

1) 겸재 정선 화풍의 구성 요소
: 필묵법·준법·수지법·태점을 중심으로

겸재 정선은 18세기 전반경 활동하면서 조선 화단에서 진경산수화의 유행을 선도하였다.[206] 정선은 몰락한 양반가 출신으로 과거를 볼 수 없었지만, 41세에 관상감의 천문학겸교수로 출사하여 환로에 들어섰다.[207] 이후에는 미관말직에 머물렀지만 평생 관료로서의 삶을 이어갔고, 동시에 화가로서의 이력도 이어갔다. 정선이 관상감에 출사한 것에는 여러 가지 배경이 작용하였지만 그가 화가로서 출중한 역량을 지녔던 사실도 관련이 있어 보인다. 즉, 정선이 출사할 즈음 관상감은 국가적인 차원에서 중국과 서양의 천문, 지리학의 성과를 입수하려고 노력

하고 있었다. 그 과정에서 많은 회화적인 업무가 소용되었는데, 예컨대 서양 지도, 서양 과학기구의 도설 등 서양식 회화를 이모, 제작하는 일에 전문적인 지식이 요구되던 터였다. 정선은 서학에도 밝았고, 그림도 잘 그렸기에 관상감에 소속되었거나 화원에 소속된 화가들 중 관상감의 작업에 필요한 그림을 제작하는 일에 관여하였을 것으로 보인다.[208] 이 때문에 정선이 화원으로 출사하였다는 전언이 내려오는 것일 수도 있다.

이처럼 정선은 관상감에서의 이력을 출발로 하여 국가적인 회사(繪事)에 직, 간접적으로 관여하였던 것으로 추정된다. 또한 그는 영조 연간의 대표적인 화원인 김희성, 선비화가 심사정, 여항인 마성린(馬聖麟, 1727~1798) 등 여러 제자를 키웠고, 또 앞서 김홍도와 김응환의 경우에서 본 것처럼 직업화가들도 정선의 화풍을 배우고자 하였기에 직, 간접적인 경로를 통해서 정선 화풍이 후대까지 널리 전파되었다.

이 글에서는 정선의 진경산수화풍을 구성하는 요소들을 개별적으로 나누어 분석하면서 고지도에 반영된 정선 화풍의 영향을 판단하는 토대로 삼아보려고 한다. 고지도와 관련하여 주목되는 정선 화풍의 요소들로는 붓과 먹을 사용하는 방식인 필묵법, 산과 바위의 형태 및 질감을 표현하는 준법(皴法), 암석과 돌을 묘사하는 석법(石法), 나무를 묘사하는 수지법(樹枝法), 산의 질감을 더하는 요소인 태점(苔點) 등을 들 수 있다. 이 외에 정선이 사용한 서양화법의 문제도 함께 검토하려고 한다.

정선의 진경산수화 화풍 가운데 늘 거론되는 특징 중 하나는 화면의 구성법이다. 18세기의 여러 사람들이 기록한 정선식 화면 구성의 특징은 '밀밀지법'(密密之法)이다. 이 말은 '빽빽하고 빽빽한 구성법'이라는 것인데, 정선의 대표작인 〈금강전도〉나 〈청풍계도〉, 〈인왕제색도〉 등을 비롯하여 수많은 작품에서 잘 나타나고 있다.도1-5, 도1-10, 도1-11, 도5-40, 도5-41 전통적인 수묵산수화의 여러 표현요소 가운데 여백이 많은 구성법은 주요한 특징 중 하나로 중시되었다. 그러나 정선은 이러한 전통적, 관습적 구성법에서 벗어난, 공간의 여백이 지극히 적은 화면 구성을 선호하였다. 한눈에 정선식 구성임을 보여주는 이러한 요소는 고지도에서는 적용되지 않았다. 기능성과 실용성을 중시하는 고지도에는 회화적 전

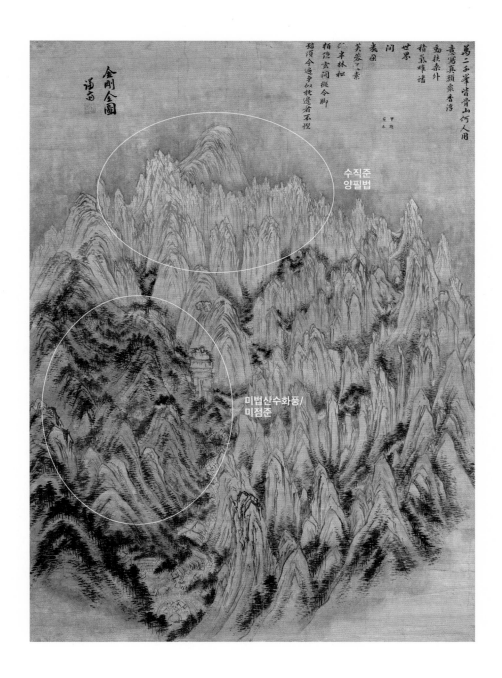

도5-40 정선, <금강전도>, 1734년경, 국보, 비단에 담채, 130.8×94.5cm, 개인 소장

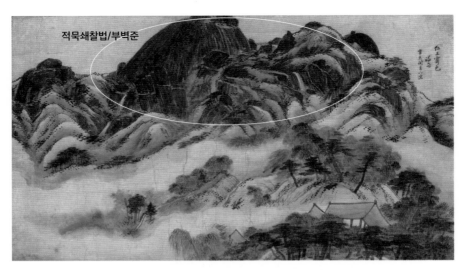

적묵쇄찰법/부벽준

도5-41 정선, <인왕제색도>, 1751년, 국보, 종이에 수묵, 79.2×138.2cm, 국립중앙박물관 소장

통과는 별개의, 고지도 장르 안에서 이어져 내려온 전통적 구성법을 존중하는
경향이 나타나고 있다. 따라서 화면 구성법의 요소는 고지도와 정선의 화풍 사
이에 큰 관련이 없어 보인다.

　필묵법의 경우 정선은 이전과 이후의 어떤 화가와도 비교되기 어려울 정도
로 개성적인 수법을 구사하였다. 우선 필법의 경우 정선은 빠르고 힘찬 필선을
구사하였다. 동양 회화에 있어서 필선은 언제나 가장 중요한 표현 수단으로 손
꼽혀왔다. 정선이 구사한 필선은 강렬한 기세와 생동감을 전달하는 요소로 작용
하면서 정선 화풍의 주요한 특징이 되었다. 특히 진경산수화의 경우 정선은 두
개의 붓을 활용한 '양필법'(兩筆法)을 구사한 점이 주목된다. <금강전도>를 비
롯하여 많은 작품에서 활용된 양필법은 정선 화풍의 영향을 수용한 고지도에서
19세기 말까지 나타난 독특한 기법이다.

　묵법의 경우 정선은 짙고 물기가 많은 윤택한 묵법을 구사하여 강렬하고 기
세가 넘치는 분위기를 보여주었다. <청풍계도>나 <인왕제색도>에서 잘 드러나
듯이 이러한 묵법은 크고 웅장한 암산이나 암벽, 거대한 돌을 묘사하기 위해서
주로 사용되었다. 때로는 짙은 먹에 물기가 듬뿍 더해진 붓을 써서 빠르고 굵은
필선으로 거듭 반복하여 칠하는 기법, 즉 적묵쇄찰법(積墨刷擦法)을 사용하였

다.도5-41 이것은 조선 중기에 유행한 절파 화풍에서 유래된 개성적인 기법인데, 대부분 모가 난 필치로 시작하여 찍듯이 내려긋는 부벽준(斧劈皴)과 함께 사용되었다. 고지도의 경우 이러한 기법이 도성도를 비롯한 적지 않은 작품에서 사용되었다.

산수화의 경우 준법은 전통적으로 화가의 개성을 전달하는 가장 중요한 요소 중 하나로 활용되었다. 정선은 위에서 거론한 개성적인 필법과 묵법을 조합한, 개성적인 준법을 창안하였다. 정선이 진경산수화의 대가로서 높은 명성을 얻게 된 데에는 그가 현실을 사실적으로 재현하는 방식이 그 이전의 어떤 화가와도 차별되는 사실성을 보여주었기 때문이다. 당시 사람들은 정선의 진경산수화가 "진짜와 똑같다"고 찬탄하였다. 이처럼 정선의 진경산수화가 현실을 있는 그대로 재현하였다는 인상을 준 중요한 요인 중 하나는 정선이 대하는 경관, 즉 대경(對境)에 따라 화법을 조절하였기 때문이다. 정선이 조절해 가면서 선택한 화법 가운데 가장 다양한 양상을 보여주는 것이 바로 준법이다. 정선은 표현하는 대상의 특징과 분위기를 반영하기 위해서 적어도 네 가지 이상의 준법을 활용하였다.

첫 번째 종류의 준법은 상술한 것으로, 강렬한 기세를 드러내기 위해 사용한 적묵쇄찰법을 활용한 부벽준이다.도5-41 인왕산이나 바닷가의 거대한 암벽 바위 등처럼 웅장하고 기세가 강한 산과 암석을 그릴 때에 빠르고 강한 필선과 윤택한 농묵을 구사하는 적묵쇄찰법을 부벽준과 함께 사용하여 암산의 중량감을 강렬하게 표현하였다.

두 번째 종류의 준법은 '수직준'(垂直皴)이라고 하는 준법이다.도5-40 금강산과 같이 굳세고 곧은 암벽들이 치솟은 산형을 그릴 때에는 수직적인 필선을 반복하여 그리되 두 개의 붓을 곧추세워 사용하는 양필법을 구사하면서 수직준을 구사하였다.

세 번째는 부드러운 토산을 그릴 때 사용한 '미점준'(米點皴)이다. 정선은 부드러운 형태와 지질을 가진 산을 묘사할 때 미점준을 애용하였다. 한양 경관 중 남산을 그릴 때 〈목멱조돈도〉(木覓朝暾圖), 〈장안연우도〉나 〈서원조망도〉와 같은 작품에서 확인되듯이 물기가 많은 윤필(潤筆)로 미점준을 산 전체에 반복하

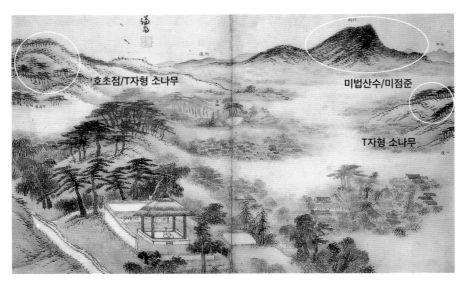

도5-42　정선, <서원조망도>, 1740년, 비단에 담채, 39.7×66.7cm, 개인 소장

여 찍어 표현하였고,도5-42 때로는 <서교전의도>에서 보이듯이 한양의 전경을 그
릴 때에 안산과 인왕산 등 여러 산의 표면에 미점준을 빼곡하게 찍어 표현하였
다.도5-43

　이처럼 붓을 옆으로 뉘여 찍어서 쌀 모양 같기도 해 보이는 미점준은 북송 사
대부화 운동의 기수였던 미불의 산수화에서 유래된 기법이다. 미불이 단순한 구
성과 간결한 필묵법을 구사하면서 직업화가의 화풍과는 다른, 사대부적인 취향
의 평담(平淡)과 기교가 배제된 꾸밈없는 천진(天眞)을 표현하기 위해 창시한 이
러한 산수화풍은 중국에서 미가산수(米家山水)라고 지칭되었다. 미불에 이어 아
들 미우인(米友仁, 1090~1170)이 이어나가면서 북송대 11세기경에 정립된 미가
산수화풍은 이후 고려시대에 한국에 전래되었다. 이것은 조선 초 이래로 꾸준히
사대부 선비들의 애호를 받으면서 가장 주요한 산수화풍의 하나로 조선 말까지
이어져 갔고, 한국 회화사에서는 미법산수화풍이라고 하고 있다.[209]

　정선은 사대부 선비의 취향을 반영한 산수화풍으로서 미법산수를 구사한 것
이다. 즉 이러한 기법에는 직업화가의 그림과는 다른, 사대부 유학자 취향의 산
수화라는 의미가 내포되어 있다. 물론 미법산수화풍은 직업화가들에 의하여도

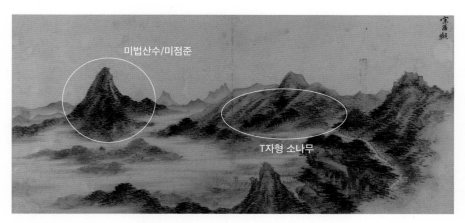

미법산수/미점준

T자형 소나무

도5-43　정선, <서교전의도>(부분), 18세기, 종이에 담채, 29.6×63.3cm, 선문대학교박물관 소장

구사되었다. 그러나 그러한 경우도 결국은 그림을 주문하는 사대부 선비의 취향에 응하기 위한 것으로 여겨진다. 따라서 조선시대 내내 미법산수화풍은 언제나존재하였고, 정선도 그러한 관습을 수용한 것으로 볼 수 있다. 그러나 정선은 토산의 경우 산 전체에 미점을 빽빽하게 찍고, 물기 많은 윤택한 먹을 사용하면서풍부한 정취와 강렬한 생기를 보여주는, 개성적인 미법산수화풍을 구사하였다.이처럼 정선이 애용한 미법산수화풍은 정선식 진경산수화의 주요한 요소로 각인되어 이후 진경산수화뿐 아니라 고지도에 영향을 주게 되었다.

그런데 미법산수화풍과 관련하여 고려해야 할 점은 미법산수화풍이 정선만의 고유한 화풍이 아니라는 점이다. 정선이 진경산수화에 미법산수화풍을 접목하는 중요한 역할을 했지만, 이후 강세황, 강희언, 김홍도 등 후대에 진경산수화를 그린 화가들도 미점준을 애용하였다. 따라서 미법산수화풍 또는 미점준을 사용한 고지도라 하여도 모두 정선의 영향이라고 보는 것에 대해서는 신중한 판단이 필요하다. 전반적인 요소들을 종합적으로 고려하면서 고지도에 나타난 미점준이 정선식인가 아니면 변형된 요소가 있는가, 변형되었다면 어떠한 배경과 관련이 있는 것인가를 신중하게 판단하여야 한다. 예컨대 19세기 전반에 제작된김정호(金正浩, 1804~1866?)의 『청구요람』(靑邱要覽) 중에 실린 <도성전도>에서는 한양의 내사산들이 모두 동일한 미법산수화풍으로 표현되었는데,도5-44 이 경우는 정선 화풍의 영향이라기보다는 이미 하나의 관례가 된, 도식화된 미법산수

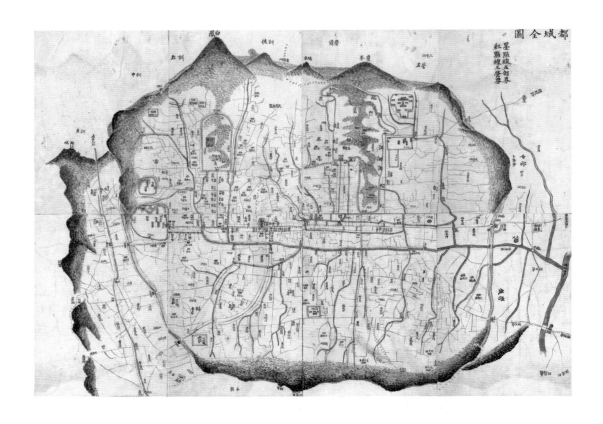

도5-44　김정호, <도성전도>, 『청구요람』중, 1834년경, 40.3×67.1cm, 서울대학교 규장각한국학연구원 소장

화풍으로 재해석한 사례로 보아야 할 것이다. 따라서 미점준을 사용하였다고 하여 모두 정선 화풍의 수용이라고 할 수는 없다. 이 점에 대해서는 다시 다음 장에서 논의하려고 한다.

이러한 준법과 함께 산과 언덕 등을 표현할 때 늘 사용되는 요소가 태점이다. 토산을 그리면서 산을 둥글게 그리고 그 위에 작고 둥근 태점인 호초점(胡椒點)을 반복하여 찍어

도5-45 정선, <옥동척강도>(부분), 1739년, 비단에 담채, 33.8× 33.5cm, 개인 소장

질감을 표현하는 방법이다.도5-45 이러한 기법은 남종화풍에서 유래한 것으로 생동감과 변화감을 부가해 준다. 18세기 이후 조선 화단에서는 남종화풍이 급속히 유행하였다.

정선은 산수화를 그리면서 남종화풍을 선구적으로 수용하였다. 둥글둥글하고 부드러운 모습의 토산형의 산을 그리고 그 산등성이 능선을 따라 빠르고 자유로운 필치로 작은 후추처럼 생긴 호초점을 반복하여 찍어 질감과 변화를 표현하였다. 또한 이처럼 둥근 산형과 부드럽고 율동적인 호초점을 갖춘 경우에는 필선도 속도감이 줄어들고 비교적 가늘며, 묵법도 부드러운 색조의 담묵으로 구사하거나 또는 물기가 적은 필치로 구사하면서 적묵쇄찰법의 준법과는 완연히 다른 미감을 보여준다.

이러한 면모가 바로 정선이 전통적인 실경산수화의 화풍을 토대로 하되,[210] 18세기의 새로운 미감과 기법을 도입하여 실경산수화에서 진경산수화로의 변화를 이끌어낸 요소이다. 즉 이전의 전통적인 실경산수화에 비하여 정선의 진경산수화는 마치 한 폭의 남종화를 보는 듯한 효과를 자아낸 것이다. 이로써 진경산수화는 새로운 화풍과 정취를 갖춘 회화로 재탄생하였다. 정선 화풍의 영향을 수용한 도성도를 비롯한 고지도에서도 이러한 기법이 수용되었다.

나무를 묘사하는 수지법과 관련하여 정선은 소나무를 즐겨 그렸고, 이른바 T자형의 수지법을 애용하였다.[도5-23, 도5-32, 도5-43, 도5-45] T자형 소나무 묘법은 근경의 소나무보다는 중경, 원경의 소나무 숲을 그릴 때 자주 사용되었는데, 주로 농묵의 윤필로 구사되어 눈에 띄는 효과가 있었을 뿐 아니라 간결하면서도 율동감 있는 모습으로 화면에 생동감과 변화감을 불어넣는 요인으로 작용하였다. 이처럼 개성적인 소나무 묘법은 이후 정선 화풍을 수용한 작가들의 작품에 자주 등장하는 요소가 되었다.

지금까지 살펴본 요소들 이외에 강과 시내, 바다의 물을 표현하는 수파묘, 산수 속에 등장하는 건축물을 그린 옥우법(屋宇法), 때로 등장하는 사람을 그린 인물화법 등 산수화를 구성하는 여러 요소들도 고려해 볼 수 있다. 이러한 요소들은 고지도에서 자주 등장하지 않기에 여기에서는 거론하지 않겠다. 그러나 이러한 요소가 포함된 작품들에서는 정선 화풍의 영향 관계를 파악하는 데, 또는 시대적 추이를 판단하는 데 도움을 주므로 필요에 따라서 고려되어야 할 것이다. 또한 정선의 영향으로 서양화풍, 특히 투시도법을 수용한 김희성의 〈전주지도〉(全州地圖)와 같은 사례도 있다는 점을 지적해 둔다.[211]

2) 18세기 후반 고지도에 나타난 정선 화풍의 영향과 변용

① 정선 화풍의 수용과 변용: 18세기 중엽

정선은 18세기 전반경 주로 활동하였는데, 고지도의 경우에 정선 화풍의 영향이 나타나는 것은 대부분 18세기 후반 이후부터였다. 고지도 가운데서도 특히 도성도에 처음으로 정선 화풍의 영향이 나타나기 시작하였고, 또한 일반적인 고지도의 화풍이 다른 방향으로 변화해 간 이후인 19세기 전반경까지도 도성도의 경우에는 정선의 영향이 부분적으로라도 수용된 작품들이 제작되었다.[212] 정선 화풍의 영향은 도성도뿐 아니라 지방의 군현을 다룬 회화식 군현지도에서도 발견되고, 궁중에서 주문한 특수한 회화인 묘도와 태봉도(胎封圖) 등에서도 그 영향이 감지된다.

정선 화풍이 가장 적극적으로 수용되고, 또한 정선 화풍의 특징을 가장 잘 이해하고 수용한 작품들은 대개 18세기 중엽경까지의 작품들이고, 그 이후 18세기 말엽이 되면서는 이미 정선 화풍의 수용이 줄어들거나 수용이 되더라도 부분적인 요소들을 차용하는 식으로 변화가 나타났다. 본 장에서는 18세기 중엽경까지의 작품을 중심으로 정선 화풍의 수용 양상을 먼저 정리해 보려고 한다.

고지도와 관련하여 정선 화풍의 수용 문제를 고찰하기 위해서는 우선 한양의 전경을 그린 도성도로부터 시작해야 할 것이다. 도성도에 미친 정선 화풍의 영향에 대해서는 기존의 연구에서 잘 다루어진 바 있으므로 여기에서는 꼭 필요한 논의만을 진행하고, 기존의 연구와는 다른 필자의 견해를 밝히려고 한다.

도성도란 한성 성곽 안쪽의 경관을 묘사한 회화식 지도를 가리킨다.^{도5-46} 일반적으로 도성도에는 도성을 둘러싼 내사산(內四山), 즉 북악산, 인왕산, 남산, 낙산과 삼각산 및 도봉산 등을 외곽으로 한 한성의 모습이 재현되었다. 도성 안쪽으로는 경복궁, 창덕궁 등의 궁궐, 종묘, 사직, 사대문(四大門) 등 중요한 건물군이 부가되며, 내수인 청계천을 비롯하여 행정 구역, 도로망, 하천과 다리, 관청의 위치 등이 표기되었다. 상세한 도성도의 경우에는 한성의 5부와 방(坊), 계(契) 등 행정 구역이 표시되는 등 실용성과 회화성을 겸비한 지도로서 주목된다. 도성도는 18세기 이후에 특히 빈번하게 제작되면서 행정적, 실용적 요구에 부응하는 지도로서 기능하였다.

18세기에 제작된 도성도는 다른 지역을 그린 회화식 지도에 비해서 회화성이 강조되는 경향이 나타났다. 특히 18세기 후반의 도성도에는 갑자기 정선의 진경산수화풍이 반영되면서 회화적인 지도로서의 면목이 높아졌다. 도성도 가운데서도 삼각산과 도봉산, 내사산인 북악산과 인왕산, 남산과 낙산 등을 표현할 때에는 때로 진경산수화에 방불할 정도로 회화적인 표현이 사용되었다.

도성도에 적용된 진경산수화풍과 관련하여서는 크게 세 가지 사실이 주목된다. 그 하나는 도성도에 나타난 산수화풍이 18세기 전반경 유행한 겸재 정선식의 진경산수화풍과 관련이 있다는 사실이고, 다른 하나는 정선의 진경산수화풍과 도성도 사이에 시차가 존재한다는 사실이다. 세 번째는 도성도 중에서도 18세기 중엽경까지의 것들이 정선의 화풍을 충실하게 수용하였고, 18세기 말엽이

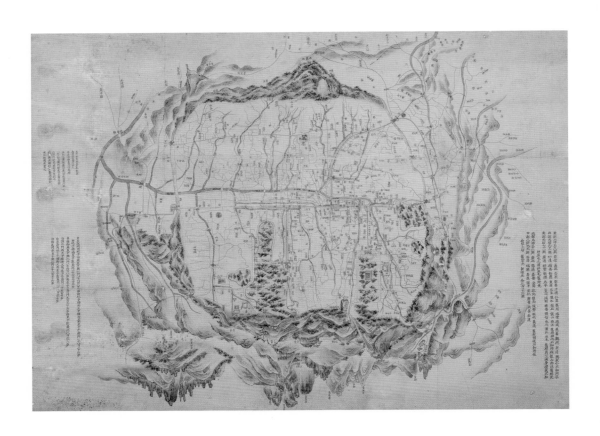

도5-46 　작자 미상, <도성도>, 1788년 이후 1802년 이전, 종이에 채색, 67.0×92.0cm, 서울대학교 규장각한국학연구원 소장

되면서는 남종화풍에 대한 관심이 높아지면서 정선 화풍 가운데 일부 요소를 발췌, 차용하는 방향으로 변화가 일어난 점이다.

　　정선의 주 활동 연간은 18세기 전반경이다. 정선은 1716년 41세 때 처음 관상감의 천문학겸교수로서 출사한 이후 한양의 내직에 종사하다가 46세(1721)에서 51세(1726)까지 경상도 대구 하양의 현감으로 재직하였다. 이후 다시 한양의 내직에 종사하다가 58세(1733)에 경상남도 포항시 근처 청하의 현감으로 나갔다가 60세(1735) 때 모친의 사망과 함께 다시 한양으로 돌아왔다. 65세(1740)에서 70세(1745)까지 경기도 양천의 현령으로 나갔다 돌아왔고, 이후 사망할 때까지 줄곧 한양에 거주하였다. 정선은 비록 외직에 나간 기간이 있었지만 외직에 나갔을 때에도 한양 명류들의 회화 주문에 응하면서 진경산수화를 적극적으로 제작하였다. 화단에서 정선의 명성은 50대 이후 정선의 개성적인 화풍이 정립되면서 더욱 높아져 갔다. 그의 명성이 높아져감에 따라 그의 문하에는 훗날의 유명한 선비화가가 된 심사정, 당대의 대표적인 화원으로 활약한 김희성, 유명한 여항화가인 마성린 등이 제자로 들어와 그림을 배우기도 하였다. 이 중 김희성은 정선 화풍의 영향을 가장 적극적으로 수용하였고, 심사정은 젊은 시절 특히 금강산 그림을 그리면서 정선 화풍을 일부 수용하였다. 회화 분야에서는 이들을 비롯하여 여러 화가들이 정선 화풍의 영향을 수용한 사례들이 18세기 전반경부터 나타났다.

　　도성도의 경우는, 예컨대 17세기 말에서 18세기 전반경 제작된 것으로 추정되는 『조선강역지도』(朝鮮疆域地圖) 중의 〈도성도〉에는 정선 화풍이 전혀 수용되지 않았다.도5-47 현재로서 정선 화풍의 영향을 수용한 가장 이른 사례는 1751년 영조의 명으로 편찬된 『어제수성윤음』(御製守城綸音) 중에 실린 목판 〈도성삼문분계지도〉(都城三門分界地圖)이다.도5-48 이 목판 도성도의 삼각산과 인왕산 부분에는 모난 각을 가진 필치로 짧은 부벽준이 나타나는데, 이는 정선의 적묵쇄찰법에서 사용된 강한 필치를 목판으로 표현하면서 나타난 특징적인 요소로 보인다. 또한 남산의 경우 옆으로 눕힌 필선을 사용한 미점을 반복적으로 구사하면서 둥글고 부드러운 흙산의 모습을 표현하였는데, 이러한 표현은 〈서원조망도〉 및 〈목멱조돈도〉와 같은 정선의 진경산수화에서 남산을 그릴 때 사용한

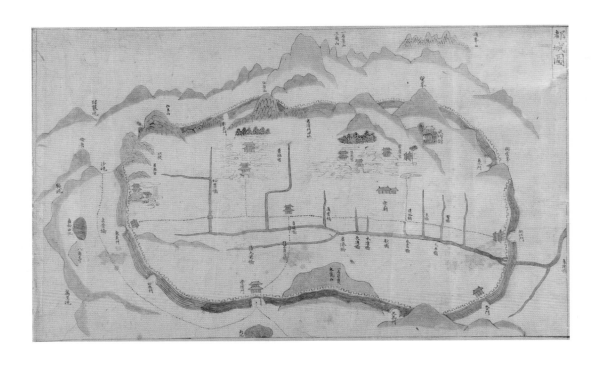

도5-47 작자 미상, <도성도>, 『조선강역지도』 중, 17세기 말~18세기 초, 종이에 채색, 42.0×67.8cm,
서울대학교 규장각한국학연구원 소장

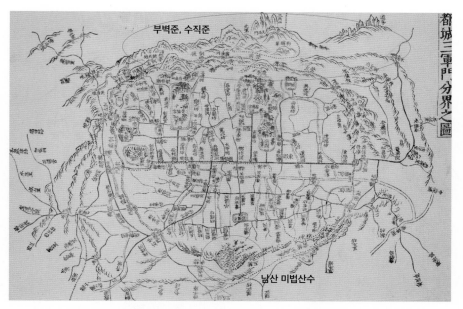

도5-48 〈도성삼문분계지도〉, 『어제수성윤음』 중, 1751년, 목판본, 29.2×42.8cm, 서울대학교 규장각한국학연구원 소장

수법으로 회화식 지도에 정선의 진경산수화풍이 도입되었음을 시사한다.도5-21 이 작품이 영조의 어명으로 제작된 책 중에 실린 것으로 볼 때 당대의 우수한 화원이 그린 밑그림을 토대로 제작되었다고 추정할 수 있다. 따라서 이 작품은 비록 목판이기는 하지만 정선의 진경산수화풍을 수용한 가장 이른 기년작이라는 점에서 큰 의미를 지니고 있다. 1751년은 아직 정선이 생존하던 시기였고 같은 해에 〈인왕제색도〉와 같은 대작을 제작하기도 하였다.도1-11 즉 정선의 말년기에 이미 국가적인 사업으로 제작된 책에 정선 화풍을 반영한 지도가 실린 것이다.

이와 유사한 시기인 1750년에서 1751년 사이에 국가적인 사업으로 제작된 『해동지도』 중에 포함된 〈경도〉(京都)에 나타난 화풍 또한 정선의 화풍과 연결하여 볼 수 있다. 삼각산과 도봉산을 그리면서 역V자형의 산형을 중첩시켜 표현하는 고식의 수법에서 벗어나 산의 윤곽을 회화적으로 묘사할 뿐 아니라 윤곽선 안쪽에도 여러 번의 붓질을 가하고, 검은 먹색을 칠하여 좀더 자연스러운 모습으로 표현하였다.도5-49 북악산과 인왕산의 경우에는 윤곽선 안에 짧게 끊어지는 필치를 반복하여 가하는 부벽준과 유사한 표현을 사용한 것이 주목된다.

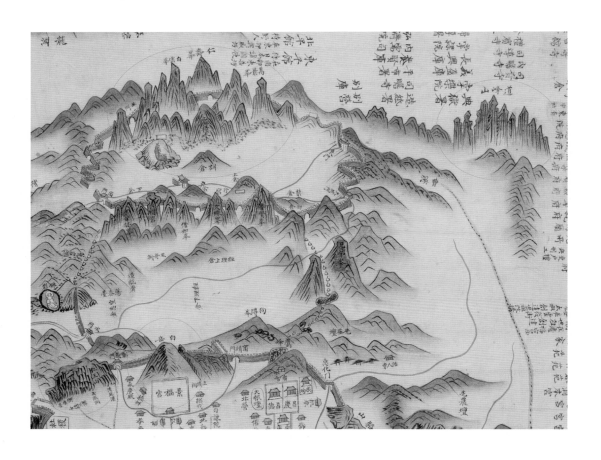

도5-49 작자 미상, <경도>(부분), 『해동지도』 중, 1750~1751년, 종이에 채색, 47.5×66.5cm,
서울대학교 규장각한국학연구원 소장

정선의 〈인왕제색도〉와 비교해 보면 유사한 부분도 있지만 동시에 다른 부분도 있다.

다음으로 정선의 진경산수화풍을 가장 잘 이해하고 수용한 사례로는 서울역사박물관 소장의 〈도성대지도〉(都城大地圖)를 들 수 있다.도5-50 종이에 담채를 사용하여 필사된 이 〈도성대지도〉는 여러 가지 요소를 종합적으로 볼 때, 1760년대에 제작된 것으로 알려져 있다. 한양 전경을 원형 구도 속에 담아낸 이 작품은 특히 한양을 둘러싼 주요한 산들과 내사산 등을 그릴 때 정선의 진경산수화풍을 연상시키는 여러 가지 기법을 사용하였다.

첫 번째로 도봉산의 뾰족한 암봉들을 표현한 방식은 〈금강전도〉에 나타나는 양필법과 수직준을 사용한 모습과 유사하고,도5-50-1 두 번째로 도봉산 아래에 나타나는 둥근 형태의 토산들은 중첩된 형태와 등성이를 따라 찍힌 불규칙하고 생동감 넘치는 태점, 밀집되게 찍힌 미점의 모습들이 정선의 진경산수화와 많이 닮았다. 세 번째로, 내사산 중 가장 역강한 형세를 가진 인왕산은 독특한 형태를 비교적 사실적으로 묘사하였고,도5-50-2 암산의 육중한 봉우리와 바위 등을 농묵을 사용하면서 짧고 굵은 부벽준을 반복적으로 그어 내리듯이 구사하면서 표현하였는데, 이는 〈인왕제색도〉에 잘 나타나듯이 정선이 애용한 적묵쇄찰법에서 유래한 기법으로 보인다. 네 번째, 산과 골짜기 사이사이 나타나는 태점과 T자형의 소나무는 정선이 즐겨 사용한 표현과 유사하다.도5-50-3 이처럼 이 작품은 그 이전과 이후의 어떤 도성도보다도 정선의 진경산수화풍에 근접한 여러 가지 특징들을 지니고 있다. 그러나 인왕산을 그릴 때 사용한 다소 경직되고 도식적인 필치와 둥근 토산을 그릴 때 사용한 태점에 나타나는 다소 긴장감이 떨어지는 필치 등을 볼 때 정선의 작품으로 보기는 어렵다. 정선 화풍을 성실하게 공부한 직업화가 또는 화원의 작품으로 볼 수 있겠다.

이상에서 살펴본 도성도를 통해서 1750년대 이후 정선 화풍의 영향이 고지도에 수용되었음을 확인하였다. 한편 18세기 중엽경 지방을 그린 회화식 군현지도나 왕실 주문에 의해 제작된 태봉도와 묘도 중에서도 정선 화풍의 영향을 찾아볼 수 있다. 그 가운데 정선 화풍의 영향을 가장 충실하게 보여주는 작품은 규장각 소장의 〈전주지도〉이다.도5-51

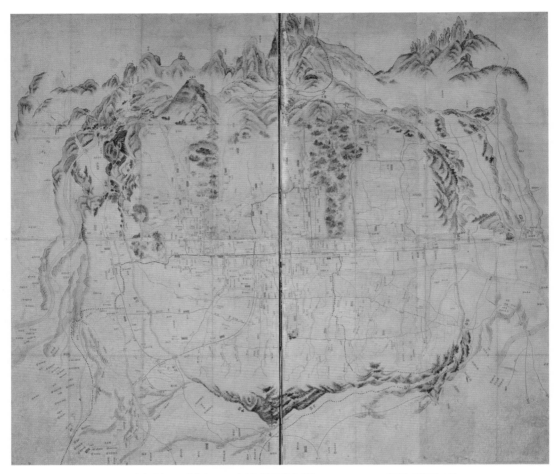

도5-50 　작자 미상, <도성대지도>, 18세기 중엽, 종이에 채색, 188.0×213.0cm, 서울역사박물관 소장

 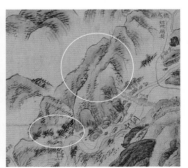

도5-50-1 　작자 미상, <도성대지도>(도봉산 부분)　　도5-50-2 　작자 미상, <도성대지도>(인왕산 부분)　　도5-50-3 　작자 미상, <도성대지도>(부분)

도5-51 김희성, <전주지도>, 1771년 이전, 보물, 종이에 담채, 67.3×91.5cm, 서울대학교 규장각한국학연구원 소장

이 작품은 전주를 부감하는 시점에서 읍성을 중심으로 원형 구도로 전주를 포착하여 그렸다. 그런데 이 지도 중에는 전주의 오목대(梧木臺)로 확인되는 장소에서 전주를 부감하고 있는 인물 일행이 등장하고 있다. 가장 중요한 주인공은 그려지지 않았지만 표피를 간 의자 등으로 보아 지방 고관의 행렬임을 짐작할 수 있다. 즉, 이 작품은 바로 이 행렬의 주인공과 관련된 작품일 가능성이 높은 것이다. 그런데 이 작품에 나타나는 빠르고 강한 필치, 바위를 표현할 때 사용한 적묵쇄찰법에 의한 부벽준, 짙은 먹색, 중첩된 토산의 형태 등이 정선의 수제자로 알려진 김희성의 화풍과 동일한 것을 확인하게 되었다.[213] 또한 화면 하부 왼쪽 끝에서 상부 오른쪽 끝부분으로 시선을 이동시키고, 점차로 경물이 작아지는 부분에서는 서양식 투시도법이 활용되었음을 알 수 있다. 이 또한 서양화법에 밝았던 정선의 영향을 수용한 요소라 할 수 있다. 즉, 이 작품은 여러 가지 표현 요소에서 나타나는 특징이 김희성의 화풍과 유사하여 그의 작품으로 볼 수 있다.

김희성은 정선의 문하에서 그림을 직접 배운 대표적인 수제자로서 평생 정선식의 화풍을 가장 유사하게 구사한 화원이다. 18세기 중엽경 김희성은 전라도 지역에 파견되어 근무 중이었고, 이 작품은 그 시기 즈음 제작된 것으로 여겨진다. 따라서 〈전주지도〉는 비록 지방에서 제작되었다 할지라도 누구보다도 정선의 화풍을 충실하게 모방하던 제자 김희성에 의해서 제작되었던 까닭에 이처럼 정선 화풍의 수용이 분명하게 이루어진 것이다.

1764년에 제작된 〈의열묘도〉(義烈墓圖)는 영조의 후궁이자 사도세자의 모친인 영빈 이씨(1696~1764)의 묘역 주변을 재현한 묘도(墓圖)이다.도5-52 [214] 의열묘는 훗날 정조에 의하여 수경원으로 격상되었는데, 그 위치는 현재 연세대학교 학생회관 뒤편이었다. 이 묘는 1969년에 경기도 서오릉으로 이장되었고 현재는 정자각만 연세대 안에 남아 있다. 따라서 이 〈의열묘도〉는 현재 연세대 주변의 경관을 그린 것이다. 묫자리를 도식적인 화풍으로 표현하는 전통적인 산도(山圖)에서 유래된 구성을 토대로 제작된 묘도인데, 이 작품의 윗부분에 나타나는 산 위쪽에는 안현(鞍峴)이라고 기록되어 있어서 현재 서대문 안산임을 알 수 있다. 산의 모습은 둥글고 완만한 모습으로 중첩되고 있고, 안산만 높게 솟아 있

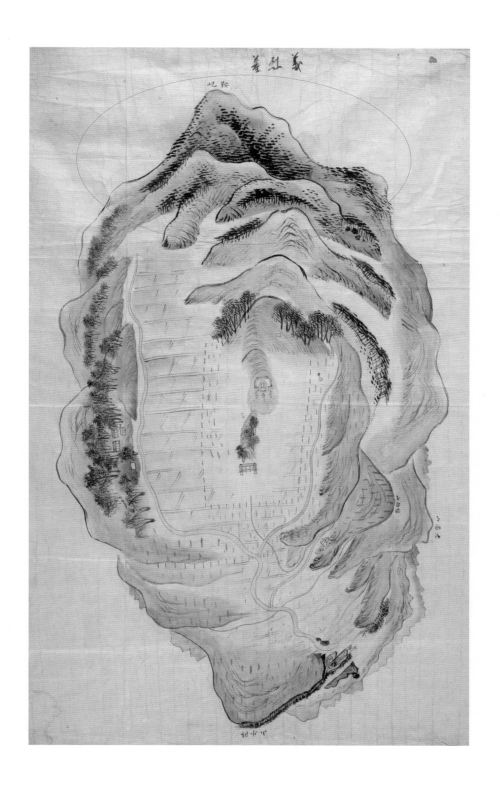

도5-52 작자 미상, <의열묘도>, 1764년, 종이에 담채, 114.2×75.1cm, 한국학중앙연구원 장서각 소장

다. 안산과 그 주변 산등성이의 안쪽에는 밀집된 미점이 찍혀 있으며, 산의 윤곽선 등에 양필법을 구사한 부분이 있다. 위쪽의 산에는 T자형의 소나무도 그려져 있는데, 이러한 요소들이 모두 정선의 화풍을 연상시킨다. 즉, 이 작품은 1753년 이후 제작된 〈소령원도〉(昭寧園圖)처럼 전래된 묘도의 기본 형식을 따르면서도 18세기에 유행한 진경산수화풍을 반영한 회화성을 가미하여 새롭게 보인다.[215]

이 작품의 화풍은 특히 〈전주지도〉의 화풍과 필치, 준법, 소나무와 활엽수를 그린 수지법, 양필법의 구사 등에서 동일한 모습이다. 따라서 〈전주지도〉와 〈의열묘도〉는 화풍상의 유사성을 지녔다는 점에서 주목된다. 1764년은 정선 사망 직후로서 김희성이 활발하게 활동하면서 정선 화풍의 진수를 전파하고 있을 시기이기도 하다. 이처럼 18세기 중엽경 회화식 지도 속에 정선 화풍이 뚜렷이 반영되고 있다는 사실을 거듭 확인할 수 있다.

정선이 애용한 진경산수화풍은 앞 장에서 분석하였듯이 다양한 요소들로 구성되어 있다. 1757년경 제작된 〈명릉도〉(明陵圖)는 조선 제19대 임금 숙종과 계비 인현왕후 민씨, 그리고 제2 계비인 인원왕후 김씨의 능을 그린 묘도이다.[216] 능(陵)이 위치한 장소의 풍수적인 지형과 지세를 요약하여 그린 그림으로 도식화되어 있지만 실경의 조건을 어느 정도 반영한 요소도 있다. 궁중에서 왕릉을 조성하고 그 상황을 기록한 특수한 용도의 그림인데, 이전의 산릉을 그린 묘도와 달리 옅은 청색 물감을 선염한 위에 부드러운 산형을 그리고, 짙은 먹의 미점을 빼곡하게 찍어서 표현하였다. 이러한 미법산수 기법은 정선이 진경산수화를 그리면서 애용하였던 것인데, 진경산수화풍의 영향을 궁중의 묘도에 부분적으로 수용한 사례로 볼 수 있다. 정선이 구사한 여러 가지 기법 중 강렬한 필묵법과 적묵쇄찰법, 부벽준 등의 요소는 배제한 채 미법산수화풍만을 선별적으로 활용한 것은 아마도 미법산수화풍이 조선 초 이래로 존속하여 익숙할 뿐 아니라 18세기에 유행하여 선호된 남종화풍의 일종으로 여겨진 탓일 것이다.

지방에 위치한 묘역을 재현한 묘도 중에서도 정선 화풍의 일부 요소를 수용한 사례로 『북도각릉전도형』(北道各陵殿圖形)을 들 수 있다.[도5-53][217] 1755년 이후, 1787년 이전 즈음 제작된 것으로 추정되는 이 작품에는 함경도 지역에 있던 태조 4대조의 능과 태조 관련 사적지의 지형을 담은 여러 그림이 실려 있는데, 이

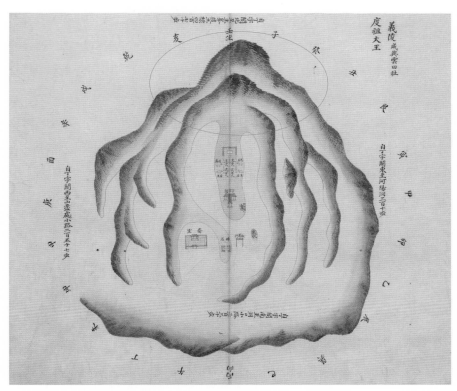

도5-53 작자 미상, <의릉도>, 『북도각릉전도형』 중, 18세기 중엽, 종이에 채색, 51.2×59.0cm, 한국학중앙연구원 장서각 소장

중 묘역을 그린 묘도들은 둥글고 완만한 형세의 산형을 그리고 그 위에 작은 미점을 빼곡하게 찍어서 표현하면서 1757년에 제작된 <명릉도>와 거의 같은 화풍을 보여준다. 이로써 묘도라는 장르 안에서 전례를 존중하는 궁중의 보수적인 전통이 작용하고 있음을 확인할 수 있다. 『북도각릉전도형』에 사용된 미법산수화풍은 사용된 미점의 형태가 날카롭게 들어가 둥글게 끝나는 모습, 미점에 대소장단의 변화가 나타나는 점 등에서 정선식 미법산수화풍을 비교적 충실하게 수용한 특징이 엿보인다. 이처럼 일련의 묘도를 통해서, 궁중에서 소용된 진경산수화의 성격이 도입된 작품들의 경우 정선의 화풍을 구성하는 여러 요소 중 특히 미법산수화풍과 T자형 소나무 표현이 가장 선호된 것으로 확인할 수 있었다.

정선 화풍 가운데 미법산수화풍과 수지법 계통이 선별적으로 특화되는 경향은 장서각 소장의 『관서지도』(關西地圖) 중에 포함된 <기성도>(箕城圖)에서도

확인된다.^{도5-54} 이 지도첩은 1769년에서 1776년 사이 영조 말년에 제작된 것으로 추정되고 있다.[218] 다른 군현과 달리 평양은 두 첩에 그려졌는데, 그중 하나가 〈기성도〉이다. 평양을 회화적으로 재현한 회화식 군현지도로서 장대한 외곽의 산들에 둘러싸인 평양성의 경관을 부각시켜 재현하였다. 외곽 지역의 산들은 청색과 대자색(代赭色: 황색과 갈색의 중간 정도의 색)으로 옅게 선염하고 부드러운 능선이 중첩되어 쌓인 모습으로 그린 뒤, 능선 위에 작은 호초점을 반복하여 찍어 표현하였는데, 이는 정선도 애용한 방식이다. 이에 비하여 평양성 내 특히 을밀대(乙密臺)와 봉수대가 위치한 주요한 산들은 좀더 뾰족한 모습에 빽빽하게 미점을 찍어서 표현하여 대비가 된다. 이러한 미법산수화풍 또한 정선을 연상시킨다. 그에 비하여 대동강변의 암벽에는 정선식의 적묵쇄찰법이나 부벽준은 사용하지 않았고, 각진 모습을 일일이 묘사하는, 남종화파의 일종으로 청나라 중기 안휘(安徽, 지금의 안후이)를 중심으로 형성된 안휘파의 화풍을 연상시키는 방식을 동원하였다. 결국 이 지도의 화풍은 정선의 화풍 중 북종화법과 관련되거나 지나치게 강렬한 필묵법을 배제한 채 남종화법에 가까운 요소만을 발췌, 부각시킨 것이다. 〈명릉도〉와 〈기성도〉에 보이는 이러한 표현 방식은 이후 19세기의 고지도에도 이어지고 있다는 점에서 의미가 크다.

이와 달리 정선 화풍의 특징을 일부 수용하면서 화가의 개성에 따라 변화시킨 경우로는 1785년에 제작된 〈장조태봉도〉(莊祖胎封圖)를 들 수 있다.^{도5-55} [219] 경상북도 예천군 상리면에 소재한 장조(사도세자의 묘호)의 태봉을 그린 작품으로 태봉이 위치한 산과 주변 경관을 그린 진경산수화이자 동시에 그 주변의 형세를 강조하여 그린 일종의 회화식 지도라고 할 수 있다. 왕실의 명을 받아 제작된 것이지만 지방의 화사가 동원되었다고 한다. 태실이 위치한 높고 험준한 산을 그린 것으로, 중앙에 우뚝 솟은 태봉은 물기 많은 농묵의 필치로 짧은 부벽준을 반복하여 찍어서 표현하였는데, 일종의 적묵쇄찰법을 사용한 것이다. 그리고 주변의 많은 산봉우리들은 우선 윤곽선으로 형태를 잡고 그 안에 짧은 부벽준들을 불규칙하게 산발적으로 찍어서 표현하였다.

태봉을 제외한 산봉우리들의 묘사법은 정선의 화풍과는 분명히 차이가 있다. 이 작품은 왕실의 주요한 행사와 관련된 것이고, 아마도 국왕에게 바쳐져 열

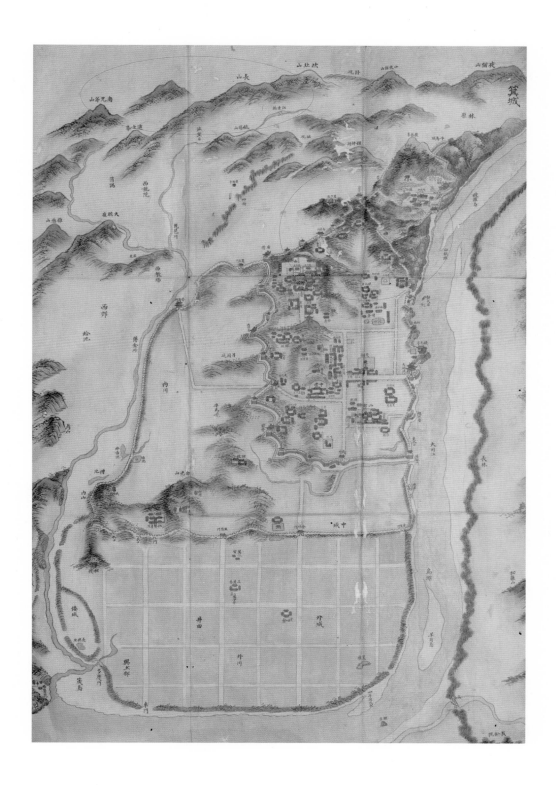

도5-54 작자 미상, <기성도>, 『관서지도』 중, 1769~1776년경, 종이에 담채, 37.8×26.4cm, 한국학중앙연구원 장서각 소장

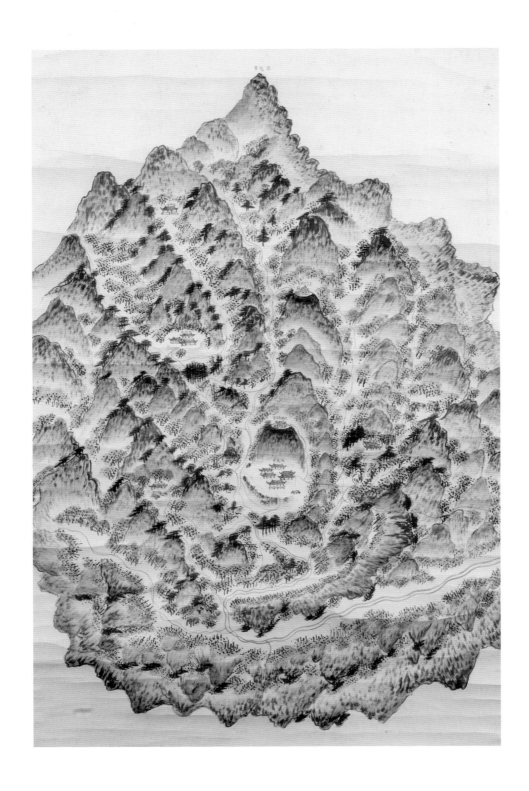

도5-55 작자 미상, <장조태봉도>, 1785년, 종이에 담채, 156.5×75.0cm, 한국학중앙연구원 장서각 소장

람되었을 그림이기에 뛰어난 화가를 초빙하여 그렸을 것이다. 따라서 이 작품은 전체적으로 뛰어난 화격(畵格)을 보여준다. 지방 출신의 이 화가는 당시로서는 새로운 화풍이던 적묵쇄찰법과 부벽준을 구사하면서 태봉을 강조하여 그렸지만, 정선 화풍에 대한 정확한 이해가 부족하였던 듯 다른 산봉우리를 그릴 때에는 개성적인 방식으로 처리하였다. 즉, 이 작품은 정선식 진경산수화풍이 지방으로 전파되면서 나름의 방식으로 재해석된 모습을 보여준다.

지금까지 거론한 여러 도성도와 〈전주지도〉, 〈의열묘도〉, 『북도각릉전도형』, 〈장조태봉도〉는 18세기 중엽경까지 정선의 화풍을 적극적으로 수용한 사례들이다. 고지도에 반영된 정선 화풍의 영향은 18세기 중엽 이후 나타나기 시작하였다. 그리고 이즈음까지는 김희성처럼 정선에게 직접 교육을 받았거나 아니면 1772년 김홍도가 김응환에게 정선식 금강전도 그리는 법을 배웠듯이 간접적인 통로라도 정선 화풍의 진수를 전수받은 화가들이 활동하고 있었다. 이들에 의해 제작된 고지도류에는 정선 화풍의 특징이 비교적 충실하게 반영되었다. 지방 작가의 경우에는 한양의 화가들보다는 부정확하지만 정선 화풍의 가장 강렬한 효과를 보여주는 일부 요소를 모방하였다. 그러나 18세기 말엽경부터 정선 화풍에 대한 이해와 모방은 이전과는 다른 양상을 보이게 되었다.

② 정선 화풍의 변용과 남종화풍으로의 전환: 18세기 말엽

18세기 말엽, 정조 연간에 제작된 고지도에는 정선 화풍에 대한 이해와 수용이 다양한 방식으로 나타났다. 18세기 말엽경 진경산수화풍은 이전과는 다른 방향으로 진전되었다. 정선의 화풍은 정선 생전부터 열렬히 선호하는 인사들이 많았던 반면 이미 당대로부터 그 도식적인 필치와 표현에 대해서 비판하는 사례들도 확인된다. 예컨대 정선을 누구보다도 잘 알았던 조영석과 강세황은 정선의 도식적인 필치와 표현을 비판하였다. 이러한 배경에서 18세기 중엽경부터 정선의 진경산수화와는 다른 진경산수화풍이 제시되기 시작하였는데, 필자는 이를 사의적 진경산수화풍과 사실적 진경산수화풍으로 명명하여 상론하였다.[220]

사의적 진경산수화는 김윤겸, 이인상, 심사정, 정수영 같은 선비화가들에 의해 주도되었다. 그들은 정선과 달리 간결한 필묵법을 선호하고, 단순한 구성과

담백한 담채(淡彩), 남종화적인 기법 등을 구사하면서 마치 한 폭의 남종화처럼 보이는 진경산수화를 제작하였다. 이로써 선비들의 취향에 맞는 새로운 진경산수화가 정립되었다.

사실적인 진경산수화는 서양화법의 영향을 적극적으로 수용하여 사실적인 화풍을 구사한 진경산수화이다. 18세기 중엽 이후 강세황, 강희언, 김홍도 등에 의해서 주도된 이러한 흐름은 19세기 초엽까지 이어져갔다. 이처럼 진경산수화에 새로운 화풍과 양상이 나타나게 되었고, 진경산수화는 더욱 다양해지면서 확산되어 갔다.

다른 한편으로 정선의 화풍은 19세기에도 꾸준히 모방되었다. 예컨대 이방운, 신학권(申學權, 1785~1866) 같은 선비화가뿐 아니라 조정규(趙廷奎, 1791~?), 김하종 같은 직업화가들은 정선식의 진경산수화풍을 모방한 작품들을 제작하면서 정선의 전통이 이어지는 데 기여하였다.

화단에서 일어난 이러한 변화는 고지도의 화풍에도 영향을 준 것으로 보인다. 고지도의 화풍은 기본적으로 화단의 일반적인 산수화풍보다는 보수적으로 변해가는 경향이 있었다. 이는 회화 작품이기 이전에 지도로서의 기능이 중요하고 지도 제작의 관습적인 전통이 작용하기 때문일 것이다. 이러한 특징은 18세기 말엽경의 지도에도 나타났다. 화단에서는 진경산수화풍도 새롭게 변화하였고, 다양한 조류가 공존하고 있었지만 고지도에서는, 특히 도성도에서는 정선식의 화풍이 여전히 잔존하고 있었다. 그러나 이전과 달리 정선 화풍을 비교적 정확하게 모방하기보다는 정선 화풍의 일부 요소를 차용하거나, 도식적으로 수용하는 모습으로 변화해 갔다.

규장각 소장의 〈도성도〉는 남산이 화면 상부에 그려진 희귀한 지도로서 뛰어난 회화성으로 주목받고 있다.^{도5-46, 도5-56} 북한산성, 남산, 궁궐, 종묘 등 주요한 건물들이 나타나고, 특히 1788년에 창설되고 1802년에 폐지된, 정조 대의 호위 군대인 장용영(壯勇營)이 그려져 있어서 1788년 이후 1802년 이전에 제작된 지도로 알려져 있다. 도성 내부의 도로망, 하천, 강 흐름이 상세하게 기록되었고, 동서남북중부의 5부와 43방, 329계의 행정 구역이 기록되어 있으며, 성 밖의 땅은 활원하기 때문에 간략하게 표현하였다고 기록되어 있다. 도성도를 대표하는

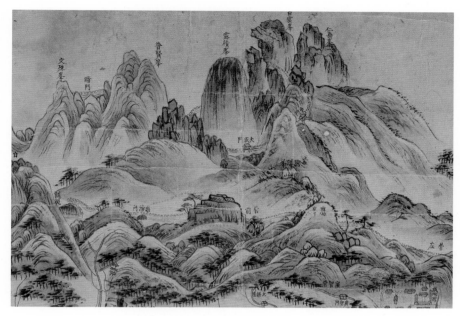

도5-56　작자 미상, <도성도>(부분), 1788년 이후 1802년 이전, 종이에 채색, 67.0×92.0cm, 서울대학교 규장각한국학연구원
소장

작품으로 손꼽히는 이 작품은 정선 화풍의 영향을 적극적으로 수용한 것으로 알
려져 있다. 그러나 좀더 면밀히 살펴보면, 이 작품은 서울역사박물관 소장의 <도
성대지도>에 비해서 정선 화풍과의 관련성이 적어지고 있는 단계에 있음을 알
수 있다.도5-50

　　우선 정선 화풍과의 관련성은 삼각산과 도봉산의 여러 봉우리들을 그리는
수법에서 잘 나타나고 있다. 위로 솟구친 암봉의 모습은 정선의 <금강전도>에
나타나는 준봉들을 연상시키고, 간간이 찍힌 농묵의 부벽준은 정선의 적묵쇄찰
법을 연상시키지만 그보다는 훨씬 완화된 모습이다.도5-56 규장각 소장의 <도성
도>에서 남산은 둥근 중첩된 토산형의 봉우리로 표현되었고, 산등성이를 따라
T자형의 소나무들이 빼곡하게 그려져 있다는 점에서 정선을 연상시키지만 정
선이 그린, 산 전체에 미점을 빼곡히 찍어 표현한 남산과는 분명히 다른 모습이
다.도5-42, 도5-43

　　그러나 보현봉, 문수봉, 비봉 등을 그린 방식과 백악산 및 인왕산을 그린 방
식은 서울역사박물관 소장의 <도성대지도>와 비교하면 많은 차이점을 발견할

도5-57 작자 미상, <도성도>(북악산과 인왕산 부분), 1788년 이후 1802년 이전, 종이에 채색, 67.0×92.0cm, 서울대학교 규장각한국학연구원 소장

수 있다.도5-57 우선 이 산들은 전반적으로 부드럽고 둥근 형태를 가지고 있으며, 일종의 피마준에 가까운 필치와 준법을 구사하여 남종화에 근접한 모습과 분위기를 드러내고 있다. 특히 북악산의 경우에는 산의 중첩되며 쌓인 형태와 산정(山頂)에 나타나는 일종의 반두준(礬頭皴) 같은 요소들이 남종화의 모범으로 여겨지던 원대 문인화가 황공망의 수법을 연상시킨다.도5-58 221 이러한 태도는 인왕산을 그릴 때에도 나타나는데, 역강한 암산으로 표현하고, 강하고 빠른 필치로 농묵의 부벽준을 구사한 서울역사박물관 소장의 <도성대지도>와 달리 암봉들이 둥글게 완화된 형태를 지니고 있고, 암벽의 외곽선을 그릴 때 ㄱ자로 꺾어지는 모습이 보이는데, 이는 원나라 문인화가 예찬의 절대준과 유사해 보여서 역시 남종화법을 구사한 것으로 볼 수 있다.도5-59 이처럼 규장각 소장의 <도성도>는 정선 화풍의 영향을 수용하면서도 부분적으로 남종화풍을 도입하여 화풍에 변화가 생겼음을 시사한다. 결국 화단에서 일어난 정선 화풍에 대한 비판적 의식과 이에 대한 대안으로 나타난 남종화와 비슷해 보이는 사의적인 진경산수화풍의 대두 등이 도성도 화풍의 변화 요인으로 작용한 것이다.

장서각 소장의 <순조태봉도>(純祖胎封圖)는 1806년에 제작된 것으로 충북 보은군 내속리면에 위치한 순조의 태봉을 그린 작품이다.도5-60 이 작품은 『(순조)태실석난간조배의궤』[(純祖)胎室石欄干造排儀軌] 중에 화원으로 기록된 상주의 화승(畫僧) 세연(世衍)이 그린 것으로 추정된다.222 이 작품은 지방 화승의 작품이라고는 하지만 그림의 수준은 꽤 높아서 그가 뛰어난 화가였음을 말해 준다. 수직으로 솟거나 뾰족한 기암준봉의 모습들과 산등성이에 찍힌 작은 태점, 산이나 바위의 윤곽선이 두 개의 선으로 나타나는 양필법, T자형 소나무의 표현, 문

V. 겸재 정선과 진경산수화

장대 부분에 사용된 부벽준 등에서 정선의 화풍이 연상된다. 화가 세연은 정선의 화풍 중 일부 요소들을 선별하여 세련되게 구사하였고, 약간씩 변화시키면서 개성적인 화풍으로 재해석해 내었다.

3) 19세기 고지도 화풍의 변화와 정선 화풍의 잔영

① 보수적 화풍의 고지도: 19세기 전반

19세기에 들어오면서 화단에는 많은 변화가 일어났다. 산수화 분야에서는 진경산수화가 이전보다 쇠퇴하고 사의적인 남종화가 크게 유행하였다. 정선의 영향은 이전에 비하여 많이 줄어들었고 원·명·청대(元·明·淸代)의 남종화풍에 대한 관심이 높아졌다. 그러나 19세기 전반기에 이방운과 신학권 같은 선비화가가

부벽준

양필법

T자형 소나무

도5-60　세연, <순조태봉도>, 1806년, 종이에 담채, 135.0×100.5cm, 한국학중앙연구원 장서각 소장

정선 화풍을 따르기도 하였고, 19세기 중엽까지도 조정규와 같은 직업화가는 《해악도병》처럼 정선 화풍을 모방하며 금강산을 주제로 삼은 진경산수화를 제작하였다. 이처럼 19세기 화단에서 정선 화풍은, 예컨대 추사 김정희처럼 정통적인 남종화를 추구하는 인사들에게서는 배척되었고, 더 보수적인 취향을 지닌 인사들에게서는 오래도록 선호되었다. 이러한 이중적인 상황은 고지도에도 나타났다.

고지도 가운데 도성도의 경우는 일부 작품에서 정선 화풍의 영향이 지속되는 경향을 보여준다. 그러나 정선 화풍의 모든 요소가 아니라 일부 요소만을 선별하여 도식적으로 이해하거나 표현하게 되었다. 그러한 상황을 보여주는 사례가 리움미술관 소장의 〈도성도〉이다.도5-61 특히 강한 중량감을 가진 암봉과 암벽의 표현에서 농묵의 선염법을 구사하였는데, 이는 정선의 적묵쇄찰법에서 유래한 요소로 보인다. 다만 이전의 작품들과 달리 모든 산들을 다 동일한 방식으로 처리한 것은 정선 화풍을 도식적으로 이해하고 있음을 보여준다.

이처럼 정선 화풍의 일부 요소를 수용하면서 도식화한 경우는 영남대학교박물관에 소장된 『전국고지도첩』(全國古地圖帖) 중의 〈도성도〉에서도 나타나고, 1800년에서 1822년 사이 제작된 『동국여도』(東國輿圖) 중의 〈도성도〉와 〈도성연융북한합도〉(都城鍊戎北漢合圖)에서도 확인된다.도5-62 이 지도에서는 중첩된 산형과 피마준을 연상시키는 산을 묘사한 필치, 호초점의 표현, 농묵진채로 표현된 산봉우리의 일률적인 표현 등에서 정선 화풍이 도식화된 모습을 볼 수 있다.

미법산수화풍을 선별적으로 수용한 사례는 도성도에서도 확인된다. 회화식 지도로서의 도성도 이전에 진경산수화에서도 그러한 화풍의 선별이 나타났다. 작자 미상의 19세기 초 〈한양전경도〉(漢陽全景圖)는 한양의 전경을 회화적으로 부감해 그리면서 미법산수화풍을 주로 동원하였고, 부분적으로 부벽준을 구사하면서 암산을 묘사하였다.도5-63 이처럼 미법산수화풍이 중심이 되는 도성도 지도 중 가장 주목되는 것은 김정호의 경우이다. 김정호는 1834년에 제작한 『청구요람』 중 실린 〈도성전도〉에서 도성의 모든 산들을 미법산수화풍으로 처리하였다.도5-44 223 그러나 정선식의 미법산수화풍과는 달리 산등성이 부분을 유난히 검게 선염하고 산의 전면에 둥근 형태의 점을 뿌려놓은 듯이 찍어서 표현하였다.

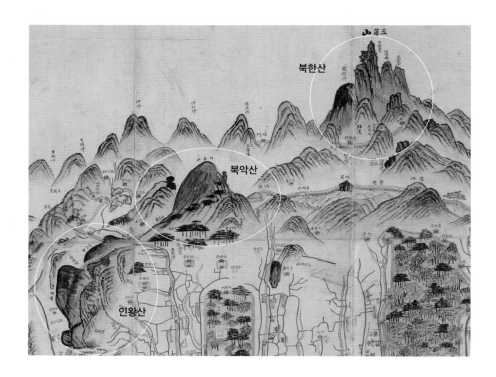

도5-61 작자 미상, <도성도>(북한산, 북악산, 인왕산 부분), 19세기 초, 종이에 채색, 128.6×102.7cm, 리움미술관 소장

도5-62 작자 미상, <도성연융북한합도>, 『동국여도』 중, 19세기 전반, 종이에 채색, 47.0×66.0cm, 서울대학교 규장각한국학연구원 소장

도5-63 작자 미상, <한양전경도>, 19세기 초, 종이에 담채, 57.6×133.9cm, 국립중앙박물관 소장

도5-64 작자 미상, <수선전도>(부분), 1864년 중간본, 160.8×79.0cm, 서울역사박물관 소장

이는 정선식 미법산수화풍의 영향이라고는 하기 어렵고, 이미 하나의 전통적인 화풍으로 정착된 미법산수화풍을 더욱 도식적으로 적용한 것이다. 그렇기에 18세기의 도성도와 달리 도성 내사산의 지형적, 지질적 차이는 고려하지 않았고, 일률적으로 동일하게 표현하였다. 그러한 표현 방식은 1864년에 제작한 것으로 추정되는 〈수선전도〉(首善全圖)에서도 나타난다.[도5-64] 목판본이기에 자세한 필치와 검은 먹의 표현은 자제되었지만 단순한 모습의 산형과 그 등성이에 찍힌 미점의 표현 등은 미법산수화풍을 판화로 표현했음을 보여준다.『청구요람』중의 〈도성전도〉보다는 간결하게 표현되었다는 차이가 있기는 하다. 이처럼 19세기 전반경에는 정선 화풍의 본래 모습은 거의 사라지고 일부 요소만을 도식적으로 재해석한 고지도의 화풍이 성립되었다.

② 새로운 남종화풍으로의 전환: 19세기 전반

고지도에 나타나는 이러한 특징은 고지도의 화풍이 보수적인 성격을 띠고 있음을 말해 준다. 19세기에 들어서면서 진경산수화풍에는 또 다른 요소가 도입되었다. 예컨대 원체화풍 중에는 1820년대의《동궐도》에서 확인되듯이 청대(淸

代) 남종화의 정통이라 여겨졌던 정통파(正統派) 화풍이 적극적으로 수용되었다.도5-65 224 정통파 화풍은 당시로서는 남종화풍을 대표하는 화풍이었으므로 조선의 원체화에 도입된 것으로 보인다. 그리고 고지도에서도 새로운 화풍을 도입하려는 시도가 이어졌다.

고지도에서 새로운 화풍의 도입은 지방에서 제작된 작품에서도 발견된다. 1847년에 제작된 〈헌종태봉도〉(憲宗胎封圖)는 충남 예산군 덕산면에 위치한 태봉 주변의 경관을 그린 것이다.도5-66 태실의 조성과 관련된 절차를 수록한『성상(헌종)태실가봉석난간조배의궤』[聖上(憲宗)胎室加封石欄干造排儀軌] 중에 충청도 덕산 출신의 박기묵(朴基墨)이 화원으로 기록되어 있다. 따라서 이 그림을 그린 화가는 지방 화사로 추정되는 박기묵인데,225 간결한 형태와 담채를 구사하면서 수채화와 같은 분위기의 실경산수화로 그려내었다. 여기에서 정선 화풍의 요소는 발견되지 않는다.

한편 국립전주박물관 소장의 《완산지도》(完山地圖)는 1875년 이후 제작된 작품인데,도5-67 226 그 제작 상황으로 보면 궁중에서 파견된 화원이나 전라도 감영의 화원이 제작하였을 것으로 추정된다. 화면 중 전주 주변의 산들을 재현하며 구축적으로 쌓인 산등성이의 형태와 준법에서 《동궐도》에서 나타난 정통파 화풍을 연상시키는 요소들이 보인다. 이처럼 19세기에 들어와 정선 화풍의 잔영이 거의 사라지고, 일반 화단에서 유행한 새로운 경향의 남종화풍이 도입되면서 고지도의 화풍도 변화해 갔음을 확인할 수 있다.

③ 정선 화풍의 잔영: 19세기 후반

정선 화풍의 영향은 19세기 후반경 일부 고지도에도 나타나고 있다. 특히 경상도 지역의 고지도 중에서도 동래 지역을 그린 작품들에서 그러한 특징이 발견된다.227 동래는 군사요충 지역으로서 18세기 전반경 확립된 화사군관 제도와 관련하여 중앙에서 활동하던 화원들이 배치된 곳이고,228 또한 동래의 자체적인 사회경제적 배경하에 동래 출신의 화가들이 다수 활동하던 곳이다. 특히 변박과 변곤(卞崑, 1801~?), 이시눌(李時訥, ?~?) 등 지역을 기반으로 한 무인 관료 화가들의 활약이 돋보인다. 먼저 1760년에 변박이 그린 〈왜관도〉(倭館圖)는 정선 화

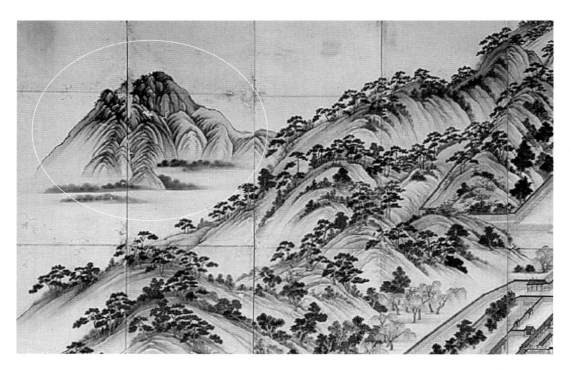

도5-65 　작자 미상, 《동궐도》(부분), 1820년대, 국보, 비단에 채색, 561.0×273.5cm, 고려대학교박물관 소장

도5-66 　박기묵, <헌종태봉도>(부분), 1847년, 종이에 담채, 133.0×78.0cm, 한국학중앙연구원 장서각 소장

도5-67 　작자 미상, 《완산지도》(10폭 병풍 중 산수 부분), 19세기 말, 종이에 담채, 170.0×529.0cm, 국립전주박물관 소장

풍의 특징이 강하게 나타나고 있다.[229] 그리고 변박의 뒤를 이어 동래 지역에서 활약한 이 지역 출신 화가들의 작품에서 정선의 영향이 지속되고 있다. 1834년 변곤이 변박의 작품을 이모한 것으로 추정되는 〈동래부순절도〉(東萊府殉節圖),[도5-68] 1834년 이시눌의 〈임진전란도〉(壬辰戰亂圖)[도5-69] 등과 이시눌의 작품으로 추정되는 〈동래지도〉(東萊地圖)뿐[도5-70] 아니라 정선이나 변박의 작품으로 전칭되어 온 《동래부사접왜사도》(東萊府使接倭使圖) 등에는 특히 미법산수화풍과 수직적인 암봉의 표현, 둥글게 중첩되는 산형과 그 위에 찍힌 호초점 등 정선 화풍의 잔영이 나타나고 있다.[230] 동래부 지역에 이처럼 정선 화풍이 오래도록 지속된 것은 동래 자체가 독자적인 문화와 전통을 이어가는 지방색을 유지하고 있었기 때문이다.[231] 그리고 그러한 특징이 18세기 이래 형성된 동래 지역 특유의 진경산수화풍과 고지도의 화풍을 대대로 이어가는 것으로 나타난 것이다.

4) 나가면서

고지도와 관련하여 정선 화풍의 문제는 많은 관심을 끌어왔다. 현존하는 18세기 후반 이후의 고지도에는 이른바 정선 화풍의 영향을 받았다고 거론되는 사례들이 적지 않다. 이 글에서는 고지도에 반영된 정선 화풍의 문제를 여러 작품을 사례로 들면서 구체적으로 고찰하였다. 우선 정선 화풍을 구성하는 주요한 요소들을 분석적으로 제시, 정의하여 이후 등장하는 정선 화풍의 영향 문제를 구체적으로 논의할 수 있는 기초를 마련하려고 하였다.

이후에는 그러한 요소들에 비추어가면서 정선 화풍의 영향이 시대적·지역적·사례별 추이에 따라 어떻게 변화하였는지 살펴보았다. 18세기 중엽경까지는 고지도에 정선 화풍을 구성하는 여러 요소들이 고루 수용되면서 직접적인 영향을 보여주었는데, 같은 시기에 이미 정선 화풍 중 미법산수화풍과 호초점의 사용 등 남종화풍에 가까운 요소들이 선별, 수용되기 시작하였음을 밝혔다. 이는 당시 화단에서 일어났던 진경산수화풍의 변화와도 관련이 있는 현상으로 해석된다. 또한 지방에서는 정선 화풍 가운데 암산과 암벽을 재현하는 데 사용된

양필법

미법산수

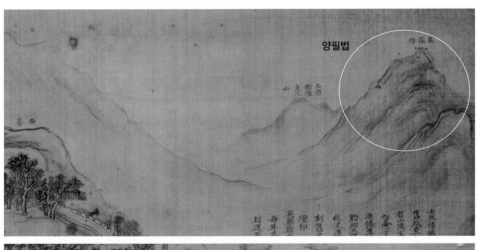

양필법

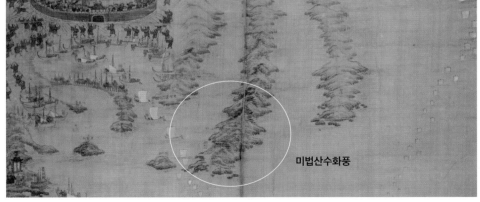

미법산수화풍

도5-68 변곤, <동래부순절도>(부분), 1834년, 비단에 채색, 141.0×85.5cm, 울산박물관 소장

[中下] 도5-69 이시눌, <임진전란도>(부분), 1834년, 비단에 채색, 141.0×85.8cm, 서울대학교 규장각한국학연구원 소장

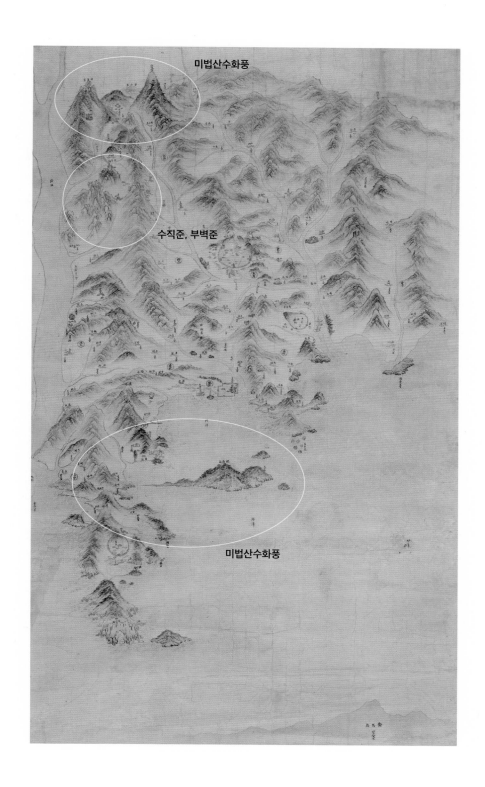

미법산수화풍

수직준, 부벽준

미법산수화풍

도5-70 작자 미상, <동래지도>, 19세기 중엽, 종이에 수묵, 132.5×78.5㎝, 동아대학교 석당박물관 소장

적묵쇄찰법과 부벽준 등 강렬한 시각적 효과를 보여주는 북종화적인 요소를 위주로 수용하는 등 정선 화풍에 대한 변용이 일어난 점도 지적하였다.

18세기 말엽경 정조 연간에는 정선 화풍이 다시 한번 재해석되었다. 이 시기의 화단에서 진경산수화풍은 사의적, 사실적인 방향으로 변해 갔다. 사의적 진경산수화풍은 남종화적인 화의와 기법을 중시하는 경향이었고, 사실적인 진경산수화풍은 서양화법에서 유래된 사실적인 기법을 중시하는 경향이었다. 그리고 새로운 화풍에 대한 선호에 따라 고지도의 화풍에도 변화가 일어났다. 그 결과 특히 기존의 정선 화풍 중 남종화풍과 관련된 일부 요소는 수용되었지만, 북종화적인 요소는 배제되면서 남종화적인 취향을 반영하는 방향으로 진전되었다.

19세기에 들어가면서 정선 화풍에 대한 반응은 차별화되었다. 일반 화단에서도 보수적인 취향을 지닌 이방운, 신학권 같은 선비화가들은 정선 화풍을 지지하거나 수용하였고, 김석신, 김하종, 조정규 같은 직업화가들도 정선 화풍을 지속하는 데 기여하였다. 그리고 고지도 분야에서도 유사한 일들이 일어났다. 특히 도성도와 관련하여서는 암산과 암벽을 그리는 적묵쇄찰법이 오랫동안 이어져갔고, 남종화적인 미감의 미법산수화풍도 지속적으로 수용되었다. 김정호는 『청구요람』 중의 〈도성전도〉와 〈수선전도〉에서 여러 산을 모두 획일적인 미법산수화풍으로 표현하면서 도성도의 화풍을 변화시켰다.

정선 화풍의 일부 요소들은 경상도 동래 지역을 그린 회화식 군현지도 및 회화에서 19세기 말까지 이어져갔다. 이는 동래 지역 화단의 특수성 때문이기도 하였는데, 변박, 이시눌 등 동래 화단을 대표하는 화가들이 당시로서는 이미 전통적인 화풍으로 인식되었던 정선 화풍을 지속적으로 수용하는 일이 이어졌다. 또한 미법산수화풍 등 일부 요소를 선별해 차용하기는 하였지만 중앙 화단의 고지도 화풍의 변화를 감안할 때 매우 보수적인 특징을 보여준다. 이는 동래 지역의 특수한 조건과 지방 문화를 배경으로 나타난 독특한 현상이라 하겠다.

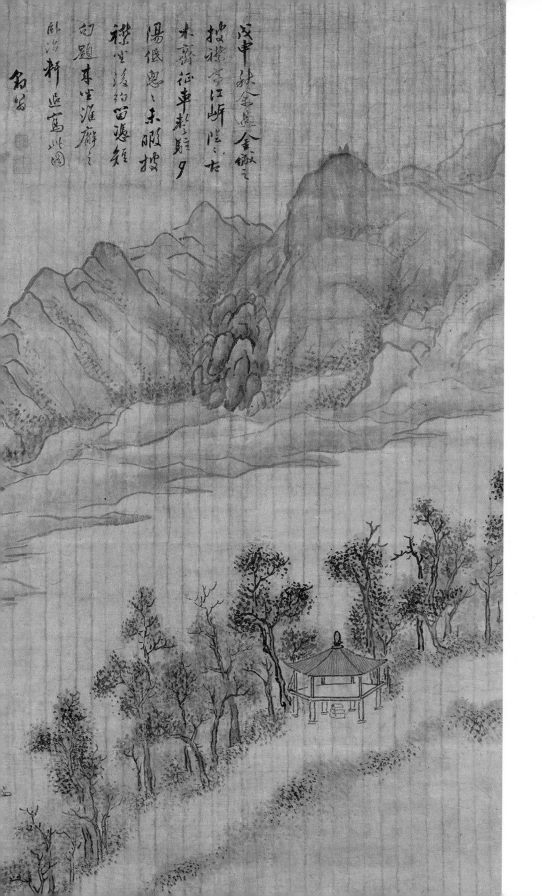

1

조선 후기 관료 문화와 진경산수화[1]

: 소론계 관료를 중심으로

조선시대 동안 유학자 관료들은 정치사회적으로 가장 영향력 있는 집단 중 하나였다. 이들은 유학을 기초로 학업을 닦은 선비로서 과거에 합격한 이후 국가기관에 봉직하였다. 한양뿐 아니라 전국으로 파견된 관료들은 조선 전체에 유학적 이데올로기가 정착하는 데 기여하였다. 동시에 이들은 유학적 소양을 지닌 지식인들로서 비록 공인(公人)이기는 하였지만 동시에 시서화를 즐기는 교양인이었다. 따라서 관료층에 의해 주문, 소장, 감상된 서화 작품은 조선시대 서화사상 적지 않은 비중과 의의를 차지하고 있다.

조선 초부터 말까지 관료들은 다양한 방식으로 실경산수화를 주문, 소장하는 주체로서 활동하면서 조선시대 중 실경산수화가 비중 있는 회화로 존속하는 데 기여하였다. 조선 초 한양의 주요 관아에 재직한 관료들의 모임, 즉 요계(僚契)라고 불리는 계회의 기록물로서 제작된 작품은 대부분 실경산수화로 표현되었다.[2] 조선 초의 관료계회도는 한양의 주요한 명승과 명소들을 재현한 실경산수화였는데, 조선 초의 실경산수화를 대변한다고 하여도 과언이 아닐 만큼 180

점 정도로 적지 않은 분량이 현존하고 있다. 또한 기록상으로는 현존하는 작품을 훨씬 웃도는 분량이 확인되고 있어서 당시의 유행 상황을 확인할 수 있다. 조선 초부터 한양을 중심으로 형성된 독특한 관료 문화의 영향으로 등장한 실경산수화는 이후 지방에 부임한 관료들이 실경산수화를 제작하고 기록하게 되는 문화적 관습의 배경으로 작용하였다.

18세기 즈음 현실에 대한 관심이 고조되면서 진경산수화가 유행하게 되었을 때 관료들은 다시 한번 주문과 수장, 감상의 주요한 역할을 수행하였다. 특히 17세기 말경 소론계 관료로서 함경도의 관찰사였던 남구만에 의해 주문, 제작된 《함흥십경도》와 《북관십경도》는 18세기에도 유사한 유형의 실경산수화를 제작하게 되는 배경으로 작용하였다.[3] 《함흥십경도》와 《북관십경도》는 단순히 명승을 감상하고 기록한 작품이 아니다. 남구만은 현실을 중시하며 중화주의를 비판하고, 부국강병을 주장하면서 국토와 강역의 문제를 탐구한 소론계 정치철학을 대변한 정치가였다. 그는 국토 수호와 확장의 소신을 담아 〈함경도지도〉를 제작하여 진상하였고, 북관의 낙후된 현실을 극복하려는 정치적인 신념을 담아 십경을 개척하고 이를 담은 실경산수화를 제작하였다. 또한 남구만의 십경도 기문(記文)은 19세기까지 소론계 관료 문인들이 북새문학(北塞文學)을 발전시키는 데 큰 영향을 미쳤다.[4] 남구만의 십경도는 이후 《탐라십경도》(耽羅十景圖)와 18세기 초의 《탐라순력도》(耽羅巡歷圖), 1731년경의 《함흥내외십경첩》, 1746년의 《관동십경첩》 등 특히 소론계 관료들의 주문에 의해 제작된 진경산수화에 영향을 주었고, 이 작품들은 진경산수화의 한 단면을 형성하였다.

이 작품들은 기존의 연구들에서 논의되기도 하였지만, 이 글에서는 이 작품들을 소론계 인사들에 의하여 지속적으로 제작된, 진경산수화의 한 면모를 대변하는 현상으로 보고, 특히 그 정치적 함의를 부각시키고자 한다. 또한 18세기에 소론계 관료들이 환력의 기념물로서 실경산수화를 제작하는 관행이 지속된 것과, 그러한 작품들이 한양에서 유행한 진경산수화의 영향으로 정치적 은유를 담은 공적인 기록물에서 관료로서의 풍류를 담은 사적인 와유물(臥遊物)로 전환되어 가는 과정을 고찰하려고 한다.

한국 회화사의 논의는 기본적으로 중앙의 화단을 중심으로 이루어져 왔다.

그러나 회화사 연구가 진전되면서 조선 후반기에는 중앙 화단뿐 아니라 지방 화단에서도 적지 않은 회화가 제작되었음이 확인되고 있다. 또한 이른바 정통적인 회화, 이름 있는 화가들에 의한 감상화 이외에 다양한 용도를 가진 회화 작품들이 제작된 사실도 알려지고 있다. 회화 작품에 대한 연구에서도 작품의 내적 요인뿐 아니라 외적 요인들에 대한 관심이 높아지면서 논의의 관점이 다양해졌다. 이 글은 18세기 전반 지방에 파견된 소론계 관료들이 주문하여 지방의 화가가 그린 진경산수화를 중심으로 18세기 진경산수화의 정치적·사회적·문화적 함의를 구명하고, 조선 후기 화단에서 소론계 인사들이 한 역할에 대해서 정리하려는 것이다.[5]

1) 17세기 남구만계 십경도류 회화

조선 중기에 제작된 관료들의 행적과 관련된 실경산수화 가운데 17세기 말경에 제작된 북관실경도가 이른 사례로서 주목되고 있다. 1664년 길주와 함흥에서 진행된 북관 지역의 별시(別試)를 기록한 《북새선은도권》은 왕실에서 파견된 화원에 의해 공적으로 제작된 작품이다.[도3-11][6] 당시 한양에서 파견된 시관(試官) 김수항(金壽恒, 1629~1689)과 여러 지방관들은 별과(別科) 이후 함께 파견된 화원 한시각을 데리고 길주 근처에 있는 명승 칠보산(七寶山)을 유람하였다. 그리고 당시 수창(酬唱)한 시문과 함께 실경을 그려 《북관수창록》을 제작하였다.[도4-5] 이처럼 관료들이 공무로 떠난 여행 중 한가한 틈을 내어 주변의 명승을 돌아보는 것은 조선시대 관료의 특유한 문화, 즉 관료로서의 여행인 환유(宦遊)의 관습으로 지속되었다.

이후 함경도 관찰사로 봉직한 남구만이 1674년경에 주문, 제작한 《함흥십경도》와 《북관십경도》는 관북 지역에 부임한 후대의 관료들에 의해 반복적으로 이모되었다.[도6-1, 도6-2] 남구만은 자신이 통치한 함흥과 함경도 지역에 새로운 명승 열 곳을 선정하고, 직접 기문(記文)을 지었다. 그리고 함경도 감영에 소속된 지방 화사를 동원하여 사실적이고 생동적인 특징을 가진 기문의 내용을 충실히

知樂亭

府治之山曰盤龍因桀城其家高頂
有九天閣北山後自城頂西迤而臨江
有樂民樓東迤而成谷有文廟其中岡
蜿蜒而下爲敵可坐千人而正當城之中
夬城雉三百十七環列於眼中余於癸
世夏搆亭於茲地落成之日試登而觀
焉背後蒼翠玲瓏點滴於簾箔之間而
前有七寶亭獨立荷沼若舉案而來獻
東南西三匝大野無畔其圓如鏡其平
如掌而城川湖連川左右抱郭交流
而入海 之和純義諸陵實有龍飛鳳
舞之勢而 慶興殿 本官簪ㄴ皆入
瞻望 擊毬亭標緲雲邊正作前對都
連浦白沙知水而宣德道安諸山參差
於雲海之外鯨波合沓與天相接而三
島及兄弟岩離立若旦近而一城之內
遠而數百里外高ㄴㄴ以形勝稱者
靡不坐此而領略得平則可以抗顧而
怡情有事則可以縱目而號召無遠出
登陵之勞有容通絃誦之樂雖謂之衆
美咸其亦可矢

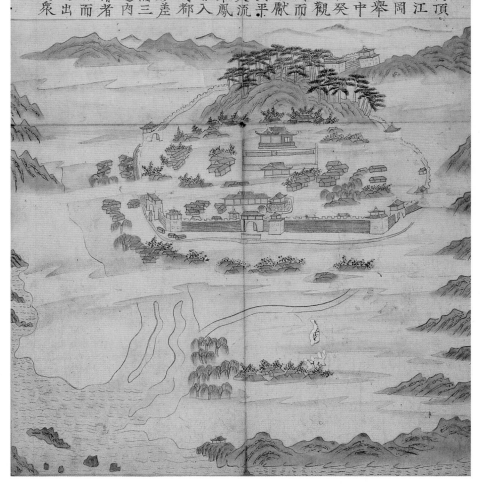

도6-1 작자 미상, <지락정도>, 《함흥내외십경도》 중, 1731년경, 종이에 채색, 51.7×34.0cm, 국립중앙박물관 소장

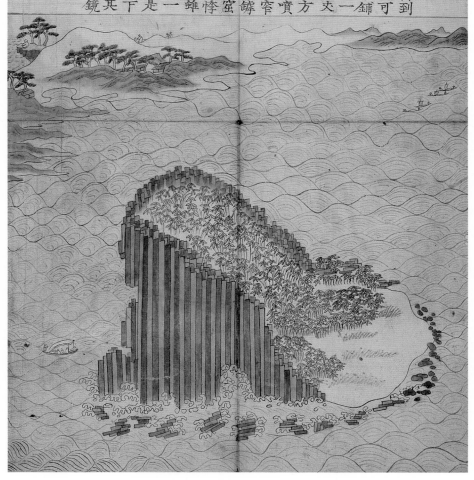

國島
自鶴浦沙峯之東乘船入海十里許到
島ㅂ之體勢三百高而一百低低處可
以泊舩而水際白沙如練稍上海棠
生如㘴入稍上翠竹蔓藜備盡被一
島移舟繞島而東石崖漸高或數十丈
或百餘夫而崖石皆條分束立四百方
直有如繩而劙者稍南有小窟波濤噴
薄深黑不可測撑舟而入僅一匹長窣
不能容舟仰視窟上丹砂隱石露於罅
隙以船篙上刺之㼝ㅂ落於舩中自窟
又轉而南石勢左高嶢巖峯仰之悸
㦸盖島之四隅束立之石㦯折㦯落錐
有長短之不齊皆成四面大小若一
而窟中之石亦復如之乃知一島盡是
方石束成者丁可佳哉連與島因天下
之絶景豈山勢自北來向金剛漸近其
磅礴清淑之氣尤渟於玆地而至若鏡
浦叢石皆支流餘裔之所成者非耶

도6-2 작자 미상, <국도도>, 《함흥내외십경도》 중, 1731년경, 종이에 채색, 51.7×34.0cm, 국립중앙박물관 소장

반영한 그림을 제작하게 하였을 것이다.

남구만은 17세기 말 18세기 초 서인이 노론과 소론으로 분기되었을 때 소론의 중추적인 역할을 한 인사이다. 영의정을 역임하면서 소론의 정치철학과 사상이 정립되는 데 기여하였고, 그러한 철학과 사상을 토대로 문학과 회화 작품 등을 제작하면서 소론 특유의 예술을 형성하는 데 헌신하였다. 《함흥십경도》와 《북관십경도》는 남구만의 사상과 문학, 회화에 대한 인식이 종합적으로 작용한 작품이라는 점에서 중요한 의미를 지니고 있다.

남구만은 함경도 관찰사로서 국토에 대한 현실적인 인식을 토대로 강역의 범위를 보전하고, 확장시켜야 할 중요성을 제기하였다. 이를 위해 함경도 전역을 변방 지역까지 샅샅이 직접 찾아다닌 끝에 1673년에는 새로운 〈함경도지도〉를 완성하여 임금께 헌상하였다. 이 지도에서 남구만은 다음과 같이 피력하였다.

불초한 신이 명령을 받고 이 지역에 부임한 지가 이제 3년이 되었습니다. 그리하여 변경의 요새와 보루를 거의 다 출입하였고, 산해(山海)의 험하고 평탄한 지세와 곧게 뻗은 길과 우회하는 도로의 사정에 대하여 대략 10에 7, 8할을 알았으며, 길 가는 데 익숙하고 지리에 밝은 자에게 또다시 물어서 참고하고 수정하고 분별해서 도본(圖本)을 만들었는데, 중국의 여지(輿地) 제도를 따라서 먼저 정자(井字) 모양으로 구획하여 한 구역마다 10리에 해당하게 하였습니다. …

그리고 신은 또 여기에 한 가지 올릴 말씀이 있습니다. 부령의 북쪽과 삼수의 서쪽은 버려진 땅을 거두어 지켜서 국경을 튼튼히 해야 할 것이요, 길주의 서쪽과 갑산의 동쪽은 새로운 길을 개척하여 왕래에 편리하게 하여야 할 것이니, 생각건대 이 몇 가지 일은 관계됨이 적지 않은 바, 한번 이 지도를 펴보면 형세를 알 수 있습니다. 이는 이미 변경을 개척하여 국경 문제로 시비를 일으키는 것이 아니요, 또 영토를 확장하기를 좋아하여 공을 세우려고 하는 것이 아니며, 우리의 토지를 거두고 우리의 울타리를 세우며 우리의 막힌 곳을 통하게 하여 우리의 성원(聲援)을 잇는 것이니, 어찌 지나친 계책이 되겠습니까. …

계축년(1673, 현종 14) 12월 일에 가선대부 함경도관찰사 겸 병마수군절도사 순찰사 함흥부윤 신(臣) 남구만은 삼가 기록합니다.[7]

남구만은 관찰사로서 함경도 곳곳을 방문하면서 정보를 수집하였고, 이를 토대로 지도를 제작하여 진상하였다. 남구만은 1673년 여름에는 함흥 안에 지락정(知樂亭)을 지었고, 1674년 여름에는 태조가 노닐던 곳에 격구정(擊球亭)을 짓는 등 새로운 정자를 지으면서 상대적으로 중앙 정치의 영향력이 미치기 어려웠던 함경도에서 태조와 조정의 정치적, 상징적 위상을 높이는 작업을 수행하였다. 그리고 1674년에 함흥에서 열 곳, 함경도에서 열 곳을 선정하여《함흥십경도》와《북관십경도》를 제작한 것이다.

십경도를 제작한 구체적인 동기와 의도는 기문에 실린 글을 통해서 확인할 수 있다.

관외(關外)의 산천은 본래 거칠다고 알려져 있으나 그 사이에 또한 이처럼 마음과 눈을 웅장하게 하고 원대한 생각을 부칠 만한 곳이 있는데, 다만 땅이 황폐하고 궁벽하여 찾아오는 사람이 적어서 널리 알리는 자가 없을 뿐이다. 산과 바다의 경물의 풍치를 눈이 있는 자라면 모두 볼 수 있는데도 매몰됨이 이와 같으니, 더구나 광채를 숨기고 감추어 궁벽한 시골에서 말라 죽어가는 자가 또 어찌 당세에 이름을 날리고 후대에 명성을 전하기를 바랄 수 있겠는가. 개탄할 만하다.[8]

관찰사는 보통 춘추(春秋)에 한 차례씩 관할 지역을 순력하는 관례가 있었다. 3년에 걸친 순력을 통해 남구만은 지역 사정을 확인하였고, 이전의 지도가 정확하지 못함을 염려하여 새로운 지도를 제작하였다. 나아가 함경도가 다른 지역에 비하여 낙후되어 인재가 있어도 등용되지 못함을 염려하면서 십경도를 제작하여 함흥 및 함경도 지역을 널리 알리는 계기를 제공하고자 하였다. 남구만이 십경도를 제작한 것은 단순히 명승을 아름답게 담아내고자 한 것이 아니라 '지령인걸론'(地靈人傑論), 곧 좋은 땅에서 인재가 난다는 전통 사상을 전제로 명승의 발굴과 선양을 통해 이 지역을 주목하게 하려는 의도가 있었다. 한 지역의 통치자로서 지역을 발전시키고, 지역의 인재를 발굴하여 국가적 발전에 기여하려는 관료로서의 의식과 책임감이 작용한 것이다. 또한 〈함경도지도〉의 제작에서 시사되듯이 중국과 국경을 맞대고 있는 북관 지역을 활성화하여 부국강병의 토대

를 확고히 하려는 정치적인 의지도 작용하였다.

남구만은 자신이 건축한 지락정에 올라 다음과 같이 음영(吟詠)하였다.

지락정에서

낙으로 정자 이름을 지으니 생각한 바가 있어	以樂名亭有所思
한 말씀 남겨 이 정자에 오르는 이에게 보였네.	還留一語示登斯
함께 즐기라는 맹자의 말씀 참으로 외워야 하고	言同孟氏眞宜誦
뒤에 즐기려고 한 범중엄의 뜻 진실로 본받아야 하리.	志後希文是可師
즐거움이 지극한 곳에	
슬픔이 생겨나지 않게 하여야 하니	莫遣哀情生極處
어진 선비가 노는 것을 경계하는 때 어찌 잊으랴.	敢忘良士戒荒時
장주(莊周)의 황당한 말 원래 취할 것이 없으니	蒙莊謬說元無取
물가에 노는 고기들 나는 알지 못하노라.	濠上遊魚我不知[9]

위의 글을 통해서 남구만이 훌륭한 정치를 이루려는 유학적인 이상을 추구하고 있으며, 정자를 세운 뜻도 유람이나 관조를 위한 것이 아니라 백성들을 잘 다스린 뒤 함께 즐거워하려는 유학적인 가치관을 실행한 것임을 알 수 있다. 이러한 유학자 관료로서의 이상이 함경도의 지도와 《함흥내외십경도》 등을 제작한 토대가 되었음을 지도와 십경도의 기문 등을 통해서도 확인할 수 있다.

그는 《함흥내외십경도》에 실린 〈지락정도〉(知樂亭圖)의 기문에 다음과 같이 기록하였다.도6-1

세상이 평화로우면 정자에 올라 이러한 경치들을 바라보면서 마음을 기쁘게 할 수 있고, 유사시에는 손으로 가리키고 돌아보면서 군사들을 호령하고 부를 수 있다. 그리하여 멀리 나가 산에 오르는 수고로움이 없고 가까이에서 현악기를 타고 시를 읊조리는 즐거움이 있으니, 온갖 아름다운 것들이 다 구비되었다고 말해도 괜찮을 것이다.

VI. 진경산수화의 다양성

지락정은 함흥 읍성 중에 위치하였는데, 〈지락정도〉는 함흥 읍성의 전모를 그리고 다른 경물들은 대폭 생략한 채 지락정만을 크게 부각시켰다. 함흥을 그릴 때 함흥 읍성의 윤곽을 부각시켜 그리고 읍성 안쪽의 주요한 관아 건물을 부각시키는 것은 함흥을 그린 회화식 지도에서 흔히 취하는 구도였다.도6-3 그런데 〈지락정도〉에서는 읍성 내의 다른 건물조차 생략하고 지락정만을 크게 부각하였으니 시각적 사실성과는 거리가 있는 표현이다. 그러나 일부 장면에서는 기문의 내용도 그림의 묘사도 좀더 사실적인 경향이 나타났다.[10]

십경도의 기문에서 또 한 가지 주목할 것은 남구만이 스스로 가보지 않은 곳은 포함시키지 않고, 그리지도 않았다는 점이다. 이는 소론계 사상의 중요한 특징 중 하나인 경험론적 현실 인식과 관련이 있는 태도이다. 현실적, 실제적인 인식은 경물을 묘사할 때에 사실성을 중시하는 태도로 작용하였다. 기문의 내용은 경물의 형상을 객관적으로 관찰, 묘사하였고, 그림은 기문의 내용을 충실하게 반영하였다. 이는 남구만이 화가에게 자신의 의도를 철저하게 요구한 결과였을 것이다. 이러한 현실적, 사실적인 인식은 그림의 표현에도 영향을 주었다. 〈국도도〉(國島圖)의 기문과 그려진 장면을 비교하여 보면 화가가 기문의 내용을 얼마나 충실하게 담아내었는지를 확인할 수 있다.도6-2

국도

학포의 사봉 동쪽에서 배를 타고 바다로 10리쯤 들어가면 이 섬에 이른다. 섬의 형세가 삼면은 높고 한 면은 낮은데, 낮은 곳에는 배를 정박시킬 수 있다. 물가에는 흰 모래가 마전한 비단처럼 깔려 있고 약간 올라가면 해당화가 비단을 짜놓은 것처럼 널린 채로 자라고 있으며, 또 조금 올라가면 푸른 대나무가 울창하고 순무가 섬을 온통 뒤덮고 있다.

배를 옮겨 섬을 돌아 동쪽으로 가면 돌벼랑이 점점 높아져서 혹은 수십 길이 되기도 하고 혹은 백여 길이 되기도 한다. 벼랑의 돌들은 모두 가닥가닥 나누어 묶어 세운 듯한데, 네모지게 사면이 반듯하고 곧아서 먹줄을 대고 깎은 듯하다. 조금 남쪽에 작은 굴이 있는데, 파도가 거세게 밀려와 깊고 어두워서 측량할 수가 없으

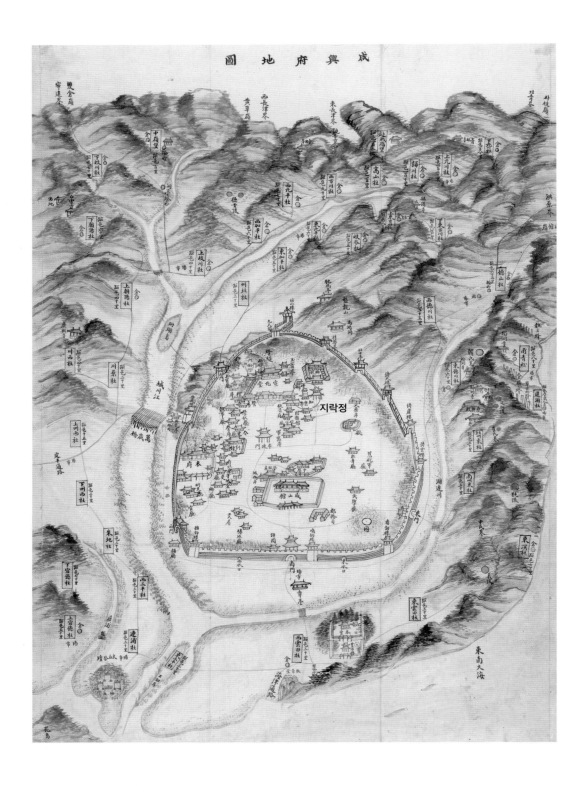

도6-3 작자 미상, <함흥부지도>, 《조선후기 지방지도》 중, 1872년, 종이에 채색, 110.0×76.0cm,
서울대학교 규장각한국학연구원 소장

며, 배를 저어 들어가 보면 겨우 삼베 한 필(匹)의 길이이고 좁아서 배가 깊이 들어 갈 수가 없다. …[11]

남구만이 제작한 십경도 원본은 아직까지 확인되지 않았다. 이 책에 실린 《함흥내외십경도》에 대해서는 앞으로 자세히 논의하겠지만, 1731년경에 제작된 작품이 원본에 충실한 이모본으로 여겨지므로 원본 대신으로 인용하였다.[도6-1, 도6-2] 지방의 화사가 그린 이 작품은 세련된 수준은 아니지만 원본의 특징은 전해 주고 있다. 기문의 내용에 따라 기둥처럼 보이는 석주들이 나열된 국도의 전체 형상을 화면 중심에 부각시키고 해당화와 대나무 등을 자세하게 그려넣었다.[도6-2]

남구만의 기문은 문학적인 측면에서도 큰 영향력을 발휘하였다. 19세기까지 소론계 인사들은 남구만의 기문을 전범으로 수용하면서 이른바 북새문학을 형성하였다.[12] 북새문학은 존주론과 북벌론을 내세우던 노론들과 달리 현실적인 세계관과 진취적인 현실론으로 부국강병을 중시하던 소론계의 사상을 대변하는 문학이었다. 남구만의 십경도 기문이 북새문학의 전범으로 존중된 것은 남구만류의 십경도가 19세기까지 관북 지역을 재현하는 대표적인 전범으로 지속된 것과 같은 맥락에서 볼 수 있는 현상이다. 특히 팔경도류의 작품들이 누정을 중심으로 표상되면서 명승 관람의 관점을 부각시키는 경향이 있는 것에 비해서 남구만계 십경도는 명승뿐 아니라 정치적, 사회적 의미가 있는 장소와 유적을 포함하고 있다는 점에서 공적인 의식이 중시된 것을 알 수 있다.

남구만이 제작한 십경도는 함흥의 관아에 보관되어 이곳을 찾는 관료들과 명사들에게 공개되었고, 이후 하나의 전범으로서 지속적으로 모사, 제작되었다.[13] 그런데 동일한 작품이 병풍으로 제작되어 남구만의 집에도 보관되어 있었음을 알려주는 기록이 전하고 있다. 이로써 남구만은 공적인 용도로 십경도를 제작하였을 뿐 아니라 자신도 한 본을 사적으로 소유했음을 알 수 있다. 지방의 관료들이 한 본은 공적인 용도를 위하여 관아에 보관하고, 다른 한 본은 환력을 기념하는 기록물로서 사적으로 소유하는 관습이 있었음은 여러 사례를 통해서 확인할 수 있다. 이러한 관습은 이후 19세기까지 지방 관료들에 의한 회화식 지도의 제작과 소유로 이어지게 되었다.[14]

남구만의《함흥내외십경도》이후 제주목사 이익태(李益泰, 1633~1704)에 의하여 시작된《탐라십경도》는 19세기까지 지속적으로 제작되었는데, 그림의 주제와 형식, 기법 면에서 남구만류 십경도의 영향을 보여준다.^{도6-4~도6-7 15} 이익태는 1694년에서 1696년 사이에 제주도 목사로 근무하였고, 제주를 두 번 순력한 이후 처음으로 탐라십경을 선정하고 화공을 동원하여 병풍을 제작하였다. 이익태가 선정한 십경은 조천관, 별방소, 성산, 서귀포, 백록담, 영곡, 천지연, 산방, 명월소, 취병담 등으로 명승처와 국방 및 정치적 요지가 포함되어 있다. 이 작품은 남구만의 십경도처럼 화면의 상단에 기문이 실려 있고, 하단에는 기문의 내용을 반영하여 채색으로 그린 실경산수화가 자리 잡고 있다.

이러한 형식은 남구만의 십경도와 직접 관련이 있어 보인다. 이익태는 남구만이 함경도 관찰사로 재직하던 1671년에서 1674년 사이 함경도 고산의 찰방과 고산 안변의 교양관 등으로 근무하였고, 1677년에는 함경도 시관으로서 함흥을 방문하였다. 남구만은 관찰사를 그만두었지만 그가 제작한 십경도들은 함흥 관아에 보관되어 있었으니 분명 이를 보았을 것이다. 이후 제주목사로 부임한 이익태는 제주 지역의 명승이 알려지지 않은 것을 안타깝게 여겨 새롭게 탐라십경을 선정하여 기문을 짓고, 지역 화사에게 그리게 하였다.《탐라십경도》는 명승뿐 아니라 정치적, 역사적으로 중요한 장소도 포함시켜 남구만의 십경도와 유사한 성격을 지닌 작품이 되었다.¹⁶《탐라십경도》의 경우에는 탐라 지도와 함께 한 세트로 제작되었다는 점도 목민관으로서의 의식을 엿보게 하며, 이익태는 제주의 인문과 지리를 정리한『지영록』(知瀛錄)을 저술하기도 하였다. 이러한 일련의 업적은 18세기 초 제주목사로 부임한 소론계 관료인 이형상(李衡祥, 1653~1733)에게로 이어지면서 제주 지역의 관료 문화를 형성하는 데 기여하였다.

함경도 지역에서 남구만의 십경도가 그러하였듯이《탐라십경도》도 19세기까지 이모본이 제작되면서 하나의 전범으로 존중되었다. 현존하는 작품 가운데 고려미술관본과 국립민속박물관본에 모두 있는〈산방도〉(山房圖) 장면을 비교해 보면 오랜 기간 동안 반복적으로 이모되는 과정에서 원본의 특징을 담보하면서도 화풍과 세부 표현에 변화가 생겼음을 알 수 있다.^{도6-4, 도6-5} 그러나 화면의 형식과 크기, 재질, 수묵을 주로 하되 약간의 채색을 가한 것, 그림의 구체적인

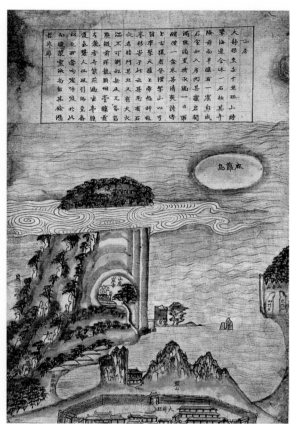
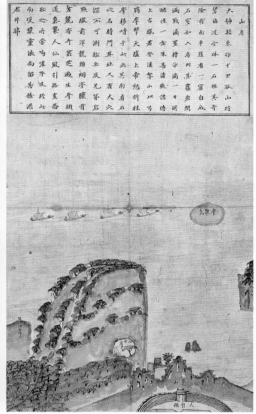

도6-4 작자 미상, <산방도>, 《탐라십경도》 중, 19세기, 종이에 채색, 57.0×36.5cm, 일본 교토 고려미술관 소장
도6-5 작자 미상, <산방도>, 《탐라십경도》 중, 19세기, 종이에 채색, 52.0×30.2cm, 국립민속박물관 소장

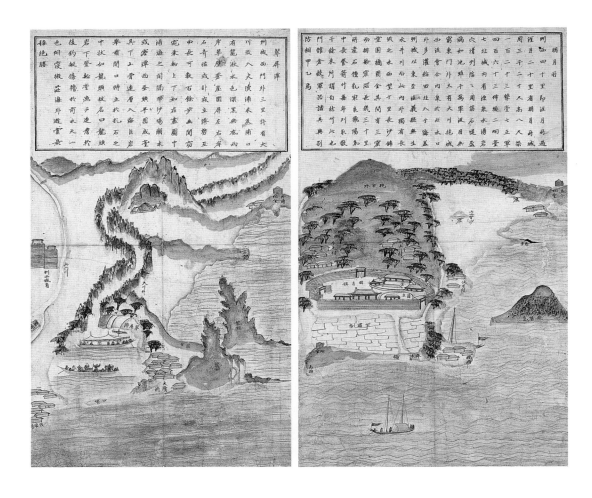

도6-6 작자 미상, <취병담도>, 《탐라십경도》 중, 19세기, 종이에 채색, 52.0×30.2cm, 국립민속박물관 소장

도6-7 작자 미상, <명월소도>, 《탐라십경도》 중, 19세기, 종이에 채색, 52.0×30.2cm, 국립민속박물관 소장

내용 및 주요 소재들은 동일한 특징을 유지하고 있다. 고려미술관본은 보존 상태도 좋고 회화적 수준도 높으며 국립민속박물관본보다 이른 시기에 제작된 것으로 보인다.

〈취병담도〉(翠屛潭圖)는 기문의 내용이 경물을 사실적으로 생생하게 관찰, 묘사한 것이 느껴지고, 그림 또한 기문의 내용을 충실하게 반영하였다.도6-6 특히 이 장면에는 관찰사가 탄 것으로 짐작되는 큰 배가 보이고 그 옆에는 춤을 추고 있는 인물들이 묘사된, 가무주악(歌舞奏樂)을 담당한 커다란 배와 그 옆에 호위하는 작은 배가 나타나고 있어서 관찰사가 유람하는 장면을 그린 것임을 시사한다. 〈산방도〉와 〈취병담도〉가 경관의 아름다움을 서술하고 그렸다면, 〈명월소도〉(明月所圖)는 전략적인 요새인 명월소를 기록하고 그린 작품이다.도6-7 이처럼 《탐라십경도》는 주요한 명승과 함께 정치적, 군사적 요지를 선정한 점에서 남구만의 십경도와 유사한 성격을 드러내고 있다. 이익태가 탐라십경을 선정한 첫 번째 이유는 제주의 명승을 육지 사람들에게도 알리려는 것이었지만, 제주도의 정치적, 군사적 중요성을 강조하려는 의도도 있었던 것이다.

그림을 제작한 화사들은 다음에 다루는 《탐라순력도》의 경우처럼 제주 지역의 관아에 소속된 화사였을 것이다. 《탐라십경도》는 고려미술관본의 경우 회화성이 높지만 국립민속박물관본의 경우는 거의 민화에 가까운 수준이어서 제작 주체와 화사의 수준에 따라 작품의 수준 또한 차이가 있었음을 알 수 있다.

2) 18세기 소론계 관료의 환력과 진경산수화

이익태의 뒤를 이어 1703년 제주목사 이형상에 의해서 《탐라순력도》가 제작되었다.도6-8, 도6-9, 도6-9-1 [17] 이 작품도 공무로서 순력을 다한 뒤 제주의 실경 가운데 중요한 명승과 순력 중에 시행한 중요한 업적, 제주 지역의 군사적, 정치적 상징물과 요충지 등을 기록한 실경산수화이자 기록화이다. 그림은 제주도 관아에 소속된 화원 김남길(金南吉)이 그렸고 부분적으로 채색을 사용하였으며, 실경의 요소를 감안하여 그렸지만 사실적인 화풍은 아니고 의미 있는 요소들을 강조하는

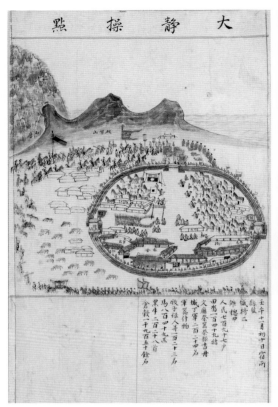

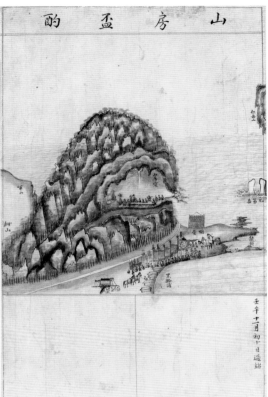

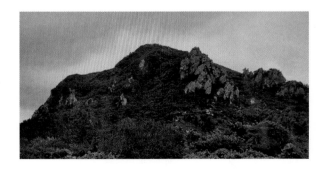

방식으로 표현되었다.

　이형상은 소론 관료로서 소론계 선배인 남구만의 업적을 잘 알고 있었고, 소론계 인사들이 그러하였듯이 국토와 지리, 역사, 민속에 대한 깊은 관심을 가지고『남환박물』(南宦博物)을 저술한 바가 있다. 이 책은 그의 사위인 윤두서가 제주목사로 가 있던 장인에게 제주도의 실정을 상세하게 조사, 기록하여 줄 것을 요청하여 저술된 것이다. 17세기 말 18세기 초엽경 남인과 소론은 비교적 긴밀한 관계를 유지하면서 새로운 사상과 학문, 예술관과 예술을 모색하고 있었고, 특히 장인과 사위 사이였던 두 사람이었기에 이러한 시도를 하였던 것이다. 이형상은 제주도에 가기 전 강화도에 머물렀던 때에는 〈강화도지도〉와『강도지』(江都志)를 제작한 바가 있다. 이형상이『남환박물』을 쓰고《탐라순력도》를 제작한 것도 현실을 중시하는 사상과 정치관을 가진 소론계 관료로서 현실적 사상과 실제적 학풍, 이를 담아낸 예술을 실천한 결과물이다.

　《탐라순력도》의 그림은《북관십경도》와《탐라십경도》처럼 명승과 정치, 군사적으로 중요한 대상을 고루 담았다. 또한 순력 중에 목사가 이룬 특정한 업적을 기록하기도 하는 등 다채로운 내용을 담고 있다. 수묵을 위주로 하면서도 가끔 진채를 사용하였고, 때로는 회화식 지도의 구도를 차용하고, 때로는 현장의 실경을 비교적 정확하게 담아내는 등《북관십경도》와《탐라십경도》에서 사용된 수법이 나타나고 있다. 이는 서로 다른 지역에서 그려졌지만 화면을 구성하는 일반적인 전범이 통용되고 있었음을 시사한다. 그러한 공통성은 우선 회화식 지도의 영향이 큰 것으로 보이고, 다음으로는 조선 초 이래 형성된 실경산수화의 관습이 작용한 것으로 보인다. 따라서 관북과 제주, 1670년대와 1700년대라는 시공의 차이에도 불구하고 일정한 공통점을 공유하였던 것이다.

　1723년경 평안도 관찰사의 주문으로 제작된《용만승유첩》(龍灣勝遊帖)도 관료로서의 환유를 기념하여 만들어졌다.^{도6-10~도6-12} 당시 겸재(謙齋) 조태억(趙泰億, 1675~1728)이 원접사로 중국의 사신을 맞으러 평안도 의주 지역에 갔다가 관찰사를 비롯한 지기들을 만나 의주의 통군정 등을 유람하였다. 이 화첩은 참석자 6인의 좌목과 세 점의 실경산수화, 조태억과 이시항(李時恒, 1672~1736)의 시문, 조태억의 발문으로 구성되어 있다. 한양에서 파견된 조태억은 당시 원접사로서

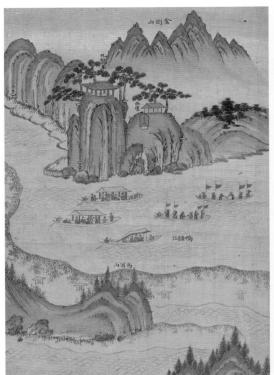

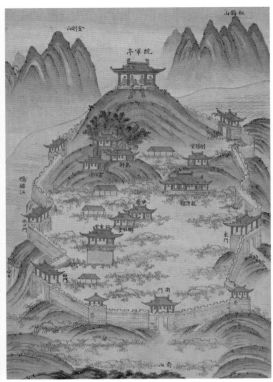

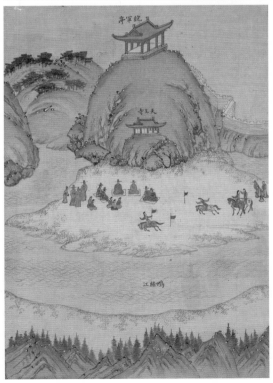

[右上] 도6-10　작자 미상, <통군정아회도>, 《용만승유첩》 중, 1723
년, 비단에 채색, 42.8×29.0cm, 국립중앙박물관 소장
[左上] 도6-11　작자 미상, <압록강유람도>, 《용만승유첩》 중, 1723년,
비단에 채색, 42.8×29.0cm, 국립중앙박물관 소장
[下] 도6-12　작자 미상, <관기치마도>, 《용만승유첩》 중, 1723년, 비
단에 채색, 42.8×29.0cm, 국립중앙박물관 소장

의 임무를 수행하던 여가에 평소에 꼭 보고 싶던 의주 통군정을 오르는 등 유람을 하였다. 조태억과 함께 유람한 순찰공(巡察公), 즉 평안도 관찰사 이진검이 화공에게 명하여 유람의 장면을 그림으로 그리게 하고, 조태억에게 지(識)를 써 주기를 청하였다.[18] 이진검은 명망 있는 소론계 관료로서 1722년 평안도 관찰사로 부임하였고, 소론계 선비이자 서예가로 유명한 이광사의 아버지이다. 이 작품은 평안도의 지방 화사를 동원하여 청록산수화풍으로 그려졌으며 당시 한양에서 활동하던 정선의 진경산수화와 비교할 때 훨씬 보수적인 화풍을 보여준다.

화첩의 좌목에는 원접사 공조판서 조태억, 평안도 관찰사 이진검, 의주부윤 권익순(權益淳, 1671~?), 연위사 돈녕부도정 이홍모(李弘模, 1675~?), 문례관 홍문관교리 오명신(吳命新, 1682~1749), 어천찰방 이시항 등 6인이 기록되어 있다. 이들은 모두 소론계 인사들이라는 점에서 눈길을 끈다. 영조 대에 부제학을 역임한 오명신은 소론계의 중진으로 영의정을 역임한 오명항(吳命恒, 1673~1728)의 동생이고, 안동 권씨 권익순은 자세한 행적은 확인되지 않지만 『조선왕조실록』(朝鮮王朝實錄)의 기사를 찾아보면 소론계 인사들과 정치적 부침을 같이하고 있는 점에서 소론계 인사임을 알 수 있다.[19] 이시항은 관서 출신의 선비로 시를 무척 잘 지어 관서 지역에 오는 명사들을 자주 응접하였다. 그러나 특히 소론계 인사들과 막역한 교류를 하고 있었음을 그의 문집인 『화은집』(和隱集)에 실린 기록을 통해서 확인할 수 있다. 그는 조태억이 권익순, 오명신 등과 관서 지역에 갔을 때 관찰사 이진검과 함께 이들을 맞아 함께 유람하면서 시문으로 응접하였다. 이홍모는 소론계 관료로, 소론 이형징(李衡徵)의 딸이자 이형상의 양녀를 둘째 부인으로 맞은 공재 윤두서와 동서 사이였다.[20] 따라서 이 화첩은 조태억의 기문에서도 확인되듯이 서로 안면이 있던 소론계 인사들이 쉽게 보기 어려운 명승을 유람하며 시서음주로 즐기는 문회(文會)를 가진 뒤 이를 기념하기 위해서 제작한 작품인 것이다.[21]

이 화첩에 적힌 조태억의 기록에 의하면 이들은 의주 동문 누각에서 석가모니 탄신일 등불놀이를 보고, 압록강 주변의 마이산과 송골산을 등반한 뒤 구룡정에 올랐다. 또한 압록강에 배를 띄워 가무를 즐겼으며, 통군정 교외로 나가 기녀들이 말 달리는 것을 구경하였다. 이 작품에는 이들의 유람을 담은 세 개의 그

림이 실려 있다. 〈통군정아회도〉(統軍亭雅會圖), 〈압록강유람도〉(鴨綠江遊覽圖), 〈관기치마도〉(官妓馳馬圖) 등은 의주의 읍성과 유명한 정자인 통군정, 그 앞을 흐르는 압록강 줄기, 멀리 보이는 금강산, 송골산 등의 명산을 담은 실경산수화이자 기록화이고, 비단 위에 짙고 화려한 채색을 사용한 청록산수화이다. 첫 장면인 〈통군정아회도〉는 의주 성읍의 전모를 화면에 응축하여 담고 문회를 가졌던 통군정을 화면의 상단 중앙에 크게 부각시켰다.[도6-10] 한 지점에서 보기 힘든 큰 규모의 공간을 한 화면에 모아 그렸으니 사실적인 재현이라고 할 수는 없고, 그 지역에서 가장 중요하다고 여겨지는 요소들과 이 모임의 상황을 전달하는 데 주안점을 둔 표현이다. 짙고 화려한 채색으로 장식성을 극대화하였는데, 산의 형태가 전체적으로 둥글고 필선 또한 느긋하고 부드러우며 준(皴)을 많이 사용하지 않고 청색과 녹색, 갈색을 번갈아 사용한 진채로 채색하였다. 주요한 건물에는 명칭을 기록하여 기록화적인 성격과 기능성을 드러내었다. 이러한 화풍은 궁중의 원체화풍과 관련이 있는 채색화풍을 구사한 것으로 관아에 소속된 화사들이 구사하는 공적인 화풍으로 인식되었던 것으로 보이며, 화가는 감영에 소속된 화사였을 것으로 짐작된다. 또한 화면의 구성 방식은 남구만 제작의 십경도 중 〈지락정도〉와 유사하며,[도6-1] 18세기 말에 제작된 《화성원행도병》 중 서장대를 화면 위쪽 중심에 두고 화성의 전모를 담은 〈서장대성조도〉와도 유사하여 성읍 등을 담을 때 애용된 관례화된 구성임을 짐작할 수 있다.[도4-42]

거대한 공간을 재현하여 시각적 사실성이 떨어지는 〈통군정아회도〉와 달리 〈압록강유람도〉와 〈관기치마도〉는 선유 장면과 공연 장면을 비교적 사실적으로 묘사하였다.[도6-11, 도6-12] 선유 장면에는 관료들이 탄 두 척의 배 위에서 음악을 연주하고 기생들은 춤을 추는 장면이 나타난다. 그 옆으로는 군사들이 탄 배가 이들을 호위하고 있어서 관료로서의 환유였음을 암시한다. 그림의 구성을 보면, 구룡정이 높은 언덕 위에 나타나고, 그 뒤로는 우뚝 솟은 금강산이 있으며 앞으로는 시원한 강물이 흐르고, 근경에는 나지막한 언덕이 솟아 있다. 이러한 구도는 풍수 개념도에 비교할 수 있는 일종의 명당도에 해당되는 구성과 소재를 갖춘 것이다. 〈관기치마도〉도 이와 유사한 구성과 소재를 갖추고 있어 역시 풍수적인 개념을 가시화한 것으로 볼 수 있다.[도1-13-1] 이처럼 풍수적인 구성과 소재를

사용한 실경산수화와 기록화는 조선 초부터 꾸준히 제작되었으므로 화가는 오랜 관습으로 통용되던 방식을 따른 것으로 볼 수 있다. 그러나 특히 이 작품은 주요한 장면을 크게 부각시키고, 상황을 비교적 사실적, 구체적으로 전달하고 있는 점이 특징적이다.

지방의 관료들이 공적인 의식을 가지고 제작하거나 환력의 기념물로서 제작한 실경산수화는 지방의 관아에 소속된 화사들이 그렸으므로 중앙의 화단에서 활동하던 정선의 진경산수화에 비교하면 화풍과 기법, 수준 면에서 많은 격차가 있다. 그러나 이 작품은 이전의 계회도나 기록화에 비해서 상황을 사실적으로 묘사한 점에서 18세기에 등장한 진경산수화와 공통점을 지니고 있다.

평안도 관찰사와 이시항 등 지역의 관료들은 조태억이 관서 지역에 도착한 날부터 동행하면서 시를 수창하는 모임을 가졌음을 이시항의 문집인 『화은집』의 기록을 통해서 알 수 있다.[22] 조태억은 발문에서 자신의 유람이 공무 여가에 이루어진 것이고, 관료로서 공인 의식을 잊지 않았음을 강조하였다. 그러나 이전부터 알던 지기들과 함께 평소 볼 수 없는 명승을 만나 즐거운 시간을 가졌음을 솔직하게 토로하였다. 《용만승유첩》은 소론계 인사들이 주문하고 진경을 청록산수기법으로 그린 점에서 남구만계 십경도와 상통하는 요소들이 있다. 그러나 18세기 문인들 사이에 유행한 문회 풍조에 힘입어 관료로서의 환유임에도 풍류적인 모임이었음을 시문과 그림 모두에서 부각시킨 점은 새로운 요소이다. 또한 아회 장면을 크게 부각시켜 사실적으로 재현한 것도 진경산수화의 사실적 경향과 관련이 있어 보인다.

소론계 인사들의 북관 실경에 대한 관심은 《북관별과도》(北關別科圖)와 《함흥내외십경도》에서 다시 한번 확인된다. 《북관별과도》는 1731년 함경도 길주에서 있었던 문무과 별시의 장면을 그린 실경산수화이자 기록화이다.도6-13 이 작품은 문무과시의 장면과 합격자들을 발표한 장면을 그린 다음, 과거를 주관한 시관의 명단과 합격자의 명단을 기록하였다. 그림의 주제와 형식, 좌목, 소재와 기법은 1664년 한시각이 그린 《북새선은도권》과 유사한 요소들이 적지 않다.도3-11 하지만 세부적인 내용과 상황은 1731년의 과시를 재현하였으며, 구체적인 화풍의 측면에서는 독자적인 요소도 나타나고 있다. 이 작품은 여러 가지 정황을 토

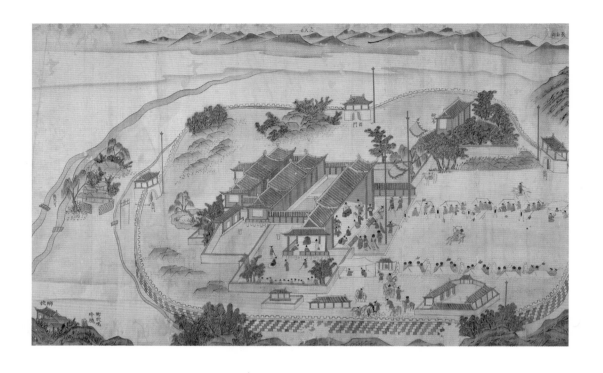

도6-13 작자 미상, 《북관별과도》(부분), 1731년경, 비단에 채색, 88.5×163.4cm, 국립중앙박물관 소장

대로 함경도 지역의 지방 화사가 그린 것으로 추정되며, 이 작품을 주문한 인사가 윤순(尹淳)이었을 가능성이 제시된 바 있다.[23]

도6-14 작자 미상, 《북관별과도》(좌목 부분), 1731년경, 비단에 채색, 88.5×163.4cm, 국립중앙박물관 소장

그런데 이 작품의 좌목 부분을 보면 특이한 요소가 나타나고 있다. 먼저 제명록(題名錄) 중 한양에서 파견되어 별시를 주관하였던 판돈녕부사 윤순 옆에 함경도 관찰사의 관직이 기록되어 있지만, 관찰사의 이름을 기록한 부분이 도려내어져 있는 것이다. 도려낸 이름 아래로는 계축년 생(生)이라는 기록과 계형(季亨)이라는 자(字), 본관이 파평이라는 기록이 남겨져 있다.도6-14 또한 방방(放榜) 부분의 제명록에도 다시 한번 함경도 관찰사의 이름이 도려내어져 있고, 생년과 자, 본관은 남겨져 있다. 이를 토대로 해당 인물을 조사해 본 결과 당시 함경도 관찰사는 파평 윤씨 회와(晦窩) 윤양래(尹陽來, 1673~1751)임을 확인할 수 있었다. 윤양래는 대표적인 노론 관료 중 한 사람으로 1730년에서 1731년 사이 함경도 관찰사를 역임하였다. 한편 중앙에서 파견된 시관 윤순은 소론계 관료이다. 이처럼 인명을 도려내는 사례들은 고문서 등에서 드물게 확인되는데, 흔히 유물을 소유하였던 인사나 그 집안에서 당색이 다르거나 반목하였던 인사들의 이름을 지우거나 도려내는 일들이 확인되고 있다.[24] 이러한 좌목의 상태로 보아서 이 작품은 소론계인 윤순이 시관으로 참석하여 별과의 장면을 기록하여 소유한 것이며, 윤순 당대 또는 후대에 소론과 갈등이 잦았던 인사인 노론 윤양래의 이름을 폐기한 것으로 짐작된다. 즉 이 작품은 윤순이 소론계 선배인 남구만의 행적이 서려 있던 함경도에서의 과시를 기념하여 제작한 뒤 사적으로 소유하였던 것으로 보인다.

이 작품은 역시 청록산수기법을 구사한 실경산수화이자 기록화로서, 당시까지 전해지던 북관 별과를 기록한 한시각의 작품을 토대로 제작되었다. 그러나 이 작품에는 남구만이 1674년에 건축한 지락정이 크게 부각되고 있는 등 한시각의 그림과 다른 요소가 있고, 특히 주요한 건물의 명칭을 표기하고 있어서 좀

더 구체적인 정보를 전달해 주는 실용성이 부각되고 있다. 전체적인 구성과 소재 등은 유사하지만 준법과 수지법, 채색, 계화법 등 화풍의 측면에서 한시각의 작품과 차이점이 나타나고 있다. 이 작품은 지방 화사가 함흥 지역에 전해지던 작품을 토대로 제작한 것이므로 또한 중앙 화단에서 정선이 구사한 진경산수화풍과 비교하면 큰 격차가 나타나고 있다. 그러나 소론계 관료에 의해 주문, 제작된 환력의 기념물로서 18세기 초엽경 지방 화단의 화풍을 보여준다는 의의가 있다.

《함흥내외십경도》는 작자 미상의 작품으로 남구만이 제작한 《함흥십경도》와 《북관십경도》를 이모한 작품이다.^{도6-1, 도6-2} ²⁵ 작품에 기록된 제의 내용과 그림의 제재 및 소재, 화풍 등을 통해서 이전에 전해지던 작품을 이모하였음을 짐작할 수 있다. 작품의 제작 시기를 확인할 수 있는 요소가 거의 없어서 다만 화풍으로 제작 시기를 추정하여 왔다. 그런데 박정애는 이 작품의 화풍이 《북관별과도》와 동일하다는 점을 지적하였고, 필자도 그 의견에 동의한다.²⁶ 또한 이 작품 중 과시도 부분의 서체를 조사하여 보니, 특히 '山'자를 약간 비스듬히 쓰는 특이한 서풍이 보이는데, 《함흥내외십경도》의 서체에서도 동일한 특징이 나타나고 있다.^{도6-15, 도6-16} 따라서 《함흥내외십경도》도 《북관별과도》와 마찬가지로 1731년 시관으로 파견된 윤순에 의하여 주문, 제작, 소유된 작품으로 볼 수 있겠다.

윤순은 별과 시관으로 파견되었을 때 함경도에서 몇 달간 머물렀는데, 길주과시 때에는 칠보산을 여행하였고, 함흥에서도 오래 머물렀다.²⁷ 윤순은 함흥으로 가는 길에 여러 제판(題板)을 보고 시를 지었고, 함흥의 경관을 평양에 비교하면서 평하고 칠보산을 풍악산과 설악산에 비견하는 등 공무 여가에 유람을 하기도 하였다. 명필가로서 서화에 대한 식견과 관심이 높았던 그는 함흥에 오래 머무는 동안 관아에 소장하던 남구만의 십경도를 보았을 것이고, 아마도 이를 모사하게 하여 남구만류 관북십경도의 전통이 이어지는 데 기여한 것으로 보인다. 이처럼 한 지역의 명승이나 실경을 그림으로 제작할 경우 각 지역에 존재하던 기존의 지도나 작품을 반복적으로 이모하는 방식이 하나의 관습으로 19세기까지 이어지게 된다. 그러한 배경에서 19세기에는 지방 관료에 의한 회화식 지도의 제작 및 확산이라는 새로운 문화 현상이 대두되었던 것이다.²⁸ 《함흥

도6-15 작자 미상, 《북관별과도》 중 '山' 자, 1731년경, 비단에 채색, 88.5×163.4cm, 국립중앙박물관 소장

도6-16 작자 미상, 《함흥내외십경도》 중 '山' 자, 1731년경, 종이에 채색, 51.7×34.0cm, 국립중앙박물관 소장

내외십경도》는 그러한 전조를 보여주는 중요한 작품이다.

소론계 관료에 의해 제작된 또 다른 환력의 기념물로서《관동십경첩》이 전해지고 있다.도4-7, 도4-11, 도4-12 29 이 서화첩은 강원도 관찰사 김상성의 순력을 기록한 작품이다. 그는 1746년 봄경 삼척부사 오수채, 강릉부사 조적명과 함께 강원도 지역을 순행한 뒤 관동의 유명한 명승 열 곳을 선정하여 화공에게 그리게 하고 영월부사 조하망에게 보내어 제시를 받았다. 이후 1748년까지 한양 지역에 봉직하던 관료와 선비들의 제시를 각자의 글씨로 써서 받아 시서화 삼절의 화첩을 이루었다. 화첩의 그림은 아마도 감영에 소속된 화사가 담당하였을 것이다. 그는 이 화첩 이외에도 1746년 춘순(春巡) 때 금강산과 영동과 영서 등 4곳을 그린《와유첩》(臥遊帖)을 제작하였고, 또한 같은 해 가을에는 영남 지역을 그린《영남첩》을 주문, 제작하고 시문을 수록하였다고 한다. 규장각에 소장된 이 화첩의 제목은 현재 '관동십일경'이라고 되어 있지만 이는 본래의 표제는 아니고 새롭게 장첩하면서 붙여진 것이다. 이 화첩은 본래 김상성이 '와유첩'으로 제작한 화첩과 관련이 있는 것으로 판단된다.

《관동십경첩》의 제작에 관여한 인사들은 노론계인 김진상(金鎭商)을 제외하고 모두 소론계 관료들이다. 이 화첩을 만들며 김상성은 관동 지역의 명승을 흔히 알려진 팔경(八景)이 아니라 십경(十景)이란 개념으로 묶어놓았다. 지방의 화사를 동원하여 청록진채로 표현하였는데, 각 장면의 구성과 소재, 기법 등은 제작 당시로서는 보수적인 성향을 보여준다. 김상성은 이 화첩을 주문, 제작하면서 어떤 의도를 담아내고자 하였을까.

가을에 순력하며 방문한 죽서루에 대해 쓴 시 가운데 오수채는 "행차 깃발에 바다 해가 따스하고 깊은 골이라 늦게 핀 꽃이 예쁘구나 / … 모래톱엔 노란 버들가지 흔들리고 관청 문서엔 흰 구름이 이는구나…"라고 읊었다. 행차 깃발이란 관찰사의 공식적인 순력이었음을 의미하고, 관청 문서에 흰 구름이 일어날 정도로 관직 생활이 한가롭다고 하였다. 즉 관찰사가 정치를 잘하여 관아에 문제가 없으니 관찰사의 순력이 여유롭다는 의미이다. 오수채는 1757년경 개성유수로 봉직하였는데, 친구인 강세황을 개성으로 초청하였다. 이때 강세황은 오수채의 주문으로, 개성과 주변의 오악산, 천마산, 성거산 일대를 여행하고 그린 16점의 그림과 글 3건으로 이루어진 《송도기행첩》을 제작하였다. 훗날 오수채가 이러한 작품을 주문한 데에는 자신의 환유를 기념, 기록하려는 의도가 있는 것으로 볼 수 있다.[30] 따라서 오수채가 김상성의 《관동십경첩》을 보고 감상한 일 등이 《송도기행첩》의 제작에 영향을 주었을 가능성이 있다.

김상성은 1746년 봄에 순력하면서 읊은 망양정 시에서 "만 리의 물결은 누가 주관하나 / 뱃노래 소리는 태평성대를 알리네…"라고 하면서 태평성대를 찬양하고 있다. 이처럼 《관동십경첩》에 깔려 있는 기본적인 정서는 태평성대의 여유로운 환유라는 인식이다. 그러나 실제로 김상성이 순행을 하였던 1746년 당시 강원도에는 물난리가 나서 백성들이 고생을 하고 있었다. 이 작품의 시문에서 문득문득 배어나는 공적인 의식들이 현실과 다소 유리된 것으로 보이는 점은 아쉽지만, 관료로서의 공인 의식이 반복적으로 드러나고 있다.

화제를 쓴 소론계 인사들은 꽤 지명도가 높은 사람들이었고, 이들 중 일부는 정선과도 직, 간접적으로 교류하였다.[31] 따라서 김상성은 진경산수화의 새로운 경향에 대해서 익히 잘 알고 있었을 것이다. 그러나 김상성은 관찰사로서의 환력을 기록하기 위해서 남구만으로부터 시작된 십경의 전통과 지방 화사를 동원한 청록산수화풍, '지령인걸'의 개념을 담은 풍수적인 표현 방식 등의 특징을 가진 화첩을 제작하였다. 화첩의 제시 중 〈시중대도〉(侍中臺圖)에는 "어느 때야 우뚝 솟은 누각을 보아 관동팔경을 낮추어 볼 수 있으랴"라는 구절이 있어 이 화첩 제작 이전에 관동팔경에 대한 의식이 이미 존재했음을 알 수 있다.[32] 그러나 김상성은 구태여 관동의 십경을 선정하였다. 이는 소론계 관료들 간에 하나

의 전범으로 통용되던 남구만계 십경도의 영향을 수용한 것으로 여겨지며, 이로써《관동십경첩》은 단순히 아름다운 명승의 유람을 기록한 것이 아니라 관찰사로서의 순력과 환유를 기념하는 공적인 기록물로서의 성격을 담보하고 있음을 짐작할 수 있다.

이 화첩에 담긴 실경은 풍수적 명당도(明堂圖)에 비견될 만한 풍수적인 이상을 갖춘, 아름답고 평화로운 정경으로 미화되었다. 1745년 가을 순력 때의 시문을 실은 시중대와 총석정, 낙산사 장면이나 1746년 봄 순력 때의 시문을 실은 삼일포, 가을과 봄의 시문이 실린 경포대 장면은 모두 단풍이 가득한 가을 경치로 그려졌다. 또한 봄 순력의 시문이 실린 청간정과 망양정 장면이나 봄과 가을 순력의 시문이 실린 죽서루 장면은 희고 붉은 꽃들이 피어 있는 봄 경치로 표현되었다. 삼일포의 경우 봄 순력의 시문이 실려 있는데 그림은 가을 장면으로 묘사된 점에서 예외적이다. 어쨌든 화첩 중 네 장면은 가을 풍경을, 네 장면은 봄 풍경을 그린 것이고, 장면마다 경물의 특징에 따라 약간씩 차이는 있지만 일정한 구성과 채색, 기법을 사용하고 있어서 순력 당시 현장에서 그려진 것이라기보다는 1746년의 어떤 시기에 화가가 일관되게 그린 것으로 짐작된다.

현재 화첩은 관동십경을 북쪽으로부터 남쪽으로 찾아가는 순서로 장첩되어 있고, 계절감은 그림의 순서와 관계없이 나타나고 있다. 여러 가지 정황으로 볼 때 이 작품은 실경을 사경(寫景)한 것이라기보다는 전통적인 명당도의 개념을 토대로 재구성한 것으로 보인다. 시중대, 총석정, 청간정, 경포대 등 네 장면은 해변가의 정자를 양안(兩岸)의 언덕이 폭 감싸 안은 형국의 풍수 개념을 적용하여 그렸고, 나머지 네 장면은 원형 구도를 취하면서 화면의 중심, 즉 명당 자리에 주요한 경물을 위치시키는 구성을 사용하였다. 각 장면을 현장 사진과 비교해 보면 풍수 개념을 전제로 하여 경물을 이상적으로 재구성하는, 사실적이기보다는 개념적인 구성임을 알 수 있다. 이러한 방식은 대관적인 실경을 풍수적인 관념을 토대로 시각화하는 구성을 애용하던 회화식 지도에서 흔히 사용되던 수법이다. 지방 관아에 소속된 화사들은 지방의 지도를 그리는 일을 담당하였으며, 풍수적인 개념으로 일정 지역을 시각화하는 것은 곧 그 지역을 이상화해 표현한다는 의미를 지니고 있었다. 이러한 개념과 수법에 익숙하였던 지방 화사는 관동의 승경

을 아름다운 현실경으로 미화하여 표현하였다. 이처럼 이상적인 승경이란 곧 태평성대가 이루어진 현실에 대한 은유적인 표현이었으며, 이러한 방식으로 관찰사의 환력을 칭송하고 있는 것이다.

한편 세부 경물에는 예컨대 〈죽서루도〉(竹西樓圖)에서 볼 수 있듯이 실경과 시의 내용을 반영하는 경향이 나타나고 있다.[도4-11] 이 장면은 봄으로 재현되었는데, 관찰사가 봄 순력 때 지은 시 중 "죽서루의 봄물은 유수인데 종일토록 물결 위에 유유히 떠가네 / 강호가 있어도 돌아가지 못하니 갈매기가 어찌 사람의 시름을 알리오"라는 구절을 반영한 듯 강물 위에는 한 척의 배가 떠 있고, 강가에는 갈매기로 보이는 하얀 새들이 그려져 있다. 망양정 장면에서는 관찰사의 시 내용을 담아내고 있다.[도4-12] "파도는 언제나 석양에 이는데 / 언덕의 봄 파도가 난간에 오르려 하네 / 물새 나는 중간에 푸르른 섬이 있고 … 만 리의 물결은 그 누가 주관하나 / 뱃노래 소리는 태평성대를 알리네"라는 시이다. 그림은 시의 내용에 따라 언덕가에 파도가 하얗게 거품을 내며 치고 있고 수평선에는 붉은 해가 지고, 바다 가운데 푸른 섬이 떠 있다. 언덕 끝 즈음에는 어부가 앉아 있는 작은 배가 살포시 나타나고 있다.[도6-17] 결코 사실적인 풍경은 아니지만 특히 관찰사가 거론한 내용들을 재현해 내어 시화일치(詩畵一致)를 이루려는 화가의 의지, 아마도 김상성의 의지가 읽힌다. 그러나 이 화첩의 화풍은 당시 한양에서 유행하던 정선의 사실적인 진경산수화풍에 비해서 관념적이며 보수적이다.

기록된 시문의 내용은 경관의 핍진한 묘사와 흥취의 생생한 표현이 주가 되었으며 때로는 목민관으로서의 의식이 드러나기도 하지만 기본적으로 풍류적인 의식이 부각되고 있다. 김상성은 앞서 거론하였듯이 소론계 십경도의 전통을 의식하고 있었지만, 동시에 18세기에 들어와 유행한 문회의 풍류를 담은 새

로운 십경도를 만들고자 하였던 것으로 보인다. 남구만계 십경도에 비해서 명승을 위주로 한 경물의 선정, 산문이 아닌 시를 실은 점, 흥취를 강조한 시문의 내용은 공적인 성격보다는 좀더 사적이고 풍류적인 성격을 강조한 것으로 보이며, 그러한 의도는 그가 제작한 영동, 영남의 실경을 담은 화첩의 제목을 스스로 '와유첩'이라고 한 점에서도 확인된다. 《관동십경첩》은 공적 기념물로서 제작되던 실경산수화가 진경산수화의 유행에 따라 사적인 소유품이자 와유물로 변해 가는 과정을 보여주는 사례이다.

한편 한양에 거주하던 소론계 인사들은 겸재 정선의 진경산수화가 형성되는 과정에서 주문과 후원, 품평을 통해 진경산수화의 발전에 기여하였다. 정선과 교류하였던 인사 가운데 홍중성, 조유수, 이병연은 지방관으로 부임해 갈 때 정선에게 해당 지역의 진경을 주문하였고 정선은 송별의 선물로 진경을 그려주었다. 또한 조유수는 임지에서 지방 화사가 아니라, 한양의 정선에게 청을 넣어 관동 지역의 진경을 그려달라 하기도 하였다.

정선이 양천현령으로 재직하던 중인 1742년에 제작된 《연강임술첩》(漣江壬戌帖)은 정선이 다른 관료의 환력을 기념하는 진경산수화를 그린 경우이다.도6-18 이 작품은 경기도 관찰사 홍경보(洪景輔, 1692~1745)의 주문에 의하여 제작된 것으로 시서화 삼절을 고루 갖추고 있다.[33] 홍경보는 순력을 하는 과정에서 삭녕(현재 연천 서북쪽)에 도착하였을 때 양천현령 정선과 연천현감 신유한을 우하정(羽下亭)에서 만나 배를 타고 임진강을 거슬러 올라가며 웅연(熊淵)까지 뱃놀이를 하였다. 그날이 음력 10월 15일로 소동파가 적벽놀이를 한 날짜와 같으므로 적벽유(赤壁遊)에 빗대며 풍류를 즐겼고, 놀이가 끝난 뒤 신유한이 기문을 짓고, 정선이 그림으로 기록하였다. 정선은 소론계 인사들과 늘 교류하고 있었고, 홍경보는 1727년 정미환국 때 소론 인사들과 함께 복직된 것으로 보아 소론계와 정치적 입장이 같았음을 알 수 있으며, 신유한 또한 소론계 인사이다.

정선은 임진강변의 진경을 수묵화로 재현하였고, 이 놀이에 동원된 관원들의 모습과 선유의 장면을 세밀하게 묘사하여 이것이 관찰사의 순력 중 일어난 환유였음을 시사하고 있다. 그러나 이 작품은 공인 의식을 중시하던 전통적인 십경도류 회화와 여러 가지 면에서 차이가 있다. 무엇보다 좋은 시절에 좋은 승

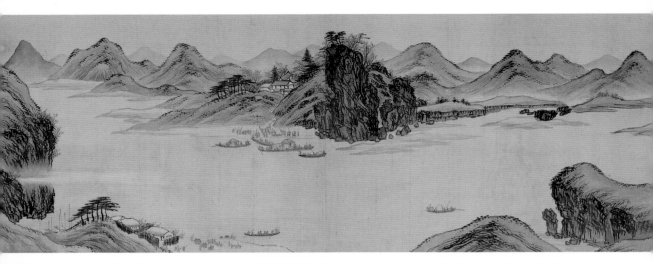

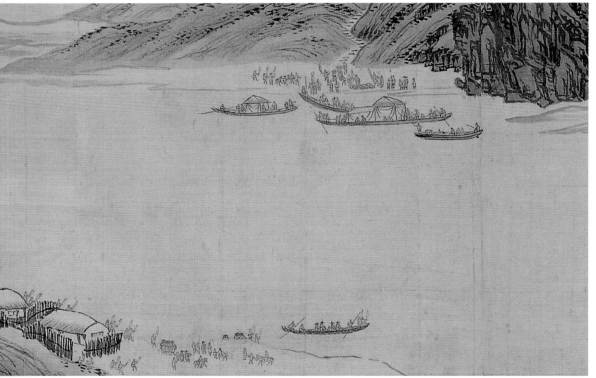

도6-18　정선, <웅연계람도>, 《연강임술첩》 중, 1742년, 비단에 수묵, 35.5×96.6cm, 개인 소장

도6-18-1　정선, <웅연계람도>(부분)

경을 만나 시서화로 즐기는 문회적인 풍류를 전면적으로 수긍하고 있는 점이 주목된다. 기문에는 이러한 유람 이면에 정치가 불안정하였던 불우한 시절을 만나 유배를 간 관료로서 궁벽한 지방에서 쓸쓸한 삶을 살던 북송의 소식(蘇軾)과 달리 태평성대에 봉직하는 관료로 소식의 적벽놀이보다 더 성대하고 의미 깊은 놀이를 가졌다는 자부심이 뚜렷하게 개진되고 있다. 즉, 태평성대를 구가하는 관료로서의 승평풍류(升平風流)라는 의식이 전제된 놀이였음을 밝힌 것이다. 물론 이는 명분을 갖기 위한 의례적인 언사일 수도 있지만 관아의 관원들까지 대동한 공적인 행사로서 이루어진 선유의 이면에는 관료로서의 자부심과 명분이 작용하고 있는 것이다.

정선의 그림에는 시원하게 펼쳐진 강물 위에 커다란 배를 타고 있는 관찰사 일행이 보이고, 강변에는 백성들이 동원되어 횃불을 들고 있으며, 관찰사를 수행한 관리들의 모습도 보인다.도6-18-1 관찰사는 태평성대를 만난 관료로서 통치를 다한 여가에 떳떳하게 풍류를 즐기고 있는 것이다. 정선은 60세가 넘은 노령에도 불구하고 정교한 필묘와 세밀한 묘사를 구사하면서 관찰사를 위하여 정성을 다한 작품을 제작하였다. 정선은 관찰사의 순력을 담은 실경산수화를 청록진채로 그리던 관습에서 벗어나 수묵화로 그렸으며, 자신의 개성적인 화풍을 구사하며 새로운 차원의 회화적 성격을 부여하였다. 1746년경 김상성이《관동십경첩》과《영남첩》등 환력을 기념하는 와유첩을 제작하였을 때 그는 정선의 진경산수화에 대해서 잘 알고 있었을 것이다. 18세기 이후 한양을 중심으로 형성된 새로운 문인 문화와 진경산수화가 유행하면서 관료들은 풍류적인 환유를 즐겼고, 시화(詩畵)를 갖춘 화첩을 제작하여 그들의 환력을 기록하는 새로운 관료 문화를 추구하게 되었던 것이다.

정선은 환력을 기록한 실경산수화를 와유물의 성격을 가진 진경산수화로 재해석해 냈다. 특히 평소에 정선과 교분을 가졌던, 남구만 이래로 환력의 기념물을 제작하는 관습을 중시하던 소론계 인사들은 정선에게 적극적인 주문을 하였다. 이는 소론계 인사들이 진경산수화의 주문과 감상, 품평에서 중요한 역할을 했음을 보여주는 하나의 사례라는 점에서도 중요한 의미가 있다.

소론계 관료의 환력을 기념하기 위해 제작된 작품 중에는 선비화가 강세황

의《송도기행첩》이 주목된다.[도2-3, 도4-37] 이 작품은 서양화법이 적극적으로 시도된 진경산수화 작품으로서 중요한 의의를 지니고 있다.[34] 뿐만 아니라 이 작품은 개성유수로 재직하던 오수채가 강세황에게 특별히 주문하여 제작되었다는 점에서도 중요하다.《송도기행첩》중에는 오수채의 수장인이 찍혀 있어서 제작 이후 오수채가 수장했음을 시사한다. 화첩 중 〈박연폭포도〉의 뒷장에는 오수채의 시 「범사정」(泛槎亭)이 기록되어 있고, 오수채의 호인 체천(棣泉)과 자인 사수(士受)의 인장이 찍혀 있다. 또한 화첩 마지막 면에 기록되어 있는 강세황이 짓고 쓴 발문에는 '오제'(吳弟)라는 인물이 화첩을 소유하고 있다고 밝히고 있다. 오제는 오수채의 손자 오언사(吳彦思, 1734~1776)로 추정되고 있어서 이 화첩이 소론계 관료 오수채의 환력을 기념하기 위한 작품으로 주문, 제작되었고, 오수채가 수장하다가 자손들에게 전해진 것으로 볼 수 있다. 오수채는 김상성이 1746년경 제작케 한《관동십경첩》에 제발을 쓴 인물로서 그로부터 십여 년 뒤 환력을 기념하는 작품의 제작을 의뢰한 것이다.

강세황이 개성을 방문한 1757년에 오수채는 1648년 편찬된『송도지』(松都誌)를 보완하여『송도속지』(松都續志)를 간행했다.『송도속지』에는 범사정, 태안창(泰安倉), 대흥산성 등과 같이『송도지』발간 이후 새롭게 조성된 장소가 기록되었다.《송도기행첩》에도 이곳을 그린 그림이 수록되어 있다. 군량미 창고 태안창에서 바라본 풍경 그림이 세 점이나 있으며 군사적으로 중요한 대흥산성, 군기고 대흥사, 행궁인 대승당 그림이 포함되어 있다. 이 장소들이 다른 송도 기행 문학에서는 다루어지지 않는 공적 기능의 공간이라는 점에서《송도기행첩》이 관료의 환력을 기념하여 제작된 작품이라는, 이 작품의 의의를 확인할 수 있다. 일반적인 유람을 기록한 기행사경도와 달리 개성유수인 오수채의 환력을 기념하기 위해서 공적인 장소들을 포함시켰던 것이다.

3) 나가면서

이 글에서는 유학자 관료들의 주문으로 제작된 실경산수화 및 진경산수화에 대해서 고찰하였다. 관료로서의 여행, 즉 환력은 조선시대 특유의 관료 문화로 존속되었다. 환력 가운데 특히 한 도(道)를 다스리는 지방 관찰사로서의 환력은 성대한 것이었다. 관찰사의 순력은 본래 통치를 위한 과정이었지만 기왕에 나선 여행길에 지역의 명승을 돌아보는 환유의 관습이 있었다. 이러한 배경에서 서서히 제작되기 시작한 환유의 경험을 기록한 작품들은 기본적으로 실경산수화로 재현되었다. 이 글에서는 그 가운데 18세기 전반경 진경산수화가 유행하던 시기에 제작된 작품들을 중심으로 정리하여 보았다.

이 시기에 제작된 지방 관료의 환력을 기록한 현존 작품으로는《함흥내외십경도》,《탐라십경도》,《탐라순력도》,《북관별과도》,《용만승유첩》,《관동십경첩》 등이 주목을 받고 있다. 이 작품들의 제작 배경과 주문자 등을 확인하여 보니 대부분 소론계 지방 관료가 주문하고 지방의 화사가 그린 것임을 알 수 있었다. 그리고 그 연원으로는 함경도 관찰사인 남구만이 제작한 북관의 십경도를 주목하였다. 소론계 핵심 인사인 남구만은 십경도뿐 아니라 함경도 지도를 진상하고, 함흥에 지락정과 격구정을 건축하는 등 북관 지역의 정치적, 국방적 중요성을 역설하였다. 그가 제작한 십경도류 회화는 공적인 환력의 기록물로서 정치적, 상징적 의미를 담은 실경산수화이다.

이후 제작된《함흥내외십경도》와《북관별과도》등은 남구만계 십경도의 영향을 뚜렷이 드러내고 있다. 또한《용만승유첩》은 평안도 관찰사가 조태억과의 환유를 기념하여 제작한 작품으로 남구만의 십경도와 직접적인 관련이 있는 것은 아니지만 소론계 관료들이 지방 화사를 동원하여 제작한 청록진채의 진경산수화라는 점에서 주목하였다. 정선의 진경산수화가 한창 무르익은 1745~1746년에 강원도 관찰사를 지낸 김상성은 자신의 환력을 기념하는 '와유첩'을 계획하고 지방 화사를 동원하여《관동십경첩》을 제작하였다. 시서화 삼절의 풍류 넘치는 이 화첩에 자신의 서체로 직접 시문을 쓴 인사들은 대부분 소론계 관료였다. 화첩의 화풍은 태평시대의 평화롭고 이상적인 현실을 은유하기 위해서인 듯 풍

수적인 구성과 소재를 사용하였고, 청록진채 기법을 구사하였다. 화가는 전체적으로는 풍수적인 구성과 소재를 동원하여 관념적인 경향을 보이면서도 세부적으로는 실경의 조건뿐 아니라 시문의 내용을 충실하게 반영하면서 시화 일치의 진경산수화를 제작하였다. 위에서 거론한 여러 작품들을 통해서 정선의 진경산수화와 구별되는 지방 특유의 진경산수화도 존재했음을 확인할 수 있다. 제작배경, 재료와 구성, 기법 등 여러 가지 점에서 차이는 있지만 이러한 작품들도 18세기 진경산수화의 한 부분이었음을 수긍하게 되면 진경산수화의 다층적인 양상을 구명하는 데 도움이 될 수 있을 것이다.

한편 정선의 진경산수화 가운데에도 소론계 관료들의 주문에 의한 작품이 적지 않다. 지방의 관료로 부임하는 소론계 사대부들이 정선에게 전별 선물로 부임지의 진경을 주문해 받곤 하였다. 조현명, 조귀명, 조적명 등 풍양 조씨 인사들과 이춘제 등 소론 권력가들은 공적, 사적 계기로 정선을 적극적으로 후원하고 작품을 주문하면서 진경산수화의 유행에 일조하였다. 또한 경기도 관찰사 홍경보는 친소론계 인사로 경기도를 순력하던 중 정선, 소론인 신유한과 함께 풍류 넘치는 선유를 하고 이를 진경으로 그려줄 것을 주문하였다. 강세황의《송도기행첩》은 소론계 중진인 개성유수 오수채가 제작을 주문해 수장한 작품으로 진경산수화가 서학과 서양화법을 기반으로 한 새로운 차원으로 변화하는 데 큰 역할을 하였다. 이러한 사례들을 통해서 진경산수화를 정립하는 과정에서 소론계 관료들의 주문과 후원의 영향이 컸음을 다시 한번 확인할 수 있다.

2

표암 강세황의 사실적 진경산수화
: 일상과 평범, 상경常境의 추구[35]

표암 강세황은 18세기의 대표적인 선비화가 중 한 사람으로 시서화 삼절로 유명하다.[36] 그는 선비화가로서는 드물게도 산수화와 대나무, 초상화와 화조 및 화훼, 사생 등 다방면에 관심을 가지고 정진하여 뛰어난 수준에 이르렀다. 산수화 방면에서는 사의산수화와 진경산수화의 경계를 넘나들며 고금(古今)의 변주(變奏)를 통해 선비의 이상을 담은, 이상적인 산수화의 전범을 모색하였다. 그의 진경산수화는 겸재 정선이 정립한 진경산수화의 전통을 변화시키면서 18세기 후반기 화단에서 진경산수화가 주요한 회화 분야로 이어지는 데 크게 기여하였다.

조선 후기, 18세기 전반경 겸재 정선은 전통적인 실경산수화와 뚜렷이 구분되는 주제 의식과 구성 및 소재, 기법으로 표현된 '천기론적 진경산수화'의 세계를 열었다. 정선 이후 18세기 중엽 즈음에는 심사정과 이인상, 이윤영을 비롯하여 이후 정수영과 윤제홍 등 선비화가가 뒤를 이어 나오면서 사의성이 강화된, '사의적 진경산수화'가 대두되었다. 18세기 후반 이후에는 서학을 기반으로 서양화법의 영향을 수용한 '사실적 진경산수화'가 형성되면서 진경산수화에 다

시 한번 큰 변화가 일어났다. 강세황은 선비화가로서 앞선 정보와 지식을 바탕으로 사실적인 진경산수화를 이끌어갔다.

　　강세황은 산수화와 대나무 그림에 장기를 발휘하였다. 산수화는 관념적인 사의산수화와 사실적인 진경산수화 두 분야에 모두 정통하였다. 강세황은 30대 시절로부터 70대 말년까지 때로는 타인의 주문에 응하여, 때로는 자발적으로 진경산수화를 꾸준히 제작하였다. 강세황의 진경산수화는 기행을 전제로 제작된 기행사경도와 일상적인 경험과 평범한 생활 현장을 담은 진경산수화로 구분해 볼 수 있다. 강세황은 젊은 시절부터 병약하기도 하고 불우한 시절을 보냈을 뿐 아니라 여행을 선호하는 속된 습속을 싫어하였기 때문에 여행을 즐기지는 않았다. 따라서 기행과 관련된 그의 진경산수화는 대부분 타인의 주문에 의한 것인 경우가 적지 않다. 30, 40대 젊은 시절에는 타인의 주문에 응하느라 가보지 않은 곳의 진경을 모본(摸本)을 토대로 제작하기도 하였다. 반면에 진경산수화와 관련하여 그의 개성적인 회화관과 화풍은 일상과 평범, 과장되지 않은 상경(常境)을 담은 작품들에서 더욱 뚜렷하게 나타나고 있다.

　　이 글에서는 강세황이 제작한 진경산수화 작품들을 살펴보면서 그가 어떠한 동기와 목표를 가지고 진경을 그렸는지, 진경을 그리기 위해서 어떠한 방법론을 추구하였는지, 또한 그가 구사한 화풍의 의미와 특징은 무엇이었는지 등의 문제를 고찰하려고 한다. 이러한 검토를 통해서 조선 후기 화단에서 강세황의 진경산수화가 차지하는 위상 및 조선 후기 진경산수화의 새로운 단면을 밝히고자 한다.

1) 강세황의 기행사경도

강세황은 그가 거주하던 지역이 아닌 곳으로의 여행이나 견문을 재현한 작품들, 진경산수화의 대표적인 제재인 기행사경도를 꾸준히 제작하였다. 주요한 작품으로는 1751년의 《도산서원도》, 1757년 이전에 제작한 《산창보완첩》(山牕寶玩帖), 1757년경에 제작한 《송도기행첩》, 1771년의 《우금암도》(禹金巖圖), 1781년

경의《사로삼기첩》(槎路三奇帖) 등의 중국 기행첩, 1788년경의《풍악장유첩》등이 있다. 그런데 이 작품들은 대개 특별한 주문에 의한 것이거나 특별한 상황 아래서 제작되었다. 우선 39세 때 제작한《도산서원도》는 성호 이익의 요청을 받고 그린 것이다.[도2-4] 그러나 강세황은 이때까지 도산서원을 직접 가본 적이 없다. 그는 이 점에 대해서 서술하면서 보지도 않은 곳을 그린 방식에 대해서 또한 설명하였다.

성호 이익 선생께서 병이 위독한 가운데 세황에게 명하여 무이도(武夷圖)를 그리라 하셨다. 이미 완성되자 또 도산도(陶山圖)를 그리라 하셨다. … 세황은 아직 도산에 가본 적이 없다. 세간에 전해 오는 도산도는 차이가 많아 누가 그 진면목을 얻었는지 분간하기가 어렵다. … 그러나 선생께서 이 그림을 취하신 것은 사람이지 지역 때문이 아니니 한 조각 계산(溪山)이 비슷한지 아닌지 하는 것은 또한 따질 만한 것도 못 된다. …[37]

강세황은 중국 남종화에서 유래된 사의적인 화법을 구사하면서 이전에 제작된 도산도를 참고 삼아 이 작품을 완성하였다. 가보지 않고 그린 진경산수화인 셈이다. 강세황은 44세, 1756년에도《무이구곡도》를 그린 적이 있다.[38] 이 작품은 무이산에 은거한 남송대 유학의 대가인 주자(朱子)를 흠모하며 제작된 것인데, 멀리 중국에 있는 곳이니 역시 여러 모사본이나 판본 그림을 토대로 제작한 것으로 보인다. 이 작품에 대해 발문을 쓰면서 강세황의 처남이자 지기인 유경종은 다음과 같이 말하였다.

… 만약 주자와 이퇴계(李退溪) 선생의 글을 읽고자 한다면 반드시 주자와 이 선생의 글을 읽어야 하며, 주자와 이 선생의 글을 읽고자 한다면 반드시 주자와 이 선생의 마음을 체득해야 하니, 산수는 버려도 괜찮은 것이다. 하물며 그림에 의탁함에 있어서랴. 그런즉 무이도가 이루어지고 도산을 가지 못한 것은 모두 논할 만하지 못하다. …[39]

이익과 강세황뿐 아니라 주변 인사들이 가진 이러한 생각은 무이구곡도와 도산도 등을 그릴 때 진경을 보지 못했지만 간접적인 자료들을 토대로 그리는 것도 무방하다고 여긴 이유를 시사한다. 그러나 강세황도 도산서원을 그릴 때 "세황이 장차 곧바로 행장을 꾸려 곧바로 도산으로 달려가 취병과 농운의 승경을 모조리 탐방하고 돌아와 선생을 위하여 진면목을 그려 드리고, 게다가 선생을 따라 고인의 대도(大道)를 강학하여 반생의 미혹함을 열기를 원한다"고 하며 궁극적으로는 꼭 진경을 방문하고 나서 다시 그리고 싶다는 의사를 드러냈다.[40]

그는 이후에도 친구의 요청으로 다시 한번 가보지 않은 곳을 그렸다. 소론계 선비 최창철(崔昌哲, 1708~1766)의 요청으로 충청도의 사군(四郡)과 경상남도 청하, 황해도 개성 등지의 경치를 그린《산창보완첩》을 제작할 당시 강세황은 이곳들을 가보지 못하였다고 한다. 따라서 이 작품은 강세황이 개성을 방문한 1757년 이전에 제작된 것으로 추정되는데, 이후 여러 명승지를 두루 다닌 뒤 다시 이 화첩을 보니 실제 장소와 비슷하였다고 하였다.[41] 그러나 기본적으로 진경을 그릴 때에는 현장을 방문하고 그려야 한다는 원칙에는 변함이 없었다.

그로부터 얼마 지나지 않은 45세, 1757년경 개성유수로 부임하던 소론계 관료 오수채의 요청으로 개성을 여행하고, 그 견문을 담은《송도기행첩》을 제작하였다.^{도2-3, 도4-37, 도6-19, 도6-20} 강세황은 명승지로 유명한 개성으로의 여행을 담은 이 화첩에서 공적인 의미를 지닌 장소들을 포함시켜 재현하였다. 이 화첩에는 내용적인 면에서 일종의 공인 의식, 또는 환유라는 성격이 담겨 있어서 기행의 견문을 위주로 구성된 기행사경도와 다른 차별성을 드러내었다. 또한 남종화풍을 위주로 표현된《도산서원도》와 다르게 시각적인 사실성을 중시하였고, 이를 구현하기 위해 서양화법을 도입했다는 점에서 획기적인 변화를 보여준다. 특히 자신이 화가로서 등장하는 〈태종대도〉(太宗臺圖)에서 강세황은 현장에서 대상을 관찰하고 그리는 방식으로 작업했음을 분명하게 전달하고 있다.^{도6-19} 이처럼 어떠한 경관을 직면하고 그리는 화가의 모습을 그림 속에 담은 사례로서는 현재까지 확인된 한에서 최초의 것이고 거의 유일한 사례라고 할 수 있다. 현장을 직접 보고, 관찰하였다는 사실과 결과적으로 화첩에서 확인되는 시각적 사실성은 긴밀하게 연결된 요소이다. 〈송도전경도〉에서 구사된 선적 투시법은 물론이고,^{도2-3}

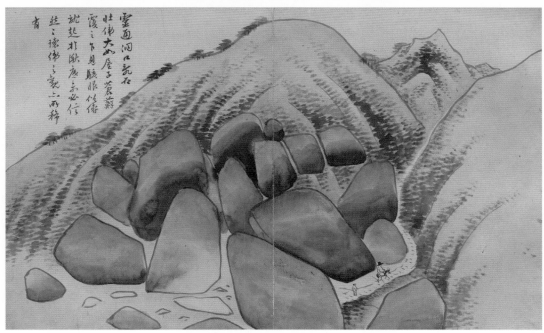

도6-19 강세황, <태종대도>, 《송도기행첩》 중, 1757년, 종이에 담채, 각 32.8×53.4cm, 국립중앙박물관 소장
도6-20 강세황, <영통동구도>, 《송도기행첩》 중, 1757년, 종이에 담채, 각 32.8×53.4cm, 국립중앙박물관 소장

〈영통동구도〉에서 구사된 면적(面的)인 기법과 명암에 대한 의식 등은 이즈음의 진경산수화에서 확인하기 어려운 새로운 수법들로서 서양화법과 관련하여 새로운 조류를 이끌어가는 선비화가로서의 면모를 보여준다.도6-20

　위의 작품들이 타인의 주문에 의하여 제작된 것과 달리 59세에 제작한《우금암도》는 강세황이 전라북도 부안의 현감으로 재직하던 아들의 임소를 방문하고 머무르면서 부안과 우금암 일대를 여행하고 그린 것인데,《송도기행첩》의 화풍과 완전히 다른 남종화법, 문인적인 분위기를 강조하는 화풍으로 소략하게 그렸다.도6-21 강세황이 절필을 선언하였던 시기에 특별히 제작된 이 작품에는 담긴 장소 또한 일반적인 명승뿐만이 아니라 공적인 의미를 지닌 장소들이 포함되어 있어서 이 작품이 공인 의식, 혹은 환유라는 의식을 반영하였다고 할 수 있다.42

　마지막으로 76세에 그린《풍악장유첩》은 강원도 회양부사로 재직하던 아들의 임소에 머물면서 제작하였다. 강세황은 금강산으로의 여행이 지나치게 유행하는 것을 비판하면서 그런 속된 여행에 참여하지 않겠다고 기록한 바가 있다.43 그런데 1788년 김홍도와 김응환 두 화원이 금강산을 포함한 지역인 영동구군(嶺東九郡)에 파견되었고, 이곳의 주요한 진경을 그려 보고하라는 정조의 명을 받았다. 당시 금강산에서 가까운 곳에 머물던 강세황은 "나는 이때 속된 것을 증오하는 마음이 산을 좋아하는 성벽을 막을 수 없었다"고 하면서 두 화원들과 금강산을 방문하였다.

　강세황은 금강내산 지역의 장안사를 방문하여 절 마당에 나와 앉아서 본 것을 모사하였고,44 내금강의 중향성(衆香城)을 기이하다고, 중국 명산에서도 찾아볼 수 없는 경치라고 하면서 "종이쪽을 꺼내 대략 눈에 보이는" 것을 그렸다. 그러고는 "서너 폭의 진경을 간략하게 초본으로 그려 가지고 돌아왔으니 금강산을 이렇게 대충 본 것은 나밖에 없을 것이다"라고 하면서 사흘 만에 관사로 돌아갔다. 이처럼 강세황의 금강산도는 임금의 주문과 관련된 특수한 상황 속에서 제작된 것으로 보인다. 현재 전하는《풍악장유첩》은 당시의 견문을 담은 것으로 추측되어 왔지만, 필자는 이 화첩이 나중에 붙은 표제로 인하여 잘못된 해석을 낳았고, 표제와는 달리 금강산 여행을 수록한 작품이 아니라는 점과 일부 장면에 담긴 공적인 의식을 구명하면서 공인 의식과 환유의 성격이 담긴 작품이므

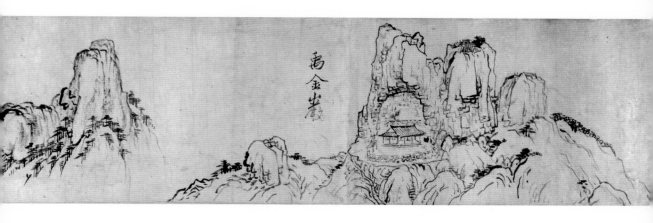

도6-21 강세황, 《우금암도》(부분), 1771년, 종이에 수묵, 25.4×267.34cm, 미국 LA카운티박물관 소장

로 단순한 기행사경도로 볼 수 없다는 점을 지적한 바 있다.[45]

이제까지 간단히 정리하였듯이 잘 알려진 강세황의 기행사경도, 먼 곳을 여행하고 그린 것으로 알려진 작품들은 대부분 타인의 주문에 의하여 제작되거나 혹은 특수한 상황을 전제로 제작되면서 공인 의식을 강조하는 특징을 지니고 있다. 따라서 이러한 작품들을 가지고 강세황이 산수유를 즐기면서 기행사경의 습속에 동참하였다거나 아니면 정선 주변 인사들이 선호하던, 천기론적인 방식의 진경산수화를 제작하는 데 동참한 것으로 보기는 어렵다.

강세황은 산수유를 토대로 기위함, 강건함, 강렬한 흥취를 추구한 겸재 정선의 천기론적 진경산수화와 이를 토대로 형성된 화풍에 대해 비판적인 인식을 가지고 있었다.

내가 산에 들어가 겨우 사흘 밤을 묵었는데, … 다니며 구경한 것은 하루 이틀에 지나지 않았다. 서너 폭의 진경(眞境)을 간략하게 초본(草本)으로 그려 가지고 돌아왔으니 금강산을 이렇게 대충 본 것은 나밖에 없을 것이다. …

만일 비슷하게 재현해 내는 것이라면[髣髴形容] 유기(遊記)가 가장 낫다. 그러나 더러는 지나치게 과장을 해서 기다란 문장을 만들고 산에 얽힌 전설과 속담 같은 것이 거듭 등장하기 때문에 보는 사람이 더욱 싫증을 느끼게 한다. 다만 그림으로 그리는 것은 그나마 만분의 일이라도 형용할 수 있으므로 훗날 누워서 볼 수 있는 자료가 되는데 이 산이 생긴 이후에 아직 그림으로 완성한 사람이 없다.

근래에 겸재 정선과 현재 심사정이 평소에 그림을 잘 그리기로 유명하여 각기 그린 것이 있다. 정선은 그가 평소에 익힌 필법을 가지고 마음대로 휘둘렀기 때문에 [恣意揮灑] 돌 모양이나 봉우리 형태를 막론하고 일률적으로 열마(裂麻)준법으로 어지럽게 그려서 그가 진경을 그렸다[寫眞]고 하기에는 더불어 논하기에 부족한 듯싶다. 심사정은 정선보다 조금 낫지만 늘 식견과 넓은 견문이 없다. 내가 그려 보고 싶지만 붓이 생소하고 손이 서툴러 붓을 댈 수가 없다.[46]

강세황은 진경을 그릴 때 비슷하게 그리는 것, 즉 사실적인 재현을 중시하였다. 따라서 정선이 그린 금강산도보다 심사정의 남종화법이 좀더 가미된 진경산

수화를 높게 평가하였다. 정선은 지나치게 개성과 흥취를 강조하고 거친 필법과 묵법, 도식적인 화법을 구사할 뿐 아니라 사실적인 묘사가 부족하기 때문에 비판하였고, 심사정은 선비 집안 출신이지만 거의 직업화가적인 삶을 살아간 점에서 학식과 견문이 부족하다는 평을 한 것이다. 이전에 이루어진 진경산수화의 화풍과 방식을 전면 비판하였으니 강세황 자신이 추구한 사실적인 진경산수화의 중요성을 부각시킨 견해이다. 그 자신은 결국 금강산을 모두 보지도 못하였고, 금강산 전체를 그린 그림을 완성하지도 못하였다. 강세황의 이러한 견해와 방법을 반영한 사실적인 금강산도는 이후 화원 김홍도에 의해서 완성되었다.도2-5 47

2) 일상과 평범, 상경의 추구

강세황은 젊은 시절부터 말년까지 지속적으로 진경산수화를 제작하였다. 그가 제작한 진경산수화를 제재별로 살펴보면 생활 주변의 경관과 생활 속의 체험을 그린 작품들이 적지 않다. 물론 때로는 먼 곳으로 여행을 하고 이를 기록하는 진경산수화를 제작하기도 하였지만 기본적으로 일상적이고 평범한 장면, 즉 상경을 그리는 것을 중시하였다. 상경에 대한 그의 인식은 다음 글을 통해서 확인된다.

　내가 "그대가 금강산을 유람한다면 반드시 이것은 우리 집 뒤에 조그만 산이나 언덕만 못하다며 애써서 먼 길을 걸어온 것을 후회할 것일세"라고 말했더니, 그가 "무슨 말인가"라고 묻기에, 나는 "산을 보는 안목은 책을 보는 것과 마찬가지인데 (그대가) 원굉도(袁宏道, 1568~1610)가 표암만 못하다고 하였다면, 그것은 신선의 산(금강산)을 업신여기고 평범한 경치[常境]를 귀하게 여길 것임이 분명하네. 어찌 잘못된 견해가 아니겠는가"라고 하였다. 엉성한 울타리와 조그만 집들이 이웃하여 있고 채소밭과 과수원이 거닐기에 충분하다면, 그것이 천만 개 백옥이 바다 위에 꽂혀 있는 것(금강산)보다도 나을 수가 있을 것이다.48

　진경을 그리는 것에 대한 강세황의 이러한 견해는 평생 동안 지속되었다. 강

세황이 젊은 시절부터 그린, 1748년(36세)의《감와도》(堪臥圖), 1761년(49세)의 《지락와도》,《칠탄정십육경도》(七灘亭十六景圖), 1784년(72세)의《두운정전도》 (逗雲亭全圖) 16경,《두운정전도》중의〈옥후북조도〉로부터 말년의《풍악장유 첩》중〈회양관아도〉(淮陽官衙圖),〈학소대도〉(鶴巢臺圖) 등은 모두 강세황 자신 이나 그림을 의뢰한 선비들의 집과 거처 및 그 주변 경관을 그린 작품들이다.[49] 진경을 그릴 때 상경을 중시한 모습은 이익이나 윤두서에게서도 발견된다. 이익 은 "산천의 기이한 절경을 그린 그림은 쓸모없는 것이며 완물의 자료일 뿐이라 군자가 취할 바가 아니다"라고 하였다.[50] 또한 윤두서도 진경을 그릴 때 일상경 을 그렸을 뿐 기행을 토대로 한 진경은 제작하지 않아 상경을 중시한 것을 알 수 있다.[51] 이처럼 강세황이 이익이나 윤두서와 같은 남인 인사들과 유사한 진경관 (眞景觀)을 추구한 것이 주목된다.

강세황은 그림뿐 아니라 시에서도 일상적인 생활과 경관을 중시하였다. 그 는 시나 그림에서 크고 거창한 소재가 아니라 생활 속의 소재를 포착하였고, 자 신 주변의 자연과 사물 등 일상적인 대상을 자주 거론하였다. 평범한 봄의 정경 을 보면서, 시로 읊고 그림으로 그리는 상황을 다음 시를 통해 엿볼 수 있다.

봄이 한창이니 온갖 풀이 돋고
작은 누각 그윽한 정에 딱 맞네.
붉은 꽃잎 바람을 맞아 교태를 짓고
푸른 숲 비를 맞아 잎이 돋아나네.
시가 완성되니 아이를 시켜 베끼게 하고
꿈을 깨니 새가 서로 지저귄다.
갑자기 그림 그리고 싶은 흥이 이니
구름과 산 붓 따라 이루어지는구나.[52]

강세황은 친구들과의 모임을 즐기면서도 그때 본 경치들을 즐겨 그렸다. 1752년 늦봄에는 친구들과 모임을 가지면서 시서화로 교류하였고, 강세황은 주 변 경치를 그림으로 그리겠다고 다짐하였다.

우연히 이끌려 남은 봄을 감상하니
지난번 모임 열흘도 안 지나 이 길을 나서네. …
그대를 따라 봄 경치를 모조리 그림으로 그리려니
날마다 붓과 벼루 가까이하기를 사양 말게나.[53]

이러한 경향은 강세황과 친분이 깊던 이용휴(李用休, 1708~1782)나 유경종 시의 특징이기도 하며 18세기 시단의 조류와도 관련이 있다.[54] 이는 평상적인 삶을 즉물적인 시선으로 포착하여 사실적으로 묘사함으로써 관념적인 소재가 가지는 공소(空疎)함보다 소박한 소재에서 삶의 진정성을 읽어내려는 의도를 반영한 면모이다.[55]

3) 새로운 시각 인식과 서양화법의 수용

강세황은 일상적인 상경을 그림으로 그릴 때, 작화(作畵)의 방법론으로서 현장에서 직접 관찰하고 바로 담아내는, 즉물사경(卽物寫景)을 중시하였다. 여러 친구들과 아회를 가지고 눈에 보이는 경치를 바로 그린 1759년의 《해산아집첩》(海山雅集帖), 자신이 거주하고 있던 곳에서 눈앞에 보이는 경관을 그대로 그린 1784년의 《두운정전도》와 1788년의 〈회양관아도〉 등을 통해서 그러한 방법론을 확인할 수 있다.[도6-22, 도6-24]

갑자기 이루어진 이 좋은 모임에 무엇인가 기록이 없어서는 안 되겠다 싶어 각기 오언 율시 한 편씩을 짓고 광경을 그대로 그린다[仍寫卽景].[56]

하루 종일 일이 없다가 우연히 부채 16자루를 얻어 정자와 동산의 경치[卽景] 및 꽃과 풀, 새와 벌레를 되는 대로 그렸다.[57]

회양 와치헌에서 낮에 조용하고 일이 없어 재미 삼아 눈앞에 보이는 경치[眼前景]

도6-22 　강세황, <회양관아도>, 《풍악장유첩》 중, 1788년, 종이에 수묵, 32.1×47.9cm, 국립중앙박물관 소장

를 그리고, 이어서 절구(絶句)를 하나 짓다.[58]

　　강세황은 금강산을 방문하여 그릴 때에도 "두 김 군은 대강의 형세를 그리고 나는 절 마당에 나와 앉아서 본 것을 모사하였다. … 종이쪽을 꺼내 대략 눈에 보이는 곳을 그렸다."라고 하면서 눈에 보이는 경관을 즉면(卽面)하여 그리는 것을 중시하였다.[59]

　　강세황이 중시한 상경을 그리는 진경산수화는 겸재 정선의 진경산수화와는 구분되는 새로운 경향이다. 18세기 전반경까지 유행한 진경산수화는 유명하고 특별한 경관을 찾아다니며 직접 경험하고, 이를 그림으로 담아내는 방식이었다. 이들은 금강산이나 전국 각지의 이름난 명승과 명소를 찾아다니는 장유(壯遊) 또는 산수유를 즐기면서 그 기행의 성과를 유기와 시문, 그림과 글씨로 담아내었다. 정선에 의해 정립된 천기론적 진경산수화는 평범하고 일상적인 생활 주변의 경관보다는 기위한 진경을 찾아가서 체험하고 이를 시각적으로 기록하는 것을 중시하였다.[60] 또한 이러한 경향을 대표하는 정선은 현장의 흥취와 경물의 기위함을 강조하면서 빠르게 쓸어내리는 듯한, 휘쇄하는 필치와 밀밀지법이라고 불리는 꽉 찬 구성, 짙은 묵법, 열마준법 등의 요소로 형성된 개성적인 화풍을 구사하였다.[61]

　　그러나 강세황은 젊은 시절부터 스스로 우울증이라고 하였던 탓으로 이러한 산수유를 싫어하였다. 물론 우울증이라는 것은 하나의 평계일 수도 있다. 실제로 강세황은 젊은 시절 정치적으로 수세에 처한 집안 사정상 세상사에 거리를 두기도 하였다. 또한 특히 금강산으로의 여행은 너무나 저속한 유행이 되어 버렸으므로 여러 번 기회가 있었지만 절대 가지 않겠다고 결심하였다. 강세황은 김홍도와 김응환이 정조의 명으로 영동구군을 그리기 위하여 파견되었을 때에도 "중요한 지역과 평탄하고 험한 상황을 모두 그려내니, 좋은 경치 때문만은 아니었다. 이는 매우 성대한 일이다."라고 칭찬하였다.[62] 당시 김홍도와 김응환이 그린 경관들은 영동 지역의 관동팔경과 금강산을 그린 이전의 작품들에 비해서 훨씬 다양한 경관과 명소를 포함하고 있었으며,[63] 이러한 시도에 대해서 강세황은 유명한 명승만을 그리지 않고 그 지역의 다양한 면모를 전달한 것을 높이 평

가하였다.

강세황은 일상적인 상경을 즐겨 그렸다. 그리고 또한 상경을 그릴 때 이전의 실경산수화나 진경산수화에서 구사된 시점과는 다른 시점에서 대상을 사실적으로 재현하였고, 남종화법에서 유래한 필묵법과 기법을 동원하면서 선비들의 심상을 반영하였으며, 진경산수화의 성격을 변화시켰다. 예컨대 정선이 그린 〈양천현아도〉와 강세황의 〈회양관아도〉를 비교해 보면 큰 차이를 발견할 수 있다.^도 ^{5-22, 도6-22} 정선은 현아(縣衙) 건물을 크게 부각시킨 채 주변의 경관을 생략하였고, 남쪽에서 바라다본 현아의 건물을 그렸다. 또한 화면을 꽉 채운 구성은 정선 특유의 밀밀지법을 보여주며, 주변 경관을 생략한 점도 중요한 대상을 크게 부각시키는 정선의 개성적인 표현이다. 그러나 강세황은 여유로운 공간, 부드러운 필치와 담묵을 구사하였고, 특히 중요한 대상을 중심으로 그 주변의 경관을 높은 시야에서 포착하여 그렸다. 현아 건물을 화면 중심에 부각시켰지만 남쪽에서 바라다본 경관이 아니라 북쪽에서 바라다본 건물의 뒷모습을 그리고 있다.

두 작품의 화의를 결정적으로 다르게 만든 것은 시점이다. 정선은 전통적으로 유거도와 정사도 등을 그릴 때 그러하듯이 남쪽에서 북쪽을 향한 시점을 취하였다. 이는 조선 초 이래로 특히 풍수적인 개념을 선호하던 전통적인 시점이었다.⁶⁴ 건물 속의 인간은 주체가 되는 것이 아니라 웅대한 자연의 일부가 되어 자연과 동화된 채 개별성이 약화되게 된다. 그러나 강세황은 남쪽에서 북쪽을 바라다보는 전통적인 시점에서 벗어나, 건물 속에 앉아 있는 화가 자신이 보고자 하는 어떤 대상을 보는 주체가 되게 한다. 이는 자아를 강조하는 18세기의 새로운 경향과도 관련이 있으며 진경산수화를 통해서도 개별성과 자아를 강조하는 새로운 의식을 담아내는 방식이다. 따라서 강세황은 자신이 현장에서 경관을 바라다보고 있음을 은연중에 전달하고 있는 것이다.

그의 이러한 시점과 의식은 1761년의 《지락와도》에서도 확인된다.^{도6-23} 《지락와도》에 기록된 글에 다음과 같은 구절이 있다.

동쪽으로 사릉을 바라보면 숲이 울창하게 우거지고 묘적봉 등 여러 봉우리가 빙 둘러서 경치를 드러내었고, 삼각산, 도봉산, 수락산 등이 서쪽으로 빼어나 푸른 빛

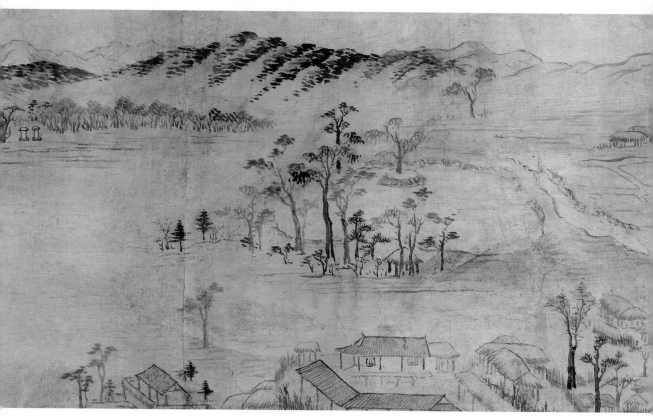

도6-23　강세황, 《지락와도》, 1761년, 종이에 담채, 51.0×195.8cm, 화정박물관 소장

도6-23-1　강세황, 《지락와도》(부분)

이 젖은 듯하였다. … 이어서 정씨와 박씨 두 주인과 팔경에 대하여 운을 내어 함께 시를 지었다. 큰 폭에 전경(全景)을 그리니 한 자 한 치도 틀리지 않아서 옛 풍경의 닭과 개를 옮겨 놓았다고 말할 수 없어도 그 우아하고 맑은 운치는 거의 비슷하게 되었다.[65]

강세황은 지락와(知樂窩)를 화면 앞 아래쪽에 그리고, 그곳에서 바라다보는 큰 범위의 전경을 그렸다. 이로써 지락와 주인의 시선으로 앞에 펼쳐진 전원과 자연을 즉면하고 있는 듯이 표현하였고, 이를 통해 지락와의 주인은 이 경관을 소유하거나 감상하는 주체로서 부각되고 있다. 17세기까지 어떤 인물의 거처를 그리는 일반적인 구성이 거처를 화면의 중심부 즈음에 두고 주변의 경관을 풍수적인 개념에 맞추어 조정하여 포치하던 것과 사뭇 다른 방식이다. 즉 이념적, 관념적 구성이 아니라 현장에서, 보는 이의 시점에서 관찰되는 대상들을 부각시키는 구성이다. 개성과 자아를 강조하는 강세황의 의도가 이러한 표현으로 나타난 것이다.

또한 화면 오른쪽 부분에서 위쪽으로 갈수록 점차로 좁혀지고 서서히 흐려져가는 서양적인 투시도법을 통해 공간적인 깊이감과 사실감을 강화하였고, 화면 왼쪽 부분 집으로부터 중간에 홀로 솟은 나무를 거쳐 흐릿해지는, 사선으로 이어지는 지면의 표현이 구사되어 왼쪽 부분의 텅 빈 공간을 질량감이 느껴지는 공간으로 재현해 낸 점도 중요하다.[도6-23-1] 반면에 강세황이 지락와에 초청되어 간 시기가 정월이었음에도 멀리 보이는 산에는 물기가 많은 윤택한 묵법을 구사하면서 둥글거나 옆으로 누운 미점을 산 위에 촘촘하게 그려넣어 산의 수풀이 우거진 듯한 표현을 한 점이 이채롭다. 이른바 미법산수라고 불리는 이러한 수법은 본래 여름 산수를 그릴 때 주로 사용하는 방식인데, 강세황은 겨울에 이처럼 표현한 것이다. 이는 시각적인 사실성을 추구한 아랫부분의 표현과 위배되는 요소라는 점에서 강세황이 경관에 대하여 이중적인 접근을 한 것으로 볼 수 있다. 강세황 자신이 한 자 한 치도 다르지 않다고 기록하였지만, 실제로는 지락와에서 보이는 경관을 주요한 요소를 중심으로 재구성한 것이니만큼 서양화법을 구사하였다 하여도 전면적인 방식으로 수용하거나 구사한 것은 아니다.

강세황의 이러한 시점과 화법이 극대화된 작품으로는 1784년 제작된 《두운정전도》중의 〈옥후북조도〉를 들 수 있다.^{도6-24}

교외로 나가 산 지 어느덧 오래
아직도 경성에 대한 그리움이 남았네.
남산과 삼각산을 바라보네.[66]

두운정(逗雲亭)은 강세황이 말년에 소유하였던 용산 근처에 있던 정자이다.[67] 정자의 주인인 강세황은 어느 날 화선루(畵扇樓) 안에서 보이는 동서남북의 경관을 읊고 그리고, 바깥 언덕에 올라가 한양을 바라보면서 보이는 경치를 〈옥후북조도〉에 담았다. 자신이 소유한 정자의 주인으로서 의식과 시점이 극대화된 작품을 제작한 것이다.

강세황이 강조한 눈앞의 풍경[眼前景]을 보이는 대로 그리는 방식의 진경산수화는 시각에 대한 새로운 의식, 시각의 주체로서 자아에 대한 의식 등을 전제로 한 방식이다. 진경산수화에서 이러한 의식과 실천, 서양화법의 도입 등의 요

소는 앞선 장에서 정선의 서양화법을 논하면서 거론하였듯이 정선으로부터 확인되었다. 정선은 아마도 관상감의 교수였던 외조부로부터 이어진 서학에 대한 지식을 배경으로 일찍이 서양 회화와 서양화법을 접하였던 것으로 보인다. 또한 정선이 관상감에 재직하던 시기는 국가적인 차원에서 서학과 서양 천문학 등을 수용하려고 하던 시기이다. 중요한 시기에 그러한 흐름의 중심에 있던 관상감에 재직하면서 정선은 서학 및 서양 과학, 서양화법의 원리를 접하였을 것이다. 그 결과 정선은 진경산수화를 그리면서 서양화법의 일부 요소를 활용하였다. 그러나 그 활용의 정도는 매우 은밀하거나 기존의 화법에 융화된 방식이어서 쉽게 눈에 띄지 않는다. 그러한 이유로 정선이 진경을 그리면서 서양화법을 구사하였다는 사실이 필자의 논의를 통해 뒤늦게 거론되었을 것이다. 그러나 강세황의 경우는 서양 회화와 서양 과학, 서양화법에 대한 관심이 구체적이고 적극적으로 나타나고 있다.

강세황의 서양화법에 대한 관심과 진경산수화에의 적용은 일찍이 형성되었다. 중년기에 그린 《송도기행첩》은 당시까지 제작된 강세황의 다른 작품에 비하여 서양화법을 적극적으로 시도한 사실적인 진경산수화라는 점에서 주목된다. 예컨대 《송도기행첩》 중의 한 장면인 〈대흥사도〉에서 보이는 과장된 선투시법은 일본 메가네에(眼鏡繪)나 중국의 부회(浮繪)에서 보이는 과장되고 단순화된 서양화법을 연상시킨다.도4-37 68 이 화첩의 다른 장면에서 강세황은 각기 다른 방식의 서양화법을 구사하였다. 〈송도전경도〉의 경우 선투시도법의 사용이 부각되었고,도2-3 〈영통동구도〉의 경우 서양 유화처럼 칠하는 기법과 함께 밝고 어두운 면을 대비시키는 일종의 명암법을 구사하였다.도6-20 이처럼 이 작품에서는 서로 다른 성격의 서양화법을 여러 장면에 나누어 구사하였다는 점이 이채롭다. 결론적으로 강세황은 18세기 중엽경 조선에 유입된 서양화법의 다양한 면모를 이해하고 적극적으로 활용하여 사실적인 진경산수화가 유행하는 기반을 제공하였다.

강세황은 서양 문물에 대해서 깊은 관심을 가지고 이를 관찰하고 기록하였다. 다른 사람에게 서양화를 빌려서 본 적도 있고,69 서양인이 그린 〈월영도〉를 보면서 서양 과학에 대한 지식을 드러내었고, 아들에게 모본을 만들게 하였다.

서양인이 천리경을 만들었는데, 시원경(視遠鏡)이라고도 한다. 이것을 가지고 천상을 보면 일월성신의 형체와 모양을 뚜렷이 알 수 있고 오성의 모양도 제각각이다. 이 그림은 바로 달 가운데 있는 그림자를 그린 것인데, 옛날부터 중국 사람들은 그 모양이 이러하다는 것을 자세히 살핀 적이 없다. … 다만 지구의 산과 물이 비친 그림자라는 이야기는 오늘날에도 믿고 있으나 이것도 허망한 것이니, 대체로 덮어두고 논의하지 않는 것이 좋겠다. 서양 사람 대진현[쾨글러, Kögler, 1680~1746]이 <천상도>(天象圖)를 그렸는데 달그림자를 그린 것이 이와 같았다. 서자 신이 옮겨 모사하였다.[70]

또한 서양 문물의 하나인 안경에 대해서 길고 상세하게 논의하였다. 이 중에는 다음과 같은 기록이 있다.

근래에 중국 사람이 도기를 구워 거위 알 모양으로 만들어 뾰족한 끝에다 작은 구멍을 뚫어 그 가운데에 산수·누각·인물을 작고 정교하게 새겨 넣고, 유리를 약간 볼록하게 갈아서 그 구멍을 덮고 들여다보면 작은 것은 크게, 가까운 것은 멀리 보이면서 하나의 세계를 뚜렷하게 이루고 있다. 이것도 안경을 약간 볼록하게 만드는 방법을 응용한 것이지만 이런 것은 감상거리에 불과한 것이고 쓸 곳이 없다.[71]

이와 동일한 방식은 아니지만 서양 투시법을 이용하여 그림을 그리고 이를 특수 렌즈를 이용하여 보는 방식의 그림은 '부회' 또는 '메가네에'라고 하여 중국과 일본에서는 18세기 중 상품화되었다.[72] 그러나 조선에서는 그러한 사례가 아직 확인된 바 없다. 다만 강세황이 쓴 이 글을 통해서 조선에도 그러한 원리를 활용한 물건들이 유입되었음을 확인할 수 있다. 강세황은 서양 문물과 서양화에 대해서 깊은 관심을 가지고 연구하였고, 그 성과를 진경산수화에 반영하였다.

이처럼 강세황의 진경산수화에는 고(古)보다 금(今)을, 법(法)보다 아(我)를 중시하는 18세기 문예의 특징적인 면모가 담겨 있다. 이러한 면모는 강세황이 사의산수화에서 이상적인 전범으로서 고를 중시하였던 것과 대비되는 요소이

다.[73] 한편 강세황의 회화에는 개성과 자아를 중시하는 경향이 꾸준히 나타나고 있다. 강세황이 여러 번의 자화상을 그린 것도 이러한 경향을 보여주며, 자신의 생지명(生誌銘)을 쓴 것도 강렬한 자아의식의 발로였다.

　강세황의 사의산수화가 조선 선비들이 중시하였던 성리학의 이적(理的) 요소, 즉 관념적인 추구를 반영한 회화라고 한다면, 진경산수화는 성리학의 또 다른 특징이라고 할 수 있는, 격물궁리(格物窮理)를 중시하며 현실 세계에 대해 구체적인 관심을 가졌던 성리학자들의 의식을 반영한 회화이다. 강세황은 사의산수화에서 고를 중시하였던 것에 비하여 진경산수화에서는 현실 그 자체를, 그리고 때로는 자아와 개성을 중시하는 태도를 드러내었다. 이 두 산수화는 얼핏 보면 서로 다른 지향점을 지니고 있는 듯하지만 한편으로 그 저변에는 모두 현실, 즉 금을 중시하는 의식이 배어 있다. 사의산수화에서 고를 현실화하는 방법으로 원, 명, 청과 조선까지 가까운 시대의 작품을 중시한 것이나 진경산수화에서 조선의 현실을 중시하면서 즉물사경의 방법을 취한 것은 결국 지금, 여기를 중시하는 강세황의 가치관이 회화를 통해 발현된 결과이다.

4) 공인 의식과 환유의 기록

강세황의 행장(行狀) 마지막 부분에는 다음과 같은 내용이 실려 있다. 이 문장에는 강세황이 추구한 학문과 사상, 예술의 깊은 의미가 농축되어 있다.

> 아버님은 세상일에 소탈하여 세상 밖의 사람처럼 알지만 왕사의 풍류와 추로의 행의가 사대부가의 모범이 된다는 것을 모른다. …[74]

　강세황은 오랜 시간 동안 재야의 선비로서 시서화로 자오하는 삶을 살았다고 하였지만, 실제로 그는 언제나 현실에 대한 관심을 늦추지 않으면서 학문과 행의를 닦았다. 그의 이러한 의식은 모름지기 진경산수화에도 녹아 있다. 특히 강세황의 《송도기행첩》이나 갑진연행시화첩(甲辰燕行詩畵帖) 중 《사로삼기첩》

등 중국의 실경이 포함된 화첩들, 《우금암도》와 《풍악장유첩》, 〈피금정도〉 등 진경산수화에는 관료로서의 여행, 즉 환유의 영광을 그림으로 기록하는 오래된 전통의 영향이 배어 있다.[75]

이 가운데 《우금암도》는 강세황이 절필을 선언하였던 시절에 제작한 작품이라는 점에서 주목된다.도6-21, 도6-25 [76] 우금암은 전라도 부안 근처에 있는 명승으로 이즈음 둘째 아들이 부안현령으로 있던 차에 그곳을 방문하여 지내다가 부근의 명승을 여행한 후 유기를 쓰고,[77] 주요한 장면을 재현한 작품이다.

도6-25　강세황, 〈극락암도〉, 《우금암도》(부분), 1771년, 종이에 수묵, 25.4×267.34cm, 미국 LA카운티박물관 소장

이 작품에는 우금암과 실상사(實相寺), 산속의 폭포 등을 거의 윤곽선만을 구사하며 산과 건물, 암벽을 묘사하는 등 지극히 소략한 스케치풍으로 그렸다. 그런데 강세황은 어떤 이유로 절필의 약속을 깨고 이러한 진경산수화를 제작하였을까. 또한 《송도기행첩》과 달리 사의적인 문인화처럼 보이는 화풍을 구사한 이유는 무엇일까.

조선시대의 선비들은 유학자 관료가 되는 것이 가장 큰 소망이었다. 그리고 조정에 근무하는 관료가 되었을 때 그들은 태평성대에 공헌한 관료로서 자부심을 가졌고, 관료로서의 특권 의식을 누리곤 하였다. 지방 관료로 봉직할 때에는 관내 지역을 순력하면서 살피는 환유의 전통이 있었다. 차차로 지방 관찰사와 수령들이 순력 과정에서 본 지역의 주요 경관을 그림으로 그려 환력을 기념하는 관례가 형성되었고, 이러한 관료 문화는 조선 후기 진경산수화의 제작에도 일정한 영향을 주었다.[78]

강세황은 아들이 현령으로 있던 부안에서 우금암 등을 방문하기 이전에도 여행을 하였다. 그는 1770년 5월 부안에서 가까운 정읍의 수령으로 있던 친구 임원(任瑗)이 부안을 방문하자 함께 변산 지역을 여행하였다. 그후 여행을 기록

한 「격포유람기」[遊格浦記]를 지었는데, 이를 통해서 당시의 여정을 확인할 수 있다.[79] 이들은 말과 마부 등 관아의 지원을 받아 여행을 떠나 변산의 해창(海倉), 격포진을 방문하였다. 해창은 조선시대 각 지역의 해변에 설치하여 국가의 세곡, 진휼미 등을 보관하던 창고이고, 격포진은 해안 경비를 맡은 군사 시설이 있는 곳으로 모두 공적인 관아였다. 격포에서는 격포진의 장수 한변철(韓弁哲)이 나와 맞이하여 주었고, 관사에서 숙박하였다. 이튿날은 다시 격포의 만하루와 임금의 임시 처소인 행궁(行宮)에 올라갔다. 누대 위의 봉수대(烽燧臺)를 관찰하고 서남 연해 지역을 관할하던 위도(蝟島)를 바라다보았다. 만하루는 격포진과 관련된 공적인 누정이고, 봉수대는 국가적인 시설이며 위도 또한 국가적인 의미가 있는 곳이다. 「격포유람기」는 여기서 끝나서 다음 여정은 알 수가 없다. 그런데 현재 유람기에서 거론된 대부분의 장소와 지명이 위에서 거론하였듯이 공적인 의미가 있는 곳들이다. 이는 임완이 정읍의 수령이었던 만큼 공적인 의식을 지닌 여행이었다는 것을 시사하며, 강세황 자신도 아들이 수령으로 통치하던 곳을 여행하는 것이었으니 관료에 준하는 명분과 공적 의식을 지닌 채 여행하고 기록한 것으로 보인다. 따라서 격포로의 여행은 일종의 환유였던 것이다.

이후 1771년 강세황은 견여(肩輿)와 말 등의 편의를 제공받으며 우금암과 실상사 등으로 여행하였다. 「유우금암기」(遊禹金巖記)는 부안 관아를 나오는 것으로부터 시작된다. 우선 그는 동림서원과 유천서원을 보았고, 이후 개암사와 실상사, 월명암, 용추, 내소사 등을 차례로 여행하였다. 여행 이후에는 유람기를 썼고 또한 방문한 곳을 그린 진경산수화로서 《우금암도》를 제작하였다. 이 여행은 격포 여행과 달리 강세황이 주가 되어 좀더 사사로운 의식에 따라 진행된 것으로 보인다. 그래서인지 장소의 선정에는 환유로서의 특징이 격포 여행만큼 뚜렷이 나타나지 않았다.

이 작품에 그려진 경관은 모두 유람기에서 거론된 곳이고, 글에서는 경물의 모습과 특징을 자세하게 형용하였지만 그림에서는 지극히 소략한 형태와 간결한 필치로 재현하였다.[80] 크고 웅장한 경물들이지만 공간적 깊이감이나 질감, 양감 등의 사실감은 거의 나타나지 않고, 윤곽선 위주로 표현하였다. 그의 다른 어떤 진경산수화에서도 볼 수 없는, 유난히 물기가 없는 갈필을 구사하였고, 선염

이나 준법을 거의 구사하지 않고 오직 윤곽선만으로 진경을 소략하게 재현하였다. 다만 마지막의 극락암 장면에서는 웅장한 바위절벽을 형용하기 위해 강한 필세로 일종의 부벽준을 구사하였다.도6-25 이와 같은 화풍은 이전의《도산서원도》나《무이구곡도》등에서 나타난 사의적인 성격의 진경산수화에 가까운 특징이지만, 이 작품들보다 더욱 간결하고 문기(文氣)를 강조한 화풍으로 보인다.[81]

영조의 애정 어린 조언을 받아 그림을 삼가고 있던 강세황은 진경을 그리기 위해서 명분이 필요하였을 것이다. 강세황은 아들의 임지를 공인 의식을 가지고 여행했고, 이를 그림으로 표현해 온 관료적인 관습이라는 명분에 기대어 그림으로 기록하였다. 그 대신 극도로 문기가 강조된 사의적인 화풍을 구사함으로써 선비의 심상을 담은 성과물이라는 의미를 강조한 것으로 볼 수 있다.[82]

《우금암도》의 제작 동기와 사의적인 화풍을 이해하는 데 도움이 되는 자료로서 위에서 거론한《풍악장유첩》과 두 점의〈피금정도〉를 들 수 있다. 강세황은 아들이 회양부사로 재직하던 즈음인 1788년 8월경 회양에 가서 1789년 가을까지 머물렀다. 그리고 그동안 회양부에 속한 금강산을 여행하였고, 금강산도들을 그렸으며, 금성(金城) 지역을 두 차례 이상 방문하면서 피금정과 주변의 경치를 재현하였다. 강세황은 금성에 있던 주요한 나루터인 맥판진(麥坂津)도 방문하였는데, 그림으로 그릴 필요는 없다고 하면서 그리지 않았다.[83]

1788년과 1789년에 제작한 피금정도들은 강세황이 진경산수화에서 추구한 바를 시사한다. 강세황은 1788년 피금정을 방문하고 회양 관아에 돌아와 진경을 그렸다. 이 작품에서 강세황은 정선의〈피금정도〉와 시점을 달리하여 표현하였는데, 이는 진경산수화의 변화를 모색한 것이다.도6-26, 도6-27 이 작품에서 강세황은〈회양관아도〉에서 그러하였듯이 진경을 그릴 때 시점을 중요하게 생각한 것으로 보인다. 그는 전통적으로 피금정을 그릴 때 취하였던 시점을 달리하고 구성을 변화시켜 새로운 진경으로 표현하였다. 제사의 내용에 따르자면 현장에서 그린 것은 아니고 회양 관아에 돌아와 완성하였다고 하였다. 그러나 현장에서 어느 정도 초(草)를 잡았을 것이다.

그리고 다음 해 8월 피금정을 방문하여 주변 경관을 관찰하고 다시 한번 진경을 그렸다.도4-38, 도6-28 이 작품은 유원하고 일관된 시점과 지그재그식으로 구축

도6-26　강세황, <피금정도>, 1788년, 종이에 수묵, 101.0×71.0cm, 국립중앙박물관 소장

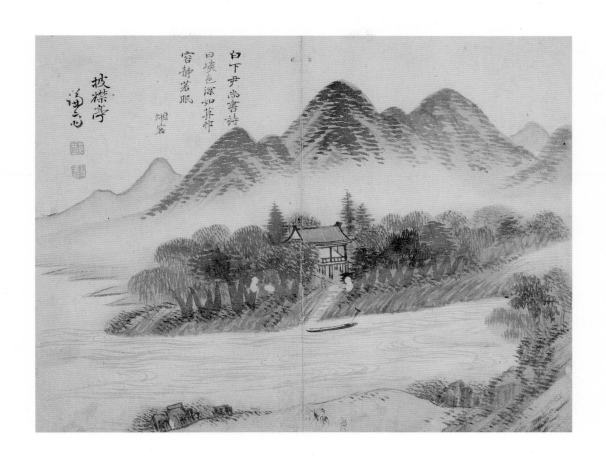

도6-27 정선, <피금정도>, 18세기, 종이에 수묵담채, 21.1×27.7cm, 겸재정선미술관 소장

도6-28 강세황, <피금정도>(묘령도, 부분), 1789년, 비단에 수묵, 126.7×69.4cm, 국립중앙박물관 소장

된 경물을 통해 공간적 깊이감의 강조, 입체적인 형태의 묘사, 명암에 가까운 음영을 강조한 선염 기법, 대기원근법의 구사 등을 시도하면서 시각적 사실성을 추구하였다. 이 작품의 제목은 현재 '피금정도'라고 하고 있지만 실제 피금정은 동그라미에 표시된 것처럼 화면 오른쪽에 치우쳐 조그맣게 나타나고 있다. 이 장면은 강세황이 그림 위의 제사(題辭)에 기록하였듯이 오랫동안 궁금해하였던 회양 주변의 묘한 고개, '묘령'(妙嶺)을 자세히 관찰한 뒤 현장이 아니라 회양 관아에 돌아와 완성한 것인데, 피금정 주변에 위치한 이 고개의 정확한 지명은 아직까지 확인하지 못하였다. 따라서 엄밀하게 말하자면 이 작품은 '피금정도'가 아닌 '묘령도'(妙嶺圖)라고 해야 할 것이다. 이처럼 강세황은 잘 알려진 명승이 아니라 회양 주변에서 아마도 공적인 의미가 있는 주요한 경관을 자세하게 관찰하고 새로운 방식으로 재현하였다.

이미 한 해 전에 피금정을 그린 적이 있었음에도 다시 방문하고 그린 것은 새롭게 그리려는 의지가 있었던 때문인 듯하다. 〈묘령도〉에 나타나는 사실적인 재현과 부드러운 필묵법의 구사 등은 정조께 바친 일종의 공적인 진경산수화의 특징을 잘 보여주는 김홍도의 〈총석정도〉와 유사한 경향을 보여주며, 이 작품들을 통해서 18세기 말 유행한 '사실적 진경산수화'의 특징을 이해할 수 있다.도2-5 84 《송도기행첩》을 그린 이후 서양화법을 구사하여 온 강세황이지만, 이 〈묘령도〉에서는 새로운 차원의 서양화법을 구사하였다. 강세황이 이처럼 새로운 차원의 서양화법을 시도할 수 있었던 것은 1784년 중국 사행 중 서양 회화 및 서양 동판화의 기법을 토대로 제작된 《준회양부평정득승도》(準回兩部平定得勝圖) 등과 같은 새로운 회화에 대해서 많은 정보를 얻었기 때문인 것으로 짐작된다.도

도6-29　장다마셴 살루스티, <고롱계지전도>, 《준회양부평정득승도》 1組16圖 중, 1772년, 종이에 동판화, 57.0×102.0cm, 독일 베를린주립도서관 소장

6-29 [85] 이러한 경험을 토대로 투시도법의 원리와 시각적 사실성을 좀더 강화한 것이다. 강세황이 사의산수화와 사군자화에서 생애 말년까지 여러 작품과 화보를 적극적으로 구해 보고 임모를 지속하며 연구하였다는 점을 고려하면,[86] 진경산수화에서도 말년까지 새로운 화법을 실험한 것은 자연스러운 일이다. 강세황의 이러한 시도는 현실과 경물을 객관화시켜 관찰하고 일관된 시점과 깊은 공간감, 입체감, 시각적 사실성을 중시하며 표현하는 '사실적 진경산수화'를 정착시키는 데 기여하였다.

　강세황은 관료의 환유와 관련된 진경산수화를 때로는 주문에 의하여, 때로는 자신의 경험을 담아서 제작하였다. 《송도기행첩》은 개성유수 오수채의 청으로 제작되었고, 말년에 제작한 《사로삼기첩》과 《영대기관첩》(瀛臺奇觀帖) 등 중국 실경이 포함된 서화첩은 정사(正使) 이휘지(李徽之, 1715~1785)를 위하여 제작되었으며, 《우금암도》와 《풍악장유첩》, 〈피금정도〉와 〈묘령도〉 등은 아들이 관직에 봉직하던 중 임지에 기거하면서 주변의 경관을 여행하고 그린 것이다. 이 작품들은 직, 간접적으로 환유와 환유의 재현이라는 관료 문화의 전통이 작용한 것으로, 이러한 진경산수화를 통해서 강세황의 내면에 작용하였던 국가에

대한 충성심, 선비 및 관료로서의 공적 의식과 자부심 등을 엿볼 수 있다.

5) 나가면서

강세황은 젊은 시절부터 생애 말년까지 진경산수화를 왕성하게 제작하였다. 강세황의 진경산수화 가운데는 공적인 의식에서 유래된 것이거나 아니면 일상적인 제재와 평범한 경관을 다룬 것이 많다. 《감와도》, 《지락와도》, 《두운정전도》, 《풍악장유첩》 중의 〈회양관아도〉 등 전하는 진경산수화들이 그러한 특징을 보여주며, 이 외에 기록으로 확인되는 많은 작품들에서도 지인들과 모인 장면의 즉경, 근교를 유람하며 본 평범한 경관 등을 그리곤 하였다. 이러한 태도는 정선이 기위한 진경을 직면하기 위해서 풍류적인 여행을 즐기고, 강렬한 화풍으로 진경을 표현한 것과 대비가 된다.

　　강세황은 다른 사람을 위하여 또는 자신의 경험을 기록하기 위하여 공인 의식 또는 공적인 환유와 관련된 진경산수화를 꾸준히 제작하였다. 《송도기행첩》, 《우금암도》, 《사로삼기첩》 등의 중국 기행첩, 《풍악장유첩》 중 일부 장면 등은 조선시대 특유의 관료 문화인 환유를 배경으로 형성된 작품들이다. 이 가운데 《우금암도》는 절필을 선언하였던 시기에 제작되었다는 점에서 주목되며, 이 시기의 작품으로 전해지는 것이 거의 없기에 예외적인 작품이다. 이 작품이 특히 간결한 사의적 필치와 생략적인 표현, 평면적인 특징을 통해서 사의성을 극대화한 이면에는 환유와 이를 기록하는 전통이라는 명분 아래, 절필이라는 금기를 깬 강세황의 자의식이 저변에 배어 있다. 환유를 기록한 여러 작품들을 통해서 강세황의 깊은 심상에 숨어 있던 출세에의 의지와 동경, 또는 자식들의 성취를 통해 간접적으로나마 사대부로서의 위상을 달성하고 수행하였다는 의식 등을 읽을 수 있다.

　　강세황은 사의산수화에서 여러 작품이나 화보를 방작하는 것을 중시하였던 것과 달리 진경산수화에서는 현실에 대한 적극적인 관심을 반영하였으며, 눈에 보이는 경관을 객관적으로 관찰, 사생하는 것을 중시하였다. 또한 모든 경관을

일정한 화법으로 도식화시켜 그린 선배 화가 정선을 비판하면서 경관의 특징에 따라 기법을 조절하여 각 경관의 개별적인 특징을 부각시키고자 하였다.

그는 또한 진경에 대한 경험과 관찰, 사생을 중시한 만큼 그림으로 표현할 때에도 시각적 사실성을 중시하여 서양화법을 적극적으로 수용한 사실적 진경산수화를 시도하였다. 강세황은 중년기로부터 말년까지 《송도기행첩》, 《지락와도》, 〈묘령도〉로 이어지는 사실적인 진경산수화를 제작하면서 경관을 좀더 객관적으로 관찰하고 일관된 시점과 깊은 공간감, 입체감, 사실적 묘사를 중시하는 사실적 진경산수화를 정착시키는 데 기여하였다. 반면에 《도산서원도》, 《우금암도》, 《풍악장유첩》과 같은 작품들에서 잘 나타나듯이 문기와 사의성을 중시하는 태도를 한편으로 유지하였다. 이에 따라 서양화법은 완화된 방식으로 남종화법과 융합되면서 강세황 특유의 진경산수화가 정립되었다. 이러한 성격과 화풍의 사실적인 진경산수화는 궁중화원인 김홍도에 의하여 계승되면서 이후 화원 김하종 등에게도 영향을 주었다.

이제까지 살펴보았듯이 강세황은 사실적 진경산수화라는 새로운 성격의 진경산수화를 형성하면서 진경산수화의 변화에 기여하였고, 이러한 변화를 통해서 진경산수화는 다시 한번 조선 후기 화단의 주요한 흐름으로 존속될 수 있었다.

3

남한강 실경산수화[87]

남한강은 태백산맥의 준령인 오대산에서 발원하여 양평 양수리에서 북한강을 만나 한강이 된다. 총 길이 375km, 유역이 12,577km²로 여의도의 약 1,500배라고 한다.[88] 지나는 지역은 3개 도에 10개 시군에 해당한다. 오대산 상원사 계곡의 우통수(于筒水)에서 시작된 뒤 태백, 정선, 영월 등을 거치며 영춘, 단양, 청풍, 충주, 여주, 양평을 지난다. 남한강은 상·중·하류의 풍치가 현격히 다른데, 강원도의 깊은 산중에서 시작된 물줄기는 처음에는 험준한 지형을 이루다가 서서히 낮고 평탄한 지형을 형성한다. 긴 여정을 지나는 물길은 다양한 경관을 만나면서 산수가 어우러지는 아름다운 풍치를 이루었다.

현존하는 조선시대의 실경산수화 가운데 남한강 주변의 풍광을 담은 그림들이 전해지고 있다. 이 작품들은 때로는 수려한 남한강 주변의 풍광을 기행하고 이를 기록한 것이고, 때로는 세상사를 등진 은둔 군자들의 풍류를 담은 것이다. 또 특이한 경우이지만 조선왕조 중 가장 비극적인 역사의 한 단면을 기록한 것도 있다. 궁극적으로 이 모든 작품들은 남한강을 중심으로 형성된 자연 경관의

수려함이나 특이성에서 유래한 것인 동시에 자연 경관을 중심으로 형성된 독특한 문화와 역사를 담아낸 산물로서 주목된다.

이 글에서는 남한강 유역의 경관을 재현한 여러 작품을 살펴보려고 한다. 이 작품들은 대부분 여러 논문에서 다루어졌지만, 이를 남한강이라는 자연 경관의 축을 중심으로 다시 고찰하면서 자연과 인문, 역사를 아우르는 작품이란 측면을 재조명하고자 한다. 또한 대부분의 작품들이 18세기 이후 유행하였던 진경산수화의 양상을 대변하고 있다는 점에서 회화사적 의의가 돋보인다. 이 글에서는 이 작품들의 다양한 제작 동기와 용도, 화풍의 특징 및 변화를 정리하려고 한다.

1) 명승유연名勝遊淵과 기행사경

남한강의 수려한 경관은 시인 묵객들에게 깊은 영감을 제공하는 대상이었다. 조선 후기 선비들 사이에서 전국 각지로의 여행이 풍류이자 삶의 한 단면이 되었을 때 남한강과 그 주변의 명승들은 가장 인기 높은 기행의 대상지 중 하나로 부상하였다. 특히 강이나 바다에서의 선유(船遊)를 즐겼던 문인 묵객들에게 유유히 흐르면서 다양한 풍광을 제공하는 남한강은 이상적인 선유를 충족시킬 수 있는 물길이었다.

남한강의 물길을 따라 배를 타고 여행한 이른 시기의 기록 가운데 월사(月沙) 이정귀(李廷龜, 1564~1635)의 여행기를 들 수 있다.

> 을사년(1605) 봄 내가 경기도 안찰사가 되어 영릉(英陵)을 참배하고 돌아올 적에 여강(驪江)을 건너 벽사(甓寺, 여주 신륵사)를 유람하였다. 지평(砥平)에서 용문사로 투숙하고 내외령을 넘어 사나사(舍那寺)의 여러 암자를 올라갔다. 양근(楊根)을 지나 대탄(大灘)을 건너 물결을 따라 내려왔다.[89]

이정귀는 당시에는 경기도 광주에 속했던, 현재의 경기도 여주에 있는 영릉, 즉 세종대왕릉과 여강가에 있는 신륵사를 돌아본 뒤 용문과 양근 주변을 유람

하였으며, 남한강을 선유하여 돌아왔다. 남한강 상류에서 하류로 내려가는 여행을 한 셈인데, 수로와 육로를 번갈아가며 이동하였고 중간중간 명승을 돌아보았다. 이정귀는 훗날 이신흠이 그린 〈사천장팔경도〉를 보면서 자신이 여행한 곳들 중 일부가 그림 가운데 재현되어 있음을 지적하였다.[90]

현존하는 작품 가운데 이정귀의 여행과 유사한 선유의 풍류를 대변하는 작품으로 정수영의 《한임강명승도권》을 들 수 있다.^{도6-30~도6-33} 정수영은 조선 후기에 활동한 선비화가로서 지리학을 가풍으로 이어간 남인 실학자 집안 출신이며, 최초의 백리척 지도를 만든 정상기의 증손자이다. 정상기의 자손 가운데 차남인 항령(恒齡), 손자인 원림(元霖), 증손인 수상(遂常)과 수영(遂榮)이 4대에 걸쳐 지도 제작에 기여하였다. 정수영은 과거나 관직에 뜻을 두지 않는 대신 평생 전국 각지를 여행하면서 지도학자로서의 식견을 높였고, 정상기의 《동국지도》(東國地圖)를 보정하는 데 중요한 역할을 하였다. 이러한 배경 탓인지 정수영은 수많은 진경산수화를 제작하였다.

정수영은 1799년의 《해산첩》과 1806년의 〈천일대망금강도〉, 1810년의 《금강전도권》 등 금강산과 관련된 진경산수화를 꾸준히 제작하였다. 한편 《한임강명승도권》은 1796년에서 1797년 사이 여러 친구들과 한강과 임진강 주변의 명승을 선유한 뒤 제작한 작품이다. 《한임강명승도권》은 길이가 1575.6cm가 되는 대규모의 작품이다. 그려진 장면들은 비교적 자연스럽게 연결되고 있지만 일정한 구획으로 나누어져 있어 각기 다른 장면을 묘사하였음을 시사하고 있다.[91] 전체적으로 모두 24개의 장면이 재현되었고, 그림과 제발의 내용을 검토해 보면 모든 장면들이 서로 연결된 장소들이 아님을 알 수 있다. 이 작품은 마치 계속된 여정을 기록한 것으로 보이지만 실제로는 각기 다른 장소를 각기 다른 시간대에 여행한 뒤 그 결과를 하나의 두루마리 그림에 수록한 것이다. 이것은 이 작품의 중요한 특징이기도 하다. 기본적으로 선유를 중심으로 재현된 장면이기는 하지만 때로는 선유와 상관없이 화가에게 의미 있는 장소들을 유람한 뒤 기록하기도 하였다. 이 작품에 재현된 장소들을 수록된 순서에 따라 정리하여 보면 경기도 광주·양주·여주, 강원도 원주 및 알 수 없는 장소, 경기도 양근, 충청도 직산, 경기도 여주·영평·금천, 충청도 청풍, 경기도 삭녕, 황해도 토산 등으로, 몇

계절에 걸쳐 여행한 다양한 지역과 명승들이 담겨 있다.

이 작품 중 제10면에는 1796년 여름에 그렸다는 기록이 있어 제작 시기를 알수 있다. 또한 그림의 내용과 상황을 검토해 보면, 첫 장면에서 13면까지는 1796년 여름에 그린 것으로 보이고, 15면부터 17면까지는 1796년 가을에, 18면부터마지막 장면까지는 1797년 봄부터 가을 이전에 그렸다고 추정된다. 1799년에제작된《해산첩》에 기록된 내용에 의하면 정수영은 1797년 가을에 금강산과 관동 지역을 여행하였기 때문에《한임강명승도권》에 기록된 여행은 그 이전에 끝났을 것이다.

《한임강명승도권》에 수록된 것 중 남한강과 관련된 주요 장면으로는 4번째에서 13번째 장면, 그리고 22번째 장면을 들 수 있다. 이 작품의 앞부분에는 경기도 광주에 있는 선릉과 광릉을 그린 첫 번째 장면과 경기도 양주 구계(龜溪)의우미천(牛尾川)을 그린 2번째 장면, 우미천에서 한양 쪽을 바라다본 경관을 파노라믹하게 그린 3번째 장면 등이 실려 있다.[92] 4, 5, 6, 7, 11, 12번째 장면은 경기도 여주의 여강에 속하는 지역을 선유하며 본 경치를 재현하였다. 이 장면들을 정리해 보면 다음과 같다.

경기도 여주목	(4) 고산서원, 추읍산, 용문산[도6-30]
	(5) 여주 읍내, 청심루, 내외위(內外衛)[도6-31]
	(6) 신륵사 전경[도6-32]
강원도 원주목	(7) 흥원창, 원주 하류[도6-33]
경기도 양근군(추정)	(8) 소청탄(小靑灘)
경기도 양근군	(9) 수청탄(水靑灘) 헌적(軒適) 별업(別業)
충청도 직산군	(10) 휴류암(鵂鶹巖)
경기도 양근군	대탄(大灘) (그림은 없음. 제발 내용으로 추정.)
경기도 여주목	(11) 신륵사
	(12) 여주 읍치
	(13) 재간정(在澗亭)

10번째인 직산군 휴류암을 그린 장면에는 이 작품의 제작 시기를 알려주는 제발문이 적혀 있어 매우 중요하기는 하지만, 경기도 여주 및 원주에서의 선유와 직접 연결된 장소는 아니다. 이 글에서는 남한강에서의 선유가 분명한 4번째 장면에서 7번째 장면까지, 그리고 11번째, 12번째 장면을 중심으로 이 작품의 특징과 화풍의 문제를 고찰하려고 한다.

우선 4번째인 고산서원, 추읍산, 용문산 장면은 실제 경관을 고려하면서 그려진 장면임을 현장 답사를 통해 확인하였다.도6-30, 도6-30-1 특히 이포교 주변에서 본 추읍산은 갑자기 솟아오른 직선적인 능선이 돋보이는 산으로 정수영이 재현한 모습과 유사하였다. 추읍산에서 용문산으로 이어지는 능선의 모습도 비슷해 보인다. 그러나 현재처럼 그려진 모습으로라면 고산서원이 함께 보이는 지점은 존재하지 않는다. 현재 고산서원은 건물이 남아 있지는 않지만 그림에서처럼 고산서원이 훤히 보이는 시점에서 추읍산의 모습을 보기는 어려웠을 것이다. 즉, 정수영은 같은 시점에서 보일 수 없는 고산서원과 추읍산을 한 장면에 모아놓은 것이다.

5번째 장면에서는 여강으로 불린, 남한강변에 위치한 여주 읍내와 청심루, 관아 건물들을 재현하였다.도6-31 93 여기에서는 강을 따라 오가는 선박들과 비교적 널찍하게 펼쳐져 흐르는 여강이라고 불리는 남한강 줄기를 평행 구도로 묘사하였다. 관아 건물이나 청심루 등이 현존하지 않지만 대신 그 자리에 들어선 여러 건물들이 강 건너편에서 보아도 이 그림과 유사한 모습으로 보인다. 이 장면에는 "진경이 좋은 것을 그림 같다고 하고 그림의 경지가 좋은 것을 진짜 같다고 한다 / 나는 여읍을 보지 못하였으나 항상 그림으로 미루어 헤아린다 / 월루찬"[眞境之善者曰如畵 畵境之善者曰逼眞 吾未見驪邑 常以畵而揣 月樓讚]이라고 쓰여 있다. '월루'라는, 글을 쓴 인사는 여주 읍치를 본 적이 없었으니, 진경과 비슷한지의 여부를 논하기 어려웠을 것이다. 그러나 이 그림이 좋으니 핍진할 것이라고 믿으며 그림을 감상하였다. 현장의 상황과 비교해 보면 그림 속에서 여주의 관아 건물이나 여주의 유명한 누정인 청심루는 강 건너편에 나타나는데, 보이는 대로 그려진 것은 아니다. 건물의 모습은 소략하게, 실제 보이는 것보다는 좀더 크게 부각시켜 표현하였다.

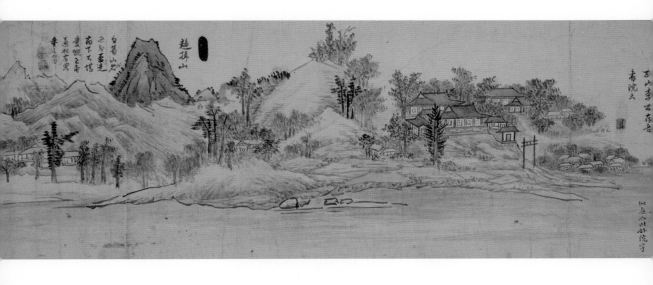

도6-30 　정수영, <고산서원, 추읍산, 용문산>, 《한임강명승도권》 중, 1796~1797년, 종이에 담채, 24.8×1575.6cm, 국립중앙박물관 소장

도6-30-1 　경기도 양평군 용문면 추읍산 실경 사진

도6-31　정수영, <여주 읍내, 청심루, 내외위>, 《한임강명승도권》 중, 1796~1797년, 종이에 담채, 24.8×1575.6cm, 국립중앙박물관 소장

6번째로는 이어지는 한 장면에 두 개의 경물이 나타나고 있다.^{도6-32, 도6-32-1} 먼저 보이는 것이 뾰족한 탑이 솟아 있는 신륵사 동대(東臺)와 여강에서 바라다본 신륵사의 전경이다. 그 옆에 여백이 〈 형태로 나타나며 이어서 다시 전탑이 솟아 있다. 이 장면에는 "신륵사 동대의 앞면이다 / 사원의 경관이 앞면과 같지 않은 듯하여 다시 고쳐 그렸다"[寺東臺塔前面 寺院景似不如前面 改更寫之]라고 적혀 있다. 정수영은 신륵사 동쪽의 높은 암반에 있는 전탑과 삼층석탑, 비석을 그리고 그 옆으로 신륵사의 전경을 그렸다. 강변에서 올라가는 길과 신륵사에 있는 주요한 전각들을 그렸는데, 특히 동대의 모습이 마음에 들지 않았는지, 곧이어 다시 고쳐 그렸다. 오른쪽 장면에 나타나는 동대와 4, 5층 정도로 그려진 전탑이 왼쪽 장면에서는 좀더 사실적으로 묘사되었다. 정수영은 중요한 장면을 그릴 때 여러 각도에서 관찰하고 사실적으로 재현하려는 생각을 가지고 있었다. 그의 이러한 사생 태도는 1797년 금강산을 여행하고 제작한《해산첩》중 〈천일대망금강도〉나 〈구룡폭도〉(九龍瀑圖)를 그릴 때에도 나타났다.⁹⁴ 다른 화가들은 보통 구룡연을 한 번만 그리는데, 정수영은 멀리서 보는 것과 가까이서 보는 두 장면으로 나누어 그리면서 시각에 따라 달리 보이는 경물의 모습을 분별하여 표현하였다. 그러나 경물을 그릴 때 보이는 그대로의 모습을 재현하지는 않았고, 대상을 면밀하게 관찰하여 그 특징을 부각시키되 간략하게 스케치풍으로 표현하였다. 필자는 이러한 정수영의 진경산수화를 '사의적 진경산수화'라고 부르고 있다.⁹⁵ 신륵사에서 가장 인상적인 경관인 동대와 동대 위의 탑들을 그릴 때에도 동일한 인식과 관찰, 독특한 표현 방식이 적용되었다.

7번째 장면에서는 원주의 흥원창이 재현되었다.^{도6-33, 도6-33-1} 정수영의 선유는 여강을 거슬러 올라 섬강을 만나 남한강 줄기가 풍성해지는 원주 흥원창 강변까지 이어졌다. 흥원창은 강원도와 경기도, 충청도의 물자가 모인 뒤 남한강을 따라 한양으로 수송되는 수운(水運)의 요충지였다. 탁 트인 경관을 가진 흥원창에 번성하였던 부락에는 가옥들이 빼곡하게 들어서 있다. "원주(原州) 하류(下流)"라는 글 오른쪽에는 가파른 절벽인 듯한 암벽이 보이는데, 섬강과 남한강이 만나는 지점에서 보이는 절벽을 그린 것으로 추정된다. 정수영은 한 지점에서 동시에 보이지 않는 두 경관을 한 장면에 모아서 그려내었다. 이러한 자세는

도6-32　정수영, <신륵사 전경 및 신륵사 동대>, 《한임강명승도권》 중, 종이에 담채, 1796~1797년, 24.8×1575.6cm, 국립중앙박물관 소장

도6-32-1　경기도 여주 신륵사 실경 사진

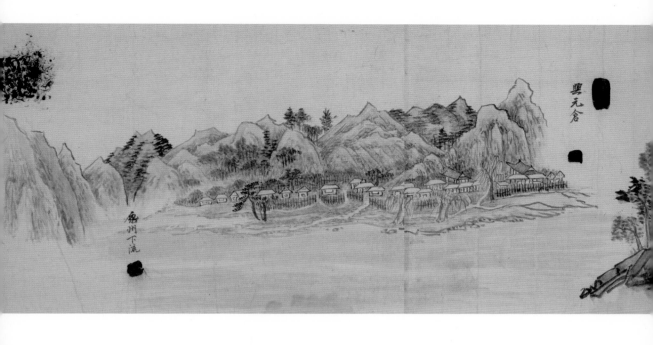

興元倉

原州下流

도6-33 　정수영, <원주 흥원창>, 《한임강명승도권》 중, 종이에 담채, 1796~1797년, 24.8×1575.6cm, 국립중앙박물관 소장

도6-33-1 　강원도 원주 흥원창 실경 사진

신륵사의 동대를 좀더 정확하게 표현하려고 다시 그린 것과는 차이가 나는 방식이다. 현재 흥원창은 더 이상 수운의 요충지가 아닌, 산골 마을이 되어 옛날의 정취를 찾아보기 어렵다. 하지만 두 강줄기가 만나며 이루는 활원한 풍광이 펼쳐지는 경관은 여전히 아름다우며, 정수영의 그림처럼 너른 물줄기와 물가의 절벽 등이 한눈에 들어오는 곳이다.

이후 정수영은 다음 장면으로 신륵사 동대의 암석과 전탑이 솟아 있는 동대 바위를 다시 그렸고, 이어 여주 읍치를 전번 장면보다 좀더 가까운 시점으로 자세히 그렸다. 같은 장소이지만 시간대와 시점을 달리하여 그린 것이다. 이러한 자세는 1797년 금강산을 방문하여 진경을 그릴 때에도 그대로 이어졌다. 정수영은 금강산의 전경(全景)을 보는 명소로 유명한 정양사의 헐성루와 천일대를 방문했을 때 그동안 들어온 바를 몸소 체험하고 관찰하기 위해서 여러 번 같은 장소를 방문하였다.

그다음 날 다락에 올라가니 산의 기세가 비록 어제와 같았으나 형상과 색깔은 때에 따라 모양이 변하여 그 모습을 형용할 수 없다. 그러나 현재 심사정과 석치(石癡) 정철조가 그린 것은 자세하거나 간략하여 각각 다르니 완전하게 그려 내지 못한 듯하였다. 그래서 나 또한 종이를 펼쳐 한 장의 초본을 구상하였다. 저녁때 천일대에 가서 오르니 대 앞의 광경이 다락에 앉았을 때와 비교하여 별 차이가 없어서 곧 돌아왔다. 땅거미가 질 무렵에 다락에 올라가 보게 되었는데 그 광경이 해질 무렵과 달랐다. 맑은 새벽의 달빛이 그림과 같다고 하는 까닭에 달 가운데의 산 기운을 보려고 옷을 갈아입고 달려나가니 그 경치가 해 질 무렵이나 어두울 무렵과 또 달랐다. 비록 사철의 경치를 다 보지는 못했지만, 하루 동안의 아침 저녁과 낮과 새벽에 보이는 것이 각기 달랐으니 이것으로 미루어 보면 사철의 경치도 터득할 만하다.[96]

정수영은 《한임강명승도권》을 그리면서 남한강가에 펼쳐지는 인상적인 풍광을 객관적으로 관찰하여 그려내었다. 관찰하는 태도와 시점의 측면에서는 시각적인 사실성을 강조하였지만, 그림을 그릴 때에는 빠르고 자유로운 필선을 구

사하여 경물의 형태를 윤곽선 위주로 간소하게 재현하되 다소 평면적으로 표현하였다. 따라서 대상을 사실적으로 재현하였다기보다는 적당히 가감하여 표현하는 사의적인 경향이 부각되었다고 하는 것이다.

정수영의 작품이 남한강 하류의 물길을 따라가는 기행이었다고 한다면, 남한강 상류의 물길이 만들어낸 경관으로 유명한 사군산수(四郡山水)를 따라가는 여행도 유명하였다. 소백산맥 줄기와 남한강, 그리고 여러 지류가 엮어낸 풍광인 사군산수는 청풍(현재의 제천시 청풍면), 단양(현재의 단양군), 영춘(현재의 단양군 영춘면), 제천(현재의 제천시) 등 충청북도의 네 개 군에 소재한 아름다운 산과 맑은 물, 바위를 가리키는데, 물길을 따라가는 수로문화적(水路文化的)인 절경과 수려한 경관을 가진 산악문화적인 특성이 합치되어 시인 묵객들로 하여금 꼭 한번 보고픈 명소가 되었다.[97] 사군산수는 16, 17세기경 여러 문인들에 의해 서서히 정립되었고, 사군산수 중에 특히 단양의 명승이 유명하여 19세기부터는 '단양사군산수'라고 불리게 되었다.[98] 18세기에도 이희천(李羲天, 1738~1771)과 권신응(權晨應, 1711~1775)이 각기 〈단구팔경도〉(丹丘八景圖)라는 작품을 그린 적이 있으므로 이전부터 단양 지역의 팔경이란 개념이 있었던 것으로 보인다. 그러나 특히 근래에 와서는 사군산수라는 명칭 대신에 단양팔경이란 명칭이 사용되고 있다. 단양팔경은 매포를 기준으로 남한강 위쪽의 두 군데 석문과 도담삼봉, 청풍 쪽으로 옥순봉과 구담봉, 단양천 골짜기의 사인암, 하선암, 중선암, 상선암을 가리킨다.

사군산수를 그린 대표적인 작품으로는 이방운의 《사군강산참선수석권》을 꼽을 수 있다.[99] 이 작품은 조영경(趙榮慶, 1742~?)이라고 하는 당시의 청풍부사가 1802년 가을 사군산수를 탐방하고, 이를 기념하기 위해 만든 서화첩이다. 조영경은 선비화가로 유명하였던 이방운에게 그림을 그리게 하였고, 다음 해인 1803년 조영경의 오랜 지기인 김양지(金養之)라는 선비에게 발문을 받았다. 조영경은 좋은 경치를 만나면 오언절구, 칠언절구, 고시체 등 다양한 시를 지으면서 감흥과 견문을 기록하였고, 해행초예(楷行草隸) 등 다양한 서체로 이를 기록하여 시서화 삼절을 이룬 서화첩을 제작하였다. 이처럼 이름 높은 명승을 찾아 여행을 하고 이를 기록하는 기행사경의 풍습은 18세기 이래로 선비 문화의 한

국면이 되었다. 이른바 '명승유연'(名勝遊衍)은 19세기 초까지도 선비가 삶과 여가를 즐기는 중요한 방식으로 인식되었고, 그 결과 여행의 견문을 기록한 진경산수화의 전통이 이어졌다. 이러한 배경에서 제작된 《사군강산참선수석권》은 특히 사군산수를 고루 여행하고 재현하였다는 점에서 주목된다.

이 화첩에는 사군 지역에 속한 여러 곳의 명승이 재현되었다. 이 작품에 표현된 장소들은 청풍의 도화동·한벽루·금병산·옥순봉, 단양의 도담·석문·구담·사인암, 제천의 의림지·수렴폭 등으로, 현재의 단양팔경에 속하는 것들이 대부분이다. 현재의 단양팔경은 남한강 상류에 위치한 하선암, 중선암, 상선암, 사인암, 구담, 옥순봉, 도담삼봉, 석문 등인데,[100] 단양팔경에서 하·중·상선암을 제외한 경물이 이 화첩에 모두 담겨 있다. 이 화첩의 표제는 단양팔경 중 하나인 중선암 옥염대 암벽에 새겨져 있는 것으로, 1717년 충청도 관찰사 윤헌주(尹獻柱)가 쓴 '사군강산삼선수석'(四郡江山三仙水石)에서 유래한 것이다.

이 서화첩에 있는 발문에 의하면 청풍의 군수였던 조영경은 "사군을 향하여 감에 미쳐서는 군수로서 나아갔다. 경치를 쓴 여러 작품들이 산수를 애호하는, 어질고 지혜로운 자의 즐거움[山水仁智之樂]을 이루어서 관리로서의 일을 다 버리고 자연을 애호하여 노닐며 감상한 것을 이 첩에서 볼 수 있다."고 하였다.[101] 발문의 내용을 토대로 본다면 이 화첩은 조영경이 군수로서 행한 풍류적인 여행, 즉 환유를 기록한 것이다. 환유는 조선시대 관료 문화를 배경으로 형성된 독특한 기행 문화를 가리키는 용어 및 개념이다. 환유의 관습은 조선시대 동안 실경산수화 또는 진경산수화가 제작되는 데 중요한 배경의 하나로 이어져 갔다.[102] 《사군강산참선수석권》은 환유의 성과를 서화로 기록하는 관료적인 문화를 보여주는 자료로서도 주목되는 것이다.

이 작품 가운데 주요한 장면을 중심으로 이방운의 화풍과 화첩의 의의를 살펴보고자 한다. 우선 세 번째 그림인 〈금병산도〉(錦屛山圖)는 이방운 화풍의 특징을 잘 보여준다.^{도6-34, 도6-34-1} 근경에는 한벽루와 청풍 관아를 그리고, 중경에는 강물을, 원경에는 병풍처럼 솟은 금병산을 평행으로 그려넣었다. 현재 한벽루는 원래의 장소에서 옮겨져 제천시 청풍면 청풍문화단지 위에 있는데, 그 건너편 왼쪽으로 금병산이 솟아 있다. 한벽루에는 송시열이 쓴 현판이 걸려 있어 명물

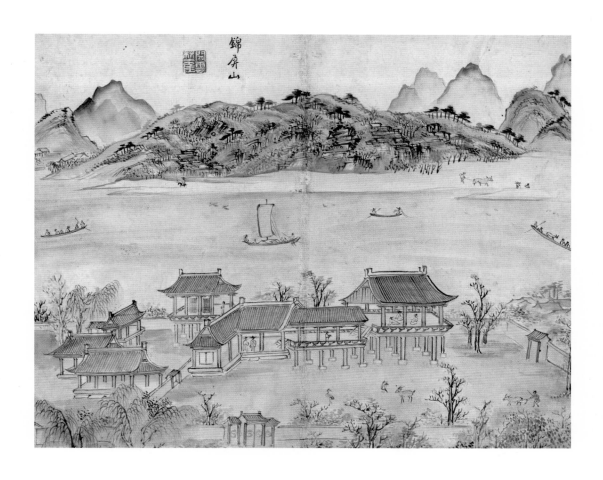

도6-34 이방운, <금병산도>, 《사군강산참선수석권》 중 제6면, 1802~1803년, 종이에 담채, 32.5×52.0cm, 국민대학교 명원박물관 소장

도6-34-1 충청북도 제천시 청풍면 금병산 실경 사진

이 되고 있다. 〈한벽루도〉(寒碧樓圖)는 정선이 그린 적이 있어 비교가 된다.[103] 이방운은 정선과 구분되는 새로운 화법을 구사하였고, 건축물을 그리는 계화법(界畵法)에 있어서는 서양의 투시도법을 토대로 정립된 기법을 보여준다. 또한 화사한 채색을 적극적으로 사용하여 장식성이 높아졌고, 한벽루 건너편에 그려진 금병산에는 심사정과 강세황의 영향이 시사된 화풍을 구사하고 있어서 눈길을 끈다. 여러 요소들을 종합하여 볼 때, 이방운이 18세기 대가인 심사정, 강세황, 김홍도의 화풍을 절충적으로 구사하면서 개성적인 화풍을 형성하였음을 알 수 있다.

네 번째 그림인 〈도담도〉(島潭圖)는 남한강 상류에 위치한 도담삼봉과 석문을 동시에 재현하였다.[도6-35, 도6-35-1] 이 장면은 이방운이 구사한 진경산수화의 특징을 보여준다. 화면에는 근, 중, 원경의 삼단 구도를 기본으로 하여 각 경물이 대각선을 따라 포치되었다. 도담삼봉과 함께 석문을 그려낸 이방운의 구상은 독특한데, 특히 수풀 속에 가려져 있는 석문을 봉우리 위에 높게 드러내어 실제의 경관과 다르지만 석문의 특징을 효과적으로 전달하였다. 즉 이방운은 실경을 적당히 변형, 또는 왜곡하면서 경물의 중요한 면모를 전달하는 기법을 사용한 것이다.

〈구담도〉(龜潭圖)는 유명한 정자 창하정과 정자에서 본 구담을 그린 작품이다.[도6-36, 도6-36-1] 창하정은 단양에 은거하던 이윤영이 1752년에 지은 정자로, 단양을 찾은 시인 묵객들이 자주 들러 구담을 감상하고 시화로 즐기던 명소였다. 이방운은 겸재 정선의 화풍을 활용하여 구담을 표현하였다. 단구협을 따라 흐르는 남한강을 선유하면서 만나게 되는 구담봉은 물가 위로 솟아오른 모습이 거북[龜]과 같다 하여 구담봉으로 불린다. 이곳은 형세가 웅장하고 강물과 잘 어울려 시인 묵객들의 애호를 받았다. 정선도 〈구담도〉를 남기고 있는데 이방운의 작품과 유사한 화풍을 보여준다.[도4-1] 이방운은 구담봉의 전모를 화면 중앙에 부각시켜 그렸고, 정선은 화면 왼쪽에 치우치게 구도를 잡았다. 그러나 이방운은 부벽준과 적묵법, 빠른 필치를 구사한 점에서 정선의 영향을 보여준다. 앞의 장면들에서 심사정과 강세황, 김홍도의 영향이 드러났다고 한다면 이 장면에서는 정선의 영향이 부각되었다. 이방운은 18세기 대가들의 화풍을 숙지하면서도 이를

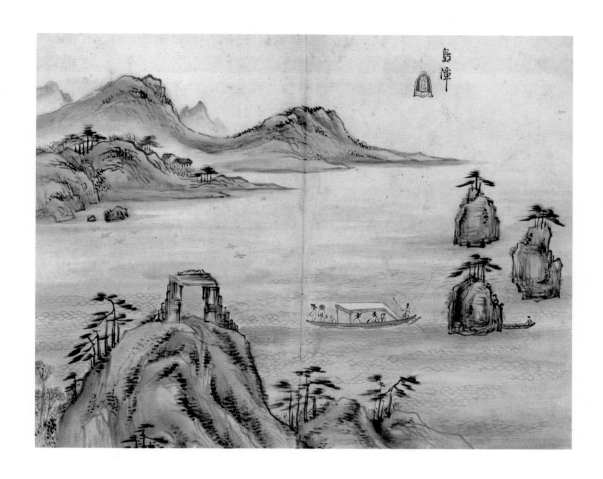

島潭

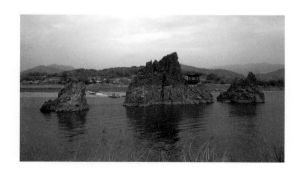

도6-35 이방운, <도담도>, 《사군강산참선수석권》 중 제9면, 1802~1803년, 종이에 담채, 32.5×52.0cm, 국민대학교 명원박물관 소장

도6-35-1 충청북도 단양군 도담 실경 사진

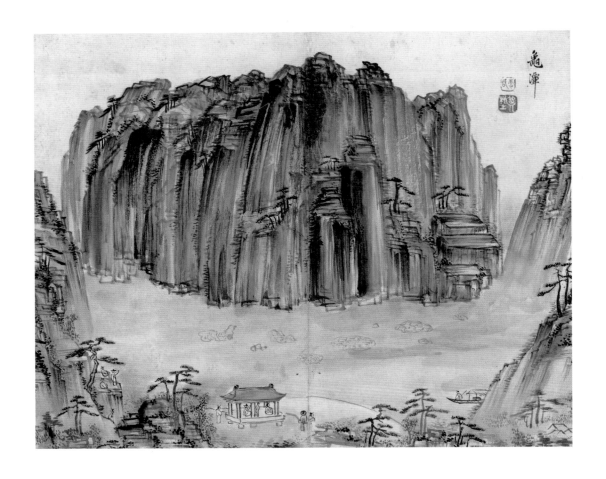

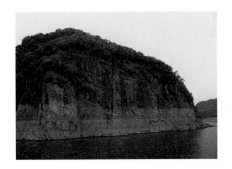

도6-36 이방운, <구담도>, 《사군강산참선수석권》 중 제10면, 1802~1803년, 종이에 담채, 32.5×52.0cm, 국민대학교 명원박물관 소장

도6-36-1 충청북도 단양군 구담 실경 사진

적절히 취사 선택하면서 고유한 화풍을 형성하였던 것이다.

마지막으로 〈사인암도〉(舍人岩圖)를 살펴보겠다.[도6-37] 사인암은 소백산에서 흘러내린 운계천의 맑은 물이 굽이치며 모이는 곳으로 선조 때 류성룡(柳成龍, 1542~1607)이 정립시킨 운암구곡 또는 운선구곡의 중심 지역이다. 영조 때 이윤영은 이곳에 서벽정(棲璧亭)을 세우고 이인상 등과 노닐었으나 현재는 사라져 버렸다.[104] 사인암에 대해서는 한진호(韓鎭戶, 1792~?)의 『도담행정기』(島潭行程記)에 다음과 같이 기록되었다.

세상 사람들이 말하기를 단양의 경승으로는 다섯 바위가 있다고 하니, 하나는 삼선암의 세 바위 상선암, 중선암, 하선암과 운암, 그리고 사인암을 이른 것이다. 이제 사인암을 보니 참으로 경관이다. 일찍이 정조께서 그림을 잘 아는 김홍도를 연풍현감으로 삼아 영춘, 단양, 청풍, 제천의 산수를 그려 돌아오게 하였다고 한다. 김홍도가 사인암에 이르러 그리려 했지만 그 뜻을 얻지 못하더니 십여 일을 머물면서 익히 보고 노심초사하였는데도 끝내 참모습[眞形]을 얻지 못하고 돌아갔다고 한다.[105]

사인암에 대해서 성해응은 석청, 석록, 주사, 산호, 웅황, 부금 등 여러 채색이 섞여 이루어진 모습이라고 한 적이 있다.[106] 김홍도가 사인암을 그리지 못했던 것도 사인암의 그러한 다양한 모습을 담기 어려웠기 때문일 수도 있다. 이처럼 사인암은 웅장하면서도 아기자기한 분위기가 있어 세간의 이목을 끌었다.

그러나 위의 일화와 달리 김홍도는 사인암을 실제로 그린 적이 있다.[도6-38] 김홍도는 세밀한 선묘로 사인암을 사실적으로 묘사하였다. 하지만 이방운은 심사정의 필치와 강세황의 설채법, 암세(岩勢)를 강조하는 정선의 화풍을 절충하여 그려냈다. 이처럼 이방운은 여러 선배 대가들의 화풍을 선별하여 구사하면서 개성적인 화풍의 토대로 삼았으며, 그리는 경관의 특징에 따라 화풍을 조절하며 선비화가이면서도 직업화가에 가깝게 다채로운 기교를 구사하였다.

사군산수를 연이어 담은 작품으로 《남한강사경도첩》(南漢江寫景圖帖)을 들 수 있다.[107] 작자 미상의 이 작품에는 취적대, 성황탄, 지명 미상, 의림폭, 두산

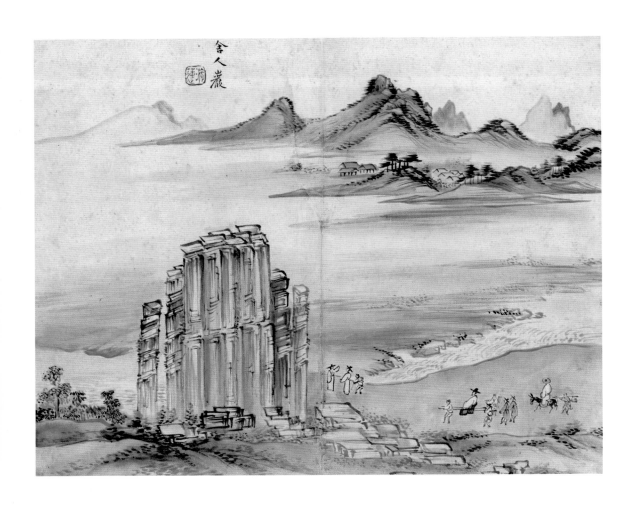

도6-37　이방운, <사인암도>, 《사군강산참선수석권》 중 제13면, 1802~1803년,
종이에 담채, 32.5×52.0cm, 국민대학교 명원박물관 소장

도6-38 김홍도, <사인암도>, 《병진년화첩》 중, 1796년, 종이에 담채, 26.7×31.6cm, 개인 소장

우탄, 한벽루, 영춘현, 청풍부, 황강서원, 옥계동 등 모두 열 장면의 그림이 실려 있다.도6-39, 도6-40 이 가운데 그려진 장소가 확실하게 확인되는 곳은 제천의 의림 폭, 한벽루, 영춘현, 청풍부, 황강서원 등 일부뿐이지만 이 장소들은 사군에 속 한 것들이어서 이 화첩이 일단 남한강 주변의 사군산수를 기행하고 제작한 작 품인 것을 알 수 있다.[108] 그려진 장면 중 취적대, 성황탄, 두산우탄 등도 사군 주 변의 경관을 그린 것으로 추정된다. 이 가운데 〈취적대도〉(翠積臺圖)는 제천 능 강 주변의 절경으로 이름난 능강구곡(綾江九曲) 중 한 장소를 그린 장면일 가능 성이 있다.[109] 한자의 표기에 조금 차이가 있지만, 능강구곡 중 한 곳인 취적대(吹 笛臺)는 제천시 청풍면 도화리, 능강리에 있는 바위로 흔히 도화동천(桃花洞天), 취적대, 취벽대, 와선대 등으로 불리었다. 수석(水石)이 아름답기 때문에 이계원 (李啓遠)이 '도화동천제일강산'(桃花洞天第一江山)이라고 새겼고, 오도일이 취적 대, 와선대(臥仙臺)라고 새겨놓은 바위이다. 때로는 취적대(翠滴坮)로 쓰기도 한 다. 한자가 차이가 있고, 현재까지 현장 답사를 하지 못하여 동일 장소인지 확정 짓기는 어렵다. 성황탄(城隍灘)은 여울 이름으로 현재는 사용하지 않는 것으로 보인다. 다만 충주, 청풍, 단양, 영월 일대의 남한강 여울 이름까지 적어놓은 18 세기 초 이기진(李箕鎭, 1687~1755)의 「유단구영일기」(遊丹丘永日記)에는 단양 에서 영춘 사이, 영춘에 들어가는 입구 부근 온달산성 근처에 '성황당탄'(城隍堂 灘)이라고 기록된 여울이 있다. 현재는 충주댐 건설로 여울이 없어졌고, 여울 이 름조차도 기억하는 사람이 없어서 역시 단정하기는 어렵다. 두산우탄(斗山右灘) 은 남한강 상류에 주천강이라는 곳이 있고, 그 윗부분에 두산이라는 마을이 있 다. 그러나 이곳은 사군에서 멀리 떨어져 있어 다소 관계가 멀어 보인다. 다른 곳으로는 단양 도담삼봉 위에 덕천리라는 곳이 있고, 그 맞은편에 남한강이 한 눈에 바라다 보이는 두산이라고 하는 곳이 있다. 두산우탄이란 두산 앞을 흐르 는 남한강 여울일 수도 있을 듯하지만, 지금은 이러한 이름을 사용하지 않고 있 다. 취적대, 성황탄, 두산우탄은 이처럼 남한강 주변, 사군 지역에 속한 경물을 가리키는 명칭일 가능성이 있다.

이 작품 중 영춘현과 청풍부의 전체적인 경관을 그린 장면과 황강서원은 다 른 작품에서는 나타나지 않은 장면들이다. 특히 노론계 인사들이 모여들었던 황

도6-39 작자 미상, <한벽루도>, 《남한강사경도첩》 중, 19세기, 종이에 담채, 34.5×50.8cm, 서울역사박물관 소장
도6-40 작자 미상, <황강서원도>, 《남한강사경도첩》 중, 19세기, 종이에 담채, 34.5×50.9cm, 서울역사박물관 소장

강서원이 그려진 점에서 노론계 인사가 이곳을 여행한 뒤 제작한 것으로도 볼 수 있겠다.ᵈ6-40 화풍으로 보아서는 직업화가의 솜씨로 여겨지며 장면에 따라서는 정선 화풍의 영향이 돋보이고 있다. 그러나 지명 미상처를 그린 장면에서는 19세기 초 이의성이《해산도첩》에서 구사한 평면적인 형태, 기하학적인 표현, 담채의 사용 등이 눈에 띈다.ᵈ6-41, ᵈ4-14 한벽루나 청풍부, 영춘현을 그린 장면에서는 험준한 바위를 그린 다른 장면들과 달리 너울거리는 토산과 너른 물줄기, 피마준과 미점, 너른 공간 등 부드러운 형태와 유연한 필치, 여유로운 공간을 구사하여 대비가 된다. 즉 화가는 대하는 경관의 특징을 잘 파악하여 그에 맞는 화법을 구사하였는데, 이는 진경산수화의 가장 중요한 특징 중 하나이다. 이 작품의 제작 연도는 알려지지 않고 있지만, 여러 장면에 나타나는 화풍상의 특징과 특히 이의성의 화풍과 유사한 〈지명 미상처〉(地名 未詳處)의 화풍을 감안하면 19세기 초엽경의 작품으로 볼 수 있겠다.

남한강 유역의 명승을 유람하고 제작된 작품들은 이 외에도 적지 않다. 지금은 전하지 않는 정선의《영남사군첩》과《구학첩》은 사군 지역의 여러 명승을 여행하고 사경한 작품들이며 정선의 〈구담도〉, 〈단사범주도〉(丹砂泛舟圖), 〈한벽루도〉 등 개별 명승을 그린 작품도 남아 있다. 최북의 〈상선암도〉(上仙岩圖), 김홍도의 〈옥순봉도〉, 〈사인암도〉,ᵈ6-38 〈한벽루도〉 등 진경산수화의 대가들은 사군산수를 방문하여 많은 작품을 제작하였다. 영조는 1765년 화원을 시켜 사군승경 8폭을 그리고 어제(御題)를 더하여 10폭 병풍을 만들어 침전을 장식하였고, 정조는 김홍도를 사군에 가까운 연풍에 현감으로 보내면서 사군산수를 그려 올리라고 하였다. 사군산수에 대한 관심은 사군으로의 여행을 유행시켰고, 그러한 유행은 민간뿐 아니라 궁중에까지 미쳤다. 이러한 과정을 거치면서 사군산수로의 기행은 마침내 진경산수화가 유행하는 하나의 계기로 작용하였다.

도6-41 작자 미상, <지명 미상처>, 《남한강사경도첩》 중, 19세기, 종이에 담채, 35.3×49.8cm, 서울역사박물관 소장

2) 은둔과 풍류

사군 지역의 명승지는 예로부터 수많은 선비들이 학문을 닦거나 세상사를 등지고 풍류를 즐긴 곳이었다.[110] 17세기 중엽 이래로 충청도 지역에는 서인, 그중에서도 노론의 핵심 인사였던 송시열과 그의 수제자 권상하 등이 우거하였고, 가까운 곳에 있던 사군이나 단양을 방문하며 풍류를 즐겼다. 또한 이들은 주자의 은거를 따르면서 구곡(九曲)을 경영하였다. 송시열은 주자의 무이구곡을 본떠 화양동(현 충북 괴산군 청천면)에서 화양구곡을 경영하며 은둔 강학하였고, 권상하는 송시열이 1675년(숙종 1)에 자의대비의 복상(服喪) 문제로 유배를 가게 되자 낙향하여 청풍의 황강(현 제천시 한수면)에 거처하며 독서와 강학에 전념하고 황강구곡을 경영하였다.[111] 또한 권상하는 상선암을 명명하고 그 곁에 수일암을 짓고 학문에 몰두하기도 하였다. 이후 1726년에는 황강서원이 건립되어 노론의 학맥을 이어갔는데, 이곳에는 고종 때 서원철폐령 이후 황강영당을 설립하고 송시열, 권상하, 한원진 등 노론 중 호서학파의 학맥을 이어간 인사들의 영정을 모셨다. 노론계 인사인 김수증은 1686년 청풍부사로 부임하여 중선암을 명명하였다. 18세기에는 낙론계의 대표자인 김창협이 30대에 청풍부사로 부임하여 사군산수를 유람하고 글을 지었다. 뒤이어 그 주변 인사인 조유수, 홍중성, 이병연, 정선 등이 사군산수를 유람한 후 시문을 남기고 그림을 주문, 제작하였다. 진경산수화가 형성되던 18세기 전반 사군산수는 천기론을 실천하던 노론계 문인들에게 풍류적인 유람과 시화 창작의 중요한 명소가 되었다. 노론계 선비인 이윤영은 단양에 은거하면서 1752년 구담 동쪽에 창하정(蒼霞亭)을 짓고 노닐었고, 친구인 이인상도 이윤영과 함께 단양과 사인암 등지에서 노닐었다. 권상하의 조카인 권섭은 청풍 황강리에 30여 년간 은거하면서 단양 일대를 즐겨 방문하였는데, 죽은 뒤 구담봉에 묻어달라는 유지를 남겼을 정도로 단양을 사랑하였다.[112] 1823년 청풍군수로 봉직한 윤제홍은 이인상이 그렸다고 전하는 〈옥순봉도〉를 방작하였고, 한벽루를 그리기도 하였다. 이처럼 이 지역은 18세기 이래로 노론 일파의 선비들이 은거지로 삼거나 풍류를 즐기던 곳이었다.

현존하는 단양팔경을 그린 작품 중에는 노론계 인사들과 그 주변 인사들이

도6-42 이윤영, <옥순봉도>, 18세기, 종이에 담채, 27.3×57.7cm, 고려대학교박물관 소장

그린 작품들이 많이 전해지고 있다. 이윤영의 <옥순봉도>,도6-42 김윤겸의 <석문도>(石門圖), <운암도>(雲岩圖), <사인암도>, 이희천의 《단구팔경도》(전하지 않음), 이인상의 <옥순봉도>(전하지 않음), 이를 방한 윤제홍의 <옥순봉도>,도4-27 <한벽루도>, 권신응의《단구팔경》 등이 알려져 있다.[113] 이 작품들은 권신응의 작품을 제외하면 대부분 필자가 사의적인 진경산수화라고 분류한 화풍을 구사하고 있다.[114] 이러한 화풍은 선배 화가인 정선의 진경산수화풍과 일정한 차이가 있는 것으로 진경산수화에서의 새로운 변화를 의미한다.

이윤영과 이인상은 천기론적인 풍류 의식을 지닌 정선에 비해서 엄격하고 보수적인 가치관을 지닌 채 현실과 일정한 간격을 유지하였다. 이들은 화이론과 명분론에 입각한 세계관을 가지고 있었고, 청나라가 일어선 당시를 부정하며 시대를 만나지 못한 선비로서의 의식을 표명하였다.[115] 이윤영은 명문가 출신이지만 당쟁에 염증을 느껴 과거나 출세에 뜻을 가지지 않았고, 이인상은 명문 출신의 선비이지만 서얼이었기에 출세와는 거리가 있었다. 두 사람은 잠깐 관직에 있기도 하였지만 뜻을 나누면서 평생 처사적인 삶을 영위하였다. 이윤영은 1751년에서 1755년 사이 단양에서 은둔하였고, 같은 시기 이인상도 함께 은둔

하려고 하였으나 형편이 여의치 않아 실행하지는 못했다. 그러나 두 사람은 단양 지역을 노닐면서 시서화로 자오하였다.

이윤영의 〈옥순봉도〉는 기암절벽으로 유명한 옥순봉을 화면 중앙에 크게 부각시키는 구성을 사용하여 정선식 구도의 영향이 나타나고 있다.^{도6-42} 그러나 높이 솟은 단단한 암벽을 스케치풍으로 그려내면서 입체감이나 질량감을 배제하여 평면적으로 표현한 점은 정선의 화풍과 차이를 보여준다. 이 같은 화풍은 중국에서 수입된 명산기류 서책에 실린 판화의 양식에서 유래된 것으로 보인다. 정선의 진경산수화와 비슷한 시기에 제작되었지만 화풍의 저변에 깔린 의식이나 구체적인 기법이 다르다는 면에서 이윤영의 〈옥순봉도〉는 진경산수화의 변화를 시사하므로 주목된다. 이인상의 〈옥순봉도〉는 아쉽게도 전해지지 않지만 그의 일반적인 화풍으로 보아서는 이윤영과 유사한 화풍을 구사하였을 것으로 추정된다. 이윤영의 아들 이희천은 《단구팔경도》를 그려 독서하는 방에 펼쳐놓았다고 하는 것으로 보아, 화풍은 짐작하기 어렵지만 단양 지역의 산수를 즐기는 은둔지사의 풍모를 짐작하게 한다.

권신응은 안동 권씨 명문대가 출신으로 청풍의 황강과 제천 문암동에 은거하였던 권섭의 손자이다. 직업적인 화가가 아니었으므로 그림은 소략하고 다소 거칠지만 늦게까지 정선 화풍의 영향을 유지하였다는 점에서 주목된다. 이는 조부 권섭의 지도와 영향 때문이기도 한데, 지방에 내려가 은둔하였던 권섭이 오랫동안 교분이 있었던 정선의 화풍을 좋아하였기 때문이다. 일종의 지방 양식이라고 할 수 있는 것으로, 그러한 점에서 이윤영과 이인상의 신양식과 차별성이 있다.

이처럼 17세기 이후 충청도 일대와 단양 및 사군 지역에서 은둔하였던 일군의 인물 가운데는 노론계 인사들이 적지 않았고, 이들이 그리거나 감상한 작품들이 전해지고 있다. 물론 이 지역이 명승으로 이름이 높았기에 이곳에 수령으로 재직하며 탐승하거나 이곳을 일시적으로 방문한 인사들에 의해 제작된 작품들은 더욱 많겠지만 특히 근방에 은둔하거나 우거했던 인사들에 의해 형성된 독특한 문화로서 진경산수화는 나름대로 의미가 있다.

3) 비운悲運과 충절忠節의 역사

강원도 영월은 심산유곡의 고장이다. 남한강의 발원지에 거의 다다르면서 험한 절벽과 가파른 산들이 있고, 그 사이를 굽이치는 강물이 흐르는 곳이다. 바로 이러한 험난한 지형이 단종 비극의 역사를 만드는 배경이 되었다. 단종은 문종의 뒤를 이어 왕위에 올랐으나 4년 만에 숙부 수양대군에게 왕위를 넘겨야만 했다. 그러나 이듬해 사육신의 복위운동이 일어났고, 복위운동이 실패로 끝나자 1456년(세조 2) 노산군으로 강봉되어 강원도 영월 청령포에 유배되었다. 청령포는 남한강의 지류인 금강의 물길이 휘감아 도는 곳으로 동남북 삼면이 물에 둘러싸이고 서쪽에는 험준한 암벽이 솟아 있어 나룻배가 없으면 밖으로 출입이 어려웠다. 단종은 이곳에 유폐되어 살던 중 다시 수양대군의 동생 금성대군에 의해 단종 복위운동이 일어나게 되자 1457년 겨울 세조에 의해 사사되었다. 시신도 수습하지 못할 지경이었는데 영월호장 엄흥도(嚴興道, ?~?)가 자신의 선산에 암장을 하였고, 이후 1516년(중종 11)에야 제대로 된 무덤을 만들 수 있었다. 그리고 1698년(숙종 24) 단종이 복위된 뒤 장릉(莊陵)이란 능호를 받고, 격식에 맞게 능을 단장하였다. 영조는 1726년 이곳의 출입을 제한하는 금표비(禁標碑)를 세우고, 1763년 단묘유지비(端廟遺址碑)를 세워 단종의 유적을 보호하였다.

　《월중도》(越中圖)는 단종의 행적과 관련된 장소와 장릉 지역의 지도를 수록한 화첩이다.[116] 이 화첩에는 〈장릉도〉(莊陵圖), 〈청령포도〉(淸泠浦圖), 〈관풍헌도〉(觀風軒圖), 〈자규루도〉(子規樓圖), 〈창절사도〉(彰節祠圖), 〈낙화암도〉(落花巖圖), 〈부치도〉(府治圖), 〈영월도〉(寧越圖) 등 모두 8점의 그림과 지도가 실려 있다.도6-43, 도6-44 각 장면의 내용을 간단히 살펴보면 다음과 같다. 장릉은 복위된 뒤 단장된 단종의 묘역이고, 청령포는 단종이 영월로 유배 온 뒤 처음 머물렀던 곳이다. 관풍헌은 단종이 사약을 먹고 숨을 거둔 장소이며, 자규루는 관풍헌의 동남쪽에 있는 누각으로 청령포에서 유배 생활을 하던 중 여름의 홍수로 인해 관풍헌으로 거처를 옮기고 저녁마다 자규루에 올랐다고 한다. 단종은 이곳에서 유명한 「자규시」를 읊었다. 창절사는 단종을 위해 절의를 지킨 사육신과 생육신 등 10인의 위패를 봉안한 사당이다. 낙화암은 영월의 동쪽 금강변에 위치한 바

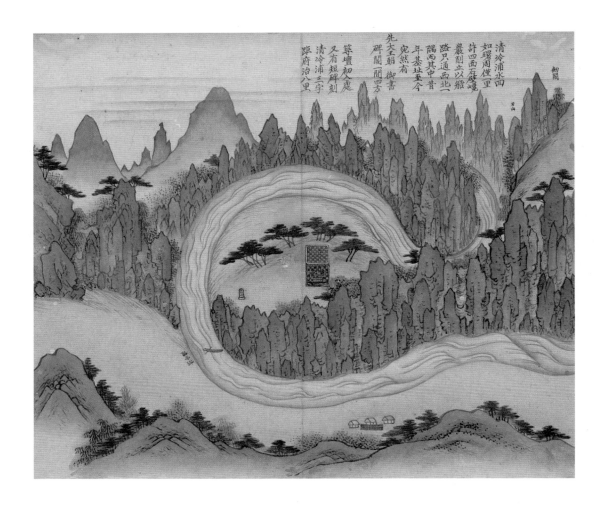

도6-43 작자 미상, <청령포도>, 《월중도》 중, 1791년, 종이에 채색, 36.0×20.5cm, 한국학중앙연구원 장서각 소장
도6-43-1 강원도 영월군 청령포 실경 사진

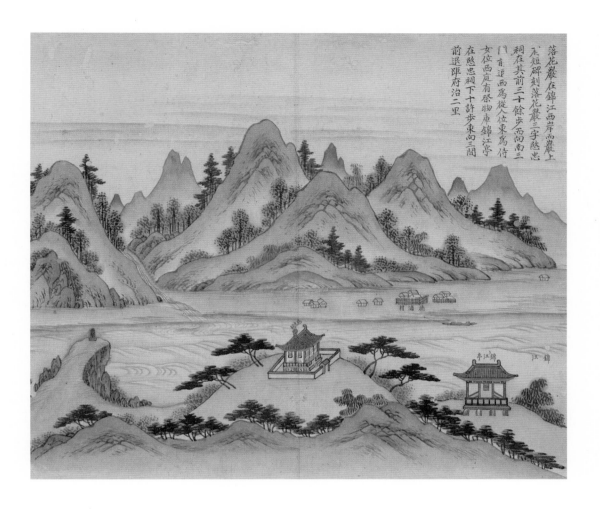

落花巖在錦江西岸而巖上
有短碑刻落花巖三字憋忠
祠在其前三十餘步而向南三
門首近西向從人位東爲侍
女位西亭有祭物庫錦江亭
在憋忠祠下十許步東尙三間
前退距府治二里

도6-44 작자 미상, <낙화암도>(부분), 《월중도》 중, 1791년, 종이에 채색, 36.0×20.5cm, 한국학중앙연구원 장서각 소장

위인데 단종이 사사되자 단종을 모시던 시녀와 시종들이 물에 몸을 던져 순절한 곳이다. 낙화암 위에는 1742년(영조 18) 이들을 기리기 위해 세워진 사당인 민충사(愍忠祠)와 1428년에 세워진 유서 깊은 정자인 금강정(錦江亭)이 함께 나타나고 있다.도6-44

이 화첩은 현재 장서각에 보존되어 있는데, 현재의 장황은 본래의 것은 아니고 근대기 즈음 개장된 것으로 여겨진다. 그림의 내용과 수준, 화풍, 화첩의 수장 경위 등을 볼 때, 이 화첩은 궁중의 화원이 어명으로 그린 것으로 보인다. 화첩에 수록된 그림의 순서는 일정한 맥락이 있는 상태는 아니다. 그러나 그림의 내용을 고려해 보면 전체적으로 큰 공간으로부터 작은 공간으로 대상을 재배열해 볼 수 있다. 즉, 이 가운데 장릉과 사적이 소재한 영월 전체의 지형을 보여주는 회화식 지도가 가장 큰 공간을 담은 작품이고, 이후 영월부치, 장릉, 청령포, 낙화암, 관풍헌, 자규루, 창절사 등 차차로 공간을 좁혀가면서 사적을 구체적으로 재현하였다.

화첩에 수록된 작품 중 실경산수화로서의 성격이 두드러진 것은 〈청령포도〉와 〈낙화암도〉이다. 〈청령포도〉가 남한강 상류 지역 영월의 험준한 지형의 특징을 잘 보여주는 장면이라고 한다면, 〈낙화암도〉는 남한강의 지류인 금강 주변에 펼쳐진 아름다운 승경을 재현한 장면이다. 이 중 먼저 〈청령포도〉를 살펴보겠다.

〈청령포도〉는 삼면이 물에 싸인 독특한 지형을 가진 이곳의 지세를 회화적으로 재구성하여 재현하였다.도6-43, 도6-43-1 둥근 물길에 에워싸인 청령포 안쪽에는 작은 비석인 금표비, 그리고 단종의 거처가 있던 곳을 바둑판 모양으로 표시한 곳과 그 옆에 세워진 비각이 나타난다. 비석은 1726년(영조 2)에 세워진 금표비로 단종의 유적지인 이곳에 일반인의 출입을 금하기 위해 세운 것이다. '비각'(碑閣)이란 글씨는 거꾸로 쓰여 있어 임금이 계시는 북쪽을 향한다는 의미를 전달하고 있다. 1763년(영조 39) 단종의 거처가 황폐화된 것을 알게 된 영조가 '단묘재본시유지'(端廟在本時遺址)라고 친필로 썼으며, 유지를 보호하기 위해 세운 비와 비각이다. 화가는 청령포의 전체적인 지형을 나타내기 위해 공중에서 수직으로 내려다본 부감시를 사용하였다. 이에 비해 청령포를 둘러싼 산인 도산(刀山)은 정면에서 바라다본 시점을 사용하여 대비된다. 사진에서 확인되는 도

산의 모습은 둥근 토산처럼 보이지만 화가는 청령포의 험준함을 강조하기 위해서 날카로운 절벽바위들이 솟구쳐 있는 듯이 표현하였다.도6-43-1 따라서 이 그림은 시각적인 사실성을 강조하기보다는 지형의 험준함을 의도적으로 강조, 과장한 관념적인 실경산수화이다. 특히 이 작품은 궁중에서 활동하던 화원에 의해 그려졌기 때문인지 평면적이면서도 고식(古式)의 화풍을 구사하고 있다. 이 화첩의 화풍이 1820년대에 제작된《동궐도》와 유사하다고 보면서 두 작품을 비교한 견해도 있다.[117] 그러나 필자가 보기에는 공간적 깊이감과 입체적인 산형, 변화 많은 수목의 표현을 구사한《동궐도》에 비해 이 작품은 좀더 보수적, 관념적, 평면적인 특징을 보이고 있다.도5-65 두 작품 모두 화원에 의해 제작되었지만 화풍 면에서는 적지 않은 차이가 있는 것이다. 따라서 두 작품을 화풍에 의거하여 동일한 시기 즈음에 제작된 것으로 추정하기는 어렵다. 이 작품의 제작 시기와 관련하여서는 현재 세 가지 설이 제기되어 있다. 하나는 위에서 거론한 1820년대 설이고, 하나는 기와골의 삼각명암법을 기준으로 1840년대로 보는 설이며, 다른 하나는 그림에 등장하는 경물을 기준으로 1792년을 하한으로 보는 설이다.[118]

이 작품의 화풍과 제작 시기에 관련하여 주목되는 또 다른 장면은 〈낙화암도〉이다.도6-44 단종을 모시던 시종들이 투신한 장소인 낙화암을 그린 작품으로, 화면에 나타난 경관은 평화롭고 아름답기만 하다는 점에서 단종의 비극이 역설적으로 부각되어 보인다. 낙화암과 민충사, 금강정을 부각시켜 그린 이 장면은 〈청령포도〉에 비해서 실경을 좀더 사실적으로 재현하였다. 근경의 산 언덕, 중경의 민충사 및 금강정, 원경의 먼 산으로 구성된 이 작품은 〈청령포도〉에 비해서 일관된 시점 및 공간적 깊이감을 보여준다. 윤진영은 이 작품을 1796년경 간행된 『장릉사보』(莊陵史補)에 실린 목판화인 〈민충사도〉(愍忠祠圖)와 비교하면서 화풍의 특징을 설명하였고, 두 작품의 산수화풍이 유사하다는 점을 강조하였다.[119] 그러나 필자는 두 작품의 산수 표현 및 공간 표현에 일정한 차이가 있다고 생각한다. 〈민충사도〉의 원산은 산형과 준법이 입체적이고 양감을 느낄 수 있도록 표현된 반면, 〈낙화암도〉의 원산은 중첩된 모습을 하고 있음에도 좀더 도식적이고 평면적으로 보인다. 수목의 표현도 차이가 나서 〈민충사도〉가 소나무를 좀더

자연스럽게 그렸다면, 〈낙화암도〉는 침엽수와 활엽수를 그렸으되, 마치 화보 속의 나무처럼 도식화해 그렸다. 〈민충사도〉가 판화이고 〈낙화암도〉가 그림인 점을 감안하면 〈민충사도〉가 훨씬 사실적이고, 〈낙화암도〉는 도식적, 평면적인 것이다. 〈민충사도〉는 사실적인 진경산수화풍이 성행하던 정조 연간 화원 화풍의 특징을 시사하고 있다. 이에 비해 〈낙화암도〉는 관념적, 추상적인 경향을 선호하는 특징이 부각되고 있다. 따라서 두 작품은 유사성보다 상이함이 두드러지며, 이는 두 작품 사이에 일정한 시차 또는 차이가 있음을 시사한다. 따라서 두 작품의 산수화풍에 일정한 간극이 있으므로 화풍을 토대로 직접 비교하는 것은 신중히 다루어야 할 문제이다.

한편 〈낙화암도〉의 산수 표현 가운데 주목할 것은 지면의 윤곽선 위에 표현된 음영과 입체적인 수파(水波)의 표현이다. 이러한 표현은 〈자규루도〉, 〈관풍헌도〉 등의 계화에서도 나타나는데, 이 작품에서는 지면선 부근에 선염으로 음영을 표현하여 은근한 사실감을 자아내고 있다.[120] 지면선 부근에 음영 효과를 나타내는 표현은 산수화 가운데서도 서양화법의 영향을 수용한 작품에 주로 나타나는 독특한 표현으로 《동궐도》에서도 확인되는 기법이다.도5-65 따라서 《월중도》에 전반적으로 나타나는 평면적인 경향에 위배되는 요소로서 이 작품의 제작시기를 논의할 때 중요한 기준이 될 수 있을 것이다.

이제까지 살펴보았듯이 《월중도》는 궁중의 주문에 의해 제작된 작품으로 화풍의 측면에서는 궁중 회화의 보수적인 경향을 대변하고 있다. 《월중도》의 산수화풍은 평면적, 관념적, 도식적인 진경산수화풍을 위주로 하면서도 부분적으로는 서양화풍의 영향을 수용한 사실적인 화풍을 구사하였다. 무엇보다도 이 작품은 남한강변에서 일어났던 역사적 비극을 재고하고 단종을 추모하면서 제작된 기념물이라는 점에서 주목된다.

4) 나가면서

이제까지 남한강 유역을 그린 진경산수화에 대해서 살펴보았다. 강원도 깊은 산

중에서 발원하여 많은 지류를 흡수하면서 너른 강으로 변해 가는 남한강 주변에는 다양한 경관이 형성되었다. 다양한 자연 경관은 이를 배경으로 형성된 수많은 인문 역사의 현장이 되었다. 이 글에서는 현존하는 진경산수화 작품 가운데 남한강의 특별한 경관과 지형적인 조건, 역사적인 사건을 토대로 형성된 작품을 몇 가지 유형으로 나누어 정리하여 보았다.

그 가운데 첫 번째는 남한강의 아름다운 경관을 탐승하면서 제작된 작품들이다. 현존하지는 않지만 정선의《구학첩》,《영남사군첩》등은 역시 기행과 사경을 전제로 제작된 작품들이었을 것이다. 정수영의《한임강명승도권》, 이방운의《사군강산참선수석권》, 작자 미상의《남한강사경도첩》등은 현존하는 작품 가운데 남한강 유역의 기행과 사경을 대변하는 작품들로서 주목된다. 이러한 대규모의 작품들 이외에도 단품으로 제작된 수많은 진경산수화가 이 시기 남한강 유역의 아름다운 승경을 재현하였다. 이 가운데 정수영의 경우는 남한강 유역의 승경처를 골라 방문하는 중간중간 사사로이 관계가 있는 장소들을 방문하여 개인적인 성향이 부각되었다. 이방운의 작품은 이 지역 군수가 남한강 유역에서 이름났던 사군산수를 돌아본 일을 기록한 것으로 명승 산수의 전형적인 경우라 하겠다. 또한《남한강사경도첩》에 실린 장소들도 일반적으로 잘 알려진 명소들보다는 이 화첩을 제작한 계기가 된 여행에서 본 개별 장소들을 선정하는 개성적인 면모가 돋보인다. 따라서 정수영, 이방운, 미상의 작자는 서로 다른 기준으로 그림을 그릴 장소를 선별하였다는 점이 특징이라고 하겠다.

이 작품들에 나타난 화풍은 그 장소를 선별한 동기만큼이나 다양한데, 대개 진경산수화의 시기적 단계, 또는 화가의 개성에 따라 선택, 구사되는 경향이 있었다. 남한강 유역을 그린 진경산수화만의 고유한 화풍이 형성되었다기보다는 진경산수화의 일반적인 화풍을 적용하였던 것으로 볼 수 있겠다.

두 번째, 은둔과 풍류의 장소로서의 진경산수화이다. 17세기 중엽 이후 충청도 일대에 은둔하면서 강학하였던 일군의 선비들 가운데는 노론계 인사들이 적지 않았다. 특히 송시열의 화양구곡, 그 수제자인 권상하의 황강구곡 등 여러 학자들이 은둔하여 구곡을 경영하며 영향을 주었던 것으로 보인다. 이후 권섭, 이윤영, 이인상, 권신응 등 노론계 선비들은 사군 지역을 은둔지로 삼아 거주하거

나 주변을 탐승하면서 지냈다. 그리고 이들은 이 지역의 승경을 스스로 그림으로 제작하거나 또는 여러 화가들에게 주문하여 자신들의 행적을 기록하였고, 그 과정에서 진경산수화의 발전에 기여하였다. 이 작품들은 18세기 중엽경 새롭게 변화, 발전한 진경산수화의 양상을 대변하고 있다는 점에서 의의가 있다.

세 번째, 남한강의 발원지에 가까운 지역의 험준한 지세와 지형적 조건을 배경으로 형성된 작품으로 《월중도》를 들었다. 단종의 비극과 이를 극복해 가는 역사적 추이를 시사한다는 점에서 독특한 의의를 지닌 작품이다. 영월과 부치, 단종의 행적과 관련된 여러 장소와 유적을 회화식 지도와 진경산수화로 담았는데, 궁중의 주문으로 화원이 그린 것으로 여겨진다. 제작 시기에 대해서는 아직 논란이 남아 있지만 1792년 이후 19세기 초엽 즈음 사이에 제작된 것으로 보인다. 이 시기의 원체화풍과 진경산수화, 그리고 평면적·보수적·고식적인 경향을 대변하는 작품으로 의미가 있다.

VI. 진경산수화의 다양성

4
현실의 풍경, 마음의 풍경
: 조선 후반기 전별도[121]

1) 헤어짐의 미학과 전별도의 제작

조선시대의 지배 계층인 유학자 선비들은 회화의 존재 가치에 대하여 소극적인 견해를 지니고 있었다. 유학적인 본말론(本末論)에 입각하여 회화는 여러 가지 기예 가운데 한 가지로 폄하되었고, 이에 따라 그림에 종사하거나 유념하는 것은 정통 유학자로서는 꺼리는 일이 되었다. 조선시대에 일반적으로 유지된 회화에 대한 소극적인 평가와 직업화가들에 대한 차별도 이러한 배경에서 일어난 일이다. 그러나 국가적인 측면에서도, 또한 유학자 선비들의 입장에서도 회화에 대한 필요와 애호심을 완전히 부정할 수는 없었다. 사대부 선비들은 회화의 공리성을 유보하는 개념인 우의론(寓意論)을 주장하면서 개인적인 차원에서 회화에 대한 후원과 수요, 제작을 지속하였다. 성정(性情)을 기르고, 중요한 일들을 그림으로 기록하여 후세에 전하여 귀감이 되고, 훌륭한 역사와 전통을 이어가는 데 기여한다는 명분 아래 사대부 선비들은 회화를 주문·제작·감상하였다.

전별도는 선비의 인생사에서 중요한 의미를 가진 전별연(餞別宴)을 기록한 그림이다. 사대부들은 관료 생활을 하면서 수많은 만남과 이별을 경험하였다. 중앙의 관료들은 관직의 변화에 따라 이합집산하였고, 지방관으로 떠나는 동료들이 있었으며, 때로는 중국이나 일본으로 먼 사행을 떠나는 일들이 있었다. 그리고 관직을 그만두고 귀거래(歸去來)하는 동료들과 이별하는 일도 있었다. 조선 초부터 사대부 선비들은 중요한 만남과 헤어짐, 기념할 만한 순간에 서로 모여 음주와 시서화를 나누며 축하하고, 기념하고, 위로하였다.[122] 전별도는 이러한 관습을 배경으로 제작되었다.

조선 초부터 사대부들의 공적, 또는 사적인 삶을 기록하는 일이 지속되었다. 그 대표적인 예로 관료들의 계회를 기록한 계회도를 들 수 있다. 그 외에 중국과 일본으로의 사행 등 다양한 이유로 이루어진 전별 행사 때 여러 사대부 선비들이 모여 풍류 넘치는 잔치를 열면서 성공적인 여행을 기원하거나 헤어짐의 아쉬움을 기념하는 일들이 일어났다. 이런 일은 한양과 지방에서 고루 있었지만 이 글에서는 한양에서의 전별을 그린 작품을 중심으로 살펴보려고 한다.

겸재 정선의 〈서교전의도〉는 1731년(영조 7)에 중국으로 사신 가는 일행을 위해 베풀어진 전별연을 그린 작품이다.[도5-23] 화면의 왼쪽 위에는 "서교에서의 전별연 신해년 음력 12월 그리다"[西郊餞儀辛亥季冬作]라는 기록과 그 아래로 '겸재'라는 백문방인이 찍혀 있어 이 작품의 제작 시기와 주제가 확인되며, 정선이 56세 때 그린 것을 알 수 있다. 화면에는 커다란 산들이 우뚝하게 솟아 있고 그 아래쪽으로 울타리에 둘러싸인 건물과 두 개의 차일, 높다란 홍살문 등이 그려져 있다.[도5-23-1] 이 홍살문은 한양의 서쪽에 있던 영은문(迎恩門), 즉 현재 서대문구 현저동 941번지에 위치한 독립문 근처에 위치하였던 문이다. 영은문은 중국에서 파견된 사신들을 맞이하기 위하여 사용되던 문으로, 국왕이 즉위할 때 명나라 사신이 칙서를 가지고 오곤 하면 왕이 이 문까지 직접 나와 맞아들이던 관례가 있었다. 현재는 사라진 영은문은 본래 독립문이 있던 자리에서 남쪽으로 300m 정도 떨어진 지점에 있었다.[123] 영은문은 모화관(慕華館)과 연향대(宴享臺), 홍제원(弘濟院) 등과 함께 중국에서 파견된 사신들과 관련된 주요한 장소 및 건물들이며, 또는 중국으로 사행 가는 조선 사신들이 오가는 길에 거치는 주

요한 지점이었다. 화면의 중앙에 높이 솟은 뾰족한 산은 안산이고, 고갯길 오른쪽으로 솟은 육중한 산은 인왕산이다. 이 작품의 내용은 '서교전의'(西郊餞儀)라고 표제되어 있는 것과 같이 중국으로 사행 가는 연행사들을 위한 전별연과 전별연이 있었던 주변의 경치를 그린 것이다.

이 작품은 이 당시 사행(使行)의 부사(副使)로 종사하였던 이춘제를 위하여 제작되었다는 설이 있다.[124] 1731년 청나라 옹정제(雍正帝, 재위 1722~1735)의 황후가 사망하자 이 소식을 전하기 위하여 청나라에서 조선에 반계사신을 파견하였고, 조선은 이에 대한 답례로 이해 말 진위겸진향사를 청에 파견하였는데 이춘제는 이때 부사로서 연행하였다. 정선의 〈서교전의도〉가 1731년 늦가을에 그려졌으므로 정선의 후원자인 이춘제가 사행을 하게 되자 전별연 장면을 그려달라고 한 것으로 추정되고 있는 것이다. 그러나 정선이 이춘제를 위하여 〈서교전의도〉를 그렸다고 단정하기는 어려운 상황이다. 어떤 경우이건 작품에 기록된 화제와 그림의 내용으로 보아 〈서교전의도〉가 정선이 1731년 늦가을 사행 가는 일행들을 위한 전별 모임을 그린 작품인 것은 분명하다.

조선 후기에는 중국으로의 사행이 지속되었다. 중국으로 떠나는 사행원들은 경복궁에서 나와 숭례문을 거쳐, 모화관에서 사행 물자를 점검하는 사대(查對)를 한 뒤 홍제동 고갯길을 넘어 홍제원을 지나 북으로 향하는 노정을 거쳤다.[125] 18세기에 제작된 도성도들에는 이러한 여정을 나타내는 길이 뚜렷하게 선으로 그려져 있어 참고가 된다. 정선의 〈서교전의도〉는 모화관 앞의 영은문과 홍제동 고갯길, 그리고 그 너머로 보는 이의 시선을 유도하는 구성으로 표현되었다. 이는 당시 연행의 일반적인 여정과 관련된 것으로 전별연 이후 사행원들이 가게 될 여행을 연상시키는 효과적인 구성을 통하여 멀고 험난한 사행길의 안녕을 기원하고 있는 것으로 보인다.

〈서교전의도〉가 실제 있었던 전별연을 재현한 작품이라고 생각하면서 다시 한번 그림을 보게 되면 하나의 의문이 떠오른다. 전별연이란 떠나가는 인사를 위하여 열린 많은 사람들이 모이는 행사이고, 이러한 행사를 기념하는 그림이라면 참석한 인사들의 면모를 기록한 그림이어야 하지 않을까 하는 일반적인 기대와는 거리가 있는, 전별연이 있었던 주변의 경치들이 부각된 그림이라는 사실

이 의아하게 느껴지는 것이다. 정선은 어떤 이유로 참석한 인사들의 면면을 기록하지 않고 행사의 배경인 산수만을 기록한 것일까.

정선이 산수 풍경을 통하여 사대부 선비들의 모임을 기념한 것은 조선 초 이후 이어진 오랜 전통을 되살린 것이다. 조선 초부터 관료들은 태평성세의 도래와 왕도정치의 실현을 찬양하는 상징성을 가진 실경으로 표현된 계회도를 제작하는 전통을 정립하였다. 유학자로서 관료가 된 사대부들은 자연 친화적인 성리학의 이념과 전래된 풍수사상 등이 결합된 경관을 제작하면서 그들의 심상(心象)을 표현하였다.[126] 그 결과 나타난 실경으로 표현된 계회도는 곧 정선의 〈서교전의도〉처럼 사대부 관료들의 아회를 기록하되 사람들이 아니라 모임이 있었던 주변의 자연 경관을 재현하는 방식을 취하였다. 이러한 배경에서 제작된 수많은 계회도들은 조선 초 사장파(詞章派) 관료들의 세계관과 자연관, 예술관을 대변하는 작품으로 주목된다.

유학자 관료들이 실경을 표현함으로써 그들의 모임을 기념하고 심상을 은유적으로 전달하는 방식은 계회뿐 아니라 사대부 선비들의 모임을 재현한 여러 종류의 장면에도 적용되었다. 선비들은 다양한 동기로 모이고, 그 모임을 기념하고자 하였다.[127] 사대부 선비들의 모임은 많은 경우에 음주와 시서화를 곁들인 풍류적인 만남이 되었다. 그 결과 제작된 시문과 서화 작품은 조선시대 선비 문화의 중요한 부분을 이루면서 전해지고 있다. 다양한 모임 가운데 헤어짐을 기념하는 전별도 주요한 모임으로 손꼽힌다. 인생사에 있어 헤어짐은 다반사로 겪는 일이기에 운명처럼 받아들이되 소중한 인연을 기념하고 기억하고자 하는 일이 일어났다. 전별연이라고 부르는 이 모임은 수많은 문학 작품에 수록되었고, 그림에 담겨 전해지고 있다. 그리고 이 모임에 참석한 인사들의 독특한 가치관과 예술관을 반영하면서 전별연을 기록한 회화도 다양한 양상을 보여준다.

2) 조선 후기 이전의 전별도

전별을 그린 조선 초의 작품인 〈한강음전도〉(漢江飮餞圖)는 사림파 선비 농암(聾

巖) 이현보(李賢輔, 1467~1555)의 귀향을 계기로 제작되었다.도6-45 128 1508년 42
세의 이현보는 늙은 부모의 공양을 위하여 한양에서의 요직을 버리고 고향에서
가까운 경상북도 영천의 군수를 자청하여 떠나게 되었다. 이현보의 귀향은 당시
한양 사대부들 간에 신선한 자극을 주었다. 수많은 인사들이 그의 귀거래를 선
망하면서 동호(東湖)라고 불리던 한강가의 제천정에 모여 성대한 전별연을 가
졌다. 제천정은 한강변에 위치하였던 공적인 정자, 공해(公廨)로 현재 용산구 한
남동 한강 부근의 언덕에 위치하였다. 고려시대 이후 경치가 좋은 곳으로 손꼽혀
연회처로서, 남쪽 지역으로 떠나가는 사람들을 위한 송별처로 유명하였다. 〈한
강음전도〉는 향촌 사회에 돌아가 사림의 이상을 실현하고자 하였던 사림 문화의
새로운 경향을 보여주는 작품으로 주목된다.

이 작품은 한강가 제천정에서의 전별연을 그린 것이다. 음주가무와 시서화
가 어우러진 이 모임을 기록한 〈한강음전도〉에 참석한 사대부 선비들의 모습은
작게 그려졌고, 제천정 앞에 펼쳐진 너른 강줄기와 강 너머에 우뚝 솟은 연이은
산들이 화면의 대부분을 차지하고 있다. 그림에 재현된 장소가 제천정임은 기록
을 통하여 우선 확인되지만 그림에 표현된 여러 경관의 요소들을 실경과 비교
하여 보아도 이 장면이 제천정 주변의 아름다운 풍경을 재현한 것임을 알 수 있
다.129

이 작품은 사대부의 만남을 실경으로 재현하였고, 그 장소가 기록을 통하여
제천정임이 확인된다는 점 이외에, 조선 초기에 그려진 많은 계회도들과 관련하
여 재현된 장면이 제천정과 그 주변의 경치라는 것을 확인하는 결정적인 자료
가 된다는 점에서 중요하다. 현재 이 작품은 1544년경 이현보가 꾸민《애일당구
경첩》(愛日堂具慶帖)에 실려 있다. 이 작품과 관련된 여러 기록을 참조하여 보면
이현보의 전별 행사를 기념한 작품은 본래 전별연 즈음에 제작되었던 것으로
보이는데, 본래의 작품은 현재 확인되지 않고 있다. 이현보는 말년에 사림파 선
비로서 성리학적인 사상과 철학을 실천하였던 자신의 삶을 정리하면서 주요한
행적을 시서화로 기록한《애일당구경첩》을 제작하게 하였다. 〈한강음전도〉는
이 서화첩에 실린 세 점의 그림 가운데 한 점이다.《애일당구경첩》에 실린 그림
들은 모두 동일한 화가가 그렸는데, 각 그림은 서로 다른 시기에 있었던 중요한

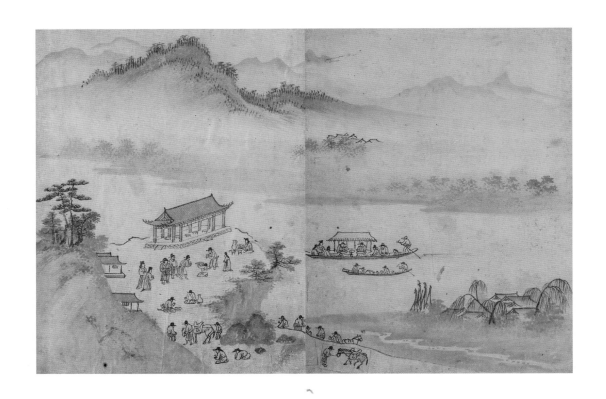

도6-45　작자 미상, <한강음전도>, 《애일당구경첩》 중, 16세기 전반, 종이에 담채, 26.5×42.6cm, 한국국학진흥원 소장

행사와 장면을 재현한 것이다. 따라서 이 그림들은 행사 당시의 작품이 아니라 《애일당구경첩》을 제작할 때 이현보가 의도적으로 모사, 또는 제작하게 한 작품으로 판단된다. 그러나 조선시대의 모사본 그림이 그러하듯이 화가는 본래 존재하던 화본(畫本)을 충실하게 반영하였을 것이다. 물론 화가의 독특한 개성이나 제작 당시 화풍의 특징이 은연중에 나타나고 있다. 하지만 이러한 작품들을 통하여 현존하지 않는 원본의 중요한 특징을 읽어볼 수 있다. 이 작품은 사림파 문인으로 선구적인 행적을 실현하고 자신의 사상과 이념을 실제 삶과 문학, 그림으로 구현하고자 하였던 이현보의 삶과 관련하여서도 의미가 깊다. 또한 〈한강음전도〉는 조선 초 전별의 행사를 실경으로 표현한 실례로서 주목된다.

1542년경 제작된 〈관동양전계회도〉(關東量田契會圖)는 사대부 관료들의 이별을 기념하여 제작된 전별도이다. 강릉통판 김부인(金富仁, 1512~1584)이 경포대에서 퇴계 이황을 전송하면서 경포대도를 그려준 것이다.[130] 이 작품은 경포대를 그린 이른 시기의 작품으로도 주목되는데, 실경산수화로서 전별의 장면을 대신하였다. 〈한강음전도〉와 마찬가지로 사대부들이 이별의 장면을 실경으로 기록한 관례가 이어지고 있음을 시사하는 작품이다.

사대부의 전별 행사 가운데 사행과 관련된 전별을 기록한 예로서는 17세기의 조천(朝天)을 기록한 《항해조천도》(航海朝天圖)에 실린 전별도를 들 수 있다. 이 작품들은 중국[明]에 파견된 인사들의 행적을 기록한 것으로서 한양 지역이 아닌 다른 곳에서 일어난 전별의 행사가 수록되었지만,[131] 사대부의 전별이 다양한 장소에서 다양한 동기로 일어났음을 증명해 주는 자료로서 의미가 있다. 사행이란 통상적으로 먼 길을 장기간에 걸쳐 떠나는 여행이었기에 한양에서는 집안 사람들이나 친구들, 지방에서는 각 지역의 관료들이 크건 작건 간에 전별연을 통하여 축하하거나 위로하였다.

호곡(壺谷) 남용익(南龍翼, 1628~1692)이 서문을 쓴 〈동문송별도〉(東門送別圖)는 1682년 7월 관직을 그만두고 귀향하는 친구를 송별한 모임을 기념하여 제작되었다.[도6-46] 이 모임의 주인공인 공조좌시랑(工曹左侍郞) 추담(秋潭) 유창(兪瑒, 1614~1692)은 공직을 사직하고 영평(永平)의 백운산(白雲山)에 마련한 복거에 귀향하고자 하였다.[132] 남용익은 동문 밖 관제묘(關帝廟)에서 조은(朝隱) 이상

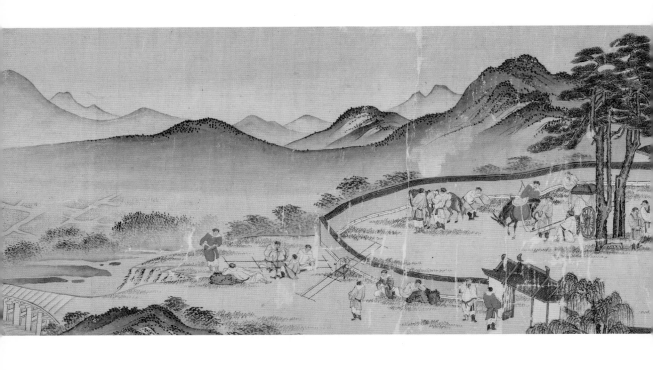

도6-46 작자 미상, <동문송별도>, 1682년, 비단에 채색, 전체 47.3×1048.0cm,
서울대학교 규장각한국학연구원 소장

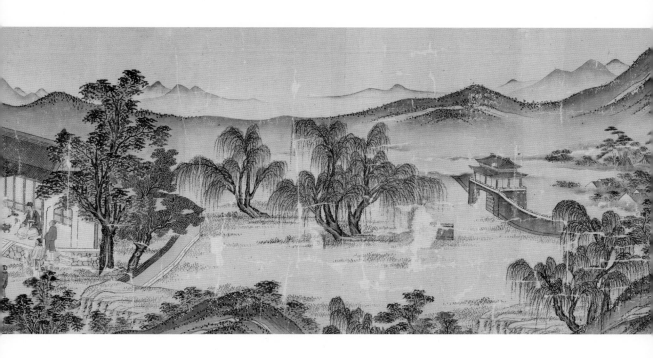

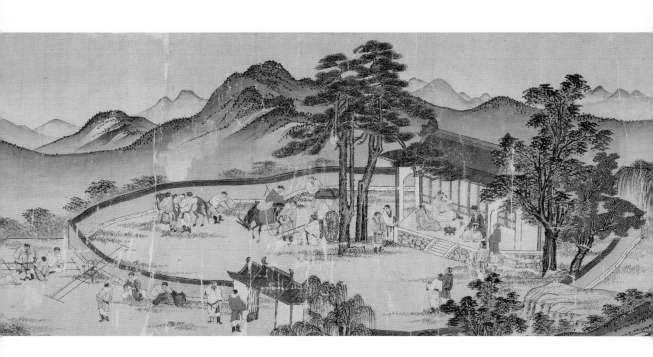

도6-46-1 작자 미상,<동문송별도>(부분)

서(李尙書)와 함께 송별회를 주선하여 모임을 가졌다. 이 화첩은 당시의 모임을 그림으로 재현하고, 화답한 시문을 모아 엮은 것이다.

현재 이 작품은 규장각에 소장되어 있는데, 근래에 새롭게 장황이 되어 원래의 표장 상태는 아니다. 이 작품은 표제와 그림, 글씨 등 세 부분으로 구성되었다.[133] 해서체의 표제는 당초무늬가 있는 비단 위에 송홧가루로 '동문송별도'(東門送別圖)라고 쓰여 있다. 그림은 성근 화견(畵絹) 위에 짙은 채색으로 그려졌는데, 큰 성문으로부터 시작하여 아담한 건물의 대청 위에서 세 사람의 사대부와 선비가 아회를 가지는 모습으로 표현되었다. 건물 안과 밖에서는 마부와 시종, 말 등이 대기하고 있어서 이 모임 이후의 상황을 시사하고 있다. 기록 부분은 비단 바탕 위에 붉은색으로 선을 그어 칸을 만든 뒤 기입하였다. 그러나 글이 쓰인 부분보다 공란으로 남겨진 부분이 더 많아서 미완성 작품인 듯이 보인다.

이 작품에는 남용익이 쓴「동문송별도서」(東門送別圖序)가 실려 있어 그 제작 경위를 상세하게 알 수 있다.

임술년(1682) 가을 공부시좌랑 추담 유창이 병을 고하고 고향으로 돌아가게 되었다. 대체로 공은 오랫동안 벼슬할 뜻이 없어 벼슬이 쌓여 갈수록 오히려 벼슬 높은 것을 두려워했다. 영평 백운산 아래 집 하나를 마련하고 도서(圖書)로 즐기었다. 대신이 물러나기를 좋아하는 것을 포상하기를 청함에 상감께서 아름답다 여기시고 곧 아경(亞卿)으로 발탁하셨다. 공이 여러 번 상소하여 사양하였으나 받아들여지지 않자 억지로 조정으로 나왔다. 그러나 몇 달도 못 채우고 옷깃을 떨치고 돌아가게 되었다. 나와 조은 이상서가 동대문 밖 관제묘에 나와 전별하는데 이때 오랜 장마가 처음 걷혀 비 갠 경치가 선명하였다. 술잔이 몇 번 돌자 나는 이상서에게 청하여 부채에 심약(沈約)의 송우시(送友詩)를 쓰게 하고, 또 고사를 본떠서 동문송별도를 그리게 하였다. 그리고 각각이 화답하는 시를 그림 아래에 써 넣었다. …[134]

작품 뒤에 오는 기록에 의거하여 본다면 이 성문은 한양의 동문을 그린 것이고, 건물은 동문 밖에 위치하였던 관왕묘(關王廟)를 재현하였으며, 세 사람은 유

창과 남용익, 이상서를 그린 것이다. 동문은 동대문을 가리키며 한양 동쪽의 정문으로 정식 명칭은 흥인문(興仁門)이나, 풍수상 한양의 동쪽이 너무 낮으므로 지기(地氣)를 보완하기 위하여 편액에 지(之)자를 보태어 흥인지문(興仁之門)으로 하였다. 현재 종로구 종로6가에 위치하고 있다. 조선시대에는 '흥인외양류'(興仁外楊柳)라고 하여 이 주변은 버드나무가 있는 경치로 유명하였다.[135] 동대문은 문의 좌우 양쪽으로부터 문 앞쪽을 향해 반달 모양으로 둥글게 축성한 옹성의 형태로, 적을 막고 성 안에 들어온 적은 등 뒤에서 공격할 수 있는 구조를 가진 문이다. 그림의 시작 부분에 나타나는 커다란 이층 누각 형태의 문과 그 주변의 높다란 성곽은 동문의 특징을 어느 정도 반영하고 있다. 문의 오른쪽, 성곽 안에는 운연(雲煙)에 싸인 한양의 저택들이 나타나고 있고, 문밖으로는 굵직한 둥치로 오랜 연륜을 시사하는 버드나무들이 무성한 모습으로 나타나고 있어 동문의 유명한 경관을 담아냈음을 알 수 있다.

이 그림의 중앙부에 나타나는 세 사람의 주인공이 앉아 있는 기와 건물은 동묘(東廟)로도 불린 관왕묘로 보인다. 동묘는 종로구 숭인동에 위치한 유적으로 한양에 설치된 네 곳의 관왕묘 중 하나이다.[136] 관왕묘의 뜰에는 여러 마부와 시종들이 마차와 말을 준비한 채 대기하고 있고, 동묘 건물의 왼쪽에 나타나는 동묘의 출입문은 동쪽으로 열려 있으며 그 왼쪽으로 교외의 전답과 시내가 넓게 펼쳐진 경치가 나타나면서 그림이 끝난다. 동문과 동묘는 한양에서 북쪽으로 떠나가는 이들을 전별하는 송별처로 손꼽히는 곳이었다. 이 그림은 동문을 나와 동묘에서 전별연을 행하고 북쪽으로 떠나갈 유창의 행로를 반영하고 있는, 잘 계산된 구도를 동원하고 있다. 이처럼 이 그림은 분명 한양을 배경으로 일어난 행사와 행사의 장면을 반영하며 그려진 작품이다.

그림에 재현된 경치는 현실이 어느 정도 반영된 경관인데, 등장하는 인물들은 조선식 복식도 아니고, 그 모습도 조선인의 모습으로는 다소 어색하게 표현되어 있어서 이 작품이 실제 상황을 그대로 묘사한 것인가 하는 의구심을 자아낸다. 그러나 이 그림은 위에서 지적하였듯이 비교적 사실적인 경치를 재현하고 있으며, 다만 인물 표현에서는 송별의 상황을 고전적인 방식으로 반영한 것으로 보인다. 건물 안에서 아회를 갖는 세 사람 중 두 사람은 오사모(烏紗帽)를 쓰고

있고 비록 옷의 색은 다르지만 관복(官服)을 입고 있어 아직 관직에 남아 있는 남용익과 이상서를 그린 것이고, 가장 오른쪽에 동파관을 쓴 인물은 관직을 떠난 유창을 그린 것으로 보인다. 이 중 가운데 분홍색 관복을 입고 앉아 부채 위에 무엇인가를 그리거나 쓰고 있는 듯이 보이는 사람이 남용익일 것이다. 그림에 부친 서문과 시들을 읽어보면 이날 시서화로 화답하는 가운데 이별시를 부채 위에 쓴 것이 남용익이라는 사실이 기록되어 있다. 그러나 이 그림에 부친 남용익의 시에는 푸른색 옷을 입고 잔을 잡은 이가 자신이라고 하였다. 따라서 이 그림에 묘사된 상황은 그림의 내용과 시의 내용을 비교하면서 검토하여야 할 필요가 있다. 남용익은 부채 위에 그림을 그리는 이는 누구인가 하고 묻고 있는데, 함께 자리한 이상서가 그림을 그렸다는 이야기는 없으므로 이 부채 위에 그림을 그리는 인물은 화가가 적당히 그려 넣은 것으로 보아야 할 것이다.[137]

남용익과 유창이 막역한 친분을 유지한 사이라는 것은 남용익의 문집에 나타나는 많은 시문과 글을 통하여 확인할 수 있다. 이 작품은 그렇게 마음이 통하였던 지기(知己)의 귀거래를 기념하여 열린 송별연의 장면을 기록한 것이다. 그림에 이어진 시문에는 위의 세 사람 외에 유창의 아들인 유득일(兪得一)의 시문이 함께 실려 있다. 현재로서는 유득일이 송별의 자리에 참석하였는지에 대하여 결론을 내리기는 힘들고, 그림에서도 유득일이라고 생각되는 인물을 발견할 수 없다.

여기까지 검토하고 나면 현존하는 〈동문송별도〉는 누가 그린 것인가 하는 의문이 생긴다. 결론적으로 말하자면 이 작품은 기록에 나타나듯이 그림의 화풍상 진채(眞彩)에 공필(工筆)을 구사한 것이어서 선비화가의 솜씨라기보다는 기량이 뛰어난 직업화가의 솜씨라고 생각된다. 그러면 이 작품은 언제 제작된 것인가. 그림과 관련된 기록에서는 이 작품이 남용익이 주문하고 제작하게 한 것으로 나타난다. 즉, 그림에 묘사된 상황과 그림 뒤에 실린 여러 글들을 참작하여 보면, 이 그림은 전별연 뒤 남용익이 직업화가에게 주문하여 그리게 한 뒤 유창에게 선사하였고, 그림이 완성된 뒤 서로 주고받은 시문까지 포함하여 그림 뒤에 옮겨 적은 것으로 보인다. 이 작품에는 유득일의 글도 함께 실려 있고, 시문을 쓴 글씨도 한 사람의 솜씨여서 그러한 정황을 짐작하는 데 도움이 된다.

VI. 진경산수화의 다양성

이 작품의 제작 시기와 관련하여 비교가 될 만한 작품으로《만고기관첩》(萬古奇觀帖)을 들 수 있다.^{도6-47} 《만고기관첩》은 18세기 초 당시에 활동하던 대표적인 궁중 화원들이 제작한 고사도(故事圖) 화첩이다. 제작 시기가 분명해서, 전해지는 작품이 많지 않은 18세기 초의 원체화풍을 보여주는 귀중한 작품이다. 이 작품은 화려한 진채로 세밀하고 장식적인 표현을 구사하여 원체화풍의 화려함과 정교함, 격조를 보여준다. 〈동문송별도〉는 1682년경에 제작된 작품으로서 그 제재와 재료, 화풍상《만고기관첩》과 유사한 요소들이 나타나고 있다. 두 작품은 정교하고 장식적인 경향, 진채를 사용하여 화려함을 추구한 점, 수지법과 준법 등 여러 표현 기법상으로 유사하다. 따라서 이 작품은 적어도 17세기 말경 수준이 높은 직업화가 또는 화원에 의하여 제작된 것으로 볼 수 있다.

〈동문송별도〉는 지기를 송별하며 아회를 열고, 이를 기념하는 시서화를 제작하는 풍습이 있었음을 보여주는 중요한 사례이다. 조선 초 이래 관례화된 전별의 풍습은 조선 후기까지 꾸준히 지속되면서 이별의 장면을 기념하는 그림을 제작하는 토대로 작용하였다.

3) 조선 후기 진경산수화와 전별도

이현보의 귀향을 기념한 전별연이 한강가의 제천정에서 있었던 까닭은 이현보의 행로와 관련이 있다. 즉 이현보는 한양에서 남쪽 경상도를 향하여 가는 길이었기 때문에 한강을 건너야 했고, 따라서 한강 나루터에 있던 제천정이 전별의 장소가 되었던 것이다. 유창의 귀향을 기념한 전별연이 동문 밖 동묘에서 열린 것은 유창의 행로가 북쪽을 향한 것이었기 때문이다.

북쪽으로 향한 이별을 담은 또 다른 그림으로 정선의 〈동문조도도〉를 들 수 있다.^{도6-48} 조도(祖道)란 길을 떠나는 이를 위해 전별연을 베풀어 송별한다는 의미이다.[138] 정선의 진경산수화가 사대부 선비들의 현실 생활과 문화를 담은 것은 잘 알려져 있는 사실이다. 17세기까지 조선의 회화는 관념성을 중시하면서 이상적, 의고적인 주제를 즐겨 다루었다. 그러나 18세기 이후 현실을 중시하고 개

松下問童子言師採
藥去只在此山中雲
深不知處

松下問童子

도6-47 장득만, <송하문동자도>, 《만고기관첩》 중, 18세기, 종이에 채색, 각 38.0×29.8cm, 개인 소장

도6-48 　정선, <동문조도도>, 18세기, 삼베에 담채, 22.2×26.7cm, 이화여자대학교박물관 소장

성과 사실, 경험을 직접 표현하는 일이 회화의 중요한 동기와 목표가 되었다. 정선이 그린 〈동문조도도〉는 전별의 장면을 기념한 진경산수화라는 점에서 18세기 문화의 성격과 상황을 보여준다.

정선의 작품에는 근경에 동대문이 높다랗게 서 있고, 성곽 밖 북쪽으로 펼쳐진 경관이 재현되었다. 화면의 중앙에 나타나는 담장에 둘러싸인 건물은 동묘인 관왕묘를 그린 것으로 보인다. 주변의 경관을 과감하게 생략하고 동문 밖 전원의 경치를 그렸는데, 유독 동묘만을 자세히 그린 것은 아마도 이곳에서 전별의 행사가 있었음을 의미하는 것은 아닐까. 정선의 전별연도에는 유창의 전별연을 그린 〈동문송별도〉와 달리 참석한 인사들에 대한 구체적인 기록이나 묘사는 없고, 진경만이 유원하게 펼쳐지고 있다. 이러한 점에서 정선의 진경산수화는 특별한 의미가 있다. 정선은 인간사의 모든 일들을 그것이 일어난 경관으로 대체하고 있다. 그 자연과 경관, 건물은 어떤 의미가 있는 것인가. 그 가운데 생략된 인간의 행위와 구체적인 상황은 아무 의미도 없는 것인가 하는 점을 고려해 보아야 이 작품의 깊은 의미를 알 수 있을 것이다.

다시 정선의 〈서교전의도〉로 돌아가 조선 초 이후 이어진 전별의 관습이 조선 후기 진경산수화에 어떻게 연결되고 있는가를 살펴보겠다. 정선의 〈서교전의도〉는 연경으로 떠나는 사행원들의 전별연을 그린 작품이다.도5-23 이 작품은 이춘제의 요청으로 그려진 작품으로 거론되고 있다. 그것이 사실이건 아니건 간에 이춘제는 이후 정선과 관련하여 주목되는 작품을 낳게 하는 계기를 제공하였다. 1739년에 이춘제는 귀록(歸鹿) 조현명 등과 함께 자신의 저택 뒤에 건축한 원림(園林)인 서원(西園)에서 아회를 가지고 즉흥적으로 청풍계를 지나 옥류동을 넘어가는 등산을 감행하였다. 정선은 이때의 등산 장면을 〈옥동척강도〉에 담아내었다.도3-5 이해 이춘제는 도승지로 봉직하고 있었는데, 같은 해 늦여름에 이조판서 조현명을 비롯한 소론 인사들인 송익보, 서종벽, 심성진 등이 이춘제의 서원에서 출발하여 옥류동을 지나 청풍계를 넘는 등산을 하였다. 이 작품의 제작 경위는 이춘제의 「서원아회기」에 정리되어 있다.

… 정자에서 소요하는 것으로 마침내 저녁이 되어도 돌아갈 줄을 모르다가 파하

기에 임해서 귀록 조현명이 입으로 한 수를 읊고 여러 공들에게 잇대어 화답하라고 하며 겸재 정선의 화필(畵筆)을 청하여 장소와 모임[境會]을 그려 달라고 하니 그대로 서화첩을 만들어서 자손이 수장하게 하려 함이다. 심히 기이한 일이거늘 어찌 기록이 없을 수 있겠는가. …139

이춘제의 정원인 서원은 인왕산 동쪽 기슭에 위치한 옥류동과 세심대 사이에 있었고, 그 주변에 화가 정선과 시인 이병연이 살고 있었다. 이춘제가 1740년 정원을 개축하고 나서 조현명에게 정원의 이름을 자문하자 조현명은 아름다운 정원과 이웃에 사는 화가 정선, 시인 이병연의 삼승(三勝)을 갖추었으니 삼승정이라 하라고 하였다. 이처럼 이춘제와 조현명은 정선의 후원자 및 주문자로 손꼽히는 인사들이다. 정선의 〈서교전의도〉는 〈옥동척강도〉를 그림으로 그려 자손에게 전하려고 한 것과 같은 의도로 전별연을 기념하려고 한 것이다.

정선은 국립중앙박물관 소장의 〈서교전의도〉 이외에 또 다른 작품을 남기고 있다. 선문대학교박물관에 소장된 〈서교전의도〉는 1731년의 작품과 거의 동일한 구성과 소재를 보여준다.도5-43 이 작품에서 정선은 1731년의 작품보다 훨씬 힘차고 강렬한 화풍을 구사하였다. 영은문과 그 주변에 세워진 희미한 차일, 안산과 인왕산, 홍제동 고갯길 등 모든 요소는 동일하지만 확고한 형태와 빽빽한 구성, 힘차고 윤택한 필묵과 다채로운 준법 및 수지법을 구사하여 번성하는 도시 한양의 평화로움과 아름다움, 이곳에서 이루어진 전별의 흥취를 한껏 발산하고 있다. 이 작품이 1731년의 작품과 같은 시기에 제작된 것인지 아니면 사행 전별을 기념하기 위하여 또 다른 주문에 의하여 제작된 작품인지는 단언하기 어렵다. 그러나 정선이 같은 주제, 장소를 그리면서 한양의 진경을 더욱 웅장하고 강렬하게 재현하였다는 점에서 주목되는 작품이다.

정선이 〈서교전의도〉에서 재현한 경관은 그 이전에도 중국 사신과 관련된 그림에서 묘사되곤 하였다. 현존하는 작품으로는 《황화사후록》(皇華伺候錄)에 실린 그림을 들 수 있다.도6-49 140 이 작품은 1600년 중국 사신인 만세덕(萬世德) 일행을 접대하기 위하여 임시로 설치된 관아인 경리도감(經理都監)의 관원들이 영접, 접대와 관련된 일을 함께한 것을 기념하면서 만든 동료계회첩이다. 관료

도6-49 작자 미상, 《황화사후록》, 1600년, 종이에 담채, 각 면 31.2×24.2cm, 국립중앙박물관 소장

들이 계회, 요계를 기념하여 계회도를 제작하는 전통은 조선 초 이래 지속되었다. 이 화첩도 그러한 관료적인 관습을 배경으로 제작된 것이며, 화첩에 묘사된 장면은 실경을 배경으로 관원들이 모여 있는 모습을 담았다. 이 장면의 배경으로 나타나는 실경은 모화관 앞 연향대를 중심으로 한 경관이다. 화면에 나타나는 가마와 수행원, 나졸 등은 경리 일행을 맞이할 준비가 되어 있음을 보여주며, 차일 안에는 사신 일행이 한양에 체재할 동안 접대할 임무를 맡은 다섯 명의 경리도감 관원들이 보인다.

이 작품에서는 실경과 관원들의 모습이 적절한 비례를 이루며 재현되었다. 즉 실경을 강조한 조선 초의 계회도에 비하여 자연의 규모는 작아지고 인물의 규모가 커졌다. 이는 1600년 즈음 조선 중기의 산수화가 중국 산수화풍인 절파적(浙派的)인 요소를 반영하면서 소경산수인물화적인 특징을 드러내던 것과도 관계가 있다.[141] 조선 중기 산수화풍의 특징은 준법과 수지법에서도 나타나고 있다. 즉, 전래된 주제를 다루면서 화면의 구성과 소재를 계승하였지만 화풍에 있어서는 당대 산수화의 일반적인 유행을 어느 정도 반영하면서 시대적인 변화가 이루어진 것이다. 이처럼 제재와 소재, 즉 그림의 주제 의식 측면에서는 전통적

인 관습을 따르면서 화풍의 측면에서는 당대의 신조류에 반응하면서 시대적인 변화를 수용하는 양상은 일찍이 형성된 특징이다. 그리고 그러한 특징이 조선 후기 정선의 작품에서도 나타나고 있는 것이다.

모화관과 영은문, 그 주변의 경관이 가장 자세하게 재현된 작품은 작자 미상의 《경기감영도병》이다.도6-50 이 작품은 이제까지 자세하게 연구되지 않아 그 제작 배경과 주문자, 용도 등에 대하여 궁금한 점이 남아 있다. 그러나 19세기 즈음 제작된 작품으로 알려져 있다. 경기감영은 현재 서울 종로구 새문안로(평동)에 위치한 서울적십자병원과 서대문우체국(창천동) 일대에 있던 경기도 관찰사의 관아로서 1393년 태조 때 설치되었고, 고종 때 수원으로 옮겨 갔다.[142] 이 작품의 중앙 왼쪽 위에 나타나는 모화관과 영은문, 그 주변의 안산, 인왕산 등은 정선의 작품에서 재현된 것과 비교가 된다. 이 작품에서는 홍제동으로 넘어가는 길은 잘 드러나지 않고 겹겹이 포개진 둔덕들이 표현되어 있을 뿐이다. 그것은 경기감영을 중심으로 이곳의 성시풍속을 강조하였기 때문일 것이다. 그러나 모화관과 영은문 앞에 널찍한 공간을 만들어 이곳을 부각시킨 것은 이 지역이 가지는 상징적인 의미가 컸기 때문이다.

정선이 그린 전별도는 조선 후기 선비들 간에 흔히 있었던 전별의 습속을 반영하고 있다. 이즈음 선비들이 모여 전별연을 열고 그림을 그려 기념한 것을 보여주는 사례로 남유용(南有容, 1698~1773)의 〈윤장봉오로회도〉(尹章鳳五老會圖)를 들 수 있다.

기축년(1769) 3월 경술일 좌참판 윤계장 공이 충청 지방으로 돌아가려 하실 때 나와 상서 윤경유, 경윤 안성지가 판돈녕부사 정양래의 집에서 송별하였다. 이어서 다섯 노인의 모임을 열었다. 술자리가 무르익자 화선지 수 폭을 꺼내어 다섯 노인이 각기 좋아하는 대로 염락(濂洛)의 시를 써서 잔치의 즐거움을 돕게 하였으니 역시 한 시대의 운치 있는 일이다. 이윽고 윤계장이 화가를 청하여 흰 비단에 모습을 그리게 하고 돌아갈 짐에 넣었다. 아아, 나는 안다. 산가에 술이 익어도 사립 문에 손님이 없으면 옛날에 노닐던 일이 마음에 소록소록 생각날 것이다. 이때 그림을 꺼내 보면 고요한 정원에 맑은 대나무가 있고 흰머리를 서로 날리며 술잔을

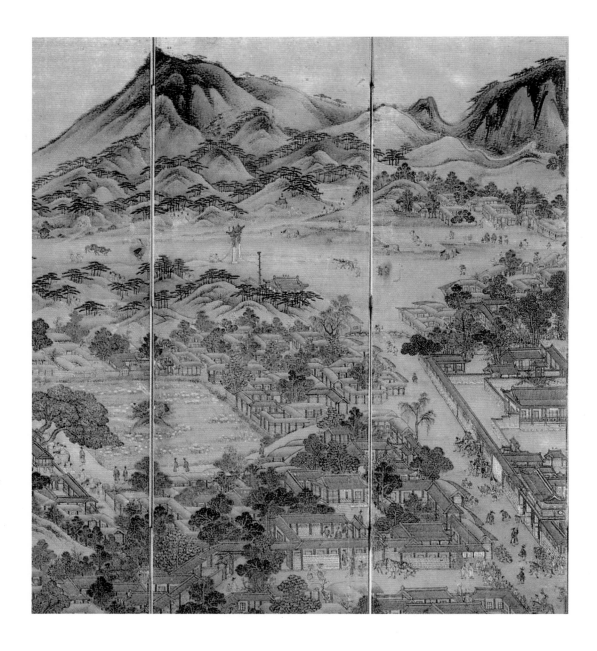

도6-50 작자 미상, 《경기감영도병》 중 영은문 부근, 19세기, 종이에 채색, 한 폭 135.8×44.2cm, 리움미술관 소장

머금고 붓을 휘두르며 웃는 얼굴이 잡힐 듯한데 공도 그중에 한 노인이리라. ⋯143

이 글은 친구의 송별연을 열면서 오로회(五老會)를 표방하고, 그들의 모습을 산수 배경으로 그려 기념한 것을 알려준다. 이때는 전별의 모임을 가지되 고사(故事)를 모방한 모임을 자처하였다. 그러나 글의 내용으로 보아 그림은 모임이 있었던 정원을 배경으로 한 아회의 모습으로 재현되었던 것으로 추정할 수 있다. 즉 일종의 실경산수화이면서, 인물이 부각된 기록화였을 것이다.

4) 조선 말기 사의적인 전별도

19세기가 되면서 진경산수화는 점차로 18세기와 같은 활력을 잃어갔지만 선비들의 모임이나 시사(詩社), 아회를 재현할 때 실경을 배경으로 재현하는 일이 지속되었다. 이는 조선 초 이래로 사대부 선비들의 모임을 실경과 더불어 기록, 기념하는 오랜 전통이 유지되고 있었음을 의미한다. 중국 문인화가 주학년(朱鶴年, 1760~1834)의 〈추사전별도〉(秋史餞別圖)는 1810년 추사 김정희가 사행단의 일원으로 중국을 방문했을 때 연경에서 머무르며 여러 한족 문사들과 교분을 쌓은 뒤 떠나는 날 가진 전별연을 기념하여 제작된 작품이다.도6-51 이 작품에는 "가경 경오 이월 조선의 김추사(金秋史) 선생이 돌아가려고 하면서 소책(小冊)을 내놓고 그림을 요구하였다. 바빠서 많이 그릴 수 없기에 즉경(卽景)을 그려 한때 좋은 모임을 기린다."라고 쓴 주학년의 화제가 있어 그 제작 경위를 알 수 있다.144 김정희는 화첩을 가져와 그림을 요구하였으며, 주학년은 단출한 그림들을 바쁘게 그려주었는데 그 가운데 전별연도도 포함되어 있었다.

이 전별의 자리에는 완원(阮元, 1764~1849), 주학년, 이임송(李林松), 홍점전(洪占銓), 옹수곤(翁樹昆), 유화동(劉華東)이 참석하였는데, 이들은 모두 그림에 나타나고 있다. 화면 가운데 직령포 차림을 한 인물이 김정희이며 이들의 모임은 실내에서 벌어지고 있음을 보여준다. 그런 건물 밖으로 아담한 정원의 모습이 묘사되어 어느 정도 실경적인 요소를 갖추고 있다. 이 작품은 나빙(羅聘,

1733~1799)이 1773년에 그린 〈정씨소원도〉(程氏篠園圖)와도 유사하여 18세기 후반 이후 청나라에서 유행하던 문인 아회를 그리는 방식을 따른 것임을 알 수 있다. 그리고 주학년의 작품과 유사한 구성이 19세기의 조선 화단에서 유행한 것은 이수민(李壽民, 1783~1839)의 〈하일야연도〉(夏日夜宴圖), 김준영(金準榮, 1842~?)의 〈구로고회도〉(九老高會圖), 이용림(李用霖, 1839~?)의 〈청설연음도〉(聽雪聯吟圖) 등을 통하여 확인된다. 이 작품들은 전별연을 그린 것은 아니지만 사대부 선비들의 아회를 기념한 작품들로서 유사한 구성과 소재, 화풍으로 19세기 화단의 새로운 경향을 보여준다.

19세기 전반경 선비화가 신명준(申命準, 1803~1842)이 그린 〈산방전별도〉(山房餞別圖)는 그 연회의 장소와 시기가 정확히 확인되지는 않지만 화가 자신이 쓴 화제에 의거하여 산속에서의 전별연 장면을 그린 것이라고 추정할 수 있다.도6-52 이 작품의 구성과 소재 등은 정선의 전별도와는 다른 계통의 그림임을 시사한다. 그리고 그 변화의 이면에는 주학년의 전별도와 같은 청나라 회화의 영향이 배어 있다. 이렇게 선비의 아회와 시회, 전별 등 선비들의 모임을 기념하여 회화로 기록하는 일은 꾸준히 지속되었다. 아회 및 전별 등의 풍속 자체는 이러한 계통의 그림을 생산하게 하는 가장 중요한 저변으로 작용하였다. 그러나 전별도의 구성과 소재, 기법 등은 당대의 화풍을 따라 변하였다.

신명준의 〈산방전별도〉가 화제의 구체성에 못 미치는 관념적인 고전경으로 표현되며 실경성을 잃은 것은 주학년의 전별도보다도 더 사의적인 의도를 가진 그림임을 의미한다. 19세기 전반 이후 금석고증학과 사의적인 관념성을 중시하는 경향이 유행함에 따라 선비들의 모임과 전별을 사의적인 방식, 즉 실경성을 강조하지 않고 관념적인 경관으로 은유하는 방식이 나타나게 되었다. 그리고 필묵과 준법, 수지법 등 화풍의 제반 요소들도 19세기에 새롭게 유행한 사의적인 문인화풍의 요소들을 반영하기 시작하였다. 18세기에 현실 지향적인 낙관성을 강조한, 즉 조선 후기 사대부 선비들의 세계관과 현실관을 대변하였던 전별연도는 19세기의 사상과 문화가 청나라의 고증학과 금석학 등을 수용하면서 비현실적인 관념성을 중시하는 방향으로 변화했기에, 전별도 또한 관념적인 심상을 부각한 사의화로 바뀌어갔다.

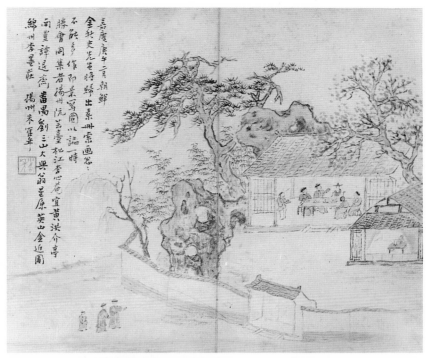

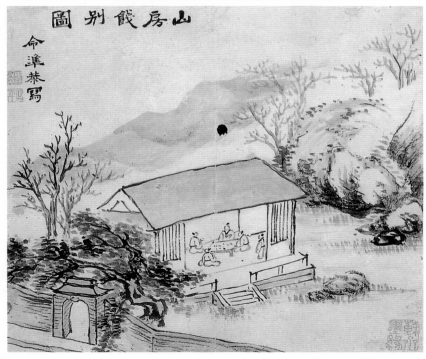

도6-51　주학년, <추사전별도>, 《증추사동귀시권》 중, 1810년, 종이에 담채, 30.0×26.0cm, 개인 소장

도6-52　신명준, <산방전별도>, 19세기, 종이에 수묵, 22.5×26.8cm, 개인 소장(사진: 13.5×15.6cm, 과천시 추사박물관 제공)

청운(菁雲) 강진희(姜璡熙, 1851~1919)의 〈잔교송별도〉(棧橋送別圖)는 송별의 장소와 동기를 확인할 수 없어 아쉽지만 화제와 그림의 내용으로 보아 송별을 기념하여 제작된 작품인 것을 알 수 있다.도6-53 이 작품에는 무자년(戊子年) 10월이라는 간기가 있어 무자년, 1888년에 제작되었음이 확인된다. 또한 화면에는 일렁이는 물결과 그 위로 떠가는 두 척의 배, 근경의 다리 위에 서서 떠나가는 배를 바라다보고 있는 듯이 보이는 두 인물이 나타나고 있다. 이 요소들은 어느 정도의 사실성을 갖추고 있어서 물가에서 일어난 전별을 기록한 것이라고 짐작하게 된다. 그러나 인물들은 조선의 복식이 아닌 중국적인 모습을 한 고전적인 인물상으로 표현되었다. 즉 이 그림은 어느 정도의 실경성을 갖추되 그들의 헤어짐을 고전적인 방식으로 기념하고자 하였던 이중적인 심상을 보여준다. 이 작품은 조선 후기에 정점에 이르렀던 진경산수화로 표현된 전별도의 전통이 19세기의 사의적인 화풍과 결합하면서 절충을 이룬 것이다. 따라서 이 장면은 실경이면서도 장소성을 구체화하기 어렵고, 다만 완전히 관념적인 풍경은 아니라는 것만 느껴진다. 이는 조선 초 이래로 형성된 전별의 관습과 실경산수화의 결합이 조선 말까지 이어졌음을 시사한다.

이처럼 조선 특유의 문화와 회화가 결합된 전별도는 오랜 기간 동안 제작되면서 각 시대 화단의 조류에 따라 재해석되었다. 이 글에서는 때로는 실경산수화로, 때로는 사의적 산수인물화로 표현되면서 각 시대의 사상과 정서, 미감을 반영한 전별연도를 통하여 조선시대 사대부 선비들이 지향한 회화의 성격과 특징을 살펴보았다. 동일한 주제를 다루면서도 제작 시기나 화가에 따라서 개성적인 표현 방식이 나타나고 있는데, 일반적으로는 각 시기에 유행한 회화적 경향을 반영하면서도 전별도라는 화제 자체 내에서 형성된 예술 표현의 관습도 존중되었다.

18세기 진경산수화까지는 조선 초에 이루어진 전형적인 구성과 실경을 중시하는 경향이 이어졌지만, 19세기 이후에는 청나라 회화의 영향을 받아 아회도(雅會圖)풍의 전별도가 선호되었다. 동일한 주제가 오랫동안 지속적으로 제작된 이면에는 조선시대 회화의 주요한 주문자이며 제작, 감상자인 사대부 계층의 관습과 문화가 작용하고 있었다. 이처럼 조선시대 회화의 내용과 주제, 의미를 이

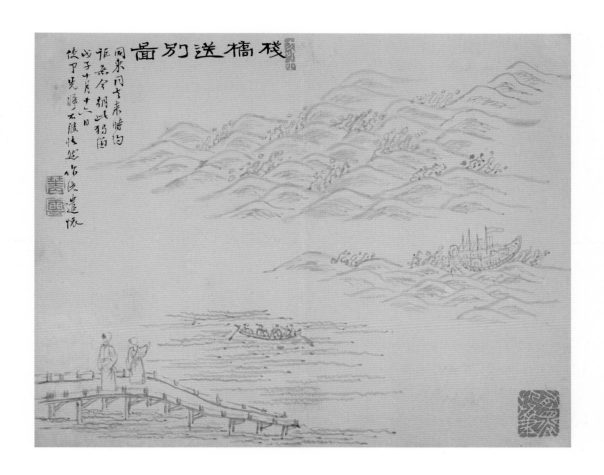

도6-53　강진희, <잔교송별도>, 1888년, 종이에 수묵, 20.0×25.2cm, 이화여자대학교박물관 소장

해하기 위해서는 회화적 표현의 계기를 제공한 배경, 즉 주문자와 감상자, 작품의 용도와 기능, 화가의 역할을 구명하는 일이 필요하고, 동시에 회화적 표현의 요소 즉, 회화의 양식이 각 시대의 사상과 문화, 취향에 따라 변화되어 가는 방식에 대한 해명도 필요하다는 사실을 확인하였다.

주註

들어가며

1 미술사에 있어서 방법론적인 고민은 중국과 일본 미술을 연구한 서양의 학자들 사이에서도 제기되곤 하였다. 일본회화사 연구자인 티몬 스크리치(Timon Screech)는 일본 에도시대의 회화를 연구하기 위해 시도한 방법론에 대해 논의하면서, 미술사라는 학문은 이탈리아 르네상스 미술의 분석으로부터 시작되었고, 그러한 논의의 틀이 뿌리를 내렸다고 하였다. 그러나 그는 다른 지역과 시대를 다룬, 이전 연구에서 시도된 추측의 도구들은 다른 문화에나 혹은 다른 시대의 같은 문화에 적용되지 않을 수도 있다고 지적하였다. 마이클 백샌딜(Michael Baxandall) 또한 '시대의 눈'을 만들고 보기 위한 체계를 구축하려면 시간과 장소가 함께 부각되어야 한다고 하였다. Timon Screech, *Obtaining Images: Art, Production and Display in Edo Japan* (Honolulu: University of Hawaii Press, 2012), p. 10; Michael Baxandall, *Painting and Experience in Fifteenth Century Italy: A Primer in the Social History of Pictorial Style* (2nd ed., Oxford [Oxfordshire]; New York: Oxford University Press, 1988, c1972.), Timon Screech, 앞의 책 p. 10 에서 재인용.

I 진경산수화의 정의와 제작 배경

1 이 장 이후에서 '조선 후기'는 진경산수화가 성행한 시기를 중심으로 한 개념이며, 구체적으로는 18세기를 가리킨다. 회화사의 시대 구분에 대하여는 安輝濬, 『韓國繪畵史』(일지사, 1980)에서 제시된 4분기설을 토대로 하면서 필자의 의견에 따라 수정, 보완하여 사용하려고 한다. 안휘준은 조선 후기를 1700년경에서 1850년경으로 보았지만, 필자는 회화적·정치적·사회적·문화적 변화를 토대로 하여 1700년경에서 1800년경으로 보려고 한다.

2 이러한 용어들에 대한 상세한 논의는 朴銀順, 『金剛山圖 연구』(일지사, 1997), pp. 79-102 참조.

3 諸橋轍次(모로하시 데쓰지), 『大漢和辭典』卷8 (東京: 大修館書店, 1985 수정판 1쇄), pp. 1103-1104 참조.

4 김현숙, 「근대 산수·인물화를 통한 리얼리티 읽기」, 김재원 외, 『한국미술과 사실성: 조선시대 초상화에서 포스트모던 아트까지』(눈빛, 2000), p. 83, 주3과 p. 85 참조.

5 박은순, 앞의 책, pp. 48-58 참조.

6 진경의 의미에 대한 필자의 견해는 다음의 저술을 참조하기 바란다. 위의 책, pp. 79-102; 朴銀順, 「謙齋 鄭敾과 이케노 타이가(池大雅)의 眞景山水畵 比較研究」, 『미술사연구』17 (미술사연구회, 2003), pp. 137-143; 朴銀順, 「朝鮮後期 寫意的 眞景山水畵의 形成과 展開」, 『미술사연구』16 (미술사연구회, 2002), pp. 333-363 참조.

7 천기론에 대해서는 金興圭, 『朝鮮後期의 詩經論과 詩意識』(고대민족문화연구소출판부, 1982), pp.

170-171; 조동일,『한국문학통사』3 (지식산업사, 1984), pp. 118-129; 鄭玉子,『朝鮮後期 文學思想史』(서울대학교출판부, 1990), pp. 36-40, pp. 112-113; 安大會,『朝鮮後期 詩話史 研究』(국학자료원, 1995); 李勝洙,「17세기말 天機論의 형성과 인식의 기반」,『韓國漢文學研究』18 (한국한문학회, 1995), pp. 307-338 참조.

8 근기남인의 이기관과 예술관에 대하여는 權泰乙,「息山 李萬敷의 文學研究」(효성여자대학교 대학원 박사학위논문, 1989) 참조.

9 〈하선암도〉는 정선의《구학첩》으로 알려진 세 작품 중 한 작품이다. 삼성미술관 Leeum 학예연구실 편,『삼성미술관 Leeum 소장 고서화 제발 해설집 (Ⅱ)』(삼성문화재단, 2008) 참조.

10 국립중앙박물관 소장《불염재주인진적첩》(不染齋主人眞蹟帖) 중 정선의〈소의문망도성도〉에 붙인 발문 참조; 삼성미술관 Leeum 학예연구실 편, 앞의 책, p. 99 참조.

11 근대기 미술사 저술에서 사용된 진경이란 용어의 용례로는 吳世昌,『槿域書畵徵』(啓明俱樂部, 1928), p. 167; 세키노 다다시(關野貞),『朝鮮美術史』(조선사학회, 1932) [(민족문화, 영인본, 1989), p. 211]; 김영기,『朝鮮美術史』(금룡도서, 1948), p. 212 참조. 이후 1960~1970년대의 미술사 저술에서 동일한 용어가 사용되면서 학술적인 명칭으로 정착되었다. 李東洲,「우리나라 옛그림: 謙齋一派의 眞景山水」,『亞細亞』1(3) (월간아세아사, 1969), pp. 160-209; 金元龍,『韓國美術史』(범문사, 1968) 등 참조.

12 조선 후기 회화의 이러한 경향에 대해서는 安輝濬, 앞의 책, pp. 211-213 참조.

13 서학에 대한 전반적인 논의는 李元淳,『朝鮮西學史研究』(일지사, 1986); 박성순,『조선유학과 서양과학의 만남』(고즈윈, 2005); 박성순,「서학의 유입과 조선의 대응」, 한국사상사학회 편,『한국사상사입문』(서문문화사, 2006), pp. 351-364; 정민,「18세기 조선 지식인의 자의식과 세계 인식」,『18세기 조선 지식인의 발견』(휴머니스트, 2007), pp. 57-84 참조.

14 盧大煥,「正祖代의 西器受容 논의:'중국원류설'을 중심으로」,『韓國學報』94 (일지사, 1999), pp. 126-167; 박은순,「조선 후반기 對中 繪畵交涉의 조건과 양상, 그리고 성과」, 한국미술사학회 편,『朝鮮 後半期 美術의 對外交涉』(예경, 2007), pp. 32-59; 이홍식,「북경 유리창과 조선의 문화 변화」, 정민 외,『北京琉璃廠: 18, 19世紀 東亞細亞의 文化據點』(민속원, 2013), pp. 21-41 참조.

15 조선 후기의 사회적 변화에 대한 연구로는 鄭奭鍾,『朝鮮後期社會變動研究』(일조각, 1983); 유승주·이철성,『조선후기 중국과의 무역사』(景仁文化社, 2002); 박은순, 앞의 논문(2007), pp. 32-59 참조.

16 이러한 경향에 대해서 정민은 "'그때 저기'의 도(道)를 추구하던 가치관은 '지금 여기'의 진실 쪽으로 방향을 틀었다."고 정의하였다. 정민 외, 앞의 책, p. 30 참조.

17 윤두서의 회화에 대해서는 박은순,『공재 윤두서: 조선 후기 선비 그림의 선구자』(돌베개, 2010) 참조.

18 李奎象,'金弘道',「畵廚錄」,『一夢稿』참조.

19 진경산수화에 나타난 서양화법과 관련된 구체적인 논의로는 朴銀順,『金剛山圖 연구』, pp. 297-329; 박은순,「조선후기 서양 투시도법의 수용과 진경산수화풍의 변화」,『美術史學』11 (한국미술사교육학회, 1997), pp. 5-43; 박은순,「천기론적 진경에서 사실적 진경으로: 진경산수화의 현실성과 시각적 사실성」, pp. 15-46 참조.

20 이 시기의 새로운 완물 취미와 서화고동 취향 등에 대해서는 정민 외, 앞의 책; 강명관,『조선시대 문학 예술의 생성 공간』(소명출판, 1999), pp. 253-316 참조.

21 물질문화와 시각문화에 대한 논의는 2000년대 이후 한국 미술사학계의 관심사가 되고 있다. 이러한 시각과 방법론은 서양 미술사학에서 유래된 것이지만 동아시아 미술과 문화, 한국의 회

화사 분야에서도 적극적으로 수용되어 연구 방법론으로서 영향을 주었다. 동서양의 최근 연구 성과 중에서는 다음 저술이 참조가 된다. Timon Screech, 앞의 책; Tonio Hölscher, *Visual Power in Ancient Greece and Rome: Between Art and Social Reality* (Oakland, California: University of California Press, 2018) 참조.

22 이 가운데 소론계 인사들의 후원과 교류에 대해서는 이 책의 5장에서 논의하려고 한다. 박은순, 「謙齋 鄭敾과 少論系 文人들의 後援과 交流」, 서울특별시 강서구청 편, 『겸재정선기념관 소장유물도록』(서울특별시 강서구청, 2011), pp. 82-97 참조.

23 정선의 생애에 대해서는 최완수, 「謙齋眞景山水畵考」, 『澗松文華』 21·29·35·45 (韓國民族美術研究所, 1981·1985·1988·1993); 李泰浩, 「謙齋 鄭敾의 家系와 生涯: 그의 家庭과 行跡에 대한 再檢討」, 『梨花史學研究』 13·14 (이화사학연구소, 1983), pp. 83-93; 홍선표, 「정선의 작가적 생애」, 서울특별시 강서구청 편, 『겸재정선: 겸재정선기념관 개관기념 학술도록』(서울특별시 강서구청, 2009), pp. 192-203 참조.

24 인물성동이론에 대하여는 李愛熙, 「朝鮮後期의 人性과 物性에 대한 論爭의 硏究: 18世紀의 論爭을 中心으로」 (고려대학교 대학원 박사학위논문, 1990); 한국사상사연구회, 『인성물성론』(한길사, 1994); 崔英辰, 「人物性同異論의 生態學的 解釋」, 『儒敎思想硏究』 10 (한국유교학회, 1998), pp. 57-68; 조성산, 「조선 후기 낙론계 학풍의 형성과 전개」(지식산업사, 2007) 참조.

25 정원 문화와 원예 취미 등에 대한 전반적인 논의는 유순영, 「明代 江南 文人들의 원예취미와 花卉畵」(홍익대학교 대학원 박사학위논문, 2018) 참조.

26 강재언, 이규수 역, 『서양과 조선: 그 이문화 격투의 역사』(학고재, 1998); 李文鉉, 「영조대(英祖代) 천문도의 제작과 서양 천문도에 대한 수용형태: 국립민속박물관소장 「신·구법천문도(新·舊法天文圖)」를 중심으로」, 『생활문물연구』 3 (국립민속박물관, 2001), pp. 5-26; 한영호, 「서양과학의 수용과 조선의 신법 천문의기」, 연세대학교 국학연구원 편, 『韓國實學思想研究』 4 (혜안, 2005), pp. 335-393 참조.

27 "近世使燕者 市西洋畵 掛在堂上 始閉一眼以隻睛注視久 而殿角宮垣皆突起如眞形 有嘿突者曰 此畵工之妙也 其遠近長短分數分明 故隻眼力迷現化如此也 盖中國之未始有也.", 李瀷, 「畵像坳突」, 『星湖僿說』 卷5; 이익의 회화론에 대해서는 高連姬, 「星湖李瀷의 繪畵論」, 『溫知論叢』 36 (온지학회, 2013), pp. 75-104 참조.

28 "今觀利瑪竇所撰幾何原本序云 其術有目視, 以遠近正邪高下之差, 照物狀, 可畵立圓立方之度數于平版之上, 可遙測物度及眞形. …", 李瀷, 앞의 글 참조.

29 『기하원본』은 중국학자 서광계(徐光啓, 1562~1633)와 이탈리아 예수회 선교사 마테오 리치가 에우클레이데스(유클리드, 기원전 300년경 활동)의 저서 13권 중 제6권을 한문으로 번역하여 1607년 중국에서 출판하였다. 안상현, 「『기하원본(幾何原本)』의 조선 전래와 그 영향: 천문학자 김영(金泳)의 사례」, 『문헌과 해석』 60 (문헌과해석사, 2012), pp. 132-145 참조.

30 유사한 현상이 중국 청나라에서도 나타났고, 이에 대해 비판적인 견해를 제시한 인사들도 있었지만 좀더 많은 대중과 궁정화가들은 절충적인 서양식(semi-westernized) 화풍을 선호하였다. James Cahill, "Adoptions from the West", *Pictures for Use and Pleasure: Vernacular Painting in High Qing China* (Berkeley: University of California Press, 2010), pp. 67-98 참조.

31 정선이 구사한 서양화법에 대한 상세한 논의는 박은순, 「謙齋 鄭敾의 眞景山水畵와 西洋畵法」, 『美術史學研究』 281 (한국미술사학회, 2014), pp. 57-95 참조.

32 이 작품의 도판과 평어의 원문 등은 삼성미술관 Leeum 학예연구실 편, 앞의 책, p. 101 참조.

33 James Cahill, *The Compelling Images: Nature and Style in Seventeenth-century Chinese*

Painting (Cambridge, Mass.: Harvard University Press, 1982), p. 18 참조.

34 강세황이 제작한 진경산수화의 성격과 특징, 화풍에 대한 논의로는 박은순,「豹菴 姜世晃의 眞景山水畫:《楓嶽壯遊帖》을 중심으로」,『講座美術史』41 (한국미술사연구소, 2013), pp. 121-146; 강세황,「淮陽臥治軒畫靜無事 戲寫眼前景 仍題一絶」,『豹菴遺稿』卷2 詩; 강세황, 김종진·변영섭·정은진·조송식 역,『표암유고』(지식산업사, 2010), p. 232; 이후 강세황의『표암유고』를 인용할 때에는 위의 번역본을 사용하려고 한다.; "두 김군은 대강의 형세를 그리고 나는 절 마당에 나와 앉아서 본 것을 모사하였다. … 종이쪽을 꺼내 대략 눈에 보이는 곳을 그렸다.", 강세황,「遊金剛山記」, 위의 책, p. 373; "교외로 나가 산 지 어느덧 오래, 아직도 경성에 대한 그리움이 남았네. 남산과 삼각산을 바라보네.",「甲辰三月 出住芝山郊榭 長日無事 偶得十六扇子 漫畫亭園卽景及花卉禽虫 仍各題其上 豆雲亭全圖」, 강세황, 앞의 책, p. 192 참조.

35 金泰俊,『洪大容과 그의 時代: 燕行의 比較文學』(일지사, 1982), p. 98; 金泳鎬,「Ⅶ. 實學」, 國史編纂委員會 編,『韓國史論』4 朝鮮後期篇 (국사편찬위원회, 1976), pp. 176-183 참조.

36 李元淳, 앞의 책 참조.

37 金泰俊, 앞의 책, p. 100 참조.

38 이규상, 민족문학사연구소 한문분과 역,『18세기 조선 인물지: 幷世才彦錄』(창작과 비평사, 1997), p. 151 참조.

39 천기론에 관한 다른 분야의 연구로는 金興圭,『朝鮮後期의 詩經論과 詩意識』(高大民族文化研究所出版部, 1982); 金惠淑,「한국한시론에 있어서 天機에 대한 고찰 (1) (2)」,『韓國漢詩研究』2·3 (한국한시학회, 1994·1995); 李勝洙,「17세기말 天機論의 형성과 인식의 기반」,『韓國漢文學研究』18 (한국한문학회, 1995), pp. 307-338; 任侑炅,「18세기 천기론의 특징」,『韓國漢文學研究』19 (한국한문학회, 1996), pp. 231-252; 진영미,「天機의 概念과 特性」,『韓國詩歌研究』5 (한국시가학회, 1999), pp. 287-309; 李東歡,「朝鮮後期 '天機論'의 概念 및 美學理念과 그 文藝·思想史的 聯關」,『韓國漢文學研究』28 (한국한문학회, 2001), pp. 123-146; 조성산,「18세기 초반 낙론계 천기론(天機論)의 성격과 사회적 기능」,『역사와현실』44 (한국역사연구회, 2002), pp. 100-131 참조.

40 진경산수화에서 가장 자주 다루어진 제재에 대해서는 이 책의 3장에서 별도로 고찰하려고 한다. 한편 진경산수화의 대표적인 제재들은 대부분 그 이전에 형성된 실경산수화의 전통과 관련이 있는 것들이다. 진경산수화의 제재에 대한 논의로는 박은순,「眞景山水畫의 觀點과 題材」, 국립춘천박물관 편,『우리 땅, 우리의 진경: 朝鮮時代 眞景山水畫 特別展』(통천문화사, 2002), pp. 256-275 참조.

41 이 작품에 대한 상세한 연구로는 이경화,「정선(鄭敾)의《신묘년풍악도첩(申卯年楓嶽圖帖)》: 1711년 금강산 여행과 진경산수화의 형성」,『미술사와 시각문화』11 (미술사와 시각문화학회, 2012), pp. 192-225 참조.

42 趙榮祐,「丘壑帖跋」,『觀我齋稿』卷2 참조.

43 이규상, 민족문학사연구소 한문분과 역, 앞의 책, p. 145 참조.

44 성해응, 손혜리·지금완 역,『서화잡지: 조선 최고의 심미안 성해응의 못 말리는 서화 편력기』(휴머니스트, 2016), p. 111과 p. 238 참조.

45 조성산,「18세기 초반 낙론계 천기론(天機論)의 성격과 사회적 기능」, p. 245 참조.

46 계회도의 성격과 상징적 의미, 화풍 등에 대한 논의는 朴銀順,「16世紀 讀書堂契會圖 研究: 風水的 實景山水畫에 대하여」,『美術史學研究』212 (한국미술사학회, 1996), pp. 45-75; 박은순,「朝鮮初期 江邊契會와 實景山水畫: 典型化의 한 양상」,『美術史學研究』221·222 (한국미술사학회,

1999), pp. 43-75; 朴銀順, 「朝鮮初期 漢城의 繪畫: 新都形勝·升平風流」, 『講座美術史』 19 (한국미술사연구소, 2002), pp. 97-129 참조.

47 이 작품에 대한 상세한 논의는 박은순, 「朝鮮 中期 性理學과 風水的 實景山水畫: 〈石亭處士幽居圖〉를 중심으로」, 정재김리나교수정년퇴임기념미술사논문집간행위원회 편, 『시각문화의 전통과 해석: 靜齋 金理那 敎授 정년퇴임기념 미술사논문집』 (예경, 2007), pp. 389-415 참조.

II 진경산수화 연구에 대한 비판적 검토

1 이 글은 2006년 7월 한국사상사학회에서 발표된 원고를 정리하여 한국사상사학회 학회지에 실은 논문의 일부를 수록한 것으로, 본 책의 목차와 내용에 맞추어 재편집, 수정하여 실었다. 박은순, 「眞景山水畫 硏究에 대한 비판적 검토: 眞景文化·眞景時代論을 중심으로」, 『韓國思想史學』 28 (한국사상사학회, 2007), pp. 71-129 참조.

2 이 점은 『진경시대』의 머리말에 분명하게 밝혀져 있다. 최완수 외, 『진경시대』 1 (돌베개, 1998), pp. 6-7 참조.

3 1980년대 이전의 진경산수화 연구에 대하여는 박은순, 「眞景山水畫 硏究에 대한 비판적 검토: 眞景文化·眞景時代論을 중심으로」, p. 80에 소상하게 정리되어 있으니 참조하기 바란다.; 安輝濬은 풍속화, 진경산수화, 서양화법의 수용 등의 경향이 조선 후기의 양식과 문화를 대표한다고 하였다. 또한 조선 후기를 약 1700년에서 약 1850년으로 보았다. 조선 후기 회화에 대하여는 安輝濬, 「朝鮮王朝後期繪畫의 新動向」, 『考古美術』 134 (한국미술사학회, 1977), pp. 8-20; 安輝濬, 앞의 책, pp. 211-286 참조. 이후 안휘준이 쓴 정선에 관한 개괄적인 연구로는 안휘준, 「겸재 정선의 회화와 그 의의」, 『한국 회화의 이해』 (시공사, 2000), pp. 300-314; 정선의 관념산수화에 대하여는 안휘준, 「謙齋 鄭敾(1676-1759)의 瀟湘八景圖」, 『美術史論壇』 20 (한국미술연구소, 2005), pp. 7-48 참조.

4 이동주, 『우리나라의 옛그림』 (박영사, 1975), pp. 151-192; 中央日報·東洋放送 編, 『謙齋 鄭敾』 (중앙일보·동양방송, 1977; 1992, 14판), pp. 164-178 참조.

5 安輝濬, 앞의 책, p. 212, p. 256 참조. 이태호의 견해는 다음 장에서 거론하겠다.

6 이 글의 원문은 Lena Kim-Lee, "Chŏng Sŏn: A Korean Landscape Painter", *Apollo*, No. 78 (London: 1968), pp. 85-93이다. 이 글은 金理那, 「鄭敾의 眞景山水」, 中央日報·東洋放送 編, 앞의 책, pp. 179-189에 번역, 수정하여 수록되었다.

7 劉俊英, 「작가로 본 겸재 정선」, 中央日報·東洋放送 編, 위의 책, pp. 190-194. 그의 박사학위 논문은 Joon-young Yu, *"Chŏng Sŏn(1676~1759): ein Koreanisher Landschaftsmaler aus der Yi Dynastie"*, Inaugural Dissertation zur Erlangung des Doktorgrades der philosophischen Fakultät der Universität zu Köln (1976)이다.

8 俞俊英, 「謙齋 鄭敾의 "金剛全圖" 考察: 松江의 關東別曲과 관련하여」, 『古文化』 18 (한국대학박물관협회, 1980), pp. 13-24 참조.

9 俞俊英, 「造形藝術과 性理學 - 華陰洞精舍에 나타난 構造와 思想的系譜」, 韓國精神文化硏究院 藝術硏究室 編, 『한국미술사 논문집』 1 (한국정신문화연구원, 1984), pp. 1-38; 유준영, 「鄭敾의 〈松幹描線〉分析試論 - 音步와 音數律의 適用可能性을 중심으로」, 『韓國文學硏究』 2 (경기대학교 한국문학연구소, 1985), pp. 117-128; 俞俊英, 「九曲圖의 發生과 機能에 대하여: 한국 實景山水畫 發展의 一例」, 『考古美術』 151 (한국미술사학회, 1981), pp. 1-20; 俞俊英, 「謙齋 鄭敾의 藝術과 思

想」, 국립중앙박물관 편, 『謙齋 鄭敾』 (도서출판 학고재, 1992), pp. 105-117 참조.

10 　李泰浩, 「眞景山水畵의 展開過程」, 김원용 외, 『山水畵』下 (중앙일보사, 1982), pp. 212-220; 李泰浩, 「謙齋 鄭敾의 家系와 生涯: 그의 家庭과 行跡에 대한 再檢討」; 李泰浩, 「朝鮮後期의 眞景山水畵 硏究 - 鄭敾 眞景山水畵風의 계승과 변모를 中心으로」, 韓國精神文化硏究院 藝術硏究室 編, 앞의 책, pp. 39-74; 李泰浩, 「朝鮮後期 文人畵家들의 眞景山水畵」, 安輝濬 編著, 『繪畵』國寶 10 (예경산업사, 1984), pp. 223-230 참조.

11 　이하 최완수의 정선 연구에 대한 인용은 『澗松文華』에 실린 논문들과 최완수 외, 앞의 책, pp. 13-44에 실린 최완수의 글을 토대로 정리하였다.

12 　정선과 관련된 조선중화사상, 화성론에 대한 비판적인 견해는 洪善杓, 「朝鮮時代 繪畵史硏究의 최근 동향(1990-1994)」, 『韓國史論』24 (국사편찬위원회, 1994), pp. 401-425; 韓正熙, 「朝鮮後期 繪畵에 미친 中國의 영향」, 『美術史學硏究』206 (한국미술사학회, 1995), pp. 67-96; 이 글이 발표된 뒤 저술된 연구로는 장진성, 「愛情의 誤謬: 鄭敾에 대한 평가와 서술의 문제」, 『美術史論壇』33 (한국미술연구소, 2011), pp. 47-73; 안휘준, 「겸재 정선(1676~1759)과 그의 진경산수화, 어떻게 볼 것인가」, 『歷史學報』214 (歷史學會, 2012), pp. 1-30; 고연희, 「정선, 명성(名聲)의 부상과 근거」, 고연희 편, 이경화 외, 『명화의 탄생, 대가의 발견: 한국회화사를 돌아보다』(아트북스, 2021), pp. 40-47 참조.

13 　유홍준, 「겸재 정선」, 『화인열전』1 (역사비평사, 2001), pp. 188-189; 이 점에 대하여는 최영진, 「우리 문화의 황금기 진경시대, 그리고 그 뿌리로서의 조선성리학: 최완수 외 『진경시대』」, 『동아시아문화와사상』1 (동아시아문화포럼, 1998), pp. 283-290 참조.

14 　이 책에 대한 서평은 李成美, 「『우리 문화의 황금기 진경시대』, 崔完秀 外著〈書評〉」, 『美術史學硏究』227 (한국미술사학회, 2000), pp. 105-122 참조.

15 　주10에 실린 논문 및 저술 참조; 이후 이태호는 그간의 연구를 모은 『옛 화가들은 우리 땅을 어떻게 그렸나』(생각의나무, 2010)를 출판하였다.

16 　崔完秀, 『謙齋 鄭敾 眞景山水畵』(범우사, 1993). 이 책은 그동안 이어진 정선에 대한 연구 성과를 집대성한 것이다. 정선의 일대기와 함께 정선의 주요한 작품들이 금강산(金剛山), 동해승경(東海勝景), 한수주유(漢水舟遊), 한양탐승(漢陽探勝), 경외가경(京外佳景)의 순서에 따라 실려 있고, 각 작품에 대한 치밀한 고증과 해설도 수록되었다.

17 　이태호, 『조선 후기 회화의 사실정신』(학고재, 1996) 참조. 이 책은 총론에서 18~19세기 회화의 조선풍·독창성·사실정신을 부각시켰고, 제2장에 진경산수화에 관한 글들이 실려 있어서 그에 대한 필자의 관심이 드러나고 있다. 이 장은 「정선 진경산수화풍의 계승과 변모」와 「문인화가들의 기행사경」으로 구성되었다. 제3장은 풍속화, 제4장은 초상화와 동물화, 제5장 사실주의적 회화론 등 사실적인 회화들이 집중적으로 논의되었다.

18 　朴銀順, 「金剛山圖 硏究」(홍익대학교 대학원 박사학위논문, 1994); 이 논문은 수정, 보완되어 이후 『金剛山圖 연구』로 출판되었다. 박은순, 「천기론적 진경에서 사실적 진경으로: 진경산수화의 현실성과 시각적 사실성」, pp. 47-80; 朴銀順, 「朝鮮後期 寫意的 眞景山水畵의 形成과 展開」; 박은순, 「眞景山水畵의 觀點과 題材」, pp. 256-275 참조.

19 　홍선표, 「진경산수화는 조선중화주의 문화의 소산인가」, 『가나아트』38 (가나미술문화연구소, 1994), pp. 52-55; 韓正熙, 「董其昌과 朝鮮後期 畵壇」, 『美術史學硏究』193 (한국미술사학회, 1992), pp. 5-31; 韓正熙, 「朝鮮後期 繪畵에 미친 中國의 영향」 참조. 이 글들은 한정희, 『한국과 중국의 회화: 관계성과 비교론』(학고재, 1999)에 재수록. 韓正熙, 「17-18세기 동아시아에서 實景山水畵의 성행과 그 의미」; 고연희, 『조선후기 산수기행예술 연구: 鄭敾과 農淵 그룹을 중심으

로』(일지사, 2001) 참조.

20 정선에 관한 가장 최근의 연구들 가운데에서도 최완수의 정선론을 비판하며 들어간 논문들이 나
 오고 있다. 그 한 예로 민길홍, 「정선의 고사인물화」, 항산안휘준교수정년퇴임기념논문집간행위
 원회 편, 『미술사의 정립과 확산 1: 한국 및 동양의 회화』(사회평론, 2006), p. 291, 주3 참조.

21 그 한 예로 김기홍의 「현재 심사정과 조선 남종화풍」, 최완수 외, 『진경시대』 2 (돌베개, 1998),
 pp. 109-148을 들 수 있다. 김기홍은 "현재 심사정은 이상과 같은 동국진경의 위험성과 한계를
 비판하고 외래화풍인 남종화풍의 철저한 저작과 소화를 통해 이를 극복하고자 하였다. 그는 전
 통화풍의 기반 위에서 남종화풍을 소화해 냄으로써 동국진경의 한계를 벗어나고자 한 것이다."
 라고 하면서 18세기 중엽 이후 조선 후기 화단에 새로운 사조가 대두되었음을 지적하였다.

22 최완수, 「謙齋 鄭敾」, 국립중앙박물관 편, 『謙齋 鄭敾』(도서출판 학고재, 1992), pp. 91-104; 이 인
 용문은 p. 104에 실려 있다.

23 최완수, 「조선왕조의 문화절정기, 진경시대」, 최완수 외, 『진경시대』 1, p. 13 참조.

24 홍선표, 「진경산수화는 조선중화주의 문화의 소산인가」 참조.

25 韓正熙, 「董其昌과 朝鮮後期 畫壇」; 한정희, 「朝鮮後期 繪畵에 미친 中國의 영향」; 고연희, 앞의
 책 참조.

26 진경산수화가 중국 문화와 학술의 영향으로 나타났다고 보는 것은 조선시대 문화의 주체성과 자
 생력을 부정하는 견해로서 재고되어야 할 요소들이 있다. 조선 후기에 들어와 중국 문화에 대한
 관심과 유통이 많아지고 조선 문화의 변화에 일정한 자극을 주었지만, 그것이 진경산수화가 대
 두된 직접적인 요인으로 보기는 어렵다. 오히려 조선 사회와 문화가 추구하던 어떠한 가치와 예
 술을 만드는 과정에서 적극적으로 참조된, 보조적인 요소로 볼 수 있을 것이다.

27 이 학자들이 논의에 관하여는 진경산수화의 선행 연구를 정리하면서 앞서 인용한 저술들을 참조
 할 것.

28 유홍준, 「겸재 정선」, 최완수 외, 앞의 책, p. 190 참조.

29 이태호, 앞의 책, pp. 12-13 참조.

30 정옥자, 『조선후기 역사의 이해』(일지사, 1993); 18세기 전반 조선중화주의 문화는 고립주의로
 인한 낙후성 탓으로 18세기 후반 북학파에 의하여 극복된다고 보고 있다. 유봉학, 『燕巖一派 北
 學思想 研究』(일지사, 1995) 참조.

31 윤두서에 관하여는 이태호, 「공재 윤두서―그의 회화론에 대한 연구」, 『전남(해남지방)인물사』
 (전남지역개발협의회자문위원회, 1983), pp. 71-121; 李乃沃, 「恭齋 尹斗緖의 학문과 회화」(국민
 대학교 대학원 박사학위논문, 1994); 안휘준 감수·박은순 해설, 文化財管理局 編, 『海南尹氏家傳古
 畵帖』(문화재관리국, 1995); 박은순, 「恭齋 尹斗緖의 書畵: 尙古와 革新」, 『美術史學研究』232 (한
 국미술사학회, 2001), pp. 101-130; 朴銀順, 「恭齋 尹斗緖의 畵論: 《恭齋先生墨蹟》」, 『美術資料』
 67 (국립중앙박물관, 2001), pp. 89-117; 필자는 이후 윤두서 관련 연구를 심화하여 『공재 윤두
 서: 조선 후기 선비 그림의 선구자』를 출판하였다. 풍속화에 대하여는 鄭炳模, 「朝鮮時代 後半期
 風俗畵의 研究」(동국대학교 대학원 박사학위논문, 1992); 김홍도에 대하여는 진준현, 「단원 김홍
 도 연구』(일지사, 1999) 참조. 이 가운데 조영석은 노론계 인사이지만 정선과 달리 진경산수화를
 그리지 않고 풍속화를 그리면서 정선과 다른 경향을 분명하게 지켜나갔다.

32 조선 초기 궁중 회화 중 감계화, 풍속화의 시원에 대하여는 鄭炳模, 「朝鮮時代 後半期 風俗畵의
 研究」; 유봉학, 「조선후기 풍속화 변천의 사회·사상적 배경」, 최완수 외, 『진경시대』 2, pp. 217-
 260 참조.

33 유봉학은 풍속화를 세 단계로 나누어 보면서 숙종 대에서 영조 대 전반까지를 풍속화의 등장기,

영조 대 후반부터 정조 대까지를 풍속화의 유행기, 순조 대 이후를 풍속화의 변모기로 보고 있다. 이 시대 구분은 최완수가 본래 제시한, 영조 연간을 전성기로 보고 이후 쇠퇴하였다는 진경시대론과는 다른 기준이 적용된 것이다. 이처럼 풍속화와 진경산수화는 시차를 두고 변화하여 갔는데 진경시대론은 그 차이를 다 수용하지 않으면서 진경을 중심으로 시대관을 전개하고 있다. 유봉학, 「조선후기 풍속화 변천의 사회·사상적 배경」, p. 218 참조.

34 동국진체라는 용어에 대해서는 비판적인 의견이 존재하고 있어서 괄호를 넣어 표기하였다. 진체에 대하여는 李完雨, 「員嶠 李匡師의 書論」, 『澗松文華』38 (한국민족미술연구소, 1990), pp. 53-75 참조.

35 윤두서의 고학(古學)과 회화에 대하여는 박은순, 「恭齋 尹斗緒의 書畵: 尙古와 革新」; 근기남인의 고문운동에 대하여는 정옥자, 「조선후기의 문풍과 진경시문학」, 최완수 외, 『진경시대』1, pp. 45-80 참조.

36 최완수, 「조선왕조의 문화절정기, 진경시대」, 최완수 외, 앞의 책, pp. 32-34 참조.

37 장진성, 「정선과 수응화(酬應畵)」, 항산안휘준교수정년퇴임기념논문집간행위원회 편, 앞의 책, pp. 264-289; 정선의 전문화가로서의 면모에 대해서는 박은순, 「Ⅲ. 화업(畵業)에 전념한 겸재 정선」, 『조선 후기의 선비그림, 유화儒畵』(사회평론아카데미, 2019), pp. 179-279 참조.

38 소상팔경도에 관하여는 安輝濬, 「謙齋 鄭敾(1676-1759)의 瀟湘八景圖」 참조; 정선은 사의산수화의 일종인 시의도를 많이 제작하였다. 정선의 시의도에 대해서는 조인희, 「鄭敾의 詩意圖와 조선후기 화단」, 『겸재정선기념관 개관2주년 기념 학술심포지엄·제2회 겸재관련학술논문현상공모 당선작』(겸재정선기념관, 2011), pp. 43-60; 박은순, 「謙齋 鄭敾의 寫意山水畵 연구: 詩意圖를 중심으로」, 『美術史學』34 (한국미술사교육학회, 2017), pp. 63-96 참조.

39 「청죽화사」에 대하여는 兪弘濬, 「南泰膺「聽竹畵史」의 解題 및 번역」, 李泰浩·兪弘濬 編, 『조선후기 그림과 글씨: 仁祖부터 英祖間의 書畵』(학고재, 1992), pp. 137-166 참조.

40 이들이 그린 사의적 진경산수화에 대한 논의는 朴銀順, 「朝鮮後期 寫意的 眞景山水畵의 形成과 展開」 참조.

41 강세황에 대하여는 邊英燮, 『豹菴姜世晃繪畵研究』(일지사, 1988); 예술의전당 서울서예박물관 편, 『豹庵 姜世晃: 푸른 솔은 늙지 않는다』(예술의전당, 2003); 박은순, 「豹菴 姜世晃의 眞景山水畵:《楓嶽壯遊帖》을 중심으로」 참조.

42 정선의 금강산과 관동팔경 그림에 나타나는 문학 작품, 기행문과의 관련성에 대하여는 朴銀順, 『金剛山圖 연구』, pp. 138-144 참조.

43 조영석에 대하여는 姜寬植, 「觀我齋 趙榮祏 畵學考」, 『美術資料』44·45 (국립중앙박물관, 1989·1990), pp. 114-149, pp. 11-70 참조.

44 조선시대에는 금강산과 관동 지역을 그린 그림들을 해산도(海山圖), 해악전신첩(海嶽傳神帖), 풍악권(楓嶽卷) 등으로 불렀다. 지금처럼 금강산도라고 한 경우는 금강전도식의 그림일 경우가 많았다. 이러한 명칭의 의미에 대하여는 朴銀順, 앞의 책, pp. 59-64 참조.

45 최완수의 연구 방법론에 대한 비판과 엄정한 미술사의 방법론에 충실할 것에 대한 촉구는 여러 미술사학자들에 의해서 제기되었다. 그 한 예로 장진성의 지적을 들 수 있다. "즉 정선과 수응화의 문제는 정선에 대한 본격적인 미술사적 연구 즉, 보다 정확하게 이야기하면 정선의 작품세계를 미술사의 핵심영역인 엄정한 양식사의 대상으로 이해하고 접근해야 할 필요성과 더불어 당위성을 제기하고 있는 것이다. … 정선에게 조선중화주의를 생각할 여유는 얼마나 되었을까. 아마 그렇게 많지는 않았을 것이다." 장진성, 「정선과 수응화(酬應畵)」, p. 288; 최근의 연구로는 고연희, 「정선, 명성(名聲)의 부상과 근거」, pp. 19-49 참조.

1 고려시대의 실경산수화에 대하여는 安輝濬, 『韓國繪畵史』, p. 52 참조.

2 조선 초기 실경산수화와 실경을 그린 계회도에 대하여는 박은순, 「朝鮮初期 江邊契會와 實景山水畵: 典型化의 한 양상」, pp. 43-76 참조.

3 조선 초기 관료계회도에 대해서는 朴銀順, 「16世紀 讀書堂契會圖 硏究: 風水的 實景山水畵에 대하여」, pp. 45-75 참조.

4 조선 초에 그려진 그림 중 금강산과 관련된 작품들도 기록되고 있다. 이 경우 조선 후기에 그려진 기행사경도로서의 금강산도와는 다른 맥락에서 제작되었으므로 명승명소도로 분류할 수도 있다. 그러나 이 글에서는 금강산도가 유행한 조선 후기의 상황을 반영하여 기행사경도에서 다루기로 한다. 초기의 금강산도에 대하여는 朴銀順, 앞의 책, pp. 65-77 참조.

5 조선 후기의 아회도에 대한 대표적인 연구로는 송희경, 『조선 후기 아회도』(다할미디어, 2008) 참조.

6 문인계회와 계회도에 대하여는 安輝濬, 「韓國의 文人契會와 契會圖」, 『韓國繪畵의 傳統』(문예출판사, 1988), pp. 368-389; 尹軫暎, 「朝鮮時代 契會圖 硏究」(한국정신문화연구원 한국학대학원 박사학위논문, 2004) 참조.

7 실경의 전형화 현상에 대하여는 박은순, 「朝鮮初期 江邊契會와 實景山水畵: 典型化의 한 양상」, pp. 43-75 참조.

8 『禮記』「儒行」편에 실린 "儒而博學而不窮 獨行而不倦 幽居而不淫 上通而不困"에서 유래된 용어이다. 『後漢書』「逸民傳」중 법진조(法眞條)에서는 "幽居 爲未士獨處也"라고 하였다. 『漢語大詞典』上卷 (한어대사전출판사, 1986), pp. 23-30 참조.

9 "古之儒者 其居所皆爲之精舍", 『漢語大詞典』下卷 (한어대사전출판사, 1986), pp. 53-95 참조.

10 박은순, 「恭齋 尹斗緖의 書畵: 尙古와 革新」, p. 122 참조.

11 풍수지리와 실경산수화의 관련성에 대하여는 朴銀順, 「16世紀 讀書堂契會圖 硏究: 風水的 實景山水畵에 대하여」, pp. 45-75; 朴銀順, 앞의 책, pp. 169-172 참조.

12 "…古之巖居川觀者 亦各有志 或逃名或避地 是盖不得已也 …今子之卜築 夫豈有是 不過爲不厭江山 而求田間舍之計耳…", 車天輅(1556~1615), 「西巖別業記」, 『五山集』卷5, 民族文化推進會 編, 『韓國文集叢刊』61, pp. 426-427 참조.

13 사계정사도에 대하여는 朴銀順, 「沙溪精舍와 〈沙溪精舍圖〉: 조선시대 실경산수화의 한 유형에 대하여」, 『考古美術史論』4 (충북대학교 고고미술사학과, 1994), pp. 35-58 참조.

14 房應賢, 「題沙溪精舍圖 (申欽, 號玄翁 象村)」, 『沙溪實記』, 秦弘燮 編著, 『韓國美術史資料集成』4 (일지사, 1996), p. 21 참조

15 "余觀 自古高人達士 例多棲遲於山水之間 何哉 盖山之厚重 水之周流 有足養吾之眞而寓吾之樂也 …士生斯世 責任甚重大 …豈吾儒畏天命懲人窮之意乎 盖自是不敢復作棲遁之計 而然其雅志亦未嘗一日而不在於是也 平居暇日 塊然靜坐 遐想乎流峙之奇 默思乎遊息之宜 有時樂至 則心廣神怡 有不覺其手舞而足蹈 盖其性之所好 已成痼疾 而不能自已也 於是以其日夕之所想者 屬昌寧曺子平畵之 …山也 …湖也 背山臨湖 …隱映於翠竹蒼松之中者 精舍也 …圖旣成 揭諸壁上 而寓臥遊之興因爲之記 以自慰焉", 尹揄, 「山水精舍圖記」, 『鳳溪集』卷1, 秦弘燮 編著, 앞의 책, pp. 19-20 참조.

16 1753년에 제작된 〈산천재도〉는 남명학파의 스승인 남명 조식(曺植, 1501~1572)의 거처를 그린 작품으로 경상남도 산청 지역에 거주하던 조식의 학문을 기리기 위한 그림이라고 하겠다. 김경수, 「山天齋의 내력과 남명학파에서의 역할」, 『南冥學硏究』57 (경상대학교 경남문화연구소,

2018), pp. 58-59 참조.

17 朴堯順, 『玉所 權燮의 詩歌研究』(탐구당, 1987), p. 114 참조.

18 구곡도에 대하여는 兪俊英, 「九曲圖의 發生과 機能에 대하여: 한국 實景山水畵發展의 一例」, 『考古美術』151 (한국미술사학회, 1981), pp. 1-20; 尹軫暎, 「朝鮮時代 九曲圖의 受容과 展開」, 『美術史學研究』218 (한국미술사학회, 1998), pp. 61-87; 조규희, 「조선 유학의 '道統'의식과 九曲圖」, 『역사와 경계』61 (부산경남사학회, 2006), pp. 1-24; 姜信愛, 「朝鮮時代 武夷九曲圖의 淵源과 特徵」, 『美術史學研究』254 (한국미술사학회, 2007), pp. 5-40 참조.

19 朴堯順, 앞의 책, p. 116, 123 참조.

20 궁중행사도 전반에 관한 대표적인 연구로는 박정혜, 『조선시대 궁중기록화 연구』(일지사, 2000) 참조.

21 『中宗實錄』卷84, 32년(1537) 4월 癸亥 3일; 卷90, 34년(1539) 4월 甲辰 7일; 卷90, 34년 4월 庚戌 13일 참조.

22 朴銀順, 앞의 책, pp. 35-64; 李泰浩, 「朝鮮後期 文人畵家들의 眞景山水畵」, pp. 223-230 참조.

23 박은순, 「19세기 초 名勝遊衍과 李昉運의 〈四郡江山參僊水石〉書畵帖」, 『溫知論叢』5 (溫知學會, 1999), pp. 289-329 참조..

24 그 주장의 근거로서 첫째, 여행의 감흥과 경물을 기록한 문학 작품을 유기(遊記)와 유시(遊詩)라고 불러왔고, 둘째, 기유도(記遊圖)란 용어가 중국에서도 사용되었기 때문이라는 것을 들었다. 고연희, 『조선후기 산수기행예술 연구: 鄭敾과 農淵 그룹을 중심으로』, p. 14 참조.

25 朴銀順, 앞의 책, pp. 108-166; 박은순, 「천기론적 진경에서 사실적 진경으로: 진경산수화의 현실성과 시각적 사실성」, pp. 47-80 참조.

26 "遇境觸物 必發於吟詠 佳辰美景 治酌命儔 談謔嬉怡 無非詩者 此公之所以爲眞詩也", 金昌協, 「松潭集跋」, 『農巖集』卷25 참조.

27 배반도에 나타난 왕과 신하, 기물과 전각의 위치와 방향은 『예기대전』(禮記大全) 권(卷)4에 실린 '명당위제십사'(明堂位第十四)의 내용과 상당 부분 일치된다. 이러한 개념을 토대로 배반도를 참조하면서 제작된 궁중행사도나 궁중 행사를 담은 궁중실경화, 의궤에 실린 여러 그림들의 구성과 시점의 원칙을 어느 정도 설명할 수 있다. 池載熙 解譯, 『禮記』(中) (자유문고, 2000), pp. 208-221 참조.

28 조망의 뜻에 대하여는 『漢語大詞典』中卷 (한어대사전출판사, 1986), pp. 45-77 참조.

29 누정의 상징성과 누정 문화의 문학적 반영에 대하여는 金銀美, 「朝鮮初期 樓亭記의 研究」(이화여자대학교 대학원 박사학위논문, 1991) 참조.

30 조망의 관점과 관련된 조선 초의 실경산수화에 대하여는 박은순, 「朝鮮初期 江邊契會와 實景山水畵: 典型化의 한 양상」, pp. 43-75 참조.

31 풍수의 개념과 영향에 대하여는 崔昌祚, 『韓國의 風水思想』(민음사, 1995) 참조.

32 풍수와 관련된 실경산수화에 대하여는 朴銀順, 「16世紀 讀書堂契會圖 研究: 風水的 實景山水畵에 대하여」, pp. 45-75 참조.

33 〈사천장전경도〉의 도판은 朴銀順, 앞의 책, 도7 참조.

34 배우성, 『조선후기 국토관과 천하관의 변화』(일지사, 1998), pp. 54-55 참조.

35 정선의 풍수적 화풍에 대하여는 朴銀順, 앞의 책, pp. 169-171; 이 작품들의 도판은 위의 책, 도64, 도14, 도15, 도21 참조.

36 조선 후기 화단에 수용된 서양화법에 대해서는 朴銀順, 「朝鮮 後期 『瀋陽館圖』畵帖과 西洋畵法」, 『美術資料』58 (국립중앙박물관, 1997), pp. 25-55; 박은순, 「조선후기 서양 투시도법의 수용

과 진경산수화풍의 변화」, pp. 5-43; 박은순, 「천기론적 진경에서 사실적 진경으로: 진경산수화의 현실성과 시각적 사실성」, p. 15-46; 이태호, 「조선후기에 "카메라 옵스큐라"로 초상화를 그렸다: 정조 시절 정약용의 증언과 이명기의 초상화법을 중심으로」, 『다산학』 6 (다산학술문화재단, 2005), pp. 105-134 참조.

37 정선의 진경산수화에 나타난 서양화법의 양상과 의의에 대해서는 박은순, 「謙齋 鄭敾의 眞景山水畵와 西洋畵法」, pp. 57-95 참조.

38 궁중계화의 투시법에 대하여는 安輝濬, 「朝鮮王朝의 宮闕圖」, 文化部 文化財管理局 編, 『東闕圖』 (문화부 문화재관리국, 1991), pp. 21-62; 朴銀順, 「朝鮮 後期 進饌儀軌와 進饌儀軌圖: 己丑年 「進饌儀軌」를 중심으로」, 『民族音樂學』 17 (서울대학교음악대학부설동양음악연구소, 1995), pp. 175-209; 朴銀順, 「조선후기 의궤의 판화도식」, 『국학연구』 6 (한국국학진흥원, 2005), pp. 249-308 참조.

IV 진경산수화의 유형과 변천

1 조선 후기에 애용된 진의 개념과 진경이란 용어의 뜻과 성격에 대해서는 朴銀順, 앞의 책, pp. 79-102와 이 책의 1장에서 정리하였다.

2 천기론적 문예관에 대해서는 金興圭, 『朝鮮後期의 詩經論과 詩意識』 (고대민족문화연구소출판부, 1982), pp. 170-171; 조동일, 앞의 책, pp. 118-129; 鄭玉子, 앞의 책, pp. 12-13, pp. 36-40 참조.

3 위의 인용문의 자세한 내용과 인용문의 전거는 朴銀順, 앞의 책, pp. 173-174와 주51, 주52 참조.

4 李夏坤, 「與畵師書」, 『頭陀草』 卷13 (여강출판사, 영인본, 1992), p. 315 참조.

5 金興圭, 앞의 책, p. 169 참조.

6 이러한 경향은 중국의 문인사회에서 유행한 서화고동 취향과도 관련이 있다. 공안파(公安派) 인사들의 서화고동 수집 및 고(古), 아(雅), 취(趣) 등을 추구하는 경향에 대해서는 James C.Y. Watt, "The Literati Environment", *The Chinese Scholar's Studio: Artistic Life in the Late Ming Period* (New York, N.Y.: Thames and Hudson, 1987), pp. 1-14 참조.

7 근기남인의 고학과 진경산수화 등에 관하여는 박은순, 『공재 윤두서: 조선 후기 선비 그림의 선구자』, pp. 80-83, pp. 119-128 참조.

8 천기론과 그 사상적 기저 등에 대하여는 1장의 주39 참조; 조성산, 앞의 책 참조.

9 정선을 진경산수화를 대성시킨 화성(畵聖)이라고 평가하며 그를 지나치게 높이 평가하는 대표적인 연구자로는 최완수 선생을 들 수 있다. 그러나 이 같은 지나친 평가는 오히려 정선을 객관적으로 조명하는 데 많은 장애가 되고 있다. 최완수 외, 앞의 책. 그런데 이 화성이란 용어의 연원에 대한 비판적인 고찰이 제기되었다. 고연희, 「정선, 명성(名聲)의 부상과 근거」, pp. 19-49 참조.

10 삼성미술관 Leeum 학예연구실 편, 앞의 책, p. 14 참조.

11 "觀我齋趙榮 工於俗畵人物 常謂鄭謙齋曰 若使畵萬里江山 一筆揮灑 筆力之雄渾 氣勢之流動 吾不及君 至於一豪一髮 逼眞精巧 君必少讓於我矣", 沈鋅, 『松泉筆談』 貞冊 참조.

12 沈鋅, 『松泉筆譚』 卷4에 실린 내용이다.

13 "(謙齋老人善畵山水 年八十餘 筆益神 余乞畵得一小幅 峰巒稠疊 雲烟杳漠 紙不盈數尺) 而其氣勢之 雄健浩闊", 朴準源, 『錦石集』 卷之八 記 참조.

14 이 글의 원문은 安重觀, 「題九龍瀑帖」, 『悔窩集』 卷4, 秦弘燮 編著, 앞의 책, p. 11 참조.

15 원나라의 예찬과 명나라의 심주는 중국 문인화의 대가로서 존경받는 화가들이고, 조선 후기 남

종화가 유행하면서 높이 평가되었다. 李夏坤, '正陽寺', 「題一源所藏海嶽傳神帖」, 『頭陀草』, p. 389 참조.

16 "吾友鄭元伯 囊中無畵筆 時時畵興發 就我手中奪 自入金剛來 揮灑太放恣 白玉萬二千 一一遭點毁 驚動九龍瀑 亂作風雨起 偃蹇毗盧峯 不肯下就紙 三日惜出頭 深深蒼霧裏 元伯却一笑 用墨略和水 傳神更奇絶 薄雲如蔽月 興闌投筆起 與山聊戲爾 顧我且收去 郡齋窓中置", 李秉淵, 「觀鄭元伯霧中畵毗盧峯」, 『槎川詩抄』上, 秦弘燮 編著, 『韓國美術史資料集成』6 (일지사, 1998), p. 2 참조.

17 李德壽, 「題謙齋丘壑帖」, 『西堂私載』卷4 題跋 참조.

18 현재 이 작품은 모두 13면으로 구성되었는데, 화첩으로 꾸며지지 않은 채 전해지고 있다. 이 책에 수록된 도판의 순서는 정선이 1712년에 그린《해악전신첩》30폭의 순서를 참고 삼아 정렬하였다. 이 작품은 현재 전해지지 않지만 문헌기록을 통해 내용과 순서를 확인할 수 있다. 박은순, 『金剛山圖 연구』, p. 131 참조.

19 趙榮祏, 「丘壑帖跋」, 『觀我齋稿』卷3, pp. 135-136 참조.

20 趙榮祏, 「謙齋鄭同樞哀辭」, 위의 책 卷4, pp. 249-250 참조.

21 이 글은 朴銀順, 「朝鮮後期 寫意的 眞景山水畵의 形成과 展開」, 『미술사연구』16 (미술사연구회, 2002), pp. 333-363을 토대로 작성되었고, 부분적으로 수정, 보완하였다.

22 이 같은 개념에 대한 최초의 논의는 금강산도를 연구하면서 시작되었다. 박은순, 「金剛山圖 研究」 (홍익대학교 대학원 미술사학과 박사학위 논문, 1994); 박은순, 「천기론적 진경에서 사실적 진경으로: 진경산수화의 현실성과 시각적 사실성」, pp. 15-46 참조.

23 조선 후기의 남종문인화풍의 유행에 대하여는 安輝濬, 「朝鮮王朝後期繪畵의 新動向」 (1977); 韓正熙, 「朝鮮後期 繪畵에 미친 中國의 영향」 (1995); 李成美, 「朝鮮時代 後期의 南宗文人畵」, 고려대학교 박물관, 『朝鮮時代 선비의 墨香』(고려대학교 한국학연구소, 1996); 조선 후기 선비화가들의 진경산수화에 대한 논의로는 李泰浩, 「朝鮮後期 文人畵家들의 眞景山水畵」, pp. 223-230 참조.

24 조선 후기의 선비그림, 유화의 개념과 유래, 구체적인 양상에 대한 논의는 박은순, 『조선 후기의 선비그림, 유화儒畵』참조.

25 趙榮祏, 「題趙判書正萬畵像」, 앞의 책 卷3, p. 137 참조.

26 정민, 『비슷한 것은 가짜다』(태학사, 2000), pp. 91-104 참조.

27 朴晶愛, 「之又齋 鄭遂榮의 山水畵 연구」 (홍익대학교 대학원 석사학위논문, 2000), pp. 92-93; 사의성에 대한 관심은 형사를 가장 중시한 초상화의 경우에도 적용되었다. 이명기와 김홍도가 1796년에 그린 서직수의 초상은 형사와 전신(傳神)이 균형을 이룬 명작이다. 얼굴은 이명기가, 몸체는 김홍도가 각기 특기를 살려 나누어 그렸는데, 안면 묘사와 의습 표현에 음영 효과가 가미되어 은근한 입체감을 잘 나타내고 있다. 이는 전통적인 초상 기법에 서양화법을 가미한 새로운 초상 기법을 시도한 것이다. 그러나 서직수는 이 작품에서 형사에 치우쳐 전신이 소홀히 다루어졌다며 애석해하였다. 이 작품에 쓰인 서직수의 제발(題跋)은 다음과 같다. "李命基畵面 金弘道畵體 兩人名於畵者 而不能畵一片靈臺 惜乎 何不修道於林下 浪費心力於名山雜記 槃論其平生 不俗也 貴 丙辰夏日 十友軒六十二歲翁自評."

28 "…卷中諸名勝 如三淵翁是七入山者載大是一入者 元伯是見而畵之者 一源是樂之甚而使人畵之者 獨余未之一遊 後之覽是卷者 賞諸公之高致 而謂余爲不樂山遊可矣 然終能免好名之病者 亦必僕也", 申靖夏, 「李一源所藏題鄭生敾金剛圖帖跋」, 『恕菴集』卷12; 정선, 이병연과 친분이 깊었던 조영석도 산수유에 대하여는 비판적이었다.

29 "君子有窮而不改其樂者 有托於物以忘其悲者 而若聖人安時 何思何慮 昔夫子轍環天下 而翼朝暮

558

行道焉 其所遊歷 豈無名山大川之觀 而其在川上 則曰逝者如斯 登東丘而小魯 登泰山而小天下 如斯而已 … 嗚呼世運日降 而賢人君子其窮日甚 道旣不行 無以寄其意 則托懷於文章 放于山海 往往樂而忘憂焉 如晦翁雲谷之記九曲之棹歌 何可少哉 況吾輩生于夷狄亂華之日 處于偏方 而厄窮而無以見其志 … 雖無行道之責 而有窮士之權 不出戶而權天下之大 正名道義以寓遯世之思 其旨深微…", 李麟祥, 「名山記序」, 『凌壺集』 卷3, 民族文化推進會 編, 『韓國文集叢刊』 225, p. 520; 비슷한 내용의 글이 李麟祥, 「別幅」, 앞의 책, p.504에도 실려 있다.

30 강세황에 대하여는 邊英燮, 앞의 책; 姜世晃, 「遊金剛山記」, 『豹菴遺稿』 (한국정신문화연구원, 영인본, 1979), p. 255 참조.

31 강세황의 《풍악장유첩》에 대한 구체적인 연구로는 박은순, 「豹菴 姜世晃의 眞景山水畵: 《楓嶽壯遊帖》을 중심으로」, pp. 121-146 참조.

32 정선의 이 같은 화법에 대한 구체적인 지적은 李夏坤, ‘正陽寺’, 「題一源所藏海嶽傳神帖」, 앞의 책, p. 389 참조.

33 姜世晃, 「遊金剛山記」 참조.

34 중국 판화가 실린 여러 책을 향한 관심에 대하여는 朴孝銀, 「朝鮮後期 문인들의 繪畵蒐集活動 연구」 (홍익대학교 대학원 석사학위논문, 1999); 朴晶愛, 앞의 논문(2000); 고연희, 『조선후기 산수기행예술 연구: 鄭敾과 農淵 그룹을 중심으로』 참조. 중국에서 명 말기에 다량으로 출판된 판화가 수록된 화보와 책들은 미술 문화의 확산과 대중화에 크게 기여하였다. Craig Clunas, *Art in China* (Oxford; New York: Oxford University Press, 1997), pp. 181-185 참조.

35 金相燁, 「奎章閣 所藏 『會纂宋岳鄂武穆王精忠錄』 揷畵」, 『美術史論壇』 9 (한국미술연구소, 1999), pp. 351-365; 金相燁, 「金德成의 《中國小說繪模本》과 朝鮮後期 繪畵」, 『美術史學硏究』 207 (한국미술사학회, 1995), pp. 49-60 참조.

36 이 화첩에 대하여는 李泰浩, 「韓時覺의 北塞宣恩圖와 北關實景圖: 정선 眞景山水의 先例로서 17세기의 實景圖」, 『정신문화연구』 34 (한국정신문화연구원, 1988), pp. 207-235; 이 화첩에 실린 전체 작품은 국립춘천박물관 편, 앞의 책, 도21; 17세기 이전 실경산수화의 도판은 위의 책, 도1, 2, 9, 10 참조.

37 《함흥내외십경도》 화첩의 도판은 위의 책, 도24 참조.

38 고연희, 앞의 책, pp. 84-94; 『명산기』는 1633년에 출간되었다. 이 책에는 중국의 명산에 대한 설명 또는 글과 함께 명산을 그린 판화가 수록되어 있어서 조선의 선비들이 애독하고 참조하였다. 이 책은 『천하명산승애기』(天下名山腾涯記)라는 제목으로 통용되기도 하였다. 瀧本弘之 編, 『中国歴史名勝大図典』 下 (東京: 遊子館, 2002), p. 678 참조.

39 정민, 「중국 풍물에 대한 재고와 선망」, 『목릉문단과 석주 권필』 (태학사, 1999) 참조.

40 정선의 명산기류 판화의 차용에 대한 고연희의 견해는 중국 판화와 명산기류 서적의 중요성을 환기시켜 새로운 관점을 제시하였다는 점에서 높이 평가된다. 그러나 형태적인 유사성을 토대로 분석하면서 정선 화풍의 전체적인 특징과 면모를 충분히 부각시키지 않았고, 지엽적인 작은 요소들을 중심으로 비교하여 오해의 소지를 남기고 있다. 그 한 예로 『명산도』 중 〈연기〉(煙磯) 장면을 정선이 차용하여 〈금성평사〉(錦城平沙)와 〈종해청조〉(宗海廳潮)를 그린 것으로 설명하였는데, 정선의 구성은 조선 초 실경산수화에서부터 흔히 사용되어 온 전통적인 수법을 토대로 한 것으로 보아야 할 것이다. 고연희, 앞의 책, 도25, 26, 27; 조선 초, 중기 실경산수화의 구성과 시점에 대해서는 박은순, 「朝鮮初期 江邊契會와 實景山水畵: 典型化의 한 양상」, pp. 43-75 참조.

41 李麟祥, 「名山記序」, 『凌壺集』 卷3, 民族文化推進會 編, 『韓國文集叢刊』 225, p. 520 참조.

42 李麟祥, 앞의 글 참조.

43 《오악도첩》은 경기도박물관 편,『趙榮福의 燕行日錄』(경기도박물관, 1998)에 수록되어 있다. 서직수가 자신의 초상에 쓴 발문 중에『명산기』를 읽으며 와유의 자료로 삼았다고 한 것도 18세기 후반 즈음『명산기』가 흔히 읽혔음을 시사한다. 본 논문이 발표된 이후 진행된 중국 판화 관련 연구로는 정은주,「조선후기 中國山水版畵의 성행과〈五嶽圖〉」,『古文化』71 (韓國大學博物館協會, 2008), pp. 49-80; 유미나,「朝鮮 後半期 中國名勝圖 연구: 山水畵譜 臨摹帖을 중심으로」,『講座美術史』33 (한국미술사연구소, 2009), pp. 227-265 참조.

44 이만부의『삼재도회』인용에 대하여는 이선옥,「息山 李萬敷(1664-1731)와『陋巷圖』書畵帖 硏究」,『美術史學硏究』227 (한국미술사학회, 2000), pp. 22-25 참조.

45 『서호지』와『서호유람지여』에 대하여는 朴銀順,「恭齋 尹斗緖의 畵論:《恭齋先生墨蹟》」, pp. 97-106 참조.

46 "… 前冬聞朴丈夢徵 有此圖 貽書致懇 久未見報 今秋又有來言 郭上舍在一家 有眞本 寅緣遞請 始得樂齋愚仗所模圖 及武夷志一帙 朴丈障子繼以至 兩箇圖 其樣不侔 … 於是分圖九曲 而兼取本誌攷證 始于陽月之戊寅 訖于越八日丙戌. 如巖巒溪洞之奇 臺壇亭館之古 一依誌中所載 摸得其餘 時景亦做十絶 而但志文叢雜 卒覽未瑩 圖中排布 亦多闕略 不合本記 累累商搉 細繹點染 九幅圖旣成 以新較舊 彼爲土山紆曲 氣像雍容 此爲石骨層稜 體勢剞剸 前後手法 紆張各異 彼此眞假 未知誰得誰失…", 金相离(1732~1806),「摹武夷九曲圖序」,『松窩集』卷5, 秦弘燮 編著, 앞의 책, pp. 23-24; 박몽징(朴夢徵)과 악재(樂齋) 우장(愚仗)이 어떤 인물인지는 아직까지 확인하지 못하였다.

47 이 글은 강세황이《현재화첩》(玄齋畵帖)에 쓴 것이다. 오세창 편저, 동양고전학회 역,『국역 근역서화징』하 (시공사, 1998), p. 706 참조.

48 심사정에 대한 종합적인 연구로는 이예성,『현재 심사정, 조선남종화의 탄생』(돌베개, 2014) 참조.

49 정선의 금강산도와 주변 경관을 그린 화첩과 병풍, 단일 작품의 기록과 작품 목록에 대해서는 朴銀順,『金剛山圖 연구』, pp. 131-134 참조.

50 徐有榘,「東國畵帖」,『林園經濟志』第6 (보경문화사, 영인본, 1983), p. 373 참조.

51 강세황이 이룩한 선비화가로서의 역할과 그의 진경산수화에 대해서는 박은순,『조선 후기의 선비그림, 유화儒畵』, pp. 331-364 참조.

52 도산도에 대하여는 邊英燮, 앞의 책, pp. 72-74 참조.

53 김윤겸에 대한 종합적인 연구로는 李泰浩,「眞宰 金允謙의 眞景山水」,『考古美術』152 (한국미술사학회, 1981), pp. 1-23; 이태호,「진재 김윤겸」,『옛 화가들은 우리 땅을 어떻게 그렸나』, pp. 320-360; 김윤겸의 금강산도에 대한 연구로는 朴銀順,『金剛山圖 연구』, pp. 218-249 참조.

54 김상성은 관찰사로 있던 당시 금강내외산과 관동 지역을 그린 와유첩과 영남첩을 주문, 제작하게 하여 소유하였다. "道伯金士精尙星 寄示臥遊帖 要和內外山及嶺東西 各步一韻 答之","道伯金士精 續投嶺南帖 逐篇要和 依韻題", 曹夏望,「會稽錄」,『西州集』卷3 [金尙星 외, 서울대 규장각 역,『(시화첩)關東十境』(효형출판, 1999), p. 112에서 재인용] 참조.

55 19세기 중 지방관의 환력을 기념하기 위해 제작된 영남명승도 작품에 대해서는 김종태,「규장각 소장『경상도명승도』고찰」,『규장각』45 (서울대학교 규장각한국학연구원, 2014), pp. 159-193; 박은순,「19세기 말 20세기 초 회화식 지도와 실경산수화의 변화: 환력(宦歷)의 기록과 선정(善政)의 기념」,『미술사학보』56 (미술사학연구회, 2021), pp. 189-216 참조.

56 백승호,「丹壺 그룹 문인들의 哀辭에 대한 고찰」,『韓國漢文學硏究』51 (한국한문학회, 2013), pp. 301-328 참조.

57 강혜선,「李麟祥 그룹의 교유양상과 詩書畵 활동 연구」,『韓國漢詩硏究』24 (한국한시학회, 2016),

pp. 187-215 참조.

58 "색택무시"(色澤無施)라는 표현에서 '색'은 채색으로, '택'은 먹의 윤택함으로 번역하였다.

59 중국 황산과 관련된 회화에 대해서는 James Cahill, *Shadows of Mt. Huang - Chinese Painting and Printing of the Anhui School* (Berkeley [Calif.]: University Art Museum, 1981) 참조.

60 윤제홍에 대한 종합적인 연구로는 權倫慶,「尹濟弘(1764-1840後)의 繪畵」(서울대학교 대학원 석사학위논문, 1996) 참조.

61 정수영에 관한 종합적인 연구로는 朴晶愛, 앞의 논문(2000)이 참조가 된다.

62 정수영,〈천일대망금강도〉, 1806년, 종이에 담채, 63.0×190.7cm, 개인 소장. 이 도판은 朴晶愛,「之又齋 鄭遂榮의 山水畵 연구」,『美術史學硏究』235 (한국미술사학회, 2002), p. 118 도23 참조.

63 이 화첩에 대하여는 金尙星 외, 서울대 규장각 역, 앞의 책 참조.

64 이 화첩에 대한 최초의 소개와 자세한 논의는 朴銀順, 앞의 책, pp. 349-353 참조.

65 이 글은 박은순,「조선후기 서양 투시도법의 수용과 진경산수화풍의 변화」,『美術史學』11 (한국미술사교육학회, 1997), pp. 5-43을 토대로 수정, 보완하여 작성되었다.

66 안휘준은 조선 후기(1700년경~1850년경) 회화를 주도한 네 가지 경향 중의 하나로 서양화풍을 거론하였다. 安輝濬,『韓國繪畵史』, p. 212 참조.

67 서양화풍이 조선 후기 화단에 미친 영향에 대하여는 安輝濬, 앞의 논문(1977), p. 17; 許鈞,「西洋畵法의 東傳과 受容: 朝鮮後期 繪畵史의 一斷面」(홍익대학교 대학원 석사학위논문, 1981); 洪善杓,「朝鮮後期의 西洋畵觀」, 石南古稀紀念論叢刊行委員會 編,『한국현대미술의 흐름』(일지사, 1988), pp. 154-165; 서양화법의 수용과 관련된 대표적인 저술로는 이성미,『조선시대 그림 속의 서양화법』(대원사, 2000) 참조.

68 진경산수화에 미친 서양화법의 영향에 대해서는 필자의 저서『金剛山圖 연구』중「Ⅳ. 寫實的인 화풍의 금강산도와 금강산도의 전형화」부분에서 거론하고 정리하여 참고가 된다. 朴銀順, 앞의 책, pp. 271-341 참조.

69 정선이 구사한 서양화법에 대해서는 다음의 논문에서 구체적으로 구명하였다. 박은순,「謙齋 鄭敾의 眞景山水畵와 西洋畵法」, pp. 57-95 참조.

70 우리나라에 수용된 서양 문물과 그에 대한 학문적 관심으로서의 서학에 대하여는 이원순의 연구가 있어 크게 참조된다. 李元淳, 앞의 책; 서학이라는 용어에 대하여는 위의 책, pp. 237-238 참조.

71 李元淳,「Ⅳ. 朝鮮西學의 實學性」, 위의 책, pp. 236-250 참조.

72 이하 서학에 대한 내용은 위의 책 참조.

73 Joseph Needham, *Science and Civilisation in China* (Cambridge: Cambridge University Press, 1954), 吉田忠 日譯,『中国の科学と文明』第5巻 天の科学 (東京: 思索社, 1976), pp. 3-26 참조.

74 "天主堂在西洋之人 … 其畫法絶異 雜施藻繪 而樓臺城壁皆出稜角 人形物象盡若飛動",「謝恩兼冬至行書狀官李日躋見聞事件」,『同文彙考』補編 使臣別單, 卷5 1面 참조. 능각이란 뾰족한 모서리를 의미하는데, 즉 능각이 살아 있다는 것은 입체감이 느껴진다는 의미이다.

75 이원순은 중국에서 수입된 청구문명적(淸歐文明的) 서학이 한국화된 양상을 '조선서학'(朝鮮西學)이라 지칭하였다. 李元淳, 앞의 책, p. 111 참조.

76 근기 실학파들의 예술관에 대하여는 김남형,「朝鮮後期 近畿實學派의 藝術論 硏究: 李萬敷·李瀷·丁若鏞을 中心으로」(고려대학교 대학원 박사학위논문, 1989) 참조.

77 "神在形中 形已不似 神可得以傳耶 此云者盖謂形似而乏精神 雖此物而無光彩也 余則曰精神而形不似 寧似光彩而他物寧此物", '論畵形似', 李瀷,「萬物門」,『星湖僿說』卷5 참조.

78 金泳鎬,「Ⅶ. 實學」, 國史編纂委員會 編, 앞의 책, pp. 176-183; 姜萬吉,『韓國近代史』(창작과 비평사, 1984), pp. 160-161 참조.

79 "과학적 지식의 교양화"는 김태준 교수가 홍대용의 연행기(燕行記)를 연구하며 사용한 용어로 이 글의 내용과 상통하는 상징성을 내포하고 있어 이 절의 제목으로 인용하여 썼다. 金泰俊, 앞의 책, p. 98 참조.

80 李元淳, 앞의 책, p. 272 참조.

81 金泰俊, 앞의 책, p. 100 참조.

82 洪大容, 金螢洙 譯注,「劉鮑問答」,『湛軒書外集』實學叢書 4 (탐구당, 1979), p. 72 참조.

83 "近世使燕者市西洋畵掛在堂上 始閉一眼以隻睛注視头而殿角宮垣皆突起 如眞形 … 今觀利瑪竇 所撰幾何原本序云 其術有目視 以遠近正邪高下之差照 物狀可畵 立圓立方之度數于平版之上 可遠 測物度及眞形 畵小使目視大 畵近使目視遠 畵圓使目視球 畵像有坳突 畵室屋有明闇也 … 又不知 視大視遠等之爲何術耳", '畵像坳突', 李瀷,「萬物門」참조.

84 『기하원본』(幾何原本, 서울대학교 규장각한국학연구원 소장본, 소장번호 규중3430) 참조. 이 책은 후대에 재간된 본이지만 만력정미년(萬曆丁未年, 1607년)에 쓰인 마테오 리치의 원서(原序)도 실려 있다.

85 윤두서에 관하여는 박은순,「恭齋 尹斗緒의 繪畵: 尙古와 革新」, 안휘준 감수, 文化財管理局 編, 앞의 책; 박은순,『공재 윤두서: 조선 후기 선비 그림의 선구자』참조.

86 洪大容, 金螢洙 譯註, 앞의 책, pp. 24-25 참조.

87 강세황에 대하여는 邊英燮, 앞의 책; 진경의 개념과 회화사적 의의에 대하여는 朴銀順,『金剛山圖 연구』, pp. 78-107 참조.

88 朴銀順, 앞의 책, pp. 254-255; 눈으로 본다는 것은 서양화의 개념을 실현하려는 화가의 입장에서는 중요한 방법론으로 인식되었다. 이것은 17세기에 서양화의 영향을 받으며 실경을 그렸던 중국 화가의 경우에도 마찬가지였다. James Cahill, The Compelling Image, p. 18 참조.

89 李奎象, '金弘道',「畵廚錄」,『一夢稿』참조.

90 "細如絲髮 遂非顧陸之所能爲 蓋天下之奇觀也 … 今有人欲謀寫眞, 而求一髮之不差, 捨此再無良 法", 丁若鏞, '漆室觀畵說',「說」,『定本 與猶堂全書』文集 卷10 참조.

91 Alison Cole, Perspective (London; New York: Dorling Kindersley, 1992), pp. 6-7과 pp. 12-13 참조.

92 G. Ten Doesschate, Perspective: Fundamentals, Controversials, History (Nieuwkoop: Brill Hes & De Graaf, 1964), p. 15 참조.

93 G. Ten Doesschate, 앞의 책, p. 36 참조.

94 William V. Dunning, Changing Images of Pictorial Space: A History of Spatial Illusion in Painting (Syracuse: Syracuse University Press, 1991), pp. 35-37 참조.

95 William V. Dunning, 앞의 책, p. 35 참조.

96 Erwin Panofsky, Perspective as Symbolic Form (New York: Zone Books, 1991) 참조.

97 Walter S. Gibson, "The Mirror and Portrait of the Earth", Mirror of the Earth: The World Landscape in Sixteenth-century Flemish Painting (Princeton, New Jersey: Princeton University Press, 1989), pp. 54-59; J. B. Harley, "Maps, knowledge, and power", The Iconography of Landscape, edited by Denis Cosgrove and Stephen Daniels (Cambridge [England]; New York: Cambridge University Press, 2000, c1988), pp. 277-312 참조.

98 필사본『직방외기』(서울대학교 규장각한국학연구원 소장본; 古4700)가 전하는데 삽화가 없으며,

규장각에는 『곤여전도』(坤輿全圖)가 소장되어 있고, 19세기 중엽에 제작된 《곤여전도》 목판이 전해진다. 이러한 고서들이 중국에서 발행된 것들과 동일한 것인지의 여부는 확인하지 못하였으나, 삽화로 실린 판화들이 없다는 사실을 기록해 둔다.

99 중국의 명말 청초에 진행된 서양화풍의 영향과 그 근거가 되었던 여러 자료에 대하여는 Michael Sullivan, "Some Possible Sources of European Influence on Late Ming and Early Ch'ing Painting", *Proceedings of the International Symposium on Chinese Painting* (Taipei: National Palace Museum, 1970), pp. 595-636; James Cahill, 앞의 책, pp. 71-72 참조.

100 Michael Sullivan, 앞의 논문, p. 596 참조.

101 위의 논문, pp. 597-598 참조.

102 楊伯達, 『淸代院畵』(北京: 紫禁城出版社, 1993); 조지 뢰어(Loehr, George; 金理那 譯), 「淸 皇室의 서양 화가들」, 『미술사연구』 7 (미술사연구회, 1993), pp. 89-104 참조.

103 Michael Sullivan, 앞의 논문, pp. 608-609 참조.

104 François Cheng, translated by Michael H. Kohn, *Empty and Full: The Language of Chinese Painting* (Boston: Shambhala, 1994), pp. 90-95 참조.

105 Jerome Silbergeld, *Chinese Painting Style: Media, Methods, and Principles of Form* (Seattle: University of Washington Press, 1982) 참조.

106 조선시대 실경산수화와 풍수와의 관련에 대하여는 朴銀順, 「沙溪精舍와 〈沙溪精舍圖〉: 조선시대 실경산수화의 한 유형에 대하여」, pp. 35-38; 朴銀順, 「16世紀 讀書堂契會圖 硏究: 風水的 實景山水畵에 대하여」, pp. 45-75; 朴銀順, 「1) 傳統 風水的 眞景」, 『金剛山圖 연구』, pp. 169-172 참조.

107 金泰俊, 앞의 책, pp. 112-113에서 재인용.

108 李泰浩, 「朝鮮時代 動物畵의 寫實精神」, 金元龍 外 編, 『花鳥四君子』 (중앙일보사, 1985), pp. 198-209 참조.

109 이 논문을 발표한 이후 정선이 서양화법을 잘 알고, 선별적으로 활용하였다는 내용의 논문을 발표하였다. 그러나 18세기 전반의 진경산수화에서 서양화법을 구사한 정선은 예외적인 경우이고, 대체적으로는 18세기 후반 이후 진경산수화에서 서양화법이 더 적극적으로 수용되었다. 박은순, 「謙齋 鄭敾의 眞景山水畵와 西洋畵法」 참조.

110 따옴표로 묶어 강조한 부분은 초기 실학자인 이수광(李睟光, 1563~1628)이 마테오 리치의 지도를 보고 평한 말이다. 李睟光, 『芝峯類說』; 서양의 경우에도 15세기 초에 투시도법이 정립될 때 항해가나 지도학자들이 제작한 지도 작법의 원리에서 영향을 받았다고 한다. Walter S. Gibson, "The Mirror and Portrait of the Earth", pp. 53-54 참조.

111 朴銀順, 「朝鮮 後期 『瀋陽館圖』 畵帖과 西洋畵法」, p. 50 참조.

112 Michael Sullivan, 앞의 논문, p. 608; 이러한 수용과 병용은 청나라의 궁정과 민간 화단에서 이어져갔다. James Cahill, "Adoptions from the West", pp. 67-98 참조.

113 윤두서의 서양화풍에 대해서는 박은순, 「恭齋 尹斗緒의 繪畵: 尙古와 革新」; 박은순, 『공재 윤두서: 조선 후기 선비 그림의 선구자』, pp. 136-139 참조.

114 이 작품은 《심양관도》(瀋陽館圖) 화첩으로 불리다가 보물 제2084호로 지정되면서 작품 제목을 '경진년 연행도첩'으로 바꾸어 부르게 되었다.

115 이 작품에 대한 최초의 미술사적 논의는 朴銀順, 「朝鮮 後期 『瀋陽館圖』 畵帖과 西洋畵法」, pp. 25-55 참조.

116 진경(眞境)과 진경(眞景)의 차이에 대하여는 朴銀順, 『金剛山圖 연구』, pp. 79-102 참조.

117 김홍도의 금강산도와 사실적 화풍에 대해서는 朴銀順, 앞의 책, pp. 271-329 참조.

118 서양식 화법에 대한 반발과 비판은 청나라에서도 제기되곤 하였다. James Cahill, 앞의 글(2010), p. 70 참조.

119 《화성원행도병》에 대해서는 朴廷蕙, 「〈水原陵幸圖屛〉 硏究」, 『美術史學硏究』189 (한국미술사학회, 1991), pp. 29-68 참조.

120 이 작품에 대한 소개와 논의는 朴銀順, 앞의 책, pp. 330-341 참조.

121 동궐도에 대한 구체적인 논의는 安輝濬, 「朝鮮王朝의 宮闕圖」, pp. 21-62 참조.

122 朴銀順, 「朝鮮 後期 進饌儀軌와 進饌儀軌圖」 참조.

V 겸재 정선과 진경산수화

1 정선과 진경산수화에 대한 근래의 연구 성과 중 중요한 것들은 다음과 같다. 李東洲, 앞의 논문 (1969); Joon-young Yu, 앞의 논문(1976); 李泰浩, 「眞景山水畵의 展開過程」, 김원용 외, 앞의 책, pp. 212-220; 李泰浩, 「謙齋 鄭敾의 家系와 生涯: 그의 家庭과 行跡에 대한 再檢討」, pp. 83-93; 최완수, 「謙齋眞景山水畵考」; 홍선표, 「진경산수화는 조선중화주의 문화의 소산인가」, pp. 52-55; 李成美, 「『우리 문화의 황금기 진경시대』, 崔完秀 外著『書評』」, pp. 52-55; 유홍준, 「겸재 정선」, 『화인열전』 1, pp. 183-323; 韓正熙, 「17-18세기 동아시아에서 實景山水畵의 성행과 그 의미」, pp. 133-158 참조.

2 오세창 편저, 동양고전학회 역, 앞의 책, p. 659 참조.

3 위의 책, pp. 651-659 참조; 이하 강세황과 이병연, 심재의 기록도 같은 부분에서 인용하였다.

4 여기서 정선, 심사정, 조영석을 삼재(三齋)라고 한 것은 『근역서화징』 중 조영석 항목에도 나타나고 있다. 세키노 다다시가 오세창의 의견을 참고한 것이거나 아니면 그 시기 즈음 항간의 설을 인용한 것으로 보인다. 오세창 편저, 앞의 책, p. 684 참조.

5 세키노 다다시, 앞의 책, pp. 210-213 참조.

6 문장 중에 한문체를 사용한 부분과 현재의 문법에 맞지 않는 부분이 있지만 원문대로 남겨두었다. 高裕燮, 「二七, 仁王齊色圖(鄭謙齋鄭小考)」, 『韓國美術文化史論叢』 (통문관, 1966), pp. 294-297 참조.

7 高裕燮, 앞의 글 참조.

8 조귀명에 대해서는 李鍾虎, 「18세기초 士大夫層의 새로운 문예의식: 東谿 趙龜命의 문예인식과 문장론」, 碧史 李佑成敎授 停年退職 紀念論叢 刊行委員會 編, 『民族史의 展開와 그 文化』 上 (창작과비평사, 1990), pp. 740-778; 羅鍾冕, 「東谿의 文藝認識과 書畵論」, 『東方學』 5 (한서대학교 부설 동양고전연구소, 1999), pp. 211-230 참조.

9 "文章自金農巖兄弟 書畵自尹孝彦 始探精奧而趨雅道 然後彬彬 質有其文 可與中州人", 趙龜命, 「題柳汝範家藏尹孝彦扇譜帖」, 『東谿集』 卷6 참조.

10 "赤壁二賦 神矣而入畵 若無殊觀 不如石鍾記之句 句奇境 顧俗師陋於趣舍耳 此筆稍不稱境 特命題 不腐可喜 余欲元伯快讀記文三百篇 然後更下筆也", 趙龜命, 「題鄭元伯扇畵石鍾山 爲柳煥文作」, 앞의 책 참조.

11 「청죽화사」에 대해서는 兪弘濬, 「南泰膺「聽竹畵史」의 解題 및 번역」, 李泰浩·兪弘濬 編, 앞의 책, pp. 137-166 참조.

12 정선 주변의 낙론계 인사들이 정선에게 보낸 후원과 상찬에 대해서는 최완수의 논저에 상세하게

정리되었다. 그러나 이는 정선을 긍정적으로 평가한 인사들을 집중적으로 부각시킨 견해로서 비판적인 견해에 대한 고려가 배제된 경우가 많다는 점을 지적해 둔다. 崔完秀, 「謙齋 鄭敾 研究」, 『謙齋 鄭敾 眞景山水畵』(범우사, 1993) 참조.

13　경화사족에 대해서는 유봉학, 「京·鄕 학계의 분기와 京華士族」, 『조선후기 학계와 지식인』(신구문화사, 1999), pp. 95-137; 강명관, 「조선후기 경화세족과 고동서화 취미」, 앞의 책, pp. 277-316 참조.

14　이병연에 대해서는 안대회, 『18세기 한국한시사 연구』(소명출판, 1999), pp. 135-168 참조.

15　"當時 詩非李槎川 畵非鄭謙齋不數之 謙齋畵冠當世…", 李奎象, 「畵廚錄」, 『幷世才彦錄』(「一夢稿」, 『韓山世稿』卷30) 참조.

16　"始可入於南宮華亭之藩籬 本朝三百年 盖未有如此者也 … 我東山水之畵 盖自元伯始開闢矣", 趙榮祏, 「丘壑帖跋」, 『觀我齋稿』卷3 참조.

17　조영석의 회화관과 회화에 대해서는 姜寬植, 「觀我齋 趙榮祏 畵學考 (上)·(下)」 참조.

18　"近世號能畵 最稱洪金城得龜及尹上舍斗緖 然尹畵長於人物禽獸 而短於山水 洪能山水 而規模最窄 今河陽使君鄭元伯後出 而名掩前人…", 李德壽, 「題謙齋丘壑帖」, 『西堂私載』卷4 題跋 참조.

19　"홍엽상서 강세황은 선비기[儒氣]가 특출나서 결국 정선을 압도하고 말았구나." 오세창 편저, 동양고전학회 역, 앞의 책, p. 733; 이와 유사한 견해로는 "沈師正 … 當時或推沈玄齋畵第一 或推鄭謙齋畵第一 畵遍一國者 亦相似也 畵尙精神…", 李奎祥, 「畵廚錄」, 앞의 책 참조.

20　오세창 편저, 앞의 책, p. 651 참조.

21　"鄭則其平生所熟習之筆法 恣意揮灑 毋論石勢峯形 一例以裂麻皴法 亂寫 其於寫眞 恐不足與論也 沈則差勝於鄭 而亦無高郞之識 恢廓之見…", 姜世晃, 「遊金剛山記」, 韓國精神文化硏究院 編, 『豹菴遺稿』(한국정신문화연구원, 1979), pp. 261-262; 강세황에 관한 종합적인 연구로는 邊英燮, 앞의 책 참조.

22　강세황이 조영석의 〈어선도〉(漁船圖)에 쓴 글에 나타난 견해이다. "觀我之畵 爲吾東國第一 人物 爲觀我之第一 此幅爲觀我畵之第一 余曾於數十年前見此 今又重觀 豹菴題."

23　"筆法雅妙 無一點俗氣 舟楫帆檣 模狀逼眞 不當當草草寫意論 甚可眞也 (辛丑九月 豹菴書)"

24　"水墨蒼然畵所貴 脂粉何難寫衆卉 胸中不有煙雲趣 筆下 那除甜俗氣 … 近日玄齋稱 善作直以高懷 縑素托片幅 能具萬理勢 … 衆史不齊能超越…", 姜世晃, 「次海巖韻題沈玄齋水墨畵竹圖軸」, 앞의 책, pp. 86-87 참조.

25　徐有榘, 「怡雲志」, 앞의 책; 박은순, 「서유구와 서화감상학과 『林園經濟志』」, 『韓國學論集』34 (한양대학교한국학연구소, 2000), p. 219 참조.

26　오세창 편저, 앞의 책, p. 652 참조.

27　기존 연구 성과의 주요한 내용과 목록은 박은순, 「眞景山水畵 研究에 대한 비판적 검토: 眞景文化·眞景時代論을 중심으로」에 수록된 내용 참조.

28　조선시대 기려도에 관한 연구로는 송희경, 「조선시대 기려도(騎驢圖)의 유형과 자연관」, 『美術史學報』15 (미술사학연구회, 2001), pp. 5-26 참조.

29　'파교심매'의 화제는 '설중기려'란 화제와도 관련이 있다. 설중기려도는 서거정의 『사가집』(四佳集)과 성현(成俔, 1439~1504)의 『허백당집』(虛白堂集) 등에서도 확인되므로 조선 초부터 꾸준히 그려진 것을 알 수 있다. 『허백당집』의 경우에는 눈 쌓인 산, 맹호연이란 이름, 나귀, 작은 다리, 시동 등이 거론되고 있어서 파교심매와 동일한 소재를 다룬 작품으로 추정할 수 있다. 徐居正, 「雪中騎驢圖」, 『四佳集』보유편 卷1과 成俔, 「題豊原所藏雪中騎驢圖」, 『虛白堂集』補5 [秦弘燮 編著, 『韓國美術史資料集成』2 (일지사, 1991), p. 93]; 『용재집』(慵齋集)에는 고사도 10폭 병풍

중 '설리기려'(雪裏騎驢)란 화제로 실려 있다. 李宗準, 「屛風十詠」, 『慵齋集』卷1 (秦弘燮 編著, 앞의 책, p. 283) 참조.

30 중국어 검색 엔진 바이두(baidu.com) 자료. "唐朝有个叫郑荣的宰相, 善于作诗, 朋友和幕僚经常向他索要新诗。一次, 又有人登门问他 '近来有新作吗?' 郑荣有些不耐烦了, 回答说 '诗思在灞桥风雪中驴子背上, 这里哪能得到!' 那人碰了一鼻子灰, 只好败兴而归, 但却百思不解: 那荒郊野外的灞桥, 风雪中驴子背上, 何以有 '诗思' 存在呢。"

31 李忔, 「灞橋騎驢」, 『雪汀集』 卷1 五言古詩 참조.

32 權韠, 「題騎驢圖」, 『石州集』 卷6 참조.

33 한양의 성시산림 문화에 대해서는 李順未, 「朝鮮後期 鄭歚畵派의 漢陽實景山水畵 硏究」 (고려대학교 대학원 박사학위논문, 2012), pp. 58-94; 조선 후기 성시산림 문화의 형성 배경에 대한 논의로는 유봉학, 「18·9세기 京·鄕學界의 分岐와 京華士族」, 『國史館論叢』 22 (국사편찬위원회, 1991), pp. 111-136; 姜明官, 「朝鮮後期 京華世族과 古董書畵 趣味」, 『東洋漢文學硏究』 12 (동양한문학회, 1998), pp. 5-38; 高東煥, 「朝鮮後期 서울의 도시구조 변화와 도시문화」, 동양사학회 편, 『역사와 도시』 (서울대학교출판부, 2000), pp. 3-37; 최기숙, 「도시, 욕망, 환멸: 18·19세기 '서울'의 발견」, 『고전문학연구』 23 (한국고전문학회, 2003), pp. 421-453 참조.

34 〈송경책려도〉는 大和文華館 編, 『李朝繪畵: 隣国の明澄な美の世界』 (奈良: 大和文華館, 1996), 도 41에서 재인용.

35 정선의 시의도에 대한 논의로는 조인희, 「詩畫一體의 現化: 鄭敾의 詩意圖 硏究」, 『제1회 겸재정선기념관 겸재관련 학술논문현상공모 당선작 모음집』 (겸재정선기념관, 2010); 조인희, 「鄭敾의 詩意圖와 조선후기 화단」, 『겸재정선기념관 개관2주년 기념 학술심포지엄·제2회 겸재관련학술논문현상공모 당선작』 (겸재정선기념관, 2011), pp. 45-60 참조.

36 이 작품의 도판과 관련된 내용은 박은순, 「謙齋 鄭敾의 寫意山水畵 연구: 詩意圖를 중심으로」, p. 89 참조.

37 시의 전문은 안대회, 『궁극의 시학: 스물네 개의 시적 풍경』 (문학동네, 2013), p. 484 참조.

38 왕유와 관련된 조선 후기의 그림에 대해서는 조인희, 「王維의 詩를 그린 조선후기의 그림」, 『문학사학 철학』 39 (한국불교사연구소: 대발해동양학한국학연구원, 2014), p. 210 참조.

39 이 글은 박은순, 「사의(寫意)와 진경(眞景)의 경계를 넘어서: 謙齋 鄭敾 新考」 [서울특별시 강서구청 편, 『겸재정선: 겸재정선기념관 개관기념 학술도록』 (서울특별시 강서구청, 2009), pp. 204-235]에서 제시된 정선과 소론계 인사들의 교류와 후원 문제를 심화시킨 연구로서 박은순, 「謙齋 鄭敾과 少論系 문인들의 후원과 교류 1」, 『溫知論叢』 29 (온지학회, 2011), pp. 397-441을을 수정, 보완한 것이다.

40 정선과 진경산수화를 다룬 연구 성과에 대해서는 박은순, 「眞景山水畵 硏究에 대한 비판적 검토: 眞景文化·眞景時代論을 중심으로」에 수록된 내용 및 목록 참조; 정선의 다양한 회화세계에 대한 필자의 연구로 박은순, 「사의(寫意)와 진경(眞景)의 경계를 넘어서: 謙齋 鄭敾 新考」; 박은순, 「謙齋 鄭敾의 寫意山水畵 연구: 詩意圖를 중심으로」 참조.

41 필자는 최근의 저서에서 선비화가이지만 직업화가처럼 그림에 전념한 정선의 화가로서의 면모를 강조하면서 화업(畫業)이란 개념과 용어를 사용하였다. 박은순, 「화업에 전념한 겸재 정선」, 『조선 후기의 선비그림, 유화儒畵』, pp. 179-281 참조.

42 鄭歟鍾, 앞의 책, p. 15 참조.

43 정선과 노론 인사들의 교류 및 후원에 대한 구체적인 연구로는 최완수, 「謙齋眞景山水畵考」; 崔完秀, 『謙齋 鄭敾 眞景山水畵』 참조.

44 정선에 대한 소론계 인사의 후원과 교류에 대해서는 박은순,「사의(寫意)와 진경(眞景)의 경계를 넘어서: 謙齋 鄭敾 新考」, pp. 233-235; 이 논문이 발표된 이후 소론계 인사 중 이춘제 가문과 관련된 연구가 진행되었다. 김가희,「鄭敾과 李春躋 가문의 회화 수용 연구」,『겸재정선기념관 개관 2주년 기념 학술심포지엄·제2회 겸재관련학술논문현상공모 당선작』, pp. 99-143 참조.

45 조선 후기 소론 관련 연구로는 李銀順,『朝鮮後期黨爭史硏究』(일조각, 1988), pp. 4-15; 金英珠,「朝鮮後期 少論系 文學理論의 形成 背景 (Ⅰ): 陽明學 受容의 傳統을 통해 본 學問 思想의 特徵」,『東方漢文學』26 (동방한문학회, 2004), pp. 411-439; 김영주,『조선후기 한문 비평 연구』(보고사, 2006) 참조.

46 姜明管,「朝鮮後期 京華世族과 古董書畵 趣味」, 論集刊行委員會 編,『韓國의 經學과 漢文學』(태학사, 1996), pp. 765-802; 강명관,『조선시대 문학 예술의 생성 공간』; 朴孝銀, 앞의 논문 (1999); 黃晶淵,「朝鮮時代 書畵收藏 硏究」(한국학중앙연구원 한국학대학원 박사학위논문, 2007) 참조.

47 金英珠, 앞의 논문(2004); 姜玟求,「林象元을 통해 본 少論의 一 文學觀」,『東方漢文學』21 (동방한문학회, 2001), p. 238 참조.

48 李完雨,「李匡師 書藝 研究」(한국정신문화연구원 한국학대학원 석사학위논문, 1989); 李完雨,「白下 尹淳과 中國書法」,『美術史學研究』206 (한국미술사학회, 1995), pp. 29-54 참조.

49 박은순,「사의(寫意)와 진경(眞景)의 경계를 넘어서: 謙齋 鄭敾 新考」, pp. 233-235 참조.

50 원재린,「영조대 후반 소론·남인계 동향과 탕평론의 추이」,『역사와현실』53 (한국역사연구회, 2004), pp. 75-100; 김백철,『조선후기 영조의 탕평정치:「속대전」의 편찬과 백성의 재인식』(태학사, 2010) 참조.

51 원재린, 앞의 논문(2004); 李相周,「擔軒 李夏坤 文學의 硏究: 紀行文學을 中心으로」(성균관대학교 대학원 박사학위논문, 1994) 참조.

52 車張燮,『朝鮮後期 閼閱硏究』(일조각, 1977), pp. 30-32 참조.

53 박수밀,「18세기 友道論의 문학·사회적 의미」,『韓國古典硏究』8 (한국고전연구학회, 2002), p. 96 참조.

54 박수밀, 앞의 논문, p. 86 참조.

55 이상주,「18세기 초 문인들의 우도론과 문예취향: 김창흡과 이하곤 등을 중심으로」,『韓國漢文學硏究』23 (한국한문학회, 1999), p. 227 참조.

56 李相周,「澹軒 李夏坤 硏究」 참조.

57 소론 사상과 학풍의 형성 배경과 인맥, 정치적 성향에 대해서는 姜信曄,『朝鮮後期 少論研究』(봉명, 2001) 참조.

58 李勝洙,「西堂 李德壽의 對淸觀」,『韓國思想과 文化』20 (한국사상문화학회, 2003), pp. 89-90 참조.

59 조성산,「17세기 말~18세기 초 洛論系 文風의 형성과 朱子學的 義理論」,『韓國思想史學』21 (한국사상사학회, 2003), pp. 359-390 참조.

60 김영주,「제1장 玩物喪志의 굴레를 벗어나다」, 앞의 책, p. 11 참조.

61 김영주,「朝鮮後期 少論系 文學理論의 特徵 硏究 (Ⅰ)」,『退溪學과 韓國文化』35(1) (경북대학교퇴계연구소, 2004), pp. 29-58 참조.

62 김영주, 앞의 논문 참조.

63 趙成山,「조선후기 소론계의 古代史 연구와 中華主義의 변용」,『歷史學報』202 (역사학회, 2009), p. 52 참조.

64 趙成山, 앞의 논문, p. 64 참조.

65 위의 논문, p. 79 참조.

66 姜信曄, 앞의 책, pp. 255-262 참조.

67 김영주, 「朝鮮後期 少論系 文學理論의 特徵 研究(Ⅰ)」 참조.

68 함흥과 관북의 실경도 등에 관해서는 李秀美, 「《咸興內外十景圖》에 보이는 17세기 實景山水畵의 構圖」, 『美術史學研究』 233·234 (한국미술사학회, 2002), pp. 37-62; 朴晶愛, 「朝鮮時代 關西關北 實景山水畵 研究」 (한국학중앙연구원 한국학대학원 박사학위논문, 2011), pp. 144-197 참조.

69 경직도에 대해서는 鄭炳模, 「朝鮮時代 後半期의 耕職圖」, 『美術史學研究』 192 (한국미술사학회, 1991), pp. 27-63 참조.

70 金英珠, 「朝鮮後期 少論系 文學理論의 形成 背景(Ⅰ): 陽明學 受容의 傳統을 통해 본 學問 思想의 特徵」, p. 427 참조.

71 김영주, 앞의 책, pp. 11-41 참조.

72 陳在敎, 「Ⅱ. 洪良浩의 人間姿勢와 開明的 思惟」, 『耳溪 洪良浩 文學 研究』 (성균관대학교 대동문화연구원, 1999), pp. 17-125 참조.

73 이하곤에 대해서는 李仙玉, 「澹軒 李夏坤의 繪畵觀」 (서울대학교 대학원 석사학위논문, 1987); 朴孝銀, 앞의 논문(1999), pp. 114-120; 朴文烈, 「澹軒 李夏坤의 生涯와 著述에 관한 研究」, 『書誌學研究』 25 (서지학회, 2003), pp. 263-281; 이상주, 「擔軒 李夏坤文學의 研究」 (이화문화출판사, 2013); 윤성훈, 「이하곤(李夏坤)의 산수(山水)관과 문예론 연구: 그의 산수 기행과 회화론을 중심으로」 (서울대학교 대학원 석사학위논문, 2008) 참조.

74 최석정은 이하곤의 고모부이고, 최창대는 이하곤의 고종사촌이다.

75 "余年二十一 始謁農巖先生于石室書院", 李夏坤, 「金君山詩集序」, 『頭陀草』 卷16, 民族文化推進會 編, 『韓國文集叢刊』 191, p. 514; 이하 『두타초』를 인용할 경우에는 한국문집총간의 권수를 생략하고 수록된 쪽수만 기록하겠다. 다른 문집의 경우도 첫 번째 인용 시에만 한국문집총간의 권수를 기록하고 이후부터는 쪽수만 기록하려고 한다.

76 鄭雨峰, 「澹軒 李夏坤의 題跋文 연구」, 『漢文學報』 19 (우리한문학회, 2008), p. 473. 이병연과는 외가인 임천 조문(趙門)을 통해 재종 관계이다.

77 이하곤의 처세관에 대해서는 행장에 자세하게 기술되어 있다. 李錫杓, 「先府君行狀」, 『南鹿遺稿』 仁, 9~10면(국립중앙도서관 소장본) 참조; 이하곤이 소론이면서도 노론 인사들과의 관계 속에서 정치적인 입장이 곤란해지자 은거하였다는 해석과 이에 대해서 이론(異論)을 제기한 견해가 있다. 앞의 견해는 이선옥의 입장이 대표적이고, 윤성훈은 후자의 견해를 제시하고 있다.

78 윤성훈, 앞의 논문(2008) 참조.

79 김영주, 앞의 책, pp. 11-30, pp. 42-65 참조.

80 이상주, 「18세기 초 문인들의 우도론과 문예취향: 김창흡과 이하곤 등을 중심으로」 참조.

81 이하곤의 서화 수장과 감평에 대해서는 李仙玉, 앞의 논문(1987); 朴孝銀, 앞의 논문(1999); 黃晶淵, 앞의 논문(2007) 참조.

82 李相周, 「擔軒 李夏坤 文學의 研究: 紀行文學을 中心으로」 참조.

83 鄭雨峰, 앞의 논문(2008), p. 465 참조.

84 윤두서와 이하곤의 교류에 대해서는 박은순, 『공재 윤두서: 조선 후기 선비 그림의 선구자』, pp. 83-85 참조.

85 "一源出示所藏畵卷 其中有鄭敾山水 筆法摹唐人 乏骨氣 用墨又枯燥 遠遜於尹孝彦矣…", 李夏坤, 「東遊錄」, 『頭陀草』 卷14, 3월 28일자, pp. 455-456 참조.

86 李夏坤,「題一源所藏海嶽傳神帖」, 앞의 책 卷14, pp. 466-469; "금성피금정" 중 전년(前年)이란 기록과 창도역(1715년 제시한 근거). 이때까지만 하여도 정선을 직접 만나지 않음.

87 李夏坤,「題李一源所藏輞川渚圖後」, 위의 책 卷14, pp. 465-466 참조.

88 李夏坤,「題鄭元伯(敾)畵卷」, 위의 책 卷15, p. 494 참조.

89 李夏坤,「題元伯畵」, 위의 책 卷8, p. 337; 1720년(경자)으로 기록된 「제사녀장자」(題士女障子) 직전에 실려 있어서 1719년에 지은 것으로 추정할 수 있다.

90 李夏坤,「題李松老扇頭(元伯畵)」, 위의 책 卷8, p. 337 참조.

91 李夏坤,「題鄭元伯四時屛畵」, 위의 책 卷8, p. 342 참조.

92 李夏坤,「送元伯之任河陽」, 위의 책 卷8, pp. 342-343 참조.

93 李夏坤,「題金君光遂所藏元伯輞川圖」, 위의 책 卷18, p. 556; 이 글은 1722년 11월에서 12월까지의 남유를 기록한 「남유록」(南遊錄)과 남유 이후인 1722년 말경에 쓴 것으로 보이는 「남행기서」(南行記序, 『頭陀草』雜著 卷18) 사이에 있으므로 대개 1722년경에 쓴 것으로 추정됨.

94 《해악전신첩》에 실린 김창흡, 조유수, 이하곤의 제사는 최완수의 글에서 소개된 바 있다. 그러나 각 장면에 따라 분리되어 인용되었기에 각인(各人)이 쓴 제사 자체의 성격과 특징을 종합적으로 고찰하는 데 어려움이 있다. 이하곤이《해악전신첩》에 쓴 제사 전문과 번역은 윤성훈의 논문이 가장 참조가 된다. 이 논문에는 김창흡과 조유수의 제사도 대부분 함께 싣고 상호 비교 고찰하였다. 이들의 제사는 위의 논고 등 많은 논고에서 반복 인용되었고, 본고의 주제가 소론계 인사와의 전반적인 교류 상황을 점검하는 것이기 때문에 필요한 부분을 발췌 인용하고자 한다.

95 《해악전신첩》에 실린 김창흡, 조유수, 이하곤의 제사의 성격과 특징을 구체적으로 비교, 분석한 글로는 윤성훈, 앞의 논문(2008) 참조.

96 李夏坤, '禾積淵',「題一源所藏海嶽傳神帖」, 앞의 책 卷14 참조.

97 李相周,「擔軒 李夏坤 文學의 硏究: 紀行文學을 中心으로」, p. 220 참조.

98 李廷爕,「題李一源所藏雲間四景帖後」,『樗村集』卷4; 고개지와 육탐미는 중국 육조시대에 활동한 가장 이름 높은 화가들이다.

99 李夏坤, '龍貢寺',「題一源所藏海嶽傳神帖」, 앞의 책 卷14 참조.

100 李夏坤,「題李一源所藏鄭敾元伯輞川渚圖後」, 위의 책 卷14 참조.

101 李夏坤, '萬瀑洞',「題一源所藏海岳傳神帖」, 위의 책 卷14 참조.

102 李夏坤,「題金君(光遂)所藏鄭元伯輞川圖」, 위의 책 卷18 참조.

103 윤두서의 시의도에 대해서는 박은순, 앞의 책, pp. 161-165; 시의도에 대해서는 朴恩和,「明代 後期의 詩意圖에 나타난 詩畵의 相關關係」,『美術史學硏究』201 (한국미술사학회, 1994), pp. 75-101; 閔吉泓,「朝鮮 後期 唐詩意圖: 山水畵를 중심으로」,『美術史學硏究』233·234 (한국미술사학회, 2002), pp. 63-94 참조.

104 정선의 사의산수화와 진경산수화의 결합에 대해서는 박은순,「사의(寫意)와 진경(眞景)의 경계를 넘어서: 謙齋 鄭敾 新考」참조.

105 洪重聖,「行狀」,『芸窩集』卷6, 民族文化推進會 編,『韓國文集叢刊』속57, p. 129; 심수현의 형 심제현은 공재 윤두서와 친교가 있었다.

106 풍산 홍씨가는 본래 노론 계열이었는데, 홍주원의 자손들 중 홍만회·홍중성 계열이 소론으로 정착되었다. 서인원,「冠巖 洪敬謨의 歷史·地理 認識」,『한국인물사연구』14 (한국인물사연구회, 2010), pp. 252-253 참조.

107 홍중성의 문학론에 대해서는 李相周,「芸窩 洪重聖의 文學論에 대한 考察」,『南冥學硏究』19 (경상대학교 경남문화연구원 남명학연구소, 2005), pp. 347-383; 훌륭한 문장의 창작을 위해 덕의

수양보다 식(識)의 고양을 강조한 것은 이하곤의 입장과 유사한 것으로 재도론적인 문장관을 넘어서는, 문학의 독자적인 가치를 중시하는 소론계의 새로운 문학관을 시사하는 것으로 보인다. 이하곤의 식(識)의 강조에 대해서는 윤성훈, 앞의 논문(2008), p. 23 참조.

108 이종묵, 『조선의 문화공간』 4(휴머니스트, 2006), pp. 191-193; 사의당에 대해서는 유가현·성종상, 「조선후기의 문헌 『사의당지』에 나타난 고택의 입지 및 공간구성에 관한 고찰」, 『韓國文化』 53 (서울대학교 규장각한국학연구원, 2011), p. 100 참조.

109 洪重聖, 「芸窩遺稿跋」, 앞의 책 卷6, p. 132 참조.

110 김용흠, 「18세기 官人·實學者의 政治批評과 蕩平策: 耳溪 洪良浩를 중심으로」, 『역사와 경계』 78 (부산경남사학회, 2011), p. 258 참조.

111 洪重聖, 「題君錫文」, 앞의 책 卷6, p. 120 참조.

112 김용흠, 앞의 논문(2011); 陳在敎, 앞의 책 참조.

113 黃晶淵, 앞의 논문(2007), pp. 298-316 참조.

114 홍만회는 노년에 화석금기(花石琴碁)로 자오하였으며, 정원에 해종(海椶)나무가 유명해져서 1692년 숙종은 이를 대궐에 들이라고 명하였으나 홍만회가 완물상지(玩物喪志)라고 직간하였다고 한다. 洪重聖, 「先府君行狀」, 앞의 책 卷6, pp. 112-113; 홍경모, 이종묵 역, 『사의당지, 우리 집을 말한다: 18세기 사대부가의 주거 문화』 (휴머니스트, 2009); 진귀한 화훼와 기석이 많은 사의당에서의 아회의 광경은 다음 시를 통해 짐작할 수 있다. "餘花不盡此園亭 故遣濃春滿眼停 陶令賦歸垂柳綠 米翁趍拜怪峰靑 身衰策自稱扶老 客醉堂應號聚星 投矢哨壺眞盛事 九扶遺制設中庭", 洪重聖, 「四宜堂分韻共賦」, 앞의 책 卷3, p. 65; 사의당의 구체적인 정원 구성에 대해서는 유가현·성종상, 앞의 논문(2011) 참조.

115 洪重聖, 「行狀」, 앞의 책 卷6, p. 129; 홍중성 및 홍양호 등 풍산 홍씨가의 예술 향유에 대해서는 辛泳周, 「18·9세기 홍양호家의 예술 향유와 서예 비평」 (성균관대학교 대학원 석사학위논문, 2001), pp. 398-435 참조.

116 홍중성은 이하곤과 1719년경 시를 주고받으며 그림을 열람하면서 교류하였다. "纖月生遙樹 明河接上林 尋君一春早 繫馬二更深 閱畵多幽意 評詩不俗心 中郎難再遇 誰識爨桐音", 洪重聖, 「寄澹軒」, 앞의 책 卷2, p. 41; "花下徘徊醉後歌 杖藜山色碧峩峩 柴門盡日軒車絶 柳巷一春風雨多 古畵借來皆顧陸 新詩和去共羊何 傍人不識陶翁意 錯道看雲但自哦", 洪重聖, 「再疊」, 위의 책 卷2, p. 42; 「酬澹軒」, 위의 책 卷2, p. 44; 「再疊酬澹軒」, 『芸窩集』 卷2, p. 45; 「酬寄澹軒」, 위의 책 卷3, p. 51 참조.

117 洪重聖, 「和槎翁寄示韻」, 위의 책 卷4, p. 86 참조.

118 洪重聖, 「十月望與李一源(秉淵)尹伯修(游)仲和(淳)洪敬叔(九采)德老(重壽)趙叔章(文命)次農巖韻(丁亥)」, 위의 책 卷1, p. 10; 洪重聖, 「十月旣望與李彦叔(眞佐)洪敬叔李一源趙叔章約會校洞尹伯修僑第夜飮佔韻同賦時尹仲和趙南老(星壽)亦至」, 위의 책 卷1, p. 10 참조.

119 洪重聖, 「送河陽使君鄭元伯(攃)」, 위의 책 卷2 (1721년경) 참조.

120 洪重聖, 「東遊錄」, 위의 책 卷3 참조. 「동유록」 중에는 시만 실려 있고, 이병연을 만난 일이나《해악전신첩》에 대한 글은 없다. 洪重聖, 「題李一源海嶽傳神帖」, 위의 책 卷5, pp. 96-97 참조.

121 "裏龜潭玉筍峰 使君舟外翠千重 鳳棲樓閣神仙事 願得吾人水墨濃", 洪重聖, 「余宰丹丘也 鄭元伯寫玉筍於便面以贈行 又寄此絶 以要續畵」, 위의 책 卷4 (1730년경), p. 80; 봉서정에 대한 시는 洪重聖, 위의 책 卷4, p. 81 참조.

122 趙榮祏, 「送三陟府使李秉淵序」, 『觀我齋稿』 卷2 참조.

123 "昔余未及覩金剛而見是帖也 不省畵之眞與贋 欲循其跡而評焉 則殆近乎坐譚龍肉矣 今余覩金剛

大而嶾崒 細而幽秘 余之目殆窮然後歸而見是帖 則眞箇是一金剛 不知煙雲之爲粉墨 粉墨之爲煙雲 何其與余向所覩者不爽也 儘奇矣 況余宰花江 其園池槐柳之幽 三年在几案側 而此畵尤一一寫出眞 面目 實品之妙者也 然峽中無鶴 而着以靑田之一玄裳 豈王摩詰雪中芭蕉意耶 時甲辰大夏 洪君則 題于紫閣峰之芸香巢", 洪重聖,「題李一源海嶽傳神帖」, 앞의 책 卷5, pp. 96-97 참조.

124 정선의 사의화와 진경산수화의 결합에 대해서는 박은순,「사의(寫意)와 진경(眞景)의 경계를 넘
 어서: 謙齋 鄭敾 新考」참조.

125 "以爲非山也 則毗盧衆香 森立於眼中 可謂之非山乎 以爲非畵也 則丹粉水墨 點綴於紙上 可謂之非
 畵乎 以法心視之 則山亦畵也 以凡眼視之 則畵亦山也 山耶畵耶 吾將問之無極翁 時庚戌暮春之旣
 望", 洪重聖,「題松陰楓嶽圖障子」, 앞의 책 卷5, p. 97 참조.

126 정민,「18세기 지식인의 玩物 취미와 지적 경향:『鵓鴿經』과『綠鸚鵡經』을 중심으로」,『고전문학
 연구』23 (한국고전문학회, 2003), pp. 327-354; 중국에서 형성된 화훼 취미에 대해서는 유순영,
 「明代後期 강남지역의 화훼원예취미와 花卉圖卷」,『미술사연구』26 (미술사연구회, 2012), pp.
 353-389 참조.

127 姜玟求,「恕菴 申靖夏의 文學論에 대한 硏究」,『韓國漢文學硏究』25 (한국한문학회, 2000), pp.
 143-171 참조.

128 姜玟求, 앞의 논문 참조.

129 이종묵, 앞의 책, pp. 93-95 참조.

130 申靖夏,「題跋李一源所藏鄭生敾金剛圖帖跋」,『恕菴集』卷12; 申靖夏,「李一源所藏鄭生敾輞川
 十二景圖帖跋」, 앞의 책 卷12 참조.

131 "…卷中諸名勝 如三淵翁是七入山者 載大是一入者 元伯是見而畵之者 一源是樂之甚而使人畵之
 者 獨余未之一遊 後之一覽是卷者 賞諸公之高致而謂余爲不樂山遊可矣 然終能免好名之病者 亦必僕
 也." 申靖夏,「題跋李一源所藏鄭生敾金剛圖帖跋」, 위의 책 卷12 참조.

132 "一源之宰花江 有兩箇好因緣 見金剛面目一也 得鄭君此帖二也 一源之爲吏而能事事不俗如此 余
 觀此帖 用筆極不俗 遂當爲寶藏 以一源之不知畵 不合有此帖 特以其詩之妙堪配此畵耳", 申靖夏,
 「李一源所藏鄭生敾輞川十二景圖帖跋」, 위의 책 권12, 民族文化推進會 編,『韓國文集叢刊』197,
 p. 393 참조.

133 "楓栝環溪樹 雲霞鎖石門 上頭來倚杖 深處去窮源 天際依依岫 山前點點村 看花憐老眼 眞似霧中
 昏", 申聖夏,「與伯勖會楓溪 鄭元伯 敾 亦至 呼韻共賦」,『和菴集』卷4 참조.

134 이성우,「상고당유적(尙古堂遺蹟) 역문」,『古文硏究』3 (한국고전문화연구원, 1991), pp. 315-331;
 朴孝銀, 앞의 논문(1999), pp. 158-191; 李德壽,「尙古堂金氏傳」, 西堂私載』卷4 참조.

135 "近世鑑賞家 稱尙古堂金氏 然無才思, 則未盡美矣. 蓋金氏有開創之功…", 朴趾源, '筆洗說'「孔雀
 舘文稿」說,『燕巖集』卷3 참조.

136 이광사에 대해서는 李完雨,「李匡師 書藝 硏究」참조.

137 李夏坤,「題金君光遂所藏鄭元伯輞川圖」,『頭陀草』卷18 참조.

138 李德壽,「題謙齋丘壑帖」,『西堂私載』卷4; 이 작품에 대해서는 조영석이 지은「구학첩발」(丘壑帖
 跋)이라는 글이 조영석의『관아재고』(觀我齋稿)에 실려 있다.《구학첩》의 일부 장면이 2003년 발
 견되어 이 화첩의 존재가 세간에 알려졌다. 발견된 작품은 화첩 중의 세 면인데, 충북 단양 읍내
 정자를 그린〈봉서정도〉, 도담삼봉을 그린〈삼도담도〉, 단양팔경 중 하나를 담은〈하선암도〉3폭
 이다.

139 李秉淵,「鄭元伯社稷盤松圖」,『槎川詩選批』卷下 (최완수,「謙齋眞景山水畵考」,『澗松文華』45, p. 54
 에서 재인용) 참조.

140 姜寬植,「觀我齋 趙榮祐 畵學考 (下)」, pp. 50-54에서 재인용.

141 朴孝銀, 앞의 논문(1999), p. 187에서 재인용.

142 李德壽,「樂健亭記」, 앞의 책 卷4; 이 글은 1726년에 지었다.

143 이춘제와 정선의 교류, 이춘제 및 아들들의 정선 그림 주문에 대해서는 김가희, 앞의 논문(2011), pp. 97-143 참조.

144 위의 논문, p. 107 참조.

145 한 사례로서 윤두서의 집에서 모였던 기호남인계 인사들의 모임을 들 수 있겠다. 박은순, 앞의 책, pp. 111-112, p. 122, p. 132 등 참조.

146 이 작품들은 이창좌의 사후 그를 기리기 위해 제작된 문집인『수서가장』(水西家藏) 속에 실려 있다. 이 문집 중에는 정선이 쓴 만사도 실려 있어서 이창좌와 정선의 교류를 확인할 수 있다.

147 劉明鐘,『韓國의 陽明學』(동화출판공사, 1983), pp. 166-231 참조.

148 이광사의 서예에 대해서는 李完雨,「員嶠 李匡師의 書論」,『澗松文華』38 (한국민족미술연구소, 1990), pp. 53-75 참조.

149 朴孝銀, 앞의 논문(1999), p. 179 주125 참조.

150 《사공도시품첩》에 대해서는 민길홍,「Ⅳ. 시론과 고사를 그림으로」, 국립중앙박물관 편,『겸재 정선: 붓으로 펼친 천지조화』(국립중앙박물관, 2009), pp. 68-82 참조.

151 이승수,「西堂 李德壽의 師友 관계」,『韓國古典研究』8 (한국고전연구학회, 2002), pp. 30-55; 이하 이덕수에 관해서는 이승수의 논문을 참조할 것.

152 당론의 폐해에 대해 비판한 글로는 李德壽,「贈洪叔士能序」, 앞의 책 卷3, 民族文化推進會 編,『韓國文集叢刊』186, p. 203; 김동필의 낙건정에 제를 쓰면서도 "生於黨論之世 不囿以黨論" 등의 표현을 사용하여 당론에 대한 인식을 드러내었다. 李德壽,「樂健亭記」, 위의 책 卷4, p. 237 참조.

153 李勝洙,「西堂 李德壽의 對淸觀」, pp. 69-99 참조.

154 학문을 성리학과 사장학, 과거학으로 구분하였다. 李德壽,「送友人序」, 앞의 책 卷3, p. 194; 姜玟求,「西堂 李德壽의 文學論 研究」,『漢文學報』1 (우리한문학회, 1999), pp. 228-233 참조.

155 李德壽,「尙古堂金氏傳」, 앞의 책, 권4, pp. 268-269.

156 금강산 여행을 담은 시문은 李德壽, 위의 책 卷1, pp. 141-144;「楓岳遊記」, 위의 책 卷4, pp. 228-230; 두 번째 여행의 시문은 위의 책 卷2, pp. 166-167에 실려 있다.

157 李德壽,「題海嶽傳神帖」, 위의 책 卷4, p. 250 참조.

158 趙榮祐,「丘壑帖跋」,『觀我齋稿』卷3.

159 박은정,「西堂 李德壽의 讀書論과 主意論的 글쓰기」,『東方學』11 (한서대학교 부설 동양고전연구소, 2005), pp. 65-83 참조.

160 李德壽,「題謙齋丘壑帖」, 앞의 책 卷4, p. 252 참조.

161 崔完秀,『謙齋 鄭敾 眞景山水畵』, p. 79; 최완수는 최창억은 최명길의 증손이고, 최명길이 율곡학파의 골수였으므로 최창억이 "진경문화의 창달에 동참하며 그를 애호하리라하는 것이 이미 예견된 일이었다"라고 설명하였다. 그러나 이는 최창억의 양부 최석항과 그 형인 최석정, 사촌 최창대 등이 영조 연간 이후 소론의 당론을 이끌어간 관료들이라는 사실을 인정하지 않고, 몇 대를 소급하며 연결된 친인척의 혈연관계가 모든 것을 결정하는 요인인 것으로 해석하여 객관적인 사실을 왜곡한 견해이다.

162 洪重聖,「見差伊川封庫差員歷宿平康睥主倅崔永叔(昌億)」, 앞의 책 卷3, p. 55 참조.

163 吳道一,「題崔擎天詩稿後」,『西坡集』卷19, 民族文化推進會 編,『韓國文集叢刊』152, p. 373 참조.

164 李德壽,「判決事曹公墓碣銘」, 앞의 책 卷8, pp. 399-400 참조.

165 吳世昌, '曹允亨條',『槿域書畵徵』卷5; 李奎象, '曹允亨條',「畵廚錄」참조.

166 조하망에 대해서는 曹夏望,「墓碣銘 幷書」,『西州集』卷11, 民族文化推進會 編,『韓國文集叢刊』
속64, pp. 387-388 참조.

167 이 글은 겸재 정선이 서학에도 관심을 가진 진취적인 지식인으로서 진경산수화에 서양화법을 도
입하여 활용했음을 구명하기 위해 작성되었으며, 박은순,「謙齋 鄭歚과 西洋畵法」,『美術史學研
究』281 (한국미술사학회, 2014), pp. 57-95를 수정, 보완한 것이다. 이 논문은『조선 후기의 선비
그림, 유화儒畵』(사회평론아카데미, 2019), pp. 231-279에도 수록되었지만, 정선의 진경산수화
와 선비화가로서의 면모를 새롭게 조명하는 데 중요한 글이므로 수정, 보완하여 다시 실었다.

168 이러한 논의에 대해서는 崔完秀, 앞의 책을 참조하기 바란다.

169 정선에 대한 소론계 인사들의 후원과 교류에 대해서는 이 책의 5장 '3. 겸재 정선과 소론계 인사
들의 교류와 후원'; 박은순,「謙齋 鄭歚과 少論系 文人들의 後援과 交流」참조.

170 조선 후기 소론에 대한 연구로는 姜信曄,『朝鮮後期 少論研究』참조.

171 李順末, 앞의 논문(2012), pp. 119-125 참조.

172 정선의 천문학겸교수직 출사에 대한 논의는 姜寬植,「謙齋 鄭歚의 天文學 兼敎授 出仕와〈金剛全
圖〉의 天文易學的 解釋」,『美術史學報』27 (미술사학연구회, 2006), pp. 137-194 참조.

173 具萬玉,『朝鮮後期 科學思想史 研究 1: 朱子學의 宇宙論的 變動』(혜안, 2004), p. 34 참조.

174 《곤여만국전도》와 그 도입의 영향에 대해서는 강재언, 이규수 역, 앞의 책, pp. 21-26 참조.

175 정두원이 가져온 책들과 그 영향에 대해서는 위의 책, pp. 42-56 참조.

176 이상 서학서에 대한 내용은 具萬玉, 앞의 책, pp. 159-182 참조.

177 『신제의상영대지』가 1709년 구입되고, 1714년 복제되었다는 사실에 대해서는 안상현,「신구법
천문도 병풍의 제작 시기」,『고궁문화』6 (국립고궁박물관, 2013), p. 31 참조.

178 강재언, 앞의 책, pp. 70-76; 李文鉉,「영조대(英祖代) 천문도의 제작과 서양 천문도에 대한 수용
형태: 국립민속박물관소장「신·구법천문도(新·舊法天文圖)」를 중심으로」,『생활문물연구』3 (국
립민속박물관, 2001), pp. 5-26; 한영호,「서양과학의 수용과 조선의 신법 천문의기」, 연세대학교
국학연구원 편,『韓國實學思想研究』4 (혜안, 2005), pp. 335-393 참조.

179 천문학 부서의 직제와 인원, 업무 등에 대한 상세한 연구로는 이기원,「조선시대 관상감의 직제
및 시험 제도에 관한 연구: 천문학 부서를 중심으로」,『韓國地球科學會誌』29(1) (한국지구과학
회, 2008), pp. 98-115; 허윤섭,「조선후기 觀象監 天文學 부문의 조직과 업무: 18세기 후반 이후
를 중심으로」(서울대학교 대학원 석사학위논문, 2000) 참조.

180 이기원, 앞의 논문(2008), p. 106 참조.

181 『서운관지』, pp. 25-26, pp. 76-77; 총민은 관상감에 소속된 관원으로 첨정 이하이면서 나이 40
이 안 된 자들 중에서 해정에서 권점하여 임명하며, 각 술업을 익히게 한다. 천문학 총민은 11명
이었다가 1791년에 1명을 줄였다. 앞의 책, p. 33 참조.

182 이기원, 앞의 논문(2008), pp. 108-109 참조.

183 이에 대한 논의는 姜寬植, 앞의 논문(2006), p. 146 참조.

184 정선이 김창집의 천거로 도화서에 들어갔다는 기록은 金祖淳,『楓皐集』(오세창 편저, 동양고전학
회 역, 앞의 책, p. 656) 참조.

185 정선과 소론계 인사들의 교류에 대해서는 박은순, 앞의 논문(2011) 참조.

186 具萬玉, 앞의 책 참조.

187 남구만은 함경도 관찰사 재직 시《함흥십경도》와《함경도십경도》를 제작하는 등 회화에 대한 관
심과 기여가 많았다. 남구만의〈함흥내외십경도〉와 그 회화적 의의에 대해서는 朴晶愛, 앞의 논

문(2011); 남구만의 영정이 1711년경 제작된 것과 관련하여 또 한 가지 주목되는 사실은 소론계 영수인 윤증의 영정이 변량(卞良)에 의해서 1711년에 제작되었다는 것이다. 이 상은 현존하지 않지만 후대의 이모본들을 참조하여 보면 서양화법 또는 중국 영정의 영향을 수용한 상이라고 짐작된다. 따라서 비슷한 시기에 소론계의 두 주요 인물들의 영정이 중국 영정, 또는 서양화법의 영향을 수용한 영정으로 제작되었음을 주목하게 된다. 박은순, 「朝鮮 後期 官僚文化와 眞景山水畵: 소론계 관료를 중심으로」 참조.

188 요코치 기요시(橫地淸), 「中國年畵の數學的遠近法」, 『遠近法で見る浮世繪』(東京: 三省堂, 1995), p. 30 참조.

189 페테르 솅크는 17세기 네덜란드와 독일에서 활동한 화가로 지도 제작자로 명성이 높았다. 그는 메조틴트(mezzotint) 기법을 사용한 판화 제작에 뛰어났다. 메조틴트는 동판화의 일종으로 부식 기법을 사용하는 에칭과 다르게 판에 직접 끌로 그림을 새기는 기법으로, 미묘한 톤의 변화나 어두운 색조의 풍부한 변화를 표현하는 등 색조의 사용이 다른 판화에 비해서 더욱 자유로운 작품 기법이다. 〈술타니에 풍경〉은 에칭 기법으로 제작된 작품으로 알려져 있다.

190 스가노 요(菅野陽), 『江戶の銅版畵』(京都: 臨川書店, 2003), p. 58 참조.

191 급제한 지 회갑이 되는 지사 이광적에게 꽃을 만들어 내리게 하다. 하교하기를, "급제한 지 회갑이 되는 것은 참으로 드물게 있는 것이므로 참으로 귀하게 여길 만하다. 옛일을 본떠 우대하는 특전을 보여야 하니, 지사(知事) 이광적에게 꽃을 만들어 내리라." 하였다. 이광적이 드디어 꽃을 머리에 얹고 전문(箋文)을 받들고서 대궐에 나아가 배사(拜謝)하니, 임금이 선온(宣醞)하여 위로하라고 명하였는데, 한때 전하여 성대한 일이라 하였다. 『肅宗實錄』 卷58, 42년(1716 병신/청 강희 55년) 9월 16일(임신) 첫 번째 기사.

192 서양 동판화의 영향을 받은 일본 동판화에 대해서는 스가노 요(菅野陽), 앞의 책 참조.

193 『패문재경직도』에 대해서는 鄭炳模, 「佩文齋耕織圖의 受容과 展開: 특히 朝鮮朝 後期 俗畵에 미친 영향을 中心으로」(한국정신문화연구원 부속대학원 석사학위논문, 1983) 참조.

194 18세기 서양화의 유입에 대해서는 洪善杓, 「朝鮮後期의 西洋畵觀」, 石南古稀紀念論叢刊行委員會 編, 앞의 책; 이성미, 앞의 책 참조.

195 시바 고칸의 서양화법과 관련된 회화에 대해서는 호소노 마사노부(細野正信) 編, 『日本の美術』 No. 36 (東京: 至文堂, 1969), pp. 43-55 참조.

196 이성미, 앞의 책, p. 98; 姜寬植, 앞의 논문(2006) 참조.

197 이 작품을 이춘제의 사행 시에 그려진 것으로 보는 견해는 재고되어 할 것이다. 이러한 전별도는 사행에 참가한 관료 문인들에게 전별연을 열어주곤 했던 관료적 관습과 관련이 있는 것은 분명하다. 그러나 1731년 겨울 사행 시 참여한 다른 인사들의 주문에 의한 작품일 가능성도 있다. 요컨대 이춘제의 주문에 의한 작품이라고 단정할 만한 충분한 근거가 없는 상황이다.

198 스가노 요(菅野陽), 앞의 책, p. 8 참조.

199 이러한 기법과 원리에 관한 설명과 도해에 대해서는 요코치 기요시(橫地淸), 앞의 책, p. 96 참조.

200 1740년에 제작된 중국 청대(淸代)의 《영모화훼도첩》 중 정선의 〈농가지락도〉와 유사한 방식으로 서양화법에서 유래된 수법을 활용한 작품이 있어서 비교할 수 있다. James Cahill, 앞의 책, p. 76, 도판 3-6 참조.

201 兪彦述, 「朴大源(1694~1766) 소장 〈겸재화첩 발〉」, 『松湖集』(오세창 편저, 동양고전학회 역, 앞의 책, p. 657) 참조.

202 이 작품에 대해서는 町田市立国際版画美術館 編, 『「中国の洋風画」展』(東京: 町田市立国際版画美術館, 1995), 도6, p. 228 참조.

203 이 글은 박은순, 「謙齋 鄭敾의 眞景山水畵風과 古地圖」, 『韓國古地圖研究』 9(1) (한국고지도연구학회, 2017), pp. 5-33을 수정, 보완한 것이다.

204 성도에 대한 자료와 연구 성과는 양보경, 「조선시대의 서울 옛 지도」, 李燦·楊普景, 『서울의 옛 地圖』 (서울시립대학교부설서울학연구소, 1995); 이상태, 「도성대지도에 관한 연구」, 서울역사박물관 유물관리과 편, 『都城大地圖』 (서울역사박물관 유물관리과, 2004); 이상태, 「서울의 고지도」, 서울역사박물관 유물관리과 편, 『서울지도』 (서울역사박물관 유물관리과, 2006); 김성희, 「규장각 소장 〈도성도(都城圖)〉의 산세 표현」, 『韓國古地圖研究』 2(1) (한국고지도연구학회, 2009); 정은주, 「규장각 소장 筆寫本 都城圖의 회화적 특성」, 『韓國古地圖研究』 5(2) (한국고지도연구학회, 2013); 이태호, 「조선 후기 한양 도성의 지도와 회화」, 『미술사와 문화유산』 4 (명지대학교 문화유산연구소, 2016) 참조.

205 고지도와 군현지도의 화풍에 대한 연구로는 李泰浩, 「朝鮮時代 지도의 繪畵性」, 영남대학교박물관 편, 『(영남대박물관 소장) 韓國의 옛 地圖』 (자료편) (영남대학교박물관, 1998); 안휘준, 「옛지도와 회화」, 한영우·안휘준·배우성, 『우리 옛지도와 그 아름다움』 (효형출판, 1999); 박은순, 「19世紀 繪畵式 郡縣地圖와 地方文化」, 『韓國古地圖研究』 1(1) (한국고지도연구학회, 2009); 정은주, 「조선후기 繪畵式 郡縣地圖 연구」, 『문화역사지리』 23(3) (한국문화역사지리학회, 2011), pp. 122-125; 김성희, 「朝鮮後期 繪畵式 地圖와 繪畵」, 『미술사와 문화유산』 5 (명지대학교 문화유산연구소, 2016) 참조.

206 겸재 정선에 대한 연구와 출판 및 전시는 1980년대 이후 집중적으로 이루어졌다. 기존 연구 성과에 대한 검토와 연구 성과물의 목록은 박은순, 「眞景山水畵 研究에 대한 비판적 검토: 眞景文化·眞景時代論을 중심으로」 참조. 이후 출판된 대표적인 성과로는 최완수, 『겸재 정선』 1·2·3 (현암사, 2009); 박은순, 「謙齋 鄭敾의 眞景山水畵와 西洋畵法」; 안휘준, 「겸재(謙齋) 정선(鄭敾, 1676~1759)과 그의 진경산수화, 어떻게 볼 것인가」, 『한국 미술사 연구』 (사회평론, 2012), pp. 437-468 등 참조.

207 姜寬植, 앞의 논문 (2006) 참조.

208 정선이 구사한 서양화법에 대해서는 박은순, 앞의 논문 (2014), pp. 64-65 참조.

209 미법산수화풍은 고려시대에 유입된 이후 조선 초에도 이미 대표적인 산수화풍의 하나로 애호되었다. 安輝濬, 『韓國繪畵史』, pp. 92-93 참조.

210 17세기에 제작된 실경산수화의 화풍을 잘 보여주는 작품이 〈석정처사유거도〉(石亭處士幽居圖)이다. 이 작품에 대해서는 박은순, 「朝鮮 中期 性理學과 風水的 實景山水畵: 〈石亭處士幽居圖〉를 중심으로」, pp. 389-415 참조.

211 박은순, 「전주지도」, 문화재청 편, 『한국의 옛 지도』 (예맥, 2008), pp. 368-375 참조.

212 도성도뿐 아니라 한양의 진경을 그린 그림 중 몇몇에는 정선 화풍의 영향이 크게 작용하였다. 한양을 그린 진경산수화 작품과 그에 대한 논의로는 이태호, 『그림으로 본 옛 서울』 (서울시립대학교부설서울학연구소, 1995); 이태호, 「조선 후기 한양 도성의 지도와 회화」 참조.

213 이 지도의 화풍과 김희성의 화풍과의 상세한 비교에 대한 논의는 박은순, 「19世紀 繪畵式 郡縣地圖와 地方文化」 참조.

214 〈의열묘도〉에 대해서는 韓國學中央研究院 藏書閣 編, 『英祖妃嬪資料集 2: 碑誌, 冊文, 敎旨, 祭文』 (한국학중앙연구원 출판부, 2011), pp. 122-123 참조.

215 소령원은 영조의 어머니 숙빈 최씨(1670~1718)의 무덤으로 양주(지금의 경기도 파주)에 위치하였다. 영조가 즉위하기 전에는 묘라고 하다가 영조 즉위 이후 1753년에 소령원으로 격상되었다. 따라서 이 묘도에는 소령원이라고 기록되어 있어서 1753년 이후의 작품으로 볼 수 있다. 전통적

인 산도의 구성을 토대로 하면서도 둥글게 중첩된 산의 형태와 구불거리는 피마준의 사용, 산등성이에 촘촘히 찍힌 태점의 표현 등은 18세기 이후 유행한 남종화풍의 영향을 수용한 화풍임을 말해준다.

216 박정혜·이예성·양보경,『조선 왕실의 행사그림과 옛지도』(민속원, 2005), pp. 161-165 참조.

217 이 작품에 대한 설명은 이예성,「북도각릉전도형」, 박정혜·이예성·양보경, 앞의 책, pp. 175-189; 이 작품에 대한 상세한 논의와 제작 시기에 대해서는 정은주,「『北道陵殿誌』와《北道(各)陵殿圖形》연구」,『한국문화』67 (서울대학교 규장각한국학연구원, 2014), pp. 225-266 참조.

218 양보경,「관서지도」, 박정혜·이예성·양보경, 앞의 책, p. 268 참조.

219 태봉도에 대한 연구로는 윤진영,『조선왕실의 태봉도』(한국학중앙연구원출판부, 2016);〈장조태봉도〉에 대한 논의는 윤진영, 앞의 책, pp. 57-77 참조.

220 사의적, 사실적 진경산수화에 대한 논의는 이 책의 4장 2~3절 참조; 그밖에도 朴銀順,『金剛山圖 연구』에 수록되었고 이후 여러 논문 등을 통해 심화, 제시되었다. 박은순,「천기론적 진경에서 사실적 진경으로: 진경산수화의 현실성과 시각적 사실성」, 김재원 외, 앞의 책, pp. 47-80; 朴銀順,「朝鮮後期 寫意的 眞景山水畵의 形成과 展開」참조.

221 조선 후기 남종화에 대한 이해는 작품을 직접 보고 배우는 방식도 있었지만, 중국에서 유래된 화보를 통해서 대가들의 화법을 배우는 일이 유행하였다. 이 지도에 나타난 백악산의 모습은 18세기 이후 가장 애용되었던 화보인『개자원화전』에 수록된 황공망의 산수화풍과 유사해 보인다. 이러한 상황은 예찬의 경우에도 적용될 수 있겠다.

222 윤진영, 앞의 책, p. 132 참조.

223 이러한 특징은 1895년 김정호의『청구요람』중〈도성전도〉를 그대로 임모한 한승리·한병화 필(筆),〈도성전도〉,『청구요람』에도 나타나고 있다.

224 동궐도에 대해서는 安輝濬,「朝鮮王朝의 宮闕圖」, 文化部 文化財管理局 編, 앞의 책, pp. 21-62 참조.

225 윤진영, 앞의 책, pp. 132-133 참조.

226 이 지도에 대한 연구로는 김기혁,「『완산부지도10곡병풍』에 재현된 古都 전주」,『동양한문학연구』41(41) (동양한문학회, 2015), pp. 37-65 참조.

227 동래 지도에 대해서는 김기혁,「조선 후기 군현지도의 유형 연구 – 동래부를 사례로」,『대한지리학회지』40(1) (대한지리학회, 2005), pp. 1-26; 김기혁 편저,『釜山古地圖』(부산광역시, 2008) 참조.

228 李勛相,「조선후기 지방 파견 화원들과 그 제도, 그리고 이들의 지방 형상화」,『東方學志』44 (연세대학교 국학연구원, 2008), pp. 308-317; 이현주,「조선후기 동래지역 화원 활동과 회화적 특성」,『역사와 경계』83 (부산경남사학회, 2012), pp. 37-70 참조.

229 변박과〈왜관도〉의 도판에 대해서는 김동철,「왜관도倭館圖를 그린 변박卞璞의 대일 교류 활동과 작품들」,『韓日關係史研究』19 (한일관계사학회, 2003), pp. 47-71 참조.

230 위의 작가와 작품들에 대한 미술사적 연구로는 이현주,「기억 이미지로서의 동래지역 임진전란도: 1834년작 변곤의〈동래부순절도〉와 이시눌의〈임진전란도〉를 중심으로」,『韓國民族文化』37 (부산대학교한국민족문화연구소, 2010); 이현주,「동래부 화원 이시눌 연구」,『역사와 경계』76 (부산경남사학회, 2010); 趙炳利,「朝鮮時代 戰爭記錄畵 研究: 東來府殉節圖 作品群을 中心으로」(서울대학교 대학원 석사학위논문, 2010); 이현주,「조선후기 동래지역 화원 활동과 회화적 특성」참조.

231 경상도 지역을 그린 1872년의 군현지도에 나타나는 화풍은 매우 다양하지만 전반적으로 정선

화풍의 영향은 부각되지 않았다. 1872년 군현지도에 대해서는 金成禧, 「1872년 郡縣地圖의 제작과 회화적 특징: 全羅道地圖를 중심으로」 (명지대학교 대학원 박사학위논문, 2015); 김성희 「『1872년 郡縣地圖』중 慶尙道地圖 연구」, 『韓國古地圖研究』 7(1) (한국고지도연구학회, 2015) 참조.

VI 진경산수화의 다양성

1 이 글은 박은순, 「朝鮮 後期 官僚文化와 眞景山水畵: 소론계 관료를 중심으로」, 『미술사연구』 27 (미술사연구회, 2013), pp. 89-119를 수록한 것으로 일부 내용을 수정, 보완하였다.

2 계회도에 대한 대표적인 연구로는 安輝濬, 「一六世紀中葉의 契會圖를 통해 본 朝鮮王朝時代 繪畵樣式의 變遷」, 『美術資料』 18 (國立中央博物館, 1975); 安輝濬, 「韓國의 文人契會와 契會圖」, 『韓國繪畵의 傳統』 (문예출판사, 1988), pp. 368-389; 朴銀順, 「16世紀 讀書堂契會圖 研究: 風水的 實景山水畵에 대하여」; 박은순, 「朝鮮初期 江邊契會와 實景山水畵: 典型化의 한 양상」; 朴銀順, 「朝鮮初期 漢城의 繪畵: 新都形勝·升平風流」; 尹軫暎, 「朝鮮時代 契會圖 研究」 참조.

3 이 작품에 대한 상세한 논의는 洪善杓, 「南九萬의 咸興十景圖」, 『미술사연구』 2 (미술사연구회, 1988); 李秀美, 「《咸興內外十景圖》에 보이는 17세기 實景山水畵의 構圖」; 朴晶愛, 「朝鮮時代 關西關北 實景山水畵 研究」, pp. 148-167 참조.

4 성당제, 「藥泉 記文의 山水美 形象과 敍述的 특징: 「咸興十景圖記」와 「北關十景圖記」를 중심으로」, 『語文研究』 33(4) (한국어문교육연구회, 2005), pp. 383-406 참조.

5 정선의 진경산수화에 관련된 소론계 문인들의 후원과 주문에 대해서는 박은순, 「謙齋 鄭敾과 少論系 文人들의 後援과 交流」 참조.

6 이 작품에 대한 상세한 논의는 李泰浩, 「韓時覺의 北塞宣恩圖와 北關實景圖: 정선 眞景山水의 先例로서 17세기의 實景圖」; 이경화, 「北塞宣恩圖 연구」, 『美術史學研究』 254 (한국미술사학회, 2007), pp. 41-70 참조.

7 南九萬, 「咸鏡道地圖記」, 『藥泉集』 第28卷 記, 성백효 역, 『국역 약천집 5』 (민족문화추진회, 2007) 참조.

8 南九萬, 「北關十景圖記 幷序」, 앞의 책 第28卷 記, 성백효 역, 위의 책 참조.

9 南九萬, 「知樂亭」, 위의 책 第1卷 詩, 성백효 역, 『국역 약천집 1』 (민족문화추진회, 2004); 희문(希文)은 북송(北宋)의 명재상인 범중엄(范仲淹)의 자이다. 범중엄은 항상 말하기를, "선비는 마땅히 천하의 근심을 먼저 근심하고 천하의 즐거움을 뒤에 즐거워해야 한다" 하였는데, 뒤에 즐거워해야 한다는 그의 말이 본받을 만함을 강조한 것이다. 몽장은 장주(莊周)를 가리키는데, 그가 몽현(蒙縣) 사람이라 하여 이렇게 칭한 것이다. 『장자』(莊子)에, "장주가 일찍이 호량(濠梁)에서 물고기들이 노는 것을 보고 '이것은 물고기들의 즐거움이다'라고 말하자, 혜시(惠施)는 '그대는 물고기가 아닌데 어떻게 물고기들의 즐거움을 아는가?' 했다." 하였다.

10 《함흥내외십경도》의 표현 방식에 대해서는 이수미의 논문에서 자세히 다루어졌다. 李秀美, 앞의 논문(2002) 참조.

11 南九萬, 「北關十景圖記 幷序」, 앞의 책 第28卷 記 참조.

12 성당제, 앞의 논문(2005) 참조.

13 남구만류 십경도의 영향에 대해서는 박정애, 「朝鮮 後半期 關北名勝圖 연구: 南九萬題 계열을 중심으로」, 『美術史學研究』 278 (한국미술사학회, 2013), pp. 61-95; 이 논문에서는 관북명승도 가운데 남구만이 제작한 십경도의 영향을 받아 제작된 작품들을 고찰하였다.

14 박은순, 「19世紀 繪畫式 郡縣地圖와 地方文化」;《함흥십경도》와《북관십경도》가 19세기 말까지 관부에 소장되어 있었고, 함경도 관찰사는 이를 모사하게 하여 '와유첩'이란 제목으로 소장했음을 알려주는 기록이 전하고 있다. 이 기록은 1889년 함경도 관찰사를 역임한 미산(眉山) 한장석(韓章錫, 1832~1894)이 남긴 기록이다. "偶閱府中舊藏山水圖記 奕奕有鞿襪想 乃命工移摹一帖 以供臥遊 關南北數千里海山之觀 居然几案間矣 顧玆選勝二十 咸興占其半 豈扶興淸淑之氣 所萃有多少歟 抑耳目所及 詳近而畧遠歟 人才晦於僻陋 民隱蔽於窮遐 爲政之道 此可以觸類焉 噫", 韓章錫, 「關北臥遊帖跋」, 『眉山集』卷9 題跋; 한장석의 기록을 토대로 19세기 후반경 지방 관료들에 의하여 관아에서 소장하던 지역의 실경을 그린 회화식 지도나 여러 실경산수화들이 본래의 제작 의도와 유리된 채 와유, 즉 감상을 위한 자료로서 제작, 사유되던 상황을 확인할 수 있다.

15 이 작품에 대해서는 이보라, 「17세기 말 耽羅十景圖의 성립과〈耽羅十巡歷圖帖〉에 미친 영향」, 『溫知論叢』17 (온지학회, 2007), pp. 71-91; 이익태에 대해서는 李益泰, 金益洙 譯, 『知瀛錄』(제주문화원, 1997); 고창석, 「이익태 목사의 업적」, 국립제주박물관 편, 『이익태 牧使가 남긴 기록』(통천문화사, 2005), pp. 112-122 참조.

16 이 점에 대해서는 이보라가 위의 논문에서 잘 정리한 바 있어 참조가 된다.

17 이 작품에 대해서는 홍선표, 「〈탐라순력도〉의 기록화적 의의」, 濟州大學校博物館 編, 『耽羅巡歷圖』(제주시, 1994), pp. 107-109; 이내옥, 「탐라순력도」, 국립제주박물관 편, 『한국문화와 제주』(서경, 2003), pp. 193-201; 윤민용, 「18세기《탐라순력도》의 제작경위와 화풍」, 『韓國古地圖研究』3(1) (한국고지도연구학회, 2011), pp. 43-62 참조.

18 "… 雖然 難得者勝地 易曉者朋遊 而乃於絶塞行邁之中 得與平生故舊數三子相値 相樂嘯詠江山之勝 跌宕文酒之會 固已奇矣 巡察公又與余兩歲同行 尤是奇遇 謂不可以無識 命畫工圖繪其事 要余識其後 余故不辭而爲之記", 趙泰億, 「龍灣勝遊帖跋」, 『謙齋集』卷42 跋 참조.

19 권익순 관련 기사는 『英祖實錄』卷4, 1년(1725 을사) 3월 27일 두 번째 기사; 앞의 책 卷12, 3년(1727 정미) 7월 5일 두 번째 기사 참조.

20 박은순, 『공재 윤두서: 조선 후기 선비 그림의 선구자』, p. 53 참조.

21 이시항은 당시에 시서음주로 질탕하게 즐기는 문회(文會)가 한양의 선비들 간에 유행하였음을 기록한 적이 있다. 그러한 배경에서 조태억이 관서 지역에 왔을 때 여러 관료들이 모여들어 풍류적인 모임을 지속적으로 가지고 있었음을 이시항의 문집인 『화은집』(和隱集)의 기록을 통해 알 수 있다.

22 李時恒, 「次巡相統軍亭韻」, 『和隱集』卷2 詩; 「除夕 巡遠兩相公與問禮官權學士 益淳 和甫 延慰使 金僉樞 克謙 益卿, 灣尹李公 夏源 元禮會于君子堂 縱酒賦詩 作文字飮 邀余同筵 仍與聯句」, 앞의 책 卷2 詩; 「龍灣燈夕 用前韻呈巡遠兩相公」, 위의 책 卷2 등 참조.

23 이러한 의견은 박정애, 앞의 논문(2013) 참조.

24 시관 좌목 중 참고관으로 실려 있는 거산도(居山道) 찰방 金夏龜의 경우 자(字)인 우석(禹錫) 부분의 비단을 도려낸 뒤 드러난 배접지 위에 자를 거꾸로 뒤집어 써놓았는데 그 이유는 아직 확인하지 못하였다. 그러나 어떤 의도가 담긴 것으로 보인다.

25 이 작품에 대한 상세한 고찰은 李秀美, 앞의 논문(2002) 참조.

26 박정애, 앞의 논문(2013) 참조.

27 "… 弟昨抵咸山留二日 明欲前進 盖因弟罷職之報 列邑意其科事之退行 擧子都目 未及整待 勢將緩驅 趁十九開場耳 咸山山川 比箕城過之 一如薊門燕山 儘是東土大氣勢 而明媚蘊藉 殷富繁華 大遜於浿江 樂民樓因大風 姑未登覽 未知與練光何如耳 … 詩律頗有所得 而多是沿道題板次韵 且在暗藥 到吉後當錄上耳 … 辛亥(1731)別遣試官時"; "… 即於七寶歸路 伏承十九日出下書 謹審審行

安稅 伏用欣慰之至 弟試事廿一畢射 而考準三式帳籍 籌計五百餘人 試劃優等抄付過四日 董能出 榜 榜目淨寫間 暫往七寶 今朝還歸 …留咸山將至六七日 歸期尙遠 客味支離 菀歎奈何 七寶信是奇 觀 盖品格與楓雪兩嶽不同 峰巒恠恠奇奇萬像 無不有令人叫奇絶倒 而但無一曲水石 終爲楓雪 之 亞匹矣 留情之敎 不覺發嘆 此間所見 都不及西路 何足奉係念頭況數月相對 漸覺厭飫矣 鞫事復作 毋論虛實 世道良可憂歎 未知情節果如何也 … 辛亥." 이상은 尹淳, 「上伯氏」, 『白下集』 卷12 簡牘 참조.

28 19세기 회화식 군현지도의 확산과 제작 배경 등에 대해서는 박은순, 앞의 논문(2009) 참조.

29 이 작품의 도판과 시문의 내용은 金尙星 외, 서울대 규장각 역, 앞의 책; 제작 배경과 관련 인사, 시문에 대한 상세한 고찰은 김남기, 「『關東十境』의 제작과 시세계 연구」, 『韓國漢詩硏究』 14 (한 국한시학회, 2006), pp. 303-330 참조.

30 강세황의 《송도기행첩》에 대한 상세한 연구로는 金建利, 「豹菴 姜世晃의 《松都紀行帖》 硏究」, 『美術史學硏究』 237·238 (한국미술사학회, 2003), pp. 183-211 참조.

31 정선과 소론계 인사와의 교류에 대해서는 박은순, 「謙齋 鄭敾과 少論系 文人들의 後援과 交流」 참조.

32 관동팔경도에 대해서는 이보라, 「朝鮮時代 關東八景圖의 硏究」 (홍익대학교 대학원 석사학위논문, 2006) 참조.

33 홍경보는 정미환국 때 소론계 인사들과 함께 관직에 등용되는 등 남인이지만 소론계 인사들과 정치적 행보를 같이하였다. "擢權以鎭爲戶曹判書, 以尹淳爲吏曹參判, 趙文命爲都承旨, 尹彬爲掌 令, 權護爲獻納, 李庭綽爲持平, 洪景輔爲正言, 南一明爲司諫, 宋眞明爲大司諫, 鄭齊斗爲大司憲", 『英祖實錄』 卷13, 3년(1727 정미/청 옹정 5년) 10월 9일(신묘) 두 번째 기사; "戊戌/行弘文館新錄, 取趙顯命, 朴文秀, 徐命彬, 尹東衡, 曹命敎, 趙迪命, 洪景輔, 尹尙白, 任守迪, 李宗城等二十人", 『英 祖實錄』 卷14, 3년(1727 정미/청 옹정 5년) 12월 17일(무술) 첫 번째 기사 참조.

34 이 작품의 제작 경위에 대한 상세한 연구로는 金建利, 앞의 논문(2003) 참조.

35 강세황의 진경산수화에 대한 연구는 한국미술사학회와 국립중앙박물관이 공동 개최한 '2013년 표암 강세황 탄생 300주년 기념 학술 심포지엄'에서 발표된 원고를 토대로 진전시킨 것이다. 심 포지엄 원고 중 진경산수화와 관련된 내용을 별도로 확장하여 박은순, 「豹菴 姜世晃의 眞景山水 畵: 《楓嶽壯遊帖》을 중심으로」와 박은순, 「古와 今의 變奏: 豹菴 姜世晃의 寫意山水畵」, 『溫知論 叢』 37 (온지학회, 2013), pp. 451-498로 나누어 발표하였다. 이 중 「豹菴 姜世晃의 眞景山水畵: 《楓嶽壯遊帖》을 중심으로」를 『조선 후기의 선비그림, 유화儒畵』에 수록한 바 있다. 필자는 강세 황이 진경산수화에서 차지하는 비중과 역할이 매우 중요하다고 본다. 따라서 이 책에서는 새로 운 내용을 보강하면서 수정하여 수록하였다.

36 표암 강세황의 회화에 대한 선구적인 연구로 邊英燮, 앞의 책이 있다. 강세황의 문집인 『표암유 고』도 번역되었다. 강세황, 김종진·변영섭·정은진·조송식 역, 앞의 책. 이하에 위의 책을 인용할 경우, "姜世晃, 『豹菴遺稿』, 김종진 외 역, 앞(위)의 책"으로 하되 해당 글의 제목은 한자로 쓰고, 해당 쪽수를 표기했다. 번역된 제목은 때로는 원의(原意)를 전달하는 데 어려움이 있기 때문이 다. 예술의전당 서울서예박물관 편, 『豹庵 姜世晃: 푸른 솔은 늙지 않는다』 (예술의전당, 2003)와 국립중앙박물관 편, 『시대를 앞서 간 예술혼, 표암 강세황』 (국립중앙박물관, 2013)에 실린 도판과 도판 해설, 논문들도 크게 참조가 된다.

37 《도산서원도》의 도판과 제발 전문(全文)은 예술의전당 서울서예박물관 편, 앞의 책, 도 69, pp. 360-361 참조.

38 이 작품의 도판은 국립중앙박물관 편, 앞의 책, 도 51, pp. 285-286 참조.

39 유경종, 「武夷九曲圖跋」, 예술의전당 서울서예박물관 편, 앞의 책, pp. 348-349 참조.

40 이 글은 《도산서원도》 중 일부 내용이다. 예술의전당 서울서예박물관 편, 위의 책, 도 69, pp. 360-361 참조.

41 이 작품은 아직까지 확인되지 않았다. 姜世晃, 「書山牕寶玩帖」, 『豹菴遺稿』 卷5 題跋, 김종진 외 역, 앞의 책, p. 491 참조.

42 《우금암도》에 대한 자세한 논의는 박은순, 「豹菴 姜世晃의 眞景山水畵:《楓嶽壯遊帖》을 중심으로」 참조.

43 姜世晃, 「送夕可齋李稚大泰吉遊金剛山序」, 『豹菴遺稿』 卷4 序, 김종진 외 역, 앞의 책, pp. 342-343 참조.

44 이 인용문을 포함하여 아래 강세황의 금강산과 관련된 인용문은 姜世晃, 「遊金剛山記」, 『豹菴遺稿』 卷4 序, 위의 책, pp. 373-383 중 발췌한 것이다.

45 박은순, 앞의 논문(2013), pp. 122-129 참조.

46 姜世晃, 「遊金剛山記」, 『豹菴遺稿』 卷4 序, 김종진 외 역, 앞의 책, pp. 379-380 참조.

47 朴銀順, 『金剛山圖 연구』, pp. 297-304; 박은순, 「조선후기 서양 투시도법의 수용과 진경산수화풍의 변화」; 박은순, 「천기론적 진경에서 사실적 진경으로: 진경산수화의 현실성과 시각적 사실성」, p. 15-46 참조.

48 姜世晃, 「送夕可齋李稚大泰吉遊金剛山序」, 『豹菴遺稿』 卷4 序, 김종진 외 역, 앞의 책, pp. 342-343 참조.

49 《감와도》에 대해서는 邊英燮, 앞의 책, 도15와 pp. 115-117; 《칠탄정십육경도》는 국립중앙박물관 편, 앞의 책, 도59와 pp. 292-294; 《두운정전도》에 대해서는 姜世晃, 「甲辰三月出住芝山郊榭 長日無事 遇得十六扇子 漫畵庭園卽景 及花卉禽蟲 仍各題其上 逗雲亭全圖」, 『豹菴遺稿』 卷2, 김종진 외 역, 앞의 책, p. 190 참조.

50 고연희, 「조선후기 산수기행문예에 나타나는, '奇'의 추구」, 『韓國漢文學硏究』 49 (한국한문학회, 2012), p. 82에서 재인용.

51 박은순, 『공재 윤두서: 조선 후기 선비 그림의 선구자』, pp. 80-83 참조.

52 姜世晃, 「小醉放筆次老圃示韻」 其一, 『豹菴遺稿』 卷1 詩, 김종진 외 역, 앞의 책, p. 149 참조.

53 姜世晃, 「翌日又賦」, 『豹菴遺稿』 卷3 詩, 김종진 외 역, 위의 책, p. 268 참조.

54 정은진, 「시서화로 一以貫之했던 표암과 그의 시문」, 姜世晃, 김종진 외 역, 위의 책, p. 716; 이용휴는 일상에서 진을 발견하고자 하였다. 박준호, 「혜환 이용휴의 '진' 문학론과 '진시'」, 『동아시아문화연구』 34 (한양대학교 동아시아문화연구소, 2000), p. 252; 안대회, 『18세기 한국한시사 연구』, p. 53 참조.

55 朴東昱, 「연객 허필의 예술활동과 일상성의 시학」, 許泌, 趙南權·朴東昱 譯, 『허필 시전집』 (소명출판, 2011), pp. 59-60 참조.

56 姜世晃, 「書海山雅集帖」, 『豹菴遺稿』 卷5 題跋, 김종진 외 역, 앞의 책, p. 493 참조.

57 姜世晃, 「甲辰三月 出住芝山郊榭 長日無事 偶得十六扇子 漫畵亭園卽景及花卉禽虫 仍各題其上 豆雲亭全圖」, 『豹菴遺稿』 卷2 時, 김종진 외 역, 위의 책, p. 190 참조.

58 姜世晃, 「淮陽臥治軒畵靜無事 戲寫眼前景 仍題一絶」, 『豹菴遺稿』 卷2 時, 김종진 외 역, 위의 책, p. 232 참조.

59 姜世晃, 「遊金剛山記」, 『豹菴遺稿』 卷4 序, 김종진 외 역, 위의 책, p. 373 참조.

60 박은순, 「천기론적 진경에서 사실적 진경으로: 진경산수화의 현실성과 시각적 사실성」, 김재원 외, 앞의 책, pp. 47-80 참조.

61　정선이 기경(奇景)을 찾아다니며 그렸다고 본 연구로 고연희, 앞의 논문(2012) 참조.

62　姜世晃, 「送金察訪弘道金察訪應煥序」, 『豹菴遺稿』卷4 序, 김종진 외 역, 앞의 책, p. 349 참조.

63　김홍도의 〈금강산도〉를 유추할 수 있는 자료로서 김홍도의 초본으로 전하는 《해동명산도첩》(海東名山圖帖)이 참조가 된다. 이 작품의 도판은 국립중앙박물관 편, 『아름다운 金剛山』(국립중앙박물관, 1999), 도91~96 참조.

64　조선 초, 중기 실경산수화에서 풍수적인 개념을 활용한 경향에 대해서는 朴銀順, 「16世紀 讀書堂契會圖 硏究: 風水的 實景山水畫에 대하여」; 박은순, 「朝鮮時代의 樓亭文化와 實景山水畫」, 『美術史學硏究』250・251 (한국미술사학회, 2006), pp. 149-186; 박은순, 「朝鮮 中期 性理學과 風水的 實景山水畫: 〈石亭處士幽居圖〉를 중심으로」 참조.

65　姜世晃, 「題知樂窩八景帖後」, 『豹菴遺稿』卷5 題跋, 김종진 외 역, 앞의 책, pp. 495-496; 지락와는 지금의 남양주시에, 사릉은 지금의 경기도 남양주시 진건읍 사릉리에 위치한 곳이다.

66　姜世晃, 「屋後北眺圖」, 『豹菴遺稿』卷2 時, 김종진 외 역, 위의 책, p. 192 참조.

67　姜世晃, 「逗雲池亭記」, 『豹菴遺稿』卷4 序, 김종진 외 역, 위의 책, p. 386 참조.

68　일본의 경우 교토에서는 18세기 중엽경 마루야마 오쿄(員山應擧, 1733~1795)에 의해 메가네에(眼鏡繪)라고 하는 과장된 원근법을 사용한 그림이 등장하였다. 에도에서는 1739년경에 부회(浮繪)라고 하는, 중국 소주(蘇州) 목판화의 영향을 받아 부정확한 투시원근법을 사용한 그림이 최초로 등장하였다. 安村敏信, 「日本洋風畵史展槪說」, 練馬区立美術館 編, 『日本洋風畵史展』(東京: 板橋區立美術館, 2004), pp. 198-199; 중국의 부회와 메가네에는 町田市立国際版画美術館 編, 앞의 책, 도75~93; 細野正信 編, 앞의 책 참조.

69　姜世晃, 「戲次贈洪台君擇秀輔」, 『豹菴遺稿』卷2 時, 김종진 외 역, 앞의 책, p. 183 참조.

70　姜世晃, 「書西洋人所月影圖摸本後」, 『豹菴遺稿』卷5 題跋, 김종진 외 역, 위의 책, p. 438 참조.

71　姜世晃, 「眼鏡」, 『豹菴遺稿』卷5 題跋, 김종진 외 역, 위의 책, p. 506 참조.

72　이와 유사한 사례로서 일본에서 유행한 메가네에와 이를 보기 위한 도구로서의 노조키메가네(のぞき眼鏡)에 대해서는 Timon Screech, 田中優子 外 譯, 『江戶視覺大革命』(東京: 作品社, 1998), pp. 200-204 참조.

73　강세황의 사의산수화에 대해서는 박은순, 「古와 今의 變奏: 豹菴 姜世晃의 寫意山水畫」 참조.

74　姜世晃, 『豹菴遺稿』卷6 墓碣銘, 김종진 외 역, 앞의 책, p. 219 참조.

75　《송도기행첩》에 대해서는 金建利, 앞의 논문(2003) 참조; 강세황의 중국 기행첩에 대해서는 邊英燮의 앞의 책에서 거론되었고, 이후 정은주가 여러 자료를 조사, 보충하여 상세하게 정리하였다. 정은주, 「姜世晃의 燕行活動과 繪畵: 甲辰燕行詩畵帖을 중심으로」, 『美術史學硏究』259 (한국미술사학회, 2008), pp. 41-78; 정은주, 『조선시대 사행기록화: 옛 그림으로 읽는 한중관계사』(사회평론, 2012), pp. 228-267; 정은진, 「표암 강세황의 연행체험과 문예활동」, 『漢文學報』25 (우리한문학회, 2011), pp. 337-382 참조.

76　《우금암도》에 대한 상세한 고찰은 Burglind Jungmann & Liangren Zhang, "Kang Sehwang's Scenes of Puan Prefecture: Describing Actual Landscape through Literati Ideals", *Arts Asiatiques Tome* 65 (École française d'Extrême-Orient, 2010), pp. 75-94 참조.

77　「유우금암기」는 姜世晃, 『豹菴遺稿』卷4 序, 김종진 외 역, 앞의 책, pp. 395-401 참조.

78　환유와 이를 기록한 실경산수화에 대해서는 박은순, 「2) 유람의 유형과 유람을 담은 그림」; 국사편찬위원회 편, 『그림에게 물은 사대부의 생활과 풍류』(두산동아, 2007); 박은순, 「19世紀 繪畵式郡縣地圖와 地方文化」; 박은순, 「朝鮮 後期 官僚文化와 眞景山水畫: 소론계 관료를 중심으로」 참조.

79 姜世晃,「遊格浦記」,『豹菴遺稿』卷4 序, 김종진 외 역, 앞의 책, pp. 359-363 참조.

80 유람기의 내용과 그려진 장면의 비교는 Burglind Jungmann & Liangren Zhang, 앞의 논문 참조.

81 《도산서원도》와 《무이구곡도》는 국립중앙박물관 편, 앞의 책에 수록된 도판 참조.

82 이 그림에 강세황의 서명과 낙관이 없다는 점도 이러한 제작 사정과 관련이 있어 보인다. Burglind Jungmann & Liangren Zhang, 앞의 논문 참조.

83 姜世晃,「過麥坂」,『豹菴遺稿』卷2 時, 김종진 외 역, 앞의 책, p. 231; 맥판진의 진경은 강세황이 이곳을 방문한 즈음까지는 그려지지 않았던 것으로 보이고, 김홍도로 전칭되는 금강산 화첩 중에 실려 있다.『檀園 金弘道』(국립중앙박물관, 1995), 도59.

84 사실적 진경산수화에 대해서는 박은순,「천기론적 진경에서 사실적 진경으로: 진경산수화의 현실성과 시각적 사실성」, 김재원 외, 앞의 책, pp. 47-80 참조.

85 청조 건륭 연간에 서양 동판화가들이 밑그림을 그리고 제작한 승전(勝戰)을 기록한 동판화들을 보았을 것으로 짐작된다. 이 동판화들에 대해서는 町田市立国際版画美術館 編, 앞의 책, pp. 276-288 참조.

86 박은순,「古와 今의 變奏: 豹菴 姜世晃의 寫意山水畵」, pp. 458-459 참조.

87 이 글은 박은순,「朝鮮時代 南漢江 實景山水畵 研究」,『溫知論叢』26 (온지학회, 2010), pp. 73-112를 수정, 보완한 것이다.

88 이정재·김준기·배규범·이성희,『남한강과 문학』(한국학술정보, 2007), p. 192 참조.

89 李廷龜,「斜川庄八景圖詩序」, 삼성미술관 Leeum 학예연구실 편,『삼성미술관 Leeum 소장 고서화 제발 해설집 (Ⅲ)』(삼성문화재단, 2009), p. 26 참조.

90 〈사천장팔경도〉의 도판은 삼성미술관 Leeum 학예연구실 편, 위의 책, pp. 16-17; 이 작품은 여행의 견문을 기록하기 위해서 제작된 것은 아니고, 이경엄(李景嚴, 1579~1652)이 자신의 전장(田庄)인 사천장과 주변의 팔경(八景)을 유명한 화가 이신흠으로 하여금 그리게 한 작품이다.

91 이 작품에 관한 상세한 연구로는 李秀美,「조선시대 漢江名勝圖 연구: 鄭遂榮의 〈漢·臨江名勝圖卷〉을 중심으로」,『서울학연구』6 (서울시립대학교 서울학연구소, 1995), pp. 217-243 참조.

92 이태호는 이 장면을 우천에서 본 장면으로 설명하면서 미호(渼湖)에서 광주(廣州) 쪽으로 배를 타고 가면서 본 경치를 그린 것으로 보았다. 이태호,『그림으로 본 옛 서울』, 도72-1, p. 123과 도판 설명 72-2, p. 157 참조. 이태호와 이수미는 우미천을 경기도 광주의 우천(牛川)으로 보았는데, 작품 중 세 번째 장면에는 양주(楊洲) 구계(龜溪) 우미천(牛尾川)이라고 기록되어 있다. 따라서 필자는 작품의 기록을 따라 우미천을 양주 구계에 있는 우미천으로 보려고 한다.

93 이 부분의 도판은 李秀美, 앞의 논문(1995) 참조. 청심루는 여주목의 객관 북쪽에 위치한 이름 높은 누정이었다. 현재 여주 문화의 거리에 청심루가 있었다는 표지석이 있다. 청심루에 오르면 여주 팔경을 다 볼 수 있었다고 하는데, 해방 직후 전소되었다.

94 朴銀順,『金剛山圖 연구』, pp. 266-269 참조.

95 朴銀順,「朝鮮後期 寫意的 眞景山水畵의 形成과 展開」, pp. 356-361 참조.

96 朴銀順, 앞의 책, p. 266에서 재인용.

97 이창식,『단양팔경 가는 길』(푸른사상사, 2002), pp. 20-21 참조.

98 사군산수 개념의 형성과 변천, 단양팔경에 대해서는 李順未,「조선후기 충청도 四郡山水圖 연구: 鄭敾畵風을 중심으로」,『講座美術史』27 (한국미술사연구소, 2006), pp. 285-315 참조.

99 이 작품에 대한 상세한 고찰은 박은순,「19세기 초 名勝遊衍과 李昉運의 〈四郡江山參僊水石〉書畵帖」 참조.

100 丹陽郡誌編纂委員會 編, 『丹陽郡誌』 (丹陽郡, 1977), pp. 656-662 참조.

101 박은순, 앞의 논문(1999), p. 295에서 재인용.

102 환유의 관습과 이를 기록한 작품에 대해서는 박은순, 「3. 만남과 유람」, 국사편찬위원회 편, 앞의 책, pp. 199-210 참조.

103 정선과 김홍도의 〈한벽루도〉의 도판은 박은순, 앞의 논문(1999), 도26 참조.

104 丹陽郡誌編纂委員會 編, 앞의 책, p. 660 참조.

105 이창식, 앞의 책, pp. 154-155에서 재인용.

106 成海應, 「丹陽山水記」, 『研經齋全集』 卷9 記 참조.

107 서울역사박물관에서는 이 작품을 '남한강실경산수도'로 부르고 있다. 그러나 이 제목은 임의로 부여한 것으로 그림의 내용상 '남한강사경도'로 하는 것이 좀더 타당할 것이다. 이 작품은 서울 역사박물관에 소장될 당시에 이미 각 폭이 독립된 액자로 장황되어 있었다고 한다. 열 면 중에는 몇 장면씩 종이의 색과 질이 각기 다른 것들이 섞여 있고, 화면에 윤곽선을 그은 것들과 윤곽선이 없는 것들이 섞여 있다. 따라서 이 작품이 일정한 시기에 동시적으로 제작되었다고 보기는 어려울 듯하며 각 장면의 순서도 확실치 않은 상태이다. 그러나 화풍으로 볼 때 각 장면마다 일정한 특징이 나타나고 있어서 한 화가의 솜씨로 볼 수 있다. 좀더 면밀한 검토가 필요한 작품임을 밝혀 둔다.

108 황강서원은 1726년(영조 2)에 창건되고 이듬해 사액되었으나 1871년 서원철폐령으로 없어졌다. 현재는 서원 옛터에 영당을 설치하고 송시열, 권상하, 한원진, 윤봉구, 권욱 등의 영정을 봉안하고 있다. 제천시지편찬위원회 편, 『堤川市誌』 上 (제천시지편찬위원회, 2004), p. 774 참조.

109 능강구곡에 대해서는 제천시지편찬위원회 편, 위의 책, p. 121 참조. 취적대, 성황탄, 두산우탄 등에 대해 상세한 정보를 주신 최명환 선생께 감사드린다.

110 이창식, 앞의 책, pp. 155-156 참조.

111 제천시지편찬위원회 편, 『堤川市誌』 中 (제천시지편찬위원회, 2004), pp. 431-441 참조.

112 권섭과 그의 예술에 대해서는 朴堯順, 앞의 책; 윤진영, 「玉所 權燮(1671-1759)의 그림 취미와 繪畵觀」, 『정신문화연구』 30(1) (한국학중앙연구원, 2007), pp. 141-171 참조.

113 이희천과 권신응의 작품은 李順未, 앞의 논문(2006), p. 294, p. 305 참조.

114 사의적 진경산수화에 대해서는 朴銀順, 「朝鮮後期 寫意的 眞景山水畵의 形成과 展開」 참조.

115 朴銀順, 앞의 논문, p. 344 참조.

116 이 화첩에 대한 자세한 고찰은 尹軫暎, 「단종의 애사(哀史)와 충절의 표상: 《월중도(越中圖)》」, 韓國學中央研究院 藏書閣 編, 『越中圖』 (한국학중앙연구원 출판부, 2006), pp. 22-30 참조.

117 尹軫暎, 앞의 논문(2006), p. 24 참조.

118 이예성은 관아도에 나타난 기와골의 삼각명암법에 주목하면서 제작 시기를 1847년 이후로 보았다. 그러나 그러한 궁중 의궤도식 중의 계화 표현은 오랜 기간 동안 반복적으로 전승되는 경향이 있고 이후에도 유사한 표현이 나타나고 있어 계화법만을 기준으로 《월중도》의 제작 시기를 단정하는 것은 재고되어야 할 것이다. 이예성, 「19세기 특정한 지역을 그린 고지도와 회화」, 박정혜·이예성·양보경, 앞의 책, p. 62; 이예성의 견해에 대한 윤진영의 반박은 尹軫暎, 앞의 논문; 劉宰賓, 「추모의 정치성과 재현: 정조의 단종 사적 정비와 〈월중도(越中圖)〉」, 『미술사와 시각문화』 7 (미술사와 시각문화학회, 2008), p. 267 참조.

119 尹軫暎, 앞의 논문(2006) 참조.

120 韓國學中央研究院 藏書閣 編, 앞의 책에 실린 해당 도판 참조.

121 이 글은 박은순, 「현실의 풍경, 마음의 풍경: 餞別圖」, 『도시역사문화』 6 (서울역사박물관, 2007),

pp. 69-93을 실은 것으로 일부 내용을 수정, 보완하였다.

122 조선시대의 전별 관습을 담은 시서화와 관련된 작품 및 해설로는 유홍준·이태호 편,『만남과 헤어짐의 미학: 조선시대 계회도와 전별시』(학고재, 2000); 사대부들의 만남과 이를 기념한 회화에 대하여는 박은순,「3. 만남과 유람」, 국사편찬위원회 편, 앞의 책 참조.

123 김기빈,『600년 서울, 땅이름 이야기』(살림터, 1993), p. 113 참조.

124 이 작품이 당시 사행의 부사로 종사하였던 이춘제를 위하여 제작되었다는 설에 대해서는 崔完秀,『謙齋 鄭敾 眞景山水畵』, p. 303 참조.

125 이 노정은 여러 연행록에서 확인된다. 그 예로 김경선, 김도련·김주희·이이화·이정섭 역, 민족문화추진위원회 편,『(국역) 燕行錄選集 10』燕轅直指 (민족문화추진위원회, 1977); 이계호, 최강현 역,『휴당의 연행록』1 (신성출판사, 2004) 참조.

126 조선시대 성리학과 풍수관이 실경산수화에 미친 영향에 관하여는 朴銀順,「16世紀 讀書堂契會圖 研究: 風水的 實景山水畵에 대하여」; 박은순,「朝鮮 中期 性理學과 風水的 實景山水畵:〈石亭處士幽居圖〉를 중심으로」참조.

127 조선시대 사대부 선비들의 모임과 이를 반영한 그림에 대한 전반적인 논의로는 尹軫暎,「朝鮮時代 契會圖 研究」; 송희경,「조선후기 정원아회도 연구」,『한국문화연구』6 (이화여자대학교한국문화연구원, 2004), pp. 193-223 참조.

128 이 작품에 대한 상세한 논의는 박은순,「朝鮮初期 江邊契會와 實景山水畵: 典型化의 한 양상」참조.

129 이곳이 제천정이라는 사실을 증명한 논의는 박은순, 위의 논문(1999) 참조.

130 이 작품에 대한 기록으로는 李荇,「關東量田契會圖」,『容齋集』卷3; 李滉,「題江陵通判金伯榮所送遊鏡浦臺圖」,『退溪集』外集 卷1 참조. 경포대도와 관동팔경도에 대해서는 이보라,「朝鮮時代 關東八景圖의 研究」,『美術史學研究』266 (한국미술사학회, 2010), pp. 157-188 참조.

131 현존하는《항해조천도》에 대한 상세한 논의는 鄭恩主,「明淸交替期 對明 海路使行記錄畵 研究」,『明淸史研究』27 (明淸史學會, 2007), pp. 189-228 참조.

132 이 작품에는 추담(秋潭) 유공(兪公)이라고 기록되어 있는데, 이 유공이 유창인 것은 남용익의 문집을 통하여 확인하였다. 南龍翼,「東門送別圖序」,『壺谷集』卷5, 民族文化推進會 編,『韓國文集叢刊』131 참조.

133 이 작품은 현재 두루마리로 장황되어 있다. 두루마리를 펼치면 먼저 무늬비단으로 된 공란이 나오고, 다음에 '동문송별도'(東門送別圖)라는 표제가 있으며, 이어 하얀 비단이 공란으로 나온 뒤 그림과 글씨가 이어지고 있다. 현재 그림 부분은 38.2×161.7cm이고, 글씨 부분은 37.5×332.2cm이다. 그런데 특이하게도 글씨 부분의 비단에는 공란으로 남겨진 부분이 글씨를 쓴 부분보다 더 길다.

134 "歲壬戌秋七月 工部左侍郞秋潭兪公 告病還鄕 蓋公久無宦情 在緋玉秩積數稔 猶懼祿位之高 卜築永平白雲山下 一室 圖書晏如也 大臣剡薦 請褒其恬退 上嘉之 卽擢亞卿 公屢疏不得請 則强起造朝 未數月 拂衣而歸 余與朝隱李尙書 出餞於東門外關帝廟 于時積潦初收 霽景鮮明 酒數行 余請朝隱書沈約送友詩於便面 又倣古事 作東門送別圖 仍各書和章于圖下 (追寄公而屬言曰 人於出處之間 貴在適宜 而莫難於知足而止 人於分散之際 自然作惡 而莫難於垂老之別 今公戒在鍾漏 能脫殆辱之境 則二疏之畵 不可不繼也 吾輩年迫桑楡 非復別離之時 則休文之詠 不可不和也 此圖與詩之所以作 而但使後之人 指點而稱之曰 彼朝衣而乘轎者 非伴食宰耶 野服而巾車者 非賢大夫耶云爾 則公之此行 無異登仙 而吾輩羞欲死矣 雖然 吾亦從此逝 早晚雲溪水洛 膏秣相從 則華山一半圖 更與公謀之)", 南龍翼,「東門送別圖序」. 이 글은『호곡집』권15에 실려 있다.『호곡집』에는 이날 모임과 관련된 다른 시문도 실

584

려 있다. 南龍翼,「關王廟送友人」,『壺谷集』卷1 참조.

135 김기빈, 앞의 책, pp. 92-93 참조.

136 위의 책, p. 100 참조.

137 이 그림과 관련된 내용은 본 화첩에 적힌 시문을 통해서 확인된다. "次壺翁圖成後追其韻 好事何 人作此圖 壺翁寄我水雲區金蘭夙契忘形久繪素良工絶代無送別靑眸君二老歸來白髮是惟吾桑田自 足餘生了願學隆中大丈夫"라는 추담(秋潭)의 시는 남용익의 다음 시에 차운한 것으로 두 시의 내 용에 차이가 있어 단언하기는 어렵지만 당시의 전별연을 화공이 그렸음을 알려준다. 남용익은 「題寄潭翁東門送別圖」라는 시를 지었다. "爲寫東門送別圖 兼題詩什寄仙區 高風可與前人並 妙畫 休言此世無 扇面揮毫何許老 壚頭把酒果然吾 其中野服厖眉客 自是賢哉一大夫."이 시는 규장각 한국학연구원 소장의 〈동문송별도〉 위에도 쓰여 있고, 남용익의 문집에도 실려 있다. 『壺谷集』 卷3 참조.

138 최완수, 『겸재의 한양진경: 북악에 올라 청계천 오간수문 바라보니』(동아일보사, 2004), p. 27 참 조.

139 이춘제의 「西園雅會記」전문(全文)은 崔完秀,『謙齋 鄭敾 眞景山水畵』, p. 190 참조.

140 이 작품과 유사한 작품인《관반제명첩》(館伴題名帖)에 대하여는 윤진영, 「藏書閣 所藏의 『館伴題 名帖』」,『藏書閣』7 (한국학중앙연구원, 2002), pp. 169-198 참조.

141 조선 중기 절파계 화풍에 대하여는 安輝濬,『韓國繪畵史』, pp. 185-200 참조.

142 김기빈, 앞의 책, p. 126 참조.

143 南有容,「尹章鳳五老會圖」,『雷淵集』卷13, 民族文化推進會 編,『韓國文集叢刊』217; 송희경, 앞 의 책, p. 170 참조.

144 위의 책, p. 29 참조.

참고문헌

Ⅰ. 고문헌

『동문휘고』(同文彙考)

『서운관지』(書雲觀志)

『조선왕조실록』(朝鮮王朝實錄)

강세황(姜世晃), 『표암유고』(豹菴遺稿)

권필(權韠), 『석주집』(石州集)

김경선(金景善), 『연원직지』(燕轅直指)

김상리(金相离), 『송와집』(松窩集)

김조순(金祖淳), 『풍고집』(楓皐集)

김창협(金昌協), 『농암집』(農巖集)

남구만(南九萬), 『약천집』(藥泉集)

남용익(南龍翼), 『호곡집』(壺谷集)

남유용(南有容), 『뇌연집』(雷淵集)

박준원(朴準源), 『금석집』(錦石集)

박지원(朴趾源), 『연암집』(燕巖集)

방응현(房應賢), 『사계실기』(沙溪實記)

서거정(徐居正), 『사가집』(四佳集)

서유구(徐有榘), 『임원경제지』(林園經濟志)

성해응(成海應), 『연경재전집』(研經齋全集)

성현(成俔), 『허백당집』(虛白堂集)

신성하(申聖夏), 『화암집』(和菴集)

신정하(申靖夏), 『서암집』(恕菴集)

심재(沈鋅), 『송천필담』(松泉筆譚)

안중관(安重觀), 『회와집』(悔窩集)

오도일(吳道一), 『서파집』(西坡集)

윤순(尹淳), 『백하집』(白下集)

윤유(尹揄), 『봉계집』(鳳溪集)

이규상(李奎象), 『일몽고』(一夢稿)

이규상(李奎象), 『한산세고』(韓山世稿)

이덕수(李德壽), 『서당사재』(西堂私載)

이병연(李秉淵), 『사천시선비』(槎川詩選批)

이병연(李秉淵), 『사천시초』(槎川詩抄)

이석표(李錫杓), 『남록유고』(南鹿遺稿)

이수광(李睟光), 『지봉유설』(芝峯類說)

이시항(李時恒), 『화은집』(和隱集)

이익(李瀷), 『성호사설』(星湖僿說)

이익태(李益泰), 『지영록』(知瀛錄)

이인상(李麟祥), 『능호집』(凌壺集)

이정섭(李廷燮), 『저촌집』(樗村集)

이종준(李宗準), 『용재집』(慵齋集)

이하곤(李夏坤), 『두타초』(頭陀草)

이행(李荇), 『용재집』(容齋集)

이황(李滉), 『퇴계집』(退溪集)

이흘(李忔), 『설정집』(雪汀集)

정약용(丁若鏞), 『정다산전서』(丁茶山全書)

조귀명(趙龜命), 『동계집』(東谿集)

조영석(趙榮祏), 『관아재고』(觀我齋稿)

조태억(趙泰億), 『겸재집』(謙齋集)

조하망(曹夏望), 『서주집』(西州集)

차천로(車天輅), 『오산집』(五山集)

한장석(韓章錫), 『미산집』(眉山集)

홍중성(洪重聖), 『운와집』(芸窩集)

Ⅱ. 도록

겸재정선미술관 편, 『겸재 정선: 겸재정선학술도록』, 겸재정선미술관, 2016.

경기도박물관 편, 『조영복의 연행일록』, 경기도박물관, 1998.

국립제주박물관 편, 『탐라순력도: 그림에 담은 옛 제주의 기억』, 국립제주박물관, 2020.

국립중앙박물관 편, 『겸재 정선』, 도서출판 학고재, 1992.

국립중앙박물관 편, 『단원 김홍도』, 국립중앙박물관, 1990.

국립중앙박물관 편, 『시대를 앞서 간 예술혼, 표암 강세황』, 국립중앙박물관, 2013.

국립중앙박물관 편, 『아름다운 금강산』, 국립중앙박물관, 1999

국립중앙박물관 편, 『우리 강산을 그리다: 화가의 시선, 조선시대 실경산수화』, 국립중앙박물관, 2019.

국립중앙박물관 편, 『조선시대 풍속화』, 국립중앙박물관, 2002.

국립중앙박물관 편, 『우리 땅, 우리의 진경: 조선시대 진경산수화 특별전』, 통천문화사, 2002.

국민대학교박물관 편, 『사군강산참선수석: 기야 이방운』, 국민대학교박물관, 2006.

김상성 외, 서울대 규장각 옮김, 『(시화첩) 관동십경』, 효형출판, 1999.

박정혜·이예성·양보경, 『조선왕실의 행사그림과 옛지도』, 민속원, 2005.

삼성미술관 Leeum 학예연구실 편, 『삼성미술관 Leeum 소장 고서화 제발 해설집 (Ⅱ)』, 삼성문화재단, 2008.

삼성미술관 Leeum 학예연구실 편, 『삼성미술관 Leeum 소장 고서화 제발 해설집 (Ⅲ)』, 삼성문화재단, 2009.

서울특별시 강서구청 편, 『겸재정선기념관 소장유물도록』, 서울특별시 강서구청, 2011.

안휘준 감수·박은순 해설(문화재관리국 편), 『해남윤씨가전고화첩』, 문화재관리국, 1995.

안휘준 외(국외소재문화재재단 편), 『왜관수도원으로 돌아온 겸재정선화첩』, 사회평론아카데미, 2013.

안휘준 편저, 『회화』(국보 10), 예경산업사, 1984.

안휘준 편저, 『회화』 II (국보 20), 예경산업사, 1986.

영남대학교박물관 편, 『(영남대박물관 소장) 한국의 옛 지도』, 영남대학교박물관, 1998.

예술의전당 서울서예박물관 편, 『표암 강세황: 푸른 솔은 늙지 않는다』, 예술의전당, 2003.

유복렬 편, 『한국회화대관』, 문교원, 1979.

유복렬 편, 『한국회화대관』, 삼정출판사, 1973.

유홍준·이태호 편, 『만남과 헤어짐의 미학: 조선시대 계회도와 전별시』, 학고재, 2000.

이태호·유홍준 편, 『조선후기 그림과 글씨: 인조부터 영조연간의 서화』, 학고재, 1992.

일민미술관 편, 『몽유금강: 그림으로 보는 금강산 300년』, 일민미술관, 1999.

중앙일보·동양방송 편, 『겸재 정선』, 중앙일보·동양방송, 1977.

한국민족미술연구소 편, 『간송문화』, 한국민족미술연구소.

한국학중앙연구원 장서각 편, 『영조비빈자료집 2: 비지, 책문, 교지, 제문』, 한국학중앙연구원 출판부, 2011.

한국학중앙연구원 장서각 편, 『월중도』, 한국학중앙연구원 출판부, 2006.

III. 단행본

강만길, 『한국근대사』, 창작과 비평사, 1984.

강명관, 『조선시대 문학 예술의 생성 공간』, 소명출판, 1999.

강세황, 김종진·변영섭·정은진·조송식 역, 『표암유고』, 지식산업사, 2010.

강세황, 한국정신문화연구원 편, 『표암유고』, 한국정신문화연구원, 1979.

강신엽, 『조선후기 소론연구』, 봉명, 2001.

강재언, 이규수 역, 『서양과 조선: 그 이문화 격투의 역사』, 학고재, 1998.

고연희, 『조선후기 산수기행예술 연구: 정선과 농연 그룹을 중심으로』, 일지사, 2001.

구만옥, 『조선후기 과학사상사 연구 1: 주자학적 우주론의 변동』, 혜안, 2004.

김경선, 김도련·김주희·이이화·이정섭 역, 민족문화추진위원회 편, 『(국역) 연행록선집 10』(연원직지), 민족문화추진위원회, 1977.

김기빈, 『600년 서울, 땅이름 이야기』, 살림터, 1993.

김기혁 편저, 『부산고지도』, 부산광역시, 2008.

김백철, 『조선후기 영조의 탕평정치: 「속대전」의 편찬과 백성의 재인식』, 태학사, 2010.

김영주, 『조선후기 한문 비평 연구』, 보고사, 2006.

김원룡, 『한국미술사』, 범문사, 1968.

김태준, 『홍대용과 그의 시대: 연행의 비교문학』, 일지사, 1982.

김흥규, 『조선후기의 시경론과 시의식』, 고대민족문화연구소출판부, 1982.

남구만, 성백효 역, 『국역 약천집 1』, 민족문화추진회, 2004.

단양군지편찬위원회 편, 『단양군지』, 단양군, 1977.

박성순, 『조선유학과 서양과학의 만남』, 고즈원, 2005.

박요순, 『옥소 권섭의 시가연구』, 탐구당, 1987.

박은순 외, 국사편찬위원회 편, 『그림에게 물은 사대부의 생활과 풍류』, 두산동아, 2007.

박은순 외, 국외소재문화재재단 편, 『왜관수도원으로 돌아온 겸재정선화첩』, 사회평론아카데미, 2013.

박은순, 『공재 윤두서: 조선 후기 선비 그림의 선구자』, 돌베개, 2010.

박은순, 『금강산도 연구』, 일지사, 1997.

박은순, 『조선 후기의 선비그림, 유화儒畵』, 사회평론아카데미, 2019.

박정혜, 『조선시대 궁중기록화 연구』, 일지사, 2000.

박정혜·이예성·양보경, 『조선 왕실의 행사그림과 옛지도』, 민속원, 2005.

배우성, 『조선후기 국토관과 천하관의 변화』, 일지사, 1998.

변영섭, 『표암강세황회화연구』, 일지사, 1988.

성해응, 손혜리·지금완 역, 『서화잡지: 조선 최고의 심미안 성해응의 못 말리는 서화 편력기』, 휴머니스트, 2016.

세키노 다다시(關野貞), 심우성 역, 『조선미술사』, 동문선, 2003.**

송희경, 『조선 후기 아회도』, 다할미디어, 2008.

안대회, 『18세기 한국한시사 연구』, 소명출판, 1999.

안대회, 『궁극의 시학: 스물네 개의 시적 풍경』, 문학동네, 2013.

안대회, 『조선후기 시화사 연구』, 국학자료원, 1995.

안휘준 외, 문화부 문화재관리국 편, 『동궐도』, 문화부 문화재관리국, 1991

안휘준, 『한국 미술사 연구』, 사회평론, 2012.

안휘준, 『한국 회화의 이해』, 시공사, 2000.

안휘준, 『한국회화사』, 일지사, 1980.

안휘준, 『한국회화의 전통』, 문예출판사, 1988.

오세창, 『근역서화징』, 계명구락부, 1928.

오세창 편저, 동양고전학회 역, 『국역 근역서화징』 상·하, 시공사, 1998.

유명종, 『한국의 양명학』, 동화출판공사, 1983.

유봉학, 『연암일파 북학사상 연구』, 일지사, 1995.

유봉학, 『조선후기 학계와 지식인』, 신구문화사, 1999.

유승주·이철성, 『조선후기 중국과의 무역사』, 경인문화사, 2002.

유홍준, 『화인열전』 1·2, 역사비평사, 2001.

윤진영, 『조선왕실의 태봉도』, 한국학중앙연구원출판부, 2016.

이계호, 최강현 역, 『휴당의 연행록』 1, 신성출판사, 2004.

이기석 외, 국토해양부 국토지리정보원 편, 『한국지도학발달사』, 국토해양부 국토지리정보원, 2009.

이동주, 『우리나라의 옛그림』, 박영사, 1975.

이상주, 『담헌 이하곤문학의 연구』, 이화문화출판사, 2013.

이상태, 『한국 고지도 발달사』, 혜안, 1999.

이성미, 『조선시대 그림 속의 서양화법』, 대원사, 2000.

이예성, 『현재 심사정 연구』, 일지사, 2000.

이원순, 『조선서학사연구』, 일지사, 1986.

이은순, 『조선후기당쟁사연구』, 일조각, 1988.

이익태, 김익수 역, 『지영록』, 제주문화원, 1997.

이정재·김준기·배규범·이성희, 『남한강과 문학』, 한국학술정보, 2007.

이종묵, 『조선의 문화공간』 4, 휴머니스트, 2006.

이찬, 『한국의 고지도』, 범우사, 1991.

이찬·양보경, 『서울의 옛 지도』, 서울시립대학교부설서울학연구소, 1995.

이창식, 『단양팔경 가는 길』, 푸른사상사, 2002.

이태호, 『그림으로 본 옛 서울』, 서울시립대학교부설서울학연구소, 1995.

이태호, 『옛 화가들은 우리 땅을 어떻게 그렸나』, 생각의나무, 2010.

이태호, 『조선 후기 회화의 사실정신』, 학고재, 1996.

장진성, 『단원 김홍도: 대중적 오해와 역사적 진실』, 사회평론아카데미, 2020.

정민 외, 『북경유리창: 18, 19세기 동아세아의 문화거점』, 민속원, 2013.

정민, 『18세기 조선 지식인의 발견』, 휴머니스트, 2007.

정민, 『목릉문단과 석주 권필』, 태학사, 1999.

정민, 『비슷한 것은 가짜다』, 태학사, 2000.

정병모, 『한국의 풍속화』, 한길아트, 2000.

정석종, 『조선후기사회변동연구』, 일조각, 1983.

정약용, 다산연구회 역주, 『역주 목민심서』 3, 창작과 비평사, 1981.

정옥자, 『조선후기 문학사상사』, 서울대학교출판부, 1990.

정옥자, 『조선후기 역사의 이해』, 일지사, 1993.

정은주, 『조선시대 사행기록화: 옛 그림으로 읽는 한중관계사』, 사회평론, 2012.

제천시지편찬위원회 편, 『제천시지』 상·중, 제천시지편찬위원회, 2004.

조동일, 『한국문학통사』 3, 지식산업사, 1984.

조성산, 『조선 후기 낙론계 학풍의 형성과 전개』, 지식산업사, 2007.

지재희 해역, 『예기』 (중), 자유문고, 2000.

진재교, 『이계 홍양호 문학 연구』, 성균관대학교 대동문화연구원, 1999.

진준현, 『단원 김홍도 연구』, 일지사, 1999.

진홍섭 편저, 『한국미술사자료집성』 2, 일지사, 1991.

진홍섭 편저, 『한국미술사자료집성』 4, 일지사, 1996.

진홍섭 편저, 『한국미술사자료집성』 5, 일지사, 1996.

진홍섭 편저, 『한국미술사자료집성』 6, 일지사, 1998.

차장섭, 『조선후기 벌열연구』, 일조각, 1997.

최완수 외, 『진경시대』 1, 돌베개, 1998.

최완수, 『겸재 정선 진경산수화』, 범우사, 1993.

최완수, 『겸재 정선』 1·2·3, 현암사, 2009.

최완수, 『겸재의 한양진경: 북악에 올라 청계천 오간수문 바라보니』, 동아일보사, 2004.

최창조, 『한국의 풍수사상』, 민음사, 1993.**

한국사상사연구회, 『인성물성론』, 한길사, 1994.

한영우·안휘준·배우성, 『우리 옛지도와 그 아름다움』, 효형출판, 1999.

한정희, 『동아시아 회화 교류사: 한·중·일 고분벽화에서 실경산수화까지』, 사회평론, 2012.

한정희, 『한국과 중국의 회화: 관계성과 비교론』, 학고재, 1999.

홍경모, 이종묵 역, 『사의당지, 우리 집을 말한다: 18세기 사대부가의 주거 문화』, 휴머니스트, 2009.

홍대용, 김영수 역주, 『담헌서외집』 실학총서 4, 탐구당, 1979.

IV. 논문

강관식, 「겸재 정선의 천문학 겸교수 출사와 〈금강전도〉의 천문학적 해석」, 『미술사학보』 27, 미술사학연구회, 2006.

강관식, 「관아재 조영석 화학고 (상)」, 『미술자료』 44, 국립중앙박물관, 1989.

강관식, 「관아재 조영석 화학고 (하)」, 『미술자료』 45, 국립중앙박물관, 1990.

강명관,「조선후기 경화세족과 고동서화 취미」,『동양한문학연구』12, 동양한문학회, 1998.

강명관,「조선후기 경화세족과 고동서화 취미」, 논문집간행위원회 편,『한국의 경학과 한문학』, 태학사, 1996.

강민구,「서당 이덕수의 문학론 연구」,『한문학보』1, pp. 223-264, 우리한문학회, 1999.

강민구,「서암 신정하의 문학론에 대한 연구」,『한국한문학연구』25, 한국한문학회, 2000.

강민구,「이덕수의 문학 비평에 대한 연구」,『한문학보』2, 우리한문학회, 2000.

강민구,「임상원을 통해 본 소론의 일 문학관」,『동방한문학』21, 동방한문학회, 2001.

강신애,「조선시대 무이구곡도의 연원과 특징」,『미술사학연구』254, 한국미술사학회, 2007.

강혜선,「이인상 그룹의 교유양상과 시서화 활동 연구」,『한국한시연구』24, 한국한시학회, 2016.

고동환,「조선후기 서울의 도시구조 변화와 도시문화」, 동양사학회 편,『역사와 도시』, 서울대학교출판부, 2000.

고연희,「성호이익의 회화론」,『온지논총』36, 온지학회, 2013.

고연희,「정선, 명성(名聲)의 부상과 근거」, 고연희 편, 이경화 외,『명화의 탄생, 대가의 발견: 한국회화사를 돌아보다』, 아트북스, 2021.

고연희,「조선후기 산수기행문예에 나타나는, '기'의 추구」,『한국한문학연구』49, 한국한문학회, 2012.

고유섭,「27. 인왕제색도(정겸재정소고)」,『한국미술문화사논총』, 통문관, 1966.

고창석,「이익태 목사의 업적」, 국립제주박물관 편저,『이익태 목사가 남긴 기록』, 통천문화사, 2005.

권윤경,「윤제홍(1764-1840후)의 회화」, 서울대학교 대학원 석사학위논문, 1996.

권태을,「식산 이만부의 문학연구」, 효성여자대학교 대학원 박사학위논문, 1989.

김가희,「정선과 이춘제 가문의 회화 수용 연구」,『겸재정선기념관 개관2주년 기념 학술심포지엄·제2회 겸재관련학술논문현상공모 당선작』, 겸재정선기념관 2011.

김건리,「표암 강세황의《송도기행첩》연구」,『미술사학연구』237·238, 한국미술사학회, 2003.

김경수,「산천재의 내력과 남명학파에서의 역할」,『남명학연구』57, 경상대학교 경남문화연구소, 2018.

김기혁,「『완산부지도10곡병풍』에 재현된 고도 전주」,『동양한문학연구』41(41), 동양한문학회, 2015.

김기혁·윤용출·배미애·정암,「조선 후기 군현지도의 유형 연구: 동래부를 사례로」,『대한지리학회지』40(1), pp. 1-26, 2005.

김기홍,「현재 심사정과 조선 남종화풍」, 최완수 외,『진경시대』2, 돌베개, 1998.

김남기,「『관동십경』의 제작과 시세계 연구」,『한국한시연구』14, 한국한시학회, 2006.

김남형,「조선후기 근기실학파의 예술론 연구: 이만부·이익·정약용을 중심으로」, 고려대학교 대학원 박사학위논문, 1989.

김동철,「왜관도를 그린 변박의 대일 교류 활동과 작품들」,『한일관계사연구』19, 한일관계사학회, 2003.

김리나,「정선의 진경산수」, 중앙일보·동양방송 편,『겸재 정선』, 중앙일보·동양방송, 1977.

김상엽,「규장각 소장『회찬송악악무목왕정충록』삽화」,『미술사논단』9, 1999.

김상엽,「김덕성의《중국소설모회본》과 조선후기 회화」,『미술사학연구』207, 1995.

김성희,「『1872년 군현지도』중 경상도지도 연구」,『한국고지도연구』7(1), 한국고지도연구학회, 2015.

김성희,「1872년 군현지도의 제작과 회화적 특징: 전라도지도를 중심으로」, 명지대학교 대학원 박사학위논문, 2015.

김성희,「규장각 소장〈도성도〉의 산세 표현」,『한국고지도연구』2(1), 한국고지도연구학회, 2009.

김성희,「조선후기 회화식 지도와 회화」,『미술사와 문화유산』5, 명지대학교 문화유산연구소, 2016.

김영주,「조선후기 소론계 문학이론의 특징 연구 (I)」,『퇴계학과 한국문화』35(1), 경북대학교퇴계연구소, 2004.

김영주,「조선후기 소론계 문학이론의 형성 배경 (I): 양명학 수용의 전통을 통해 본 학문 사상의 특징」,『동방한문학』26, 동방한문학회, 2004.

김용흠, 「18세기 관인·실학자의 정치비평과 탕평책: 이계 홍양호를 중심으로」, 『역사와 경계』 78, 부산경남사학회, 2011.

김은미, 「조선초기 누정기의 연구」, 이화여자대학교 대학원 박사학위논문, 1991.

김종태, 「규장각 소장 『경상도명승도』 고찰」, 『규장각』 45, 서울대학교 규장각한국학연구원, 2014.

김현숙, 「근대 산수·인물화를 통한 리얼리티 읽기」, 김재원 외, 『한국미술과 사실성: 조선시대 초상화에서 포스트모던 아트까지』, 눈빛, 2000.

김혜숙, 「한국한시론에 있어서 천기에 대한 고찰 (1) (2)」, 『한국한시연구』 2·3, 한국한시학회, 1994·1995.

김혜숙, 「한국한시론에 있어서 천기에 대한 고찰 (1): 천기의 시론적 개념」, 『한국한시연구』 2, 한국한시학회, 1994.

나종면, 「동계의 문예인식과 서화론」, 『동방학』 5, 한서대학교 부설 동양고전연구소, 1999.

노대환, 「정조대의 서기수용 논의: '중국원류설'을 중심으로」, 『한국학보』 94, 일지사, 1999.

민길홍, 「IV. 시론과 고사를 그림으로」, 국립중앙박물관 편, 『겸재 정선: 붓으로 펼친 천지조화』, 국립중앙박물관, 2009.

민길홍, 「정선의 고사인물화」, 항산안휘준교수정년퇴임기념논문집간행위원회 편, 『미술사의 정립과 확산 1: 한국 및 동양의 회화』, 사회평론, 2006.

민길홍, 「조선 후기 당의도: 산수화를 중심으로」, 『미술사학연구』 233·234, 한국미술사학회, 2002.

박동욱, 「연객 허필의 예술활동과 일상성의 시학」, 허필, 조남권·박동욱 역, 『허필 시전집』, 소명출판, 2011.

박문열, 「담헌 이하곤의 생애와 저술에 관한 연구」, 『서지학연구』 25, 서지학회, 2003.

박성순, 「서학의 유입과 조선의 대응」, 한국사상사학회 편, 『한국사상사입문』, 서문문화사, 2006.

박수밀, 「18세기 우도론의 문학·사회적 의미」, 『한국고전연구』 8, 한국고전연구학회, 2002.

박은순, 「왜관수도원 소장 《겸재정선화첩》에 대한 고찰 – 산수화를 중심으로」, 국외소재문화재재단 편, 『왜관수도원으로 돌아온 겸재정선화첩』, 사회평론아카데미, 2013.

박은순, 「16세기 독서당계회도 연구: 풍수적 실경산수화에 대하여」, 『미술사학연구』 212, 한국미술사학회, 1996.

박은순, 「19세기 말 20세기 초 회화식 지도와 실경산수화의 변화: 환력의 기록과 선정의 기념」, 『미술사학보』 56, 미술사학연구회, 2021.

박은순, 「19세기 초 명승유연과 이방운의 〈사군강산참선수석〉 서화첩」, 『온지논총』 5, 온지학회, 1999.

박은순, 「19세기 회화식 군현지도와 지방문화」, 『한국고지도연구』 1(1), 한국고지도연구학회, 2009.

박은순, 「3. 만남과 유람」, 국사편찬위원회 편, 『그림에게 물은 사대부의 생활과 풍류』, 두산동아, 2007.

박은순, 「겸재 정선과 소론계 문인들의 후원과 교류 1」, 『온지논총』 29, 온지학회, 2011.

박은순, 「겸재 정선과 소론계 문인들의 후원과 교류」, 서울특별시 강서구청 편, 『겸재정선기념관 소장유물도록』, 서울특별시 강서구청, 2011.

박은순, 「겸재 정선과 이케노 타이가(池大雅)의 진경산수화 비교연구」, 『미술사연구』 17, 미술사연구회, 2003.

박은순, 「겸재 정선의 사의산수화 연구: 시의도를 중심으로」, 『미술사학』 34, 한국미술사교육학회, 2017.

박은순, 「겸재 정선의 진경산수화와 서양화법」, 『미술사학연구』 281, 한국미술사학회, 2014.

박은순, 「겸재 정선의 진경산수화풍과 고지도」, 『한국고지도연구』 9(1), 한국고지도연구학회, 2017.

박은순, 「고와 금의 변주: 표암 강세황의 사의산수화」, 『온지논총』 37, 온지학회, 2013.

박은순, 「공재 윤두서의 서화: 상고와 혁신」, 『미술사학연구』 232, 한국미술사학회, 2001.

박은순, 「공재 윤두서의 화론: 《공재선생묵적》」, 『미술자료』 67, 국립중앙박물관, 2001.

박은순, 「공재 윤두서의 회화: 상고와 혁신」, 안휘준 감수(문화재관리국 편), 『해남윤씨가전고화첩』, 문화재관리국, 1995.

박은순, 「금강산도 연구」, 홍익대학교 대학원 박사학위논문, 1994.

박은순,「사의와 진경의 경계를 넘어서: 겸재 정선 신고」, 서울특별시 강서구청 편,『겸재정선: 겸재정선 기념관 개관기념 학술도록』, 서울특별시 강서구청, 2009.

박은순,「서유구와 서화감상학과『임원경제지』」,『한국학논집』34, 한양대학교한국학연구소, 2000.

박은순,「전주지도」, 문화재청 편,『한국의 옛 지도』, 예맥, 2008.

박은순,「정보와 권력, 그리고 기억: 19세기 회화지도의 기능과 화풍」,『온지논총』40, 온지학회, 2014.

박은순,「조선 중기 성리학과 풍수적 실경산수화:〈석정처사유거도〉를 중심으로」, 정재김리나교수정년 퇴임기념미술사논문집간행위원회 편,『시각문화의 전통과 해석: 정재 김리나 교수 정년퇴임기념 미 술사논문집』, 예경, 2007.

박은순,「조선 후기『심양관도』화첩과 서양화법」,『미술자료』58, 국립중앙박물관, 1997.

박은순,「조선 후기 관료문화와 진경산수화: 소론계 관료를 중심으로」,『미술사연구』27, 미술사연구회, 2013.

박은순,「조선 후기 진찬의궤와 진찬의궤도: 기축년「진찬의궤」를 중심으로」,『민족음악학』17, 서울대학 교음악대학부설동양음악연구소, 1995.

박은순,「조선 후반기 대중 회화교섭의 조건과 양상, 그리고 성과」, 한국미술사학회 편,『조선 후반기 미 술의 대외교섭』, 예경, 2007.

박은순,「조선시대 남한강 실경산수화 연구」,『온지논총』26, 온지학회, 2010.

박은순,「조선시대의 누정문화와 실경산수화」,『미술사학연구』250·251, 한국미술사학회, 2006.

박은순,「조선초기 강변계회와 실경산수화: 전형화의 한 양상」,『미술사학연구』221·222, 한국미술사학회, 1999.

박은순,「조선초기 한성의 회화: 신도형승·승평풍류」,『강좌미술사』19, 한국미술사연구소, 2002.

박은순,「조선후기 사의적 진경산수화의 형성과 전개」,『미술사연구』16, 미술사연구회, 2002.

박은순,「조선후기 서양 투시도법의 수용과 진경산수화풍의 변화」,『미술사학』11, 한국미술사교육학회, 1997.

박은순,「조선후기 의궤의 판화도식」,『국학연구』6, 한국국학진흥원, 2005.

박은순,「진경산수화 연구에 대한 비판적 검토: 진경문화·진경시대론을 중심으로」,『한국사상사학』28, 한국사상사학회, 2007.

박은순,「진경산수화의 관점과 제재」, 국립춘천박물관 편,『우리 땅, 우리의 진경: 조선시대 진경산수화 특별전』, 통천문화사, 2002.

박은순,「천기론적 진경에서 사실적 진경으로: 진경산수화의 현실성과 시각적 사실성」, 김재원 외,『한국 미술과 사실성: 조선시대 초상화에서 포스트모던 아트까지』, 눈빛, 2000.

박은순,「표암 강세황의 진경산수화:《풍악장유첩》을 중심으로」,『강좌미술사』41, 한국미술사연구소, 2013.

박은순,「현실의 풍경, 마음의 풍경: 전별도」,『도시역사문화』6, 서울역사박물관, 2007.

박은정,「서당 이덕수의 독서론과 주의론적 글쓰기」,『동방학』11, 한서대학교 부설 동양고전연구소, 2005.

박은화,「명대 후기의 시의도에 나타난 시화의 상관관계」,『미술사학연구』201, 한국미술사학회, 1994.

박정애,「조선 후반기 관북명승도 연구: 남구만제 계열을 중심으로」,『미술사학연구』278, 한국미술사학회, 2013.

박정애,「조선시대 관서관북 실경산수화 연구」, 한국학중앙연구원 한국학대학원 박사학위논문, 2011.

박정애,「지우재 정수영의 산수화 연구」,『미술사학연구』235, 한국미술사학회, 2002.

박정애,「지우재 정수영의 산수화 연구」, 홍익대학교 대학원 석사학위논문, 2000.

박정혜,「〈수원능행도병〉 연구」,『미술사학연구』189, 한국미술사학회, 1991.

박효은,「조선후기 문인들의 회화수집활동 연구」, 홍익대학교 대학원 석사학위논문, 1999.

백승호,「단호 그룹 문인들의 애사에 대한 고찰」,『한국한문학연구』51, 한국한문학회, 2013.

서인원,「관암 홍경모의 역사·지리 인식」,『한국인물사연구』14, 한국인물사연구회, 2010.

성당제, 「약천 기문의 산수미 형상과 서술적 특징: 「함흥십경도기」와 「북관십경도기」를 중심으로」, 『어문연구』 33(4), 한국어문교육연구회, 2005.

송희경, 「조선시대 기려도의 유형과 자연관」, 『미술사학보』 15, 미술사학연구회, 2001.

송희경, 「조선후기 정원아회도 연구」, 『한국문화연구』 6, 이화여자대학교한국문화연구원, 2004.

신영주, 「18·9세기 홍양호가의 예술 향유와 서예 비평」, 성균관대학교 대학원 석사학위논문, 2001.

안상현, 「『기하원본』의 조선 전래와 그 영향 : 천문학자 김영(金泳)의 사례」, 『문헌과 해석』 60, 문헌과 해석사, 2012.

안상현, 「신구법천문도 병풍의 제작 시기」, 『고궁문화』 6, 국립고궁박물관, 2013.

안휘준, 「16세기중엽의 계회도를 통해 본 조선왕조시대 회화양식의 변천」, 『미술자료』 18, 국립중앙박물관, 1975.

안휘준, 「겸재 정선(1676~1759)과 그의 진경산수화, 어떻게 볼 것인가」, 『역사학보』 214, 역사학회, 2012.

안휘준, 「겸재 정선(1676-1759)의 소상팔경도」, 『미술사논단』 20, 한국미술연구소, 2005.

안휘준, 「겸재 정선의 회화와 그 의의」, 『한국 회화의 이해』, 시공사, 2000.

안휘준, 「옛지도와 회화」, 한영우·안휘준·배우성, 『우리 옛지도와 그 아름다움』, 효형출판, 1999.

안휘준, 「조선왕조의 궁궐도」, 문화부 문화재관리국 편, 『동궐도』, 문화부 문화재관리국, 1991.

안휘준, 「조선왕조후기회화의 신동향」, 『고고미술』 134, 한국미술사학회, 1977.

안휘준, 「한국의 문인계회와 계회도」, 『한국회화의 전통』, 문예출판사, 1988.

양보경, 「관서지도」, 박정혜·이예성·양보경, 『조선 왕실의 행사그림과 옛지도』, 민속원, 2005.

양보경, 「조선시대의 서울 옛 지도」, 이찬·양보경, 『서울의 옛 지도』, 서울시립대학교부설서울학연구소, 1995.

양보경, 「조선후기 군현지도의 발달」, 『문화역사지리』 7, 한국문화역사지리학회, 1995.

원재린, 「영조대 후반 소론·남인계 동향과 탕평론의 추이」, 『역사와현실』 53, 한국역사연구회, 2004.

유가현·성종상, 「조선후기의 문헌 『사의당지』에 나타난 고택의 입지 및 공간구성에 관한 고찰」, 『한국문화』 53, 서울대학교 규장각한국학연구원, 2011.

유미나, 「〈만고기관첩〉과 18세기 전반의 화원 회화」, 『강좌미술사』 28, 한국미술사연구소, 2007.

유미나, 「조선 후반기 중국명승도 연구: 산수화보 임모첩을 중심으로」, 『강좌미술사』 33, 한국미술사연구소, 2009.

유봉학, 「18·9세기 경·향학계의 분기와 경화사족」, 『국사관논총』 22, 국사편찬위원회, 1991.

유봉학, 「경·향 학계의 분기와 경화사족」, 『조선후기 학계와 지식인』, 신구문화사, 1999.

유봉학, 「조선후기 풍속화 변천의 사회·사상적 배경」, 최완수 외, 『진경시대』 2, 돌베개, 1998.

유순영, 「명대 강남 문인들의 원예취미와 화훼화」, 홍익대학교 대학원 박사학위논문, 2018.

유순영, 「명대후기 강남지역의 화훼원예취미와 화훼도권」, 『미술사연구』 26, 미술사연구회 2012.

유재빈, 「《화성행행도》의 현황과 이본 비교」, 유재빈·이은주·김세영·이유나, 『정조대왕의 수원행차도』, 수원화성박물관, 2016.

유재빈, 「추모의 정치성과 재현: 정조의 단종 사적 정비와 〈월중도〉」, 『미술사와 시각문화』 7, 미술사와 시각문화학회, 2008.

유준영, 「겸재 정선의 "금강전도" 고찰: 송강의 관동별곡과 관련하여」, 『고문화』 18, 한국대학박물관협회, 1980.

유준영, 「겸재 정선의 예술과 사상」, 국립중앙박물관 편, 『겸재 정선』, 도서출판 학고재, 1992.

유준영, 「구곡도의 발생과 기능에 대하여: 한국 실경산수화발전의 일례」, 『고고미술』 151, 한국미술사학회, 1981.

유준영, 「정선의 〈송간묘선〉 분석시론 - 음보와 음수율의 적용가능성을 중심으로」, 『한국문학연구』 2,

594

경기대학교한국문학연구소, 1985.

유준영, 「조형예술과 성리학 – 화음동정사에 나타난 구조와 사상적계보」, 한국정신문화연구원 예술연구실 편, 『한국미술사 논문집』1, 한국정신문화연구원, 1984.

유홍준, 「겸재 정선」, 『화인열전』1, 역사비평사, 2001.

유홍준, 「남태응 「청죽화사」의 해제 및 번역」, 이태호·유홍준 편, 『조선후기 그림과 글씨: 인조부터 영조 연간의 서화』, 학고재, 1992.

윤민용, 「18세기《탐라순력도》의 제작경위와 화풍」, 『한국고지도연구』3(1), 한국고지도연구학회, 2011.

윤성훈, 「이하곤의 산수관과 문예론 연구: 그의 산수 기행과 회화론을 중심으로」, 서울대학교 대학원 석사학위논문, 2008.

윤진영, 「단종의 애사와 충절의 표상:《월중도》」, 한국학중앙연구원 장서각 편, 『월중도』, 한국학중앙연구원 출판부, 2006.

윤진영, 「옥소 권섭(1671-1759)의 그림 취미와 회화관」, 『정신문화연구』30, 한국학중앙연구원, 2007.

윤진영, 「장서각 소장의 『관반제명첩』」, 『장서각』7, 한국학중앙연구원, 2002.

윤진영, 「조선시대 계회도 연구」, 한국정신문화연구원 한국학대학원 박사학위논문, 2004.

윤진영, 「조선시대 구곡도의 수용과 전개」, 『미술사학연구』217·218, 한국미술사학회, 1998.

이경화, 「강세황 연구」, 서울대학교 대학원 박사학위논문, 2016.

이경화, 「북새선은도 연구」, 『미술사학연구』254, 한국미술사학회, 2007.

이경화, 「정선의《신묘년풍악도첩》: 1711년 금강산 여행과 진경산수화의 형성」, 『미술사와 시각문화』11, 미술사와 시각문화학회, 2012.

이규상, 「화주록」, 민족문학사연구소 한문분과 역, 『18세기 조선 인물지: 병세재언록』, 창작과 비평사, 1997.

이기원, 「조선시대 관상감의 직제 및 시험 제도에 관한 연구: 천문학 부서를 중심으로」, 『한국지구과학회지』29(1), 한국지구과학회, 2008.

이내옥, 「공재 윤두서의 학문과 회화」, 국민대학교 대학원 박사학위논문, 1994.

이내옥, 「탐라순력도」, 국립제주박물관 편, 『한국문화와 제주』, 서경, 2003.

이동주, 「우리나라 옛그림: 겸재일파의 진경산수」, 『아세아』1(3), 월간아세아사, 1969.

이동환, 「조선후기 '천기론'의 개념 및 미학이념과 그 문예·사상사적 연관」, 『한국한문학연구』28, 한국한문학회, 2001.

이문현, 「영조대 천문도의 제작과 서양 천문도에 대한 수용형태: 국립민속박물관소장 「신·구법천문도」를 중심으로」, 『생활문물연구』3, 국립민속박물관, 2001.

이보라, 「17세기 말 탐라십경도의 성립과〈탐라십경도첩〉에 미친 영향」, 『온지논총』17, 온지학회, 2007.

이보라, 「조선시대 관동팔경도의 연구」, 『미술사학연구』266, 한국미술사학회, 2010.

이보라, 「조선시대 관동팔경도의 연구」, 홍익대학교 대학원 석사학위논문, 2006.

이상주, 「18세기 초 문인들의 우도론과 문예취향: 김창흡과 이하곤 등을 중심으로」, 『한국한문학연구』23, 한국한문학회, 1999.

이상주, 「담헌 이하곤 문학의 연구: 기행문학을 중심으로」, 성균관대학교 대학원 박사학위논문, 1994.

이상주, 「운와 홍중성의 문학론에 대한 고찰」, 『남명학연구』19, 경상대학교 경남문화연구원 남명학연구소, 2005.

이상태, 「도성대지도에 관한 연구」, 서울역사박물관 유물관리과 편, 『도성대지도』, 서울역사박물관 유물관리과, 2004.

이상태, 「서울의 고지도」, 서울역사박물관 유물관리과 편, 『서울지도』, 서울역사박물관 유물관리과, 2006.

이선옥, 「담헌 이하곤의 회화관」, 서울대학교 대학원 석사학위논문, 1987.

이선옥, 「석산 이만부(1664-1731)와 『누항도』 서화첩 연구」, 『미술사학연구』227, 한국미술사학회, 2000.

이성미,「『우리 문화의 황금기 진경시대』, 최완수 외저 〈서평〉」,『미술사학연구』227, 한국미술사학회, 2000.

이성미,「조선시대 후기의 남종문인화」, 고려대학교 박물관,『조선시대 선비의 묵향』, 고려대학교 한국
 학연구소, 1996.

이성우,「상고당유적 역문」,『고문연구』3, 한국고전문화연구원, 1991.

이수미,「《함흥내외십경도》에 보이는 17세기 실경산수화의 구도」,『미술사학연구』233·234, 한국미술사
 학회, 2002.

이수미,「국립중앙박물관 소장 〈태평성시도〉 병풍 연구」, 서울대학교 대학원 박사학위논문, 2004.

이수미,「조선시대 한강명승도 연구: 정수영의 〈한·임강명승도권〉을 중심으로」,『서울학연구』6, 서울시
 립대학교 서울학연구소, 1995.

이순미,「조선후기 정선화파의 한양실경산수화 연구」, 고려대학교 대학원 박사학위논문, 2012.

이순미,「조선후기 충청도 사군산수도 연구: 정선화풍을 중심으로」,『강좌미술사』27, 한국미술사연구소,
 2006.

이승수,「17세기 노소분기의 선택과 고민」,『한국사상과 문화』20, 한국사상문화학회, 2003.

이승수,「17세기말 천기론의 형성과 인식의 기반」,『한국한문학연구』18, 한국한문학회, 1995.

이승수,「서당 이덕수의 대청관」,『한국사상과 문화』20, 한국사상문화학회, 2003.

이승수,「서당 이덕수의 사우 관계」,『한국고전연구』8, 한국고전연구학회, 2002.

이애희,「조선후기의 인성과 물성에 대한 논쟁의 연구: 18세기의 논쟁을 중심으로」, 고려대학교 대학원
 박사학위논문, 1990.

이예성,「19세기 특정한 지역을 그린 고지도와 회화」, 박정혜·이예성·양보경,『조선왕실의 행사그림과
 옛지도』, 민속원, 2005.

이예성,「북도각릉전도형」, 박정혜·이예성·양보경,『조선 왕실의 행사그림과 옛지도』, 민속원, 2005.

이완우,「백하 윤순과 중국서법」,『미술사학연구』206, 한국미술사학회, 1995.

이완우,「원교 이광사의 서론」,『간송문화』38, 한국민족미술연구소, 1990.

이완우,「이광사 서예 연구」, 한국정신문화연구원 한국학대학원 석사학위논문, 1989.

이종호,「18세기초 사대부층의 새로운 문예의식: 동계 조귀명의 문예인식과 문장론」, 벽사 이우성교수
 정년퇴직 기념논총 간행위원회 편,『민족사의 전개와 그 문화』상, 창작과비평사, 1990.

이태호,「겸재 정선의 가계와 생애: 그의 가정과 행적에 대한 재검토」,『이화사학연구』13·14, 이화사학
 연구소, 1983.

이태호,「공재 윤두서―그의 회화론에 대한 연구」,『전남(해남지방)인물사』, 전남지역개발협의회자문위
 원회, 1983.

이태호,「조선 후기 한양 도성의 지도와 회화」,『미술사와 문화유산』4, 명지대학교 문화유산연구소, 2016.

이태호,「조선시대 동물화의 사실정신」, 김원용 외 편,『화조사군자』, 중앙일보사, 1985.

이태호,「조선시대 지도의 회화성」, 영남대학교박물관 편,『(영남대박물관 소장) 한국의 옛 지도』(자료편),
 영남대학교박물관, 1998.

이태호,「조선후기 문인화가들의 진경산수화」, 안휘준 편저,『회화』(국보 10), 예경산업사, 1984.

이태호,「조선후기에 "카메라 옵스큐라"로 초상화를 그렸다: 정조 시절 정약용의 증언과 이명기의 초상
 화법을 중심으로」,『다산학』6, 다산학술문화재단, 2005.

이태호,「조선후기의 진경산수화 연구 – 정선 진경산수화풍의 계승과 변모를 중심으로」, 한국정신문화
 연구원 예술연구실 편,『한국미술사 논문집』1, 한국정신문화연구원, 1984.

이태호,「진경산수화의 전개과정」, 김원용 외,『산수화』하, 중앙일보사, 1982.

이태호,「진재 김윤겸의 진경산수」,『고고미술』152, 한국미술사학회, 1981.

이태호, 「한시각의 북새선은도와 북관실경도: 정선 진경산수의 선례로서 17세기의 실경도」, 『정신문화연구』 34, 한국정신문화연구원, 1988.

이현주, 「기억 이미지로서의 동래지역 임진전란도: 1834년작 변곤의 〈동래부순절도〉와 이시눌의 〈임진전란도〉를 중심으로」, 『한국민족문화』 37, 부산대학교한국민족문화연구소, 2010.

이현주, 「동래부 화원 이시눌 연구」, 『역사와 경계』 76, 부산경남사학회, 2010.

이현주, 「조선후기 동래지역 화원 활동과 회화적 특성」, 『역사와 경계』 83, 부산경남사학회, 2012.

이홍식, 「북경 유리창과 조선의 문화 변화」, 정민 외, 『북경유리창: 18, 19세기 동아시아의 문화거점』, 민속원, 2013.

이훈상, 「조선후기 지방 파견 화원들과 그 제도, 그리고 이들의 지방 형상화」, 『동방학지』 44, 연세대학교 국학연구원, 2008.

임유경, 「18세기 천기론의 특징」, 『한국한문학연구』 19, 한국한문학회, 1996.

장진성, 「애정의 오류: 정선에 대한 평가와 서술의 문제」, 『미술사논단』 33, 한국미술연구소, 2011.

장진성, 「정선과 수응화」, 항산안휘준교수정년퇴임기념논문집간행위원회 편, 『미술사의 정립과 확산 1: 한국 및 동양의 회화』, 사회평론, 2006.

장진성, 「천하태평의 이상과 현실: 〈강희제남순도권〉의 정치적 성격」, 『미술사학』 22, 한국미술사교육학회, 2008.

정민, 「18세기 조선 지식인의 자의식과 세계 인식」, 『18세기 조선지식인의 발견』, 휴머니스트, 2007.

정민, 「18세기 지식인의 완물 취미와 지적 경향: 『발합경』과 『녹앵무경』을 중심으로」, 『고전문학연구』 23, 한국고전문학회, 2003.

정민, 「중국 풍물에 대한 재고와 선망」, 『목릉문단과 석주 권필』, 태학사, 1999.

정병모, 「조선시대 후반기 풍속화의 연구」, 동국대학교 대학원 박사학위논문, 1992.

정병모, 「조선후기 풍속화에 나타난 '일상'의 표현과 그 의미」, 『미술사학』 25, 한국미술사교육학회, 2011.

정병모, 「패문재경직도의 수용과 전개: 특히 조선조 후기 속화에 미친 영향을 중심으로」, 한국정신문화연구원 부속대학원 석사학위논문, 1983.

정옥자, 「조선후기의 문풍과 진경시문학」, 최완수 외, 『진경시대』 1, 돌베개, 1998.

정우봉, 「담헌 이하곤의 제발문 연구」, 『한문학보』 19, 우리한문학회, 2008.

정은주, 「『북도릉전지』와 《북도(각)릉전도형》 연구」, 『한국문화』 67, 서울대학교 규장각한국학연구원, 2014.

정은주, 「강세황의 연행활동과 회화: 갑진연행시화첩을 중심으로」, 『미술사학연구』 259, 한국미술사학회, 2008.

정은주, 「규장각 소장 필사본 도성도의 회화적 특성」, 『한국고지도연구』 5(2), 한국고지도연구학회, 2013.

정은주, 「명청교체기 대명 해로사행기록화 연구」, 『명청사연구』 27, 명청사학회, 2007.

정은주, 「조선후기 중국산수판화의 성행과 〈오악도〉」, 『고문화』 71, 한국대학박물관협회, 2008.

정은주, 「조선후기 회화식 군현지도 연구」, 『문화역사지리』 23(3), 한국문화역사지리학회, 2011.

정은진, 「시서화로 일이관지(一以貫之)했던 표암과 그의 시문」, 강세황, 김종진·변영섭·정은진·조송식 역, 『표암유고』, 지식산업사, 2010.

정은진, 「표암 강세황의 연행체험과 문예활동」, 『한문학보』 25, 우리한문학회, 2011.

조규희, 「〈곡운구곡도첩〉의 다층적 의미」, 『미술사논단』 23, 한국미술연구소, 2006.

조규희, 「조선 유학의 '도통' 의식과 구곡도」, 『역사와 경계』 61, 부산경남사학회, 2006.

조성산, 「17세기 말~18세기 초 낙론계 문풍의 형성과 주자학적 의리론」, 『한국사상사학』 21, 한국사상사학회, 2003.

조성산, 「18세기 초반 낙론계 천기론의 성격과 사회적 기능」, 『역사와현실』 44, 한국역사연구회, 2002.

조성산, 「조선후기 소론계의 고대사 연구와 중화주의의 변용」, 『역사학보』 202, 역사학회, 2009.

조인희, 「시화일체의 현화: 정선의 시의도 연구」, 『제1회 겸재정선기념관 겸재관련 학술논문현상공모 당선작 모음집』, 겸재정선기념관, 2010.

조인희, 「왕유 시의도를 통해 본 조선 문인들의 이상」, 『동악미술사학』 17, 동악미술사학회, 2015.

조인희, 「왕유의 시를 그린 조선후기의 그림」, 『문학 사학 철학』 39, 한국불교사연구소: 대발해동양학한 국학연구원, 2014.

조인희, 「정선의 시의도와 조선후기 화단」, 『겸재정선기념관 개관2주년 기념 학술심포지엄·제2회 겸재 관련학술논문현상공모 당선작』, 겸재정선기념관 2011.

조지 뢰어(Loehr, George; 김리나 역), 「청 황실의 서양 화가들」, 『미술사연구』 7, 미술사연구회, 1993.

조행리, 「조선시대 전쟁기록화 연구: 동래부순절도 작품군을 중심으로」, 서울대학교 대학원 석사학위논문, 2010.

진영미, 「천기의 개념과 특성」, 『한국시가연구』 5, 한국시가학회, 1999.

진재교, 「Ⅱ.홍양호의 인간자세와 개명적 사유」, 『이계 홍양호 문학 연구』, 성균관대학교 대동문화연구원, 1999.

최기숙, 「도시, 욕망, 환멸: 18·19세기 '서울'의 발견」, 『고전문학연구』 23, 한국고전문학회, 2003.

최영진, 「우리 문화의 황금기 진경시대, 그리고 그 뿌리로서의 조선성리학: 최완수 외 『진경시대』」, 『동아 시아문화와사상』 1, 동아시아문화포럼, 1998.

최영진, 「인물성동이론의 생태학적 해석」, 『유교사상연구』 10, 한국유교학회, 1998.

최완수, 「겸재 정선」, 국립중앙박물관 편, 『겸재 정선』, 도서출판 학고재, 1992.

최완수, 「겸재진경산수화고」, 『간송문화』 21·29·35·45, 한국민족미술연구소, 1981·1985·1988·1993.

최완수, 「조선왕조의 문화절정기, 진경시대」, 최완수 외, 『진경시대』 1, 돌베개, 1998.

한영호, 「서양과학의 수용과 조선의 신법 천문의기」, 연세대학교 국학연구원 편, 『한국실학사상연구』 4(과학기술편), 혜안, 2005.

한정희, 「17~18세기 동아시아에서 실경산수화의 성행과 그 의미」, 『미술사학연구』 237, 한국미술사학회, 2003.

한정희, 「동기창과 조선후기 화단」, 『미술사학연구』 193, 한국미술사학회, 1992.

한정희, 「조선후기 회화에 미친 중국의 영향」, 『미술사학연구』 206, 한국미술사학회, 1995.

허균, 「서양화법의 동전과 수용: 조선후기 회화사의 일단면」, 홍익대학교 대학원 석사학위논문, 1981.

허윤섭, 「조선후기 관상감 천문학 부문의 조직과 업무: 18세기 후반 이후를 중심으로」, 서울대학교 대학 원 석사학위논문, 2000.

홍선표, 「〈탐라순력도〉의 기록화적 의의」, 제주대학교박물관 편, 『탐라순력도』, 제주시, 1994.

홍선표, 「남구만제 함흥십경도」, 『미술사연구』 2, 미술사연구회, 1988.

홍선표, 「정선의 작가적 생애」, 서울특별시 강서구청 편, 『겸재정선: 겸재정선기념관 개관기념 학술도 록』, 서울특별시 강서구청, 2009.

홍선표, 「조선시대 회화사연구의 최근 동향(1990-1994)」, 『한국사론』 24, 국사편찬위원회, 1994.

홍선표, 「조선후기의 서양화관」, 석남고희기념논총간행위원회 편, 『한국현대미술의 흐름』, 일지사, 1988.

홍선표, 「진경산수화는 조선중화주의 문화의 소산인가」, 『가나아트』 38, 가나미술문화연구소, 1994.

황정연, 「조선시대 서화수장 연구」, 한국학중앙연구원 한국학대학원 박사학위논문, 2007.

V. 영문

Baxandall, Michael, *Painting and Experience in Fifteenth Century Italy: A Primer in the Social History of Pictorial Style* (2nd ed.), Oxford; New York: Oxford University Press, 1988.

Cahill, James, *Pictures for Use and Pleasure: Vernacular Painting in High Qing China,* Berkeley: University of California Press, 2010.

Cahill, James, *The Compelling Image: Nature and Style in Seventeenth-century Chinese Painting,* Cambridge, Mass.: Harvard University Press, 1982.

Cheng, François, *Empty and Full: The Language of Chinese Painting,* translated by Michael H. Kohn, Boston: Shambhala, 1994.

Clunas, Craig, *Art in China,* Oxford; New York: Oxford University Press, 1997.

Clunas, Craig, *Elegant Debts: The Social Art of Wen Zhengming, 1470-1559,* Honolulu: University of Hawaii Press, 2004.

Cole, Alison, *Perspective,* London; New York: Dorling Kindersley, 1992.

Doesschate, G. ten, *Perspective: Fundamentals, Controversials, History,* Nieuwkoop: Brill Hes & De Graaf, 1964.

Dunning, William V., *Changing Images of Pictorial Space: A History of Spatial Illusion in Painting,* Syracuse: Syracuse University Press, 1991.

Gibson, Walter S., "The Mirror and Portrait of the Earth", *Mirror of the Earth: The World Landscape in Sixteenth-century Flemish Painting,* Princeton, N.J.: Princeton University Press, 1989.

Harley, J. B., "Maps, knowledge, and power", *The Iconography of Landscape,* edited by Denis Cosgrove and Stephen Daniels, Cambridge; New York: Cambridge University Press, 1988.

Hölscher, Tonio, *Visual Power in Ancient Greece and Rome: Between Art and Social Reality,* Oakland, California: University of California Press, 2018.

Jungmann, Burglind & Zhang, Liangren, "Kang Sehwang's Scenes of Puan Prefecture: Describing Actual Landscape through Literati Ideals", *Arts Asiatiques* 65, École française d'Extrême-Orient, 2010.

Kim-Lee, Lena, "Chŏng Sŏn: A Korean Landscape Painter", *Apollo* No. 78, London: 1968.

Lewis, Mark Edward, *The Construction of Space in Early China,* Albany, N.Y.: State University of New York Press, 2006.

Needham, Joseph, *Science and Civilisation in China,* Cambridge: Cambridge University Press, 1954. [吉田忠 訳, 『中国の科学と文明〈第5巻〉天の科学』, 東京: 思索社, 1976.]

Panofsky, Erwin, *Perspective as Symbolic Form,* translated by Christopher S. Wood., New York: Zone Books, 1991.

Screech, Timon, *Obtaining Images: Art, Production and Display in Edo Japan,* Honolulu: University of Hawaii Press, 2012.

Screech, Timon, *The Lens within the Heart: The Western Scientific Gaze and Popular Imagery in Later Edo Japan,* Honolulu: University of Hawaii Press, 2002.

Screech, Timon, *The Western Scientific Gaze and Popular Imagery in Later Edo Japan,* Cambridge: Cambridge University Press, 1996

Silbergeld, Jerome, *Chinese Painting Style: Media, Methods, and Principles of Form,* Seattle: University of Washington Press, 1982.

Sullivan, Michael, "Some Possible Sources of European Influence on Late Ming and Early Ch'ing Painting", *Proceedings of the International Symposium on Chinese Painting,* Taipei: National Palace Museum, 1970.

Watt, James C.Y., *The Chinese Scholar's Studio: Artistic Life in the Late Ming Period*, New York: Thames and Hudson, 1987.

Yu, Joon-young, "Chǒng Sǒn(1676~1759), ein Koreanisher Landschaftsmaler aus der Yi-Dynastie", Inaugural Dissertation zur Erlangung des Doktorgrades der philosophischen Fakultät der Universität zu Köln, 1976.

VI. 일문

菅野陽, 『江戸の銅版畵』, 京都: 臨川書店, 2003.

關野貞, 『朝鮮美術史』(影印本), 釜山: 民族文化, 1989.

關野貞, 『朝鮮美術史』, 서울: 朝鮮史學會 1932.

大倉集古館 編, 板倉聖哲 監修, 『描かれた都: 開封・杭州・京都・江戸』, 東京: 東京大学出版会, 2013.

大和文華館 編, 『李朝絵画: 隣国の明澄な美の世界』, 奈良: 大和文華館, 1996.

練馬区立美術館 編, 『日本洋風画史展』, 東京: 板橋区立美術館, 2004.

瀧本弘之 編, 『中国歴史名勝大図典』下, 東京: 遊子館, 2002.

細野正信 編, 『日本の美術』No. 36 洋風版画, 東京: 至文堂, 1969.

長谷川章, 『絵画と都市の境界: タブローとしての都市の記憶』, 東京: ブリュッケ, 2014.

町田市立国際版画美術館 編, 『「中国の洋風画」展』, 東京: 町田市立国際版画美術館, 1995.

草薙奈津子 譯, 『芥子園画伝』, 東京: 芸艸堂, 2002.

洪善杓 外 監修・企画・編集, 『朝鮮王朝の絵画と日本: 宗達, 大雅, 若冲も学んだ隣国の美』, 大阪: 読売新聞大阪本社, 2008.

横地清, 『遠近法で見る浮世絵』, 東京: 三省堂, 1995.

VII. 중문

顧炳, 『歴代名公畫譜(顧氏畫譜)』

『芥子園畫譜(山水譜): 嘉興 巢勳 摹古原本』, 臺南: 文國書局, 2000.

傅王露 總纂, 『西湖志』

簫云從, 『太平山水圖』

艾儒略, 『職方外紀』

『禮記』

王圻・王思義 編, 『三才圖會』

楊伯達, 『淸代院畫』, 北京: 紫禁城出版社, 1993.

楊爾曾, 『海內奇觀』

利瑪竇(Matthieu Ricci) 著, 徐光啓 譯, 『幾何原本』

李漁・王槪・王蓍・王臬, 『芥子園畫傳』初集

田汝成 纂, 『西湖遊覽志』

陳鳴華 編, 『武夷山志』

何鏜 撰, 『名山勝槪記』

黃鳳池 编, 『唐詩畫譜』

도판 목록